머리말

전기는 오늘날 모든 분야에서 경제 발달의 원동력이 되고 있습니다. 특히 컴퓨터와 반도체 기술 등의 발전과 함께 전기를 이용하는 기술이 진보함에 따라 정보화 사회, 고도산업 사회가 진전될수록 전기는 인류문화를 창조해 나가는 주역으로 그 중요성을 더해가고 있습니다.

전기는 우리의 일상생활에 있어서 쓰이지 않는 곳을 찾아보기 힘들 정도로 생활과 밀접한 관계가 있고, 국민의 생명과 재산을 보호하는 데에도 중요한 역할을 하고 있습니다. 한마디로 현대사회에 있어 전기는 우리의 생활에서 의·식·주와 같은 필수적인 존재가 되었고, 앞으로 그 쓰임새는 더욱 많아질 것이 확실합니다.

이러한 시대의 흐름과 더불어 전기분야에 대한 관심은 매우 높아졌지만, 전문적이고 익숙하지 않은 내용에 대한 부담 때문에 쉽게 입문하는 것에 대한 두려움이 존재할 수 밖에 없습니다. 초보자나 비전공자에게 전기라는 학문은 이해하기 어려운 분야이기 때문 입니다. 본 교재는 전기기능사를 준비하는 수험생들이 이러한 두려움을 극복하고 쉽고 빠르게 전기에 대한 지식을 쌓고 그것을 바탕으로 자격증 취득에 성공할 수 있도록 구성하였습니다.

제1과목 전기이론, 제2과목 전기기기, 제3과목 전기설비에 대한 사전 지식이 없더라도 체계적으로 혼자 공부할 수 있도록 핵심만을 선별하여 정리하였으며, 단원별 기출복원문제를 수록하여 수험생들이 문제풀이를 통해 이론을 보다 쉽게 이해할 수 있도록 하였습니다. 또한 2024년부터 2020년까지 매년 각 4회씩 시행되는 CBT 기출복원문제 20회를 모두 수록하였고 간단하고 명료한 해설까지 첨부하였습니다.

아무쪼록 본 교재를 통하여 수험생들이 전기기능사 합격의 기쁨을 누릴 수 있기를 바라며, 전기계열의 종사자로 자리매김하고 이 사회의 훌륭한 전기인이 되기를 기원합니다.

정용걸 편저

전기기능사 시험정보

▮ 전기기능사란?

• **자격명** : 전기기능사

• 영문명 : Craftsman Electricity

• 관련부처 : 산업통상자원부

• 시행기관 : 한국산업인력공단

• 직무내용 : 전기에 필요한 장비 및 공구를 사용하여 회전기, 정지기, 제어장치 또는 빌딩, 공장, 주택 및

전력시설물의 전선, 케이블, 전기기계 및 기구를 설치, 보수, 검사, 시험 및 관리하는 직무 수행

▮ 전기기능사 응시료

• **필기**: 14,500원 • **실기**: 106,200원

▮ 전기기능사 취득방법

구분		내용
니하기모	필기	1. 전기이론 2. 전기기기 3. 전기설비
시험과목	실기	전기설비작업
ZZZZE	필기	객관식 4지 택일형, 60문항(60분)
검정방법	실기	작업형(4시간 30분 정도, 전기설비작업)
하거기즈	필기	100점을 만점으로 하여 60점 이상
합격기준	실기	100점을 만점으로 하여 60점 이상

▮ 전기기능사 합격률

연도		필기		실기			
	응시	합격	합격률	응시	합격	합격률	
2023	60,239	21,017	34.9%	30,545	22,655	74.2%	
2022	48,440	16,212	33.5%	27,498	20,053	72.9%	
2021	57,148	19,587	34.3%	32,755	23,473	71.7%	
2020	49,176	18,313	37.2%	31,921	21,432	67.1%	
2019	53,873	16,802	31.2%	29,957	19,832	66.2%	

전기기능사 필기 접수절차

이 큐넷 접속 및 로그인

- 한국산업인력공단 홈페이지 큐넷(www.q-net.or.kr) 접속
- 큐넷 홈페이지 로그인(※ 회원가입 시 반명함판 사진 등록 필수)

02 원서접수

- 큐넷 메인에서 [원서접수] 클릭
- 응시할 자격증을 선택한 후 [접수하기] 클릭

03 장소선택

- 응시할 지역을 선택한 후 조회 클릭
- 시험장소를 확인한 후 선택 클릭
- 장소를 확인한 후 접수하기 클릭

04 결제하기

- 응시시험명, 응시종목, 시험장소 및 일시 확인
- 해당 내용에 이상이 없으면, 검정수수료 확인 후 결제하기 클릭

05 접수내용 확인하기

- 마이페이지 접속
- 원서접수관리 탭에서 원서접수내역 클릭 후 확인

전기기능사 필기 CBT 자격시험 가이드

Ol CBT 시험 웹체험 서비스 접속하기

- 한국산업인력공단 홈페이지 큐넷(www.q-net.or.kr)에 접속하여 로그인 한 후, 하단 CBT 체험하기를 클릭합니다. *q-net에 가입되지 않았으면 회원가입을 진행해야 하며, 회원가입 시 반명함판 크기의 사진 파일(200kb 미만)이 필요합니다.
- ② 튜토리얼을 따라서 안내사항과 유의사항 등을 확인합니다. *튜토리얼 내용 확인을 하지 않으려면 '튜토리얼 나가기'를 클릭한 다음 '시험 바로가기'를 클릭하여 시험을 시작할 수 있습니다.

02 CBT 시험 웹체험 문제풀이 실시하기

- 1 글자크기 조정 : 화면의 글자 크기를 변경할 수 있습니다.
- 2 화면배치 변경 : 한 화면에 문제 배열을 2문제/2단/1문제로 조정할 수 있습니다.
- ③ 시험 정보 확인: 본인의 [수험번호]와 [수험자명]을 확인할 수 있으며, 문제를 푸는 도중에 [안 푼 문제 수]와 [남은 시간]을 확인하며 시간을 적절하게 분배할 수 있습니다.
- ④ 정답 체크: 문제 번호에 정답을 체크하거나 [답안 표기란]의 각 문제 번호에 정답을 체크합니다.
- ⑤ 계산기 : 계산이 필요한 문제가 나올 때 사용할 수 있습니다.
- ⑥ 다음 ▶ : 다음 화면의 문제로 넘어갈 때 사용합니다.
- ⑦ 안 푼 문제 : ③의 [안 푼 문제 수]를 확인하여 해당 버튼을 클릭하고, 풀지 않은 문제 번호를 누르면 해당 문제로 이동합니다.
- ❸ 답안제출 : 문제를 모두 푼 다음 '답안제출' 버튼을 눌러 답안을 제출하고, 합격 여부를 바로 확인합니다.

✓ □

핵심이론

Point 1

기출분석을 통한 빈출내용의 강조로 학습 포인트 제시

Point 2

학습에 도움이 되는 내용을 key point에 따로 정리하여 이해와 암기에 도움

Point 3

빈출 핵심내용을 학습한 후 간단한 문제로 바로 확인 및 점검 가능

✔ 단원별 기출복원문제

Point 1

단원별로 자주 출제된 문제만 엄선하여 반복적인 문제풀이를 통한 문제적응력 강화에 도움

Point 2

문제 해결을 위한 핵심 포인트만 콕 집어 쉽고 명확한 해설로 문제 해결력 향상

✓ 최근 5개년 CBT 기출복원문제

Point 1

2024년부터 2020년까지 최근 5개년 CBT 기출복원문제 총 20회를 제공하고 빈출문제 표시

Point 2

기출문제별 핵심 해결 포인트를 공략한 간단하고 명료한 해설 제공

✓ 최종점검 손글씨 핵심요약

Point 1

꼭 알아야 할 핵심만 골라 눈이 편한 손 글씨로 정리하여 암기하면서 최종마무리

Point 2

핵심 중의 핵심, 포인트 중의 포인트를 밑줄과 별표로 중요 표시하여 확실한 중점만 점검 가능

Study check 표 활용법

스스로 학습 계획을 세워서 체크하는 과정을 통해 학습자의 학습능률을 향상시키기 위해 구성하였습니다. 각 단원의 학습을 완료할 때마다 날짜를 기입하고 체크하여, 자신만의 3회독 플래너를 완성시켜보세요.

			Study Day		
			1st	2nd	3rd
PART 01 전기이론	01 직류회로	12			
	02 정전계	36			
	03 정자계	54			
	04 교류회로	78			

			Study Day		
	1		1st	2nd	3rd
	01 직류기	116			
PART 02	02 동기기	139			
전기기기	03 유도기	153			
04	04 변압기	170			
	05 정류기	192			

				Study Day		
				1st	2nd	3rd
PART 03 전기설비	01	배선 재료 및 공구	202			
	02	전선의 접속	224			
	03	배선설비공사 및 전선의 허용전류 계산	228			
	04	전선 및 기계기구의 보안공사	243			
	05	가공인입선 및 배전선 공사	259			
	06	특수 장소의 공사 및 조명	269			

Study Day

				1st	2nd	3rd
	01	2024년 4회 CBT 기출복원문제	282			
	02	2024년 3회 CBT 기출복원문제	293			
	03	2024년 2회 CBT 기출복원문제	303			
	04	2024년 1회 CBT 기출복원문제	312			
	05	2023년 4회 CBT 기출복원문제	322			
	06	2023년 3회 CBT 기출복원문제	332			
	07	2023년 2회 CBT 기출복원문제	342			
	08	2023년 1회 CBT 기출복원문제	353			
PART 04	09	2022년 4회 CBT 기출복원문제	364			
최근 5개년	10	2022년 3회 CBT 기출복원문제	375			
CBT	11	2022년 2회 CBT 기출복원문제	385			
기출복원문제	12	2022년 1회 CBT 기출복원문제	396			
	13	2021년 4회 CBT 기출복원문제	406			
	14	2021년 3회 CBT 기출복원문제	416			
	15	2021년 2회 CBT 기출복원문제	427			
	16	2021년 1회 CBT 기출복원문제	438			
	17	2020년 4회 CBT 기출복원문제	449			
	18	2020년 3회 CBT 기출복원문제	459			
	19	2020년 2회 CBT 기출복원문제	469			
	20	2020년 1회 CBT 기출복원문제	479			

			Study Day			
			1st	2nd	3rd	
부록	최종점검 손글씨 핵심요약	490				

전기 기능사 _{필기}

2024년 기출분석

- ☑ 직류회로의 직렬병렬 회로해석 및 전기현상에 대한 문제들이 주로 출제됩니다.
- ▼ 정전계의 기초용어 및 콘덴서의 특징에 대한 문제들이 주로 출제됩니다.
- ▼ 정자계의 기초용어, 자성체 및 코일의 특징에 대한 문제들이 주로 출제됩니다.
- ☑ 교류회로의 RLC 회로해석 및 3상 교류회로의 특징에 대한 문제들이 주로 출제됩니다.

2024년 출제비율

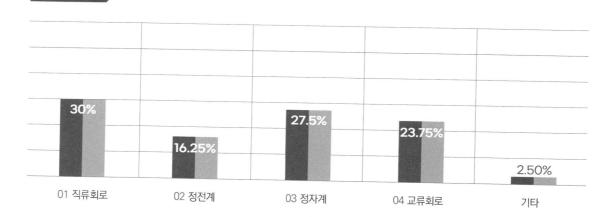

전기이론

CHAPTER 01	직류회로 ····	12
CHAPTER 02	정전계	36
CHAPTER 03	정자계	54
CHAPTER 04	교르힌로	78

四

F

전기적 현상

전기의 발생은 본질적으로 물질의 자유전자이동에 의해서 발생

1 물질의 구조

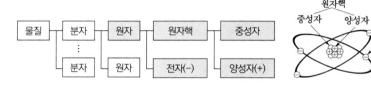

(1) 분자 : 물질의 화학적 성질을 나타내는 가장 작은 입자

(2) 원자 : 물질을 구성하는 가장 작은 단위의 입자

(3) 원자핵 : 양성자와 중성자가 모여 있는 부분

(4) 중성자 : 원자핵을 구성하는 입자 중 전하가 없는 핵자

(5) 양성자 : 원자핵을 구성하는 입자 중 양(+)전기를 띠는 핵자

(6) 전자 : 음(-)전기를 띠는 입자

Q Key Fpoint

자유전자, 구속전자

• 자유전자 : 원자핵과 결합력이 약

해 이탈이 가능한 전자

• 구속전자 : 원자핵과 결합력이 강 해 이탈이 불가능한 전자

원자핵의 구속력을 벗어나서 물질 내 에서 자유로이 이동할 수 있는 것은?

정답 자유전자

2 전자의 특징

(1) 전자의 전기량 ★★★

전자 1개의 전하량: 1.602×10⁻¹⁹[C] 전자 1개의 질량 : 9.109×10^{-31} [kg]

(2) 자유전자 ★★

- ① 원자핵의 결합력이 약해져 자유롭게 이동하는 전자
- ② 이탈 또는 과잉을 통해 물질이 전기적 성질을 띠는 워인
- ③ 도체 : 자유전자를 많이 가지는 물질을 일반적으로 이르는 말

(3) 구속전자

- ① 분자나 원자 속에 갇혀 있어 자유롭게 움직일 수 없는 전자
- ② 이탈은 할 수 없으나 분자나 원자 속에서 위치 변화 가능
- ③ 유전체(절연체) : 구속전자를 가지는 물질을 일반적으로 이르는 말

02 전기회로

1 전압

전위 V_1 이 전투의 흐름 $V=V_1-V_2$ 전위자(전압)

전위 V_2 이 하

(b) 전위차와 전류

▲ 수위차와 전압(전위차)의 관계

- (1) 두 물질의 전기적인 위치에너지 차
- (2) 전기적인 압력
- (3) 전하량당 에너지 또는 일 ★★

 $V[V] = \frac{W[J]}{Q[C]}, \qquad W = QV[J]$

V: 전압[V], W: 에너지[J], Q: 전하량[C]

2 전류

- (1) 전위차에 의한 양전하의 이동으로 표현(높은 $_{
 m Z}$ $_{
 m T}$ 낮은 $_{
 m Z}$)
- (2) 전류의 방향 : 자유전자 이동의 반대 방향
- (3) 전류의 크기 : 단위시간당 이동한 전하량 ★★

$$I = \frac{Q}{t}[A], \qquad Q = I \cdot t[C]$$

I: 전류[A], Q: 이동한 전하량[C], t: 시간[초]

전위가 높은 곳 (양극)

(아무한지의 이동)

전위가 낮은 곳 (양극)

P Key point

기전력과 전압강하

- 기전력 : 전위차를 만들어 주는 힘 [V]
- 전압강하 : 전류가 흐를 때 물질에 서 발생하는 감소하는 전압[V]

바로 확인 예제

어떤 전지에서 5A의 전류가 10분간 흘렀을 때 이 전지에서 나온 전기량은?

정답 3,000[C]

 ${\bf \Xi}$ 01 $Q=I\cdot t$ [A·sec]

 $=5\times10\times60$

=3,000[C]

P Key point

고유저항(₽)

- 고유저항 : 도체의 재질에 따른 고 유한 저항률
- 국제 표준 연동선의 고유저항

$$\rho_s = \frac{1}{58} \times 10^{-6} [\,\Omega \cdot \mathsf{m}]$$

$$=\frac{1}{58}[\Omega \cdot \text{mm}^2/\text{m}]$$

P Key point

누설전류

- 누설전류가 작을수록 감전사고를 줄일 수 있다.
- 누설전류를 줄이기 위해 절연저항 은 클수록 좋다.

바로 확인 예제

절연물을 전극 사이에 삽입하고 전압을 가할 때 흐르는 전류는?

정답 누설전류

3 저항

- (1) 전류의 흐름을 방해하는 성질
- (2) 전기적 저항(도체의 저항) ★★★

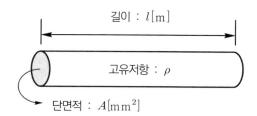

- ① 고유저항에 비례
- ② 도체의 길이에 비례
- ③ 도체의 단면적에 반비례

$$R = \rho \frac{l}{A} [\Omega]$$

(3) 저항의 온도특성 ★

① 도체 및 부도체는 온도가 증가하면 저항은 증가

$$R_t=R_0+\alpha_0tR_0=R_0(1+\alpha_0t)$$
 R_t : t °일 때의 저항, R_0 : t °일 때의 저항, α_0 : 온도계수, t : 변화된 온도

② 일반적으로 반도체는 온도가 증가하면 저항은 감소

(4) 절연저항 ★

- ① 절연물 : 전기적으로 도체에 전기가 통하는 것을 방지하는 물질
- ② **절연저항** : 대전된 물질과 비대전된 물질 사이에 전류가 흐르지 않게 삽입된 절연물의 저항 값
- ③ 누설전류 : 절연물을 통과하는 소량의 전류

$$R_{\text{M}} = \frac{V}{I_l} [\Omega]$$

 $R_{\mathrm{\underline{M}}}$: 절연저항[Ω]

V: 대전체와 비대전체 간 전압차[V]

 I_l : 누설전류[A]

(5) 접지저항 ★

- ① 접지 : 회로에서 지구 또는 대지와 연결되는 지점
- ② 접지저항: 접지극과 대지 사이의 전기저항
- ③ 감전사고 방지를 위해 접지저항은 작을수록 좋음($10[\Omega]$ 이하)

(6) 접촉저항 ★

- ① 개폐기와 같은 도체의 기계적 접촉 부분에서 발생하는 전기저항
- ② 접촉저항값이 커지면 열이 발생하여 전기적으로 위험함

4 저항의 연결

(1) 직렬 연결 ★★★

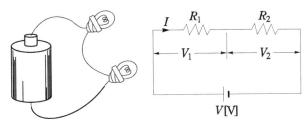

- ① 모든 저항이 단일 연속 경로에서 끝에서 끝으로 연결된 접속
- ② 직렬합성저항 값은 각 저항 값보다 큼

직렬합성저항
$$R_{\mathrm{A}}=R_1+R_2$$

(2) 병렬 연결 ★★★

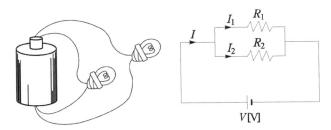

① 저항이 두 개 이상의 경로로 연결된 접속

Key F point

보호선와 접지선

- 보호선 : 접지단자와 외함을 연결 한 전선
- 접지선 : 접지극와 접지단자를 연 결한 전선

바로 확인 예제

다음 중 큰 값일수록 좋은 것은?

- ① 접지저항
- ② 절연저항
- ③ 도체저항
- ④ 접촉저항

정답 ②

P Key **F** point

3개 이상의 합성저항

- 직렬합성저항 $R_{\rm Al} = R_1 + R_2 + R_3 + \cdots$
- 병렬합성저항

$$R_{\rm th} = \frac{1}{\frac{1}{R_1} + \frac{1}{R_2} + \frac{1}{R_3} + \cdots}$$

② 병렬합성저항값은 각 저항값보다 작음

병렬합성저항
$$R_{ ext{tg}} = rac{R_1 imes R_2}{R_1 + R_2}$$

5 옴의 법칙

(1) 전압과 전류, 저항의 상호 관계를 실험적으로 증명한 법칙

바로 확인 예제

다음 () 안에 들어갈 내용을 순서대로 쓰시오.

회로에 흐르는 전류의 크기는 저항에 ()하고, 가해지는 전압에 ()한다.

정답 반비례, 비례

P Key point

전압분배, 전류분배

• 전압분배 : 직렬회로

$$V_1 = \frac{R_{\rm l}}{R_{\rm l} + R_{\rm l}} \times V[{\rm V}]$$

• 전류분배 : 병렬회로

$$I_1 = \frac{R_2}{R_1 + R_2} \times I[\mathbf{A}]$$

(2) 특징 ★★★

- ① 전류의 크기는 저항에 인가한 전압에 비례
- ② 전류의 크기는 전기저항에 반비례

$$I=rac{V}{R}[{
m A}], \quad V=IR[{
m V}], \quad R=rac{V}{I}[\Omega]$$
 $I:$ 전류[A], $V:$ 전압[V], $R:$ 전기저항[Ω]

6 직렬회로, 병렬회로

(1) 직렬회로(전류일정, 전압분배) ★★★

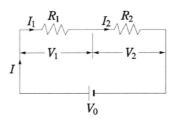

① 모든 지점의 전류는 일정

$$I = I_1 = I_2$$

$$I : \, \text{전체전류}[A], \quad I_1, \ I_2 : \, \text{각 저항의 전류}$$

② 각 저항마다 전압의 분배

$$\begin{split} V_1 &= \frac{R_1}{R_1+R_2} \times \text{ V[V]}, \qquad V_2 = \frac{R_2}{R_1+R_2} \times \text{ V[V]} \\ & V: \text{ 기전력[V]}, \quad V_1, \quad V_2: \text{ 각 저항의 전압} \end{split}$$

(2) 병렬회로(전압일정, 전류분배) ★★★

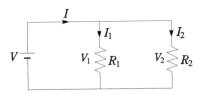

① 각 저항의 전압은 기전력과 같음

$$V = V_1 = V_2$$
 V : 기전력[V], V_1 , V_2 : 각 저항의 전압

② 각 저항마다 전압의 분배

$$\begin{split} I_1 &= \frac{R_2}{R_1+R_2} \times \emph{I}[\texttt{A}], \quad I_2 = \frac{R_1}{R_1+R_2} \times \emph{I}[\texttt{A}] \\ &I: \ \texttt{전체전류}[\texttt{A}], \quad I_1, \ I_2: \ \texttt{각 저항의 전류} \end{split}$$

7 키르히호프 법칙

(1) 제1법칙 ★★

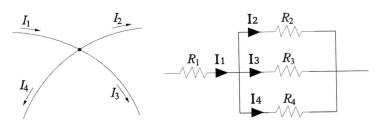

- ① 전류의 연속성을 나타내는 전류법칙(KCL)
- ② 회로 내의 임의의 한 분기점에서 유입 전류의 합이 유출 전류의 합과 같음
- ③ 어떤 접점에서 유입 전류(+)와 유출 전류(-)의 합은 항상 0

$$\Sigma$$
 유입 전류 = Σ 유출 전류
$$I_1=I_2+I_3+I_4$$

$$I_1+(-I_2)+(-I_3)+(-I_4)=\Sigma I=0$$

(2) 제2법칙 ★

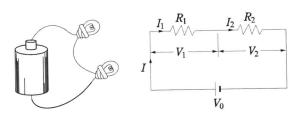

바로 확인 예제

다음과 같은 회로의 저항값이 $R_1 > R_2 > R_3$ 일 때 전류가 최소로 흐르는 저항은?

정답 R₁

P Key point

키르히호프 법칙 조건

- 누설전류 무시
- 전선의 전압강하 무시

바로 확인 예제

회로망의 임의의 접속점에 유입되는 전류는 Σ I = 0라는 법칙은?

정답 키르히호프의 제1법칙

- ① 회로 내에서 전기적 위치에너지(전압)의 보존법칙을 나타내는 전압법칙(KVL)
- ② 회로 내의 전압상승(기전력)의 합은 전압강하의 합과 같음
- ③ 회로 내의 전압상승(기전력)의 합은 각각 저항와 전류의 곱의 합과 같음

 Σ 기전력 = Σ 전압강하 = Σ (저항 \times 전류) $V_0 = V_1 + V_2 = I_1 R_1 + I_2 R_2$ V_0 : 기전력[V], V_1 , V_2 : 전압강하

Q Key point

브리지 회로의 종류

- 캘빈 더블 브리지
- → 저 저항[Ω] 측정
- → 중 저항[kΩ] 측정
- 콜라우시 브리지
- → 접지저항 측정

• 휘스턴 브리지

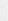

① 평형 조건 : $R_1R_4 = R_2R_3$

- 2 점 a와 점 b의 전위가 같아 R_5 에 전류(I)가 흐르지 않음
- (2) 브리지 평형의 회로 해석

8 브리지 회로

(1) 브리지 회로의 평형 ★

① 브리지 평형 조건 만족 시 R_5 생략

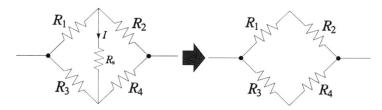

② 직 · 병렬접속의 합성저항으로 구할 수 있음

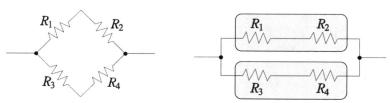

평형조건 : $R_1R_4 = R_2R_3$

 $R_{\rm s}$ 의 전류: I=0

합성저항 : $R_0 = \frac{(R_1 + R_2) \times (R_3 + R_4)}{(R_1 + R_2) + (R_3 + R_4)}$

회로에서 검류계의 지시기가 0일 때 저항 X는 몇 $[\Omega]$ 인가?

정답 $400[\Omega]$

\\ \BOI \| $X = \frac{100 \times 40}{10} = 400[\Omega]$

9 전지의 접속

(1) 직렬 접속 ★

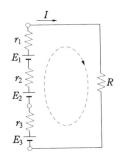

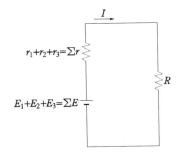

① 전지의 전체용량 : 일정(불변)

② 전지의 합성전압 : 증가(n배 : nE[V])

③ 전지의 합성내부저항 : 증가(n배 : $nr[\Omega])$

부하 전류
$$I = \frac{nE}{nr + R}$$
[A]

n : 전지의 직렬개수, $E_1=E_2=E_3=E$: 전지 1개의 기전력,

R : 부하저항, r : 전지 1개의 내부저항

(2) 병렬 접속 ★

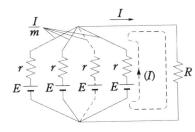

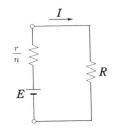

① 전지의 전체용량 : 증가(n배)

② 전지의 합성전압 : 일정(불변 : E)

③ 전지의 합성내부저항 : 감소 $\left(\frac{1}{n}$ 배 : $\frac{r}{n}$ [Ω] $\right)$

부하 전류
$$I = \frac{E}{\frac{r}{n} + R}$$
[A]

n : 전지의 병렬개수, E : 전지 1개의 기전력, R : 부하저항, r : 전지 1개의 내부저항

Q Key point

전지의 접속 용도

- 용량(사용시간) 증가
- → 병렬접속
- 출력(전압) 증가
 - → 직렬접속

바로 확인 예제

기전력이 10[V], 내부저항이 $0.5[\Omega]$ 인 5개의 전지를 직렬 연결하였다. 전체 내부저항은 얼마인가?

정답 2.5[Ω]

置01 r' = nr= $5 \times 0.5 = 2.5[\Omega]$

P Key point

- 전압계의 접속
- : 회로와 병렬로 접속
- 전류계의 접속
- : 회로와 직렬로 접속

바로 확인 예제

전류계의 측정범위를 확대시키기 위하 여 전류계와 병렬로 접속하는 것은?

정답 분류기

10 배율기와 분류기

(1) 배율기 ★

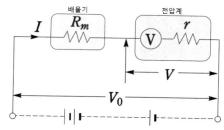

- ① 배율기 : 전압계의 측정 범위를 넓히기 위하여 저항
- ② 배율기와 전압계를 직렬로 접속하여 전압 측정
- ③ 전압최대측정범위 : 전압계 최대측정전압의 n배 증가(n : 배율)

$$R_m = (n-1)r = \left(\frac{V_0}{V} - 1\right)r[\Omega] \ , \quad V_0 = V\left(\frac{R_m}{r} + 1\right)[\mathsf{N}]$$

 R_m : 배율기 저항, r : 전압계 내부저항, n : 배율,

 V_0 : 최대로 측정할 수 있는 전압, V : 전압계의 지시 전압

(2) 분류기 ★

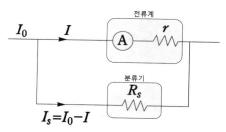

- ① 분류기 : 전류계의 측정 범위를 넓히기 위하여 저항
- ② 분류기와 전류계를 병렬로 접속하여 전류 측정
- ③ 전류최대측정범위 : 전류계 최대측정전류의 n배 증가(n : 배율)

$$R_s = rac{r}{(n-1)} = rac{r}{\left(rac{I_0}{I} - 1
ight)} \left[\Omega
ight], \quad I_0 = I\left(rac{r}{R_s} + 1
ight) \left[\Lambda
ight]$$

 R_s : 분류기 저항, r : 전류계 내부저항, n : 배율, I_0 : 최대로 측정할 수 있는 전류, I : 전류계의 지시 전류

11 전력, 마력, 전력량, 열량

(1) 전력 ★★

- ① 전기에너지가 일을 할 수 있는 능력
- ② 단위 시간당 전송되는 전기에너지

$$P = \frac{W}{t} = VI = I^2 R = \frac{V^2}{R} [W]$$

P : 전력[W], W : 전기에너지[J], t : 에너지전송 시간[초], V : 전압[V], I : 전류[A], R : 저항[Ω]

(2) 마력 *

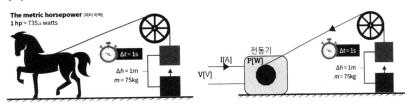

- ① 말 한 마리의 일률을 나타내는 단위
- ② 전동기와 같은 기계 동력의 단위
- ③ 전력으로 환산하여 사용

1[HP] = 746[W]

[HP] : 마력단위, [W] : 전력단위

(3) 전력량 ★★

- ① 일정한 시간 동안에 사용한 전력의 양
- ② 전기기기가 소비한 전기 에너지의 총량

 $W \! = \! Pt [\mathsf{W} \bullet \mathsf{sec}] \! = V\!It \! = \! I^2Rt \! = \! \frac{V^2}{R}t[\mathsf{J}]$

W : 전력량[J], P : 전력[W], t : 에너지전송 시간[초], V : 전압[V], I : 전류[A], R : 저항[Ω]

(4) 열량 ★

- ① 물질이나 시스템에서 발생하는 열의 양을 측정하는 단위
- ② 줄의 법칙을 통해 전력량에 환산하여 사용

Rey F point 전동기의 정격출력

• 전력 : 7.5[KW]

• 마력 : 10[HP]

바로 확인 예제

5마력을 와트[W] 단위로 환산하면?

정답 3,730[W]

 $_{
m \Xi OI}$ P=5[HP]

 $= 5 \times 746 [W]$ = 3,730 [W]

Key point

전력량 적용

• 전기요금 [KWh]

• 열량 : [W · sec] → [cal]

• 수력발전출력

: $P = 9.8QH\eta[KW]$

 $\begin{aligned} &\text{1[cal] = 4.2[J],} \quad \text{1[J] = 0.24[cal]} \\ &H = 0.24\,W = 0.24P\,t = 0.24I^2R\,t\text{[cal]} \\ &H = 860P_kT\text{[kcal]} \end{aligned}$

H: 열량, W: 전력량[J], P: 전력[W], $P_k:$ 전력[KW], t: 시간[sec], T: 시간[h], I: 전류[A], R: 저항[Ω]

03 열전 효과

1 제어백 효과 ★★

- (1) 서로 다른 금속을 접합하여 접속점에 온도차를 주면 기전력이 발생하는 현상
- (2) 열전온도계로 사용하며 이러한 장치를 열전쌍 또는 열전대라 지칭

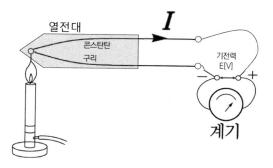

2 펠티어 효과 ★★★

- (1) 서로 다른 금속을 접합하여 접속점에 전류를 흘리면 열의 발생, 열의 흡수가 일어 나는 현상
- (2) 전기 냉장고에 사용

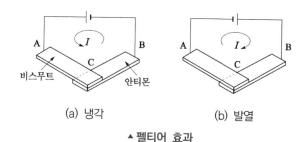

바로 확인 예제

두 개의 서로 다른 금속의 접속점에 온도차를 주면 열기전력이 생기는 현 상은?

정답 제어백 효과

P Key point

광전효과, 표피효과

- 광전효과 : 빛에 의해 전기석 등에 서 전기 발생하는 현상
- 표피효과 : 주파수가 높을수록 전 선 표면의 전류가 몰리는 현상

3 톰슨 효과 ★

동일 금속을 접합하여 접속점에 전류를 흘리면 열의 발생, 열의 흡수가 일어나는 현 상

04 전기 화학

1 전기분해

- (1) 전해액에 전류를 흘려 화학적으로 금속을 석출하는 현상
- (2) 패러데이 법칙(전기분해의 법칙) ★★★
 - ① 석출량은 이동하는 전기량에 비례
 - ② 석출량은 그 물질의 화학당량에 비례

W = KQ = KIt[g]

W : 석출량[g], K : 화학당량[g/C], Q : 전기량[C],

I : 전류[A], t : 시간[초]

(3) 황산구리의 전기분해 ★

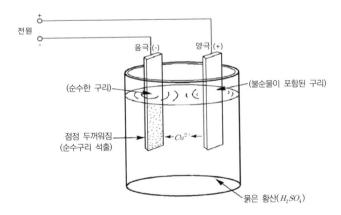

① 전해액 : 황산구리수용액(CuSO₄ + H₂O)

② 양극 : 불순물이 포함된 구리, 음극 : 순수한 구리

③ 전기분해 : 음극에서 순수한 구리 석출(Cu)

바로 확인 예제

"같은 전기량에 의해서 여러 가지 화합물이 전해될 때 석출되는 물질의 양은 그 물질의 화학당량에 비례한다."에서 알 수 있는 법칙은?

정답 패러데이 법칙

2 전지

(1) 보통 건전지

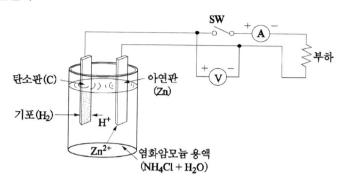

① 전해액 : 염화암모늄(NH4CI) 용액

② 양극 : 탄소(C), 음극 : 아연(Zn)

③ 방전전압 : 약 1.5[V]

④ 방전 시 양극에서 수소기포 발생

(2) 납(연) 축전지 ★★

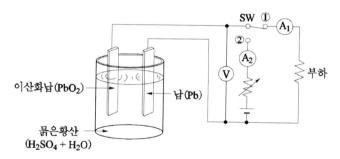

① 전해액 : 묽은 황산(H_2SO_4) 용액(비중 약 $1.2 \sim 1.3$)

② 양극 : 이산화납(PbO₂), 음극 : 납(Pb)

③ 방전전압 : 약 2[V]

④ 방전 시 양극에서 수소기체 발생

단원별 기출복원문제

○1 举也善

어떤 물질이 정상 상태보다 전자의 수가 많거나 적어졌을 경우를 무엇이라고 하는가?

① 방전

② 전기량

③ 대전

④ 전하

해설

대전

정상 상태보다 전자의 수가 많거나 적어졌을 경우 대전(electrification)되었 다고 한다.

02

전자 1개가 갖는 전기량은?

- ① $e = 1.602 \times 10^{-10}$ [C]
- ② $e = 1.602 \times 10^{-15}$ [C]
- (3) $e = 1.602 \times 10^{-19} [C]$
- ① $e = 1.602 \times 10^{-20}$ [C]

해설

전기량

전자 1개가 갖는 전기량 $e = 1.602 \times 10^{-19}$ [C]

03

원자핵의 구속력을 벗어나서 물질 내에서 자유로이 이동할 수 있 는 것은?

- ① 중성자
- ② 음성자

③ 정공

④ 자유전자

해설

자유전자

자유전자란 최외각 전자가 원자핵과의 결합력이 약해져 외부의 자극에 쉽게 궤도를 이탈한 것이다.

04

전기량의 단위는 어떻게 되는가?

① [C]

② [F]

③ [A]

4 [H]

해설

전기량의 단위

전기량의 단위는 쿨롱[C]을 사용한다.

05

전류를 흐르게 하는 능력을 무엇이라 하는가?

- ① 전기량
- ② 기전력
- ③ 양성자

④ 저항

해설

기전력

전류를 흐르게 하는 능력을 기전력이라 한다.

○○ ◆世書

3[V]의 기전력으로 300[C]의 전기량이 이동할 때 몇[J]의 일을 하게 되는가?

① 900

2 700

③ 600

4) 500

해설

 $W = V \cdot Q = 3 \times 300 = 900[J]$

07 ₹₩

어느 도체에 3[A]의 전류를 1시간 동안 흘렸을 때 이동된 전기량 은?

- ① 180[C]
- ② 1.800[C]
- ③ 10.800[C]
- 4) 28,000[C]

해설

 $Q \!=\! I \, \cdot t [\mathsf{C}]$

 $Q = 3 \times 3,600 = 10,800$ [C]

08

어떤 도체에 t초 동안 Q[C]의 전기량이 이동한 경우, 이때 흐르 는 전류 /로 옳은 것은?

- $(2) \quad I = \frac{1}{Vt}$
- $3 I = \frac{t}{Q}$
- $4) I = \frac{Q}{t}$

 $Q = I \times t[C], \quad I = \frac{Q}{t}[A]$

09

저항체의 필요조건이 아닌 것은?

- ① 고유 저항이 클 것
- ② 저항의 온도 계수가 작을 것
- ③ 구리에 대한 열기전력이 클 것
- ④ 가격이 저렴할 것

해설

저항체의 필요조건

- 1) 고유 저항이 클 것
- 2) 저항의 온도 계수가 적을 것
- 3) 구리에 대한 열기전력이 작을 것
- 4) 가격이 저렴할 것

10

M.K.S 단위계에서 고유저항의 단위로 옳은 것은?

- ① $[\Omega \cdot m]$
- $2 \left[\Omega \cdot mm^2/m\right]$

(3) [Wb]

해설

고유저항의 단위는 $[\Omega \cdot m]$

11

고유저항 $1[\Omega \cdot m]$ 와 같은 것은?

- ① $1[\mu\Omega \cdot cm]$
- ② $10^{6} [\Omega \cdot \text{mm}^{2}/\text{m}]$
- (3) $10^{2} [\Omega \cdot \text{mm}^{2}]$ (4) $10^{4} [\Omega \cdot \text{cm}]$

해설

고유저항의 단위

 $1[\Omega \cdot m] = 10^6 [\Omega \cdot mm^2/m]$

12

국제 표준 연동의 고유저항은 $\mathbf{g}[\Omega \cdot \mathbf{m}]$ 인가?

- ① 1.7241×10^{-5}
- ② 1.7241×10^{-7}
- (3) 1.7241×10^{-8}
- (4) 1.7241×10⁻¹⁰

해설

국제 표준 연동의 고유저항

- $=\frac{1}{58}[\Omega \cdot \text{mm}^2/\text{m}]$
- $=\frac{1}{59}\times10^{-6}[\Omega\cdot\text{m}^2/\text{m}]$
- $=1.7241\times10^{-8}[\Omega \cdot m]$

표준 연동의 고유저항값[$\Omega \cdot \mathsf{mm}^2/\mathsf{m}$]으로 옳은 것은?

① $\frac{1}{50}$

 $3) \frac{1}{58}$

 $4) \frac{1}{60}$

해설

- 1) 연동의 고유저항은 $\frac{1}{58}[\Omega \cdot \text{mm}^2/\text{m}]$
- 2) 경동의 고유저항은 $\frac{1}{55}[\Omega \cdot \text{mm}^2/\text{m}]$

14

다음 중 고유저항이 가장 큰 것은?

① 니켈

② 구리

③ 백금

④ 알루미늄

해설

- 1) 니켈 $\rightarrow 6.9 \times 10^{-8} [\Omega \cdot m]$
- 2) 구리 $\rightarrow 1.69 \times 10^{-8} [\Omega \cdot m]$
- 3) 백금 $\rightarrow 10.5 \times 10^{-8} [\Omega \cdot m]$
- 4) 알루미늄 → 2.62×10⁻⁸[Ω·m]

15

굵기 4[mm], 길이 1[km]인 경동선의 전기저항으로 옳은 것은? (단, 경동선의 고유저항 ρ 는 1/55[$\Omega \cdot \text{mm}^2/\text{m}$]이다.)

- ① $1.0[\Omega]$
- ② $1.4[\Omega]$
- ③ $1.8[\Omega]$
- (4) $2.0[\Omega]$

저항
$$R = \rho \frac{l}{A} = \rho \frac{l}{\frac{\pi d^2}{A}} = \frac{4 \times \frac{1}{55} \times 1,000}{\pi \times 4^2} = 1.4[\Omega]$$

16 YUS

도선의 길이를 A배, 단면적을 B배로 하면 전기저항은 몇 배가 되는가?

① *AB*

 $\bigcirc \frac{A}{B}$

 $3 \frac{B}{A}$

 $\bigcirc 4$ $\frac{2}{AB}$

해설

$$R = \rho \frac{l}{S} [\Omega]$$
 l : 길이, S : 단면적

$$R' = \rho \, \frac{A \times l}{B \times S}$$

$$R' = \frac{A}{B}R$$
, 따라서 전기저항은 $\frac{A}{B}$ 가 된다.

17

O[°C]에서 20[Ω]인 구리선이 90[°C]가 될 때 증가된 저항으로 옳은 것은?

- ① 약 20.7[Ω]
- ② 약 24.7[Ω]
- ③ 약 26.7[Ω] ④ 약 27.7[Ω]

해설

저항의 온도계수
$$\alpha_t=\frac{1}{234.5+t}=\frac{1}{234.5+0}=0.00426$$
 증가된 저항 $R_2=R_1[1+\alpha_t(t_2-t_1)]$
$$=20\times[1+0.00426(90-0)]$$

$$=27.7[\Omega]$$

6개의 같은 저항을 병렬로 접속하여 120[V]에 접속하니 30[A]의 전류가 흘렀다면, 저항 1개의 저항값은 얼마인가?

① 4

(2) 6

③ 12

4

해설

6개의 합성저항 $R = \frac{V}{I} = \frac{120}{30} = 4[\Omega]$

병렬합성저항은 $R = \frac{r}{n}$

 $r = nR = 6 \times 4 = 24[\Omega]$

19

 $300[\Omega]$ 의 저항 3개를 사용하여 가장 작은 합성 저항을 얻는 경 우는 몇 $[\Omega]$ 인가?

① 10

2 20

3 50

4 100

해설

저항의 경우 직렬로 연결하면 그 값은 커지고 병렬로 연결하면 그 값은 작아진다. $\therefore R = \frac{300}{3} = 100[\Omega]$

20

 $3[\Omega]$ 과 $6[\Omega]$ 의 저항을 직렬 연결한 경우 합성 저항은 병렬 연 결 시 합성 저항의 몇 배인가?

① $\frac{1}{4.5}$

 $\frac{1}{6.5}$

(4) 6.5

해설

직렬 연결 시의 합성저항 $R_{01}=3+6=9[\Omega]$

병렬 연결 시의 합성저항 $R_{02}=rac{3 imes 6}{3+6}=2[\,\Omega]$

$$\therefore \frac{R_{01}}{R_{02}} = \frac{9}{2} = 4.5 [\text{BH}]$$

21

저항 R_1 , R_2 , R_3 가 병렬로 접속되어 있을 때 합성 저항으로 옳 은 것은?

- ① $\frac{R_1R_2R_3}{R_2R_3+R_1R_2+R_1R_3}$ ② $\frac{R_1+R_2+R_3}{R_2R_3+R_1R_2+R_1R_3}$

$$\overline{R_0} = \frac{1}{\frac{1}{R_0} + \frac{1}{R_0} + \frac{1}{R_0}} = \frac{R_1 R_2 R_3}{R_1 R_2 + R_2 R_3 + R_3 R_1} [\Omega]$$

22 ¥U\$

다음에서 a, b간의 합성 저항은 얼마인가?

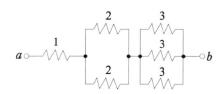

① $6[\Omega]$

(2) 5[Ω]

3 4[Ω]

(4) $3[\Omega]$

$$R_{ab} = 1 + \frac{2}{2} + \frac{3}{3} = 3[\Omega]$$

옴의 법칙에 대한 설명으로 옳은 것은?

- ① 저항과 전류는 비례한다.
- ② 전압과 전류는 반비례한다.
- ③ 전압은 저항과 반비례한다.
- ④ 전압과 전류는 비례한다.

해설

옴의 법칙

 $I = \frac{V}{R}$ [A]이므로 전압과 전류는 비례한다.

74 ₹世春

일정한 직류 전원에 저항을 접속하여 전류를 흘릴 때 이 전류값을 10[%] 증가시키기 위한 저항은 처음의 몇[%]가 되어야 하는가?

① 80

(2) 91

③ 140

4) 180

해설

$$R = \frac{V}{I}$$

저항과 전류는 서로 반비례 관계이므로 $R' = \frac{1}{1.1} = 0.91$

25

100[V]에서 5[A]가 흐르는 전열기에 120[V]를 가한다면 흐르는 전류[A]는 얼마인가?

1) 5

2 6

③ 7

4 8

해설

$$R = \frac{V_1}{I_1} = \frac{100}{5} = 20 [\, \Omega \,]$$

$$I_2 = \frac{V_2}{R} = \frac{120}{20} = 6 [\mathrm{A}]$$

26

다음과 같은 회로에서 각 저항에 생기는 전압 강하와 단자 전압 [V]으로 옳은 것은?

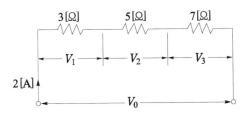

- ① $V_1 = 8$, $V_2 = 5$, $V_3 = 10$, $V_0 = 25$
- ② $V_1 = 6$, $V_2 = 10$, $V_3 = 14$, $V_0 = 30$
- (4) $V_1 = 6$, $V_2 = 5$, $V_3 = 9$, $V_0 = 22$

해설

$$V_1 = I\!R_{\!1} = 2 \!\times\! 3 = 6 [{\rm V}]$$

$$V_2 = IR_2 = 2 \times 5 = 10 [\rm{V}]$$

$$V_3 = 2 \times 7 = 14[V]$$

$$V_0 = (3+5+7) \times 2 = 30[V]$$

27

 $8[\Omega], 6[\Omega], 11[\Omega]$ 의 저항 3개가 직렬 접속된 회로에 4[A]의 전류가 흐른다면 가해준 전압은 몇 [V]인가?

① 60

② 80

③ 100

4 120

해설

$$\begin{split} R_0 &= R_1 + R_2 + R_3 = 8 + 6 + 11 = 25 \big[\, \Omega \big] \\ V &= I R_0 = 4 \times 25 = 100 \big[\text{V} \big] \end{split}$$

정말 23 ④ 24 ② 25 ② 26 ② 27 ③

 $4[\Omega]$, $5[\Omega]$, $8[\Omega]$ 의 저항 3개를 병렬로 접속하고 여기에 40[V]의 전압을 가했을 때의 전류는 몇 [A]인가?

① 10[A]

2 16[A]

③ 20[A]

4 23[A]

해설

$$\begin{split} R_0 &= \frac{R_1 R_2 R_3}{R_1 R_2 + R_2 R_3 + R_3 R_1} = \frac{4 \times 5 \times 8}{4 \times 5 + 5 \times 8 + 8 \times 4} = 1.74 \\ I &= \frac{V}{R_0} = \frac{40}{1.74} = 23 \text{[A]} \end{split}$$

29

다음에서 전류 $I_1[A]$ 로 옳은 것은?

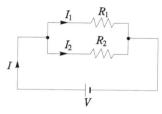

- $\ \, \textcircled{2} \ \, \frac{R_2}{R_1+R_2}\,I$
- $\ \, \mathfrak{3} \ \, \frac{R_{1}}{R_{1}+R_{2}} \, I$
- $(4) \frac{R_1 + R_2}{R_1} I$

해설

$$I_1 = \frac{R_2}{R_1 + R_2} I[{\rm A}], \quad I_2 = \frac{R_1}{R_1 + R_2} I[{\rm A}]$$

30 ₩ 🛓

다음 회로에서 $I_1[A]$ 로 옳은 것은?

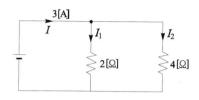

① 10

(2) 5

③ 4

4 2

해설

$$I_1 = \frac{R_2}{R_1 + R_2} I = \frac{4}{2+4} \times 3 = 2[A]$$

31

 $10[\Omega]$ 과 $15[\Omega]$ 의 병렬회로에서 $10[\Omega]$ 에 흐르는 전류가 3[A]인 경우 전체 전류[A]는 얼마인가?

① 5

2 10

③ 15

4) 20

해설

병렬이므로 전압이 일정하다.

$$V {=}\, I_{\!10} R_{\!10} = 3 {\times} 10 {\,=\,} 30 [{\rm V}]$$

$$I_{15} = \frac{V}{R_{\!15}} \! = \frac{30}{15} \! = \! 2 [{\rm A}]$$

$$I_0 = 3 + 2 = 5[A]$$

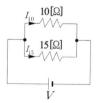

다음과 같은 회로에서 저항이 $R_1 > R_2 > R_3 > R_4$ 일 때 전류가 최 소로 흐르는 저항으로 옳은 것은?

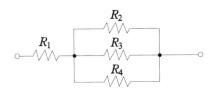

① R_1

 $2 R_2$

 \mathfrak{I} R_3

4 $R_{\scriptscriptstyle A}$

해설

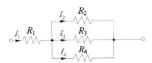

- 1) $I_1 = I_2 + I_3 + I_4$ 이므로 I_1 이 가장 크다.
- 2) 병렬회로의 각 전류는 저항에 반비례하므로 $R_{\!2} > \! R_{\!3} > \! R_{\!4} \ \, \boldsymbol{\rightarrow} \ \, I_{\!2} < \! I_{\!3} < \! I_{\!4}$
- $I_2 < I_3 < I_4 < I_1$

따라서 전류가 최소로 흐르는 저항은 R_{0} 이다.

33

다음과 같은 회로에서 $2[\Omega]$ 에 흐르는 전류[A]로 옳은 것은?

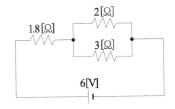

(1) 0.5

2 1

③ 1.2

4 1.5

해설

$$\begin{split} R_0 &= R_1 + \frac{R_2 R_3}{R_2 + R_3} = 1.8 + \frac{2 \times 3}{2 + 3} = 3 \text{ [} \Omega \text{]} \\ I &= \frac{V}{R_0} = \frac{6}{3} = 2 \text{ [A]} \\ 2 \text{[} \Omega \text{]의 전류} \ I_1 &= \frac{R_3}{R_2 + R_3} \times I = \frac{3}{2 + 3} \times 2 = 1.2 \text{ [A]} \end{split}$$

34 ₩₩

키르히호프의 법칙에 대한 설명으로 옳지 않은 것은?

- ① 각 절점에서 키르히호프의 제1법칙을 적용한다.
- ② 각 폐회로에서 키르히호프의 제2법칙을 적용한다.
- ③ 계산결과 전류가 +로 표시된 것은 처음에 정한 방향과 반 대 방향임을 나타낸다.
- ④ 각 회로의 전류를 문자로 나타내고 방향을 가정한다.

해설

키르히호프 법칙

키르히호프 법칙을 계산 후 계산결과가 - 값이 나오게 되면 처음 정한 방향과 반대 방향임을 나타낸다.

35

다음에서 휘스톤 브리지의 평형조건으로 옳은 것은?

- $② \ X = \frac{P}{Q}R$

해설

휘스톤 브리지의 평형조건 PR = XQ를 브리지의 평형조건이라 한다.

$$X = \frac{P}{Q}R$$

정달 32 ② 33 ③ 34 ③ 35 ②

다음 회로에서 검류계의 지시가 0일 때 저항 X는 몇 $[\Omega]$ 인가?

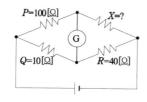

① 10[Ω]

- ② $40[\Omega]$
- ③ 100[Ω]
- $400[\Omega]$

해설

브리지 평형상태

 $100 \times 40 = 10X$

$$X = \frac{100 \times 40}{10} = 400 [\Omega]$$

37

기전력 2[V], 용량 10[Ah]인 축전지를 6개 직렬로 연결하여 사용할 때 기전력은 12[V]가 되는데 이때 용량은 얼마인가?

- ① 60[Ah]
- ② 10[Ah]
- ③ 120[Ah]
- 4 600[Ah]

해설

전지의 직렬 연결

전지를 직렬 연결할 경우 용량은 변하지 않는다.

38 ₩₩

부하의 전압과 전류를 측정할 때 전압계와 전류계를 연결하는 방법으로 옳은 것은?

- ① 전압계는 병렬 연결, 전류계는 직렬 연결한다.
- ② 전압계는 직렬 연결, 전류계는 병렬 연결한다.
- ③ 전압계는 전류계는 모두 병렬 연결한다.
- ④ 전압계는 전류계는 모두 직렬 연결한다.

해설

전압계는 병렬로 연결하고, 전류계는 직렬로 연결한다.

39

어떤 전압계의 배율을 10배로 하려면 배율기의 저항을 전압계 내부 저항의 몇 배로 하여야 하는가?

① 9

2 10

 $3) \frac{1}{9}$

 $4) \frac{1}{100}$

해설

배율

$$\begin{split} m &= \frac{V_0}{V} {=} \left(\frac{R_{\!\! m}}{r} {+} 1\right) \\ R_{\!\! m} &= r(m{-}1) = r(10{-}1) = 9r \end{split}$$

40

100[V]의 전압을 측정하려고 10[V]의 전압계를 사용할 때, 배율기의 저항은 전압계 내부 저항의 몇 배로 해야 하는가?

① 5

(2) 9

③ 12

4 15

해설

$$V_0 = V \bigg(\frac{R_m}{r} + 1 \bigg) \qquad \text{배울} \ \ m = \frac{V_0}{V}$$
 R...

$$m = \frac{R_m}{r} + 1$$

$$R_m = r(m-1)$$

$$\therefore r(10-1) = 9r$$

41

전류계의 측정 범위를 확대하기 위하여 전류계와 병렬 접속하는 저항기로 옳은 것은?

① 배율기

② 분류기

③ 동기기

④ 변압기

해설

분류기

전류계와 병렬로 접속하는 저항기를 분류기라고 한다.

정답

36 4 37 2 38 1 39 1 40 2 41 2

분류기의 배율을 나타낸 식으로 옳은 것은? (단, R_s 는 분류기의 저항이다.)

- $(2) \frac{R_s}{r} + 1$

 $3 \frac{r}{R_s}$

해설

분류기의 배율

$$m = \frac{I_0}{I} \!=\! \left(\frac{r}{R_{\!s}} \!+\! 1 \right)$$

43

50[V]를 가하여 30[C]을 3초 동안 이동시켰을 때 전력은 몇 [kW]인가?

- ① 12[kW]
- ② 10[kW]
- ③ 0.5[kW]
- ④ 0.1[kW]

해설

$$P = \frac{W}{t} = \frac{Q \times V}{t} = \frac{30 \times 50}{3} = 500 \text{ [W]} = 0.5 \text{ [kW]}$$

44

일정한 저항값으로 가해지고 있는 전압을 3배로 하였을 때 소비 전력은 몇 배가 되는가?

① $\frac{1}{3}$ 배

② 9배

③ 3배

④ 1배

해설

$$P = \frac{V^2}{R} \qquad P \propto V^2$$

$$P = 3^2 = 9 [\text{BH}]$$

45 *U\$

20[A]의 전류를 흘렸을 때 전력이 60[W]인 경우, 30[A]의 전류 가 흘렸을 때 전력[W]으로 옳은 것은?

① 80[W]

- 2 95[W]
- ③ 100[W]
- ④ 135[W]

해설

 $P = I^2 R[W]$

 $60: 20^2 = P: 30^2$

 $20^2 \times P = 60 \times 30^2$

$$P = \frac{60 \times 30^2}{20^2} = 135 [\text{W}]$$

46

다음과 같은 회로에서 a, b간의 전압이 60[V]일 때 저항에서 소 비되는 전력이 960[W]라면 $R[\Omega]$ 의 값은 얼마인가?

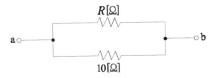

① $2[\Omega]$

(2) 4[Ω]

 $36[\Omega]$

(4) 9[Ω]

해설

병렬이므로 전압이 일정하다.

10[Ω]의 소비 전력 $P = \frac{V^2}{R} = \frac{60^2}{10} = 360 [\mathrm{W}]$

소비되는 전력 $P_0 = 960 - 360 = 600 [W]$

:.
$$R = \frac{V^2}{P} = \frac{60^2}{600} = 6[\Omega]$$

5마력은 몇[W]인가?

① 2.000

2 2,750

③ 3,500

4 3,730

해설

1마력= 746[W] 5마력=5×746=3,730[W]

48

1[W·sec]과 같은 것은?

- ① 1[kcal]
- ② 1[N·m²]

③ 1[J]

4 860[kWh]

해설

 $1[W \cdot sec] = 1[J]$

49

전류의 열작용과 관계있는 것은?

- ① 키르히호프의 법칙 ② 줄의 법칙
- ③ 패러데이 법칙
 - ④ 전류의 옴의 법칙

해설

전류의 열작용

저항에 전류를 흘렸을 경우 발생되는 열을 줄 열이라고 한다.

50

줄(Joule)의 법칙에서 발열량 계산식을 표시한 것으로 옳은 것은? (단, I : 전류[A], R : 저항[Ω], t : 시간[sec]이다.)

- ① $H = 0.24I^2R$
- ② $H = 24I^2Rt$
- (3) $H = 0.024I^2R^2$
- 4 $H=0.24I^2Rt$

해설

줄의 법칙

 $H = 0.24I^2 Rt [cal]$

51 **₹**U\$

2개의 서로 다른 금속을 접합하여 두 접합점에 온도차를 주었을 때 기전력이 발생하는 현상으로 옳은 것은?

- ① 렌츠 법칙
- ② 펠티어 효과
- ③ 제베크 효과
- ④ 패러데이 법칙

해설

제어백(제베크) 효과

서로 다른 두 종류의 금속을 접합하여 두 접속점에 온도차를 주면 회로 내에 기전력이 발생하여 전류가 흐르는 현상을 말한다.

52 ¥₩±

두 종류의 금속의 접합부에 전류를 흘리면 전류의 방향에 따라 줄 열 이외의 열의 흡수 또는 발생 현상이 생기는데 이러한 현상을 무엇이라고 하는가?

- ① 제베크 효과
- ② 페란티 효과
- ③ 펠티어 효과
- ④ 줄효과

해설

펠티어 효과

서로 다른 두 종류의 금속을 접합하여 접합부에 전류를 흘리면 한쪽에선 열을 발생, 다른 한쪽에선 열을 흡수하는 현상을 말한다.

53

다음 중 전기 냉동기에서 응용한 효과로 옳은 것은?

- ① 페란티 효과
- ② 초전도 효과
- ③ 펠티어 효과
- ④ 줄 효과

해설

전기 냉동기

펠티어 효과를 이용한 것이다.

47 @ 48 ③ 49 ② 50 @ 51 ③ 52 ③ 53 ③

54 VIII

패러데이의 법칙에 대한 설명으로 옳은 것은?

- ① 전극에서 석출되는 물질의 양은 통과한 전기량의 제곱에 비례하다.
- ② 전극에서 석출되는 물질의 양은 통과한 전기량의 제곱에 반비례한다.
- ③ 전극에서 석출되는 물질의 양은 통과한 전기량에 비례한다.
- ④ 전극에서 석출되는 물질의 양은 통과한 전기량에 반비례한다.

해설

패러데이 법칙

- 1) 석출량은 통과한 전기량에 비례한다.
- 2) 같은 양의 전극에서 석출된 물질의 양은 그 물질의 화학당량에 비례한다.
- 3) 석출량 W = KQ = KIt[g]

55

전기분해에 의하여 석출된 물질의 양을 W[g], 시간을 t[sec], 전류를 I[A]라 할 때, 패러데이 법칙을 바르게 나타낸 것은?

- ① W = KIt
- ② $W = KtI^2$
- (3) $W = K^2$
- 4 $W = KIt \times 60$

해설

패러데이 법칙의 석출량

W = KQ = KIt[g]

56

전기 도금을 하려고 할 때 도금하려는 물체가 접속해야 하는 극으 로 옳은 것은?

① 음극

- ② 양극
- ③ 어디든지 관계없다. ④ 접속할 수 없다.

해설

전기 도금

양극의 물질이 음극에 석출되는 것을 말한다.

57 ¥U\$

1차 전지로 가장 많이 사용되는 전지로 옳은 것은?

- ① 니켈전지
- ② 이온전지
- ③ 폴리머전지
- ④ 망간전지

해설

1차 전지

니켈전지, 이온전지, 폴리머전지는 모두 2차 전지로서 축전지용이며. 1차 전 지는 망간전지이다.

58

전지를 쓰지 않고 오래 두면 사용할 수 없는 이유로 옳은 것은?

- ① 정전 유도 작용
- ② 분극 작용
- ③ 국부 작용
- ④ 전해 작용

해설

국부 작용

전지 내부에 불순물에 의해 순환전류가 흘러 기전력이 감소하는 작용을 국부 작용이라 한다.

59

용량 180[Ah]의 납축전지를 10[h]의 방전율로 사용하였을 때 방 전전류[A]는 얼마인가?

① 18

② 180

③ 1.800

4) 3,600

해설

축전지 용량

축전지 용량[Ah] = 방전전류[A] × 방전시간[h]

∴ 방전전류= $\frac{180}{10}$ = 18[A]

정전계

01 정전계의 기초용어

- 1 마찰전기 ★
- (1) 두 종류의 물체를 마찰시키면 자유전자가 이동
- (2) 각 물체는 전기를 띠게 되는데 이를 마찰전기 또는 정전기라 함
- 2 대전 ***
- (1) 자유전자의 이동에 따라 물체의 전기(전하)를 띠는 현상
- (2) 물질의 전자가 정상상태에서 마찰에 의해 전자수가 많아지거나 적어지는 현상
- 3 전하(대전체)
- (1) 대전된 물체를 전하라고 함
- (2) 대전된 전기량을 전하량(Q[C])이라 하고, 전기의 발생은 본질적으로 물질의 자유 전자이동에 의해서 발생

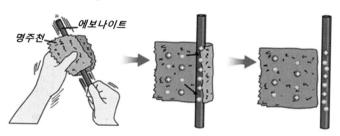

4 정전유도 ★

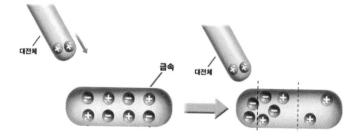

바로 확인 예제

어떤 물질이 정상 상태보다 전자수가 많아져 전기를 띠게 되는 현상은?

정답 대전

- (1) 대전체가 비대전체에 가까워졌을 때 비대전체에 전하가 나타나는 현상
- (2) 비대전체의 가까운 곳은 대전체와 반대 부호의 전하가 발생
- (3) 비대전체의 먼 곳은 같은 부호의 전하가 발생
- (4) 발생한 전하량의 크기는 동량

02 정전기력

1 정전기력(정전력) *

- (1) 두 대전된 전하 사이에 발생하는 힘
- (2) 양(+)전하와 음(-)전하 : 서로 끌어당기는 흡인력
- (3) 양(+)전하와 양(+)전하 : 서로 밀어내는 반발력

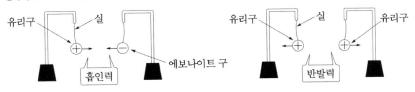

▲ 정전기력

2 쿨롱의 법칙

(1) 대전된 두 점전하 사이에 작용하는 정전기력을 쿨롱의 힘(F[N])이라 함

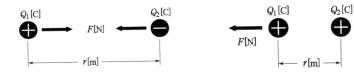

- (2) 쿨롱의 힘(쿨롱의 법칙) ★★★
 - ① 다른 부호 전하끼리는 반발력, 같은 부호 전하끼리는 흡인력
 - ② 쿨롱의 힘은 두 전하의 전하량의 곱에 비례
 - ③ 쿨롱의 힘은 유전율에 반비례
 - ④ 쿨롱의 힘은 두 전하 사이 거리의 제곱에 반비례

바로 확인 예제

진공 중에서 1[m] 거리로 $10^{-5}[C]$ 과 $-10^{-6}[C]$ 의 두 점전하를 놓았을 때 그 사이에 작용하는 힘은?

정답 흡인력

P Key **F** point

유전율

- 전기장 내에서 물질이 얼마나 잘 전하를 저장할 수 있는지를 의미 하는 비율
- 쿨롱의 힘, 전장의 세기, 전위 등 에는 반비례

$$F = rac{Q_1 \, Q_2}{4\pi \, \epsilon_0 \, r^2} [\mathsf{N}] = 9 imes 10^9 imes rac{Q_1 \, Q_2}{r^2} [\mathsf{N}],$$

 $\epsilon_0 = 8.855 \times 10^{-12}$: 진공의 유전율[F/m],

 $Q_1,\ Q_2$: 각 점전하의 전하량[C], r : 두 전하 사이 거리[m]

03 전장의 세기

- 1 전장 **
- (1) 어떤 위치에 단위전하 1[C]을 놓았을 때 작용하는 정전기력
- (2) 전기장 또는 전계라고도 함
- 2 정전기력과 전장의 관계

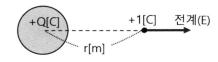

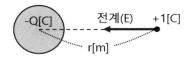

(1) 전장의 발생방향

① 양전하(+): 전하로부터 멀어지는 방향

② 음전하(-) : 전하로 가까워지는 방향

(2) 전하량과 전장의 곱은 정전기력과 같음 ★★

$$F = QE[N] \rightarrow E = \frac{F}{Q}[N/C]$$

F: 정전기력[N], Q: 전하량[C], E: 전장[N/C]

(3) 점전하와 전기장의 관계 ★★

$$E \!=\! \frac{Q}{4\pi\epsilon_0 r^2} \!=\! 9 \!\times\! 10^9 \!\times\! \frac{Q}{r^2} \mathrm{[V/m]} \label{eq:energy}$$

 $\epsilon_0 = 8.855 \times 10^{-12}$: 진공의 유전율[F/m],

Q : 점전하의 전하량[C], r : 두 전하 사이 거리[m]

(4) 전계의 단위 : [V/m], [N/C]

P Key point

• F = QE[N]

$$\rightarrow E = \frac{F}{O}[\text{N/C}]$$

- V = Er[V]
 - $\rightarrow E = \frac{V}{r} [V/m]$

바로 확인 예제

전기장 중에 단위 전하를 놓았을 때 그것이 작용하는 힘과 같은 것은?

정답 전장의 세기

04 전위

1 전위

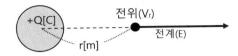

- (1) 전기장의 한 점에서 단위전하가 가지는 전기적인 위치에너지
- (2) 전장과 떨어진 거리의 곱은 전위과 같음 ★

$$V \!=\! E \, r \!=\! \frac{Q}{4\pi\epsilon_0 r} \!=\! 9 \!\times\! 10^9 \!\times\! \frac{Q}{r} \! \left[\mathsf{V} \right] \!$$

 $\epsilon_0 = 8.855 \times 10^{-12}$: 진공의 유전율[F/m],

V : 전위[V], E : 전장[V/m], r : 거리[m], Q : 전하량[C]

2 전위차 ★

(1) 전장 내의 단위전하를 B점에서 A점으로 옮기는 데 필요한 일 또는 에너지

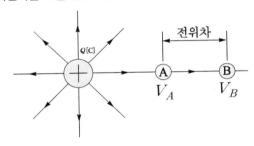

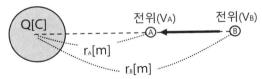

(2) 전위차는 높은 전위(V_A)와 낮은 전위(V_B)의 차로 계산 가능

$$V_{AB}=V_A-V_B=\frac{Q}{4\pi\,\epsilon_0}\bigg(\frac{1}{r_A}-\frac{1}{r_B}\bigg) \mbox{[V]} = 9\times 10^9\times Q\times \bigg(\frac{1}{r_A}-\frac{1}{r_B}\bigg) \mbox{[V]} \label{eq:VAB}$$

 $\epsilon_0 = 8.855 \times 10^{-12}$: 진공의 유전율[F/m],

 V_{AB} : 전위차[V], r_A, r_B : 거리[m], Q : 전하량[C]

Key F point

전위, 전압

- 전위 : 0[V]인 대지를 기준으로 하 는 전기적 위치에너지
- 전압 = 전위차 : 두 지점 사이의 전기적 위치에너지의 차

바로 확인 예제

공기 중 7×10^{-9} [C]의 전하에서 1[cm] 떨어진 점의 거리가 2배가 되면 전위는 몇 배 감소하는가?

정답 $\frac{1}{2}$ 배

05 전기력선

1 전기력선

전하에 의해 발생되는 전장을 공간상에 가시적으로 나타낸 선을 이르는 말

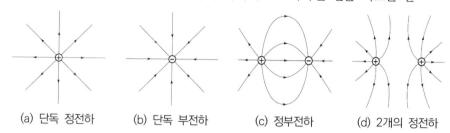

P Key Point

가우스 정리

폐곡면을 통과하는 전계의 세기 합은 전하량에 비례

F Key F point 전기력선 총 수

• 진공 중 : $N_0 = \frac{Q}{\epsilon_0}$

• 유전체 : $N = \frac{Q}{\epsilon} = \frac{Q}{\epsilon_o \epsilon_0}$

바로 확인

유전율 ϵ 의 유전체 내에 있는 전하 Q[C]에서 나오는 전기력선의 수는?

정답 $\frac{Q}{\epsilon}$ [개]

2 전기력선의 성질 ****

- (1) 양전하에서 시작하여 음전하에서 끝남($\oplus \rightarrow \ominus$)
- (2) 전기력선의 밀도는 전기장의 세기와 같음
- (3) 전기력선은 불연속임
- (4) 전기력선은 전위가 높은 곳에서 낮은 곳으로 향함
- (5) 대전, 평형 시 전하는 표면에만 분포
- (6) 전기력선은 도체 표면에 수직
- (7) 전하는 뾰족한 부분일수록 많이 모이려는 성질

3 전기력선 수 ★

- (1) 전기력선 수는 가우스의 정리를 사용하여 구할 수 있음
- (2) 전기력선 수는 전장의 세기와 전기력선이 통과한 폐곡면의 면적에 비례
- (3) 전기력선 수는 전하량에 비례하고, 유전율에 반비례

$$N = E imes S = rac{Q}{4\pi\epsilon r^2} imes 4\pi r^2 = rac{Q}{\epsilon}$$
 [7H]

N : 전기력선 수[개], E : 전장[V/m], S : 폐곡면의 면적, Q : 점전하의 전하량[C], ϵ : 유저율

06 전속밀도

1 유전속선

- (1) 주위 매질의 유전율와 관계없이 나타나는 전기적인 역선
- (2) Q[C]의 전하에서 Q개의 전기적인 역선이 나온다고 가정
- (3) 방향은 전장과 같은 방향 역선

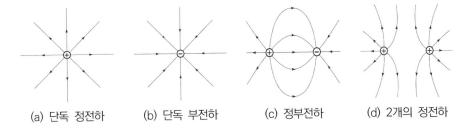

2 전속밀도 ★

- (1) 유전속선의 크기는 전속밀도로 표현
- (2) 전속밀도는 유전율과 무관

$$D\!=\!\epsilon\,E\!=\!\frac{Q}{4\pi r^2}[\mathrm{C/m^2}]$$

D : 전속밀도[C/m²], ϵ : 유전율[F/m], E : 전장[V/m], Q : 점전하의 전하량[C], r : 거리[m]

3 유전속선 수 ★

- (1) 유전속선 수는 유전율과 무관
- (2) 유전속선 수는 전하량과 같음

$$N\!=D\times S\!=\!\frac{Q}{4\pi r^2}\!\times 4\pi r^2=Q \mbox{[7H]} \label{eq:N}$$

N : 유전속선 수, Q : 전하량[C]

Key F point 전기력선와 유전속선의 차이

선기력선와 유선목신의 사이

- 전기력선 총 수 $= \frac{Q}{\epsilon}$
- 유전속선 수 = Q

바로 확인 예제

유전율 ϵ 의 유전체 내에 있는 전하 Q[C]에서 나오는 유전속선 수는?

정답 Q[개]

P Key F point

콘덴서의 종류

- 바리콘 콘덴서 : 용량을 바꿀 수 있는 콘덴서
- 세라믹 콘덴서: 비유전율이 큰 산화티탄 등을 유전체로 사용한 것으로 극성이 없는 콘덴서

Key Fpoint may we states

• 공기중 : $C = \frac{\epsilon_0 S}{d}$ [F]

• 유전체 : $C = \frac{\epsilon S}{d} = \frac{\epsilon_s \epsilon_0 S}{d}$ [F]

바로 확인 예제

콘덴서의 정전용량은 극판의 넓이에 (①)하고, 극판의 간격에 (②)한다.

정답 ① 비례, ② 반비례

07 콘덴서

1 콘덴서 ★

- (1) 전기에너지(전하)를 충전할 수 있는 장치
- (2) 커패시터라고도 불리며, 축전지라고도 함
- (3) 콘덴서는 직류전압을 인가하면
 - ① 전하 충전 중에는 콘덴서에 전류가 흐름
 - ② 충전이 완료되면 전류가 흐르지 않음

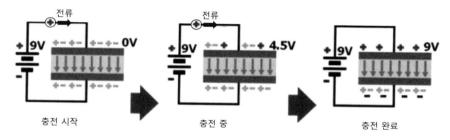

2 정전용량 ***

- (1) 전하를 얼마나 축적할 수 있는지 나타내는 양
- (2) 단위전위당 축적된 전하량 ★★★

$$C = \frac{Q}{V}[F], \quad Q = CV[C]$$

C : 정전용량[F], Q : 전하량[C], V : 전위[V]

3 평행판 콘덴서의 정전용량 ★★

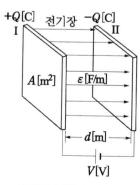

▲ 평행판 도체의 정전용량

- (1) 정전용량은 평행판 간격에 반비례
- (2) 정전용량은 평행판 면적에 비례
- (3) 정전용량은 유전율에 비례

$$C = \frac{\epsilon_0}{d} A[\mathsf{F}]$$

C : 정전용량[F], A : 전극의 면적[m²], d : 전극간의 거리[m], ϵ_0 : 공기 중의 유전율

08 콘덴서의 접속

1 직렬접속

- (1) 직렬접속 시 합성 정전용량 ★★
 - ① 저항의 병렬접속 시 합성저항과 같이 계산
 - ② 각 1개의 콘덴서의 정전용량보다 작음

$$C_0 = \frac{1}{\frac{1}{C_1} + \frac{1}{C_2}} = \frac{C_1 \times C_2}{C_1 + C_2} [F]$$

 C_0 : 직렬접속 시 합성정전용량[F], C_1 , C_2 : 각 콘덴서의 정전용량[F]

(2) 각 콘덴서의 분배전압 분배전압은 반대쪽의 정전용량에 비례

$$V_1 = \frac{C_2}{C_1 + C_2} \times \ V \text{,} \quad V_2 = \frac{C_1}{C_1 + C_2} \times \ V$$

 $V_1\,,\ V_2$: 각 콘덴서의 분배전압[V], V : 전체전압[V]

Key F point 콘덴서의 직렬접속

Key F point

콘덴서의 병렬접속

바로 확인 예제

2F, 4F, 6F의 콘덴서 3개를 병렬로 접속했을 때 합성 정전용량은?

정답 12[F]

바로 확인 예제

콘덴서에 V[V]의 전압을 가해서 Q[C]의 전하를 충전할때 저장되는 에너지는 몇 [J]인가?

정답 $W[\mathsf{J}] = \frac{1}{2}\,QV$

2 병렬접속

- (1) 병렬접속 시 합성 정전용량 ★★
 - ① 저항의 직렬접속 시 합성저항과 같이 계산
 - ② 각 1개의 콘덴서의 정전용량보다 큼

$$C_0 = C_1 + C_2 + C_3 + \cdots$$
[F]

 C_0 : 병렬 접속시 합성정전용량[F], C_1 , C_2 : 각 콘덴서의 정전용량[F]

(2) 각 콘덴서의 분배전하량 분배전하량은 자기쪽의 정전용량에 비례

$$Q_1 = \frac{C_1}{C_1 + C_2} \times Q, \ \ Q_2 = \frac{C_2}{C_1 + C_2} \times Q$$

 Q_1 , Q_2 : 각 콘덴서의 분배전하량[C], Q : 전체전하량[C], C_1 , C_2 : 각 콘덴서의 정전용량[F]

09 전기 에너지

1 전하의 이동 중 에너지(일) *

전위차(전압)에 의해 전하가 도체를 통해 운동(이동) 중인 에너지

$$W = QV = CV^2[J]$$

W : 에너지 또는 일[J], Q : 전하량[C], V : 전압[V], C : 정전용량[F]

2 정전 에너지

- (1) 축적된 에너지 (W[J]) ★★
 - ① 콘덴서의 두 전극에 전압 V를 가하게 되면 Q = CV의 전하가 축적
 - ② 일정량 Q[C]가 축적될 때까지 에너지를 축적된 에너지 또는 정전 에너지

$$W = \frac{1}{2} QV = \frac{1}{2} CV^2 = \frac{Q^2}{2C} [J]$$

W : 에너지 또는 일[J], Q : 전하량[C], V : 전압[V], C : 정전용량[F]

(2) 단위체적당 축적된 에너지 (ω[J/m³]) ★★

$$w = \frac{1}{2}ED = \frac{1}{2}\epsilon E^2 = \frac{D^2}{2\epsilon} \text{[J/m³]}$$

w : 단위체적당 에너지[J/m³], ϵ : 유전율, E : 전장[V/m], D : 전속밀도[C/m²]

- (3) 평행판 사이의 정전력 $(f[N/m^2])$
 - ① 평행판 콘덴서의 충전 시 두 평행판 사이에 발생하는 흡인력
 - ② 단위면적당 힘으로 표기

$$f = \frac{1}{2} \epsilon E^2 = \frac{D^2}{2\epsilon} = \frac{1}{2} ED [\text{N/m}^2]$$

f : 단위면적당 정전력[N/m²], ϵ : 유전율, E : 전쟁[V/m], D : 전속밀도[C/m²]

단원별 기출복원문제

01

어떤 물질을 서로 마찰시키면 물질의 전자의 수가 많아지거나 적 어지는 현상이 생기는데, 이를 무엇이라고 하는가?

① 방전

② 충전

③ 대전

④ 감정

해설

대전

물질의 전자가 정상상태에서 마찰에 의해 전자수가 많아지거나 적어지는 현상 을 대전이라 한다.

02

정전기 발생 방지책으로 옳지 않은 것은?

- ① 대전 방지제의 사용
- ② 접지 및 보호구의 착용
- ③ 배관 내 액체의 흐름 속도 제한
- ④ 대기의 습도를 30° 이하로 하여 건조함을 유지

해설

건조할 경우 정전기가 많이 발생한다.

03

유전율의 단위로 옳은 것은?

① [F/m]

② [H]

- ③ [C/m²]
- (4) [H/m]

해설

유전율의 단위

[F/m]

04

다음 중 비유전율이 가장 작은 것은?

① 공기

- ② 고무
- ③ 산화티탄 ④ 로셀역

해설

비유전율

공기의 경우 비유전율이 거의 1에 가깝다.

05 MILE

진공의 유전율[F/m]로 옳은 것은?

- (1) $4\pi \times 10^{-7}$
- (2) 6.33×10^4
- (3) 8.855 \times 10⁻¹²
- \bigcirc 6.33 \times 10⁻¹²

해설

진공의 유전율

 $\epsilon = 8.855 \times 10^{-12} [\text{F/m}]$

06 ¥₩

진공 중의 두 점 전하 $Q_1,\;Q_2$ 가 거리 r 사이에서 작용하는 정전력의 크기를 나타낸 것으로 옳은 것은?

②
$$F = 6.33 \times 10^4 \frac{Q_1 Q_2}{r}$$

$$\label{eq:F} \mbox{3)} \ \, F = 9 \times 10^9 \frac{Q_1 \, Q_2}{r^2} \qquad \qquad \mbox{4)} \ \, F = 9 \times 10^9 \, \frac{Q_1 \, Q_2}{r}$$

$$(4) F = 9 \times 10^9 \frac{Q_1 Q_2}{r}$$

해설

정전력의 크기

쿨롱의 법칙에 따라 $F = \frac{Q_1 Q_2}{4\pi\epsilon_r r^2} = 9 \times 10^9 \times \frac{Q_1 Q_2}{r^2} [N]$

07

진공 중에서 1[m] 거리로 $10^{-5}[C]$ 와 $10^{-6}[C]$ 의 두 점 전하를 놓았을 때 그 사이에 작용하는 힘[F]은?

- (1) 9×10^1
- (2) 9×10^2
- $(3) 9 \times 10^{-1}$
- 9×10^{-2}

해설

$$\begin{split} F &= \frac{Q_1 \, Q_2}{4\pi \epsilon_0 r} = 9 \times 10^9 \times \frac{Q_1 \, Q_2}{r^2} \\ &= 9 \times 10^9 \times \frac{10^{-5} \times 10^{-6}}{1^2} = 9 \times 10^{-2} [\text{N}] \end{split}$$

08

유리 중에 2×10^{-5} [C]의 두 전하가 10[cm] 떨어져 있을 때의 정전력[N]으로 옳은 것은? (단, 유리의 비유전율은 5이다.)

① 36

② 42

③ 66

(4) 72

해설

두 점전하 사이에 작용하는 힘

$$\begin{split} F &= 9 \times 10^9 \times \frac{Q_1 \, Q_2}{\epsilon_s r^2} \\ F &= 9 \times 10^9 \times \frac{(2 \times 10^{-5})^2}{5 \times 0.1^2} = 72 [\text{N}] \end{split}$$

09

같은 양의 점전하가 진공 중에 1[m]의 간격으로 있을 때 $9 imes 10^9$ [N]의 힘이 작용했다면, 이때 점전하의 전기량[C]은 얼마인가?

① 9×10^9

(2) 9×10^4

(3) 3×10³

(4) 1

해설

$$\begin{split} F &= 9 \times 10^9 \times \frac{Q^2}{r^2} \\ Q^2 &= \frac{F \times r^2}{9 \times 10^9} = \frac{9 \times 10^9 \times 1^2}{9 \times 10^9} = 1 \\ Q &= 1 \text{[C]} \end{split}$$

10

전장 중에 단위 전하를 놓았을 때 그것에 작용하는 힘으로 옳은 것은?

- ① 전계의 세기
- ② 전하
- ③ 쿨롱의 법칙
- ④ 전속밀도

해설

전계의 세기

전장 중에 단위 전하를 놓았을 때 작용하는 힘을 전장의 세기 또는 전계의 세 기라 한다.

1 1 世蓋

다음 중 전장의 세기의 단위인 [V/m]와 같은 것은?

- ① [N/C]
- ② $[N^2/m]$
- ③ [C/N]

 $(4) [C/m^2]$

해설

전장의 세기

전장의 세기의 단위는 [N/C] = [V/m]

17 ¥UŠ

전장의 세기가 100[V/m]인 전장에 $5[\mu C]$ 의 전하를 놓을 때 작 용하는 힘[N]은 얼마인가?

- ① 5×10^{-4}
- ② 5×10^{-6}
- $(3) 20 \times 10^{-4}$
- $(4) 20 \times 10^{-6}$

$$F = QE = 5 \times 10^{-6} \times 100 = 5 \times 10^{-4} [N]$$

13

100[V/m]의 전장에 어떤 전하를 놓으면 0.1[N]의 힘이 작용한다고 할 때 전하의 양은 몇 [C]인가?

① 1

② 0.1

3 0.01

@ 0.001

해설

$$F = QE[N]$$

$$Q = \frac{F}{E} = \frac{0.1}{100} = 0.001[\text{C}]$$

14

공기 중에 2×10^{-5} [C]의 점전하로부터 1[cm]의 거리에 있는 점의 전장의 세기[V/m]로 옳은 것은?

- ① 18×10^{-6}
- ② 18×10^8
- (3) 18×10^6
- $\bigcirc 4) 18 \times 10^{-8}$

해설

$$E = 9 \times 10^9 \times \frac{2 \times 10^{-5}}{(10^{-2})^2} = 18 \times 10^8 \text{ [V/m]}$$

15 ₹₩\$

진공 중에 놓인 반지름 r[m]의 도체구에 Q[C]의 전하를 주었을 때 그 표면의 전장의 세기[V/m]로 옳은 것은?

- $2 \frac{Q}{4\pi\epsilon_0 r^2}$
- $\bigcirc Q$ $\frac{Q}{4\pi r}$

해설

구의 전장의 세기

$$E{=}\,\frac{Q}{4\pi\epsilon_0 r^2} [\mathrm{V/m}]$$

16

공기 중에 3×10^{-7} [C]인 전하로부터 10[cm] 떨어진 점의 전위 [V]로 옳은 것은?

- ① 17×10^{3}
- ② 17×10^{-3}
- $3) 27 \times 10^3$
- (4) 27×10^{-3}

해설

전위
$$V=rac{Q}{4\pi\epsilon_0 r}=9 imes10^9 imesrac{Q}{r}=9 imes10^9 imesrac{3 imes10^{-7}}{10 imes10^{-2}}=27 imes10^3$$
[V]

17

공기 중에 7×10^{-9} [C]의 전하에서 70[cm] 떨어진 점의 전위[V]는 얼마인가?

① 9

2 54

3 90

4) 540

해설

$$V = \frac{Q}{4\pi\epsilon_0 r} = 9 \times 10^9 \times \frac{Q}{r} = 9 \times 10^9 \times \frac{7 \times 10^{-9}}{70 \times 10^{-2}} = 90 \text{[V]}$$

18

평등전장에 40[V/m]의 전장방향으로 10[cm] 떨어진 두 점 사이의 전위차로 옳은 것은?

① 0.4[V]

② 4[V]

③ 40[V]

(4) 400[V]

해설

전위

$$V = rE = 0.1 \times 40 = 4[V]$$

19 ₩世蓋

다음 중 전기력선 밀도와 같은 것은?

- ① 정전력
- ② 전속밀도
- ③ 전하 밀도
- ④ 전계의 세기

해설

전기력선의 밀도

전기력선의 밀도는 전계의 세기와 같다.

20 ₩ 1

전기력선의 성질에 대한 설명 중 옳지 않은 것은?

- ① 양전하에서 나와 음전하에서 끝난다.
- ② 전기력선의 접선 방향이 전장의 방향이다.
- ③ 전기력선 밀도는 그 곳의 전장의 세기와 같다.
- ④ 등전위면과 전기력선은 교차하지 않는다.

해설

전기력선의 성질

- 전기력선의 밀도는 전계의 세기와 같다.
- 전기력선은 불연속이다.
- 전기력선은 전위가 높은 곳에서 낮은 곳으로 향한다.
- 대전, 평형 시 전하는 표면에만 분포한다.
- 전기력선은 도체 표면에 수직한다.
- 전하는 뾰족한 부분일수록 많이 모이려는 성질이 있다.
- 전기력선은 등전위면과 수직이다.

21

전기력선의 성질에 대한 설명으로 옳지 않은 것은?

- ① 전기력선의 접선은 그 접점에서 전장의 방향을 나타낸다.
- ② 전기력선은 등전위면과 평행이다.
- ③ 전기력선의 밀도는 전장의 세기를 나타낸다.
- ④ 전기력선은 불연속이다.

해설

전기력선은 등전위면과 수직이다.

22 ₩世출

유전율 ϵ 의 유전체 내에 있는 전하 Q[C]에서 나오는 전기력선 수로 옳은 것은?

 $\bigcirc \frac{Q}{\epsilon_s}$

 $\frac{Q}{V}$

 $\bigcirc Q$

해설

유전속 수
$$= Q$$

전기력선 수 $= \frac{Q}{6}$

23

다음 중 가우스 정리를 이용하여 구할 수 있는 것은?

- ① 전계의 세기
- ② 전위
- ③ 전계의 에너지
- ④ 전하 간의 힘

해설

가우스 (발산)정리

전하에서 발산되는 전기력선(전계)의 총합은 폐곡면 내부에 있는 총 전하에 비례한다.

24

전속의 성질에 대한 설명으로 옳지 않은 것은?

- ① 전속은 양전하에서 나와 음전하에서 끝난다.
- ② 전속이 나오는 곳 또는 끝나는 곳에서는 전속과 같은 전하 가 있다.
- ③ $+Q[{\bf C}]$ 의 전하로부터 ${Q\over\epsilon}$ 개의 전속이 나온다.
- ④ 전속은 금속판에 출입하는 경우 그 표면에 수직이 된다.

해설

전속은 +Q[C]의 전하로부터 Q개의 전속이 나온다.

19 4 20 4 21 2 22 4 23 1 24 3

25 ₹世春

유전율 ϵ 의 유전체 내에 있는 전하 Q[C]에서 나오는 유전속 수 로 옳은 것은?

 \bigcirc Q

 $\bigcirc \frac{Q}{V}$

 $\frac{Q}{\epsilon}$

 $\frac{Q}{\epsilon}$

유전속 수 = Q전기력선 수 $= \frac{Q}{6}$

26

다음 중 정전용량에 가장 적합한 것은?

- ① C = QV
- Q = CV
- $(3) V = \frac{C}{Q}$
- $\textcircled{4} \quad C = PV$

해설

정전용량

Q = CV

27 ₩世春

정전용량 $4[\mu F]$ 의 콘덴서에 1,000[V]의 전압을 가할 때 축적되 는 전하는 얼마인가?

- ① 2×10^{-3} [C]
- ② 3×10^{-3} [C]
- (3) $4 \times 10^{-3} [C]$
- (4) 5×10^{-3} [C]

해설

 $Q = CV = 4 \times 10^{-6} \times 1,000 = 4 \times 10^{-3}$ [C]

28

 $0.02[\mu F]$ 의 콘덴서에 $12[\mu C]$ 의 전하를 공급하면 나타나는 전위 차로 옳은 것은?

① 200

⁽²⁾ 400

③ 600

④ 1.200

해설

전위차
$$V = \frac{Q}{C} = \frac{12 \times 10^{-6}}{0.02 \times 10^{-6}} = \frac{12}{0.02} = 600 [V]$$

29

평행판의 정전용량은 간격을 d. 평행판의 면적을 S라 하였을 때 콘덴서의 정전용량식으로 옳은 것은? (${\rm C}$, ϵ 은 유전율이다.)

- ① $C = \epsilon Sd$ ② $C = \frac{d}{\epsilon S}$

해설

평행판 콘덴서의 정전용량

$$C = \frac{\epsilon S}{d}$$

30 ₩₩

콘덴서의 유전율이 2배로 변화하면 그 때의 용량은 몇 배가 되는 가?

① $\frac{1}{2}$ 배

③ 4배

④ $\frac{1}{4}$ 배

해설

 $C=rac{\epsilon S}{d}$ 에서 콘덴서의 용량과 유전율은 서로 비례하므로 유전율이 2배가 되 면 용량도 2배가 된다.

31

다음과 같이 접속된 회로에서 콘덴서의 합성용량으로 옳은 것은?

- ① $C_0 = \frac{C_1 C_2}{C_1 + C_2}$ ② $C_0 = \frac{C_1 + C_2}{C_1 C_2}$
- $(3) C_0 = C_1 + C_2$ $(4) C_0 = \frac{C_1 + C_2}{C_1}$

콘덴서의 직렬 연결은 저항의 병렬 연결과 같다.

$$C_0 = \frac{C_1C_2}{C_1+C_2} \left[\mathsf{F} \right]$$

32

 C_1 , C_2 인 콘덴서가 직렬로 연결되어 있을 때, 합성 정전용량을 C라 하면 C_1 , C_2 와의 관계로 옳은 것은?

- ① $C = C_1 + C_2$
- ② $C > C_2$
- ③ $C < C_1$
- $\textcircled{4} \quad C > C_1$

해설

콘덴서를 직렬 연결할 경우 저항의 병렬 연결과 같아진다. 즉, 직렬 연결된 콘 덴서의 합성 정전용량(C)는 단일 콘덴서의 정전용량($C_1,\ C_2$)보다 작다.

33

 C_1 과 C_2 의 직렬회로에서 V[V]의 전압을 가할 때 C_1 에 걸리는 전압 V_1 으로 옳은 것은?

- ① $\frac{C_1}{C_1 + C_2} V$ ② $\frac{C_1 + C_2}{C_1} V$
- $\frac{C_1 + C_2}{C_2} V$

 C_1 에 걸리는 V_1 전압은 다음과 같다.

$$V_1 = \frac{C_2}{C_1 + C_2} \; V$$

34

 $4[\mu F]$ 와 $6[\mu F]$ 콘덴서를 직렬로 접속하고 100[V]의 전압을 가했 을 경우 $6[\mu F]$ 의 콘덴서에 걸리는 단자 전압[V]은 얼마인가?

① 40[V]

② 60[V]

③ 80[V]

4 100[V]

해설

$$V_2 = \frac{C_1}{C_1 + C_2} \times V = \frac{4}{4+6} \times 100 = 40 \text{[V]}$$

35

다음과 같이 접속된 회로에서 콘덴서의 합성용량으로 옳은 것은?

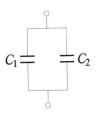

- ① $C_1 + C_2$
- ② $C_1 C_2$
- $\underbrace{1}{C_1 + C_2}$

해설

콘덴서의 병렬 연결은 저항의 직렬 연결과 같다. $C_0 = C_1 + C_2$

정달 31 ① 32 ③ 33 ④ 34 ① 35 ①

36 ₩₩

다음에서 콘덴서의 합성 정전용량은 얼마인가?

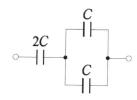

① 1C

(2) 1.2 C

3 2C

(4) 2.4 C

해설

병렬회로의 합성용량은 2C가 된다.

전체 직렬회로의 합성용량 $C_0 = \frac{2C \times 2C}{2C + 2C} = C$

37

정전용량이 $10[\mu F]$ 인 콘덴서 2개를 병렬로 한 경우, 합성용량은 직렬로 하였을 때 합성용량의 몇 배인가?

① 6

3 2

4

콘덴서를 병렬 연결할 경우는 저항의 직렬 연결이 된다.

 $C_{\!0} = 10 + 10 = 20 [\mu \, {\rm F}]$

콘덴서를 직렬 연결할 경우는 저항의 병렬 연결과 같다.

$$C_{\!0} = \frac{10 \times 10}{10 + 10} = 5[\mu \mathrm{F}]$$

즉, 병렬로 연결했을 때 직렬의 4배가 된다.

38

어떤 콘덴서에 전압 $V=20 \mathrm{[V]}$ 를 가할 때 전하 $Q=800 \mathrm{[\mu C]}$ 이 축적되었다면 이때 축적되는 에너지는 몇 [J]인가?

① 0.008

② 0.8

③ 0.08

4 8

축적 에너지 $W = \frac{1}{2}\,QV = \frac{1}{2} \times 800 \times 10^{-6} \times 20 = 0.008$ [J]

39

정전 콘덴서의 전위차와 축적된 에너지와의 관계식을 나타내는 선으로 옳은 것은?

① 직선

② 포물선

③ 타워

④ 쌍곡선

해설

$$W = \frac{1}{2}CV^2$$

에너지는 전압의 제곱에 비례하기 때문에 포물선을 나타낸다.

40 ¥U\$

C[F]의 콘덴서에 100[V]의 직류전압을 가하였더니 축적된 에너 지가 100[J]이었다면 콘덴서는 몇 [F]인가?

① 0.2

(2) 0.02

③ 0.3

(4) 0.4

해설

$$W = \frac{1}{2} CV^2$$

$$C = \frac{2W}{V^2} = \frac{2 \times 100}{100^2} = 0.02[\text{F}]$$

41

전계의 세기 50[V/m], 전속밀도 $100[C/m^2]$ 인 유전체의 단위 체적에 축적되는 에너지 $[J/m^3]$ 로 옳은 것은?

① 2

2 250

3 2,500

4 5,000

해설

단위체적당 축적 에너지

$$w = \frac{1}{2}ED$$

$$=\frac{1}{2}\times50\times100=2,500[\text{J/m}^3]$$

42

정전 흡인력에 대한 설명으로 옳은 것은?

- ① 전압의 제곱에 비례한다.
- ② 전압의 제곱에 반비례한다.
- ③ 전압의 제곱근에 반비례한다.
- ④ 전압의 제곱근에 비례한다.

해설

정전 에너지와 정전 흡인력

정전 에너지
$$W=rac{1}{2}\,CV^2=rac{\epsilon s\,V^2}{2d}\,[{
m J}]~(C=rac{\epsilon s}{d})$$

정전 흡인력
$$F = \frac{W}{d} = \frac{\epsilon s \, V^2}{2d^2} [\mathrm{N}]$$

이 자계

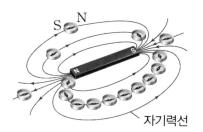

1 자기력선

- (1) 자석 주변의 나침반이 가리키는 방향을 자기력선으로 표기
- (2) 자계(자기장) : 자기력선이 존재하는 공간

2 자극의 세기

- (1) 자석의 자극은 N극과 S극이 동시에 존재
- (2) 자석이 작게 잘려도 N극과 S극이 동시에 존재
- (3) 자극의 세기를 자하량(자기량)이라고 하고 단위는 [Wb]

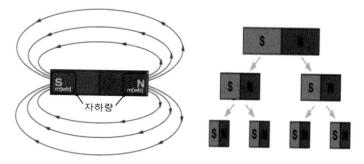

Key Fpoint

- 전하와 자하
- 전하 : +극과 -극을 나눌 수 있 음(독립성, 고립성)
- 자하 : N극과 S극을 나눌 수 없 음(비독립성)

바로 확인 예제

영구자석의 끝부분인 자극의 세기를 나타내는 단위는?

정답 [Wb]

02 자기에 관련된 쿨롱의 법칙

1 두 자극 사이에 작용하는 힘

(1) N극과 S극(서로 다른 극) : 끌어당기는 흡인력

(2) N극과 N극(서로 같은 극) : 밀어내는 반발력

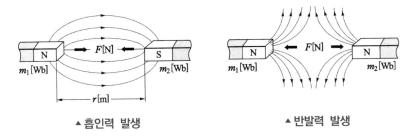

2 쿨롱의 법칙

(1) 쿨롱의 힘(F[N]) : 두 자극 사이에 작용하는 힘의 크기

(2) 쿨롱의 힘(쿨롱의 법칙)의 특징 ★★

① 다른 부호 자하끼리 반발력, 같은 부호 자하끼리는 흡인력

② 쿨롱의 힘은 두 자극의 자하량의 곱에 비례

③ 쿨롱의 힘은 투자율에 반비례

④ 쿨롱의 힘은 두 자극 사이 거리에 제곱에 반비례

$$F\!=\!\frac{m_1m_2}{4\pi\,\mu_0r^2}\!=\!6.33\!\times\!10^4\!\times\!\frac{m_1m_2}{r^2}\,\text{[N],}$$

 $\mu_0 = 4\pi \times 10^{-7}$: 진공의 투자율[H/m]

 $m_1,\,m_2$: 각 자하의 전하량[Wb], r : 두 자하 사이 거리[m]

Q Key **F** point

투자율

어떤 매질이 주어진 자기장에 대하여 얼마나 자화하는지를 의미하는 비율

바로 확인 예제

2개의 자극 사이에 작용하는 힘의 세 기는 무엇에 제곱에 반비례하는가?

정답 자극 간의 거리

03 자장의 세기

1 자장

- (1) 어떤 위치에 단위자하(1[Wb])를 놓았을 때 작용하는 힘
- (2) 자기장 또는 자계라고도 함

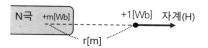

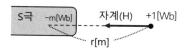

(3) 자하량과 자장의 곱은 쿨롱의 힘과 같음 ★★

$$F = mH[N] \rightarrow H = \frac{F}{m}[N/Wb]$$

F: 쿨롱의 힘[N], m: 자하량[Wb], H: 자장[N/Wb]

(4) 점자하와 전기장의 관계 ★★

$$H {=} \, \frac{m}{4\pi \mu_0 r^2} {=} \, 6.33 {\times} \, 10^4 {\times} \frac{m}{r^2} {\rm [AT/m]}$$

H : 자장[AT/m], $\mu_0=4\pi\times 10^{-7}$: 진공의 투자율[H/m], m : 자하량[Wb], r : 두 전하 사이 거리[m]

04 자속밀도

1 자속과 자속밀도 ★

(1) 자속 : 자기력선이 어떤 표면을 통과하는 양을 나타내는 물리량

(2) 자속밀도 : 자속을 단위면적으로 나눈 값

$$B = \frac{\phi}{A} \text{ [Wb/m²]}, \qquad B = \mu H = \mu_0 \mu_s H \text{[Wb/m²]}$$

B : 자속밀도[Wb/m²], ϕ : 자속[Wb], A : 면적[m²], H : 자장[AT/m], $\mu=\mu_s\mu_0$: 투자율[H/m]

Key point 자기력선 수와 자속선 수

• 자기력선 수 =
$$\frac{m}{\mu}$$

05 전류에 의한 자기현상

- 1 암페어의 오른나사 법칙 ***
- (1) 전류와 자기장의 관계를 나타내는 법칙
- (2) 도체에 전류가 흐를 때 주변에 오른나사 방향의 자장이 발생

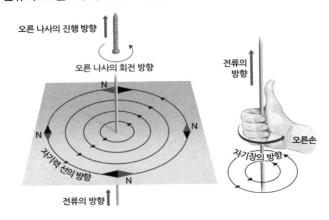

2 무한장 직선전류에 의한 외부자장의 세기

- (1) 무한히 긴 직선 도선에 전류가 흐를 때 떨어진 지점에 자기장 발생
- (2) 외부자장의 세기 ★★
 - ① 도선을 중심으로 반지름 r[m]인 원주 위의 모든 점의 자기장의 세기는 같음
 - ② 자기장의 세기는 전류에 비례
 - ③ 자기장의 세기는 떨어진 거리에 반비례

$$H = \frac{I}{2\pi r} [AT/m]$$

H: 자기장[AT/m], I: 전류[A], r: 거리[m]

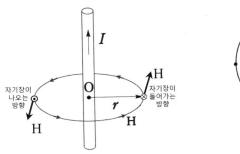

P Key point

전류와 자기장의 관련 법칙

- 암페어의 법칙
- 비오-사바르 법칙
- 플레밍의 왼손 법칙

바로 확인 예제

전류에 의해 만들어지는 자기장의 자 기력선 방향을 간단하게 알아내는 방 법은?

정답 암페어의 오른나사 법칙

F Key

전류에 의한 자기장 ★★★

전류[A]	자기장[AT/m]
직선도체	$H = \frac{I}{2\pi r}$
원형 코일	$H = \frac{I}{2r}$
솔레노이드	$H = \frac{NI}{l}$

바로 확인 예제

1cm당 권선수가 10인 무한 길이 솔 레노이드에 1A의 전류가 흐르고 있 을 때 솔레노이드 외부 자계의 세기 는?

정답 0[AT/m]

3 원형 코일의 자계의 세기

- (1) 반지름 r[m]이고 감은 횟수 1회인 원형코일에 I[A]의 전류를 흘릴 때 코일 중심 O에 자기장 발생
- (2) 중심 자계의 세기 ★★
 - ① 자기장의 세기는 전류에 비례
 - ② 자기장의 세기는 반지름에 반비례

$$H = \frac{I}{2r} [AT/m]$$

H: 자기장[AT/m], I: 전류[A], r: 반지름[m]

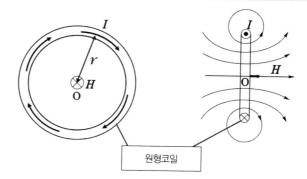

4 무한장 직선 솔레노이드

- (1) 직선형 공심에 전선을 감아서 자기장을 발생시키는 장치
- (2) 외부 자기장은 발생하지 않음 ★★
- (3) 직선 솔레노이드의 중심자계 ★★

$$H = \frac{NI}{l} = nI[AT/m]$$

H : 자기장[AT/m], I : 전류[A], l : 솔레노이드의 길이[m], n : 단위 길이 당 권수[회/m]

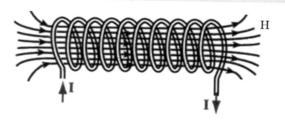

5 환상 솔레노이드

- (1) 원형 공심에 전선을 감아서 자기장을 발생시키는 장치
- (2) 외부 자기장은 발생하지 않음 ★★
- (3) 환상 솔레노이드의 내부자계 ★★

$$H = \frac{NI}{2\pi r} [AT/m]$$

H: 자기장[AT/m], I: 전류[A], r: 솔레노이드의 반지름[m]

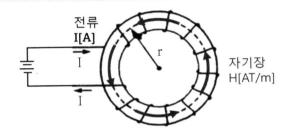

6 비오 − 사바르의 법칙 ★

- (1) 전류가 무한소 길이의 전선을 따라 흐를 때 자기장 발생
 - ① 자기장은 전류에 비례
 - ② 자기장은 거리에 제곱에 반비례
 - ③ 전선의 접선과 수직일 때 최대 $(\sin \theta)$

$$\Delta H = \frac{I \cdot \Delta l}{4\pi r^2} \sin \theta [\text{AT/m}]$$

 ΔH : 미소 자기장[AT/m], I: 전류[A], Δl : 전선의 미소 길이[m], r: 전선과 거리[m], heta: 전선 접선 방향과 각도[$^\circ$]

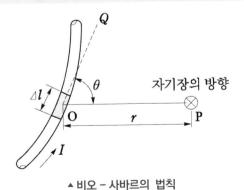

Key F point

솔레노이드의 자기장

솔레노이드	자기장[AT/m]
직선	$H = \frac{NI}{l}$
환상	$H = \frac{NI}{2\pi r}$

바로 확인 예제

전류가 생성하는 자기장이 거리의 제 곱에 반비례한다는 법칙은?

정답 비오 - 사바르 법칙

06 전자력

P Key point

전자력과 관련된 용어

- 전동기의 원리
- 플레밍의 왼손 법칙

플레밍의 왼손 법칙에서 엄지손가락 이 나타내는 것은?

정답 힘의 방향

1 전자력 **

- (1) 자기장 내 도체에 전류를 흘리면 그 도체에 작용하는 힘
- (2) 전자력의 방향(플레밍의 왼손 법칙)
 - ① 엄지: 도체에 작용하는 힘의 방향(F)
 - ② 검지 : 자기장의 방향(B)
 - ③ 중지 : 전류의 방향(I)

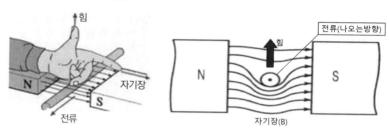

- (3) 전자력의 크기 ★★★
 - ① 전자력은 전류에 비례
 - ② 전자력은 자속밀도에 비례
 - ③ 전자력은 전선의 길이에 비례
 - ④ 자속밀도와 전선의 전류가 수직일 때 최대 $(\sin \theta = 1)$

 $F = IB l \sin \theta [N]$

F : 전자력, I : 도체 전류, B : 자속밀도, l : 도체의 길이,

 θ : 자속밀도와 전선의 전류의 각도[$^{\circ}$]

2 평행 도체 전류 사이에 작용하는 힘 ★

- (1) 작용하는 힘의 방향
 - ① 같은 방향(병렬회로) : 흡인력
 - ② 반대 방향(왕복회로) : 반발력
- (2) 작용하는 힘의 크기

$$F = \frac{2I_1I_2}{r} \times 10^{-7} [\text{N/m}]$$

F : $\mathrm{nl}[\mathbf{N}], \quad I_1, \, I_2$: 각 도체 전류, r : 두 도체 사이 거리[m]

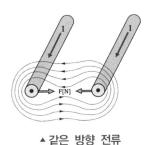

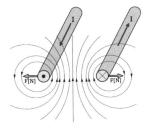

▲ 반대 방향 전류

07 자성체와 히스테미시스 곡선

1 자성체 ***

- (1) 자기장에 놓으면 자성을 나타내는 물질
- (2) 비투자율 (μ_s) 에 따른 자성체의 종류
 - ① 강자성체 $(\mu_s \gg 1)$: 철, 니켈, 코발트, 망간
 - ② 상자성체($\mu_s > 1$) : 백금, 알루미늄, 산소, 공기
 - ③ 반자성체 $(0 < \mu_s < 1)$: 은, 구리, 비스무트, 물

2 히스테리시스 곡선 ***

- (1) 자장과 자속밀도의 관계를 나타내는 곡선(BH곡선)
- (2) 자성체의 자성화가 된 이후 특성을 나타냄(자기이력곡선)
 - ① 세로축과 만나는 점 : 잔류자기
 - ② 가로축과 만나는 점 : 보자력

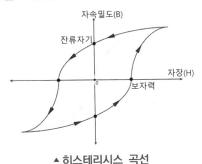

Q Key **F** point

공기(=진공)

- 비투자율 : $\mu_s=1$
- 투자율 : $\mu_0 = 4\pi \times 10^{-7} [\mathrm{H/m}]$

P Key point

자기포화, 자화곡선

- 자기포화 : 전자석의 자성체에서 특정전류 이상의 자속의 증가가 거의 발생하지 않는 현상
- 자화곡선 : 자기포화를 나타낸 자 계와 자속밀도 곡선

바로 확인 예제

히스테리시스 곡선에서 가로축과 만나는 점과 관계있는 것은?

정답 보자력

(3) 히스테리시스 곡선의 면적은 체적당 손실에너지

$$P_h = \eta f B_m^{1.6} [W/m^3]$$

 P_h : 히스테리시스손, η : 히스테리시스손 계수, f : 주파수[Hz],

 B_m : 자속밀도[Wb/ m^2]

3 자석의 종류 ★★

(1) 영구자석 : 잔류자기와 보자력이 모두 큰 것

(2) 전자석 : 잔류자기는 크고 보자력은 작은 것

08 자기회로

(1) 철심을 따라 자속이 흐르는 회로

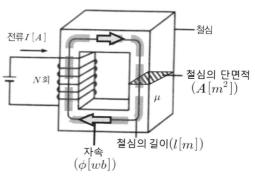

(2) 기자력 : 자기회로에서 자속을 발생시키기 위한 힘 ★★

$$F=NI[\mathsf{AT}]$$
 F : 기자력[AT], N : 권수[T], I : 전류[A]

(3) 자기저항 : 자기회로에서 자속에 대하여 생기는 저항력 ★

$$R_m=rac{l}{\mu A}$$
 [AT/Wb], $R_m=rac{F}{\phi}=rac{NI}{\phi}$ [AT/Wb] R_m : 자기저항[AT/Wb], μ : 철심의 투자율[h/m],

l : 철심의 길이[m], A : 철심의 단면적[m²], ϕ : 자속[Wb]

건기외도와 시기외도 사이심	
전기회로	자기회로
선형성	비선형성
열손실 有	열손실 無
_ R, L, C 존재	자기저항만 존재

(4) 전기회로와 대응관계 ★

- 투자율 ↔ 도전율
- ② 기자력 ↔ 기전력
- ③ 자기저항 ↔ 전기저항
- ④ 자속 ↔ 전류

자속
$$\phi = \frac{F}{R_m} = \frac{NI}{R_m} = \frac{\mu A NI}{l}$$
 [Wb]

 ϕ : 자속[Wb], F : 기자력[AT], R_m : 자기저항[AT/Wb], N : 권수[T], I : 전류[A], μ : 철심의 투자율[h/m], l : 철심의 길이[m], A : 철심의 단면적[m^2]

09 전자 유도

1 페러데이 법칙 **

(1) 자속의 시간적 변화에 따라 발생하는 기전력의 크기에 대한 법칙

$$e = -N \frac{d\phi}{dt} [V]$$

e : 유기 기전력[V], N : 권수[T], ϕ : 자속[Wb], t : 시간[초]

- (2) 자속이 증가 또는 감소하는 경우 기전력 발생
 - ① 기전력의 크기는 권수에 비례
 - ② 기전력의 크기는 자속의 변화에 비례
 - ③ 기전력의 크기는 변화시간에 반비례

2 렌츠의 법칙 ***

- (1) 자속의 시간적 변화에 따라 발생하는 기전력의 방향에 대한 법칙
- (2) 유도 기전력의 방향이 자기장 변화를 방해하는 방향으로 발생

3 플레밍의 오른손 법칙 **

- (1) 전자유도된 기전력을 이용한 발전기 원리
- (2) 발전기의 방향(플레밍의 왼손 법칙)
 - ① **엄지** : 도체가 이동하는 방향(v)

바로 확인 예제

자기회로에 강자성체를 사용한 경우 자기저항의 변화모습은?

정답 감소

Q Key point

페러데이 법칙의 종류

- 전자유도 : 기전력의 크기
 - $e = -N \frac{d\phi}{dt} [V]$
- 전기분해 : 석출량 *W= KIt* [g]

바로 확인 에게

자기장 내에서 도체가 운동하는 경우 유도 기전력의 방향을 알고자 할 때 유용한 법칙은?

정답 렌츠의 법칙

② 검지: 자기장의 방향(B)

③ 중지 : 기전력의 방향(e)

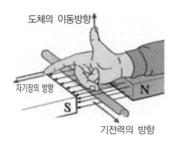

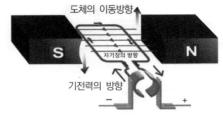

(3) 기전력의 크기 ★★★

Key Point

기전력 공식• 자속 *ϕ*[Wb]

- $e = -N \frac{d\phi}{dt} [V]$
- 인덕턴스 L[H] $e = -L\frac{di}{dt}[V]$
- 자속밀도 $B[Wb/m^2]$ $e = Bvl \sin\theta[V]$

 $e = vB l \sin\theta [V]$

e : 유도기전력[V], v : 속도[m/s], B : 자속밀도[Wb/m²], l : 도체의 길이[m], θ : 자속밀도와 전선의 전류의 각도[°]

10 코일의 인덕턴스

- 1 자기 인덕턴스 ***
- (1) 코일에 전류가 시간에 따라 변화할 때 유도되는 역기전력의 비율을 나타내는 양

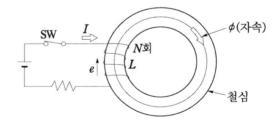

$$e = -L\frac{di}{dt}[V]$$

e : 유도기전력[V], L : 인덕턴스[H], i : 전류[A], t : 시간[초]

- (2) 인덕턴스와 자속의 관계 ★★
 - ① 인덕턴스는 자속에 비례
 - ② 인덕턴스는 전류에 반비례

$$L = \frac{N\phi}{I}$$
 [H], $LI = N\phi$

L : 인덕턴스[H], N : 권수[T], ϕ : 자속[Wb], I : 전류[A]

- (3) 자기 인덕턴스와 투자율의 관계 ★
 - ① 인덕턴스는 투자율에 비례
 - ② 인덕턴스는 권수의 제곱에 비례
 - ③ 인덕턴스는 철심의 단면적에 비례
 - ④ 인덕턴스는 철심의 길이에 반비례

$$L = \frac{\mu A N^2}{l} [H]$$

L : 인덕턴스[H], μ : 투자율[H/m], N : 권수[T], A : 철심의 단면적[m²], l : 철심의 길이[m]

2 상호 인덕턴스

(1) 2개의 코일을 감아 놓은 상태에서 떨어져 있는 코일 상호간의 작용에 의해 유도되는 역기전력의 비율을 나타내는 양 ★

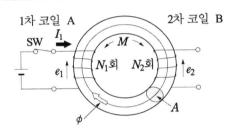

$$e_1 = -M \frac{di_2}{dt} \, [{\rm V}], \quad \ e_2 = -M \frac{di_1}{dt} \, [{\rm V}] \label{eq:e1}$$

 $e_1,\ e_2$: 각 코일의 유도기전력[V], M : 상호 인덕턴스[H], $i_1,\ i_2$: 각 코일의 전류[A], t : 시간[초]

- (2) 이상적인 상호 인덕턴스
 - ① 누설자속이 없는 상태(완전 쇄교) ★★

$$M = \sqrt{L_1 \cdot L_2} \, [\mathrm{H}]$$

M : 상호 인덕턴스[H], $L_1,\ L_2$: 각 코일의 자기 인덕턴스[H]

② 상호 인덕턴스는 각 코일권수의 곱에 비례 ★

$$M = \frac{\mu A \, N_1 N_2}{l} = \frac{N_1 N_2}{R_m} [H]$$

M : 상호 인덕턴스[H], μ : 투자율[H/m], N_1 , N_2 : 각 코일권수[T], R_m : 자기저항[AT/Wb] A : 철심의 단면적[m²], l : 철심의 길이[m]

바로 확인 예제

환상 솔레노이드에 감겨진 코일에 권 회수를 3배로 늘리면 자체 인덕턴스 는 몇 배로 되는가?

정답 9배

Rey F point 자기 인덕턴스와 상호 인덕턴스

$$L_1 = M \frac{N_1}{N_2}$$

$$\bullet \ L_2 = M \frac{N_2}{N_1}$$

바로 확인 예제

M은 상호 인덕턴스, $L_{\rm 1}$, $L_{\rm 2}$ 는 자기 인덕턴스일 때, 상호 유도 회로에서 결합계수 k는?

정답
$$k=rac{M}{\sqrt{L_1L_2}}$$

(3) 결합계수(k) ★★

- ① 누설자속 발생 시 상호 인덕턴스가 나타내는 비율
- 2 누설자속 없는 경우 : k=1
- ③ 완전 누설하는 경우 : k=0
- ④ 결합계수의 범위 : $0 \le k \le 1$

$$k = \frac{M}{\sqrt{L_1 L_2}}$$
 , $M = k \sqrt{L_1 L_2}$ [H]

k : 결합계수, M : 상호 인덕턴스[H], $L_1,\,L_2$: 각 코일의 자기 인덕턴스[H]

바로 확인 예제

자체 인덕턴스 L_1 , L_2 상호 인덕턴스 M인 두 코일을 같은 방향으로 직렬 연결한 경우 합성 인덕턴스는?

정답 $L_1 + L_2 + 2M$

3 코일의 접속

- (1) 직렬접속
 - ① 가동결합의 합성 인덕턴스 ★

$$L_0 = L_1 + L_2 + 2M[\mathsf{H}]$$

 L_0 : 합성 인덕턴스, M : 상호 인덕턴스[H], $L_1,\,L_2$: 각 코일의 자기 인덕턴스[H]

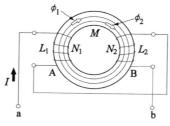

② 차동결합의 합성 인덕턴스 ★

$$L_0 = L_1 + L_2 - 2M[H]$$

 L_0 : 합성 인덕턴스, M : 상호 인덕턴스[H], $L_1,\,L_2$: 각 코일의 자기 인덕턴스[H]

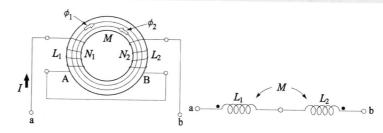

(2) 병렬접속의 합성 인덕턴스 (k=0) 경우)

$$L_0 = \frac{L_1 \cdot L_2}{L_1 + L_2} [\mathsf{H}]$$

 L_0 : 합성 인덕턴스, $L_1, \; L_2$: 각 코일의 자기 인덕턴스[H]

11 자계에너지

1 코일에 축적되는 자계에너지

- (1) 축적된 자계에너지 (W[J]) ★★★
 - ① 코일에 전류가 흐르면 코일에 자기장을 발생하여 자계에너지를 저장
 - ② 일정량 자계가 축적될 때까지 에너지를 축적된 자계에너지라 함

$$W = \frac{1}{2}LI^2 = \frac{1}{2}N\phi I = \frac{1}{2}\phi I[J]$$

W : 에너지 또는 일[J], L : 인덕턴스[H], I : 전류[A], N : 권수[T], ϕ : 자속[Wb]

(2) 단위체적당 축적된 자계에너지 (ω[J/m³]) ★

$$w = \frac{1}{2}\mu H^2 = \frac{B^2}{2\mu} = \frac{1}{2}BH[\text{J/m}^3]$$

w : 단위체척당 에너지[J/m³], μ : 투자율[H/m], H : 자기장의 세기[AT/m], B : 자속밀도[Wb/m²]

- (3) 공극 사이의 흡인력 (f [N/m²]) ★
 - ① 철심에 공극이 발생하면 철심의 단면이 반대극성을 나타내면서 발생하는 흡 이력
 - ② 단위면적당 힘으로 표기

$$f = \frac{1}{2}\mu H^2 = \frac{B^2}{2\mu} = \frac{1}{2}HB \left[\text{N/m}^2 \right]$$

w : 단위체척당 에너지[J/m³], μ : 투자율[H/m], H : 자기장의 세기[AT/m], B : 자속밀도[Wb/m²]

F Key point 인덕턴스와 자속

- 1권수 당 자속 (ϕ_1) $L\!I\!=\!\phi_1 N$
- 전체 자속(ϕ) $LI = \phi$

바로 확인 예제

자기 인덕턴스에 축적되는 에너지는 자기 인덕턴스와 (①)하고 전류의 (②)한다.

정답 ① 비례, ② 제곱에 비례

단원별 기출복원문제

01

다음 중 지구 자장의 3요소가 아닌 것은?

① 복각

② 수평 분력

③ 평각

④ 사각

해설

지구 자장의 3요소 복각, 편각, 수평 분력이다.

02

1[Wb]은 무엇의 단위인가?

- ① 자극의 세기
- ② 전기량
- ③ 기자력
- ④ 자기저항

해설

1[Wb]는 자극의 세기의 단위이다.

N3 ₹U\$

진공 중의 투자율 $\mu_0[H/m]$ 는 얼마인가?

- ① 8.855×10^{-12} ② $4\pi \times 10^{-7}$
- (3) 6.33 \times 10⁴
- 9×10^9

해설

진공의 투자율 $\mu_0 = 4\pi \times 10^{-7} [H/m]$

04

두 자극 사이에 작용하는 힘의 세기는 무엇에 비례하는가?

- 투자율
- ② 자극 간의 거리
- ③ 유전율
- ④ 자극의 세기

해설

작용하는 힘 $F = \frac{m_1 m_2}{4\pi \mu_0 r^2}$ 이므로 작용하는 힘의 세기는 자극의 세기와 비례 한다.

05

두 자극 사이에 작용하는 힘의 크기를 나타낸 것은?

 $(m_1m_2: {
m N} \rightarrow {
m M}), \; \mu: \; {
m FNB}, \; r: \; {
m N} \rightarrow \; {
m CP} \; {
m M}$

①
$$F = \frac{m}{4\pi \mu r^2} [N]$$
 ② $F = \frac{m}{4\pi \mu r} [N]$

$$(4) F = \frac{m_1 m_2}{4\pi \mu r} [N]$$

해설

작용하는 힘
$$F=rac{m_1m_2}{4\pi\mu_0r^2}=6.33 imes10^4 imesrac{m_1m_2}{r^2}[{
m N}]$$

06

공기 중에서 10[cm]의 거리에 있는 두 자극의 세기가 각각 5×10^{-3} [Wb]와 3×10^{-3} [Wb]인 경우 작용하는 힘은 얼마인가?

① 63[N]

② 65[N]

- ③ 68[N]
- 4 95[N]

해설

작용하는 힘

$$F = \frac{m_1 m_2}{4 \pi \mu_0 r^2} = 6.33 \times 10^3 \times \frac{m_1 m_2}{r^2}$$

$$F = 6.33 \times 10^4 \times \frac{5 \times 10^{-3} \times 3 \times 10^{-3}}{(0.1)^2} = 95[N]$$

07 ₩₩

M.K.S 단위계에서 자계의 세기의 단위로 옳은 것은?

① [AT]

- ② [Wb/m]
- 3 [Wb/m^2 4 [AT/m]

해설

자계의 세기의 단위는 [AT/m]가 된다.

정답 01 ④ 02 ① 03 ② 04 ④ 05 ③ 06 ④ 07 ④

08

자장의 세기가 H[AT/m]인 곳에 m[Wb]의 자극을 놓았을 때 작용하는 힘이 F[N]라 할 때 성립하는 식으로 옳은 것은?

- ① $F = \frac{H}{m}$
- ② F = mH
- ① $F = 6.33 \times 10^4 mH$

해설

힘과 자계의 세기 다음과 같은 관계식을 갖는다. F=mH

()(9) 世蓋

10[AT/m]의 자계 중에 어떤 자극을 놓았을 때 300[N]의 힘을 받는다고 할 때, 자극의 세기 m[Wb]은 얼마인가?

① 30

② 40

3 50

4 60

해설

힘 F = mH[N] $m = \frac{F}{H} = \frac{300}{10} = 30 [Wb]$

10

진공 중에서 2[Wb]의 점 자극으로부터 4[m] 떨어진 점의 자계의 세기[AT/m]로 옳은 것은?

- ① 7.9×10^2
- ② 7.9×10^3
- 3.4×10^2
- (4) 5.4 × 10³

해설

자계의 세기

$$\begin{split} H &= \frac{m}{4\pi\mu_0 r^2} = 6.33 \times 10^4 \times \frac{m}{r^2} \\ &= 6.33 \times 10^4 \times \frac{2}{4^2} = 7.9 \times 10^3 [\text{AT/m}] \end{split}$$

11 世 世 董

공기 중에서 m[Wb]의 자극으로부터 나오는 자력선의 총 수로 옳은 것은?

 \bigcirc m

 $\mathfrak{I} \mu_0 m$

 $\textcircled{4} \quad \frac{m}{\mu_0}$

해설

자력선의 총 수

 $\frac{m}{\mu_0}$

12

다음 중 자속밀도의 단위로 옳은 것은?

① [Wb]

- $② [Wb/m^2]$
- ③ [AT/Wb]
- ④ [AT]

해설

자속밀도

 $B = \frac{\phi}{A} \left[\text{Wb/m}^2 \right]$

13

면적 $3[cm^2]$ 의 면을 진공 중에서 수직으로 $3.6 \times 10^{-4}[Wb]$ 의 자속이 지날 때 자속밀도로 옳은 것은?

- ① $10.8 [Wb/m^2]$
- ② $6.6 \times 10^{-4} [Wb/m^2]$
- $3 1.2 [Wb/m^2]$
- $(4) 0.83 [Wb/m^2]$

해설

$$B = \frac{\phi}{A} = \frac{3.6 \times 10^{-4}}{3 \times 10^{-4}} = 1.2 [\text{Wb/m}^2]$$

08 ② 09 ① 10 ② 11 ④ 12 ② 13 ③

14 ₩U\$

공심 솔레노이드 내부 자장의 세기가 200[AT/m]일 경우 자속밀 긴 직선도체에 긴 직선도체에 진 전류가 흐를 때 이 도선으로부터 만큼 떨어 도[Wb/m²]로 옳은 것은?

①
$$6\pi \times 10^{-7}$$

②
$$8\pi \times 10^{-5}$$

(3)
$$10\pi \times 10^{-7}$$
 (4) $16\pi \times 10^{-4}$

$$4) 16\pi \times 10^{-4}$$

해설

$$B = \mu_0 H = 4\pi \times 10^{-7} \times 200 = 8\pi \times 10^{-5} \text{ [Wb/m}^2]$$

15

자계의 세기가 1,000[AT/m]이고 자속밀도가 0.5[Wb/m²]인 경 우 투자율[H/m]로 옳은 것은?

①
$$5 \times 10^{-5}$$

②
$$5 \times 10^{-2}$$

$$3 5 \times 10^{-3}$$

$$4) 5 \times 10^{-4}$$

해설

자속밀도 $B = \mu H [Wb/m^2]$

투자율
$$\mu = \frac{B}{H} = \frac{0.5}{1,000} = 5 \times 10^{-4} \, [\mathrm{H/m}]$$

16 ₩₩

전류에 의한 자장의 방향을 결정하는 것과 관계 깊은 법칙으로 옳 은 것은?

- ① 암페어의 오른손 법칙 ② 플레밍의 오른손 법칙
- ③ 플레밍의 왼손 법칙 ④ 패러데이 법칙

해설

암페어의 오른손 법칙

전류에 의한 자장의 방향을 결정하는 법칙을 암페어의 오른손 법칙이라 한다.

17

진 곳의 자기장의 세기로 옳은 것은?

- ① I에 반비례하고 r에 비례하다.
- 2 I에 비례하고 r의 제곱에 반비례한다.
- ③ I의 제곱에 비례하고 r에 반비례한다.
- ④ I에 비례하고 r에 반비례한다.

해설

무한장 직선의 자계의 세기

$$H = \frac{I}{2\pi r} [AT/m]$$

즉, 전류에 비례하고 반지름에 반비례한다.

18 W

무한히 긴 직선 도체에 /[A]의 전류를 흘리는 경우, 도체의 중심의 r[m] 떨어진 점에서의 자계의 세기[AT/m]로 옳은 것은?

$$\bigcirc \frac{I}{2\pi r}$$

$$3 \frac{I}{4r}$$

무한장 직선의 자계의 세기

$$H = \frac{I}{2\pi r} [AT/m]$$

19

다음에서 전류 I가 3[A]. r이 35[cm]인 점의 자장의 세기 H[AT/m]로 옳은 것은? (단, 도선은 매우 긴 직선이다.)

① 0.478

② 1.0

③ 1.36

4 3.89

해설

$$H = \frac{I}{2\pi r} = \frac{3}{2\pi \times 0.35} = 1.36 [\text{AT/m}]$$

20 ¥Uš

r=0.5[m], I=0.1[A], N=10회일 때 원형코일 중심의 자계의 세기 H는 얼마인가?

- ① 1[AT/m]
- ② 4[AT/m]
- ③ 7[AT/m]
- 4) 5[AT/m]

해설

원형코일 중심의 자계의 세기

$$H = \frac{NI}{2r} = \frac{10 \times 0.1}{2 \times 0.5} = 1 \text{[AT/m]}$$

21

길이 10[cm]의 균일한 자로에 도선을 200회 감고 2[A]의 전류 를 흘릴 경우 자로의 자계의 세기 [AT/m]는 얼마인가?

① 400

(2) 4.000

3 200

(4) 2,000

자계의 세기 $H=\frac{NI}{l}$ 이므로 $H=\frac{200\times 2}{0.1}=4,000 \mathrm{[AT/m]}$

22

단위 길이당의 권수가 n인 무한장 솔레노이드에 /[A]를 흘렸을 때의 솔레노이드 내부의 자계의 세기[AT/m]로 옳은 것은?

 \bigcirc nI

 $\bigcirc \frac{I}{2\pi n}$

(4) $2\pi n^2 I$

무한장 솔레노이드의 외부의 자계의 세기는 0이지만, 솔레노이드 내부의 자계 의 세기는 H = nI[AT/m]가 된다.

23 ₩₩

단위길이당 권수 100회인 무한장 솔레노이드에 10[A]의 전류가 흐를 때 솔레노이드 내부의 자장[AT/m]은 얼마인가?

① 10

② 15

③ 150

(4) 1.000

해설

무한장 솔레노이드의 자계의 세기 $H = nI = 100 \times 10 = 1,000$ [AT/m]가 된다.

24

반지름 r[m], 권수 N회의 환상 솔레노이드에 I[A]의 전류가 흐 를 때 그 중심의 자계의 세기 H[AT/m]로 옳은 것은?

- ① $\frac{NI}{2\pi r}$ [AT/m] ② $\frac{NI}{2r}$ [AT/m]

해설

환상 솔레노이드의 자계의 세기

$$H = \frac{NI}{2\pi r} [\text{AT/m}]$$

정답 19 ③ 20 ① 21 ② 22 ① 23 ④ 24 ①

25 ¥₩

다음과 같은 환상 솔레노이드의 평균길이 1이 40[cm]이고 감은 횟수가 200회일 때, 이것에 0.5[A]의 전류를 흐르게 하였다면 자 계의 세기[AT/m]는 얼마인가?

① 20

② 100

③ 250

4 8,000

해설

환상 솔레노이드의 자계의 세기

$$H = \frac{NI}{2\pi\,r} = \frac{NI}{l} = \frac{200\!\times\!0.5}{0.4} = 250 [{\rm AT/m}]$$

26 ₹₩

비오-사바르의 법칙은 다음의 어떤 관계를 나타낸 것인가?

- ① 전기와 전장의 세기
- ② 기전력과 회전력
- ③ 전류와 전장의 세기 ④ 전류와 자계의 세기

해설

비오-사바르 법칙

전류와 자계의 세기의 관계를 나타낸 법칙이다.

27 ¥±±

전동기의 회전방향과 관계가 깊은 법칙으로 옳은 것은?

- ① 암페어의 오른손 법칙 ② 렌츠의 법칙
- ③ 플레밍의 오른손 법칙 ④ 플레밍의 왼손 법칙

해설

전동기의 회전방향은 플레밍의 왼손 법칙으로 알 수 있다.

28 ¥U\$

공기 중에 자속밀도 15[Wb/m²]의 평등자장 중에 길이 5[cm]의 도선을 자장의 방향과 45°의 각도로 놓고 이 도체에 2[A]의 전류 가 흐르게 한 경우 도선에 작용하는 힘은 몇 [N]인가?

① 1.06

② 2.73

③ 3.46

4) 5.18

해설

도선에 작용하는 힘

 $F = IBl\sin\theta = 2 \times 15 \times 0.05 \times \sin 45^{\circ} = 1.06[N]$

29

평행한 왕복 도체에 흐르는 전류에 의한 작용력으로 옳은 것은?

① 흡인력

② 반발력

③ 회전력

④ 변함이 없다.

해설

왕복 도체의 경우 전류의 방향이 반대이므로, 반발력이 작용한다.

30

r[m] 떨어진 두 평행 도체에 각각 I_1 , $I_2[A]$ 의 전류가 흐를 때 전 선 단위길이당 작용하는 힘[N/m²]으로 옳은 것은?

- ① $\frac{I_1 I_2}{r^2} \times 10^{-7}$ ② $\frac{I_1 I_2}{r} \times 10^{-7}$

평행 도선에 작용하는 힘

$$F = \frac{2I_1I_2}{r} \times 10^{-7} [\text{N/m}^2]$$

다음 중 공기의 비투자율로 옳은 것은?

① 0.1

(2) 1

③ 100

(4) 1.000

해설

공기의 비투자율은 1이다.

32 ₩₩

다음 중 강자성체가 아닌 것은?

① 니켈

② 철

③ 백금

④ 코발트

해설

백금은 상자성체에 해당이 된다.

33

다음 물질 중에서 반자성체가 아닌 것은?

- ① 게르마늄
- ② 망간

③ 구리

④ 비스무트

해설

망간은 강자성체에 해당이 된다.

34 ₩世출

반자성체 물질의 특색을 식으로 바르게 나타낸 것은?

- ① $\mu_s < 1$
- ② $\mu_s \gg 1$

③ $\mu_s = 1$

(4) $\mu_s > 1$

해설

- 1) 상자성체 $(\mu_s > 1)$
- 2) 반자성체 $(\mu_s < 1)$
- 3) 강자성체 $(\mu_s \gg 1)$

35

히스테리시스 곡선의 횡축과 종축이 의미하는 것은?

- ① 자장과 자속밀도
- ② 잔류자기와 보자력
- ③ 투자율과 잔류자기
- ④ 자장과 비투자율

해설

히스테리시스 곡선에서 종축은 자속밀도이고, 횡축은 자장의 세기이다.

36 ₩ 世書

히스테리시스 곡선이 종축과 만나는 점의 값이 의미하는 것은?

- ① 기자력
- ② 잔류자기

③ 자속

④ 보자력

해설

히스테리시스 곡선의 종축과 만나는 점은 잔류자기이며 횡축과 만나는 점은 보자력이다.

37

히스테리시스 손은 최대자속밀도의 몇 승에 비례하는가?

① 1

(2) 1.6

③ 1.8

4 2

해설

히스테리시스 손실

 $P_h = \eta \cdot f \cdot B_m^{1.6} [\text{W/m}^3]$

정답 31 ② 32 ③ 33 ② 34 ① 35 ① 36 ② 37 ②

38 ₩₩

다음 중 영구자석의 재료로 적당한 것은?

- ① 잔류자기가 크고 보자력이 작은 것
- ② 잔류자기가 적고 보자력이 큰 것
- ③ 잔류자기와 보자력이 모두 작은 것
- ④ 잔류자기와 보자력이 모두 큰 것

해설

영구자석은 잔류자기와 보자력이 모두 크다.

39

자속을 만드는 원동력이 되는 것은?

- ① 정전력
- ② 회전력
- ③ 기자력

④ 전기력

해설

자속 ϕ 를 만드는 원동력은 기자력이 된다.

40

코일의 감긴 수와 전류와의 곱이 의미하는 것은?

① 역률

- ② 효율
- ③ 기자력
- ④ 기전력

해설

기자력

F = NI

즉, 기자력은 코일의 권수와 전류의 곱으로 나타낼 수 있다.

41

200회 감은 어떤 코일에 15[A]의 전류를 흐르게 한 경우 기자력 [AT]은 얼마인가?

① 15

2 200

③ 150

4 3,000

해설

기자력

 $F = NI = 200 \times 15 = 3,000$ [AT]

42

자기저항 100[AT/Wb]인 회로에 400[AT]의 기자력을 가할 때 자속 [Wb]은 얼마인가?

① 4

2 3

3 2

4 1

해설

$$\phi = \frac{NI}{R_m} = \frac{F}{R_m} = \frac{400}{100} = 4 \text{[Wb]}$$

43 MI

전자유도 현상에 의하여 생기는 유도 기전력의 크기를 정의하는 법칙으로 옳은 것은?

- ① 렌츠의 법칙
- ② 패러데이의 법칙
- ③ 앙페르의 법칙 ④ 가우스 법칙

해설

기전력의 크기를 결정하는 법칙은 패러데이 법칙이다.

44 ¥UŠ

전자 유도 현상에 의하여 생기는 유기기전력의 방향을 정하는 법 칙으로 옳은 것은?

- ① 플레밍의 오른손 법칙
- ② 패러데이 법칙
- ③ 레츠의 법칙
- ④ 비오-사바르 법칙

해설

유기기전력의 방향을 결정하는 법칙은 렌츠의 법칙이다.

45

코일권수 100회인 코일 면에 수직으로 자속 0.8[Wb]가 관통하고 있다. 이 자속을 0.1[sec] 동안에 없애면 코일에 유도되는 기 전력[VI은 얼마인가?

① 0.4

2 40

③ 80

4 800

해설

$$e = \left| -N \frac{d\phi}{dt} \right| = 100 \times \frac{0.8}{0.1} = 800 \text{[V]}$$

46

플레밍의 오른손 법칙에서 중지 손가락의 방향으로 옳은 것은?

- ① 운동 방향
- ② 전류의 방향
- ③ 유도기전력의 방향
- ④ 자력선의 방향

해설

플레밍의 오른손 법칙 1) 엄지 : 운동의 방향 2) 검지 : 자속의 방향

3) 중지: 기전력의 방향

47

 $2[Wb/m^2]$ 의 자장 내에 길이 30[cm]의 도선을 자장과 직각으로 놓고 v[m/s]의 속도로 이동할 때 생기는 기전력이 3.6[V]인 경우에 속도 v[m/s]로 옳은 것은?

① 6

② 12

③ 18

(4) 36

해설

도체에 유기되는 기전력

$$e = B l v \sin \theta [V]$$

$$v = \frac{e}{Bl\sin\theta} = \frac{3.6}{2\times0.3} = 6[\text{m/s}]$$

48

어떤 코일에 전류가 0.2초 동안에 2[A] 변화하여 기전력이 4[V] 유기되었다면 이 회로의 자체 인덕턴스는 몇 [H]인가?

① 0.4

② 0.2

③ 0.3

④ 0.1

해설

$$e=L\,\frac{di}{dt},\ L=\frac{dt\times e}{di}=\frac{0.2\times 4}{2}=0.4 [\mathrm{H}]$$

49 ***

권선 수 50인 코일에 5[A]의 전류가 흘렀을 때 $10^{-3}[Wb]$ 의 자속이 코일 전체를 쇄교하였다면 이 코일의 자체 인덕턴스[mH]는 얼마인가?

① 10

② 15

③ 20

4 30

해설

 $LI = N\phi$

$$L = \frac{N\phi}{I} = \frac{50 \times 10^{-3}}{5} = 10 \times 10^{-3} [H] = 10 [mH]$$

정말 44 ③ 45 ④ 46 ③ 47 ① 48 ① 49 ①

코일의 자체 인덕턴스는 권수 N의 몇 제곱에 비례하는가?

 $\widehat{1}$ N

 \bigcirc N^2

 \bigcirc N^3

 \bigcirc N^4

해설

자체 인덕턴스

$$L = {N\phi \over I} = {\mu S N^2 \over l}$$
이므로 권선 수 N^2 에 비례한다.

51

다음 그림에서 $A = 4 \times 10^{-4} [\text{m}^2]$, l = 0.4 [m], N = 1.000 회. $\mu_s = 1,000$ 일 때 자체 인덕턴스 L은 몇 [H]인가?

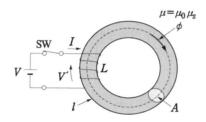

① 1.26

2 1.79

③ 3.14

4 7.79

해설

$$\begin{split} L &= \frac{N\phi}{I} = \frac{\mu A N^2}{l} = \frac{\mu_0 \, \mu_s \, A N^2}{l} \\ &= \frac{4\pi \times 10^{-7} \times 1,000 \times 4 \times 10^{-4} \times 1,000^2}{0.4} = 1.26 [\text{H}] \end{split}$$

52

상호 인덕턴스 $200[\mu H]$ 인 회로의 1차 코일에 3[A]의 전류가 3[sec] 동안에 15[A]로 변화하였다면 2차 회로에 유기되는 기전 력[V]은 얼마인가?

① 40

(2) 40×10^{-4}

(3) 80

 4×10^{-4}

해설

상호 인덕턴스에 의한 전자유도법칙의 유도기전력

$$e_2 = \left| -M \frac{di_1}{dt} \right| = 200 \times 10^{-6} \times \frac{15-3}{3} = 8 \times 10^{-4} [V]$$

53 ₹₩

자기 인덕턴스가 L_1 , L_2 , 상호 인덕턴스가 M, 결합계수가 1일 때의 관계로 옳은 것은?

- ② $\sqrt{L_1 L_2} = M$
- (3) $\sqrt{L_1 L_2} > M$

해설

 $M=k\sqrt{L_1L_2}$, k=1

$$M = \sqrt{L_1 L_2}$$

54 ¥±±

자기 인덕턴스 L_1 , L_2 , 상호 인덕턴스 M의 코일을 같은 방향으 로 직렬 연결할 경우 합성 인덕턴스로 옳은 것은?

- ② $L_1 + L_2 M$
- $4 L_1 + L_2 + 2M$

해설

직렬 연결의 경우 같은 방향이면 가동 결합이 된다.

 \therefore 합성 인덕턴스 $L_0 = L_1 + L_2 + 2M$

정답 50 ② 51 ① 52 ④ 53 ② 54 ④

동일한 인덕턴스 L[H]인 두 코일을 같은 방향으로 감고 직렬 연 결했을 때의 합성 인덕턴스로 옳은 것은? (단, 두 코일의 결합 계 수가 1이다.)

 \bigcirc L

(2) 2L

3 3L

 \bigcirc 4L

해설

 $L_0 = L_1 + L_2 + 2M$ M=k $\sqrt{L_1\,L_2}$ 에서 k=1이고 $L_1=L_2=L$ 이므로 M=L $\therefore L_0 = L + L + 2L = 4L$

56

코일에 흐르고 있는 전류가 5배가 되면 축적되는 전자 에너지는 몇 배가 되는가?

① 10

2 15

③ 20

4 25

해설

축적되는 에너지 $W=\frac{1}{2}LI^2[\mathrm{J}]$ 에서 W는 I^2 에 비례하므로 $5^2=25$ 배가 된다.

57 ¥U\$

자기 인덕턴스 8[H]의 코일에 5[A]의 전류가 흐를 때 자로에 저 축되는 에너지[J]는 얼마인가?

① 5

2 10

③ 15

④ 100

해설

축적되는 에너지 $W = \frac{1}{2}LI^2 = \frac{1}{2} \times 8 \times 5^2 = 100[J]$

58

0.5[A]의 전류가 흐르는 코일에 저축된 전자 에너지를 0.2[J]로 하기 위한 인덕턴스[H]는 얼마인가?

 $\bigcirc 0.4$

2 1.6

3 2.0

④ 2.2

해설

축적되는 에너지 $W = \frac{1}{2}LI^2 [\mathbf{J}]$

여기서, 인덕턴스 $L = \frac{2W}{I^2} = \frac{2 \times 0.2}{0.5^2} = 1.6 [\mathrm{H}]$

교류회로

P Key point

정현파 : sin파 교류여현파 : cos파 교류

P Key point

각도의 종류

- 도수법 [°] 직각을 90°로 표기
- 호도법 [rad] 반지름에 대한 호의 길이

모양	도수법	호도법
직각	90°	$\frac{\pi}{2}$
직선	180°	π
원	360°	2π

바로 확인 예제

회전자가 1초에 30회전을 하면 각속 도는?

정답
$$60\pi[rad/s]$$

置り
$$\omega = 2\pi f$$

= $2\pi \times 30 = 60\pi$

01 정현파 교류

1 직류와 교류

(1) 직류회로 : 시간에 따라 전류가 한 방향으로만 흐르는 회로(DC)

(2) 교류회로 : 시간에 따라 크기와 방향이 주기적으로 변화하는 회로(AC)

(3) 정현파 교류 : 사인(sin)파의 파형을 갖는 교류

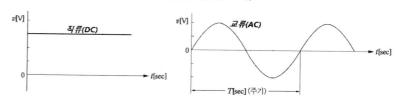

2 주기와 주파수

- (1) 주기 ★
 - ① 교류 파형이 1회 반복하는 동안의 필요한 시간
 - ② 교류 파형의 1회 변화를 1사이클(cycle)로 표현
- (2) 주파수 ★

교류 파형의 1초 동안 반복되는 사이클 수

$$T = \frac{1}{f} [\text{sec}], \quad f = \frac{1}{T} [\text{Hz}]$$

T: 주기[sec], f: 주파수[Hz]

3 각속도 ★★

- (1) 단위시간당 각위치 변화
- (2) 1초 동안 주파수에 의한 전기적 각도의 변화율
- (3) 각속도는 각주파수로 표현

$$\omega = 2\pi f [\text{rad/sec}]$$

 ω : 각속도[rad/sec], f : 주파수[Hz]

02 정현패의 크기 표시법

1 순시값 ★

- (1) 임의의 시간의 교류의 크기를 나타내는 시간함수
- (2) 전압과 전류에서 주로 사용

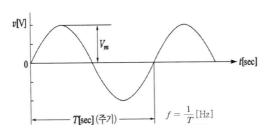

 $v(t) = V_m \sin(\omega t + \theta) = V_m \sin(2\pi f t + \theta) [\mathbf{V}]$

v(t) : 순시값, V_m : 최대값, ω : 각주파수[rad], t : 시간[sec], θ : 위상[rad]

2 실효값 **

- (1) 교류와 동일한 일을 하는 직류의 크기로 표기한 값
- (2) 일반적인 교류 크기 표기법
- (3) 정형파 교류에서 실효값은 최대값을 $\sqrt{2}$ 로 나눈 값

$$V = \frac{V_m}{\sqrt{2}} = 0.707 \, V_m$$

V : 실효값, V_m : 최대값

3 평균값 ★

- (1) 1주기 동안의 평균을 취하여 계산한 값
- (2) 정형파 교류는 반주기 동안의 평균으로 계산
- (3) 정형파 교류에서 평균값은 실효값을 약 1.11로 나눈 값

$$V_{av} = \frac{1}{T} \int_{0}^{T} v dt = \frac{2}{\pi} \ V_{m} = 0.637 \ V_{m} = \frac{V}{1.11} = 0.9 \ V$$

 V_{av} : 평균값, T : 주기, V_m : 최대값, V : 실효값

F Key

정현파(사인파)

• 파고율 =
$$\frac{\text{최댓값}}{\text{실효값}} = \sqrt{2}$$

P Key **F** point

구형파

• 파고율 = 파형률 = 1

바로 확인 예제

파고율, 파형률이 모두 1인 파형은?

정답 구형파

P Key point

실효값에서 알 수 있는 것

- 최대값, 실효값
- · sin耳, cos耳
- 각주파수, 주파수
- 위상

P Key point

$$\cos\theta = \sin(\theta + 90^{\circ})$$
$$\sin\theta = \cos(90^{\circ} - \theta)$$

바로 확인 예제

$$\begin{split} v &= V_m \sin(\omega t + 30\,^\circ) [\text{V}],\\ i &= I_m \sin(\omega t - 30\,^\circ) [\text{A}] 일 \text{ 때 전압}\\ & \\ & \\ \Im [\text{준으로 할 때 전류의 위상[V]차}\\ & \\ & \\ \vdash? \end{split}$$

量の
$$\phi = \theta_i - \theta_v$$

= 30 $^{\circ} - (-30 \,^{\circ})$
= $+60 \,^{\circ}$

4 위상 및 위상차

- (1) 위상
 - ① 교류 파형에서 어느 한 순간의 위치를 의미
 - ② 파형이 X축을 지나는 순간의 상대적인 위치를 각도로 표현
- (2) 위상차

주파수가 같은 2개 이상의 교류 파형 간의 위상 차이

$$v_1 = V_m \mathrm{sin} \omega t$$
, $v_2 = V_m \mathrm{sin} (\omega t - \theta)$ $\theta_n, \; \theta_i \; : \;$ 위상, $\phi = \theta_i - \theta_v \; : \;$ 위상차

- (3) 파형의 위상 관계 ★★
 - ① 동위상(동상) : 위상차가 "0"일때
 - ② 진상(빠른, 앞선) 위상 : 위상차가 양수일 때
 - ③ 지상(늦은, 뒤진) 위상 : 위상차가 음수일 때

$$\begin{split} v &= V_m \sin \left(\omega t + 90\,^\circ\right), \quad i &= I_m \sin \left(\omega t + 60\,^\circ\right) \\ \phi &= \theta_v - \theta_i = 90\,^\circ - 60\,^\circ = +30\,^\circ \text{ : 전압은 전류보다 앞섬} \\ \phi &= \theta_i - \theta_v = 60\,^\circ - 90\,^\circ = -30\,^\circ \text{ : 전류는 전압보다 뒤짐} \end{split}$$

5 교류의 벡터 표기법

- (1) 교류의 순시값을 두 가지 형태로 간단히 표시한 값
- (2) 모든 값은 실효값으로 표기
- (3) 극형식법 ★ 크기와 위상으로 표현

순시값 : $i=I_m\sin(\omega t+\theta)=\sqrt{2}\,I\sin(2\pi ft+\theta)$ [A] 극형식 : $\overrightarrow{I}=I\,\angle\,\theta$ [A] I_m : 최대값, I : 실효값, θ : 위상

(4) 복소수법 ★

실수값와 허수값으로 표현

순시값 : $i = I_m \sin(\omega t + \theta) = \sqrt{2} \, I_{\sin}(2\pi f t + \theta)$ [A] 실수값 : $a = I_{\cos}\theta$, 허수값 : $b = I_{\sin}\theta$ 복소수 : $\overrightarrow{I} = a + j \, b$ [A]

목소수 : $I = a + j \theta[A]$ I_m : 최대값, I : 실효값, θ : 위상

(5) 복소수의 극형식 환산 ★★★

복소수 : $\overrightarrow{I} = a + j \ b[A]$, 극형식 : $\overrightarrow{I} = I \angle \theta[A]$

크기 : $I=\sqrt{a^2+b^2}$, 위상 : $\theta=\tan^{-1}\frac{b}{a}$

a : 실수값, b : 허수값, I : 실효값, θ : 위상

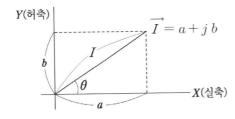

6 교류의 사칙연산

(1) 덧셈·뺄셈 ★

복소수를 이용하여 계산

$$\overrightarrow{I_1} = a_1 + j \ b_1 [\mathbf{A}], \quad \overrightarrow{I_2} = a_2 + j \ b_2 [\mathbf{A}]$$

$$\overrightarrow{I_1} \pm \overrightarrow{I_2} = (a_1 \pm a_2) + j \ (b_1 \pm b_2) \ [\mathbf{A}]$$

(2) 곱셈·나눗셈 ★

극형식를 이용하여 계산

$$\overrightarrow{V} = V \angle \theta_v[\mathbf{M}], \ \overrightarrow{I} = I \angle \theta_i[\mathbf{A}]$$

$$\overrightarrow{V} \times \overrightarrow{I} = (V \times I) \angle (\theta_v + \theta_i)$$

$$\overrightarrow{V} \div \overrightarrow{I} = (V \div I) \angle (\theta_v - \theta_i)$$

P Key point

기타 벡터 환산

- 삼각함수법
- $: \overrightarrow{I} = I(\cos\theta + j\sin\theta)$
- 지수함수법
- $: \overrightarrow{I} = Ie^{j\theta}$

바로 확인 예제

 $Z_1=5+j3[\Omega], \ Z_2=7-j3[\Omega]의$ 직렬회로의 합성 인피던스는?

정답 $12[\Omega]$

풀이

$$Z' = Z_1 + Z_2$$
= $(5+j3) + (7-j3)$
= $(5+7) + j(3+(-3))$
= 12

03 교류의 R-L-C 회로

1 임피던스 **

- (1) 교류회로의 전압와 전류의 비
- (2) 교류회로에서 옴의 법칙에 사용
- (3) 저항과 리액턴스로 구성 ★
 - ① 저항: 주파수와 관계없이 전류를 방해하는 성분
 - ② 리액턴스 : 주파수에 따라 전류를 방해하는 성분

$$Z = R + jX = R + j(X_L - X_C)$$

Z: 임피던스[Ω], R: 저항[Ω], X: 합성 리액턴스[Ω], X_L : 유도성 리액턴스[Ω], X_C : 용량성 리액턴스[Ω]

2 저항(R)만의 회로 ★

$$v = V_m \sin \omega t [V]$$

$$I = \frac{V}{R}$$

- (1) 전류는 전압과 동상으로, 위상차가 없음
- (2) 역률 : $\cos \theta = 1$

$$I = \frac{V}{R} = \frac{V_m}{\sqrt{2} R}$$

I : 전류의 실효값[A], V : 전압의 실효값, R : 저항[Ω], V_m : 전압의 최대값

Q Key point 저항만 존재하는 부하

- 전열기
- 백열전구

 $Z_1 = 5 + j3[\Omega], Z_2 = 7 - j3[\Omega]0$ 직렬 연결된 회로에 V=36[V]를 가 한 경우의 전압과 전류의 위상은?

정답 동상

3 코일(L)만의 회로 ★★

$$0$$

$$\frac{\dot{V}}{2}$$

$$\dot{I}$$

$$\dot{I} = \frac{V}{X_L} = \frac{V}{\omega L}$$

 \dot{I} 는 \dot{V} 보다 $\frac{\pi}{2}$ [rad] 위상이 뒤진다.

- (1) 전류는 전압과 지상으로, 위상차가 $\theta=90\,^{\circ}=\frac{\pi}{2} [\mathrm{rad}]$
- (2) 코일은 유도성 리액턴스 (X_L) 로 계산
- (3) 역률 : $\cos \theta = 0$

유도성 리액턴스 : $X_L = \omega L = 2\pi f L[\Omega]$

코일의 지상전류 : $I = \frac{V}{X_L} = \frac{V}{\omega L}$ [A]

I : 전류[A], V : 전압[V], X_L : 유도성 리액턴스[Ω], ω : 각주파수, f : 주파수[Hz], L : 코일의 인덕턴스[H]

4 콘덴서(C)만의 회로 ★★

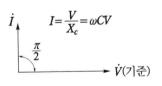

 \dot{I} 는 \dot{V} 보다 $\frac{\pi}{2}$ [rad] 위상이 앞선다.

- (1) 전류는 전압과 진상으로, 위상차가 $\theta=90\degree=\frac{\pi}{2}[\mathrm{rad}]$
- (2) 콘덴서는 용량성 리액턴스 (X_C) 로 계산
- (3) 역률 : $\cos \theta = 0$

용량성 리액턴스 : $X_C = \frac{1}{\omega C} = \frac{1}{2\pi f C} [\Omega]$

콘덴서의 진상전류 : $I = \frac{V}{X_C} = \omega CV[A]$

I : 전류[A], V : 전압[V], X_C : 용량성 리액턴스[Ω], ω : 각주파수, f : 주파수[Hz], C : 콘덴서의 정전용량[F]

Key F point

L만의 회로

- V가 I보다 90° 앞선다.
- I는 V보다 90° 뒤진다.

P Key point

C만의 회로

- V가 I보다 90° 뒤진다.
- I는 V보다 90° 앞선다.

바로 확인 예제

자체 인덕턴스가 1H인 코일에 200V, 60Hz의 사인파 교류전압을 가했을 때 전압기준으로 전류의 위상은? (단, 저항성분은 무시)

정답 $\frac{\pi}{2}$ [rad]만큼 뒤진다.

04 R-L-C 직렬회로

1 R-L 직렬회로 ★★

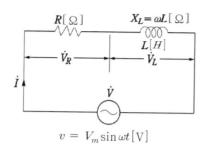

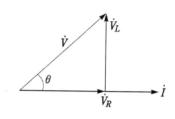

- (1) 전류는 전압과 지상으로, 위상차가 $0^{\circ} < \theta < 90^{\circ}$
- (2) 합성 임피던스 (Z_{R-L}) 로 옴의 법칙 계산
- (3) 역률 : $\cos \theta < 1$

합성 임피던스 :
$$Z_{R-L}=R+jX_{L}=\sqrt{R^{2}+X_{L}^{2}}\left[\Omega\right]$$

전체 지상전류 :
$$I = \frac{V}{Z_{R-L}} = \frac{V}{\sqrt{R^2 + X_L^2}}$$
 [A]

전압과 전류의 위상차 :
$$\theta = \tan^{-1} \left(\frac{X_L}{R} \right) = \tan^{-1} \left(\frac{\omega L}{R} \right)$$

역률 :
$$\cos\theta = \frac{R}{Z_{R-L}} = \frac{R}{\sqrt{R^2 + X_L^2}} = \frac{R}{\sqrt{R^2 + (\omega L)^2}}$$

2 R-C 직렬회로 ★★

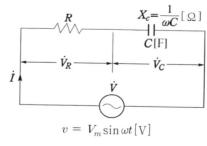

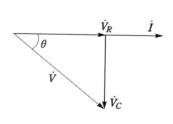

- (1) 전류는 전압과 진상으로, 위상차가 $0^{\circ} < \theta < 90^{\circ}$
- (2) 합성 임피던스(Z_{R-C})로 옴의 법칙 계산

P Key point

R-L 직렬회로

- · V가 /보다 위상이 앞선다.
- I는 V보다 위상이 뒤진다.

P Key point

R-C 직렬회로

- V가 I보다 위상이 뒤진다.
- I는 V보다 위상이 앞선다.

(3) 역률 : $\cos \theta < 1$

합성 임피던스 :
$$Z_{R-C}\!=\!R\!-\!jX_C\!=\!\sqrt{R^2\!+\!X_C^2}\,[\Omega]$$

전체 지상전류 :
$$I=\frac{V}{Z_{R-C}}=\frac{V}{\sqrt{R^2+X_C^2}}$$
[A]

전압과 전류의 위상차 :
$$\theta = an^{-1} \! \left(rac{X_C}{R}
ight) \! = an^{-1} \! \left(rac{1}{\omega CR}
ight)$$

역률 :
$$\cos\theta = \frac{R}{Z_{R-C}} = \frac{R}{\sqrt{R^2 + X_C^2}}$$

3 R-L-C 직렬회로

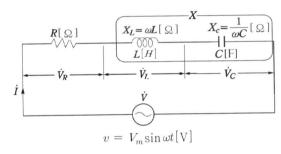

(1) 합성 임피던스의 종류 ★★

①
$$X_L = X_C$$
인 경우 전류와 전압은 동상

합성 임피던스 :
$$Z=R+j(X_L-X_C)=R[\Omega]$$

- ② $X_L > X_C$ 인 경우 전류가 전압보다 뒤짐
- (3) $X_L < X_C$ 인 경우 전류가 전압보다 앞섬

합성 리액턴스 :
$$X = X_L - X_C = \omega L - \frac{1}{\omega C} [\Omega]$$

합성 임피던스 :
$$Z=R+j(X_L-X_C)=\sqrt{R^2+(X_L-X_C)^2}\,[\Omega]$$

(2) 합성 임피던스(Z)로 옴의 법칙 계산

전체 전류 :
$$I = \frac{V}{Z} = \frac{V}{\sqrt{R^2 + X^2}}$$
[A]

전압과 전류의 위상차 :
$$\theta = \tan^{-1}\!\left(\frac{X}{R}\right) = \tan^{-1}\!\left(\frac{X_L\!-\!X_C}{R}\right)$$

역률 :
$$\cos\theta = \frac{R}{Z} = \frac{R}{\sqrt{R^2 + X^2}} = \frac{R}{\sqrt{R^2 + (X_L - X_C)^2}}$$

바로 확인 예제

 $R=6[\Omega],~X_C=8[\Omega]$ 일 때 임피 던스 $Z=6-j8[\Omega]$ 으로 표시되는 회로는?

정답 R-C 직렬회로

P Key point

시정수(τ)

• R-L 직렬회로 : $\tau=\frac{L}{R}$

• R-C 직렬회로 : $\tau=RC$

P Key point

공진 조건 $X_L = X_C$

•
$$\omega L = \frac{1}{\omega C}$$

• $\omega^2 LC = 1$

바로 확인 예제

RLC 직렬회로에서 전압과 전류가 동 상이 되기 위한 조건은?

정답 $\omega^2 LC = 1$

F Key F point 음의 법칙

• 직렬회로 : [Ω] 이용

 $I = \frac{V}{Z} = \frac{V}{R} = \frac{V}{X}$

• 병렬회로 : [℧] 이용 I = YV = GV = BV

(3) 직렬공진 ★★

- ① $X_L = X_C$ 일 때 임피던스가 최소가 되는 현상
- ② 전체 전류는 최대의 동상전류

공진 각주파수 : $\omega_0 = \frac{1}{\sqrt{LC}}$, 공진 주파수 : $f_0 = \frac{1}{2\pi\sqrt{LC}}$ [Hz]

전압확대비 : $Q = \frac{1}{R} \sqrt{\frac{L}{C}}$

05 R-L-C 병렬회로

1 컨덕턴스, 서셉턴스, 어드미턴스

- (1) 병렬회로 해석 시 사용되는 $[\Omega]$ 성분의 역수
- (2) 단위는 [[℧]] 또는 [S]로 표기 ★

[Ω]성분	[[]]성분
저항 : $R[\Omega]$	컨덕턴스 : $G[\mho] = \frac{1}{R[\Omega]}$
리액턴스 : $X[\Omega]$	서셉턴스 : $B[\mho] = \frac{1}{X[\Omega]}$
임피던스 : $Z=R+jX[\Omega]$	어드미턴스 : $Y[\mho] = \frac{1}{Z[\Omega]} = G + jB[\mho]$

(3) 합성[♡]는 합성[Ω]과 반대로 계산 ★★★

구분	직렬회로	병렬회로
$G[\mho] = \frac{1}{R[\Omega]}$	$R' = R_1 + R_2$	$R^{\prime} = \frac{R_1 \times R_2}{R_1 + R_2}$
	$G' = \frac{G_1 \times G_2}{G_1 + G_2}$	$G' = G_1 + G_2$
$Y[\mho] = \frac{1}{Z[\Omega]}$	$Z' = Z_1 + Z_2$	$Z' = \frac{Z_1 \times Z_2}{Z_1 + Z_2}$
	$Y' = \frac{Y_1 \times Y_2}{Y_1 + Y_2}$	$Y' = Y_1 + Y_2$

(4) 전압분배, 전류분배 ★

구분	[Ω]성분	[ひ]성분
직렬회로의 전압분배	$V_1 = \frac{R_1}{R_1 + R_2} \times V$	$V_1 = \frac{G_2}{G_1 + G_2} \times V$
	$V_2 = \frac{R_2}{R_1 + R_2} \times \ V$	$V_2 = \frac{G_1}{G_1 + G_2} \times V$
병렬회로의 전류분배	$I_{\!\scriptscriptstyle 1} = \frac{R_2}{R_1 + R_2} \times I[A]$	$I_{1} = \frac{G_{1}}{G_{1} + G_{2}} \times I[A]$
	$I_2 = \frac{R_1}{R_1 + R_2} \times I[A]$	$I_2 = rac{G_2}{G_1 + G_2} imes I[extsf{A}]$

2 R-L 병렬회로 ★

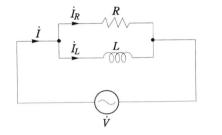

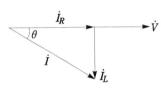

- (1) 전류는 전압과 지상으로, 위상차가 $0^{\circ} < \theta < 90^{\circ}$
- (2) 합성 임피던스 (Z_{R-L}) 로 옴의 법칙 계산
- (3) 역률 : cosθ < 1

합성 임피던스 :
$$Z_{R-L}=\frac{1}{\sqrt{\left(\frac{1}{R}\right)^2+\left(\frac{1}{\omega L}\right)^2}}=\frac{R\omega L}{\sqrt{R^2+\omega^2L^2}}$$
 [Ω] 전체 지상전류 : $I=\sqrt{I_R^2+I_L^2}=\sqrt{\left(\frac{V}{R}\right)^2+\left(\frac{V}{\omega L}\right)^2}$ [A] 전압과 전류의 위상차 : $\theta=\tan^{-1}\!\left(\frac{R}{X_L}\right)\!=\tan^{-1}\!\left(\frac{R}{\omega L}\right)$ 역률 : $\cos\theta=\frac{X_L}{\sqrt{R^2+X_L^2}}=\frac{\omega L}{\sqrt{R^2+(\omega L)^2}}$

바로 확인 예제

저항 2Ω 과 3Ω 을 직렬로 접속했을 때의 합성 컨덕턴스는?

정답 0.2[U]풀이 $R'=2+3=5[\Omega]$

 $G = \frac{1}{R} = \frac{1}{5} = 0.2 [\text{U}]$

Key F point

R-L 병렬회로

- V가 I보다 위상이 앞선다.
- I는 V보다 위상이 뒤진다.

3 R-C 병렬회로 ★

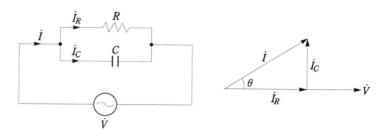

- (1) 전류는 전압과 진상으로, 위상차가 0°< θ < 90° 이다.
- (2) 합성 임피던스 (Z_{R-C}) 로 옴의 법칙 계산
- (3) 역률은 $\cos \theta < 1$ 이다.

합성 임피던스 :
$$Z_{R-C} = \frac{1}{\sqrt{\left(\frac{1}{R}\right)^2 + (\omega C)^2}} [\Omega]$$
 전체 지상전류 : $I = \sqrt{I_R^2 + I_C^2} = \sqrt{\left(\frac{V}{R}\right)^2 + (\omega CV)^2}$ [A] 전압과 전류의 위상차 : $\theta = \tan^{-1}\!\!\left(\frac{R}{X_C}\right) = \tan^{-1}\!\!(\omega CR)$ 역률 : $\cos\theta = \frac{X_C}{\sqrt{R^2 + (X_C)^2}} = \frac{\frac{1}{\omega C}}{\sqrt{R^2 + \left(\frac{1}{\omega C}\right)^2}} = \frac{1}{\sqrt{1 + (\omega CR)^2}}$

Key Fpoint

R-C 병렬회로

- V가 I보다 위상이 뒤진다.
- I는 V보다 위상이 앞선다.

바로 확인 예제

RC 병렬회로의 위상각 θ 는?

정답 $\theta = \tan^{-1}(\omega CR)$

4 R-L-C 병렬회로

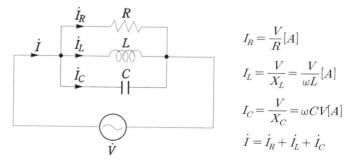

- (1) 전체 합성 전류의 종류
 - ① $I_L = I_C$ 인 경우 전류와 전압은 동상

합성 전류 :
$$I = I_R + j(I_C - I_L) = I_R[A]$$

2 $I_L > I_C$ 인 경우 전류가 전압보다 뒤짐

③ $I_L > I_C$ 인 경우 전류가 전압보다 앞섬

합성 전류 : $I = I_{\!R} + j (I_{\!C} - I_{\!L}) \, [{\mathsf A}]$

(2) 합성 임피던스(Z)로 옴의 법칙 계산

전체 전류 :
$$I = \sqrt{I_R^2 + (I_L - I_C)^2} = V \sqrt{\left(\frac{1}{R}\right)^2 + \left(\frac{1}{X_L} - \frac{1}{X_C}\right)^2}$$
 [A] 합성 어드미턴스 : $Y = \sqrt{\left(\frac{1}{R}\right)^2 + \left(\frac{1}{X_L} - \frac{1}{X_C}\right)^2} = \sqrt{G^2 + B^2}$ [\mho] 전압와 전류의 위상차 : $\theta = \tan^{-1}\frac{\frac{1}{X_L} - \frac{1}{X_C}}{\frac{1}{R}}$

(3) 병렬공진 ★★

- ① $X_L = X_C$ 일 때 어드미턴스가 최소가 되는 현상
- ② 전체 전류는 최소의 동상전류

공진 각주파수 :
$$\omega_0=\frac{1}{\sqrt{LC}}$$
, 공진 주파수 : $f_0=\frac{1}{2\pi\sqrt{LC}}$ [Hz] 전류확대비 : $Q=R\sqrt{\frac{C}{L}}$

06 교류전력

1 교류전력의 용어 ***

- (1) 소비전력(P[W]) : 모든 회로의 전기기기가 실제 필요한 전력
- (2) 유효전력(P[W]) : 교류회로의 부하로 전달되는 소비전력
- (3) 무효전력($P_r[VAR]$) : 교류회로의 소비되지 않는 전력

바로 확인 에게

RLC 병렬공진회로에서 공진주파수는?

정답
$$f_0=rac{1}{2\pi\sqrt{LC}}$$

P Key point

교류회로의 소비전력[W] = 유효전력[W]

- (4) **피상전력**(P_a [VA]) : 교류회로의 전압와 전류의 곱인 전력
- (5) 역률(유효율) : 유효전력과 피상전력에 대한 비율
- (6) 무효율 : 무효전력과 피상전력에 대한 비율

역률 :
$$\cos \theta = \frac{P\left[\mathbf{W}\right]}{P_a\left[\mathbf{VA}\right]} = \frac{P}{\sqrt{P^2 + P_r^2}}$$

무효율 :
$$\sin \theta = \frac{P_r \left[\text{VAR} \right]}{P_a \left[\text{VA} \right]} = \frac{P_r}{\sqrt{P^2 + P_r^2}}$$

2 피상전력 ★★

- (1) 위상 관계를 고려하지 않고 전압과 전류의 곱인 전력
- (2) 교류회로에는 임피던스(Z) 성분으로 발생

$$P_a = VI = \frac{1}{2} \; V_m I_m = I^2 \cdot \; Z = \frac{V^2}{Z} = \sqrt{P^2 + {P_r}^2} \; \text{[VA]}$$

3 유효전력 ★★

- (1) 우리가 일상생활에서 실제로 소비하는 전력
- (2) 교류회로에는 저항성분(R)으로만 발생

$$P = VI_{\cos\theta} = \frac{1}{2} V_m I_{m\cos\theta} = P_{a\cos\theta} = I^2 R = \frac{V^2}{R} [W]$$

4 무효전력 ★

- (1) 부하에서 소비되지 않고 발전소와 부하 사이를 왕복하는 전력
- (2) 교류회로에는 리액턴스(X) 성분으로만 발생

$$P_r = V I_{\mathrm{Sin}}\theta = \frac{1}{2} V_m I_m \mathrm{sin}\theta = P_a \mathrm{sin}\theta = I^2 X = \frac{V^2}{X} \mathrm{[VAR]}$$

교류회로에서 무효전력의 단위는?

정답 [VAR]

07 회로망 정리

1 중첩의 원리

- (1) 2개 이상 전원의 회로에서 전압 및 전류를 계산하는 방법
- (2) 각 전원이 단독으로 해석 후 그 점의 전압 또는 전류의 합으로 계산
 - ① 각 전원이 단독으로 해석할 때 나머지 전원은 제거
 - ② 나머지 전원은 전압원은 단락하고 전류원은 개방하여 제거

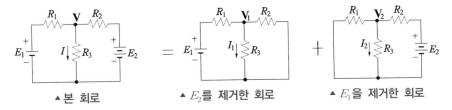

2 테브낭 정리, 노튼 정리

- (1) 테브낭 정리
 - ① 복잡한 회로를 등가전압원과 등가저항의 직렬회로로 정리하는 방법

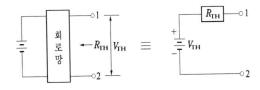

- (2) 노튼 정리
 - ① 복잡한 회로를 등가전류원과 등가저항의 병렬회로로 정리하는 방법

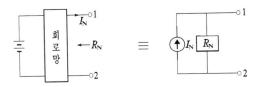

(3) 테브낭 정리와 노튼 정리의 등가환산

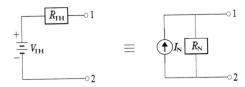

P Key **F** point

등가회로

복잡한 회로를 간단하게 나타낸 회로 • 테브낭 등가회로 : 전압원과 저항

- 의 직렬회로
- 노튼 등가회로 : 전류원과 저항의 병렬회로

바로 확인 예제

복잡한 전기회로를 전압원과 등가 임 피던스를 사용하여 간단히 변화시킨 회로는?

정답 테브낭 등가회로

$$R_{TH} = R_N$$
, $V_{TH} = I_N R_N$, $I_N = \frac{V_{TH}}{R_{TH}}$

08 대칭 3상 교류

1 3상 교류

- (1) 3개의 교류회로를 하나의 교류회로로 해석하는 방법
- (2) 조건 ★★★
 - ① 각 상별 전압 및 전류의 위상차는 $120\degree$ 또는 $\frac{2\pi}{3}$ [rad]
 - ② 각 상별 전압 및 전류의 크기가 같음
 - ③ 각 상별 주파수가 같음

▲ 대상 3상 교류

2 Y결선(성형결선, 스타결선) ***

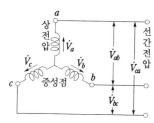

선간 전압 = $\sqrt{3}$ imes 상전압 선간 전압은 각 상전압보다 위상이 $\frac{\pi}{6}$ 앞섬

▲ 상전압과 선간전압

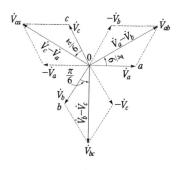

▲ 벡터도

- .
 - (1) 선간전압이 상전압보다 $\sqrt{3}$ 배 크고, 위상은 30° 앞섬
 - (2) 선전류와 상전류가 같음
 - (3) 중성점 접지 가능

Key point 3상 교류의 위상차

- 각도 : $\theta = 120^{\circ} = \frac{2\pi}{3} [\text{rad}]$
- $\exists \exists \exists 1 \ge 120 = -\frac{1}{2} + j \frac{\sqrt{3}}{2}$

바로 확인

Y - Y결선 회로에서 선간전압이 200V 일 때 상전압은 몇 [V]인가?

정답 115[V]

품이

$$V_p = \frac{V_l}{\sqrt{3}} = \frac{200}{\sqrt{3}} \doteq 115 \text{[V]}$$

$$V_l = \sqrt{3} \ V_p \angle 30^\circ \qquad V_p = \frac{V_l}{\sqrt{3}} \angle -30^\circ$$

 $I_l = I_p$

 V_i : 선간전압, V_s : 상전압, I_i : 선전류, I_s : 상전류

3 △ 결선(삼각결선) ★★★

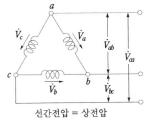

▲ 상전압과 선간전압

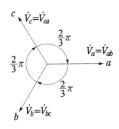

▲ 벡터도

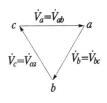

▲ 벡터도

- (1) 선간전압과 상전압이 같음
- (2) 선전류는 상전류보다 $\sqrt{3}$ 배 크고, 위상은 $30\degree$ 뒤짐
- (3) 중성점 접지 불가
- (4) 1대 고장 시 2대로 V결선으로 급전 가능

$$V_l = V_p$$

$$I_l = \sqrt{3} \; I_p \angle -30 \; ^\circ \quad \ \, I_p = \frac{I_l}{\sqrt{3}} \; \angle \, 30 \; ^\circ$$

 V_l : 선간전압, V_p : 상전압, I_l : 선전류, I_p : 상전류

4 3상 전력 ★★★

- (1) Y결선, △결선 모두 같음
- (2) 3상 전력용량 $(P_{3\phi})$ 은 단상전력용량(P)의 3배

피상전력 : $P_{3\phi} = 3P = 3 V_p I_p = \sqrt{3} V_l I_l$ [VA]

유효전력 : $P_{3\phi}=3\,V_pI_p\cos\theta=\sqrt{3}\,\,V_l\,I_l\cos\theta$ [W]= $3I_p^{\,2}\cdot R$ [W]

무효전력 : $P_{3\phi}=3\,V_pI_p\sin\theta=\sqrt{3}\,V_l\,I_l\sin\theta$ [VAR] $=3I_p^{\,2}\cdot X$ [VAR]

Q Key F point

- · 선전류과 상전류의 위상차

• 3상: 30°

• 4상 : 45°

• 5상 : 54° • 6상 : 60°

바로 확인 예제

대칭 3상 Δ 결선에서 선전류를 기준으로 상전류의 위상 관계는?

정답 30° 앞선다.

P Key point

 $\Delta \rightarrow Y$ 변환

- 선전류와 토크는 $\frac{1}{3}$ 배
- 소비전력은 $\frac{1}{3}$ 배

5 V결선 ★★★

- (1) △결선 운전 중 변압기 1대 고장 시 급전 결선으로 사용
- (2) 증설이 예상되는 곳에 단상 변압기 2대로 설비

출력 :
$$P_V = \sqrt{3} P[kVA]$$

출력비
$$=\frac{P_V}{P_\Delta}=\frac{\sqrt{3}\,P_n}{3P_n}=\frac{1}{\sqrt{3}}=\frac{\sqrt{3}}{3}=0.577=57.7[\%]$$

이용률 =
$$\frac{\sqrt{3} P_n}{2P_n}$$
 = $\frac{\sqrt{3}}{2}$ = 0.866 = 86.6 [%]

 P_V : V결선 용량, P: 변압기 단상용량[kVA]

09 임피던스 변환과 2전력계법

1 △ → Y 결선 임피던스 변환 ★

대칭인 경우 임피던스는 $\frac{1}{3}$ 배 감소

$$Z_{a} = \frac{Z_{ab} \cdot Z_{ca}}{Z_{ab} + Z_{bc} + Z_{ca}} = \frac{Z^{2}}{3Z} = \frac{Z}{3}$$

$$Z_{b} = \frac{Z_{ab} \cdot Z_{bc}}{Z_{ab} + Z_{bc} + Z_{ca}}$$

$$Z_{c} = \frac{Z_{bc} \cdot Z_{ca}}{Z_{ab} + Z_{bc} + Z_{ca}}$$

2 Y → △ 결선 변환 ★

대칭인 경우 임피던스는 3배 증가

$$\begin{split} Z_{ab} &= \frac{Z_a \cdot Z_b + Z_b \cdot Z_c + Z_c \cdot Z_a}{Z_c} = \frac{3Z^2}{Z} = 3Z \\ Z_{bc} &= \frac{Z_a \cdot Z_b + Z_b \cdot Z_c + Z_c \cdot Z_a}{Z_a} \\ Z_{ca} &= \frac{Z_a \cdot Z_b + Z_b \cdot Z_c + Z_c \cdot Z_a}{Z_b} \end{split}$$

3 2전력계법 ***

2대의 단상 전력계로 부하의 3상전력을 측정하는 방법

유효전력 : $P_{3\phi}[W] = P_1[W] + P_2[W]$

10 비정현파 교류

1 비정현파 교류

- (1) 정현파 교류
 - ① 사인(sin) 함수인 교류
 - ② 특정 주파수의 sin파 및 cos파
- (2) 비정현파 교류
 - ① 사인(sin) 함수 이외 교류
 - ② 직류분와 다양한 주파수의 sin파 및 cos파의 합성된 교류

P Key point

 $Y \rightarrow \Delta$ 변환

- 선전류와 토크는 3배
- 소비전력은 3배

바로 확인 예제

세 변의 저항 $R_a = R_b = R_c = 15\Omega$ 인 Y결선 회로가 있다. 이것과 등가 인 Δ 결선 회로의 각 변의 저항은?

정답 45[Ω]

Q Key F point

정현파의 종류

- sin파 = 정현파 = 기함수파형
- cos파 = 여현파 = 우함수파형

연속파(대칭파)

연속파(비대칭파)

불연속파(대칭파)

불연속파(비대칭파)

▲ 비사인파의 분류

Rey F point 구형파의 푸리에 급수

무수히 많은 파형들로 구성

비사인파의 일반적인 구성 3가지는?

정답 직류분, 기본파, 고조파

Rey F point 비정현파의 실효값(V)

 $v = V_{m1} \sin \omega t + V_{m2} \sin 2\omega t$ $\frac{1}{V_{m1}} \frac{1}{V_{m2}} \frac{1}{V_{m2}} \frac{1}{V_{m3}} \frac{1}{V_$

$$V = \sqrt{\left(\frac{V_{m1}}{\sqrt{2}}\right)^2 + \left(\frac{V_{m2}}{\sqrt{2}}\right)^2}$$

2 비정현파 교류의 푸리에 급수에 의한 전개

- (1) 푸리에 급수
 - ① 주기 함수를 삼각함수의 가중치로 분해한 급수
 - ② 비정현파의 구성을 직류분, 기본파, 고조파로 표기 ★★

$$f(t) = a_0 + \sum_{n=1}^{\infty} a_n \cos n\omega t + \sum_{n=1}^{\infty} a_n \sin n\omega t$$

$$f(t) = a_0 + a_1 \sin \left(\omega t + \theta_1\right) + a_3 \sin \left(3\omega t + \theta_3\right) + \cdots$$

직류분 : a_0 , 기본파 : $a_1\sin(\omega t + \theta_1)$, 고조파 : $a_3\sin(3\omega t + \theta_3) + \cdots$

3 비정현파의 실효값과 전력

(1) 비정현파의 실효값 ★각성분의 실효값의 제곱의 합의 제곱근

$$v = V_0 + \sqrt{2} V_1 \sin \omega t + \sqrt{2} V_2 \sin 2\omega t + \cdots$$

$$V = \sqrt{V_0^2 + V_1^2 + V_2^2 + \cdots}$$

$$V$$
 : 비정현파의 실효값, $V_0, \, V_1, \, V_2$: 각성분의 실효값

(2) 비정현파의 유효전력 각성분의 유효전력을 구한 후 합

$$\begin{split} v &= \sqrt{2} \ V_1 \sin \omega t + \sqrt{2} \ V_2 \sin 2\omega t + \cdots \\ i &= \sqrt{2} \ I_1 \sin (\omega t + \theta) + \sqrt{2} \ I_2 \sin (2\omega t + \theta) + \cdots \\ P &= P_1 + P_2 + \cdots = V_1 I_1 \cos \theta_1 + V_2 I_2 \cos \theta_2 + \cdots \\ P : \text{ 비정현파의 유효전력, } P_1, \ P_2 : \text{ 각성분의 유효전력,} \\ V_1, \ V_2 : \text{ 각성분의 전압 실효값, } I_1, \ I_2 : \text{ 각성분의 전류 실효값,} \\ \theta_1, \ \theta_2 : \text{ 각성분의 위상차, } \cos \theta_1, \cos \theta_2 : \text{ 각성분의 역률} \end{split}$$

4 왜형률 ★

- (1) 기본파에 대하여 고조파 성분 포함 정도의 비율
- (2) 기본파를 기준으로 비정현파의 일그러짐 정도를 표시하는 지표로 사용

왜형률
$$D = \frac{\text{전고조파의 실효값}}{\text{기본파의 실효값}}$$

$$v=\sqrt{2}\ V_1\sin\omega t+\sqrt{2}\ V_2\sin\ 2\omega t+\sqrt{2}\ V_3\sin\ 3\omega t+\cdots$$
 왜형률 $D=rac{\sqrt{V_2^2+V_3^2+\cdots}}{V_1}$ V_1 : 기본파의 실효값, V_2 , V_3 : 각 고조파의 실효값

Key F point

교류의 유효전력

- 주파수가 다른 전압과 전류에서만 발생하지 않는다.
- $$\begin{split} \bullet & v = \sqrt{2} \ V_1 \sin \omega t \\ & i = \sqrt{2} \ I_2 \sin \! 2 \omega t \\ & P = V_1 I_1 \cos \! \theta_1 + V_2 I_2 \cos \! \theta_2 \\ & = V_1 \cdot 0 + 0 \cdot I_2 = 0 \end{split}$$

바로 확인 예제

정현파 교류의 왜형률(distortion factor)은?

정답 0

풀이 정형파는 고조파 성분이 없다.

단원별 기출복원문제

01

주파수 100[Hz]의 주기로 옳은 것은?

- ① 0.01[sec]
- ② 0.6[sec]
- ③ 1.7[sec]
- (4) 6.000[sec]

해설

주기

$$T \propto \frac{1}{f}$$

$$T = \frac{1}{100} = 0.01[\text{sec}]$$

02

50[Hz]의 각속도[rad/sec]는 얼마인가?

① 577

2 314

③ 277

4 155

해설

각속도

$$\omega = 2\pi f [{\rm rad/sec}]$$

$$\omega = 2\pi \times 50 = 100\pi = 314 [\mathrm{rad/sec}] \ (\because \pi = 3.14)$$

N3 ₩₩

정현파 교류의 주파수가 60[Hz]인 경우 각속도[rad/sec]는 얼마 인가?

① 214

2 314

③ 277

4 377

해설

각속도

$$\omega = 2\pi f = 2\times\pi\times60 = 376.8 [\mathrm{rad/sec}]$$

04

 $e = 100 \sin \left(377t - \frac{\pi}{6}\right)$ [V]인 파형의 주파수는 몇 [Hz]인가?

① 50

2 60

3 90

4) 100

해설

각속도

$$\omega = 2\pi f [\text{rad/sec}], \ \omega = 377$$

$$f = \frac{\omega}{2\pi} = \frac{377}{2\pi} = 60 [Hz]$$

05

어느 교류 순시값이 $v = 141 \sin{(100\pi t - 30^\circ)}$ 인 경우 이 교류의 주기는 몇 [sec]인가?

- ① 20[sec]
- ② 0.02[sec]
- ③ 2[sec]
- ④ 0.2[sec]

해설

각속도 $\omega = 2\pi f$, $\omega = 100\pi$ 이므로

$$f = \frac{\omega}{2\pi} = \frac{100\pi}{2\pi} = 50 [Hz]$$

주기와 주파수는 반비례 관계이므로

$$T = \frac{1}{f} = \frac{1}{50} = 0.02[\text{sec}]$$

06 ¥#i

일반적으로 교류전압계의 지시값이 의미하는 것은?

- ① 실효값
- ② 순시값
- ③ 평균값

④ 최대값

해설

교류 계기의 지시값은 실효값을 지시한다.

07 ¥±±

실효값이 100[V]인 경우 교류의 최대값은 몇 [V]인가?

① 90[V]

- ② 100[V]
- ③ 141.4[V]
- ④ 314[V]

해설

정현파의 실효값

$$V {=} \, \frac{V_m}{\sqrt{2}}$$

최대값 $V_m = \sqrt{2}~V = \sqrt{2} \times 100 = 141.4 \mathrm{[V]}$

08

최대값이 E_m 인 경우 정현파의 평균값은 몇 [V]인가?

- ① $1.414E_{m}$
- $(2) \frac{\pi}{2} E_m$
- $(3) \frac{E_m}{\sqrt{2}}$

해설

정현파의 평균값은 다음과 같이 나타낼 수 있다.

$$E_{av} = \frac{2E_m}{\pi}$$

09

어떤 교류의 최대값이 $100\pi[V]$ 인 경우 평균값으로 옳은 것은?

① 100

2 127

3 200

4 377

해설

정현파의 평균값 $V_{av}=rac{2}{\pi}\,V_m=rac{2}{\pi} imes 100\pi=200 {
m [V]}$

1 () 地蓋

어떤 정현파 교류의 평균 전압이 191[V]인 경우 최대값으로 옳은 것은?

① 191

2 270

③ 300

4 380

해설

정현파의 평균값 $V_{av}=rac{2}{\pi}\,V_{m}$

최대값
$$V_m=\frac{\pi}{2}~V_{av}=\frac{\pi}{2}\times 191=300 [\mathrm{V}]$$

11

어떤 교류전압의 평균값이 382[V]일 때 실효값은 얼마인가?

① 124

2 224

3 324

424

해설

정현파의 평균값 $V_a=rac{2}{\pi}\,V_m$ 에서

$$V_m = \frac{\pi}{2} \; V_a = \frac{\pi}{2} \times 382 = 600 [\text{V}]$$

정현파의 실효값
$$V=\frac{V_m}{\sqrt{2}}=\frac{600}{\sqrt{2}}=424 \mathrm{[V]}$$

12 ₩±

정현파 교류의 파고율로 옳은 것은?

- \bigcirc $\sqrt{2}$
- $\frac{2}{\sqrt{2}}$

해섴

파고율 =
$$\frac{$$
최대값 $}{$ 실효값 $}=\frac{E_m}{E}=\frac{\sqrt{2}\,E}{E}=\sqrt{2}=1.414$

정말 07 ③ 08 ④ 09 ③ 10 ③ 11 ④ 12 ②

주기파의 파형률을 나타내는 식으로 옳은 것은?

- ① <u>실효값</u> 평균값
- ②
 실효값

 최대값
- ③ <u>최대값</u> 실효값
- ④ <mark>평균값</mark> 실효값

해설

파형률 = <u>실효값</u> 평균값

1 / ₩_{Us}

파형률과 파고율이 똑같고 그 값이 1에 해당하는 파형으로 옳은 것은?

① 정현파

- ② 삼각파
- ③ 정현 반파
- ④ 구형파

해설

구형파의 파고율과 파형률의 값은 둘 다 1이다.

15

 $v = V_m \cos \omega t$ 와 $i = I_m \sin \omega t$ 의 위상차로 옳은 것은?

① 30°

② 60°

(3) 90°

4 120°

해설

 $\cos \theta$ 의 위상이 $\sin \theta$ 의 위상보다 90° 앞서므로 $\cos \omega t = \sin (90^\circ + \omega t)$ 따라서, 전압과 전류의 위상차 $\theta = 90^{\circ} - 0 = 90^{\circ}$

16

 $V_m\sin(\omega t+30^\circ)$ 와 $I_m\cos(\omega t-90^\circ)$ 와의 위상차로 옳은 것은?

① 30°

② 60°

③ 90°

(4) 120°

해설

 $\cos \omega t = \sin \left(\omega t + 90^{\circ}\right)$ 이므로 $I_{m}\cos \left(\omega t - 90^{\circ}\right)$ 는 $I_{m}\sin \omega t$ 가 된다. 즉, 위상차 $\theta = 30^{\circ} - 0^{\circ} = 30^{\circ}$

17

어떤 교류의 최대값이 141.4[V]이고 위상이 60° 앞선 전압을 복 소수로 바르게 표시한 것은?

- ① $100 \angle -30^{\circ}$
- ② 100 ∠ 60°
- $3) 141.4 \angle -60^{\circ}$
- ④ 141.4∠60°

해설

$$\frac{141.4}{\sqrt{2}} = 100 \angle 60^{\circ}$$

18

 $v=50\,\sqrt{2}\,\sin\left(\omega t-\frac{\pi}{6}
ight)$ [V]를 복소수로 바르게 나타낸 것은?

- ① $25\sqrt{3} j25$ ② $25\sqrt{3} + j25$
- $3 25\sqrt{2} j25$
- (4) $25\sqrt{2} + j25$

$$\begin{split} V &= 50 \angle -\frac{\pi}{6} = 50 \left[\cos \left(-\frac{\pi}{6} \right) + j \sin \left(-\frac{\pi}{6} \right) \right] \\ &= 50 \left(\cos \frac{\pi}{6} - j \sin \frac{\pi}{6} \right) = 25 \sqrt{3} - j 25 \end{split}$$

19 ₩ 世書

 $Z_1=2+j11[\Omega],~Z_2=4-j3[\Omega]$ 의 직렬회로에서 교류전압 100[V] 를 가할 때 합성 임피던스로 옳은 것은?

① $6[\Omega]$

- $28[\Omega]$
- (3) $10[\Omega]$
- (4) $14[\Omega]$

해설

직렬일 경우 합성 임피던스

 $Z_0 = Z_1 + Z_2$

 $Z_0 = (2+j11) + (4-j3) = 6+j8 = \sqrt{6^2+8^2} = 10[\Omega]$

20

백열전구를 점등했을 경우 전압과 전류의 위상관계로 옳은 것은?

- ① 전류가 90° 앞선다. ② 전류가 90° 뒤진다.
- ③ 전류가 45° 앞선다. ④ 위상이 같다.

해설

백열전구의 경우 저항만 존재하므로 전압과 전류의 위상차가 없다.

21

어떤 회로에 전압을 가하니 90° 위상이 뒤진 전류가 흘렀을 때 회로로 알맞은 것은?

- ① 저항성분
- ② 유도성
- ③ 용량성
- ④ 무유도성

해설

전류와 전압이 동위상이면 저항 성분이 되며, 전류가 90° 뒤지면 유도성 회 로, 전류가 90° 앞서면 용량성 회로

22 ¥tis

L만의 회로에서 전압, 전류의 위상 관계로 옳은 것은?

- ① 전류가 전압보다 90° 앞선다.
- ② 동상이다.
- ③ 전압이 전류보다 90° 뒤진다.
- ④ 전압이 전류보다 90° 앞선다.

해설

L만의 회로에서는 전압이 전류보다 90 $^{\circ}$ 앞선다.

23

어떤 코일에 60[Hz]의 교류전압을 가하니 리액턴스가 $628[\Omega]$ 이었 다면 이 코일의 자체 인덕턴스[H]로 옳은 것은?

① 1

② 2.0

③ 1.7

4 2.5

해설

유도 리액턴스 $X_L = 2\pi f L$

인덕턴스
$$L = \frac{X_L}{2\pi f} = \frac{628}{2\pi \times 60} = 1.7 [\mathrm{H}]$$

24 ¥U\$

100[mH]의 인덕턴스를 가진 회로에 50[Hz], 1,000[V]의 교류 전압을 인가할 때 흐르는 전류[A]로 옳은 것은?

- ① 0.0318
- ② 3.18

③ 0.318

4 31.8

해설

 $X_L = 2\pi f L[\,\Omega\,]$

$$I = \frac{V}{X_L} = \frac{V}{2\pi f L} = \frac{1,000}{2\times 3.14\times 50\times 0.1} = 31.8 \mathrm{[A]}$$

정달 19 ③ 20 ④ 21 ② 22 ④ 23 ③ 24 ④

주파수 1[MHz]. 리액턴스 $150[\Omega]$ 인 회로의 인덕턴스는 몇 [µH]인가?

① 24

⁽²⁾ 20

③ 10

4) 5

해설

$$X_{\!L}=\omega L\!=2\pi fL$$

$$L = \frac{X_L}{2\pi f} = \frac{150}{2\pi \times 1 \times 10^6} = 23.87 \times 10^{-6} \, [\text{H}] = 23.87 \, [\mu \, \text{H}]$$

26

저항 $3[\Omega]$, 유도 리액턴스 $4[\Omega]$ 의 직렬회로에 교류전압 100[V]를 가할 때 흐르는 전류와 위상각으로 옳은 것은?

- ① 17.7[A], 37° ② 17.7[A], 53°
- 3 20[A], 37°
- 4 20[A], 53°

해설

$$\theta = \tan^{-1} \frac{X_L}{R} = \tan^{-1} \frac{4}{3} = 53^{\circ}$$

$$I = \frac{V}{Z} = \frac{100}{\sqrt{3^2 + 4^2}} = 20 [\text{A}]$$

27 ¥₩

C만의 회로에서 전압, 전류의 위상 관계로 옳은 것은?

- ① 동상이다.
- ② 전압이 전류보다 90° 앞선다.
- ③ 전압이 전류보다 90° 뒤진다.
- ④ 전류가 전압보다 90° 뒤진다.

해설

C만의 회로에서는 전류가 전압보다 90° 앞선다(전압이 전류보다 90° 뒤진다).

28

용량 리액턴스를 나타내는 것으로 옳은 것은?

 \bigcirc $\omega^2 C$

 $3 \frac{1}{2\pi fC}$

(4) $2\pi fL$

해설

용량 리액턴스

$$X_{c} = \frac{1}{\omega C} = \frac{1}{2\pi f C}$$

29

용량 리액턴스와 반비례하는 것은?

- ① 주파수
- ② 저항
- ③ 임피던스
- ④ 전압

해설

용량 리액턴스

$$X_c = \frac{1}{\omega C} = \frac{1}{2\pi f C} [\Omega]$$

즉, 용량 리액턴스와 주파수는 반비례한다.

30 ***

콘덴서의 정전용량이 $10[\mu F]$ 의 60[Hz]에 대한 용량 리액턴스 $[\Omega]$ 로 옳은 것은?

① 164

2 209

3 265

4 377

해설

$$X_{c} = \frac{1}{\omega C} = \frac{1}{2\pi f C} = \frac{1}{2 \times \pi \times 60 \times 10 \times 10^{-6}} = 265[\Omega]$$

R=100[Ω], C=30[μ F]의 직렬회로에 f=60[Hz], V=100[V] 의 교류전압을 가할 때 X_C 의 용량 리액턴스[Ω]는 얼마인가?

① 57.4

② 67.5

③ 88.4

(4) 97.9

해설

$$X_{\!c} = \frac{1}{\omega C} = \frac{1}{2\pi f C} = \frac{1}{2\pi \times 60 \times 30 \times 10^{-6}} = 88.4 [\Omega]$$

32

저항 R과 유도 리액턴스 X_L 을 직렬 접속할 때 임피던스는 얼마 인가?

- ① $R^2 + X_L$
- ② $\sqrt{R+X_L}$
- (3) $R^2 + X_L^2$
- $\sqrt{R^2 + X_L^2}$

$$Z = \sqrt{R^2 + X_L^2} = \sqrt{R^2 + (\omega L)^2}$$

33 ₩₩

4[Ω]의 저항과 8[mH]의 인덕턴스가 직렬로 접속된 회로에 f=60[Hz], E=100[V]의 교류전압을 가한 경우 전류[A]는 얼마인가?

① 20[A]

② 15[A]

③ 24[A]

(4) 12[A]

해설

$$\begin{split} X_L &= \omega L = 2\pi f L = 2\pi \times 60 \times 8 \times 10^{-3} = 3 \big[\Omega \big] \\ Z &= \sqrt{R^2 + X_L^2} = \sqrt{4^2 + 3^2} = 5 \big[\Omega \big] \\ I &= \frac{V}{Z} = \frac{100}{5} = 20 \big[\mathrm{A} \big] \end{split}$$

34

R, X_L 직렬회로의 역률을 나타낸 식으로 옳은 것은?

- $\bigcirc \frac{R}{\sqrt{R^2 + X_t^2}}$
- ② $\sqrt{R^2 + X_L^2}$

해설

역률
$$\cos\theta = \frac{R}{Z} = \frac{R}{\sqrt{R^2 + X_L^2}}$$

35

R-L 직렬회로에서 저항이 $12[\Omega]$ 이고 역률이 80[%]인 경우 리액턴스[Ω]로 옳은 것은?

1) 9

2 11

③ 13

4) 15

$$R-L$$
 직렬회로의 역률 $\cos\theta=\frac{R}{Z}$ $Z=\frac{R}{\cos\theta}=\frac{12}{0.8}=15[\Omega]$

$$Z = \sqrt{R^2 + X_L^2}$$

$$X_L = \sqrt{Z^2 - R^2} = \sqrt{15^2 - 12^2} = 9[\Omega]$$

R-C 직렬회로의 합성 임피던스의 크기로 옳은 것은?

$$(3) \sqrt{R^2 + \frac{1}{\omega C}}$$

$$\sqrt[3]{\sqrt{R^2 + \frac{1}{\omega C}}}$$
 $\sqrt{R^2 + \frac{1}{\omega^2 C^2}}$

해설

R-C 직렬회로의 합성 임피던스

$$Z = \sqrt{R^2 + X_C^2} = \sqrt{R^2 + \left(\frac{1}{\omega C}\right)^2} = \sqrt{R^2 + \frac{1}{\omega^2 C^2}}$$

37

저항 8[Ω]와 용량 리액턴스 6[Ω]의 직렬회로에 30[A]의 전류 가 흐른다면 가해 준 전압[V]으로 옳은 것은?

① 100

(2) 150

③ 220

4 300

해설

$$Z = \sqrt{R^2 + X_c^2} = \sqrt{8^2 + 6^2} = 10[\Omega]$$

$$V = IZ, \quad V = 30 \times 10 = 300[V]$$

38

 $R=15[\Omega]$ 인 R-C 직렬회로에 60[Hz], 100[V]의 전압을 가하 여 4[A]의 전류가 흘렀을 때 용량 리액턴스 $[\Omega]$ 는 얼마인가?

① 10

(2) 20

③ 30

45

용량 리액턴스
$$X_c=\frac{1}{2\pi fC}$$

$$Z=\frac{V}{I}=\frac{100}{4}=25[\Omega]$$

$$Z=\sqrt{R^2+X_c^2}$$

$$X_c = \sqrt{Z^2 - R^2} = \sqrt{25^2 - 15^2} = 20[\Omega]$$

39 ₩世출

 $R=3[\Omega], X_C=4[\Omega]$ 이 직렬로 접속된 회로에 I=12[A]의 전 류를 통할 때의 전압[V]으로 옳은 것은?

- ① 25+j30
- ② 25 j 30
- 36 j48
- (4) 36 + j 48

해설

$$Z = R - jX = 3 - j4[\Omega]$$

 $\therefore V = I \times Z = 12 \times (3 - j4) = 36 - j48[V]$

40

 $R=3[\Omega],\;\omega L=8[\Omega],\;rac{1}{\omega C}=4[\Omega]$ 의 $RL\,C$ 직렬회로의 임피 던스[Ω]는 얼마인가?

1) 5

2 10

③ 14

4) 15

해설

RLC 직렬회로의 임피던스는 다음과 같다. $Z = \sqrt{R^2 + (X_L - X_c)^2} = \sqrt{3^2 + (8 - 4)^2} = 5[\Omega]$

41

저항 $8[\Omega]$, 유도 리액턴스 $10[\Omega]$, 용량 리액턴스 $4[\Omega]$ 인 직렬 회로의 역률로 옳은 것은?

① 0.6

(2) 0.8

(3) 0.9

4 0.95

$$\cos\theta = \frac{R}{Z} = \frac{R}{\sqrt{R^2 + (X_L - X_c)^2}} = \frac{8}{\sqrt{8^2 + (10 - 4)^2}} = 0.8$$

 $R=4[\Omega]$, $X_L=8[\Omega]$, $X_C=5[\Omega]$ 의 RLC 직렬회로에 20[V]의 교류를 가할 때 유도 리액턴스 X_L 에 걸리는 전압은 얼마인가?

① 16[V]

② 20[V]

③ 28[V]

4 32[V]

해설

$$\begin{split} Z &= \sqrt{R^2 + (X_L - X_C)^2} = \sqrt{4^2 + (8 - 5)^2} = 5[\Omega] \\ I &= \frac{V}{Z} = \frac{20}{5} = 4[\mathrm{A}] \\ V_L &= I \times X_L = 4 \times 8 = 32[\mathrm{V}] \end{split}$$

43 ¥U\$

다음 중 RLC 직렬회로에서 $\omega L = \frac{1}{\omega C}$ 일 때에 대한 설명으로 옳지 않은 것은?

- ① 리액턴스 성분이 0이 된다.
- ② 합성 임피던스는 최대가 된다.
- ③ 회로의 전류는 최대가 된다.
- ④ 공진 현상이 일어난다.

해설

공진이 되는 경우이므로 $\omega L = \frac{1}{\omega C}$ 이 되는 조건이다. 그러므로 합성 임피던스는 최소가 된다.

44

R-L-C 직렬회로로 접속한 회로에서 최대 전류가 흐르게 하는 조건으로 옳은 것은?

해설

공진의 조건을 말하고 있다.

이 경우
$$\omega L = \frac{1}{\omega C}$$
와 같으므로 $\omega L - \frac{1}{\omega C} = 0$

45 ¥U\$

다음 중 직렬 공진 시 최대가 되는 것은?

① 전류

- ② 임피던스
- ③ 리액턴스
- ④ 저항

해설

직렬 공진의 경우 임피던스 값이 최소가 되므로 전류는 최대가 된다.

46

임피던스의 역수로 옳은 것은?

- ① 어드미턴스 ② 컨덕턴스
- ③ 서셉턴스
- ④ 저항

해설

임피던스
$$Z = \frac{1}{Y}$$

30[♡]의 컨덕턴스를 가진 저항체에 1.5[V]의 전압을 가하면 전 류[A]는 얼마인가?

① 20

2 45

③ 50

4 90

해설

$$I = \frac{V}{R} = GV = 30 \times 1.5 = 45 \text{[A]}$$

48

지멘스(Siemens)는 무엇의 단위인가?

- ① 인덕턴스
- ② 컨덕턴스
- ③ 캐패시턴스 ④ 도전율

해설

지멘스

저항의 역수인 컨덕턴스(conductance)는 $[\frac{1}{\Omega}]$ 의 단위를 사용하고 이를 mho[℧] 또는 지멘스라 한다.

49 ¥±±

4[U]와 6[U]의 컨덕턴스를 병렬로 접속하였을 때 합성 컨덕턴 스[[]로 옳은 것은?

1) 6

2 10

③ 12

(4) 18

해설

컨덕턴스는 저항의 역수로서 병렬 접속의 경우 저항의 직렬 접속과 같다. $G_{\!\!0} = G_{\!\!1} + G_{\!\!2} = 4 + 6 = 10 [\, \mho \,]$

50

어드미턴스의 실수부가 나타내는 것으로 옳은 것은?

- ① 임피던스
- ② 리액턴스
- ③ 컨덕턴스
- ④ 저항

해설

어드미턴스 $Y = G - jB[\mho]$

G(실수부) : 컨덕턴스, B(허수부) : 서셉턴스

51

어드미턴스 Y_1 , Y_2 가 병렬일 때 합성 어드미턴스[S]로 옳은 것

- $\widehat{ \ \, } \ \, \frac{ Y_1 \, Y_2 }{ Y_1 + Y_2 }$
- ② $Y_1 + Y_2$
- $3 \frac{1}{Y_1 + Y_2}$
- $\underbrace{1}_{Y_1} + \underbrace{1}_{Y_2}$

해설

어드미턴스의 병렬 연결은 임피던스의 직렬 연결과 같다. 합성 어드미턴스 $Y_0 = Y_1 + Y_2$

52

저항 R과 유도 리액턴스 $X_{\scriptscriptstyle L}$ 이 병렬로 연결된 회로의 임피던스 로 옳은 것은?

$$\bigcirc \frac{R}{\sqrt{R^2 + X_L^2}} \qquad \qquad \bigcirc \frac{X_L}{\sqrt{R^2 + X_L^2}}$$

$$\frac{1}{\sqrt{R^2 + X_L^2}}$$

 $R\!-\!L$ 병렬 합성 임피던스

$$Z = \frac{1}{\sqrt{\left(\frac{1}{R}\right)^2 + \left(\frac{1}{X_L}\right)^2}} = \frac{RX_L}{\sqrt{R^2 + X_L^2}} [\Omega]$$

정답 47 ② 48 ② 49 ② 50 ③ 51 ② 52 ④

저항 $8[\Omega]$, 유도 리액턴스 $6[\Omega]$ 의 병렬회로의 위상각으로 옳은 것은?

① 41.9°

② 45°

3 49°

④ 53.1°

해설

R-L 병렬회로의 위상각

$$\theta = \tan^{-1} \frac{\frac{1}{X_L}}{\frac{1}{R}} = \tan^{-1} \frac{R}{X_L} = \tan^{-1} \frac{8}{6} = 53.1^{\circ}$$

54 ¥U\$

저항 30[Ω], 유도 리액턴스 40[Ω]을 병렬로 접속하고 그 양단 에 120[V] 교류전압을 가할 때 전류[A]는 얼마인가?

1) 4

2 4.5

3 5

4) 7

해설

$$I_R = \frac{V}{R} = \frac{120}{30} = 4[A]$$

$$I_L = \frac{V}{X_I} = \frac{120}{40} = 3[A]$$

$$I = \sqrt{I_R^2 + I_L^2} = \sqrt{4^2 + 3^2} = 5[A]$$

55

저항이 $3[\Omega]$, 유도 리액턴스가 $4[\Omega]$ 의 병렬회로에서 역률은 얼 마인가?

① 0.4

② 0.6

③ 0.8

(4) 0.9

해설

R-L 병렬회로에서의 역률

$$\cos = \frac{X}{Z} = \frac{X_L}{\sqrt{R^2 + X_L^2}} = \frac{4}{\sqrt{3^2 + 4^2}} = \frac{4}{5} = 0.8$$

56

다음에서 R, C 병렬회로의 역률로 옳은 것은?

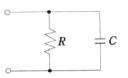

- $\bigcirc \frac{1}{\sqrt{1+(\omega RC)^2}}$

$$\cos \theta = \frac{X_C}{\sqrt{R^2 + (X_C)^2}} = \frac{\frac{1}{\omega C}}{\sqrt{R^2 + \left(\frac{1}{\omega C}\right)^2}} = \frac{1}{\sqrt{1 + (\omega RC)^2}}$$

57

병렬 공진 시 최소가 되는 것은?

① 전압

- ② 전류
- ③ 임피던스
- ④ 저항

해설

병렬 공진 시 어드미턴스 값이 최소가 되므로 전류는 최소가 된다.

58

교류의 피상전력을 나타내는 것은?

- (1) $VI\sin\theta$
- (2) VI
- $\Im VI\cos\theta$
- 4 VItan θ

해설

피상전력

 $P_a = VI[VA]$

피상전력이 400[kVA], 유효전력이 300[kW]일 때 역률은 얼마 인가?

① 0.5

② 0.75

③ 0.866

4 0.97

해설

역률

$$\cos \theta = \frac{$$
유효전력}{ 피상전력} = $\frac{300}{400}$ = 0.75

60

전압 $v=100\sin\omega t\,[extbf{V}]$ 에 $i=20\sin(\omega t-30^\circ)\,[extbf{A}]$ 이라면 소비전 력[W]은 얼마인가?

① 500

2 866

③ 1,732

4 2.000

해설

$$P = \frac{1}{2} \times V_m \times I_m \times \cos\theta = \frac{1}{2} \times 100 \times 20 \times \cos 30^\circ = 866 \text{[W]}$$

61

 $40[\Omega]$ 의 저항과 $30[\Omega]$ 의 리액턴스를 직렬로 접속시키고, 100[V]의 교류전압을 가할 때 소비전력(WI은 얼마인가?

① 100

② 150

③ 160

④ 200

해설

$$Z = \sqrt{40^2 + 30^2} = 50[\Omega]$$

$$I = \frac{V}{Z} = \frac{100}{50} = 2[A]$$

$$P = I^2 R = 2^2 \times 40 = 160 [W]$$

62 MULE

다음에서 소비전력[W]은 얼마인가?

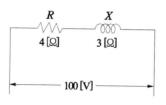

- ① 1,000[W]
- ② 1.200[W]
- ③ 1,500[W]
- 4) 1.600fWl

해설

$$Z = \sqrt{4^2 + 3^2} = 5[\Omega]$$

$$I = \frac{V}{Z} = \frac{100}{5} = 20[A]$$

$$P = I^2 R = 20^2 \times 4 = 1,600 [W]$$

63

교류회로에서 무효전력이 0이 되는 부하로 옳은 것은?

- ① R만의 부하
- ② 용량 리액턴스만의 부하
- ③ R-C 부하
- ④ R-L 부하

해설

무효전력이 0이 되는 부하는 저항만 존재하는 부하가 된다.

64 MULE

무효전력의 단위로 옳은 것은?

① Var

- ② Watt
- ③ Volt-Amp
- ④ Coul/sec

해설

무효전력 P_r 의 단위는 [Var]가 된다.

[Var]는 무엇의 단위인가?

- ① 피상전력
- ② 역률
- ③ 유효전력
- ④ 무효전력

해설

[Var]는 무효전력의 단위가 된다.

66

피상전력이 $P_a[kVA]$ 이고 무효전력이 $P_r[kVAR]$ 인 경우 유효전 력[kW]으로 옳은 것은?

- (1) $\sqrt{P_a^2 P_r^2}$
- $\bigcirc \sqrt{P_a P_r}$
- \bigcirc $\sqrt{P_r P_a}$
- $4 \sqrt{P_r^2 P_a^2}$

해설

유효전력

$$P = \sqrt{P_a^2 - P_r^2}$$

67

피상전력 60[kVA], 무효전력 36[kVAR]인 부하의 전력[kW]으로 옳은 것은?

① 10

2 20

3 36

48

해설

피상전력

$$\begin{split} P_a &= \sqrt{P^2 + P_r^2} \\ P &= \sqrt{P_a^2 - P_r^2} = \sqrt{60^2 - 36^2} = 48 \text{[kW]} \end{split}$$

68

다음에서 $1[\Omega]$ 의 저항 단자에 걸리는 전압[V]의 크기는 얼마인 가?

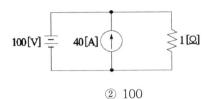

- ① 140
- 3 60
- 40

해설

전류원은 왼쪽 저항이 없는 전압원의 회로에서 모두 소모되므로 저항에 걸리 는 것은 전압원뿐이므로 100[V]가 된다.

69

복잡한 전기회로를 등가 임피던스를 사용하여 간단히 변화시킨 회로를 의미하는 것은?

- ① 유도회로
- ② 전개회로
- ③ 등가회로
- ④ 단순회로

해설

등가회로

등가 임피던스를 이용하여 복잡한 전기회로를 간단히 변화시킨 회로를 말한다.

다음 회로망에서 테브낭의 정리를 이용하여 등가 전압원으로 고 쳤을 때 V_0 의 값으로 옳은 것은?

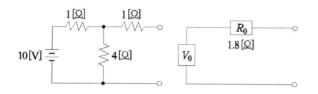

① 4[V]

② 5[V]

3 6[V]

(4) 8[V]

해설

등가 저항
$$R_0=rac{1 imes4}{1+4}+1=1.8[\Omega]$$

등가 전압원
$$V_0 = \frac{4}{1+4} \times 10 = 8 [V]$$

71 ¥U\$

상전압이 173[V]인 3상 평형 Y결선인 교류전압의 선간전압의 크 기는 얼마인가?

- ① 173[V]
- 2 193[V]

③ 215[V]

4 300[V]

해설

Y결선의 경우 선간전압 $V_l = \sqrt{3} V_p$ 의 관계식을 가지므로 $V_l = \sqrt{3} \ V_p = \sqrt{3} \times 173 = 299.64 [V]$

72

평형 3상 Y결선의 상전압 V_P 와 선간전압 V_I 과의 관계로 옳은 것 은?

- ① $V_P = V_l$ ② $V_l = \sqrt{3} V_P$
- (3) $V_P = \sqrt{3} V_l$ (4) $V_l = 3 V_P$

해설

Y결선의 경우 선간전압 $V_l = \sqrt{3} V_P$ 의 관계식을 갖는다.

73

상전압 200[V], 1상의 부하 임피던스 $Z=8+i6[\Omega]$ 인 Δ 결선의 선전류[A]는 얼마인가?

① 28.3

2 34.6

③ 40.45

47.7

해설

 Δ 결선의 경우 선전류 $I_l = \sqrt{3} I_p$ 의 관계식을 갖는다.

$$I_p = \frac{V_p}{Z} = \frac{200}{\sqrt{8^2 + 6^2}} = 20 \text{[A]}$$

$$I_{l} = \sqrt{3} I_{p} = \sqrt{3} \times 20 = 34.6 \text{[A]}$$

74 ₩₩

 Δ 결선의 전원이 있고 선로의 전류가 30[A], 선간전압이 220[V] 일 때, 전원의 상전압 및 상전류는 각각 얼마인가?

- ① 220[V], 30[A]
- ② 127[V], 30[A]
- ③ 127[V], 17.3[A] ④ 220[V], 17.3[A]

해설

 Δ 결선의 경우 선간전압과 상전압이 같다. 하지만 선전류 $I_{\rm l}=\sqrt{3}\,I_{\rm e}$ 의 관계 식을 갖는다.

$$V_l = V_p = 220 [V], \ I_l = \sqrt{3} \, I_p$$

$$I_p = \frac{I_l}{\sqrt{3}} = \frac{30}{\sqrt{3}} = 17.3[A]$$

75 ¥U\$

어떤 평형 3상 부하에 220[V]의 3상을 가하니 전류는 8.6[A]이 라면, 역률 0.8일 때의 전력[W]은 얼마인가?

① 2,621

② 2.879

③ 3,000

④ 3.422

해설

유효전력

 $P = \sqrt{3} V_l I_l \cos\theta = \sqrt{3} \times 220 \times 8.6 \times 0.8 = 2,621 \text{[W]}$

70 4 71 4 72 2 73 2 74 4 75 1

76 ¥U\$

용량 10[kVA]의 단상 변압기 3대로 3상 평형 부하에 전력을 공 급하던 중 1대가 고장이 난 경우, 2대로 V결선하려고 한다면 공 급할 수 있는 전력은 얼마인가?

- ① 5[kVA]
- ② 15[kVA]
- (3) $10\sqrt{3}$ [kVA] (4) $20\sqrt{3}$ [kVA]

해설

V결선의 출력

$$P_{V} = \sqrt{3}\,P_{n} = \sqrt{3} \times 10 = 10\,\sqrt{3}\,{\rm [kVA]}$$

77

 Δ 결선 변압기 1개가 고장이 나서 V결선으로 바꾸었을 때 출력 은 고장 전 출력의 몇 배인가?

 $\bigcirc 1$

 $\bigcirc \frac{\sqrt{3}}{3}$

 $4) \frac{\sqrt{3}}{2}$

해설

V결선의 출력비 =
$$\dfrac{V$$
 결선 시 전력 (P_V) $}{\Delta$ 결선 시 전력 (P_A) = $\dfrac{\sqrt{3}\ VI}{3\ VI}$ = $\dfrac{\sqrt{3}}{3}$

78 ₩ 世출

V결선 시 변압기의 이용률은 몇 [%]인가?

① 57.7

2 70

③ 86.6

4 98

해설

V결선의 이용률 =
$$\frac{V$$
결선 시 용량 $}{$ 변압기 2대의 용량 $}=\frac{\sqrt{3}\,P}{2P}=0.866(86.6[\%])$

79 ¥±±

 $30[\Omega]$ 의 저항으로 Δ 결선 회로를 만든 다음 그것을 다시 Y회로 로 변화하였다면 한 변의 저항은 얼마인가?

- ① $10[\Omega]$
- ② $20[\Omega]$
- $30[\Omega]$
- $490[\Omega]$

해설

 Δ 결선에서 Y결선으로 변환할 경우 임피던스는 $\frac{1}{3}$ 배가 된다.

$$30 \times \frac{1}{3} = 10[\Omega]$$

80

세 변의 저항 $R_a=R_b=R_c=$ 15[Ω]인 Y결선 회로에서 이와 등 가인 Δ 결선 회로의 각 변의 저항[Ω]은 얼마인가?

① 15

2 20

③ 25

45

해설

Y결선에서 Δ 로 변환할 경우 임피던스는 3배가 된다. $\therefore 15 \times 3 = 45[\Omega]$

81

3상 기전력을 2개의 전력계 W_1 , W_2 로 측정해서 W_1 의 지시값이 P_1 , W_2 의 지시값이 P_2 일 때 3상 전력을 바르게 표현한 것은?

- ① $P_1 P_2$
- ② $3(P_1 P_2)$
- $(3) P_1 + P_2$
- $(4) \ 3(P_1 + P_2)$

해설

2전력계법의 유효전력 $P = P_1 + P_2$

82 ¥U\$

2전력계법으로 3상 전력을 측정하였더니 전력계의 지시값이 $P_1 = 450 [{\rm W}], \ P_2 = 450 [{\rm W}]$ 이었다면, 이 부하의 전력 $[{\rm W}]$ 은 얼마인가?

- ① 450[W]
- 2 900[W]
- ③ 1.350[W]
- 4 1,560[W]

해설

2전력계법 $P = P_1 + P_2 = 450 + 450 = 900$ [W]

83 ¥U±

다음 중 비사인파에 대한 내용으로 옳은 것은?

- ① 비사인파=교류분+기본파+고조파
- ② 비사인파 = 직류분 + 기본파 + 고조파
- ③ 비사인파 = 직류분 + 교류분 + 고조파
- ④ 비사인파=기본파+직류분+교류분

해설

비사인파 = 기본파 + 고조파 + 직류분

84

 $i = 30 \sin \omega t + 40 \sin (3\omega t + 30^{\circ})$ 일 때, 실효값[A]은 얼마인가?

① $50\sqrt{2}$

(2) 50

③ 25

(4) $25\sqrt{2}$

해설

실효값
$$I=\sqrt{\left(rac{30}{\sqrt{2}}
ight)^2+\left(rac{40}{\sqrt{2}}
ight)^2}=rac{50}{\sqrt{2}}=25\sqrt{2}$$
 [A]

85

전압이 $e = 10\sin 10t + 20\sin 20t$ [V]이고,

전류가 $i = 20\sin 10t + 10\sin 20t$ [A]인 경우 소비전력[W]은 얼마인가?

① 200

2 400

③ 600

4 800

해설

P = VI

$$P = \frac{10}{\sqrt{2}} \times \frac{20}{\sqrt{2}} + \frac{20}{\sqrt{2}} \times \frac{10}{\sqrt{2}} = 100 + 100 = 200 [W]$$

86

전압 $v = 10\sqrt{2}\sin(\omega t + 60^{\circ}) + 20\sqrt{2}\sin3\omega t$ [V]이고.

전류 $i = 5\sqrt{2}\sin(\omega t + 60^{\circ}) + 30\sqrt{2}\sin(5\omega t + 30^{\circ})$ [A]인 경우 소비전력[M]은 얼마인가?

① 50

2 250

③ 400

4 650

해설

비정현파의 전력은 같은 파형끼리만 계산된다.

즉, $P = V_1 I_1 \cos \theta_1 + V_2 I_2 \cos \theta_2 + V_3 I_3 \cos \theta_3 + \cdots$ [W]이므로 기본파는 전력이 계산되나 3고조파와 5고조파의 전력은 계산되지 않는다.

 $\therefore P = V_1 I_1 \cos \theta_1 = 10 \times 5 \times \cos 0^\circ = 50 [W]$

왜형률을 바르게 표현한 것은?

- 고조파의 실효값기본파의 실효값

해설

왜형률
$$=$$
 $\frac{$ 고조파의 실효값
기본파의 실효값

88

기본파의 3[%]인 제3고조파와 4[%]인 제5고조파, 1[%]인 제7고 조파를 포함하는 전압파의 왜형률로 옳은 것은?

- ① 약 2.7[%]
- ② 약 5.1[%]
- ③ 약 7.7[%]
- ④ 약 14.1[%]

해설

기본파 : $V_1 = 100[\%]$

고조바 : $V_3 = 3[\%], V_5 = 4[\%], V_7 = 1[\%]$

왜형률 =
$$\dfrac{\sqrt{V_3^2+V_5^2+V_7^2}}{V_1} imes100=\dfrac{\sqrt{3^2+4^2+1^2}}{100} imes100$$
 = 5.1[%]

89 ¥U\$

어느 공장의 평형 3상 부하 전압을 측정하였을 때 선간전압이 200[V], 소비전력 21[kW], 역률 80[%]였다면, 이때 전류는 대 략 얼마인가?

- ① 60[A]
- ② 64[A]
- ③ 76[A]

4 82[A]

해설

유효전력
$$P = \sqrt{3} \ VI \cos\theta[W]$$

$$I = \frac{P}{\sqrt{3} \ V \cos \theta} = \frac{21 \times 10^3}{\sqrt{3} \times 200 \times 0.8} = 76 [\text{A}]$$

전기 기능사 _{필기}

2024년 기출분석

- ☑ 직류기의 구조 및 전동기 특성에 관련된 문제들이 출제됩니다.
- ☑ 동기기의 속도 및 권선법, 병렬운전 등에 관련된 문제들이 주로 출제됩니다.
- ☑ 유도기의 슬립 및 기동법에 관련된 문제들이 주로 출제됩니다.
- ☑ 변압기의 구조 및 절연유, 보호장치에 관련된 문제들이 출제됩니다.
- ☑ 정류기의 특성 및 정류 방식 등에 관련된 문제들이 출제됩니다.

2024년 출제비율

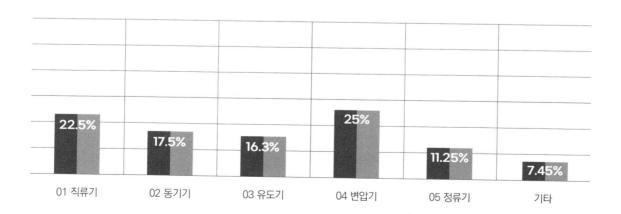

전기기기

CHAPTER 01	직류기	116
CHAPTER 02	동기기	139
CHAPTER 03	유도기	153
CHAPTER 04	변압기	170
CHAPTER 05	정류기	192

직류기

01 직류기의 구조

1 직류 발전기의 특징

- (1) 직류 발전기는 직류전압을 발생하는 발전기로, 코일이 자기장 속에서 반회전하면 회전 때마다 자기력선을 끊고, 반대방향의 전류가 얻어지는데, 이때 코일 양 끝에 정류자를 접속하여 고정시킨 두 개의 브러쉬에 접촉하여 일정 방향의 전류를 얻는 장치
- (2) 직류 전동기는 전압을 가하면 브러시와 정류자를 통해 회전자 도체 속에 전류가 흐르고 이 전류에 의해 고정자와 상호작용하여 플레밍의 왼손 법칙에 의해 회전

2 구조 ★★★ (3요소 : 계자, 전기자, 정류자)

(1) 계자

주 자속을 만드는 부분

(2) 전기자

① 주 자속을 끊어 유기기전력 발생

② 철심의 경우 규소강판과 성층철심을 사용 ★★★★★

• 규소강판 : 히스테리시스손 감소 • 성층철심 : 와류손(맴돌이손) 감소

(3) 정류자

교류를 직류로 변환

편수 $k=\frac{u}{2}s$ u : 자극수, s : 슬롯수

(4) 브러쉬(brush)

내부의 회로와 외부의 회로를 전기적으로 연결하는 부분

① 탄소 브러쉬 : 접촉저항이 크기 때문에 직류기에서 사용

② 금속 흑연질 브러쉬 : 저전압 대전류 기계 기구에 사용

바로 확인 예제

직류 발전기의 구조 중 기전력을 발생하는 부분은 어떤 것을 말하는가?

정답 전기자

바로 확인 예제

보통 전기기계의 철심을 성층하는 경 우가 많다. 그 이유는 무엇인가?

정답 와류손(맴돌이손) 감소

P Key point

직류 발전기의 구성요소

• 계자 : 주 자속을 공급

전기자 : 기전력 발생정류자 : 교류를 직류로 변환

• 브러쉬 : 내부회로와 외부회로를

연결

3 전기자 권선법 ★★★

- (1) 현재 사용되는 전기자 권선법은 기전력을 양호하고 안정되게 유지하기 위하여 고 상권, 폐로권, 2(이)층권을 선택하여 사용하는데, 여기서 직류기는 이층권을 사용
- (2) 직류 발전기는 그 용도에 따라 중권과 파권으로 구분하여 권선법을 선택
- (3) 중권과 파권의 특성

▲ (중권)병렬 : 등전압-저전압 대전류

▲(파권)직렬: 등전류-고전압 소전류

① 중권(병렬권) : 전기자 병렬회로수는 극수와 같음

a = p = b

a : 전기자 병렬회로수, p : 극수, b : 브러쉬의 수

※ 다중중권 : a = mp

m : 다중도

용도: 저전압, 대전류용에 적합

② 파권(직렬권) : 전기자 병렬회로수는 언제나 2이다.

a = 2 = b

a : 전기자 병렬회로수, p : 극수, b : 브러쉬의 수

※ 다중파권 : a = 2m

m : 다중도

용도 : 소전류, 고전압에 적합

4 유기기전력 ★★★★

(1) 도체가 1개인 경우의 유기기전력

e = B l v [V]

B : 자속밀도[Wb/m²], l : 도체의 길이[m], v : 속도[m/s]

직류 중권발전기가 있다. 극수가 P라 하면 전기자 병렬회로수는 극수의 몇 배가 되는가?

정답 중권의 경우 전기자 병렬회 로수 a = P가 되므로 1배가 된다.

Q Key Fpoint 전기자 권선법의 종류

- 고상권
- 폐로권
- 2(이)층권

바로 확인 예제

8극의 중권 발전기의 전기자 도체수가 50001고 매 극의 지속수가 0.02[Wb], 화전수가 600[rpm]일 때 유기기전력은 몇 [M인가?

정답 100[V]

풀이 중권이므로 a = P = b 전기 자 병렬회로수와 극수가 같다.

자 영렬회로수와 극추가 같다.
$$E = \frac{PZ\phi N}{60a}$$
$$= \frac{500 \times 0.02 \times 600 \times 8}{60 \times 8} = 100 \text{[V]}$$

우 Key point 유기기전력
$$E = \frac{PZ\phi N}{60a}$$

(2) 회전자 주변속도

$$v = \pi D \frac{N}{60} \text{ [m/s]}$$

(3) 유기기전력

$$E = \frac{PZ}{a}\phi \frac{N}{60} = K\phi N[V]$$

Z : 총 전기자 도체수, P : 극수

 ϕ : 극당 자속수[Wb], N : 회전속도[rpm]

K: 상수 $\left(\frac{PZ}{60a}\right)$, a: 전기자 병렬회로수

5 전기자 반작용 ***

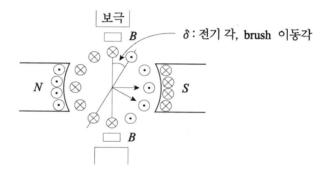

(1) 정의

전기자 전류에 의해 생기는 자속이 계자에서 발생되는 주 자속에 영향을 주어 주 자속이 일그러지고 감소함

(2) 현상

- ① 주 자속이 감소(감자현상)
- ② 전기적인 중성 측(브러쉬)이 이동(무부하의 경우 이동하지 않음)
 - 발전기 : 회전방향
 - 전동기 : 회전 반대방향
- ③ 국부적인 섬락 발생
- ④ 발전기의 경우 : $\phi \downarrow = P \downarrow$, $E \downarrow$, $V \downarrow$ 전동기의 경우 : $\phi \downarrow = T \downarrow$, $N \uparrow$

(3) 방지법(직류기의 전기자 반작용의 유효한 대책)

① **보상권선**: 가장 유효한 대책으로 계자극의 홈을 파서 권선을(전기자 권선의 반대방향으로 감음) 전기자와 직렬로 연결하여 반대방향의 전류를 흘려주어 전기자 반작용의 기자력을 상쇄할 수 있음

- ② 보극: 중성 측에서 발생되는 전기자 반작용은 상쇄할 수 없기 때문에 보조극을 설치하여 중성 측에서 발생되는 전기자 반작용을 상쇄시킴
- ③ 브러쉬의 이동

6 정류작용 **

(1) 특징

- ① 직류 발전기의 경우 전기자권선에서 유기되는 기전력은 교류이므로 이를 직 류로 변환하는 작용을 정류라 함
- ② 전기자 코일이 브러쉬에 단락된 후 브러쉬를 지날 때 전류의 방향이 바뀌는 것을 이용하여 교류를 직류로 바꾸는 작용을 의미

(2) 정류의 종류

① 직선 정류 : 가장 이상적인 정류(불꽃이 없음)

② 정현파 정류: 양호한 정류(불꽃이 없음)

③ 부족 정류 : 정류 말기 브러쉬 뒤에서 불꽃이 발생

④ 과 정류 : 정류 초기 브러쉬 앞에서 불꽃이 발생

(3) 양호한 정류를 얻는 방법

- ① 보극 설치(전압 정류)
- ② 탄소 브러쉬(저항 정류)

바로 확인 예제

직류기의 전기자 반작용 대책 중 가 장 유효한 대책은?

정답 보상권선

Rey F point 전기자 반작용의 대책

- 보상권선
- 보극

바로 확인 예제

직류기에서 전압 정류 역할을 하는 것은?

정답 보극

Key F point

양호한 정류를 얻는 방법

• 보극 : 전압 정류

• 탄소 브러쉬 : 저항 정류

02 직류 발전기, 전동기의 종류 및 특성 ***

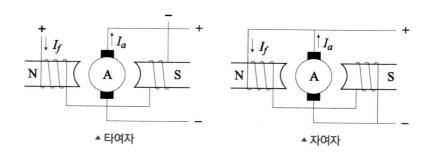

1 타여자 : 계자권선과 전기자 권선 분리 ****

발전기의 경우 잔류자기가 없어도 발전 가능

(1) 타여자 발전기

①
$$I_a = I = \frac{P}{V}[A]$$

②
$$E = V + I_a R_a [V]$$

(2) 타여자 전동기

②
$$E = V - I_a R_a$$

잔류자기가 없어도 스스로 발전 가능 한 직류 발전기는 무엇인가?

정답 타여자 발전기

2 자여자 발전기

자여자 발전기의 경우 전기자와 계자권선의 접속에 따라 분권, 직권, 복권 발전기로 구분 가능

(1) 직권기 ★★★★

- ① 전기자와 계자권선을 직렬로 접속
- ② 직권 발전기의 경우 무부하 시에 스스로 전압(자기여자) 확립 불가

▲ 직권 발전기

- ① $I_a = I_s = I = \phi$
- ② $E = V + I_a R_a + I_s R_s$ $E = V + I_a (R_a + R_s) [V]$

▲ 직권 전동기

- ① $I_a = I_s = I = \phi$
- $② E = V I_a(R_a + R_s)$

(2) 분권기

전기자와 계자권선을 병렬로 접속

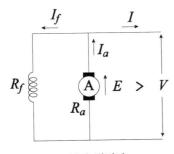

▲ 분권 발전기

$$\bigcirc \quad I_a = I + I_f = \frac{P}{V} + \frac{V}{R_f} [\mathsf{A}]$$

$$\ \, \ \, \textcircled{2} \ \, E = \, V + \, I_{\!a} R_a + e_a + e_b [\mathbf{V}] \, \,$$

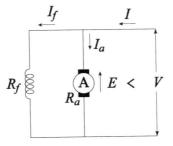

▲ 분권 전동기

$$\textcircled{1} \quad I = I_a + I_f \quad I_a = I - I_f = \frac{P}{V} - \frac{V}{R_f} [\textbf{A}]$$

②
$$E=V-I_aR_a$$

바로 확인 예제

무부하 시 스스로 자기여자 확립이 불가능한 직류 발전기는?

정답 직권 발전기

Q Key **F** point

직류기의 종류

- 타여자 : 계자권선과 전기자 권선 분리
- 자여자 : 계자권선과 전기자 권선 연결(직렬연결 : 직권, 병렬연결 : 분권)

바로 확인 예제

직류 발전기의 특성곡선 중 무부하 포화곡선은 무엇과의 관계를 말하는 가?

정답 유기기전력(E)과 계자전류 (I_f) 와의 관계 곡선

P Key point

발전기 특성곡선

- 무부하 포화곡선 : E와 I_f 관계 곡선
- 부하 포화곡선 : V와 I_f 관계 곡선
- 외부 특성곡선 : V와 I 관계 곡선
- 내부 특성곡선 : E와 I 관계 곡선

(3) 복권 발전기

전기자와 계자권선을 직·병렬로 접속하여, 직권 계자권선의 자속과 분권 계자 권선의 자속이 더해지면 가동 복권 발전기가 되고, 상쇄되면 차동 복권 발전기 가 됨

- 복권 발전기를 분권 발전기로 사용 시 : 직권 계자권선 단락
- 복권 발전기를 직권 발전기로 사용 시 : 분권 계자권선 개방

3 발전기 특성곡선 ★★

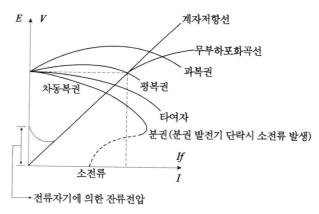

- (1) 무부하 포화곡선 : E(유기기전력)와 $I_f($ 계자전류)와의 관계 곡선
- (2) 부하 포화곡선 : V(단자전압)와 $I_f(계자전류)$ 와의 관계 곡선
- (3) 외부 특성곡선 : V(단자전압)와 I(부하전류)와의 관계 곡선
- (4) 내부 특성곡선 : E(R)기전력)와 I(P)하전류)와의 관계 곡선

4 자여자 발전기의 전압 확립 조건

역회전 ⇒ 잔류자기 소멸 ⇒ 발전되지 않음(전압이 확립되지 않음)

5 전압변동률 € ★★★★

$$\epsilon = \frac{V_0 - V}{V} \times 100$$

$$V_0 = (\epsilon + 1) V$$

$$V = \frac{V_0}{(\epsilon + 1)}$$

V : 정격전압, $\ V_0$: 무부하전압

 $\epsilon\!>\!0$: 분권, 타여자 발전기

 $\epsilon=0$: 평복권 ($V_0=V$: 무부하전압과 정격전압이 같음)

 ϵ <0 : 과복권

6 발전기 병렬 운전 조건(용량과는 무관) ****

1대의 발전기로 용량이 부족하거나, 부하의 변동의 폭이 클 때에는 경부하에 대해 효율 좋게 운전하기 위하여, 전부하 시에는 2대로 병렬 운전하고, 경부하 시 1대만 을 운전한다. 병렬 운전 시 다음 조건이 일치하여야 함

- (1) 극성이 같을 것
- (2) 정격전압이 같을 것
- (3) 외부특성곡선이 수하특성일 것
 - ※ 수하특성: 부하전류가 증가하면 단자전압이 급격히 떨어지는 현상 = 용접기, 차동 복권
- (4) 균압선(환) 설치 : 직·복(과복권)

※ 이유 : 안정 운전

03 직류 전동기

1 회전력(토크) ****

$$\begin{split} \bullet \quad T &= \frac{P_m}{\omega} = \frac{P_m}{2\pi \frac{N}{60}} = \frac{60P_m}{2\pi N} = \frac{60I_aE}{2\pi N} = \frac{60I_a(V - I_aR_a)}{2\pi N} [\text{N} \bullet \text{m}] \\ &\frac{60I_a}{2\pi N} \times E = \frac{60I_a}{2\pi N} \times \frac{PZ\phi N}{60a} = \frac{PZ}{2\pi a} \phi I_a [\text{N} \bullet \text{m}] = k\phi I_a (k = \frac{PZ}{2\pi a}) \\ \bullet \quad T &= \frac{1}{9.8} \times \frac{P_m}{\omega} = \frac{1}{9.8} \times \frac{P_m}{2\pi \frac{N}{6}} = \frac{1}{9.8} \times \frac{60P_m}{2\pi N} = \frac{1}{9.8} \times \frac{60}{2\pi} \times \frac{P_m}{N} \end{split}$$

바로 확인 예제

직류 발전기의 정격전압이 100[V]이 였다. 무부하전압이 104[V]라면 전 압변동률은 몇 [%]인가?

우 Key ϵ point 전압변동률 ϵ $\epsilon = \frac{V_0 - V}{V} imes 100$

바로 확인 예제

직류 발전기의 병렬 운전에 있어서 균압선을 설치하는 목적은?

정답 안정 운전을 위해

Rey F point 직류 발전기 병렬 운전 조건(용량과 무관)

- 극성이 같을 것
- 정격전압이 같을 것
- 외부특성은 수하특성일 것

바로 확인 예제

출력 3[kW], 회전수 1,500[rpm]인 전동기 토크[kg·m]는?

$$T = 0.975 \frac{P}{N}$$

= 0.975 × $\frac{3 \times 10^3}{1500}$
= 1.95 [kg⋅m]

P Key point

토크 $T=0.975\frac{P}{N}[\text{kg}\cdot\text{m}]$ ※1마력[HP]=746[W]

바로 확인 예제

직류 직권 전동기에서 토크 T와 회 전수 N과의 관계는?

정답
$$T$$
 $\propto rac{1}{N^2}$

바로 확인 예제

직류 직권 전동기가 전차용에 사용되는 이유는 무엇인가?

정답 직권 전동기는 기동토크가 클 때 속도가 작아 전차용 전동기로 적합하다.

P Key point

직권, 분권 전동기의 특성

- 직권 전동기 : 기동토크가 클 때 속 도가 작다(기중기, 전차, 크레인 등).
- 분권 전동기 : 정속도 전동기

$$\bullet \ \, T = 0.975 \, \frac{P_m}{N} = 0.975 \, \frac{E \cdot I_a}{N} \, [\mathrm{kg} \, \bullet \, \mathrm{m}]$$

각속도 :
$$\omega = 2\pi \frac{N}{60}$$

기계적 동력 : $P_m = E \cdot I_a \times 10^{-3} \text{ [kW]}$

역기전력 :
$$E=rac{PZ\phi\,N}{60a}=\,V\!\!-\!I_aR_a\,[\!\!\!\!V]$$

극수 : P

2 직류 전동기 특성 ****

- (1) 직권 전동기 : 기동토크가 클 때 속도가 작다(기중기, 전차, 크레인 등 적합).
 - ① 무부하 운전하지 말 것
 - ② 부하와 벨트 운전하지 말 것
 - ※ 무부하 운전과 벨트 운전 시 위험속도에 도달

$$T \propto I_a^2 \propto \frac{1}{N^2}$$

- (2) 분권 전동기 : 정속도 전동기
 - ① 무여자 운전하지 말 것
 - ② 계자권선을 단선시키지 말 것
 - ※ 무여자 운전과 계자권선 단선 시 위험속도에 도달

$$T \propto I_a \propto \frac{1}{N}$$

- (3) 직류 전동기의 속도변동률 ϵ
 - ① $\epsilon = \frac{N_0 N_n}{N_n} \times 100 [\%]$ $(N_0 = 무부하속도[rpm], N_n = 정격속도[rpm])$
 - ② 직류 전동기의 속도변동률, 토크 대소관계
 직권 전동기 → 가동복권 전동기 → 분권 전동기 → 차동복권 전동기
- (4) 토크 특성곡선

토크의 대소 관계 $\frac{dT_L}{d_m} > \frac{dT_M}{d_m}$

3 전동기 속도 제어 및 기동

(1) 속도 제어법 ★★

직류 전동기의 속도
$$n=K \cdot \frac{V-I_a R_a}{\phi}$$

- ① 전압 제어 : 전압 V를 제어하는 방식으로 광범위한 속도 제어가 가능여기서, 워드레오나드 방식과 일그너 방식, 승압기 방식 등이 있음
 - 워드레오나드 방식과 일그너 방식의 차이점 : 플라이 휠
 - 플라이 휠 : 속도가 급격히 변하는 것을 막아줌
- ② 계자 제어 : ϕ 의 값을 조절하는 방식으로 정출력 제어 방식
- ③ 저항 제어 : 저항 R_a 의 값을 조절하는 방식으로 효율이 나타남

(2) 분권 전동기의 기동 ★★★

- ① 기동저항기(SR) : 최대 위치 → 기동전류는 적은 것이 좋음
- ② 계자저항기(FR) : 최소 위치 → 계자전류는 큰 것이 좋음

4 손실 및 효율 *****

(1) 효율

① 실측 효율

$$\eta = \frac{\overline{\underline{S}}\overline{q}}{\overline{0}\overline{q}} \times 100[\%]$$

② 규약 효율

바로 확인 예제

기동 시 기동전류를 가감하기 위하여 설치하는 저항기를 무엇이라 하는가?

정답 기동저항기

P Key point

직류 전동기의 속도 제어법

- 전압 제어
- 계자 제어
- 저항 제어

바로 확인 예제

직류 전동기의 규약 효율은 어떻게 표현하는가?

정답
$$\eta = \frac{$$
입력 $-$ 손실 \times 100[%]

Rey point 전기기기의 효율 η

•
$$\eta$$
발전기 = 출력 $\times 100[\%]$

•
$$\eta_{\text{MS/I}} = \frac{\Box \ddot{q} - \dot{c} \dot{\Delta}}{\Box \ddot{q}} \times 100[\%]$$

•
$$\eta$$
 변입기 = 출력 $\times 100[\%]$

(2) 손실

① 고정손: 철손, 기계손(베어링손, 마찰손, 풍손)

② 부하손 : 동손, 표유부하손(표유부하손의 경우 계산으로 구할 수 없는 값)

③ 최대효율조건 : 고정손 = 부하손

04 직류기의 절연물의 허용온도 및 시험법 **

1 절연물의 허용온도

절연재료	Υ	А	Е	В	F	Н	С
허용온도[℃]	90°	105°	120°	130°	155°	180°	180˚초과

2 토크 측정 시험법

대형 직류기의 토크 측정 시험

3 온도 시험법

- (1) 실부하법
- (2) 반환부하법(현재 온도 시험법에 가장 널리 사용) 반환부하법의 종류 : 홉킨스법, 카프법, 브론델법

바로 확인 예제

E종 절연물의 최고허용온도[°C]는?

정답 120°

 Key

 point

 EE 시험법

 반환부하법(현재 가장 많이 사용)

단원별 기출복원문제

01

직류기에서 3요소라 할 수 있는 것은?

- ① 계자, 전기자, 정류자 ② 계자, 전기자, 브러시
- ③ 정류자, 계자, 브러시 ④ 보극, 보상권선, 전기자권선

해설

직류기의 3요소

- 1) 계자 : 주 자속을 만드는 부분
- 2) 전기자 : 주 자속을 절단하여 기전력을 만드는 부분 3) 정류자 : 만들어진 교류를 직류로 변환하는 부분

02

직류 발전기에서 계자의 주된 역할로 옳은 것은?

- ① 기전력을 유도한다. ② 자속을 만든다.
- ③ 정류작용을 한다.
- ④ 정류자면에 접촉한다.

해설

직류기의 3요소

- 1) 계자 : 주 자속을 만드는 부분
- 2) 전기자 : 주 자속을 절단하여 기전력을 만드는 부분 3) 정류자 : 만들어진 교류를 직류로 변환하는 부분

03

직류기에서 브러시의 역할로 알맞은 것은?

- ① 기전력 유도
- ② 자속 생성
- ③ 정류작용
- ④ 전기자 권선과 외부회로의 접속

해설

직류기의 구성요소

- 1) 계자 : 주 자속을 만드는 부분
- 2) 전기자 : 주 자속을 절단하여 기전력을 만드는 부분 3) 정류자 : 만들어진 교류를 직류로 변환하는 부분 4) 브러쉬 : 전기자 권선과 외부회로를 접속하는 부분

○△ 举世書

전기기계에 있어서 히스테리시스 손을 감소시키기 위한 방법으로 옳은 것은?

- ① 성층철심 사용
- ② 규소강판 사용
- ③ 보극 설치
- ④ 보상권선 설치

해설

전기자 철심

- 1) 히스테리시스 손 → 규소강판
- 2) 와류손 → 성층철심
- 3) 규소강판 + 성층철심 = 철손 감소

05

직류기의 전기자 철심용 강판의 두께[mm]는 얼마인가?

- \bigcirc 0.1 ~ 0.2
- $20.35 \sim 0.5$
- $\bigcirc 0.55 \sim 0.7$
- **(4)** 1

해설

전기자 철심

전기자는 0.35~0.5[mm]의 강판으로 성층한(히스테리시스 손과 와류손을 감소시키기 위하여 규소가 1~4[%] 함유된 규소강판) 전기자 철심과 전기자 권선을 사용한다.

06

저전압 대전류에 가장 적합한 brush의 종류로 옳은 것은?

- ① 탄소 흑연
- ② 전기 흑연
- ③ 금속 흑연
- ④ 흑연

해설

brush의 종류

금속 흑연질 브러쉬 : 전기분해 등에 사용되며 저전압 대전류에 적합한 brush 를 말한다.

정달 01 ① 02 ② 03 ④ 04 ② 05 ② 06 ③

07 ¥µis

직류기의 브러시에 탄소를 사용하는 이유로 옳은 것은?

- ① 접촉저항이 높기 때문
- ② 고유저항이 동보다 크기 때문
- ③ 접촉저항이 낮기 때문
- ④ 고유저항이 동보다 작기 때문

해설

brush의 종류

자기 윤활성, 내마모성이 뛰어난 탄소브러쉬의 경우 접촉저항이 높기 때문에 사용된다.

08

직류기의 전기자에 사용되는 권선법으로 옳은 것은?

- ① 단층권
- ② 2층권
- ③ 환상권
- ④ 개로권

해설

현재 사용되는 전기자 권선법 고상권, 폐로권, 2층권을 사용하고 있다.

09

직류기에서 단중 중권의 병렬회로수는 극수의 몇 배인가?

① 1배

② 2배

③ 3배

4 4 計

해설

중권의 특성

중권의 경우 a=P(a: 전기자 병렬회로수, P: 극수)로서 전기자 병렬회로수가 극수와 같으므로 1배가 된다.

10

4극 중권 직류 발전기의 전전류가 I[A]이면, 각 전기자 권선에 흐르는 전류[A]로 옳은 것은?

① $\frac{I}{4}$

 \bigcirc I

 $4\frac{4}{I}$

해설

중권의 특성

중권의 경우 a=P(a: 전기자 병렬회로수, P: 극수)로서 전기자 병렬회로수가 극수와 같으므로 전기자 병렬회로수 a=4

따라서 전전류가 I라면 각 전기자 권선에 흐르는 전류는 $\frac{I}{4}[\mathrm{A}]$ 가 된다.

11

전기자 도체의 굵기, 권수, 극수가 모두 동일할 때 단중 파권은 단중 중권에 비해 전류와 전압의 관계로 옳은 것은?

- ① 소전류 저전압
- ② 대전류 저전압
- ③ 소전류 고전압 ④ 대전류 고전압

해설

파권의 특성

파권의 경우 소전류 고전압에 적합한 직류기이며 전기자 병렬회로수 a=2

자속밀도 0.8[Wb/m²]의 평등자계 내에 길이 0.5[m]의 도체를 자계에 직각으로 놓고. 이것을 30[m/s]의 속도로 운전하면 이 도 체에 유기되는 기전력[V]은 얼마인가?

① 40

(2) 25

③ 24

(4) 12

해설

도체에 유기되는 기전력 e $e = B lv[V] = 0.8 \times 0.5 \times 30 = 12[V]$

13

매분 1 200으로 회전하는 직류기의 전기자 주변속도 v_s 는 몇 [m/s]인가? (단, 전기자의 지름은 3[m]이다.)

(1) 10π

(2) 30π

(3) 60π

 $4) 90\pi$

해설

전기자 주변속도 v

$$v = \pi D \frac{N}{60} = \pi \times 3 \times \frac{1,200}{60} = 60\pi \text{[m/s]}$$

14

직류기에서 유기기전력을 구하는 식으로 옳은 것은?

- ② $E = K\phi I_a$
- $\begin{tabular}{ll} \begin{tabular}{ll} \be$

해설

유기기전력 E

$$E = \frac{PZ\!\phi N}{60a} = k\phi N[\mathsf{V}]$$

15 ¥U\$

8극의 중권 발전기의 전기자 도체수가 500이고 매 극의 자속수 0.02[Wb], 회전수 600[rpm]일 때 유기기전력은 몇 [V]인가?

① 40

② 50

③ 100

4 200

해설

유기기전력 E

$$E = \frac{PZ\phi N}{60a}$$
(중권이므로 $a = P$)
$$E = \frac{500 \times 0.02 \times 600 \times 8}{60 \times 8} = 100[V]$$

16

직류 분권 발전기의 극수 8. 전기자 총 도체수 600으로 매분 800회전할 때, 유기기전력은 110[V]라 한다. 전기자 권선이 중 권일 때 매 극의 자속수[Wb]는 얼마인가?

- ① 0.03104
- ② 0.02375
- ③ 0.01375
- ④ 0.01014

해설

유기기전력 E

$$E = \frac{PZ\phi N}{60a}$$
(중권이므로 $a = P$)

여기서 자속
$$\phi=\frac{E\times60a}{PZN}$$

$$\phi=\frac{110\times60\times8}{600\times800\times8}=0.01375 [\text{Wb}]$$

17 ¥#

직류 발전기에서 자극수 6. 전기자 도체수 400, 각 자극의 유효 자속수 0.01[Wb]. 회전수 600[rpm]인 경우 유기기전력[V]은 얼 마인가? (단, 전기자 권선은 파권이다.)

① 90

② 120

③ 150

4) 180

해설

유기기전력 E

$$E = \frac{PZ\!\phi N}{60a}$$
(파권이므로 $a=2$)

$$E = \frac{6 \times 400 \times 0.01 \times 600}{60 \times 2} = 120 \text{[V]}$$

18

직류 발전기의 기전력 E, 자속 ϕ , 회전속도 N과의 관계식으로 옳은 것은?

- ① $E \propto \phi N$
- ② $E \propto \frac{\phi^2}{N}$
- $3 N \propto \frac{N}{\phi^2}$

해설

유기기전력 E

$$E = \frac{PZ\!\phi N}{60a} = k\!\phi N[\mathsf{V}]$$

$$\therefore E \propto \phi N$$

19

전기자 반작용의 원인으로 옳은 것은?

- ① 철손 전류
- ② 계자귀선의 전류
- ③ 전기자 권선의 전류 ④ 와전류

해설

전기자 반작용의 정의

전기자 반작용이란 전기자 전류에 의한 자속이 주 자속에 영향을 주는 현상을 말한다.

20

직류 발전기의 전기자 반작용에 의해 일어나는 현상은 무엇인가?

- ① 기전력 감소
- ② 철손 감소
- ③ 철손 증가
- ④ 기전력 증가

해설

전기자 반작용의 영향

전기자 반작용은 전기자 기자력이 계자 기자력에 영향을 주는 현상을 말하며 이로 인해 주 자속이 감소한다.

발전기의 경우 $\phi \downarrow$ 할 경우 $E \downarrow$ 도 감소하게 된다.

21

보극이 없는 직류 발전기의 운전 중 중성점의 위치가 변하지 않는 경우로 옳은 것은?

- ① 전부하 시
- ② 과부하 시
- ③ 중부하 시
- ④ 무부하 시

해설

전기자 반작용

전기자 반작용의 영향으로 중성축의 위치가 변한다. 다만 무부하의 경우 전류 는 흐르지 않으므로 전기자 반작용은 존재하지 않으므로 중성축의 위치는 변 하지 않는다.

직류 발전기의 전기자 반작용을 설명함에 있어 그 영향을 없애는 데 가장 유효한 것은?

① 균압환

- ② 탄소 브러시
- ③ 보상권선
- ④ 보극

해설

전기자 반작용의 대책

전기자 반작용의 가장 유효한 대책에는 보상권선이 있다. 전기자 전류와 반대 로 보상권선에 전류를 흘림으로써 전기자 반작용을 방지한다.

23

전기자 반작용을 방지하기 위한 보상권선의 전류 방향으로 옳은 것은?

- ① 계자권선의 전류방향과 같다.
- ② 계자권선의 전류방향과 반대이다.
- ③ 전기자 권선의 전류방향과 같다.
- ④ 전기자 권선의 전류방향과 반대이다.

해설

보상권선

전기자 반작용의 대책으로서 전기자 전류와 반대로 보상권선에 전류를 흘림으 로써 전기자 반작용을 방지한다.

24

다음의 정류곡선 중 브러시의 후단에서 불꽃이 발생하기 쉬운 것은?

- ① 직선정류
- ② 정현파정류

③ 과정류

④ 부족정류

해설

정류곡선

- 1) 직선정류 : 가장 양호한 정류(불꽃이 없다.)
- 2) 정현파정류 : 양호한 정류(불꽃이 없다.)
- 3) 부족정류 : 정류 말기로서 브러쉬 뒷편에서 불꽃이 발생한다. 4) 과정류 : 정류 초기로서 브러쉬 앞편에서 불꽃이 발생한다.

25 ₹₩

직류기에서 불꽃 없는 정류를 얻는 데 가장 유효한 방법으로 옳은 것은?

- ① 탄소 brush와 보상권선 ② 자기포화와 brush의 이동
- ③ 보극과 보상권선
- ④ 보극과 탄소 brush

해설

양호한 정류를 얻는 방법

- 1) 보극 : 전압 정류
- 2) 탄소 브러쉬 : 저항 정류

26

다음과 같은 접속은 어떤 직류 전동기의 접속인가?

- ① 타여자 전동기
- ② 분권 전동기
- ③ 직권 전동기
- ④ 복권 전동기

해설

타여자 전동기

계자권선과 전기자 권선이 분리된 직류기는 타여자기이다.

27

계자권선이 전기자 권선과 병렬로 접속되어 있는 직류기로 옳은 것은?

① 직권기

② 분권기

③ 복권기

④ 타여자기

해설

분권기

계자권선과 전기자 권선이 병렬로 연결된 직류기를 말한다.

22 ③ 23 ④ 24 ④ 25 ④ 26 ① 27 ②

28 ₩₩

직류 발전기에서 계자 철심에 잔류자기가 없어도 발전할 수 있는 발전기로 옳은 것은?

- ① 분권 발전기
- ② 직권 발전기
- ③ 복권 발전기
- ④ 타여자 발전기

해설

타여자 발전기

타여자의 경우 외부에서 자속을 공급받기 때문에 잔류자기가 없어도 발전이 가능하다.

29 ₩₩

무부하에서 자기여자로 확립하지 못하는 직류 발전기는 무엇인 가?

① 타여자

② 직권

③ 분권

④ 복권

해설

직권 발전기

직권의 경우 부하전류와 계자전류가 같이 흐르는 특징을 가지고 있다. 부하전류가 0이 되면 계자전류도 0이 되어 자속도 0이 되므로 무부하에서 자기여자로 확립하지 못하게 된다.

30 ₩₩

분권 발전기의 단자전압 220[V], 부하전류 50[A]일 때 유기기전력은 얼마인가? (단, 전기자저항은 $0.2[\Omega]$ 이고, 계자전류 및 전기자 반작용은 무시한다.)

- ① 200[V]
- ② 220[V]

- ③ 230[V]
- 4 240[V]

해설

분권 발전기의 유기기전력 E

 $E = V + I_a R_a = 220 + (50 \times 0.2) = 230 \text{ [V]}$

31

전기자 저항이 $0.1[\Omega]$, 전기자 전류 100[A], 유도기전력이 110[V]인 직류 분권 발전기의 단자전압[V]은 얼마인가?

① 110

2 106

③ 102

4 100

해설

직류 분권 발전기의 단자전압 V 유기기전력 $E=V+I_aR_a$ 단자전압 $V=E-I_aR_a=110-(100\times0.1)=100[V]$

32

유기기전력이 120[V]이고, 600[rpm]의 타여자 발전기가 있다. 여자전류는 2[A]에서 불변이고 회전수를 500[rpm]으로 할 때 유 기기전력은 몇 [V]인가?

① 100

2 110

③ 120

4 130

해설

기전력과 회전수의 관계

 $E = k\phi N$ 으로서 $E \propto N$

120[V] : 600[rpm] = E' : 500[rpm]이 되므로

 $E' \times 600 = 120 \times 500$

$$\therefore E' = \frac{120 \times 500}{600} = 100[V]$$

33 ₹世출

다음은 직류 발전기의 분류 중 어느 것에 해당되는가?

- ① 분권 발전기
- ② 직권 발전기
- ③ 자석 발전기
- ④ 복권 발전기

해설

복권 발전기

직렬계자권선과 병렬계자권선이 접속되어 있으므로 복권 발전기를 말한다.

34 ₩២출

직류 발전기의 무부하 포화곡선이 표시하는 관계로 옳은 것은?

- ① 부하전류와 계자전류 ② 단자전압과 부하전류
- ③ 유기기전력과 계자전류 ④ 계자전류와 단자전압

해설

발전기 특성곡선

1) 무부하 포화곡선 : E(유기기전력)와 I_f (계자전류)와의 관계 곡선 2) 부하 포화곡선 : V(단자전압)와 $I_f(계자전류)$ 와의 관계 곡선 3) 외부 특성곡선 : V(단자전압)와 I(부하전류)와의 관계 곡선 4) 내부 특성곡선 : E(유기기전력)와 I(부하전류)와의 관계 곡선

35

분권 발전기의 회전 방향을 반대로 할 때 발생하는 결과로 옳은 것은?

- ① 전압이 유기된다. ② 발전기가 소손된다.
- ③ 고전압이 발생한다. ④ 잔류자기가 소멸된다.

해설

자여자 발전기의 역회전

자여자 발전기의 경우 회전 방향을 반대로 하면 발전하지 않으며, 잔류자기가 소멸된다.

36

무부하전압을 V_0 , 정격전압을 V라 할 때 직류 발전기의 전압변 동률[%]로 옳은 것은?

해설

전압변동률 ϵ

$$\epsilon = \frac{V_0 - V_n}{V_n} \times 100 [\%]$$

37 ₩ 🛎

발전기를 정격전압 100[V]로 운전하다가 무부하로 운전하였더니 전압이 104[V]가 되었을 때, 이 발전기의 전압변동률은 몇 [%]인 가?

1) 4

2 7

3 9

4 1

해설

$$\epsilon = \frac{V_0 - V_n}{V_n} \times 100 [\%] = \frac{104 - 100}{100} \times 100 [\%] = 4 [\%]$$

정달 33 ④ 34 ③ 35 ④ 36 ② 37 ①

무부하에서 119[V]되는 분권 발전기의 전압변동률이 6[%]라면 정격 전 부하 전압은 약 몇 [V]인가?

① 110.2

2 112.3

③ 122.5

4 125.3

해설

전압변동률 ϵ

$$\epsilon = \frac{V_0 - V}{V} \times 100[\%]$$

$$V {=}\, \frac{V_0}{(\epsilon {+}\, 1)} {=}\, \frac{119}{1 {+}\, 0.06} {=}\, 112.26 [{\rm V}]$$

39

직류 분권 발전기를 병렬 운전할 때 불필요한 것은?

- ① 극성이 같을 것
- ② 단자전압이 같을 것
- ③ 외부특성은 수하특성일 것
- ④ 용량이 같을 것

해설

직류 발전기의 병렬 운전(용량과 무관)

- 1) 극성이 같을 것
- 2) 정격전압이 같을 것
- 3) 외부특성곡선이 수하특성일 것

40

용접에 쓰는 직류 발전기에 필요한 조건 중에 가장 중요한 것은?

- ① 전압변동률이 작을 것
- ② 경부하일 때 효율이 좋을 것
- ③ 전류 대 전압특성이 수하특성일 것
- ④ 과부하에 견딜 것

해설

용접에 사용되는 직류 발전기

차동 복권 발전기의 경우 수하특성을 가지므로 전기 용접용 발전기에 사용된다.

41 1

병렬 운전 시 균압선을 설치해야 하는 직류 발전기로 옳은 것은?

- ① 직류 복권 발전기
- ② 직류 분권 발전기
- ③ 유도 발전기
- ④ 동기 발전기

해설

직류 발전기의 병렬 운전

수하특성이 아닌 직권기와 복권기는 병렬 운전 시 안정운전을 위하여 균압선을 설치하여야 한다.

42 ****

출력 3[kW], 회전수 1,500[rpm]인 전동기 토크[kg·m]는 얼마인가?

1

2 1.5

3 2

(4) 3

해설

전동기 토크 T

$$T = 0.975 \frac{P}{N} = 0.975 \times \frac{3,000}{1,500} = 2[\text{kg} \cdot \text{m}]$$

43

직류기의 회전수 n[rps], 토크 $T[N \cdot m]$ 일 때 기계적인 동력 P[W] 와의 관계로 옳은 것은?

① $2\pi n T$

 $2 \frac{Tn}{2\pi}$

 $3 \frac{2\pi n}{T}$

해설

출력과 토크

토크
$$T = \frac{P}{\omega}$$

$$P = \omega T$$
 여기서 $\omega = 2\pi n$

$$\therefore P = 2\pi n T$$

38 ② 39 ④ 40 ③ 41 ① 42 ③ 43 ①

상수가 K이고, 자속을 ϕ , 전류를 I_a 라고 한다면 직류 전동기의 토크 T는 무엇인가?

① $K\phi N$

- ② $K\phi N^2$
- (3) $K\phi I_a N$
- 4 $K\phi I_a$

해설

직류 전동기 토크 T

$$T=rac{PZ\!\phi I_a}{2\pi a}\!=k\!\phi I_a [{
m N\cdot m}]$$
 단, $k=rac{PZ}{2\pi a}$

45

출력이 6.28[HP]이고, 속도가 175[rpm]인 직류 직권 전동기의 토크는 몇 [kg·m]인가?

① 36.1

② 26.1

③ 16.1

4 6.1

해설

직류 전동기의 토크

$$T=0.975\frac{P}{N}[\text{kg}\cdot\text{m}]$$

전동기의 출력이 마력으로 주어졌기 때문에 1[HP] = 746[W]

$$T = 0.975 \times \frac{6.28 \times 746}{175} = 26.1 \text{[kg} \cdot \text{m]}$$

46 MIS

직류 전동기 중 기동토크가 가장 큰 것은?

- ① 타여자
- ② 분권

③ 직권

④ 복권

해설

직권 전동기

직류 전동기의 토크가 가장 큰 전동기는 직권 전동기이다. 이 전동기는 기동 토크가 클 때 속도가 작아 전차, 기중기, 크레인 등에 적합하다.

47 YUS

직류 직권 전동기의 용도로서 가장 적합한 것은?

① 펌프

- ② 세탁기
- ③ 압연기
- ④ 전차

해설

직권 전동기

직류 직권 전동기는 기동토크가 클 때 속도가 작아 전차, 기중, 크레인 등에 적합하다.

48

직류 직권 전동기가 전차용에 사용되는 이유로 옳은 것은?

- ① 속도가 클 때 토크가 크다.
- ② 토크가 클 때 속도가 작다.
- ③ 기동토크가 크고, 속도는 불변이다.
- ④ 토크는 I^2 , 출력은 I에 비례한다.

해설

직권 전동기

직류 직권 전동기는 기동토크가 클 때 속도가 작아 전차, 기중, 크레인 등에 적합하다.

49

부권 전동기에 대한 설명으로 옳지 않은 것은?

- ① 계자회로에 퓨즈를 넣어서는 안 된다.
- ② 부하전류에 따른 속도 변화가 거의 없다.
- ③ 토크는 전기자 전류의 자승에 비례한다.
- ④ 계자권선과 전기자 권선이 전원에 병렬로 접속되어 있다.

해설

분권 전동기

분권 전동기는 정속도 전동기로서 $T \propto I_a \propto \frac{1}{N}$ 따라서 토크는 전기자 전류에 비례한다.

정달 44 4 45 2 46 3 47 4 48 2 49 3

50 ¥U\$

직류 분권 전동기에서 운전 중 계자권선의 저항이 증가할 때 회전 속도의 값으로 옳은 것은?

- ① 감소한다.
- ② 증가한다.
- ③ 일정하다
- ④ 관계없다.

해설

회전속도와 자속과의 관계

$$N {=} \, K {\boldsymbol \cdot} \, \frac{E}{\phi}$$

$$\therefore \phi \propto \frac{1}{N}$$

자속 $(\phi\downarrow)$ $N\uparrow$ 하므로, 계자전류 $(I_f\downarrow)$ $N\uparrow$, 계자저항 $(R_f\uparrow)$ 하면 계자전류 $(I_f\downarrow)$ 하므로 $N\uparrow$ 한다.

51

벨트 운전이나 무부하로 운전해서는 안 되는 직류 전동기인 것은?

① 직권

② 가동복권

③ 분권

④ 차동복권

해설

직권 전동기의 운전

직권 전동기는 정격전압으로 운전 중 무부하 운전 및 벨트 운전을 하면 안 된 다. 이 경우 위험속도에 도달할 우려가 있다.

52

직류 분권 전동기에서 위험한 상태에 놓인 것은?

- ① 정격전압 무여자
- ② 저전압 과여자
- ③ 전기자에 고저항 접속 ④ 계자에 저저항 접속

해설

분권 전동기의 운전

분권 전동기의 경우 정격전압으로 운전 중 무여자 운전을 하거나 계자권선에 퓨즈를 삽입하여서는 안된다. 이 경우 위험속도에 도달할 우려가 있다.

53 ***±**

직류 직권 전동기에서 벨트를 걸고 운전하면 안 되는 이유로 옳은 것은?

- ① 손실이 많아진다.
- ② 직결하지 않으면 속도 제어가 곤란하다.
- ③ 벨트가 벗겨지면 위험속도에 도달한다.
- ④ 벨트가 마모하여 보수가 곤라하다.

해설

직권 전동기의 운전

직권 전동기는 정격전압으로 운전 중 무부하 운전 및 벨트 운전을 하면 안 된 다. 이 경우 위험속도에 도달할 우려가 있다.

54

직류 직권 전동기에서 단자 전압이 일정할 경우 부하전류가 $\frac{1}{4}$ 이 되면 부하 토크로 옳은 것은?

- ① 변하지 않는다.
- ② $\frac{1}{2}$ 배

 $\frac{1}{4}$ #

 $4 \frac{1}{16}$

직권 전동기의 토크와 전류와의 관계

$$T \propto I_a^2 \propto \frac{1}{N^2} 0 | \Box = \frac{1}{N^2}$$

 $T \propto I_a^2$

여기서 직권의 경우 $I_a=I$

$$\therefore T = \left(\frac{1}{4}\right)^2 = \frac{1}{16}$$

직류 전동기의 속도 제어법 중에서 정출력 제어에 속하는 것은?

- ① 계자제어법
- ② 전기자 저항제어법
- ③ 전압제어법
- ④ 워드레오나드 제어법

해설

직류 전동기의 속도 제어법

1) 전압제어 : 가장 광범위하며 효율이 좋음

2) 계자제어 : 정출력 제어 3) 저항제어 : 효율이 나쁨

56

분권 전동기를 기동할 경우 계자저항기의 저항값을 어떻게 놓는 가?

- ① 0으로 놓는다.
- ② 최대로 놓는다.
- ③ 중간으로 놓는다. ④ 떼어 놓는다.

해설

분권 전동기의 기동

기동 시 계자전류가 클수록 토크가 커지기 때문에 계자전류를 작게 하기 위하 여 계자저항기의 위치를 최소 또는 0의 위치에 둔다.

57 ¥Uå

직류 전동기를 기동할 경우 전기자전류를 제한하는 저항기를 무 엇이라 하는가?

- ① 단속저항기
- ② 제어저항기
- ③ 가속저항기
- ④ 기동저항기

해설

직류 전동기의 기동

기동 시 전기자전류를 제한하기 위하여 설치하는 저항기를 기동저항기라고 한다.

58

직류기의 손실 중 기계손에 해당하는 것은?

① 풍손

- ② 와류손
- ③ 표유부하손
- ④ 브러시 전기손

해설

직류기의 기계손

마찰손, 베어링손, 풍손 등이 있다.

59 ¥U≦

직류 전동기의 규약효율을 구하는 식으로 옳은 것은?

①
$$\eta = \frac{출력}{입력} \times 100[\%]$$

(2)
$$\eta = \frac{{}^{2}\dot{q}}{{}^{2}\dot{q} + {}^{2}\dot{q}} \times 100[\%]$$

③
$$\eta = \frac{\text{입력 - 손실}}{\text{입력}} \times 100[\%]$$

④
$$\eta = \frac{$$
입력}{출력+손실} × 100[%]

해설

직류 전동기의 규약효율 η

$$\eta_{\rm M} = \frac{0 - 2 \cdot 2}{0 \cdot 3} \times 100[\%]$$

60 ¥Uà

효율 80[%], 출력 10[kW]일 때 입력은 몇 [kW]인가?

① 7.5

② 10

③ 12.5

④ 20

해설

효율 η

효율
$$\eta = \frac{\overline{5}\overline{q}}{\overline{0}\overline{q}} \times 100[\%]$$

입력 =
$$\frac{출력}{\eta}$$
 = $\frac{10}{0.8}$ 12.5[kW]

61

직류기의 효율이 최대가 되는 경우로 옳은 것은?

- ① 기계손 = 전기자동손
- ② 와류손 = 히스테리시스손
- ③ 전부하동손 = 철손
- ④ 부하손 = 고정손

해설

최대 효율 조건

부하손 = 고정손

62

E종 절연물의 최고허용온도[°C]는 얼마인가?

① 105

② 130

③ 120

4 90

해설

절연물의 허용온도

절연재료	Υ	А	Е	В	F	Н	С
허용온도 [°C]	90°	105°	120°	130°	155°	180°	180° 초과

63

대형 직류 전동기의 토크를 측정하는 데 가장 적당한 방법으로 옳 은 것은?

- ① 와전류제동기
- ② 전기 동력계법
- ③ 프로니 브레이크법
- ④ 반환부하법

해설

직류 전동기의 토크 측정방법

- 1) 소·중형 직류기 : 프로니 브레이크법
- 2) 대형 직류기 : 전기 동력계법

여기서 전기 동력계란 발전기나 전동기의 고정자를 고정하는 데 필요한 회전 력을 계측한다.

64

직류기의 온도시험에는 실부하법과 반환부하법이 있다. 이 중에서 반환부하법에 해당되지 않는 것은?

- ① 홉킨스법
- ② 프로니 브레이크법
- ③ 브론델법
- ④ 카프법

해설

반환부하법의 종류

- 1) 홉킨스법
- 2) 카프법
- 3) 브론델법

동기기

01 동개 발전기

1 구조 **

(1) 회전계자형

- ※ 회전계자형을 사용하는 이유(가 아닌 경우 : 기전력의 파형 개선)
- ① 기계적으로 튼튼함
- ② 절연이 용이함
- ③ 전기자 권선은 전압이 높고 결선이 복잡하여 인출선이 많음
- ④ 계자 회로는 직류 저전압으로 소요전력이 적게 듦

(2) 전기자 결선(Y결선)

- * Y결선을 사용하는 이유
- ① 이상전압 방지
- ② 상전압이 낮기 때문에 코로나 및 열화 방지
- ③ 고조파 순환전류가 흐르지 않음

ll로 확인 예제

회전계자형을 사용하는 전기기기는 무엇인가?

정답 동기 발전기

바로 확인 예제

동기 발전기의 전기자 권선은 어떤 결선을 하는가?

정답 Y결선

Rey point 동기 발전기 구조 회전계자형으로 전기자는 Y결선한다.

바로 확인 예제

철기계의 경우 안정도는 어떠한가?

정답 높다.

Q Key point

단락비가 큰 동기 발전기(철기계)

- 안정도가 높다.
- 동기임피던스가 작다.
- 전기자 반작용이 작다.
- 전압변동률이 작다.

동기 발전기의 동기속도는 무엇과 무 엇에 의해 결정되는가?

정답 극수와 주파수

풀이 $N_s=\frac{120}{D}f[\text{rpm}]$ 으로서 주파수와 극수에 의해 결정 된다.

Key point

동기속도 $N_s = \frac{120}{R} f$

2 원동기에 의한 분류 ***

원동기란 동기 발전기의 회전자(계자)를 회전시키는 매체를 말하며, 수력기의 경우 수차, 화력기의 경우 터빈이라고 함

발전방식	원동기	회전자 형태	기기의 형태	극수	속도	안정도
수력	수차	돌극기	철기계(철大, 동小)	많음	저속기	높음
화력	터빈	원통기	동기계(철小, 동大)	적음	고속기	낮음

3 *N*_s(동기속도) ★★★★

주파수가 f이며, 극수가 P인 기기의 회전자가 회전하는 속도 $N_{s}(87)$ 등기속도) = 주파수와 극수에 의해 결정

(1) 동기속도

$$N_s = \frac{120}{P}f$$

f : 주파수[Hz], P : 극수, N_s : 동기속도[rpm]

(2) 회전자 주변속도

$$v_s = \pi D \frac{N_s}{60} \, [\text{m/s}]$$

D: 회전자직경[m], N_s : 동기속도[rpm]

4 전기자 권선법 *** (분포권과 단절권 사용)

(1) 분포권과 집중권(집중권은 사용하지 않음)

▲ 집중권

- ① 사용 이유
 - 기전력의 파형 개선
 - 고조파를 제거하고 누설리액턴스 감소

② 분포권 계수

$$k_d = \frac{\sin\frac{\pi}{2m}}{q\sin\frac{\pi}{2ma}}$$

q: 매국 매상당 슬롯수(집중권은 q=1, 분포권은 q=2 이상), m: 상수를 말하며 동기기는 오로지 3상이기 때문에 m=3

(2) 단절권과 전절권(전절권은 사용하지 않음)

- ① 사용 이유
 - 고조파를 제거하여 기전력의 파형 개선
 - 동량(권선) 감소
- 2 단절권 계수 k_p

$$k_p = \sin \frac{\beta \, \pi}{2}$$

 $\beta = \frac{ \overline{ }$ 코일간격 $}{ -\frac{1}{3}} (\beta = 10)$ 될 경우 전절권이 되며, $\beta < 10$ 될 경우 단절권이 됨)

5 전기자 반작용 ****

(1) 정의

전기자전류에 의한 자속이 계자 자속에 영향을 주는 현상

(2) 횡축 반작용(교차 자화작용) : 유기기전력과 전기자전류가 동상인 경우($I\cos\theta$)

바로 확인 예제

동기 발전기의 전기자 권선법 중 고 조파를 제거하고, 동량이 절약되는 권선법을 무엇이라 하는가?

정답 고조파를 제거하고, 기전력 의 파형을 개선하며 동량을 절약되는 권선법은 단절권을 말한다.

Q Key point

동기 발전기의 전기자 권선법

- 분포권 : 고조파 제거 파형 개선, 누설리액턴스 감소
- 단절권 : 고조파 제거 파형 개선, 동량 감소

바로 확인 예제

동기 발전기의 전기자에 기전력보다 90도 앞선 전류가 흐를 때 나타나는 반작용은?

정답 발전기의 경우 앞선 전류가 흐르면 증자 작용을 받는다.

P Key Point

동기기의 전기자 반작용

종류	앞선(진상,진)	뒤진(지상,지)		
ОΠ	전류가 흐를때	전류가 흐를때		
동기	XTI 710	7111 110		
발전기	증자 작용	감자 작용		
동기	7111 710	ATI TIO		
전동기	감자 작용	증자 작용		

바로 확인 예제

동기기에서 동기 임피던스 값과 실용 상 같은 것은? (단, 전기자저항은 무 시한다.)

정답 동기기의 경우 $Z_s=r_a+jX_s$ 로 표현하나 전기자저항이 너무 작기 때문에 $Z_s=X_s$ 로 표현 가능하다.

P Key point

동기 임피던스 Z_{s}

 $Z_s = X_s$ (동기리액턴스)로 해석한다.

(3) 직축 반작용($I\sin\theta$)

종류	앞선(진상, 진) 전류가 흐를때	뒤진(지상, 지) 전류가 흐를때
동기 발전기	증자 작용	감자 작용
동기 전동기	감자 작용	증자 작용

6 동기 발전기의 등가회로 ***

(1) 동기 임피던스

$$Z_s = r_a + j X_s$$
 r_a : 전기자 저항[Ω], X_s : 동기리액턴스[Ω]

이때 동기 발전기의 경우 r_a 의 값이 작기 때문에 무시하고 해석할 수 있음 $\therefore Z_s = X_s$ 로 표현 가능

(2) 발전기 출력(1상에 대한)

$$P = \frac{E \cdot V}{X_{\circ}} \sin \delta$$

E : 유기기전력, V : 단자전압, δ : 상차각 $\delta=90\,^\circ$ (최대 = 원통기), $\delta=60\,^\circ$ (최대 = 돌극기)

7 발전기 특성곡선 ★★★★ (무부하시험, 3상 단락시험)

(1) 포화율 δ

무부하 포화곡선과 공극선으로부터 포화율 산출

포화율
$$\delta = \frac{yz}{xy} = \frac{BC}{AB} = 0.5$$

(2) 단락비 K_s (무부하 포화곡선과 3상 단락곡선으로부터 구할 수 있음) 무부하시힘, 3상 단락시험을 통하여 구할 수 있음

$$K_s = \frac{I_1}{I_2} = \frac{I_s}{I_n}$$

 I_s : 단락전류, I_n : 정격전류

- ① 발전기 단락 시 단락전류 : 처음에는 큰 전류이나 점차 감소
- ② 순간이나 돌발 단락전류를 제한하는 것 : 누설리액턴스
- ③ 지속 또는 영구 단락전류를 제한하는 것 : 동기리액턴스
- ④ 3상 단락곡선이 직선화되는 이유: 전기자 반작용 때문(전기자 반작용의 경우 무부하시험과 3상 단락시험으로부터 구할 수 없음)
- (3) 단락비가 큰 기계기구의 특성(수차발전기)
 - ① 안정도가 높음
 - (2) 동기 임피던스 (Z_s) 가 작음
 - ③ 전기자 반작용 및 전압변동률이 작음
 - ④ 단락전류 및 과부하 내량이 큼
 - ⑤ 기기는 대형이고, 무거우며, 가격이 고가이고, 효율이 나쁨
- 8 전압변동률 € ★

$$\epsilon = \frac{V_0 - V}{V} \times 100 = \frac{E - V}{V} \times 100$$

- (1) 유도 부하 $\epsilon \oplus (V_0 > V)$
- (2) 용량 부하 $\epsilon \ \ominus \ (\mathit{V}_0 < \mathit{V})$
- 9 동기 발전기 병렬 운전 조건 **** (용량과 무관)
- (1) 기전력의 크기가 같을 것 ≠ 무효 순환전류 발생(무효 횡류) = 여자전류의 변화 때문

$$I_c = \frac{E_c}{2Z_s} [A]$$

 E_c : 양 기기 간의 전압채[V], Z_s : 동기 임피던스[Ω]

- (2) 기전력의 위상이 같을 것 ≠ 유효 순환전류 발생(유효 횡류 = 동기화 전류)
- (3) 기전력의 주파수가 같을 것 ≠ 난조발생 ──→ 제동권선 설치
- (4) 기전력의 파형이 같을 것 ≠ 고조파 무효 순환전류 발생

바로 확인 예제

동기 발전기의 순간이나 돌발단락전 류를 제한하는 것은?

정답 누설리액턴스

P Key point

포화율, 단락비

- 포화율 : 공극선과 무부하 포화곡선
- 단락비 : 무부하 포화곡선, 3상 단 락곡선

바로 확인 예제

동기기의 전압변동률은 $\epsilon \ominus (V_0 < V)$ 라고 한다. 어떤 부하의 상태인가? (단, 무부하로 하였을 때의 전압은 V_0 , 정격 단자전압은 V이다.)

정답 용량 부하 시 $\epsilon \ominus (V_0 < V)$ 가 된다.

P Key point

전압변동률 ϵ

$$\epsilon = \frac{V_0 - V}{V} \times 100 = \frac{E - V}{V} \times 100$$

바로 확인 예제

두 대의 동기 발전기를 병렬 운전할 경우 동기화 전류가 흘렀다. 이것은 두 발전기의 기전력의 상태가 어떠한 것을 말하는가?

정답 기전력의 위상이 다를 경우 동기화 전류가 흐른다.

P Key **F** point

동기 발전기의 병렬 운전 조건

- 기전력의 크기가 같을 것
- 기전력의 위상이 같을 것
- 기전력의 주파수가 같을 것
- 기전력의 파형이 같을 것
- 상회전 방향이 같을 것

바로 확인 예제

다음 그림은 동기기의 위상특성곡선을 나타낸 것이다. 전기자 전류가 가장 작게 흐를 때의 역률은?

정답 위상 특성곡선에서 전기자 전류가 최소가 되면 역률은 1이 된다.

P Key point

위상특성곡선

- I_a 가 최소 $\cos\theta = 1$
- 부족여자 시 지상전류 → 리액터로 작용 가능
- 과여자 시 진상전류 → 콘덴서로 작용 가능

(5) 상회전 방향이 일치할 것

- (6) 난조의 원인(대책: 제동권선)
 - ① 전기자회로의 저항이 너무 큰 경우
 - ② 조속기 감도가 너무 예민한 경우
 - ③ 원동기 토크에 고조파가 포함된 경우

10 동기 전동기

(1) 기동법 ★★★

- ① **자기 기동법**: 제동권선 (이때 기동 시 계자권선을 단락하여야 함, 고전압에 따른 절연파괴 우려가 있음)
- ② 기동 전동기법 : 3상 유도 전동기 (유도 전동기를 기동 전동기로 사용 시 동기 전동기보다 2극을 적게 함)

(2) 특징 ★

- ① 역률 1로 조정 가능
- ② 유도 전동기에 비해 전부하 효율이 양호함
- ③ 기동특성이 나쁘고, 구조가 복잡함

(3) 위상특성곡선 ★★★

부하를 일정하게 하고, 계자전류의 변화에 대한 전기자 전류의 변화를 나타낸 곡선

- ① I_a 가 최소 $\cos\theta = 1$ 이 됨
- ② 부족여자 시 지상전류를 흘릴 수 있으며, 리액터로 작용 가능
- ③ 과여자 시 진상전류를 흘릴 수 있으며, 콘덴서로 작용 가능

단원별 기출복원문제

01

회전계자형을 쓰는 발전기는 어느 것인가?

- ① 직류 발전기
- ② 회전 발전기
- ③ 동기 발전기
- ④ 유도 전동기

해설

동기 발전기의 구조

동기 발전기는 회전계자형으로 전기자는 Y결선하여 운전한다.

02

3상 동기 발전기의 전기자 권선은 어떠한 결선을 하는가?

- △ 결선
- ② 지그재그 결선
- ③ 스코트 결선
- ④ Y결선

해설

동기 발전기의 구조

동기 발전기는 회전계자형으로 전기자는 Y결선하여 운전한다.

O3 ₩U\$

동기 발전기의 경우는 무엇에 의해 회전수가 결정되는가?

- ① 정격전압과 주파수
- ② 주파수와 역률
- ③ 주파수와 극수
- ④ 역률과 전류

해설

동기속도 N_{c}

 $N_s = \frac{120}{P} f [\text{rpm}]$ 으로서 극수(P), 주파수 f [Hz]에 의하여 결정된다.

()4 ¥U\$

주파수 60[Hz], 회전수 1,800[rpm]의 동기기의 극수는 얼마인가?

1) 2

2) 4

3 6

4 8

해설

동기속도 N_s

$$N_s = rac{120}{P}f [{
m rpm}]$$
이므로 $P = rac{120}{N_s}f [$ 극]이 된다.

$$\therefore P = \frac{120}{1,800} \times 60 = 4 [=]$$

05

50[Hz] 12극, 회전자의 바깥지름 2[m]인 동기 발전기에 있어서 자극면의 주변속도[m/s]는 얼마인가?

① 10

③ 30

(4) 52

해설

회전자 주변속도 v_s

$$v_s = \pi D \frac{N_s}{60} [\text{m/s}] = \pi \times 2 \times \frac{500}{60} = 52 [\text{m/s}]$$

동기속도
$$N_s = \frac{120}{P}f = \frac{120}{12} \times 50 = 500 \text{[rpm]}$$

O6 ₩U\$

동기기의 전기자 권선법이 아닌 것은?

- ① 분포권
- ② 전절권
- ③ 2층권
- ④ 중권

해설

전기자 권선법

현재 사용되는 동기기의 전기자 권선법은 고상권, 폐로권, 이층권으로서 중권 을 사용하며 여기서 분포권과 단절권을 사용하고 있다.

정답 01 3 02 4 03 3 04 2 05 4 06 2

교류기에서 집중권이란 매 극, 매 상의 슬롯수가 몇 개인가?

② 1개

③ 2개

④ 5개

해설

전기자 권선법

- 1) 집중권 q = 1개
- 2) 분포권 q = 2개 이상

여기서 q는 매 극, 매 상의 슬롯수를 말한다.

08 ¥±±

동기 발전기의 전기자 권선을 분포권으로 하면 옳은 것은?

- ① 집중권에 비하여 합성 유기기전력이 높아진다.
- ② 권선의 리액턴스가 커진다.
- ③ 파형이 좋아진다.
- ④ 난조를 방지한다.

해설

분포권의 사용 이유

분포권의 경우 고조파를 제거하여 기전력의 파형을 개선하며, 누설리액턴스를 감소시킨다.

09

동기 발전기의 전기자 권선의 분포권계수를 나타내는 식으로 옳은 것은? (단, 상수는 m, 1극 1상의 슬롯수는 q이다.)

$$\stackrel{\text{sin } \frac{\pi}{2m}}{q \sin \frac{\pi}{2mq}}$$

$$\Im q \sin \frac{\pi}{2mq}$$

$$\textcircled{4} \sin \frac{\pi}{2mq}$$

해설

분포권 계수 k_d

$$k_d = \frac{\sin\frac{\pi}{2m}}{q\sin\frac{\pi}{2mq}}$$

10

동기 발전기의 전기자 권선법에서 단절권을 채택하는 목적<u>으로</u> 옳은 것은?

- ① 고조파를 제거한다.
- ② 누설리액턴스를 감소한다.
- ③ 기전력을 높게 한다.
- ④ 역률을 좋게 한다.

해설

단절권의 사용 이유

고조파를 제거하여 기전력의 파형을 개선하며, 동량을 감소시킨다.

11

코일 피치와 극간격의 비를 β 라 하면 기본파 기전력에 대한 단절 권 계수로 옳은 것은?

① $\sin \beta \pi$

- $2 \cos \beta \pi$
- $(4) \cos \frac{\beta \pi}{2}$

해설

단절권계수 k_n

$$k_p = \sin \frac{\beta \pi}{2}$$

12 ₩번출

교류기에서 권선의 절약뿐 아니라 기전력의 특정 고조파를 제거 시키는 권선은 어느 것인가?

① 단절권

② 분포권

③ 전절권

④ 집중권

해설

단절권 사용 이유

고조파를 제거하여 기전력의 파형을 개선하며, 동량(권선)을 감소시킨다.

13

동기 발전기의 전기자 반작용의 원인으로 옳은 것은?

- ① 전기자 전류
- ② 여자전류
- ③ 동기 리액턴스
- ④ 동기 임피던스

해설

전기자 반작용

전기자 전류에 의한 자속이 계자 자속에 영향을 주는 현상을 말한다.

14

동기 발전기에서 전기자 전류를 I, 유기기전력과 전기자 전류와의 위상각이 θ 라 하면 횡축 반작용을 하는 성분으로 옳은 것은?

① $I \cot \theta$

② $I \tan \theta$

 $\Im I \sin \theta$

 $4 I \cos \theta$

해설

횡축 반작용(교차자화작용)

유기기전력과 전기자 전류의 위상이 동상인 경우 나타나며, 크기를 $I \cos \! heta$ 로 표현한다.

15 ¥U≦

동기 발전기에서 앞선 전류가 흐를 때의 설명으로 옳은 것은?

- ① 감자 작용을 받는다.
- ② 증자 작용을 받는다.
- ③ 속도가 상승한다.
- ④ 효율이 좋아진다.

해설

동기 발전기의 전기자 반작용

종류	앞선(진상, 진) 전류가 흐를때	뒤진(지상, 지) 전류가 흐를때
동기 발전기	증자 작용	감자 작용
동기 전동기	감자 작용	증자 작용

16

동기기에서 동기 임피던스 값과 실용상 같은 것은? (단, 전기자저항은 무시한다.)

- ① 전기자 누설 리액턴스
- ② 동기 리액턴스
- ③ 유도 리액턴스
- ④ 등가 리액턴스

해설

동기 임피던스 Z_s

 $Z_s = r_a + j X_s {\rm Z} \ {\rm H. doish.}$ 따라서 $Z_s = X_s {\rm Z} \ {\rm H. doish.}$ 따라서 $Z_s = X_s {\rm Z} \ {\rm H. doish.}$

동기 발전기 1상의 유기기전력을 E, 단자전압을 V, 동기 리액턴 스를 X,라 하고, 부하각을 δ 라 하면 출력은 어떻게 되는가?

$$2 \frac{EV^2}{X_s} \sin \delta$$

$$\ \, 3) \ \, \frac{EV}{X_s} \sin \delta$$

해설

발전기 출력(1상에 대한)

$$P {=} \, \frac{E \bullet V}{X_s} \sin\!\delta$$

단, E : 유기기전력, V : 단자전압, δ : 상차각 이때 $\delta = 90^{\circ}$ (최대 = 원통기) δ = 60° (최대 = 돌극기)

18

돌극형 동기 발전기의 특성이 아닌 것은?

- ① 철기계라고도 한다.
- ② 최대출력의 출력 각이 90°이다.
- ③ 내부 유기기전력과 관계없는 토크가 존재한다.
- ④ 직축 리액턴스 및 횡축 리액턴스의 값이 다르다.

해설

돌극형 동기 발전기

$$P = \frac{E \cdot V}{X_s} \sin \delta$$

단, E: 유기기전력, V: 단자전압, δ : 상차각 이때 $\delta = 90^\circ$ (최대 = 원통기)

δ = 60° (최대 = 돌극기)

19

무부하 포화곡선과 공극선을 써서 산출할 수 있는 것은?

- ① 동기 임피던스
- ② 단락비
- ③ 전기자 반작용
- ④ 포화육

해설

포화율 δ

발전기 특성곡선에서 무부하 포화곡선과 공극선을 써서 포화율을 산출할 수 있다.

20

3상 교류 발전기의 단락비를 계산하는 데 필요한 시험으로 옳은 것은?

- ① 돌발단락시험과 부하시험
- ② 단상 단락시험과 3상 단락시험
- ③ 정상, 영상, 역상 임피던스의 측정시험
- ④ 무부하 포화시험과 3상 단락시험

해설

단락비 K_s

단락비 K_s 는 무부하 포화곡선과 3상 단락곡선으로부터 구할 수 있다. 만약 어느 시험을 통하여 구할 수 있냐고 물어보면 무부하 시험, 3상 단락시 험을 통하여 구할 수 있다고 답한다.

$$K_{\!s}\!=\!\frac{I_{\!1}}{I_{\!2}}\!=\!\frac{I_{\!s}}{I_{\!n}}$$

3상 교류 동기 발전기를 정격속도로 운전하고, 무부하 정격전압을 유기하는 계자전류를 i_1 , 3상 단락에 의하여 정격전류 I를 흘리는데 필요한 계자전류를 i_2 라 할 때 단락비로 옳은 것은?

① $\frac{I}{i_1}$

② $\frac{i_2}{i_1}$

해설

단락비 K_s

단락비 K_s 는 무부하 포화곡선과 3상 단락곡선으로부터 구할 수 있다. 이는 $K_s=rac{I_1}{I_2}=rac{I_s}{I_n}$ 로 표현할 수 있다.

22

발전기의 단자 부근에서 단락이 일어났다고 하면 단락전류로 옳은 것은?

- ① 계속 증가한다.
- ② 처음에는 큰 전류가 흐르나 점차 감소한다.
- ③ 일정한 큰 전류가 흐른다.
- ④ 발전기가 즉시 정지한다.

해설

단락전류의 특성

단락전류의 시간적 특성을 보면 처음에는 큰 전류가 흐르나 점차 감소한다.

23 ₩₩

동기 발전기의 돌발단락전류를 주로 제한하는 것은?

- ① 동기리액턴스
- ② 누설리액턴스
- ③ 권선저항
- ④ 역상리액턴스

해설

단락전류의 특성

- 1) 발전기 단락 시 단락 전류 : 처음에는 큰 전류이나 점차 감소
- 2) 순간이나 돌발단락전류를 제한하는 것 : 누설리액턴스
- 3) 지속 또는 영구단락전류를 제한하는 것 : 동기리액턴스

24

1상의 유기전압 E[V], 1상의 누설리액턴스 $X[\Omega]$, 1상의 동기리액턴스 $X_{\circ}[\Omega]$ 의 동기 발전기의 지속단락전류로 옳은 것은?

①
$$\frac{E}{X}$$

$$\bigcirc$$
 $\frac{E}{X_s}$

해설

단락전류의 특징

- 1) 발전기 단락 시 단락 전류 : 처음에는 큰 전류이나 점차 감소
- 2) 순간이나 돌발단락전류를 제한하는 것 : 누설리액턴스
- 3) 지속 또는 영구단락전류를 제한하는 것 : 동기리액턴스 여기서 지속단락전류를 제한하는 것은 동기리액턴스이므로

$$I_s = \frac{E}{X_s}$$

단락비가 큰 동기기로 옳은 것은?

- ① 선로 충전용량이 적은 것에 적당하다.
- ② 전압변동률이 크다.
- ③ 안정도가 좋다.
- ④ 기계가 소형이다.

해설

단락비가 큰 기계기구의 특징(수차발전기 = 철기계)

- 1) 안정도가 높다.
- 2) 동기 임피던스 (Z_s) 가 작다.
- 3) 전기자 반작용 및 전압변동률이 작다.
- 4) 단락전류 및 과부하 내량이 크다.
- 5) 기기는 대형이고, 무거우며, 가격이 고가이고, 효율이 나쁘다.

26

동기기의 구성 재료 중 동(Cu)이 비교적 적고 철(Fe)이 비교적 많은 기계로 옳은 것은?

- ① 단락비가 적다.
- ② 단락비가 크다.
- ③ 단락비와 무관하다.
- ④ 전압변동률이 크다.

단락비가 큰 기계기구의 특징(수차발전기 = 철기계)

- 1) 안정도가 높다.
- 2) 동기 임피던스 (Z_a) 가 작다.
- 3) 전기자 반작용 및 전압변동률이 작다.
- 4) 단락전류 및 과부하 내량이 크다.
- 5) 기기는 대형이고, 무거우며, 가격이 고가이고, 효율이 나쁘다.

27

동기기의 전압변동률은 용량부하이면 어떻게 되는가? (단. 무부하 로 하였을 때의 전압은 V_0 , 정격 단자전압은 V이다.)

- $(1) (V_0 < V)$
- $(2) + (V_0 > V)$
- $(3) (V_0 > V)$
- $(4) + (V_0 < V)$

해설

전압변동률 ϵ

$$\epsilon = rac{V_0 - V_n}{V_n} imes 100 [\%]$$
로서

- 1) 유도부하 : $\epsilon \oplus (V_0 > V)$
- 2) 용량부하 : $\epsilon \; \ominus \; (V_0 < V)$

28

동기 발전기의 병렬 운전에서 필요치 않아도 되는 조건으로 옳은 것은?

① 전압

② 위상

③ 주파수

④ 부하전류

해설

동기 발전기의 병렬 운전 조건

- 1) 기전력의 크기가 같을 것
- 2) 기전력의 위상이 같을 것
- 3) 기전력의 주파수가 같을 것
- 4) 기전력의 파형이 같을 것
- 5) 상회전 방향이 같을 것

두 대의 동기 발전기를 병렬 운전할 때 무효 순환 전류가 흘러 발 전기가 가열되는 경우로 옳은 것은?

- ① 두 발전기의 기전력의 크기에 차가 있을 때
- ② 두 발전기의 기전력에 위상차가 있을 때
- ③ 두 발전기의 기전력의 주파수의 차가 있을 때
- ④ 두 발전기의 기전력의 파형이 다를 때

해설

동기 발전기의 병렬 운전 조건

- 1) 기전력의 크기가 같을 것 : 기전력의 크기가 다르면 무효 순환 전류 발생 (여자전류 변화)
- 2) 기전력의 위상이 같을 것 : 기전력의 위상이 다르면 동기화 전류 발생(원동 기 출력 변화)
- 3) 기전력의 주파수가 같을 것 : 기전력의 주파수가 다르면 난조 발생
- 4) 기전력의 파형이 같을 것 : 고조파 무효 순환 전류 발생

30 ₩₩

병렬 운전하는 두 동기 발전기에서 스위치를 투입할 때 다음과 같은 경우 동기화 전류가 흐르는 것은 두 발전기의 기전력이 어떤 상태일 때인가?

- ① 파형이 다를 때
- ② 크기가 다를 때
- ③ 위상에 차가 있을 때
- ④ 주파수가 같을 때

해설

동기 발전기의 병렬 운전 조건

- 1) 기전력의 크기가 같을 것 : 기전력의 크기가 다르면 무효 순환 전류 발생 (여자전류 변화)
- 2) 기전력의 위상이 같을 것 : 기전력의 위상이 다르면 동기화 전류 발생(원동 기 출력 변화)
- 3) 기전력의 주파수가 같을 것 : 기전력의 주파수가 다르면 난조 발생
- 4) 기전력의 파형이 같을 것 : 고조파 무효 순환 전류 발생

31

극수가 2극이며 3,000[rpm]으로 운전하는 교류 발전기와 병렬로 극수 48극인 발전기의 회전수[rpm]는 얼마인가?

① 120

② 125

③ 130

4 140

해설

동기 발전기의 병렬 운전 조건

병렬 운전 시 양 발전기의 주파수가 일치하여야 하므로 2극과 극수가 48극인 발전기의 주파수는 같다.

따라서 $N_s = \frac{120}{P} f [\mathrm{rpm}] \mathrm{이므로}$

$$\begin{split} f &= \frac{N_s \times P}{120} \\ &= \frac{3,000 \times 2}{120} = 50 \text{[Hz]} \end{split}$$

따라서 48극의 발전기의 회전수를 구하면

$$\begin{split} N_s &= \frac{120}{P} f \\ &= \frac{120}{48} \times 50 = 125 \text{[rpm]} \end{split}$$

32

동기 전동기의 난조방지에 가장 유효한 방법으로 옳은 것은?

- ① 회전자의 관성을 크게 한다.
- ② 자극면에 제동권선을 설치한다.
- ③ 동기 리액턴스를 작게 하고, 동기 화력을 크게 한다.
- ④ 자극수를 적게 한다.

해설

난조의 대책

난조란 회전자가 동기속도 전후로 왕복 진동하는 현상을 말하며 대책으로 제 동권선을 설치한다.

정달

29 ① 30 ③ 31 ② 32 ②

다음 중 제동권선에 의한 기동토크를 이용하여 동기 전동기를 기 동시키는 방법으로 옳은 것은?

- ① 고주파 기동법
- ② 저주파 기동법
- ③ 기동 전동기법
- ④ 자기 기동법

해설

동기 전동기의 기동법

- 1) 자기 기동법 : 제동권선 (이때 기동 시 계자권선을 단락하여야 한다. 고전압에 따른 절연파괴 우려 가 있다.)
- 2) 기동 전동기법 : 3상 유도 전동기 (유도 전동기를 기동 전동기로 사용 시 동기 전동기보다 2극을 적게 한다.)

34

동기 전동기의 자기 기동에서 계자권선을 단락하는 이유로 옳은 것은?

- ① 기동이 쉽다.
- ② 기동권선으로 이용한다.
- ③ 고전압 유도에 의한 절연파괴 위험을 방지한다.
- ④ 전기자 반작용을 방지한다.

해설

동기 전동기의 기동법

- 1) 자기 기동법 : 제동권선 (이때 기동 시 계자권선을 단락하여야 한다. 고전압에 따른 절연파괴 우려 가 있다.)
- 2) 기동 전동기법 : 3상 유도 전동기 (유도 전동기를 기동 전동기로 사용 시 동기 전동기보다 2극을 적게 한다.)

35

다음은 동기기의 위상 특성 곡선을 나타낸 것이다. 전기자 전류가 가장 작게 흐를 때의 역률은 얼마인가?

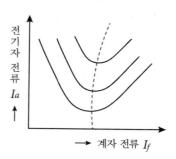

① 1

- ② 0.9[진상]
- ③ 0.9[지상]
- **4 0**

해설

위상특성곡선

- 1) I_a 가 최소 $\cos\theta = 10$ 된다.
- 2) 부족여자 시 지상전류를 흘릴 수 있으며, 리액터로 작용할 수 있다.
- 3) 과여자 시 진상전류를 흘릴 수 있으며, 콘센서로 작용할 수 있다.

36

동기조상기를 부족여자로 운전할 경우의 상황으로 옳은 것은?

- ① 콘덴서로 작용한다.
- ② 리액터로 작용한다.
- ③ 여자 전압의 이상 상승이 발생한다.
- ④ 일부 부하에 대하여 뒤진 역률을 보상한다.

해설

위상특성곡선

- 1) I_a 가 최소 $\cos\theta = 10$ 된다.
- 2) 부족여자 시 지상전류를 흘릴 수 있으며, 리액터로 작용할 수 있다.
- 3) 과여자 시 진상전류를 흘릴 수 있으며, 콘센서로 작용할 수 있다.

정답

33 4 34 3 35 1 36 2

1 3상 유도 전동기(회전자계 원리)

- (1) 종류 ★
 - ① 농형 유도 전동기
 - ② 권선형 유도 전동기
- (2) 슬립 s ****

$$s = \frac{N_s - N}{N_s} \times 100 [\%]$$

s : 슬립[%], N_s : 동기속도 $\left(\frac{120}{P}f\right)$ [rpm], N : 회전자속도[rpm]

- ※ 슬립 측정법
 - 직류(DC)밀리 볼트미터계법
 - 수화기법
 - 스트로보스코프법
- (3) 회전자속도 N ★★★★

$$N=(1-s)N_s$$
[rpm] s : 슬립, N_s : 동기속도

동기 전동기를 기동하기 위한 유도 전동기의 극수는 2극을 적게 하여야 하는데 그 이유는 유도 전동기의 속도가 동기 전동기의 속도보다 sN_s 만큼 늦기 때문

회전수 1,728[rpm]인 유도 전동기의 슬 립[%]은? (단, 동기속도는 1,800[rpm] 이다.)

정답 4[%]

물이 출립
$$s=\frac{N_s-N}{N_s} \times 100 [\%]$$

$$=\frac{1,800-1,728}{1,800} \times 100 [\%] = 4 [\%]$$

P Key point

$$s = \frac{N_s - N}{N_s} \times 100 [\%]$$

4극 3상 유도 전동기가 60[Hz]의 전 원에 연결되어 4[%]의 슬립으로 회 전할 때 회전수는 몇 [rpm]인가?

정답 1,728[rpm]

풀이 회전자속도 $N = (1-s)N_s$ 여기서 극수가 4극이며 주파수가 60[Hz]이므로

동기속도
$$N_s = \frac{120}{P} f$$

$$= \frac{120}{4} \times 60 = 1,800 [\text{rpm}]$$
 $\therefore N = (1 - 0.04) \times 1,800$
$$= 1,728 [\text{rpm}]$$

Q Key F point 회전자속도 N $N = (1 - s)N_s$

바로 확인 예제

전동기의 급정지 또는 역회전에 적합 한 제동방식은 무엇인가?

정답 역전(역상, 플러깅)제동이란 급제동 시 사용하는 방법으로 전원 3선 중 2선의 방향을 바꾸어 전동기 를 역회전시켜 급제동하는 방법

P Key point

역전(역성, 플러깅)제동

전원 3선 중 2선의 방향을 바꾸어 전동기를 역회전시켜 급제동

바로 확인 예제

60[Hz]의 전원에 접속되어 5[%]의 슬립으로 운전하는 유도 전동기에 2차 권선에 유기되는 전압의 주파수는 몇 [Hz]인가?

정답 3[Hz]

풀이 회전 시 2차 주피수 $f_{2s}=sf$ 가 되므로 $f_{2s}=0.05{ imes}60=3[{
m Hz}]$

P Key point

회전 시 2차 전압과 주파수

- 회전 시 2차 전압 E_{2s} $E_{2s} = sE_{2}$
- 회전 시 2차 주파수 f_{2s} $f_{2s} = sf$

바로 확인 예제

3상 유도 전동기의 회전자 입력을 P_2 , 슬립을 s라고 하면 2차 동소은?

정답 2차 동손 $P_{c2} = sP_2$

- (4) 슬립의 범위 및 역전제동 ★★★
 - ① 유도 전동기의 슬립의 범위 0 < s < 1, 역회전시킬 때 (2-s)
 - ② 역전(역상, 플러깅)제동 급제동 시 사용하는 방법으로 전원 3선 중 2선의 방향을 바꾸어 전동기를 역 회전시켜 급제동하는 방법을 말한다.
- (5) 유도기의 전압비 $\star\star$ (유도기전력 $E=4.44f\phi k_c$)

f: 주파수[Hz], ϕ : 자속[Wb], k_ω : 권선계수

① 정지 시 전압비(권수비) α

$$\alpha = \frac{E_{\rm l}}{E_{\rm 2}} = \frac{4.44 k_{w_{\rm l}} f N_{\rm l} \phi}{4.44 k_{w_{\rm l}} f N_{\rm 2} \phi} = \frac{k_{w_{\rm l}} N_{\rm l}}{k_{w_{\rm l}} N_{\rm 2}}$$

② 회전 시 전압비(권수비) α'

$$\alpha' = \frac{E_1}{E_{2s}} = \frac{4.44 k_{w_1} f N_1 \phi}{4.44 s k_{w_2} f N_2 \phi} = \frac{k_{w_1} N_1}{s \; k_{w_2} N_2} \;\; = \;\; \frac{\alpha}{s}$$

③ 회전 시 2차 전압 E_{2s}

$$E_{2s} = sE_2$$

④ 회전 시 2차 주파수 f_{2s}

$$f_{2s} = sf$$

- (6) 전력변환 ★★
 - ① 2차 입력 P2

$$P_2 = P_0 + P_{c2} = \frac{P_{c2}}{s}$$

② 2차 출력 P₀

$$P_0 = P_2 - P_{c2} = (1 - s)P_2$$

③ 2차 동손 P_Q

$$P_{c2} = P_2 - P_0 = sP_2$$

** 슬립 $s = \frac{P_{c2}}{P_2}$ 로 표현 가능

④ 2차 효율 η₂

$$\eta_2 = \frac{P_0}{P_2} = (1-s) = \frac{N}{N_s} = \frac{\omega}{\omega_s}$$

s : 슬립, N_s : 동기속도, N : 회전자속도,

 ω_s : 동기각속도 $(2\pi N_s)$, ω : 회전자각속도 $(2\pi N)$

(7) 토크 T ★★★

•
$$T=0.975\times\frac{P_2}{N_s}[\text{kg}\cdot\text{m}]$$

•
$$T = 0.975 \times \frac{P_0}{N} [\text{kg • m}]$$

 P_2 : 2차 입력[W], P_0 : 2차 출력[W], N_s : 동기속도[rpm], N : 회전자속도[rpm]

•
$$T \propto V^2 \propto \frac{1}{s}$$
, $s \propto \frac{1}{V^2}$

V : 전압[V], s : 슬립

바로 확인 예제

기계적인 출력을 P_0 , 2차 입력을 P_2 , 슬립을 s라고 하면 유도 전동기의 2차 효율은?

정답 2차 효율 $\eta_2 = (1-s) \times 100 [\%]$

P Key point

전력변환

- 2차 입력 $P_2 = \frac{P_{c2}}{s}$
- 2차 출력 $P_0 = (1-s)P_2$
- 2차 동손 $P_{c2} = sP_2$

바로 확인 예제

3상 유도 전동기의 전압이 10[%] 낮아 졌을 때 기동토크는 얼마 감소하는가?

정답 19[%]

출이 3상 유도 전동기의 토크와 전압은 $T \approx V^2$ 이 된다. 여기서 전압 이 10[%]로 낮아졌으니 $T = (0.9)^2$ 이 된다. 따라서 토크는 0.81이 되므로 19[%]가 감소한다.

바로 확인 예계

____ 일정한 주피수의 전원에서 운전하는 3상 유도 전동기의 전원 전압이 80(%)가 되 었다면 토크는 약 몇 [%)가 되는가?

정답 64[%]

풀이 3상 유도 전동기의 토크와 전압은 $T \approx V^2$ 이 된다. 여기서 전압 이 20[%]로 낮아졌으니 $T = (0.8)^2$ 이 된다. 즉 64[%]가 된다.

우 Key point 유도 전동기의 토크 $T\!\!\propto V^2\!\!\propto\!\frac{1}{s},\; s\!\!\propto\!\!\frac{1}{V^2}$

바로 확인 예제

유도 전동기의 2차 측 저항을 2배로 하면 그 최대 회전력은 어떻게 되는 가?

정답 변하지 않는다(불변한다.).

P Key point

비례추이 가능한 전동기 : 권선형 유 도 전동기

바로 확인 예제

다음 중 원선도를 그리기 위한 시험 법이 아닌 것은?

슬립측정, 저항시험, 무부하시험, 구속시험

정답 원선도를 그리기 위해선 저항시험, 무부하시험, 구속시험을 하여이만 한다.

P Key point

원선도를 그리기 위한 시험법

- 저항시험
- 무부하(개방)시험
- 단락시험

(8) 비례추이(권선형 유도 전동기) ★★★★

비례추이란 2차 측의 가변저항을 조절하는 것으로 이때 슬립을 조정하여 다음의 조정 가능

- ① 기동전류는 감소하고, 기동토크는 증가
- ② 2차 측 저항을 크게 하면, 슬립도 커짐(즉 $r_2 \propto s$)
- ③ 2차 측 저항을 변화하여도 최대토크는 불변
- ④ 비례추이할 수 없는 것 : 출력 (P_0) , 효율 (η_2) , 2차 동손 (P_{ρ})

(9) 원선도 ★★★★

- ① 원선도를 작성 또는 그리기 위해 필요한 시험
 - 저항시험
 - 무부하시험(개방시험)
 - 구속시험
- ② 역률과 효율(공식만)

역률
$$\cos\theta = \frac{OP'}{OP} \times 100$$
[%]
효율 $\eta_2 = \frac{PQ}{PR} \times 100$ [%]
원의 지름 $=\frac{E}{X}$

③ 원선도상 구할 수 없는 것 : 기계적 출력(손실)

(10) 속도 제어법 ★★★

- ① 농형 유도 전동기
 - 주파수 제어(변환)법 : 인견공업의 포트모터 및 선박의 추진기(VVVF 제어 : 가변전압 가변주파수 제어로서 인버터를 이용하여 속도 제어를 함)
 - 극수 제어(변환)법
 - 전압 제어(변화)법

- ② 권선형 유도 전동기 : 직류 전동기인 분권 전동기와 유사하고 저항으로 속도 조절 가능하며, 속도변동률이 작음
 - 2차 저항법 : 구조가 간단하고 조작이 용이함
 - 종속법(전동기 2대의 기계적 축을 연결한 방법)

직렬종속
$$N=\frac{120}{P_1+P_2}f[\text{rpm}]$$
 병렬종속 $N=2 imes\frac{120}{P_1+P_2}f[\text{rpm}]$ 차동종속 $N=\frac{120}{P_1-P_2}f[\text{rpm}]$

 $P_1,\ P_2$: 종속되는 각 전동기의 극수, f : 주파수[Hz]

• 2차 여자법 : 회전자에 슬립 주파수의 전압을 인가하여 속도 제어

(11) 기동법 ★★★★

- ① 농형 유도 전동기
 - 직입(전전압) 기동 : 5[kW] 이하
 - Y- Δ 기동 : 5~15[kW] 이하(이때 전전압 기동 시보다 기동전류가 $\frac{1}{3}$ 배로 감

소)

- 기동 보상기법 : 15[kW] 이상(3상 단권변압기 이용)
- 리액터 기동
- ② 권선형 유도 전동기
 - 2차 저항법
 - 게르게스법

바로 확인 예제

16국과 8국의 유도 전동기를 병렬종 속 접속법으로 속도 제어를 할 때 전 원주파수가 60[Hz]인 경우 무부하속 도 N_0 는 대략 몇 [rpm]인가?

정답 600[rpm]

풀이 병렬 종속법이므로

$$N \!=\! 2 \!\times\! \frac{120}{P_1 \!+\! P_2} f$$

 $N = 2 \times \frac{120}{16+8} \times 60 = 600 \text{ [rpm]}$

P Key point

교류 전동기의 속도 제어법과 직류 전동기의 속도 제어법

- 교류 전동기
- 농형 : 주파수, 국수, 전압 제어법
- 권선형 : 2차 저항법, 종속법,2차 여자법
- 직류 전동기
 - 전압 제어법
 - 계자 제어법
 - 저항 제어법

바로 확인 예제

5.5[kW], 200[V] 유도 전동기의 전 전압 기동 시의 기동전류가 150[A] 이었다. 여기에 Y- Δ 기동 시 기동 전류는 몇 [A]가 되는가??

정답 50[A]

풀이 Y- Δ 기동 시 전전압 기동시의 기동전류의 $\frac{1}{3}$ 배로 감소하므로 50[A]가 된다.

P Key **F** point

농형 유도 전동기의 기동법

- 전전압 기동
- Y-△ 기동
- 기동 보상기법
- 리액터 기동

바로 확인 예제

소형 유도 전동기의 슬롯을 시구 (skew slot)로 하는 0유는?

정답 크로우닝 현상 방지

바로 확인 예제

단상 유도 전동기의 기동 방법 중 가 장 기동토크가 작은 방식은 어떤 것 인가?

정답 반발 기동형

P Key point

단상 유도 전동기의 기동토크 대소관 계

반발 기동형 > 반발 유도형 > 콘덴 서 기동형 > 분상 기동형 > 세이딩 코일형

- (12) 크로우닝 현상 ★ : 농형 유도 전동기에서 발생
 - ① 고정자와 회전자 슬롯의 수가 적당하지 않을 경우 소음이 발생
 - ② 대책 : 슬롯을 사구로 함

2 단상 유도 전동기(교번자계 원리) ★★★★

- (1) 단상 유도 전동기의 토크의 대소 관계 반발 기동형 > 반발 유도형 > 콘덴서 기동형 > 분상 기동형 > 세이딩 코일형
- (2) 전동기별 특징
 - ① 반발 기동형 : 브러쉬를 이용
 - ② 콘덴서 기동형 : 기동토크 우수, 역률 우수
 - ③ 분상 기동형 : 기동권선 저항(R) 大, 리액턴스(X) 小
 - ④ 세이딩 코일형 : 회전방향을 바꿀 수 없음

3 유도전압 조정기

- (1) 단상 유도전압 조정기 : 교번자계 워리
 - ① 단상 유도전압 조정기는 단락권선을 필요로 하고, 누설리액턴스에 의한 전압 강하를 경감함
 - ② 전압조정 범위

 $V_2 = V_1 \pm E_2$

 V_2 : 출력전압, V_1 : 입력전압, E_2 : 조정전압

③ 출력

 $P_{2} = E_{2}I_{2}$

 E_2 : 조정전압, I_2 : 2차전류

(2) 3상 유도전압 조정기 : 회전자계 원리

출력 $P_2 = \sqrt{3} E_2 I_2$

 E_2 : 조정전압, I_5 : 2차전류

단원별 기출복원문제

01

유도 전동기의 동기속도를 N_{\circ} , 회전속도를 N이라 하면 슬립 s[%] 으로 옳은 것은?

$$(4) \quad s = \frac{N_s - N}{N} \times 100$$

해설

유도 전동기의 슬립 s

$$s = \frac{N_s - N}{N_s} \times 100 [\%]$$

s : 슬립[%], N_s : 동기속도 $\left(\frac{120}{P}f\right)$ [rpm], N : 회전자속도[rpm]

()2 ★ 世書

6극의 60[Hz]인 유도 전동기가 있다. 전부하 속도가 1,152[rpm]일 때 슬립은 몇 [%]인가?

① 1

(2) 2

3 3

(4) 4

해설

유도 전동기의 슬립 s

$$s = \frac{N_s - N}{N_s} \times 100 [\%] = \frac{1,200 - 1,152}{1,200} \times 100 [\%] = 4 [\%]$$

동기속도 $N_s = \frac{120}{P} f = \frac{120}{6} \times 60 = 1,200 [\text{rpm}]$

03

유도 전동기의 슬립을 측정하려고 한다. 슬립의 측정법이 아닌 것 은?

- ① 직류 밀리볼트계법 ③ 스트로보스코프법
 - ② 수화기법
- ④ 프로니 브레이크법

해설

슬립 측정법

- 1) 직류(DC) 밀리볼트미터계법
- 2) 수화기법
- 3) 스트로보스코프법

04

3상 유도 전동기의 회전속도로 옳은 것은?

①
$$N_s(s-1)$$

$$2 \frac{N_s}{1-s}$$

$$3 \frac{N_s - 1}{N}$$

(4)
$$N_s(1-s)$$

해설

유도 전동기의 회전자속도

 $N = (1 - s)N_{s} [rpm]$

s : 슬립, N_s : 동기속도

50[Hz]. 500[rpm]의 동기 전동기에 직결하여 이것을 기동하기 위한 유도 전동기의 적당한 극수는?

① 4극

② 8국

③ 10극

④ 12극

해설

동기 전동기의 기동

동기 전동기를 기동하기 위해 사용하는 유도 전동기의 극수는 2극을 적게 설

따라서 동기 전동기의 극수를 구하면

동기속도
$$N_s = \frac{120}{P} f[\text{rpm}]$$

$$\vec{\neg} \uparrow P = \frac{120 \times f}{N_s} = \frac{120 \times 50}{500} = 12 [\vec{\neg}]$$

따라서 유도 전동기의 극수는 10극이 되어야 한다.

06

유도 전동기의 슬립의 범위로 옳은 것은?

- (1) 0 < s < 1
- (2) s > 1

(3) s < 0

 $(4) \ 0 \le s \le 1$

해설

유도 전동기의 슬립의 범위

- 1) 유도 전동기의 슬립의 범위 0 < s < 1
- 2) 역회전시킬 때 (2-s)가 된다.

07

3상 유도 전동기의 회전 방향을 바꾸기 위한 방법으로 옳은 것은?

- ① 전원의 주파수를 바꿔준다.
- ② 전동기의 극수를 바꾼다.
- ③ 전원 3개의 접속 중 임의의 2개를 바꾸어 접속한다.
- ④ 기동보상기를 사용한다.

해설

유도 전동기의 역회전 및 제동법

역전(역상, 플러깅)제동이란 급제동 시 사용하는 방법으로 전원 3선 중 2선의 방향을 바꾸어 전동기를 역회전시켜 급제동하는 방법을 말한다.

NS ₩<u>U</u>\$

전동기의 급정지 또는 역회전에 적합한 제동방식은 무엇인가?

- ① 회생 제동
- ② 발전 제동
- ③ 플러깅 제동
- ④ 공기 제동

해설

유도 전동기의 역회전 및 제동법

역전(역상, 플러깅) 제동이란 급제동 시 사용하는 방법 전원 3선 중 2선의 방 향을 바꾸어 전동기를 역회전시켜 급제동하는 방법을 말한다.

09

1차 권수 $N_{\!\scriptscriptstyle 1}$, 2차 권수 $N_{\!\scriptscriptstyle 2}$, 1차, 2차 권선계수 $K_{\!\scriptscriptstyle W_{\!\scriptscriptstyle 3}}$, $K_{\!\scriptscriptstyle W_{\!\scriptscriptstyle 3}}$ 인 유 도 전동기가 슬립 s로 운전하는 경우 전압비로 옳은 것은?

- $(2) \frac{K_{W_2} N_2}{K_{W_1} N_1}$
- $3 \frac{K_{W_1} N_1}{s K_{W_2} N_2}$
- $(4) \frac{s K_{W_1} N_2}{K_W N_1}$

해설

유도 전동기의 전압비

1) 정지 시의 전압비(권수비) α

$$\alpha = \frac{E_{\rm l}}{E_{\rm 2}} = \frac{4.44 k_{w,{\rm f}} f N_{\rm l} \phi}{4.44 k_{w,{\rm f}} f N_{\rm 2} \phi} = \frac{k_{w,{\rm l}} N_{\rm l}}{k_{w,{\rm e}} N_{\rm 2}}$$

2) 회전 시의 전압비(권수비) α

$$\alpha^{'} = \frac{E_{1}}{E_{2s}} = \frac{4.44 k_{w_{1}} f N_{1} \phi}{4.44 s k_{w_{2}} f N_{2} \phi} = \frac{k_{w_{1}} N_{1}}{s \, k_{w_{2}} N_{2}} = \frac{\alpha}{s}$$

60[Hz]의 전원에 접속되어 5[%]의 슬립으로 운전하는 유도 전동 기의 2차 권선에 유기되는 전압의 주파수는 몇 [Hz]인가?

① 2

⁽²⁾ 3

(3) 5

(4) 10

해설

회전 시 2차 주파수 f_{2s}

 $f_{2s} = sf = 0.05 \times 60 = 3$ [Hz]

11

3상 유도 전동기에서 슬립을 s라 하면 2차 입력은 어떻게 되는가?

- ① s 반비례
- ② s 비례
- ③ s² 반비례
- ④ s² 비례

해설

2차 입력 P_2

 $P_2 = \frac{P_{c2}}{s}$ 이므로 2차 입력 P_2 는 슬립 s와 반비례

 P_{c2} : 2차 동손

17 ¥±±

3상 유도 전동기 2차 동손 $P_{\mathcal{Q}}$, 슬립 s와 2차 입력 P_2 사이의 관계로 옳은 것은?

- ① $P_{c2} = sP_2$
- ② $P_{c2} > sP_2$
- $P_{c2} < sP_2$
- $P_{c2} \gg sP_2$

해설

2차 동손 P_{c2}

 $P_{c2}=sP_2$

13

출력 10[kW], 슬립 4[%]로 운전되고 있는 3상 유도 전동기의 2차 동손은 약 몇 [W]인가?

① 250

2 315

③ 417

(4) 620

해설

2차 동손 P_{c2}

 $P_{c2}=sP_2$ 이고 여기서 P_2 는 2차 입력

출력이 주어졌으므로 2차 출력 $P_0 = (1-s)P_2$

따라서 2차 입력
$$P_2 = \frac{P_0}{(1-s)} = \frac{10}{0.96} = 10.41 [\mathrm{kW}]$$

$$\therefore \ P_{c2} = sP_2 = 0.04 \times 10.41 \times 10^{-3} = 416 [\text{W}]$$

14 地畫

기계적인 출력을 P_0 , 2차 입력을 P_2 , 슬립을 s라고 하면 유도 전동기의 2차 효율로 옳은 것은?

 $3 \frac{sP_0}{P_2}$

(4) 1-s

해설

2차 효율 η2

$$\eta_2 = \frac{P_0}{P_2} {=} \left(1 - s\right) = \frac{N}{N_s} {=} \frac{\omega}{\omega_s}$$

s : 슬립, N_s : 동기속도, N : 회전자속도

 ω_{\circ} : 동기각속도 $(2\pi N_{\circ})$, ω : 회전자각속도 $(2\pi N)$

동기각속도 ω_s , 회전각속도 ω 인 유도 전동기의 2차 효율로 옳은 것은?

①
$$\frac{\omega_s - \omega}{\omega}$$

$$\bigcirc$$
 $\frac{\omega_s - \omega}{\omega_s}$

$$\underline{4}$$
 $\frac{\omega}{\omega_s}$

해설

2차 효율 η_2

$$\eta_2 = \frac{P_0}{P_2} {=} \left(1 - s\right) = \frac{N}{N_s} {=} \frac{\omega}{\omega_s} \label{eq:eta_2}$$

s : 슬립, N_s : 동기속도, N : 회전자속도,

 ω_s : 동기각속도 $(2\pi N_s)$, ω : 회전자각속도 $(2\pi N)$

16

출력이 3[kW]이며 1,500[rpm]으로 회전하는 전동기의 토크는 몇 $[kg \cdot m]$ 인가?

해설

전동기의 토크 $T[kg \cdot m]$

$$T=0.975 imesrac{P_0}{N}$$
이므로

$$T = 0.975 \times \frac{3,000}{1,500} = 1.95 [\text{kg} \cdot \text{m}]$$

17

3상 유도 전동기의 토크는?

- ① 2차 유도기전력의 2승에 비례한다.
- ② 2차 유도기전력에 비례한다.
- ③ 2차 유도기전력과 무관하다.
- ④ 2차 유도기전력의 0.5승에 비례한다.

해설

3상 유도 전동기의 토크

$$T \propto V^2 \propto \frac{1}{s}, \ s \propto \frac{1}{V^2}$$

V : 전압[V], s : 슬립

따라서 전압의 제곱에 비례한다.

18 ₩₩

3상 유도 전동기의 운전 중 전압이 90[%]로 저하되면 토크는 몇 [%] 인가?

해설

3상 유도 전동기의 토크

$$T \propto V^2 \propto \frac{1}{s}, \ s \propto \frac{1}{V^2}$$

V : 전압[V], s : 슬립

따라서 전압의 제곱에 비례한다.

$$T = (0.9)^2 = 0.81 = 81 [\%]$$

19

비례추이의 성질을 이용할 수 있는 전동기로 옳은 것은?

- ① 권선형 유도 전동기
- ② 농형 유도 전동기
- ③ 동기 전동기
- ④ 복권 전동기

해설

비례추이(권선형 유도 전동기)

비례추이란 2차 측의 가변저항을 조절하는 것을 말한다. 이때 슬립을 조정하여 다음을 조정할 수 있다.

- 1) 기동전류는 감소하고, 기동토크는 증가한다.
- 2) 2차측 저항을 크게 하면, 슬립도 커진다. $(r_2 \propto s)$
- 3) 2차측 저항이 변화하여도 최대토크는 불변한다.
- 4) 비례추이할 수 없는 것 : 출력 (P_0) , 효율 (η_2) , 2차 동손 (P_{c2})

20 ₩번출

유도 전동기의 2차 측 저항을 2배로 하면 그 최대 회전력으로 옳은 것은?

① $\sqrt{2}$ 배

② 변하지 않는다.

③ 2배

④ 4배

해설

비례추이(권선형 유도 전동기)

비례추이란 2차 측의 가변저항을 조절하는 것을 말한다. 이때 슬립을 조정하여 다음을 조정할 수 있다.

- 1) 기동전류는 감소하고, 기동토크는 증가한다.
- 2) 2차측 저항을 크게 하면, 슬립도 커진다. $(r_2 \propto s)$
- 3) 2차측 저항이 변화하여도 최대토크는 불변한다.
- 4) 비례추이할 수 없는 것 : 출력 (P_0) , 효율 (η_2) , 2차 동손 (P_{c2})

21

3상 유도 전동기의 2차 저항을 2배로 하면 그 값이 2배로 되는 것은?

① 슬립

② 토크

③ 전류

④ 역률

해설

비례추이

- 1) 기동전류는 감소하고, 기동토크는 증가한다.
- 2) 2차측 저항을 크게 하면, 슬립도 커진다. $(r_9 \propto s)$
- 3) 2차측 저항이 변화하여도 최대토크는 불변한다.
- 4) 비례추이할 수 없는 것 : 출력 (P_0) , 효율 (η_2) , 2차 동손 (P_{c2})

22

권선형 유도 전동기 기동 시 회전자 측에 저항을 넣는 이유로 옳은 것은?

- ① 기동전류 증가
- ② 기동토크 감소
- ③ 회전수 감소
- ④ 기동전류 억제와 토크 증대

해설

비례추이(권선형 유도 전동기)

비례추이란 2차 측의 가변저항을 조절하는 것을 말한다. 이때 슬립을 조정하여 다음을 조정할 수 있다.

- 1) 기동전류는 감소하고, 기동토크는 증가한다.
- 2) 2차측 저항을 크게 하면, 슬립도 커진다. $(r_2 \propto s)$
- 3) 2차측 저항이 변화하여도 최대토크는 불변한다.
- 4) 비례추이할 수 없는 것 : 출력 (P_0) , 효율 (η_2) , 2차 동손 (P_{c2})

23 ¥U\$

교류 전동기를 기동할 때 그림과 같은 기동 특성을 가지는 전동기로 옳은 것은? (단, 곡선 $(1) \sim (5)$ 는 기동 단계에 대한 토크 특성 곡선이다.)

- ① 반발 유도 전동기
- ② 2중 농형 유도 전동기
- ③ 3상 분권 정류자 전동기
- ④ 3상 권선형 유도 전동기

해설

비례추이(3상 권선형 유도 전동기)

속도 토크 곡선으로 외부저항을 통해 2차 저항을 증가시키면 슬립이 증가되어 기동토크는 커지지만 최대 토크는 동일한 특성을 나타내는 곡선을 말한다.

 20 ②
 21 ①
 22 ④
 23 ④

다음 중 유도 전동기에서 비례추이를 할 수 있는 것은?

① 출력

② 2차 동소

③ 효율

④ 역률

해설

비례추이(권선형 유도 전동기)

비례추이란 2차 측의 가변저항을 조절하는 것을 말한다. 이때 슬립을 조정하 여 다음을 조정할 수 있다.

- 1) 기동전류는 감소하고, 기동토크는 증가한다.
- 2) 2차측 저항을 크게 하면, 슬립도 커진다. $(r_2 \propto s)$
- 3) 2차측 저항이 변화하여도 최대토크는 불변한다.
- 4) 비례추이할 수 없는 것 : 출력 (P_0) , 효율 (η_2) , 2차 동손 (P_{c2})

25

다음은 3상 유도 전동기 원선도이다. 역률[%]은 얼마인가?

- ① $\frac{OS'}{OS} \times 100$
- $\bigcirc OP' \times 100$
- $\bigcirc OS' \times 100$

해설

원선도상의 역률과 효율(공식만 기억)

1) 역률
$$\cos\theta = \frac{OP'}{OP} \times 100[\%]$$

2) 효율
$$\eta_2 = \frac{PQ}{PR} \times 100 [\%]$$

3) 원의 지름
$$=\frac{E}{X}$$

26 ₩₩

유도 전동기의 원선도를 작성하는 데 필요한 시험이 아닌 것은?

- ① 저항 측정
- ② 개방 시험
- ③ 슬립 측정
- ④ 무부하 시험

해설

원선도를 작성하거나 그리기 위해 필요한 시험

- 1) 저항 시험
- 2) 무부하 시험(개방 시험)
- 3) 구속 시험

27

유도 전동기의 원선도에서 원의 지름으로 옳은 것은? (여기서, E를 전압, r은 1차로 환산한 저항, x를 1차로 환산한 누설 리액턴 스라 한다.)

- ① $\frac{E}{2}$ 에 비례
- $2 \frac{E}{r}$ 에 비례
- ③ *r E*에 비례
- ④ rxE에 비례

해설

원선도상의 역률과 효율(공식만 기억)

- 1) 역률 $\cos\theta = \frac{OP'}{OP} \times 100[\%]$
- 2) 효율 $\eta_2 = \frac{PQ}{PR} \times 100 [\%]$
- 3) 원의 지름 $=\frac{E}{X}$

유도 전동기의 원선도에서 구할 수 없는 것은?

- ① 1차 입력
- ② 기계적 출력
- ③ 1차 동손
- ④ 동기 와트

해설

원선도상 구할 수 없는 것 기계적 출력(손실)

29

인견 공업에 사용되는 포트 전동기의 속도 제어로 옳은 것은?

- ① 극수 변환에 의한 제어
- ② 1차 회전에 의한 제어
- ③ 주파수 변환에 의한 제어
- ④ 저항에 의한 제어

해설

농형 유도 전동기의 속도 제어법

- 1) 주파수 제어(변환)법 : 인견공업의 포트모터 및 선박의 추진기 (VVVF 제어 : 가변전압 가변주파수 제어로서 인버터를 이용하여 속도 제어를 한다.)
- 2) 극수 제어(변환)법
- 3) 전압 제어(변환)법

30

3상 유도 전동기의 속도 제어 방법 중 인버터(inverter)를 이용한 속도 제어법으로 옳은 것은?

- ① 극수 변환법
- ② 전압 제어법
- ③ 초퍼 제어법
- ④ 주파수 제어법

해설

농형 유도 전동기의 속도 제어법

- 1) 주파수 제어(변환)법 : 인견공업의 포트모터 및 선박의 추진기 (VVVF 제어 : 가변전압 가변주파수 제어로서 인버터를 이용하여 속도 제어를 한다.)
- 2) 극수 제어(변환)법
- 3) 전압 제어(변환)법

31

다음 중 유도 전동기의 속도 제어법이 아닌 것은?

- ① 주파수 제어
- ② 극수 제어
- ③ 일그너 제어
- ④ 2차 저항 제어

해설

유도 전동기의 속도 제어법

- 1) 교류 전동기
 - 농형 : 주파수, 극수, 전압 제어법
 - 권선형 : 2차 저항법, 종속법, 2차 여자법
- 2) 직류 전동기 : 전압 제어법, 계자 제어법, 저항 제어법 여기서 일그너 제어란 직류 전동기의 전압제어법의 종류를 말한다.

32

권선형 유도 전동기의 특성이라 할 수 없는 것은?

- ① 기동 시에는 큰 토크를 얻을 수 있다.
- ② 유전 중 최대 토크를 얻을 수 있다.
- ③ 속도 제어로는 1차 단자 저항법을 이용한다.
- ④ 운전 중 속도 변화가 적은 특징이 있다.

해설

권선형 유도 전동기의 속도 제어

권선형 유도 전동기의 속도 제어법으로는 2차 저항법, 종속법, 2차 여자법 등으로 구분된다.

정답

28 ② 29 ③ 30 ④ 31 ③ 32 ③

권선형 유도 전동기와 직류 분권 전동기와의 유사한 점으로 옳은 것은?

- ① 정류자가 있다. 저항으로 속도조정이 된다.
- ② 속도변동률이 적다. 저항으로 속도조정이 되다.
- ③ 속도변동률이 적다. 토크가 전류에 비례한다.
- ④ 속도가 가변, 기동토크가 기동전류에 비례하다.

해설

권선형 유도 전동기와 직류 분권 전동기와의 유사점 권선형 유도 전동기는 교류 전동기이며, 직류 분권 전동기는 직류 전동기이다. 두 전동기 모두 저항으로 속도조절 가능하며, 속도변동률이 작다.

34

권선형 유도 전동기 두 대를 직렬종속으로 운전하는 경우 그 동기속도는 어떤 전동기의 속도와 같은가?

- ① 두 전동기 중 적은 극수를 갖는 전동기와 같은 전동기
- ② 두 전동기 중 많은 극수를 갖는 전동기와 같은 전동기
- ③ 두 전동기의 극수의 합과 같은 극수를 갖는 전동기
- ④ 두 전동기의 극수의 차와 같은 극수를 갖는 전동기

해설

권선형 유도 전동기의 속도 제어법 종속법(전동기 2대의 기계적 축을 연결한 방법)

- 1) 직렬 종속 $N = \frac{120}{P_1 + P_2} f [\mathrm{rpm}]$
- 2) 병렬 종속 $N=2 imes \frac{120}{P_1+P_2}f[\mathrm{rpm}]$
- 3) 차동 종속 $N=\frac{120}{P_1-P_2}f[\text{rpm}]$

35

16극과 8극의 유도 전동기를 병렬 종속 접속법으로 속도 제어를 할 때 전원주파수가 60[Hz]인 경우 무부하속도 N_0 는 대략 몇 [rpm]인가?

① 1.140

2 1,240

③ 1,340

4) 600

해설

권선형 유도 전동기의 속도 제어법 종속법(전동기 2대의 기계적 축을 연결한 방법)

- 1) 직렬 종속 $N = \frac{120}{P_1 + P_2} f[\text{rpm}]$
- 2) 병렬 종속 $N=2 imes \frac{120}{P_1+P_2}f[\mathrm{rpm}]$
- 3) 차동 종속 $N=\frac{120}{P_1-P_2}f[\text{rpm}]$

병렬 종속이므로
$$N=2 \times \frac{120}{16+8} \times 60 = 600 \text{[rpm]}$$

36

유도 전동기의 회전자에 슬립 주파수의 전압을 공급하여 속도 제 어를 하는 것은?

- ① 2차 저항법
- ② 2차 여자법
- ③ 자극수 변환법
- ④ 인버터 주파수 변환법

해설

2차 여자법

권선형 유도 전동기의 속도 제어법으로서 회전자에 슬립 주파수의 전압을 인 가하여 속도를 제어한다.

10[kW]의 농형 유도 전동기의 기동에 가장 적합한 방법은?

- ① Y-△ 기동
- ② 기동 보상기법
- ③ 직입 기동
- ④ 2차 저항 기동법

농형 유도 전동기의 기동법

- 1) 직입(전전압) 기동 : 5[kW] 이하
- 2) Y- Δ 기동 : $5\sim15[{\rm kW}]$ 이하(이때 전전압 기동 시보다 기동전류가 $\frac{1}{3}$ 배
- 3) 기동 보상기법 : 15[kW] 이상(3상 단권변압기 이용)
- 4) 리액터 기동

38 ₩₩

5.5[kW], 200[V] 유도 전동기의 전전압 기동 시의 기동전류가 150[A]이었다. 여기에 Y-△ 기동 시 기동전류는 몇 [A]가 되는 가?

① 50

2 70

③ 87

4 95

해설

농형 유도 전동기의 기동법

- 1) 직입(전전압) 기동 : 5[kW] 이하
- 2) Y- Δ 기동 : $5\sim15[{\rm kW}]$ 이하(이때 전전압 기동 시보다 기동전류가 $\frac{1}{3}$ 배 로 감소한다.)
- 3) 기동 보상기법 : 15[kW] 이상(3상 단권변압기 이용)
- 4) 리액터 기동

따라서 전전압 기동보다 기동전류가 $\frac{1}{3}$ 배가 되므로 기동전류는 150[A]에서 50[A]로 감소한다.

39

50[kW]의 농형 유도 전동기를 기동하려고 할 때, 기동 방법으로 가장 적당한 것은?

- ① 분상 기동법
- ② 기동 보상기법
- ③ 권선형 기동법
- ④ 2차 저항 기동법

해설

농형 유도 전동기의 기동법

- 1) 직입(전전압) 기동 : 5[kW] 이하
- 2) Y- Δ 기동 : $5\sim15[kW]$ 이하(이때 전전압 기동 시보다 기동전류가 $\frac{1}{3}$ 배
- 3) 기동 보상기법 : 15[kW] 이상(3상 단권변압기 이용)
- 4) 리액터 기동

40

3상 권선형 유도 전동기의 기동법으로 옳은 것은?

- ① 전전압 기동
- ② 콘드르파법
- ③ 게르게스법
- ④ 기동보상기법

해설

권선형 유도 전동기의 기동법

- 1) 2차 저항법
- 2) 게르게스법

37 ① 38 ① 39 ② 40 ③

소형 유도 전동기의 슬롯을 사구(skew slot)로 하는 이유로 옳은 것은?

- ① 토크 증가
- ② 게르게스 현상의 방지
- ③ 크로우닝 현상의 방지
- ④ 제동 토크의 증가

해설

크로우닝 현상의 대책

농형 유도 전동기에서 발생하며 고정자와 회전자 슬롯의 수가 적당치 않을 경 우 소음이 발생한다. 대책은 슬롯을 사구로 한다.

42

다음 중 기동 토크가 가장 큰 전동기로 옳은 것은?

- ① 분상 기동형
- ② 콘덴서 기동형
- ③ 세이딩 코일형
- ④ 반발 기동형

해설

단상 유도 전동기 토크의 특성

반발 기동형 > 반발 유도형 > 콘덴서 기동형 > 분상 기동형 > 세이딩 코 일형

43

다음 단상 유도 전동기 중 기동 토크가 큰 것부터 옳게 나열한 것 은?

- (7) 반발 기동형
- (L) 콘데서 기동형
- (E) 분상 기동형
- (리) 셰이딩 코일형
- 1 (7) > (1) > (1) > (2)
- (2) (7) > (2) > (1) > (2)
- (3) (7) > (12) > (21) > (12)
- (4) (7) > (1) > (2) > (2) > (2)

해설

단상 유도 전동기 토크의 특성

반발 기동형 > 반발 유도형 > 콘덴서 기동형 > 분상 기동형 > 세이딩 코 일형

44

저항 분상 기동형 단상 유도 전동기의 기동권선의 저항 R 및 리 액턴스 X의 주 권선에 대한 대소 관계로 옳은 것은?

① R: 대, X: 대

② R : 대, X : 소

③ R : 소. X : 대

④ R : 소, X : 소

해설

단상 유도 전동기별 특징

1) 반발 기동형 : 브러쉬 이용

2) 콘덴서 기동형 : 기동토크 우수, 역률 우수

3) 분상 기동형: 기동권선 저항(R) 大, 리액턴스(X) 小

4) 세이딩 코일형 : 회전방향 변경 불가

45 YUS

다음 중 회전의 방향을 바꿀 수 없는 단상 유도 전동기는 무엇인 가?

- ① 반발 기동형
- ② 콘덴서 기동형
- ③ 분상 기동형
- ④ 셰이딩 코일형

해설

단상 유도 전동기별 특징

1) 반발 기동형 : 브러쉬 이용

2) 콘덴서 기동형 : 기동토크 우수, 역률 우수

3) 분상 기동형: 기동권선 저항(R) 大, 리액턴스(X) 小

4) 세이딩 코일형 : 회전방향 변경 불가

정답 41 ③ 42 ④ 43 ① 44 ② 45 ④

46 ¥U\$

단상 유도전압 조정기의 단락 권선의 역할로 옳은 것은?

- ① 철손 경감
- ② 절연 보호
- ③ 전압 조정 용이
- ④ 전압 강하 경감

해설

단상 유도전압 조정기(교번자계 원리)

- 1) 단상 유도전압 조정기는 단락 권선을 필요로 한다. 누설리액턴스에 의한 전압 강하를 경감한다.
- 2) 전압조정 범위 : $V_2 = V_1 \pm E_2$
- 3) 출력 $P_2 = E_2 I_2$

 V_{o} : 출력전압, V_{1} : 입력전압, E_{2} : 조정전압, I_{2} : 2차 전류

47

단상 유도전압 조정기의 1차 전압 100[V], 2차 전압 100 ± 30[V], 2차 전류는 50[A]이다. 이 유도전압 조정기의 정격용량[kVA]은 얼마인가?

① 1.5

2 3.5

3 5

4) 6.5

해설

단상 유도전압 조정기(교번자계 원리)

- 1) 단상 유도전압 조정기는 단락권선을 필요로 한다. 누설리액턴스에 의한 전 압강하를 경감한다.
- 2) 전압조정 범위 : $V_2 = V_1 \pm E_2$
- 3) 출력 $P_2 = E_2 I_2$
- V_2 : 출력전압, V_1 : 입력전압, E_2 : 조정전압, I_2 : 2차 전류
- $P_2 = 30 \times 50 \times 10^{-3} = 1.5 \text{[kVA]}$

바로 확인

변압기는 어떤 원리를 이용한 기계기 구를 말하는가?

정답 전자유도원리

P Key point

변압기의 철심 규소강판을 성층한 철 심 사용(철손 감소)

- 규소강판 : 히스테리시스손 감소 (함유량 4[%])
- 성층철심 : 와류(맴돌이)손 감소(두 께 0.35~0.5[mm])

이 변압기의 원리 ****

1 원리

변압기는 철심에 두 개의 코일을 감고 한 쪽 권선에 교류 전압을 가하면 철심에서 교번 자계에 의해 자속이 흘러 다른 권선을 지나가면서 전자유도 작용에 의해 유도 기전력이 발생

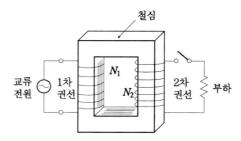

2 온도 시험법

반환부하법

3 철심

규소강판을 성층한 철심 사용(철손 감소)

(1) 규소강판 : 히스테리시스손 감소(함유량 4[%])

(2) 성층철심 : 와류(맴돌이)손 감소(두께 0.35~0.5[mm])

02 절연유 ****

1 구비조건

- (1) 절연내력은 클 것
- (2) 냉각 효과는 클 것
- (3) 인화점은 높고, 응고점은 낮을 것
- (4) 점도는 낮을 것
- ※ 주상 변압기의 냉각 방식 : 유입 자냉식

2 열화 방지대책

- (1) 콘서베이터 방식
- (2) 질소 봉입방식
- (3) 브리더 방식
- ※ 주변압기와 콘서베이터 사이에 설치되는 계전기 : 부흐홀쯔 계전기 부흐홀쯔 계전기는 변압기 내부고장 보호에 사용

03 변압기의 인덕턴스 및 누설리액턴스 **

 $\boxed{1} LI = N\phi$

$$L = \frac{N\phi}{I} = \frac{N\frac{\mu s NI}{l}}{I} = \frac{\mu s N^2}{l}$$

L \propto N^2 또는 X \propto N^2

L : 인덕턴스[H], $X(\omega L)$: 리액턴스[Ω], N : 권수

2 권선의 분할 조립 이유

누설리액턴스를 감소시킴

P Key point

절연유 구비조건

- 절연내력은 클 것
- 냉각 효과는 클 것
- 인화점은 높고, 응고점은 낮을 것
- 점도는 낮을 것

바로 확인 예제

주변압기와 콘서베이터 사이에 설치되는 계전기는 무엇인가?

정답 부흐홀쯔 계전기

바로 확인 예제

권수가 *N*과 변압기의 누설리액턴스 의 관계는 어떠한가?

정답 누설리액턴스 $\propto N^2$

R Key **P** point 변압기의 인덕턴스(리액턴스)와 권수 (*N*²)에 비례

바로 확인 예제

1차 전압 13,200[V], 2차 전압 220[V] 인 단상변압기의 1치에 6,000[V]의 전 압을 기하면 2차 전압은 몇 [V]인가?

정답 100[V]

풀이 변압기의 권수비
$$a=\frac{V_1}{V_2}$$
이

되므로
$$a = \frac{13,200}{220} = 60$$

이 변압기에 1차측에 6,000[V]를 가 하였으므로

$$V_2 = \frac{V_1}{a} = \frac{6,000}{60} = 100[V]$$

Rey point 변압기 권수비

$$a = \frac{N_1}{N_2} = \frac{V_1}{V_2} = \frac{I_2}{I_1}$$

바로 확인 예제

변압기에서 철손 및 여자전류를 구하려면 어떠한 시험을 하여야만 하는가?

정답 무부하시험 또는 개방시험

P Key **F** point

변압기 등가회로를 그리기 위한 시험 번

- 저항시험
- 무부하(개방)시험
- 단락시험

04 변압기의 유기기전력과 권수비 *****

1 변압기의 유기기전력(유기기전력은 ϕ 에 비례)

1차 유도기전력 $E_1=4.44fN_1\phi$ [V]

2차 유도기전력 $E_2 = 4.44 f N_2 \phi$ [V]

f : 주파수[Hz], ϕ 자속[Wb], N_1 : 1차측 권수, N_2 : 2차측 권수

2 권수비 a

$$a = \frac{E_1}{E_2} = \frac{4.44 f N_1 \phi}{4.44 f N_2 \phi} = \frac{N_1}{N_2}$$

$$\therefore a = \frac{N_1}{N_2} = \frac{V_1}{V_2} = \frac{I_2}{I_1} = \sqrt{\frac{Z_1}{Z_2}} = \sqrt{\frac{R_1}{R_2}}$$

05 변압기 등가회로 **

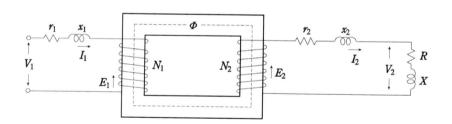

- 1 등가회로를 그리기 위한 시험
- (1) 권선의 저항 측정 시험

(2) 무부하(개방)시험 : 철손, 여자전류, 여자 어드미턴스

(3) 단락시험 : 동손, 임피던스, 단락전류, 전압변동률

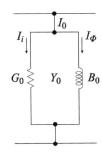

(1) 여자전류

$$I_0 = Y_0 V_1$$
$$I_0 = I_i + I_\phi$$

 Y_0 : 여자 어드미턴스, V_1 : 1차 전압[V], I_i : 철손전류[A], I_ϕ : 자화전류[A]

(2) 자화전류

$$I_{\phi} = \sqrt{I_0^2 - I_i^2} = \sqrt{I_0^2 - \left(\frac{P_i}{V_1}\right)^2} \ [{\rm A}]$$

 I_0 : 여자(무부하)전류[A], P_i : 철손[W], V_1 : 1차 전압[V]

※ 변압기에서 자속을 만드는 전류는 자화전류

3 2차에서 1차로 환산한 등가회로

$$Z_{21} = Z_1 + a^2 Z_2$$

06 전압강하율 ***

1 %저항강하율(p)

$$p = \frac{I_{1n} \times R_{21}}{V_{1n}} \times 100 [\%]$$

$$R_{21} : r_1 + a^2 r_2$$

$oldsymbol{2}$ %리액턴스강하율(q)

$$p = \frac{I_{1n} \times X_{21}}{V_{1n}} \times 100[\%]$$
$$X_{21} = X_1 + a^2 X_2$$

3 %임피던스강하율(% Z)

$$\%Z = rac{I_{1n} \times Z_{21}}{V_{1n}} \times 100 [\%] = \sqrt{p^2 + q^2}$$

$$Z_{21} = Z_1 + a^2 Z_2$$

** 임피던스 전압 $(I_{1n} imes Z_{21})$ 이란 정격의 전류가 흐를 때 변압기 내의 전압강하

바로 확인 예제

변압기에서 임피던스 전압이란?

정답 정격의 전류가 흐를 때 변압기 내의 전압강하를 말한다.

ি Key F point % প্রমাধ Δ সৈউ $Z = \sqrt{p^2 + q^2}$

바로 확인 예제

임피던스 전압강하 5[%]의 변압기가 운전 중 단락되었을 때, 그 단락전류 는 정격전류에 대한 배수는?

정답 20배

$$\label{eq:Is} \begin{array}{ll} \blacksquare \ \blacksquare \ I_s = \frac{100}{\%Z}I_n = \frac{100}{5}I_n \\ \therefore \ I_s = 20I_n \end{array}$$

우 Key point 단락전류 $I_s = \frac{100}{\%Z}I_n$

07 단락전류 I_s **

$$I_s = \frac{100}{\%Z}I_n$$

%Z: 변압기의 %임피던스, I_{n} : 변압기의 정격전류

(1) 변압기의 %Z가 4[%]일 때 단락전류의 정격전류에 대한 배수

$$I_s = \frac{100}{\%Z}I_n = \frac{100}{4}I_n$$

$$\therefore I_s = 25I_n$$

(2) 변압기의 %Z가 5[%]일 때 단락전류의 정격전류에 대한 배수

$$I_s = \frac{100}{\%Z}I_n = \frac{100}{5}I_n$$
$$\therefore I_s = 20I_n$$

08 전압변동률 € ****

①
$$\epsilon = \frac{V_{20} - V_{2n}}{V_{2n}} \times 100$$
[%]

 V_{20} : 2차측 무부하전압[V], V_{2n} : 2차 정격전압[V]

② $\epsilon = p \cos\theta \pm q \sin\theta$

p : %저항강하, q : %리액턴스강하, $\cos \theta$: 역률

위 조건 중 ϵ +라면 지상의 역률, ϵ -라면 진상의 역률을 기준으로 함

③ 역률이 100[%]인 경우 전압변동률 $\epsilon=p$

변압기의 극성과 결선 ****

1 극성(감극성, 가극성)

▲ 감극성

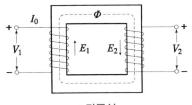

▲ 가극성

(1) 감극성인 경우(우리나라는 감극성을 표준으로 함)

$$V = V_1 - V_2$$

(2) 가극성인 경우

$$V=V_1+V_2$$

변압기에서 퍼센트 저항강하가 3[%], 리액턴스강하가 4[%]일 때 역률 0.8 (지상)에서의 전압변동률[%]은?

정답 4.8[%]

풀이 변압기 전압변동률

 $\epsilon = p\cos\theta + q\sin\theta$

 $=3\times0.8+4\times0.6=4.8$ [%]

Q Key point 변압기 전압변동률 $\epsilon = p\cos\theta \pm q\sin\theta$

Chapter 04 변압기 175

2 3상 결선 *****

(1) Y-Y 결선

 $V_l=\sqrt{3}~V_p\angle\,30^\circ,\quad I_l=I_p$ V_l : 선간전압, V_p : 상전압, I_l : 선전류, I_p : 상전류

(2) Y-Y 결선의 특징

- ① 중성점을 접지할 수 있어, 보호계전기 동작을 자유로이 조정이 가능하며, 이 상전압의 억제 가능
- ② 상전압이 선간전압의 $\frac{1}{\sqrt{3}}$ 배가 되므로 절연이 용이
- ③ 제3고조파에 의해 통신선에 유도 장해 발생 가능
- ④ 고전압 결선에 적합

(3) △-△ 결선

(4) △-△ 결선의 특징(3고조파 제거)

- ① 기전력을 왜곡시키지 않음
- ② 1대 고장 시 V결선으로 송전 가능
- ③ 대 전류에 적합
- ④ 중성점 접지가 곤란하여 지락사고 검출이 곤란
- ⑤ 각 상의 임피던스가 다를 때 부하전류가 불평형이 됨

(5) △-Y 결선의 특징(승압 결선이 됨)

- ① Y-Y와 $\Delta \Delta$ 의 장점을 가질 수 있음
- ② 변압기 1대가 고장나면 송전 자체가 불가능

3 V결선

 $\Delta - \Delta$ 결선 운전 중 변압기 1대가 고장나면 V결선으로 변압기 2대로 3상 전력을 얻을 수 있다. 부하 증설 및 고장 시의 대처에 유리하다.

(1) V결선의 출력

 $P_V: \sqrt{3}P_1$

 P_1 : 운전되는 변압기 한 대의 용량[kVA]

(2) V결선의 이용률

$$\frac{\sqrt{3}P_1}{2P_1} = \frac{\sqrt{3}}{2} = 0.866 = 86.6 \, [\%]$$

(3) V결선의 고장 전 출력비

$$\frac{\sqrt{3}P_1}{3P_1} = \frac{\sqrt{3}}{3} = 0.577 = 57.7[\%]$$

- (4) V결선 운전 중 1대 복구 시 출력 증가분 $P_V o P_\Delta$ 가 되어 $\sqrt{3} \, P_1$ 의 출력이 $3 P_1$ 이 되므로 출력은 $\sqrt{3} \,$ 배로 증가
- (5) 변압기 4대로 운전 가능한 3상 최대출력 $P_V \times 2$ 가 되므로 $\sqrt{3} P_1 \times 2$

Rey point 合압 결선 Δ-Y

> 바로 확인 예제

100[kVA]의 변압기 3대로 \triangle 결선하여 사용 중 한 대의 고장으로 V결선하였을 때 변압기 2개로 공급할 수있는 3상 전력 P[kVA]는?

정답 V결선 시 출력 $P_V = \sqrt{3}\,P_1 = \sqrt{3} \times 100$ $= 173.2 \mathrm{[kVA]}$

10 변압기 병렬 운전 조건(용량과 무관)

바로 확인 예제

단상 변압기를 병렬 운전하고자 한다. 이때 각 변압기의 용량과는 어떠한 관계가 있는가?

정답 병렬 운전 시 용량과는 무관 하다.

P Key point

변압기 병렬 운전 불가능 결선

- △-△와 △-Y
- ムーム와 Yーム
- Δ-Y와 Δ-Δ
- Y-Δ와 Δ-Δ

1 단상 변압기 병렬 운전 조건

- (1) 극성이 같을 것
- (2) 권수비가 같으며, 1차와 2차의 정격전압이 같을 것
- (3) %임피던스 강하가 같을 것
- (4) 저항과 리액턴스의 비가 같을 것

2 3상 변압기 병렬 운전 조건

- (1) 상 회전 방향이 같을 것
- (2) 위상 변위가 같을 것

3 병렬 운전 불가능 결선(홀수를 기억할 것)

- (1) $\Delta \Delta$ 와 ΔY
- (2) $\Delta \Delta$ 와 $Y \Delta$
- (3) $\Delta Y \mathfrak{P} \Delta \Delta$
- (4) Y- Δ와 Δ-Δ

4 부하분담비

$$\frac{P_a}{P_b} = \frac{P_A}{P_B} \times \frac{\% Z_b}{\% Z_a}$$

 P_a : A기 분담용량[kVA], P_A : A기 정격용량[kVA] P_b : B기 분담용량[kVA], P_B : B기 정격용량[kVA] $\% Z_a$: A기의 %임피던스, $\% Z_b$: B기의 %임피던스

변압기의 부하분담비는 정격용량과는 비례하고 누설임피던스(리액턴스)와는 반비례한다.

PART 02

변압기의 손실 및 효율

1 손실(무부하손 + 부하손)

- (1) 무부하손 = 철손 (P_i) : 히스테리스손 (P_h) + 와류(맴돌이)손 (P_e)
 - ① 히스테리시스손(P_k)은 주파수와 반비례
 - ② 와류(맴돌이)손(Pe)은 주파수와 무관하며, 전압과 철심 두께의 제곱에 비례
 - ③ 변압기는 다음의 관계를 갖게 됨

$$\phi \! \propto \! B_m \! \propto \! I_0 \! \propto P_i \! \propto \! \frac{1}{f} \! \propto \! \frac{1}{\%Z}$$

 B_m : 최대 자속밀도, I_0 : 여자전류, P_i : 철손, f : 주파수, %Z : 퍼센트 임피던스 강하율

(2) 부하손 = 동손(P_e)

2 효율

$$\eta = \frac{{}^{2}}{{}^{2}} = \frac{{}^{2}}{{}^{2}}$$

(1) 전부하시 효율

$$\eta = \frac{\frac{}{}}{\frac{}{}}\frac{}{\frac{}{}}\frac{}{\frac{}}\frac{}{\frac{}}\frac{}{\frac{}}}{\frac{}}} \times 100[\%]$$

손실 = 철손 + 동손

(2) $\frac{1}{m}$ 부하 시의 효율

- ① 손실 = 철손 + 동손 $\times \left(\frac{1}{m}\right)^2$
- ② 최대 효율 조건 : 철손과 동손이 같을 경우 최대 효율 발생 ※ 효율이 최대가 되는 부하 $\frac{1}{m} = \sqrt{\frac{{\rm 철} e}{{\rm F} e}}$

(현재 사용되는 주상변압기의 철손과 동손의 비는 1:2)

③ 전일 효율을 좋게 하려면 전부하 시간이 짧을수록 무부하손을 적게 함

바로 확인 예제

변압기의 철손이 P_i [kW], 전부하동손 이 P_c [kW]일 때 정격출력의 $\frac{1}{m}$ 의 부하를 걸었을 때 전 손실[kW]은?

정답
$$\frac{1}{m}$$
 부하 시
$$\text{손실} = \frac{\text{철} \times + \text{S} \times \left(\frac{1}{m}\right)^2}$$

$$= P_i + P_c \times \left(\frac{1}{m}\right)^2$$

Rey point 변압기의 손실

무부하손 : 철손부하손 : 동손

12 특수변압기

1 단권변압기 **

- (1) 특징
 - ① 2권선 변압기 대비 동량이 절약되어 경제성이 있으며 동손이 작아 효율이 높다.
 - ② 1차, 2차 절연이 어렵고, 임피던스가 작아 단락전류가 크다.
- (2) 부하용량과 자기용량의 비

자기용량
$$\frac{V_h - V_l}{\text{부하용량}} = \frac{V_h - V_l}{V_h}$$

V결선 :
$$\frac{\text{자기용량}}{\text{부하용량}} = \frac{2}{\sqrt{3}} \cdot \frac{V_h - V_l}{V_h}$$

$$\Delta$$
 결선 : $\dfrac{ ext{자기용량}}{ ext{부하용량}} = \dfrac{V_h^2 - V_l^2}{\sqrt{3} \ V_h \ V_l}$

 V_l : 승압 전 전압, V_h : 승압 후 전압

2 상수 변환 ★★

- (1) 3상 2상 변환 결선(스우메)
 - ① 스코트(scott) 결선(T결선)

스코트 결선의 이용률 : $\frac{\sqrt{3}\ VI}{2\ VI}$ =0.866

- ② 우드 브리지(wood bridge) 결선
- ③ 메이어(Meyer) 결선

(2) 3상 - 6상 변환 결선

- ① 포크 결선
- ② 환상 결선
- ③ 2중 성형 결선
- ④ 대각 결선

3 계기용 변성기 ****

- (1) PT(계기용 변압기)
 - ① 고전압을 저전압으로 변성하여 계기나 계전기에 공급
 - ② 2차 전압 110[V]
- (2) CT(계기용 변류기)
 - ① 대전류를 소전류로 변류하여 계기나 계전기에 공급
 - ② 2차 전류 5[A]
 - ③ CT 점검 시 2차측을 단락하여야만 하는 이유 : 고전압에 따른 절연파괴 방 지

4 보호계전기 ***

- (1) 발전기 내부고장 보호
 - ① 차동계전기
 - ② 비율차동계전기
- (2) 변압기 내부고장 보호
 - ① 부흐홀쯔 계전기
 - ② 차동계전기
 - ③ 비율차동계전기

고전압을 저전압으로 변성하는 계기용 변압기의 2차측 전압은 몇 [V]인가?

정답 110[V]

P Key point

계기용 변압기(PT), 계기용 변류기 (CT)

- PT : 고전압을 저전압으로 변성(2 차 전압 110[V])
- CT : 대전류를 소전류로 변류(2차 전류 5[A])

단원별 기출복원문제

()1 ¥iii

변압기는 어떠한 원리를 이용한 것인가?

- ① 전자유도작용
- ② 정전유도작용
- ③ 철심의 자화작용
- ④ 누설전류작용

해설

변압기의 원리

변압기는 철심에 두 개의 코일을 감고 한 쪽 권선에 교류 전압을 가하면 철심 에서 교번 자계에 의해 자속이 흘러 다른 권선을 지나가면서 전자유도작용에 의해 유도기전력이 발생한다.

02 ¥#

다음 중 변압기의 온도 상승 시험법으로 가장 널리 사용되는 것 은?

- ① 반화부하법
- ② 유도시험법
- ③ 절연전압시험법
- ④ 고조파 억제법

해설

변압기의 온도 시험법 온도 시험법 : 반환부하법

03

변압기 철심용 강판의 규소함유량[%]은 약 얼마인가?

① 1

(2) 2

(3) 4

4 7

해설

변압기 철심

규소강판을 성층한 철심을 쓴다(철손감소).

1) 규소강판 : 히스테리시스손 감소(함유량 4[%])

2) 성층철심 : 와류(맴돌이)손 감소(두께 0.35~0.5[mm])

○ 4 世書

변압기유에 요구되는 특성이 아닌 것은?

- ① 절연내력이 클 것
- ② 인화점이 높고 응고점이 낮을 것
- ③ 화학작용이 생기지 않을 것
- ④ 점도가 크고 냉각 효과가 클 것

해설

절연유 구비조건

- 1) 절연내력은 클 것
- 2) 냉각 효과는 클 것
- 3) 인화점은 높고, 응고점은 낮을 것
- 4) 점도는 낮을 것

05

주상변압기의 냉각방식은 무엇인가?

- ① 유입 자냉식
- ② 유입 수냉식
- ③ 송유 풍냉식
- ④ 유입 풍냉식

해설

주상변압기의 냉각방식

현재 사용되는 주상변압기의 경우 냉각방식은 유입 자냉식이다.

06

변압기에 콘서베이터를 설치하는 목적으로 옳은 것은?

- ① 변압기유의 열화 방지 ② 코로나 방지
- ③ 통풍장치
- ④ 강제순환

해설

절연(변압기)유 열화현상 방지대책

- 1) 콘서베이터 방식
- 2) 질소 봉입 방식
- 3) 브리더 방식

정답 01 ① 02 ① 03 ③ 04 ④ 05 ① 06 ①

콘서베이터의 유면 상에 공기와 기름의 접촉을 막기 위해서 봉입 하는 가스로 옳은 것은?

① 수소

② 질소

③ 산소

④ 이산화탄소

해설

절연(변압기)유 열화현상 방지대책

- 1) 콘서베이터 방식
- 2) 질소 봉입 방식
- 3) 브리더 방식

()S ¥tiå

부흐홀쯔 계전기의 설치 위치로 가장 적당한 곳은?

- ① 변압기 주 탱크 내부
- ② 콘서베이터 내부
- ③ 변압기 고압 측 부싱
- ④ 변압기 주 탱크와 콘서베이터 사이

해설

부호홀쯔 계전기의 설치 위치

주변압기와 콘서베이터 사이에 설치되는 계전기는 부흐홀쯔 계전기이며 부흐 홀쯔 계전기는 변압기 내부고장 보호에 사용된다.

09

권수가 N인 변압기의 누설리액턴스로 옳은 것은?

- ① N에 무관하다.
- ② N에 비례한다.
- ③ N에 반비례한다.
- ④ N²에 비례한다.

해설

변압기의 누설리액턴스와 권수 N과의 관계 L $\propto N^2$ 또는 X $\propto N^2$

10

변압기의 자속과 비례하는 것은?

① 전압

② 권수

③ 전류

④ 전류

해설

변압기의 유기기전력

변압기의 유기기전력(유기기전력은 ϕ 에 비례한다.)

- 1) 1차 유도기전력 $E_1 = 4.44 f N_1 \phi[V]$
- 2) 2차 유도기전력 $E_9 = 4.44 f N_2 \phi[V]$
- f: 주파수[Hz], ϕ 자속[Wb], N_1 : 1차측 권수, N_2 : 2차측 권수

11

변압기의 1차 및 2차의 권수, 전압, 전류를 각각 N_1 , V_1 , I_1 및 N_2 , V_2 , I_2 라 하면 성립하는 것은?

②
$$\frac{N_1}{N_2} = \frac{V_1}{V_2} = \frac{I_2}{I_1}$$

해설

변압기의 권수비 a

$$a = \frac{N_1}{N_2} = \frac{V_1}{V_2} = \frac{I_2}{I_1} = \sqrt{\frac{Z_1}{Z_2}} = \sqrt{\frac{R_1}{R_2}}$$

정달 07 ② 08 ④ 09 ④ 10 ① 11 ②

12 ₩±

변압기의 1차 권수가 80회이며, 2차 권수는 320회인 경우 2차 측 전압이 100[V]인 경우 1차 전압은 몇 [V]인가?

① 10

② 15

3 20

4 25

해설

변압기의 1차 전압

권수비
$$a=\frac{N_1}{N_2}=\frac{V_1}{V_2}$$
이므로 $V_1=a\,V_2$

a = 0.250 | $\square \neq V_1 = 0.25 \times 100 = 25$ [V]

13

복잡한 전기회로를 등가 임피던스를 사용하여 간단히 변화시킨 회로로 옳은 것은?

- ① 유도회로
- ② 전개회로
- ③ 등가회로
- ④ 단순회로

해설

등가회로

등가회로란 복잡한 전기기기를 해석하기 위하여 등가 임피던스를 사용하여 간 단히 전기회로로 변화시킨 회로를 말한다.

14

변압기의 무부하시험, 단락시험에서 구할 수 없는 것은?

① 동손

- ② 철손
- ③ 전압변동률
- ④ 절연 내력

해설

변압기 등가회로를 그리기 위한 시험

- 1) 권선의 저항 측정 시험
- 2) 무부하(개방)시험 : 철손, 여자전류, 여자 어드미턴스
- 3) 단락시험 : 동손, 임피던스, 단락전류, 전압변동률

15

변압기 철심에 자속을 만들어 주는 전류로 옳은 것은?

- ① 철손전류
- ② 여자전류
- ③ 부하전류
- ④ 자화전류

해설

자화전류

$$I_{\phi} = \sqrt{I_0^2 - I_i^2} = \sqrt{I_0^2 - \left(\frac{P_i}{V_1}\right)^2}$$
 [A]

 I_0 : 여자(무부하)전류[A], P_i : 철손[W], V_1 : 1차 전압[V]

※ 변압기에서 자속을 만드는 전류는 자화전류이다.

16

1차 전압 2,200[V], 무부하 전류 0.088[A]인 변압기의 철손이 110[W]일 때, 자화전류[A]는 얼마인가?

① 0.05

2 0.038

③ 0.072

4 0.088

해설

자화전류

$$I_{\phi} = \sqrt{I_0^2 - I_i^2} = \sqrt{I_0^2 - \left(\frac{P_i}{V_1}\right)^2}$$
 [A]

 I_0 : 여자(무부하)전류[A], P_i : 철손[W], V_1 : 1차 전압[V]

$$\therefore I_{\phi} = \sqrt{(0.088)^2 - \left(\frac{110}{2,200}\right)^2} = 0.072[A]$$

변압기의 권수비가 60이고, 2차 측 저항이 0.1[요]일 때, 이것을 1차로 환산하면 몇 $[\Omega]$ 인가?

① 60

② 120

③ 180

4 360

해설

1차로 환산한 저항

변압기 권수비
$$a=\sqrt{\frac{R_{\mathrm{l}}}{R_{\mathrm{2}}}}$$
 이므로 $R_{\mathrm{l}}=a^{2}R_{\mathrm{2}}$

1차로 환산한 2차 저항을 $R_{\scriptscriptstyle 2}{}^{\prime}$ 라고 한다면

$$R_{2}' = 60^{2} \times 0.1 = 360 [\Omega]$$

18

변압기의 임피던스 전압으로 옳은 것은?

- ① 정격전류가 흐를 때의 변압기 내의 전압강하
- ② 여자전류가 흐를 때의 2차 측의 단자전압
- ③ 정격전류가 흐를 때의 2차 측의 단자전압
- ④ 2차 단락전류가 흐를 때의 변압기 내의 전압강하

해설

변압기의 임피던스 전압

임피던스 전압이란 정격의 전류가 흐를 때 변압기 내의 전압강하를 말한다.

19

임피던스 전압강하 5[%]의 변압기가 운전 중 단락되었을 때, 그 단락전류의 정격전류에 대한 배수는 얼마인가?

① 10배

② 15배

③ 20배

④ 25배

해설

변압기의 단락전류 $I_{\rm s}$

$$I_s = \frac{100}{\%Z}I_n$$

%Z : 변압기의 %임피던스, I_n : 변압기의 정격전류

%
$$Z=5$$
[%]이므로 $I_s=\frac{100}{\%Z}I_n=\frac{100}{5}I_n,\ I_s=20I_n$

20

어떤 단상변압기의 2차 무부하전압이 240[V]이고, 정격부하 시의 2차 단자전압이 230[V]일 때, 전압변동률은 얼마인가?

- ① 1.35[%]
- ② 2.35[%]
- ③ 3.35[%]
- 4.35[%]

해설

변압기의 전압변동률 ϵ

전압변동률
$$\epsilon=\frac{V_{20}-V_{2n}}{V_{2n}}\times 100=\frac{240-230}{230}\times 100=4.35 [\%]$$

21

변압기의 저항 강하율은 p이며, 리액턴스 강하율은 q, 역률은 $\cos\theta$ 라고 하면 전압변동률을 나타내는 것은 무엇인가?

- ① $pq\cos\theta$
- ② $p\cos\theta + q\sin\theta$
- $\Im p\sin\theta + q\cos\theta$
- (4) $p\cos\theta q\sin\theta$

해설

변압기의 전압변동률 ϵ

1)
$$\epsilon = \frac{V_{20} - V_{2n}}{V_{2n}} \times 100 [\%]$$

2) $\epsilon = p \cos\theta \pm q \sin\theta$

 V_{20} : 2차측 무부하전압[V], V_{2n} : 2차 정격전압[V] p : %저항강하, q : %리액턴스강하, $\cos \theta$: 역률 여기서 특성 조건이 없다면 + 지역률을 기준으로 한다.

정답 17 ④ 18 ① 19 ③ 20 ④ 21 ②

22 ₹世출

변압기에서 퍼센트 저항강하가 3[%], 리액턴스 강하가 4[%]일 때 역률 0.8(지상)에서의 전압변동률은 얼마인가?

① 2.4[%]

② 3.6[%]

3 4.8[%]

4 6.0[%]

해설

변압기의 전압변동률 ϵ

1)
$$\epsilon \! = \! \frac{V_{20} - V_{2n}}{V_{2n}} \! \times \! 100 [\%]$$

2) $\epsilon = p \cos\theta \pm q \sin\theta$

 V_{20} : 2차측 무부하전압[V], V_{2n} : 2차 정격전압[V] p : %저항강하, q : %리액턴스강하, $\cos\theta$: 역률

 $\epsilon = p \cos\theta + q \sin\theta$

 $= 3 \times 0.8 + 4 \times 0.6 = 4.8$ [%]

23

퍼센트 저항 강하를 p라고 하고, 퍼센트 리액턴스 강하를 q라고 한다면 역률이 1인 경우의 전압변동률로 옳은 것은?

 \bigcirc p

- ② $pq\cos\theta$
- $\Im p \sin\theta + q \cos\theta$
- $(4) p\cos\theta q\sin\theta$

해설

변압기의 전압변동률 ϵ

 $\epsilon = p \cos\theta \pm q \sin\theta$

 V_{20} : 2차측 무부하전압[V], V_{2n} : 2차 정격전압[V]

p : %저항강하, q : %리액턴스강하, $\cos\theta$: 역률

위 조건 중 ϵ +라면 지상의 역률, ϵ -라면 진상의 역률을 기준으로 한다. 만약 역률이 100[%]라면 전압변동률 $\epsilon=p$ 가 된다.

24

단상변압기의 극성이 감극성일 때를 나타낸 것은?

해설

감극성 변압기

감극성의 경우 같은 문자가 같은 위치에 있어야 한다. 다만, u가 오른쪽에 위치하여야 한다.

25

변압기를 $Y-\Delta$ 로 결선했을 때의 1차, 2차의 전압의 위상차는 얼마인가?

① 10°

② 20°

③ 30°

(4) 40°

해설

 $Y-\Delta$ 결선 시 전압의 위상차

 $Y-\Delta$ 결선 시 30° 위상차가 발생한다.

변압기의 결선방법에서 제3고조파를 발생하는 것은?

- △ △ 결선
- ② Y-Y 결선
- ③ △-Y 결선
- ④ Y △ 결선

해설

변압기 결선

3고조파를 제거하는 결선은 Δ 결선이므로 3고조파가 발생하는 결선은 Δ 결선 이 없는 결선을 말한다.

27

승압용 변압기에 주로 사용되는 결선법으로 옳은 것은?

- △ △ 결선
- ② Y-Y 결선
- ③ Δ-Y 결선
- ④ Y △ 결선

해설

승압용 변압기의 결선

승압용 변압기가 되려면 2차 측이 Y결선인 경우 즉 Δ - Y 결선 시가 된다.

28

변압기 V결선의 특징으로 틀린 것은?

- ① 고장 시 응급처치 방법으로도 쓰인다.
- ② 단상변압기 2대로 3상 전력을 공급한다.
- ③ 부하증가가 예상되는 지역에 시설한다.
- ④ V결선 시 출력은 △결선 시 출력과 그 크기가 같다.

해설

V결선

V결선의 경우 Δ 결선 운전 중 변압기 1대가 고장이 날 경우 V결선으로 3상 전력을 공급할 수 있다. 이때 출력은 Δ 결선 출력의 57.7[%]가 된다.

29 ₩₩

100[kVA]의 용량을 갖는 2대의 변압기를 이용하여 V-V결선하는 경우 출력[kVA]은 얼마인가?

① 100

(2) $100\sqrt{3}$

③ 200

④ 300

해설

V결선 시 출력

$$P_V = \sqrt{3}\,P_1 [{
m kVA}] \; (P_1 : 운전되는 변압기 1대 용량[{
m kVA}])$$

$$= \sqrt{3} \times 100 [{
m kVA}]$$

30

2대의 변압기로 V결선하여 3상 변압하는 경우 변압기 이용률[%] 은 얼마인가?

① 57.8

2 66.6

3 86.6

4 100

해설

V결선의 특징

- 1) V결선의 출력 P_V : $\sqrt{3}P_1$
 - P_1 : 운전되는 변압기 한 대의 용량[kVA]
- 2) V결선의 이용률 : $\frac{\sqrt{3}P_1}{2P_1} = \frac{\sqrt{3}}{2} = 0.866 = 86.6[\%]$
- 3) V결선의 고장 전 출력비 : $\frac{\sqrt{3}\,P_1}{3P_1} = \frac{\sqrt{3}}{3} = 0.577 = 57.7[\%]$

정답

26 ② 27 ③ 28 ④ 29 ② 30 ③

△결선된 3대의 변압기로 공급되는 전력에서 1대를 없애고 V결 선으로 바꾸어 전력을 공급하면 출력비는 몇 [%]인가?

 \bigcirc 47.7

② 57.7

③ 67.7

4 86.6

해설

V결선의 특징

1) V결선의 출력 P_V : $\sqrt{3}P_1$

 P_1 : 운전되는 변압기 한 대의 용량[kVA]

2) V결선의 이용률 : $\frac{\sqrt{3}\,P_1}{2P_1} \!=\! \frac{\sqrt{3}}{2} \!=\! 0.866 \!=\! 86.6 [\%]$

3) V결선의 고장 전 출력비 : $\frac{\sqrt{3}\,P_1}{3P_1} = \frac{\sqrt{3}}{3} = 0.577 = 57.7[\%]$

32

변압기의 병렬 운전 조건에 필요하지 않은 것은?

- ① 극성이 같을 것
- ② 용량이 같을 것
- ③ 권수비가 같을 것
- ④ 저항과 리액턴스의 비가 같을 것

해설

변압기 병렬 운전 조건(용량과 무관)

- 1) 극성이 같을 것
- 2) 권수비가 같으며, 1차와 2차의 정격전압이 같을 것
- 3) %임피던스 강하가 같을 것
- 4) 저항과 리액턴스의 비가 같을 것

33

변압기의 병렬 운전이 불가능한 3상 결선으로 옳은 것은?

- ① Δ Δ와 Δ Δ
- ② Δ Δ와 Y Y
- ③ Δ-Δ와 Δ-Y ④ Δ-Y와 Δ-Y

해설

변압기 병렬 운전 불가능한 결선(홀수를 기억할 것)

- 1) $\Delta \Delta$ 와 ΔY
- 2) $\Delta \Delta$ 와 $Y \Delta$
- 3) ΔY 와 $\Delta \Delta$
- 4) Y- Δ 와 Δ Δ

34

단상변압기의 병렬 운전에서 부하전류의 분담은 어떻게 되는가?

- ① 누설임피던스에 비례
- ② 누설임피던스에 반비례
- ③ 누설리액턴스에 비례
- ④ 누설임피던스의 2승에 비례

해설

변압기 병렬 운전 시 부하분담비

$$\frac{P_a}{P_b} = \frac{P_A}{P_B} \times \frac{\% Z_b}{\% Z_a}$$

변압기의 부하분담비는 정격용량과는 비례하고 누설임피던스(리액턴스)와는 반비례한다.

35

변압기에서 발생하는 손실이 아닌 것은?

동손

- ② 풍손
- ③ 히스테리시스손
- ④ 맴돌이 전류

해설

변압기의 손실

변압기의 손실 = 철손(히스테리시스손 + 맴돌이손) + 동손

공급 전압이 일정하다고 하면 변압기의 와류손은 어떻게 되는가?

- ① 주파수와 반비례한다.
- ② 주파수와 비례한다.
- ③ 주파수의 제곱에 반비례한다.
- ④ 주파수와 무관하다.

해설

변압기의 와류손

무부하손 = 철손 (P_i) : 히스테리스손 (P_h) + 와류(맴돌이)손 (P_e)

- 1) 히스테리시스손 $(P_{\scriptscriptstyle h})$ 은 주파수와 반비례한다.
- 2) 와류(맴돌이)손 (P_e) 은 주파수와 무관하며, 전압과 철심 두께의 제곱에 비 례한다.

37

변압기의 전부하 효율을 나타낸 것은?

해설

변압기의 효율

- 2) 손실=철손+동손

38

변압기의 철손이 $P_i[kW]$. 전부하동손이 $P_i[kW]$ 일 때 정격출력의

 $\frac{1}{m}$ 의 부하를 걸었을 때 전 손실[kW]로 옳은 것은?

(1)
$$(P_i + P_c) \left(\frac{1}{m}\right)^2$$
 (2) $P_i \left(\frac{1}{m}\right)^2 + P_c$

$$P_i \left(\frac{1}{m}\right)^2 + P_i \left(\frac{1}{m}\right)^2 + P_$$

해설

변압기의 $\frac{1}{m}$ 부하 시의 효율과 손실

2) 손실 = 철손 + 동손
$$\times \left(\frac{1}{m}\right)^2$$

39

어떤 변압기의 전부하동손이 270[W], 철손이 120[W]일 때 이 변압기를 최고 효율로 운전하는 출력은 정격출력의 몇 [%]가 되 는가?

① 22.5

2 33.3

③ 44.4

4 66.7

해설

효율이 최대가 되는 부하

효율이 최대가 되는 부하
$$\frac{1}{m} = \sqrt{\frac{철 c}{\mathrm{F} c}}$$
 이므로

$$\frac{1}{m} = \sqrt{\frac{120}{270}} \times 100 = 66.7[\%]$$

주상변압기의 부하동손과 철손과의 비는 얼마인가?

① 1:1

② 1:2

③ 1:3

④ 2 : 1

해설

주상변압기의 철손과 동손의 비

주상변압기의 철손과 동손의 비는 1:2이나 조건에서는 반대로 물어봤으므로 2:1이 된다.

41

단권변압기의 장점에 해당되지 않는 것은?

- ① 동량의 경감
- ② 1차와 2차의 절연이 양호
- ③ 용량이 적어 경제적이다.
- ④ 전압변동률이 적다.

해설

단권변압기의 특징

- 1) 2권선 변압기 대비 동량이 절약되어 경제성이 있으며 동손이 작아 효율이
- 2) 1차, 2차 절연이 어렵고, 임피던스가 작아 단락전류가 크다.

42

단권변압기에서 고압 측 전압을 V_h , 저압 측 전압을 V_l , 2차 측 출력을 P_2 , 단권변압기의 용량을 P_1 이라 하면 $\displaystyle \frac{P_1}{P_2}$ 로 옳은 것은?

① $\frac{V_l}{V_h}$

 $2 \frac{V_h - V_l}{V_l}$

 $3 \frac{V_h}{V_l}$

해설

단권변압기의 부하용량과 자기용량의 비

자기용량
$$\frac{V_h - V_l}{\text{부하용량}} = \frac{V_h - V_l}{V_h}$$

 V_i : 승압 전 전압, V_i : 승압 후 전압

43 ***

3상 전원에서 2상 전원을 얻기 위한 변압기의 결선법으로 옳은 것은?

- △ 결선
- ② T 결선

③ Y 결선

④ V 결선

해설

3상에서 2상 전원을 얻기 위한 결선

1) 스코트(scott) 결선(T결선)

스코트 결선의 이용률 :
$$\frac{\sqrt{3}\ VI}{2\ VI}$$
= 0.866

- 2) 우드 브리지(wood bridge) 결선
- 3) 메이어(Mever) 결선

44

3상 전원에서 2상 전압을 얻고자 할 때 결선 중 틀린 것은?

- ① Scott 결선
- ② Meyer 결선
- ③ Fork 결선
- ④ Wood Bridge 결선

해설

3상에서 2상 전원을 얻기 위한 결선

1) 스코트(scott) 결선(T결선)

스코트 결선의 이용률 :
$$\frac{\sqrt{3}\ VI}{2\ VI}$$
= 0.866

- 2) 우드 브리지(wood bridge) 결선
- 3) 메이어(Meyer) 결선

45 ¥U\$

계기용 변압기(PT)의 정격 2차 전압[V]으로 옳은 것은?

① 120

② 115

③ 110

4 105

해설

계기용 변성기

- 1) PT(계기용 변압기) : 고전압을 저전압으로 변성하여 계기나 계전기에 공급 한다(2차 전압 110[V]).
- 2) CT(계기용 변류기): 대전류를 소전류로 변류하여 계기나 계전기에 공급한 다(2차 전류 5[A]).

46 ¥U\$

계기용 변류기(CT)의 정격 2차 전류[A]는 얼마인가?

① 20

2 15

③ 10

4) 5

해설

계기용 변성기

- 1) PT(계기용 변압기) : 고전압을 저전압으로 변성하여 계기나 계전기에 공급 한다(2차 전압 110[V]).
- 2) CT(계기용 변류기) : 대전류를 소전류로 변류하여 계기나 계전기에 공급한 다(2차 전류 5[A]). CT는 점검 시 2차 측을 단락하여야만 한다(고전압에 따른 절연파괴를 방지하기 위함).

47

변류기 개방 시 2차 측을 단락하는 이유로 옳은 것은?

- ① 2차 측 절연보호
- ② 2차 측 과전류보호
- ③ 측정오차방지
- ④ 1차 측 과전류방지

해설

계기용 변류기(CT)

대전류를 소전류로 변류하여 계기나 계전기에 공급한다(2차 전류 5[A]). CT는 점검 시 2차 측을 단락하여야만 한다(고전압에 따른 절연파괴를 방지하기 위 함).

48 ¥U\$

변압기의 내부 고장을 보호하기 위하여 사용하는 계전기로 옳은 것은?

- ① 과전류 계전기
- ② 역상 계전기
- ③ 거리 계전기
- ④ 차동 계전기

해설

변압기 내부고장 보호계전기

- 1) 부흐홀쯔 계전기
- 2) 차동 계전기
- 3) 비율 차동 계전기

정말 45 ③ 46 ④ 47 ① 48 ④

정류기 ****

01 전력 변환기기 및 반도체 소자

1 컨버터

교류를 직류로 변환

2 인버터

직류를 교류로 변환

3 사이클로 컨버터

교류를 교류로 변환(주파수 변환기)

4 위상제어

교류를 제어하는 방법으로서 교류는 시간에 따라 전압의 높낮이가 변화하는데, 이를 이용하여 특정 시점에 출력을 조정하여 출력전압을 제어한다.

5 초퍼제어

초퍼 소자를 이용하여 전원을 매우 짧은 주기로 on/off시킴으로써 전압을 제어하는 것을 말한다.

6 제너 다이오드

정전압 제어에 사용

7 다이오드의 연결

(1) 직렬연결 : 과전압에 대한 보호조치

(2) 병렬연결 : 과전류에 대한 보호조치

8 발광 다이오드

디지털 계측기. 탁상용 계산 등의 숫자 표시기 등에 사용

9 전력 제어용 반도체 소자

(1) SCR : 단방향 3단자 소자(그밖에 GTO, LACSR 모두 단방향 3단자 소자)

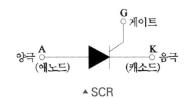

여기서 GTO의 경우 게이트 신호로 정지 가능, 자기 소호 기능

(2) SCS : 단방향 4단자 소자

(3) SSS(DIAC) : 쌍(양)방향 2단자 소자

(4) TRIAC : 쌍(양)방향 3단자 소자

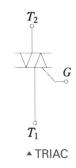

02 정류방식 ***

정류방식	단상 반파	단상 전파	3상 반파	3상 전파
직류전압 (E_d)	$E_d = 0.45E - e$ $\frac{\sqrt{2}}{\pi}E - e$	$E_{d} = 0.9E - e$ $\frac{2\sqrt{2}}{\pi}E - e$	$E_d = 1.17E$	$E_d = 1.35E$
맥동률	121[%]	47[%]	17[%]	4[%]
역전압첨두치(PIV)	$PIV = \sqrt{2} E$	$PIV = 2\sqrt{2}E$	×	×
맥동주파수	60[Hz]	120[Hz]	180[Hz]	360[Hz]

E : 교류전압(실효값)[V], e : 정류기 내부의 전압강하

바로 확인 예제

다이오드를 과대한 전류로부터 보호하 려면 어떠한 조치를 하여야 하는가?

정답 병렬연결

P Key point

전력변환설비

컨버터: 교류를 직류로 변환
 인버터: 직류를 교류로 변환
 사이클로 컨버터: 교류를 교류로

변환(주파수 변환기)
• TRIAC : 양방향 3단자 소자

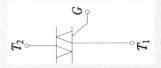

바로 확인 예제

정류방식 중 맥동률이 가장 작은 방식은 어떠한 방식인가?

정답 3상 전파

P Key point

정류방식에 따른 직류전압

단상 반파: 0.45E단상 전파: 0.9E3상 반파: 1.17E3상 전파: 1.35E

Chapter 05

단원별 기출복원문제

○1 举世蓋

직류를 교류로 변환하는 기기로 옳은 것은?

변류기

② 정류기

③ 초퍼

④ 인버터

해설

컨버터와 인버터

1) 컨버터 : 교류를 직류로 변환한다. 2) 인버터 : 직류를 교류로 변환한다.

02

교류 전동기를 직류 전동기처럼 속도 제어하려면 가변 주파수의 전원이 필요하다. 주파수 f_1 에서 직류로 변환하지 않고 바로 주파 수 f_2 로 변환하는 변환기로 옳은 것은?

- ① 사이클로 컨버터
- ② 주파수워 인버터
- ③ 전압·전류원 인버터 ④ 사이리스터 컨버터

해설

사이클로 컨버터

교류를 교류로 변환하는 주파수 변환기를 말한다.

03

사이리스터를 이용한 교류 전압 제어방식으로 옳은 것은?

- ① 위상 제어방식
- ② 레오너어드 방식
- ③ 초퍼 방식
- ④ TRC(time ratio control) 방식

해설

교류 전압 제어방식

사이리스터를 이용한 교류전압 제어의 경우 위상 제어방식을 사용한다.

04

전력용 반도체를 사용하여 직접 직류전압을 제어하는 것은?

- ① 브리지형 컨버터
- ② 단상 컨버터
- ③ 초퍼형 인버터
- ④ 3상 인버터

해설

직류전압 제어

반도체를 사용하여 직류전압 제어를 하는 것은 초퍼형 인버터가 된다.

05 ¥U\$

전압을 일정하게 유지하기 위해서 이용되는 다이오드로 옳은 것 은?

- ① 발광 다이오드
- ② 포토 다이오드
- ③ 제너 다이오드
- ④ 바리스터 다이오드

해설

제너 다이오드

정전압 안정화 회로에 활용된다.

06 ¥U≦

다이오드를 사용한 정류 회로에서 여러 개를 직렬로 연결하여 사 용할 경우 발생하는 효과로 옳은 것은?

- ① 부하 출력의 맥동률 감소
- ② 전력 공급 증대
- ③ 과전류로부터 보호
- ④ 과전압에 대한 보호

해설

다이오드의 연결

1) 직렬연결 : 과전압에 대한 보호조치 2) 병렬연결 : 과전류에 대한 보호조치

01 4 02 1 03 1 04 3 05 3 06 4

다이오드를 사용한 정류 회로에서 여러 개를 병렬로 연결하여 사 용할 경우 발생하는 효과로 옳은 것은?

- ① 과전압에 대한 보호
- ② 과전류에 대한 보호
- ③ 공급 전력 증대
- ④ 공급 전압 증대

해설

다이오드의 연결

1) 직렬연결 : 과전압에 대한 보호조치 2) 병렬연결 : 과전류에 대한 보호조치

08

다이오드 중 디지털 계측기, 탁상용 계산기 등에 숫자 표시기 등 으로 사용되는 것은?

- ① 터널 다이오드
- ② 제너 다이오드
- ③ 광 다이오드
- ④ 발광 다이오드

해설

발광 다이오드

디지털 계측기, 탁상용 계산기 등의 숫자 표시기 등에 사용된다.

09

SCR의 설명 중 옳지 않은 것은?

- ① 쌍방향성 사이리스터이다.
- ② 스위칭 소자이다.
- ③ 직류, 교류, 전력 제어용으로 사용한다.
- ④ P-N-P-N 소자이다.

해설

SCR(단방향 3단자 소자)

단방향성 사이리스터이며 PNPN 접합의 4층 구조를 갖는다.

1 ○ 世蓋

다음 중 자기 소호 제어용 소자로 옳은 것은?

① SCR

② TRIAC

③ DIAC

(4) GTO

해설

자기 소호 기능을 가지며, 게이트 신호로 정지시킬 수 있는 3단자 사이리스터 를 말한다.

11

다음 중 SCR의 기호로 옳은 것은?

해설

SCR의 기호

12

SCR의 애노드 전류가 20[A]로 흐르고 있을 때 게이트 전류를 반 으로 줄이면 애노드 전류는 얼마인가?

① 5[A]

② 10[A]

③ 20[A]

40[A]

해설

SCR의 특징

SCR의 경우 일단 도통이 된 후에는 게이트에 유지전류 이상으로 전류가 유지 되는 한 전류와 관계없이 항상 일정하게 흐르게 된다.

정말 07 ② 08 ④ 09 ① 10 ④ 11 ② 12 ③

SCR의 특성에 대한 설명으로 옳지 않은 것은?

- ① 부성 저항의 영역을 갖는다.
- ② 게이트 전류로 통전 전압을 가변시킨다.
- ③ 주 전류를 차단하려면 게이트 전압을 (0) 또는 (-)로 해야 한다.
- ④ 대 전류 제어용에 적합하다.

해설

SCR의 특성

SCR의 주전류를 차단시키려면 게이트의 전압을 (0) 또는 (-)로 하는 것이 아닌 애노드의 전압을 (0) 또는 (-)로 하여야만 한다.

14

사이리스터(thyristor)에서의 래칭 전류(latching current)에 관한 설명으로 옳은 것은?

- ① 게이트를 개방한 상태에서 사이리스터 도통 상태를 유지하 기 위한 최소의 순 전류이다.
- ② 게이트 전압을 인가한 후에 급히 제거한 상태에서 도통 상 태가 유지되는 최소의 순 전류이다.
- ③ 사이리스터의 게이트를 개방한 상태에서 전압을 상승하면 급히 증가하게 되는 순 전류이다.
- ④ 사이리스터가 turn-on하기 시작하는 순 전류이다.

해설

래칭 전류

사이리스터의 래칭 전류라 함은 사이리스터가 turn-on을 시작하는 전류를 말한다.

15

다음 () 안에 들어갈 알맞은 말을 순서대로 바르게 나열한 것 은?

사이리스터에서는 게이트 전류가 흐르면 순방향의 저지상 태에서 () 상태가 된다. 게이트 전류를 가하여 도통 완 료까지의 시간을 () 시간이라고 하나, 이 시간이 길면 () 시의 ()이 많고 사이리스터 소자가 파괴될 수가 있다.

- ① 온, 턴온, 스위칭, 전력손실
- ② 온, 턴온, 전력손실, 스위칭
- ③ 스위칭, 온, 턴온, 전력손실
- ④ 턴온, 온, 스위칭, 전력손실

해설

사이리스터의 특징

사이리스터에서는 게이트 전류가 흐르면 순방향의 저지상태에서 온 상태가 된다. 게이트 전류를 가하여 도통 완료까지의 시간을 턴온 시간이라고 하나, 이 시간 이 길면 스위칭 시의 전력손실이 많고 사이리스터 소자가 파괴될 수가 있다. 문제를 기억하며, 글자 수가 1, 2, 3, 4로 증가하는 보기를 찾자.

16 世蓋

다음 중 3단자 사이리스터가 아닌 것은?

① GTO

② TRIAC

③ SCS

4 SCR

해설

SCS

조건 중 SCS는 단방향 4단자 소자에 해당한다.

17 ₩Uå

다음 중 양방향성으로 전류를 흘릴 수 있는 양방향성 소자로 옳은 것은?

① SCR

② TRIAC

③ GTO

4 MOSFET

해설

TRIAC(양방향 3단자 소자)

SCR, GTO, MOSFET 모두 단방향 소자이며, 양방향성 소자는 TRIAC이다.

18 ₩世출

트라이액(TRIAC)의 기호로 옳은 것은?

해설

TRIAC의 기호

양방향 3단자 소자로서 기호는

19

반도체로 만든 PN접합이 하는 작용으로 옳은 것은?

- ① 변조작용
- ② 발진작용
- ③ 증폭작용
- ④ 정류작용

해설

PN접합

P형 반도체와 N형 반도체가 서로 접합면을 가지는 것으로 정류작용을 한다.

20

반도체 내에서 정공은 어떻게 생성되는가?

- ① 결합 전자의 이탈
- ② 자유 전자의 이동
- ③ 접합 불량
- ④ 확산 용량

해설

정공

결합 전자의 이탈로 전자의 빈자리가 생길 경우 그 빈자리를 정공이라 한다.

21

P형 반도체의 전기 전도의 주된 역할을 하는 반송자로 옳은 것

① 전자

② 가전자

③ 불순물

④ 정공

해설

P형, N형 반도체의 반송자

- 1) P형 반도체의 반송자는 정공이 된다.
- 2) N형 반도체의 반송자는 전자가 된다.

교류 전압의 실효값이 200[V]일 때 단상 반파정류에 의하여 발생 하는 직류전압의 평균값은 약 몇 [V]인가?

① 45

2 90

③ 105

4 110

해설

단상 반파회로의 직류전압 E_d

 $E_{\!\!d}=0.45E$

 $=0.45\times200=90[V]$

정달 17 ② 18 ③ 19 ④ 20 ① 21 ④ 22 ②

단상 전파 정류회로에서 직류전압의 평균값으로 가장 적당한 것 은? (단, V는 교류전압의 실효값을 나타낸다.)

① 0.45V

(2) 0.9V

③ 1.17V

④ 1.35V

해설

정류방식의 직류전압

- 1) 단상 반파 $E_d = 0.45E$
- 2) 단상 전파 $E_d = 0.9E$
- 3) 3상 반파 $E_d = 1.17E$
- 4) 3상 전파 $E_d = 1.35E$

24

다음 정류 방식 중에서 맥동 주파수가 가장 많고 맥동률이 가장 작은 것은?

- ① 단상 반파식
- ② 단상 전파식
- ③ 3상 반파식
- ④ 3상 전파식

해설

3상 전파식

3상 전파의 경우 맥동 주파수는 6f가 되며, 맥동률은 4[%]로서 맥동 주파수 는 가장 많고, 맥동률은 가장 적다.

25

단상 반파 정류 회로에 전원 전압 200[V], 부하 저항 $10[\Omega]$ 이면 부하 전류는 약 몇 [A]인가?

1) 4

(2) 9

③ 12

4 18

해설

정류회로의 부하전류

단상 반파 정류 회로의 직류 전압 $E_d = 0.45 E[\mathrm{V}]$

직류전압
$$E_d=0.45\times 200=90 \mathrm{[V]}$$
 부하전류 $I=\frac{V}{R}=\frac{90}{10}=9 \mathrm{[A]}$

26

60[Hz] 3상 반파 정류회로의 맥동 주파수[Hz]로 옳은 것은?

① 360

② 180

③ 120

4 60

해설

정류회로의 맥동 주파수

- 1) 단상 반파 정류 $f_0 = 60$ [Hz]
- 2) 단상 전파 정류 $f_0 = 2f = 120[Hz]$
- 3) 3상 반파 정류 $f_0 = 3f = 180[Hz]$
- 4) 3상 전파 정류 $f_0 = 6f = 360$ [Hz]

27

3상 반파 정류회로에서 맥동률은 몇 [%]인가? (단, 부하는 저항 부하이다.)

① 약 10

② 약 17

③ 약 28

④ 약 40

해설

정류방식에 따른 맥동륰

- 1) 단상 반파 → 121[%]
- 2) 단상 전파 → 48[%]
- 3) 3상 반파 → 17[%]
- 4) 3상 전파 → 4[%]

28 ₩₩

3상 전파 정류회로에서 출력전압의 평균전압은 얼마인가? (단, V는 선간전압의 실효값)

- ① 0.45 V[V]
- (2) 0.9 V[V]
- (3) 1.17 V[V]
- 4 1.35 V[V]

해설

3상 전파 정류회로의 직류전압

 $E_{\!\!d}=1.35E$

29

단상 반파정류로 직류전압 150[V]를 얻으려고 한다. 최대 역전압은 몇 [V] 이상의 다이오드를 사용하여야 하는가? (단, 정류회로및 변압기의 전압강하는 무시한다.)

- ① 약 150[V]
- ② 약 166[V]
- ③ 약 333[V]
- ④ 약 471[V]

햬설

단상 반파일 경우 역전압 첨두치(PIV)

$$PIV = \sqrt{2} E = \sqrt{2} \times 333 = 471 [V]$$

교류전압
$$E = \frac{E_d}{0.45} = \frac{150}{0.45} = 333 \mathrm{[V]}$$

30

어떤 정류회로의 부하 전압이 200[V]이고 맥동률이 3[%]이면 교류분은 몇 [V] 포함되어 있는가?

1) 6

2 8

③ 12

4 16

해설

맥동률

교류분=직류분 \times 맥동률 $=200<math>\times0.03=6$ [V]

전기 기능사 _{필기}

2024년 기출분석

- ▼ 전기공사에 사용되는 전선, 공구 및 기구 등에 대한 문제가 주로 출제됩니다.
- ▼ 전선의 접속 시 방법 및 유의사항에 대한 문제가 출제됩니다.
- ✓ 옥내배선 공사 시 공사방법에 대한 문제가 출제됩니다.
- ▼ 접지시스템에 따른 규정에 대한 문제가 주로 출제됩니다.
- ☑ 인입선에 대한 규정 및 배전선로의 규정에 대한 문제가 출제됩니다.
- ▼ 특수 장소에 관련된 공사방법에 대한 문제가 출제됩니다.

2024년 출제비율

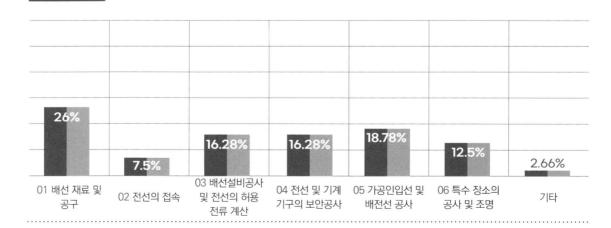

전기설비

CHAPTER 01	배선 재료 및 공구	202
CHAPTER 02	전선의 접속	224
CHAPTER 03	배선설비공사 및 전선의 허용전류 계산	228
CHAPTER 04	전선 및 기계기구의 보안공사	243
CHAPTER 05	가공인입선 및 배전선 공사	259
CHAPTER 06	특수 장소의 공사 및 조명	269

#

F

배선 재료 및 공구

바로 확인 예제

직류에서 고압의 범위는?

정답 1.5[kV] 초과 ~ 7[kV] 이하

P Key point

전압의 구분

저압: 교류 1[kV] 이하,
 직류 1.5[kV] 이하

• 고압 : 교류 1[kV] 초과, 직류 1.5[kV] 초과 7[kV]

이하의 전압

• 특고압 : 7[kV] 초과

바로 확인 예제

연선의 결정에 있어서 중심 소선을 뺀 층수가 3층이다. 소선의 총 수 N은 얼마인가?

정답 37가닥

풀이 총 소선 수

N=3n(n+1)+1 (총 수가 30년 로 n=3)

 $\therefore 3 \times 3 \times (3+1) + 1 = 37(가닼)$

Q Key **F** point 연선의 총 소선 수 N = 3n(n+1) + 1

01 전선 및 궤이블

1 전압의 구분 ★

(1) 저압

교류 : 1[kV] 이하의 전압
 질 직류 : 1.5[kV] 이하의 전압

(2) 고압

① 교류 : 1[kV] 초과 ~ 7[kV] 이하의 전압 ② 직류 : 1.5[kV] 초과 ~ 7[kV] 이하의 전압

(3) 특고압

7[kV] 초과하는 모든 전압

2 단선과 연선 ***

전선에는 단선과 연선이 있는데, 연선이란 꼬은 선을 말하며 직경이 커지면 가요성이 불리하다는 이유로 연선을 사용하다.

(1) 단선

- ① 단면이 원형인 1가닥을 도체로 한 것으로 사용한 전선을 의미
- ② 단면으로 원형, 평각형, 각형 등이 있으며 각각 용도에 따라 구분하여 사용
- ③ 단선의 도체 지름은 [mm]로 나타내고, 가요성이 작고 가는 전선을 사용

(2) 연선

- ① 전선의 단면이 원형인 여러 가닥의 단선을 꼬아 합쳐진 전선을 의미
- ② 전류 용량이나 기계적인 강도가 큰 장소 혹은 가요성이 요구되는 장소에 사용
- ③ 연선의 공칭단면적은 [mm²]로 나타내고, 가요성이 크고 굵은 전선을 사용한다.

총 소선 수 : N = 3n(n+1) + 1

연선의 단면적 : $A = \frac{\pi d^2}{4} \times N$

n : 층수, d : 소선의 지름

3 도체의 종류

(1) 구리 도체 ★★

① **연동선**: 경동선에 비하여 도전율이 우수하나 강도는 떨어지므로 주로 옥내배 선 등에 사용

② 경동선 : 연동선에 비하여 강도가 우수하여 주로 옥외배선 등에 사용

(2) 알루미늄 도체

ACSR(강심 알루미늄 연선)은 주로 힘을 많이 받는 가공송전선로에 사용

4 도체의 고유저항 ρ ★

- (1) 연동선 $\rho = \frac{1}{58} [\Omega \cdot mm^2/m]$
- (2) 경동선 $\rho = \frac{1}{55} [\Omega \cdot \text{mm}^2/\text{m}]$
- (3) 알루미늄 $\rho = \frac{1}{35} [\Omega \cdot \text{mm}^2/\text{m}]$

5 전선의 색상 ****

상(문자)	L1	L2	L3	N	보호도체
색상	갈색	흑색	회색	청색	녹색-노란색

6 전선의 종류

(1) 나전선 ★

일반적으로 피복이 없는 도체로만 이루어진 전선으로 옥내에서는 시설할 수 없으며 다음 장소에 한하여서만 사용 가능

- ① 애자 사용 공사에 의하여 전개된 곳에 시설되는 경우
 - 전기로용 전선
 - 전선의 피복 절연물이 부식하는 장소에 시설하는 전선
 - 취급자 이외의 자가 출입할 수 없도록 설비한 장소에 시설하는 전선
- ② 버스 덕트 공사
- ③ 라이팅 덕트 공사
- ④ 접촉전선 등

암기법 나전선의 시설이 가능한 공사방법을 기억할 것

바로 확인 예제

ACSR이라 함은 무엇을 말하는가?

정답 강심 알루미늄 연선

Key F point ACSR 강심 알루미늄 연선

바로 확인 예제

정답 연동선의 고유저항 $\rho = \frac{1}{58} \left[\Omega \cdot \text{mm}^2/\text{m} \right]$

Key F point 도체의 고유저항

- 연동선 $\rho = \frac{1}{58} [\Omega \cdot \text{mm}^2/\text{m}]$
- 경동선 $\rho = \frac{1}{55} [\Omega \cdot \text{mm}^2/\text{m}]$
- 알루미늄 $\rho = \frac{1}{35} \left[\Omega \cdot \text{mm}^2/\text{m}\right]$

바로 확인 예제

옥외용 비닐 절연전선의 약호는?

정답 OW

P Key **F** point

전선의 약호

• DV : 인입용 비닐 절연전선

• OW : 옥외용 비닐 절연전선

• NR : 450/750[V]일반용 단심 비

닐 절연전선

P Key point

• 캡타이어 코드

연동선 또는 꼬은 선에 테이프 또는 실을 감고, 그 위에 30[%] 이상의 고무 탄화수소 혼합물로 균일하게 피복한 것으로서 기계적인 강도, 방습성이 우수(예 : 옥내 교류 300[V] 이하의 소형 전기 기구에 사용)

• 금사 코드

연동선을 두 개로 꼬아 면사로 감고, 18가닥을 모아 그 위에 고무혼합물의 피복을 입히고, 2~4조로면사편조를 씌운 구조를 갖춤(예:전기이발기, 전기면도기, 헤어드라이어 등 이동용 기구에 사용)

P Key point

- EV : 폴리에틸렌 절연 비닐 시스 케이블
- CV : 가교 폴리에틸렌 절연 비닐 시스 케이블
- W : 비닐 절연 비닐 시스 케이블

바로 확인 예제

4심 캡타이어 케이블의 색상은?

정답 흑, 백, 적, 녹

(2) 절연전선 ★★★★

- ① 나전선에 고무나 비닐 등의 절연물을 피복하여 전기적으로 절연하여 저압에 사용
- ② 현재 가장 많이 사용되는 절연물은 면과 고무, 합성수지 등
- ③ 절연물은 유연하며 강도가 크고, 절연저항, 내열성이 큰 것을 필요로 하고, 장소에 따라서 내산성 등이 요구됨

명칭(약호)	용도	
인입용 비닐 절연전선(DV)	저압 가공 인입용으로 사용	
옥외용 비닐 절연전선(OW)	저압 가공 배전선(옥외용)	
옥외용 가교 폴리에틸렌 절연전선(OC)	고압 가공전선로에 사용	
450/750[V]일반용 단심 비닐 절연전선(NR)	옥내배선용으로 주로 사용	
형광등 전선(FL)	형광등용 안정기의 2차 배선	

▲ 절연전선의 명칭과 약호

(3) 코드 ★

- ① 전등이나 전기기구에 접속하여 사용하는 기동용 전선
- ② 코드는 옥내에서 직하식 전등 및 기타 소형 전기기구에 사용이 되며, 종류로 는 고무 코드, 비닐 코드, 단심 코드, 대편 코드 등이 있음
- ③ 전기용품 안전관리법을 적용받는 것이 아니면 이를 사용해서는 안 되며, 또한 비닐 코드 및 비닐 캡타이어 코드는 전구선 및 고온에서 사용하는 전열기에 는 사용 불가

(4) 케이블 ★★

- ① 케이블은 도체 위에 절연체로 절연을 하고 그 위에 외장 물질로 외장을 한 것
- ② 케이블에 사용되는 약호

• R : 고무

• B : 부틸 고무

• V : 비닐

• E : 폴리에틸렌

• C : 가교 폴리에틸렌

• N : 클로로프렌

③ 종류

- 캡타이어 케이블 : 이동성과 가요성이 있으며 고무 혼합물로 피복하고, 내수성, 내산성, 내유성을 가진 전선으로 공장 등에서 사용됨, 심선의 색상은 5심(흑•백•적•녹•황)으로 되어 있음
- 연피 케이블 : 외부에 손상을 받지 않고 부식의 우려가 없는 관로식으로 지 중전선로에 사용

02 배선 재료

1 점멸 스위치 *

전등이나 옥내용 소형전기 기구, 전열기의 열 조정에 사용

- 스위치가 개로 된 경우 색깔은 녹색 또는 검은색이며 문자는 개 또는 OFF를 나타냄
- 폐로 된 경우 색깔은 붉은색 또는 흰색을 나타내며, 문자는 폐 또는 ON을 나타냄
- (1) 텀블러 스위치

옥내에 가장 많이 사용하고 노출형과 매입형이 있음

(2) 로우터리 스위치(셀렉터 스위치)

회전 스위치로서 노출형으로 노브를 돌려가며 개로나 폐로 또는 광도와 발열량 조절 가능

(3) 누름단추 스위치(푸쉬버튼 스위치) 버튼을 눌러서 개폐할 수 있고 매입형만을 사용하며, 연결 스위치라고도 하고 워격 조정 장치나 소세력 회로에 사용

(4) 풀 스위치

샹들리에에 달린 끈을 이용하여 회로를 개폐할 수 있으며, 끈을 한번 당기면 개로 다음은 폐로 되는 것

(5) 코드 스위치

코드의 중간에 넣어 회로를 개폐할 수 있다. 이는 중간 스위치라고도 하며 선풍기 또는 전기 스탠드에 이용

바로 확인 예제

지중전선로의 매설방법은?

정답 직접 매설식, 관로식, 암거식

P Key point

지중전선로의 케이블의 매설방법

직접 매설식, 관로식, 암거식

- 관로식의 매설 깊이 : 1[m] 이상 단, 중량물의 압력을 받을 우려가 없는 경우라면 0.6[m] 이상
- 직접 매설식의 매설 깊이 : 차량 및 중량물의 압력의 우려가 있다 면 1[m], 기타의 경우 0.6[m] 이 상

바로 확인 예제

배선 기구 중에서 벽에 매입형으로 가장 많이 사용하는 점멸기는?

정답 텀블러 스위치

P Key point

풀 스위치

샹들리에에 달린 끈을 이용하여 회로 개폐 가능

(6) 도어 스위치

문 혹은 문기둥에 매입하여 문을 열고 닫음에 따라 자동적으로 회로를 개폐하는 곳(창문, 출입문 등)에 사용

2 콘센트 및 플러그 *****

(1) 콘센트

- ① **방수용 콘센트**: 욕실 또는 물의 사용도가 많은 곳에서 물이 들어가지 않도록 마개를 덮어 둘 수 있는 구조로 되어 있음, 물기 및 습기를 취급하는 장소에 콘센트를 시설 시 설치하는 누전차단기(ELB)는 정격감도전류 15[mA] 이하, 동작시간 0.03초 이하의 전류동작형 누전차단기여야 함 ★★★
- ② 턴 로크 콘센트 : 콘센트에 끼운 플러그의 빠짐을 방지

(2) 플러그

① 멀티 탭 : 하나의 콘센트에 2 또는 3가지의 기구를 사용할 때 이용

② 테이블 탭(익스텐션 코드) : 콘센트로부터 길이가 짧을 때 연장하여 사용

바로 확인 예제

하나의 콘센트에 둘 또는 세 가지의 기 구를 사용하는 것을 무엇이라 하는가?

정답 멀티 탭

- ③ 아이언 플러그: 전기 다리미, 커피포트, 온탕기에 사용하며, 코드의 한쪽은 꽂음 플러그로 되어 있고, 전원을 연결하며, 다른 한쪽은 플러그가 달려 있어 전기 기구용 콘센트를 끼울 수 있도록 되어 있음
- 3 소켓 ★★★

절연전선이나 코드의 끝에 연결하여 전구를 접속되게 하는 기구

(1) 리셉터클

등을 벽이나 천장 등에 고정시키는 기구

(2) 로우젯

천장에 코드를 매달기 위하여 사용하는 것

바로 확인 예제

등을 벽이나 천장 등에 고정시키는 기구를 무엇이라 하는가?

정답 리셉터클

Rey F point 리셉터클 등을 벽이나 천장 등에 고정

Rey F point

차단기의 종류

- 누전차단기(ELB)
- 배선용 차단기(MCCB)

바로 확인 예제

고압용 포장퓨즈의 경우 정격전류의 몇 배의 전류에 견디어야만 하는가?

정답 1.3배

Key F point

과전류 차단기 시설제한장소

- 접지도체
- 중성선
- 접지측 전선

바로 확인 예제

한국 전기설비규정에서 정한 과전류 차단기 시설제한장소는?

정답 접지도체, 중성선, 접지측 전선

4 과전류 차단기 *****

전선 및 기계기구를 보호할 목적으로 사용되는 전기기계 기구이며, 과전류가 흐르면 자동으로 차단하여 회로와 기기를 보호

(1) 저압전로 중의 사용하는 퓨즈의 시설 ★

정격전류의 구분	1171	정격전류의 배수	
6년대의 1년	시간	불용단전류	용단전류
4A 이하	60분	1.5배	2.1배
4A 초과 16A 미만	60분	1.5배	1.9배
16A 이상 63A 이하	60분	1.25배	1.6배
63A 초과 160A 이하	120분	1.25배	1.6배
160A 초과 400A 이하	180분	1.25배	1.6배
400A 초과	240분	1.25배	1.6배

(2) 배선용 차단기(MCCB) ★★

과전류 차단기로 저압전로에 사용하는 산업용 배선용 차단기와 주택용 배선용 차단기는 다음 표에 적합할 것

① 산업용 배선용 차단기(과전류트립 동작시간 및 특성)

정격전류의 구분	시간	정격전류의 배수(모든 극에 통전)	
		부동작 전류	동작 전류
63A 이하	60분	1.05배	1.3배
63A 초과	120분	1.05배	1.3배

② 주택용 배선용 차단기(과전류트립 동작시간 및 특성)

정격전류의 구분	시간	정격전류의 배수(모든 극에 통전)	
		부동작 전류	동작 전류
63A 이하	60분	1.13배	1.45배
63A 초과	120분	1.13배	1.45배

(3) 고압 퓨즈 ★★★

① **포장 퓨즈** : 정격 1.3배의 전류에 견디고 2배의 전류에서는 120분 내에 용단 되어야 함

② 비포장 퓨즈 : 정격 1.25배의 전류에 견디고 2배의 전류에서는 2분 내에 용 단되어야 함

(4) 과전류차단기 시설제한장소 ****

- ① 접지공사의 접지도체
- ② 다선식 전로의 중성선
- ③ 전로 일부에 접지공사를 한 저압 가공전선로의 접지측 전선

5 누전차단기(ELB)

(1) 정의 전로의 누전에 대한 위험을 방지하기 위하여 설치하는 보호설비

(2) 특징

인체의 감전재해 방지용의 누전차단기의 경우는 정격감도전류는 30[mA] 이하, 동작시간은 0.03초 이하의 것을 설치(물기나 습기를 취급하는 곳의 콘센트는 정격감도전류는 15[mA] 이하, 동작시간은 0.03초 이하)

03 전기설비에 관련된 공구 *****

1 게이지 및 측정기의 종류

(1) 와이어 게이지 : 전선의 굵기 측정

(2) 메거(절연저항계) : 절연저항 측정

바로 확인 예제

ELB라 함은 무엇을 말하는가?

정답 누전차단기

Key F point

인체 보호용 누전차단기의 감도전류 정격감도전류 30[mA] 이하, 동작시 간은 0.03초 이하의 전류동작형

바로 확인 예제

전선의 굵기를 측정하기 위하여 사용 되는 것은 무엇인가?

정답 와이어 게이지

P Key point

게이지 및 측정기

• 와이어 게이지 : 전선의 굵기 측정

• 메거 : 절연저항 측정

• 어스테스터 : 접지저항 측정

(3) 어스테스터(접지저항계) 또는 콜라우시 브리지법 : 접지저항 측정

(4) 후크온메터 : 통전중인 회로의 전압과 전류를 측정

(5) 버니어켈리퍼스 : 물체의 두께, 깊이, 안지름 및 바깥지름 등을 모두 측정

2 공구 및 기구 *****

(1) 와이어 스트리퍼 : 전선의 절연 피복물을 자동으로 벗길 때 사용

(2) 토치램프 : 합성수지관을 구부리기 위해 가열할 때 사용하는 것

(3) 프레셔툴 : 솔더리스 커넥터 또는 터미널을 압착시키는 펜치

(4) 클리퍼 : 펜치로 절단하기 어려운 굵은 전선이나 볼트 등을 절단할 때 사용

(5) 오스터 : 금속관 끝에 나사를 내는 공구로서 래칫(ratchet)형은 다이스 홀더를 핸들의 왕복 운동을 반복하면서 나사를 내며 주로 가는 금속관에 사용

(6) 파이프렌치 : 금속관을 커플링으로 접속 시 금속관 커플링을 죄는 것

(7) 벤더(히키) : 금속관을 구부리는 공구

(8) 리머 : 금속관 절단 후 관 안에 날카로운 것을 다듬는 공구

바로 확인 예제

펜치로 절단하기 어려운 굵은 전선을 절단하기 위하여 사용되는 공구류는?

정답 클리퍼

Q Key F point 공구 및 기구류

• 와이어 스트리퍼 : 전선의 피복을 자동으로 벗기는 공구

• 클리퍼 : 굵은 전선 절단 • 오스터 : 관에 나사를 냄

• 노크아웃 펀치 : 캐비닛에 구멍을

• 전선 피박기 : 활선 시 전선의 피 복을 벗기는 공구

(9) 파이프커터 : 금속관의 절단 시 파이프 커터를 사용하면 관 안쪽이 볼록하게 되어 처리가 곤란하지만, 굵은 금속관을 절단 시 약 70~80[%] 정도만 절단하고 나머 지는 쇠톱으로 절단할 경우 시간을 많이 단축할 수 있음

(10) 노크아웃 펀치(홀쏘): 배·분전반의 배관 변경 또는 이미 설치된 캐비닛에 구멍 을 뚫을 때 필요하며 크기로는 15, 19, 25[mm]가 있으며, 수동식과 유압식 두 가지가 있음

(11) 전선 피박기 : 활선 시 전선의 피복을 벗기는 공구

(12) 와이어통 : 충전되어 있는 활선을 움직이거나 작업권 밖으로 밀어낼 때 사용하 는 절연봉

3 심벌 기호 및 전선의 가닥수 ★★★

(1) 차단기

배선용 차단기

누전차단기

E

개폐기

(2) 배분전반

: 분전반

: 배전반

: 제어반

(3) 콘센트

: 콘센트

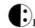

•)_E : 접지극 붙이 콘센트

• • • • WP : 방수형 콘센트

(4) 점멸기

: 점멸기 EX : 방폭형

3 : 3로 스위치 4 : 4로 스위치

(5) 배선기호

① 천장 은폐 배선 ----

② 바닥 은폐 배선 - - - -

③ 노출 배선 -----

(6) 2개소 이상 점멸 시 사용되는 스위치 : 3로 스위치

① 2개소 점멸 시 필요한 스위치 개수 : 3로 스위치 2개

② 3개소 점멸 시 필요한 스위치 개수 : 3로 스위치 2개, 4로 스위치 1개

③ 4개소 점멸 시 필요한 스위치 개수 : 3로 스위치 2개, 4로 스위치 2개

바로 확인 예제

● EX는 무엇을 말하는가?

정답 방폭형

바로 확인 예제

3개소 점멸 시 필요한 3로 스위치와 4로 스위치의 개수는?

정답 3로 2개, 4로 1개

단원별 기출복원문제

01

고압에서 직류는 1.5[kV] 초과, 교류는 1[kV]를 넘고, 몇 [V] 이하인가?

- ① 6,000[V] 이하
- ② 7,000[V] 이하
- ③ 8,000[V] 이하
- ④ 9,000[V] 이하

해설

전압의 구분

- 1) 저압 : 교류는 1[kV] 이하, 직류는 1.5[kV] 이하인 것
- 2) 고압 : 교류는 1[kV]를, 직류는 1.5[kV]를 초과하고, [7kV] 이하인 것
- 3) 특고압 : [7kV]를 초과하는 것

02

연선의 층수를 n이라 할 때 총 소선 수 N으로 옳은 것은?

- ① N=3n(n+1)+1
- ② N=3n(n+2)+1
- ③ N = 3n(n+1)
- 4) N=3n(n+2)

해설

연선의 총 소선 수 N

N = 3n(n+1) + 1

이때 n은 연선의 층수를 말한다.

03

지름 1[mm], 소선 7본의 연선의 공칭단면적[mm²]은 얼마인가?

1) 6

2 8

3 14

4) 22

해설

연선의 공칭단면적 $A[mm^2]$

$$A = \frac{\pi d^2}{4} \times N[\text{mm}^2]$$

$$=\frac{\pi\times 1^2}{4}\times 7=5.497=6[\text{mm}^2]$$

04

표준 연동의 고유저항값[$\Omega \cdot \mathsf{mm}^2/\mathsf{m}$]은 얼마인가?

② $\frac{1}{56}$

 $3) \frac{1}{57}$

 $4) \frac{1}{58}$

해설

각 도체별 고유저항값 ρ

- 1) 연동선 $\rho = \frac{1}{58} [\Omega \cdot \text{mm}^2/\text{m}]$
- 2) 경동선 $\rho = \frac{1}{55} [\Omega \cdot \text{mm}^2/\text{m}]$
- 3) 알루미늄 $\rho = \frac{1}{35} [\Omega \cdot \text{mm}^2/\text{m}]$

05

한국전기설비규정에서 정한 전선의 식별에서 N의 색상으로 옳은 것은?

① 흑색

② 적색

③ 갈색

④ 청색

해설

전선의 식별

상(문자)	색상	
L1	갈색	
L2	흑색	
L3	회색	
Ν	청색	
보호도체	녹색-노란색	

06 ₩번출

절연전선 중 옥외용 비닐 절연전선을 무슨 전선으로 호칭하는가?

- ① NR 전선
- ② ACSR선

③ OW선

④ DV선

해설

절연전선의 약호

1) NR : 450/750[V] 일반용 단심 비닐 절연전선

2) ASCR: 강심 알루미늄 연선3) OW: 옥외용 비닐 절연전선4) DV: 인입용 비닐 절연전선

07

다음 중 A.C.S.R은 어느 것인가?

- ① 경동 연선
- ② 중공 연선
- ③ 알루미늄선
- ④ 강심 알루미늄 연선

해설

전선의 명칭

ACSR(aluminum cable steel reinforced) : 강심 알루미늄 연선

08

고압 전선로에서 사용되는 옥외용 가교 폴리에틸렌 절연전선으로 옳은 것은?

① DV

② OW

③ OC

4 NR

해설

절연전선의 약호

1) DV : 인입용 비닐 절연전선 2) OW : 옥외용 비닐 절연전선

3) OC : 옥외용 가교 폴리에틸렌 절연전선 4) NR : 450/750[V] 일반용 단심 비닐 절연전선

09

450/750[V] 일반용 단심 비닐 절연전선의 약호로 옳은 것은?

① NR

② IR

③ IV

4 NRI

해설

전선의 약호

NR : 450/750[V] 일반용 단심 비닐 절연전선의 약호

10

소기구용으로 전류는 보통 0.5[A]이고 전기 이발기, 전기면도기, 헤어드라이기 등에 이용되는 코드로 옳은 것은?

- ① 고무 코드
- ② 금실 코드
- ③ 극장용 코드
- ④ 3심 원형 코드

해설

금(사)실 코드

가요성이 좋아 부드럽고 소기구용으로 전기 이발기, 전기면도기 등에 사용되는 코드를 말한다.

11

폴리에틸렌 절연 비닐 시스 케이블의 약호로 옳은 것은?

① DV

② EE

③ EV

④ OW

해설

케이블의 약호

EV : 폴리에틸렌 절연 비닐 시스 케이블

정답

06 3 07 4 08 3 09 1 10 2 11 3

캡타이어 케이블 심선의 색상은 몇 심까지 있는가?

① 3심

② 2심

③ 4심

④ 5심

해설

캔타이어 케이블의 심선의 색상 흑, 백, 적, 녹, 황으로서 5심까지 있다.

13

4심 캡타이어 케이블의 심선의 색상으로 옳은 것은?

- ① 흑, 적, 청, 녹
- ② 흑, 청, 적, 황
- ③ 흑, 백, 적, 녹
- ④ 흑, 녹, 청, 백

해설

4심 캡타이어 케이블의 심선의 색상 흑, 백, 적, 녹

14

특고압 지중 전선로에서 직접 매설식에 사용하는 것은?

- ① 연피 케이블
- ② 고무 시스 케이블
- ③ 클로로프렌 시스 케이블
- ④ 비닐 시스 케이블

해설

연피 케이블

납의 시스를 씌운 케이블로서 외부의 손상을 받지 않고 부식의 우려가 없는 관로식, 지중전선로에 사용한다.

15

다음 중 지중전선로의 매설 방법이 아닌 것은?

- ① 관로식
- ② 암거식
- ③ 직접 매설식
- ④ 행거식

해설

지중전선로의 매설 방식

- 1) 직접 매설식
- 2) 관로식
- 3) 암거식

16

지중전선로를 직접 매설식에 의하여 시설하는 경우 차량, 기타 중 량물의 압력을 받을 우려가 있는 장소의 매설 깊이[m]로 옳은 것 은?

- ① 0.6[m] 이상
- ② 1[m] 이상
- ③ 1.5[m] 이상
- ④ 2.0[m] 이상

해설

직접 매설식의 매설 깊이

차량, 기타 중량물의 압력을 받을 우려가 있는 장소 1[m] 이상, 기타의 경우 0.6[m]

17

다음 중 매입형에만 사용되는 스위치는 어느 것인가?

- ① 텀블러 스위치
- ② 로터리 스위치
- ③ 누름 단추 스위치 ④ 풀 스위치

해설

누름 단추 스위치

버튼을 눌러서 개폐할 수 있고 매입형만을 사용하며, 연결 스위치라고도 한다. 원격 조정 장치나 소세력 회로에 사용한다.

소형 전기 기구의 코드 중간에 쓰는 개폐기로 옳은 것은?

- ① 컷 아웃 스위치
- ② 플로트 스위치
- ③ 코드 스위치
- ④ 캐노피 스위치

해설

코드 스위치

코드 스위치는 코드의 중간에 넣어 회로를 개폐할 수 있다. 이는 중간 스위치 라고도 하며 선풍기 또는 전기 스탠드에 이용한다.

19 ₩<u>U</u>Š

하나의 콘센트에 둘 또는 세 가지의 기구를 사용할 때 끼우는 플러그로 옳은 것은?

- ① 코드 접속기
- ② 멀티 탭
- ③ 테이블 탭
- ④ 아이언 플러그

해설

멀티 탭

멀티 탭의 경우 하나의 콘센트에 둘 또는 세 가지의 기구를 사용할 때 이용된다.

20

코드 길이가 짧을 때 연장하여 사용하는 것으로, 익스텐션 코드 (extension cord)라고도 부르는 것은?

- ① 아이언 플러그(iron plug)
- ② 작업등(extension light)
- ③ 테이블 탭(table tap)
- ④ 멀티 탭(multi tap)

해설

테이블 탭

테이블 탭이란 코드의 길이가 짧을 때 연장하여 사용되는 것으로서 익스텐션 코드라고도 한다.

21

220[V] 옥내 배선에서 백열전구를 노출로 설치할 때 사용하는 기구인 것은?

- ① 리셉터클
- ② 테이블 탭

③ 콘센트

④ 코드 커넥터

해설

리셉터클

등을 벽이나 천정면에 고정하기 위하여 사용되는 기구를 말한다.

22

다음 중 천장에 코드를 매달기 위하여 사용하는 소켓은 어느 것인가?

- ① 리셉터클
- ② 로제트
- ③ 키 소켓
- ④ 키리스 소켓

해설

로제트(로우젯)

천장에 코드를 매달기 위하여 사용되는 소켓을 로제트라고 한다.

23

차단기의 종류 중 ELB의 용어로 옳은 것은?

- ① 유입차단기
- ② 진공차단기
- ③ 배선용 차단기
- ④ 누전차단기

해설

차단기의 약호

- 1) 유입차단기(OCB)
- 2) 진공차단기(VCB)
- 3) 배선용 차단기(MCCB)
- 4) 누전차단기(ELB)

정딭

18 ③ 19 ② 20 ③ 21 ① 22 ② 23 ④

저압 옥내배선을 보호하는 배선용 차단기의 약호로 옳은 것은?

① ACB

② ELB

③ VCB

④ MCCB

해설

차단기의 약호

1) ACB : 기중차단기 2) ELB : 누전차단기 3) VCB : 진공차단기 4) MCCB : 배선용 차단기

25

한국전기설비규정에 따라 저압전로에 사용하는 배선용 차단기(산업용)의 정격전류가 30[A]라면, 여기에 39[A]의 전류가 흐를 때동작시간은 몇 분 이내여야 하는가?

① 30분

② 60분

③ 90분

④ 120분

해설

배선용 차단기 정격(산업용)

정격전류	동작시간	부동작전류	동작전류	
63[A] 이하 60분		1.05배	1.3배	
63[A] 초과 120분		1.05배	1.3배	

63[A] 이하의 것으로 동작전류가 1.3배 흐를 경우 60분 이내에 동작되어야만 한다.

26

고압용 비포장 퓨즈는 정격전류의 몇 배를 견뎌야 하는가?

① 1.3

2 1.25

③ 2.0

4 2.5

해설

고압용 퓨즈

- 1) 포장 퓨즈의 경우 정격전류의 1.3배를 견디고 2배의 전류로 120분 이내에 용단되어야만 한다.
- 2) 비포장 퓨즈의 경우 정격전류의 1.25배를 견디고 2배의 전류로 2분 이내에 용단되어야만 한다.

27

과전류 차단기로 시설하는 퓨즈 등 고압전로에 사용하는 포장 퓨즈는 정격전류의 몇 배의 전류를 견뎌야 하는가?

① 2배

② 1.3배

③ 1.25배

④ 1.6배

해설

고압용 퓨즈

- 1) 포장 퓨즈의 경우 정격전류의 1.3배를 견디고 2배의 전류로 120분 이내에 용단되어야만 한다.
- 2) 비포장 퓨즈의 경우 정격전류의 1.25배를 견디고 2배의 전류로 2분 이내에 용단되어야만 한다.

28

옥내 배선의 분기회로를 보호하기 위한 개폐기 및 과전류 차단기에 있어서 어느 측 전선의 개폐기 및 과전류 차단기를 생략할 수 있는가?

① 변압기 1차 측

② 접지 측

③ 인입구 측

④ 분기회로 측

해설

과전류 차단기 시설제한장소

- ※ 최근 출제 빈도가 상당히 높습니다. 잘 기억하시기 바랍니다.
- 1) 접지공사의 접지도체
- 2) 다선식 전로의 중성선
- 3) 전로 일부의 접지공사를 한 저압 가공전선로의 접지 측 전선

과전류 차단기를 시설하여야 할 곳은?

- ① 접지공사의 접지도체
- ② 다선식 전로의 중성선
- ③ 인입선
- ④ 저압 가공전로의 접지 측 전선

해설

과전류 차단기 시설제한장소

- ※ 최근 출제 빈도가 상당히 높습니다. 잘 기억하시기 바랍니다.
- 1) 접지공사의 접지도체
- 2) 다선식 전로의 중성선
- 3) 전로 일부의 접지공사를 한 저압 가공전선로의 접지 측 전선

30

단상 3선식 전원(100/200[V])에 100[V]의 전구와 콘센트 및 200[V]의 모터를 시설하고자 할 때 전원 분배가 옳게 결선된 회로인 것은?

해설

단상 3선식 회로(100/200[V])

조건에서 100[V]에 전구(R)와 콘센트(C)를 연결한다 하였고, 200[V]에 모터 (M)을 연결한다 하였으므로 올바른 결선은 ①이 된다.

단상 3선식의 경우 위 조건을 기준으로 해설을 하면 외선과 중성선 사이의 전 압이 100[V]가 되며, 외선과 외선 사이의 전압이 200[V]가 된다.

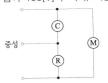

31 ******

절연전선의 피복 절연물을 벗기는 자동 공구 명칭으로 옳은 것은?

- ① 와이어 스트리퍼(wire stripper)
- ② 나이프(jack knife)
- ③ 클리퍼(clipper)
- ④ 파이어 포트(fire pot)

해설

와이어 스트리퍼(wire stripper)

전선의 절연 피복물을 자동으로 벗길 때 사용되는 공구를 말한다.

32 ₹世蓋

전선에 압착단자를 접속시키는 공구로 옳은 것은?

- ① 와이어 스트리퍼
- ② 프레셔 툴
- ③ 볼트클리퍼
- ④ 드라이브이트

해설

프레셔 툴

솔더리스 커넥터 또는 터미널을 압착시키는 펜치를 말한다.

33

경질 비닐관(P.V.C)을 구부릴 때 사용하는 공구로 옳은 것은?

- ① 토치램프
- ② 파이프 카터

③ 리이머

④ 나사절삭기

해설

토치램프

합성수지관을 가열하여 구부릴 때 사용되는 공구를 말한다.

정단

29 ③ 30 ① 31 ① 32 ② 33 ①

34 ₩₩

굵은 전선이나 볼트 등을 절단할 때 주로 쓰이는 공구의 이름은 무엇인가?

- ① 파이프 커터
- ② 토치램프
- ③ 노크아웃 펀치
- ④ 클리퍼

해설

클리퍼

펜치로 절단하기 어려운 굵은 전선이나 볼트 등을 절단할 때 사용되는 공구를 말한다.

35 ₹₩

금속관 끝에 나사를 내는 공구로 옳은 것은?

- ① 리머(reamer)
- ② 파이프 렌치(pipe wrench)
- ③ 벤더(bender)
- ④ 오스터(oster)

해설

오스터

금속관 끝에 나사를 내는 공구로서 래칫(ratchet)형은 다이스 홀더를 핸들의 왕복 운동을 반복하면서 나사를 내며 주로 가는 금속관에 사용된다.

36

금속관 서로를 접속할 때 관 또는 커플링을 직접 돌리지 않고 조 이는 공구는 무엇인가?

- ① 파이프 바이스
- ② 파이프 커터
- ③ 파이프 벤더
- ④ 파이프 렌치

해설

파이프 렌치

금속관을 커플링으로 접속 시 금속관 커플링을 조일 경우 사용되는 공구를 말 하다.

37

전기공사의 작업과 사용 공구와의 조합이 부적당한 것은?

- ① 금속관 절단 쇠톱
- ② 콘크리트 벽에 못을 박는다 드라이브이트
- ③ 금속관의 단구 리머
- ④ 금속관의 나사 내기 파이프 벤더

해설

파이프 벤더는 금속관을 구부리는 경우 사용되는 공구류를 말한다. 금속관에 나사를 내는 공구는 오스터이다.

38

금속관 절단구에 대한 다듬기에 쓰이는 공구인 것은?

① 리머

- ② 홀소
- ③ 프레셔 툴
- ④ 파이프 렌치

해설

전기설비 공구

- 1) 리머 : 금속관을 자른 후 관 안을 다듬는 데 사용
- 2) 홀소 : 배전반, 분전반 등의 캐비닛에 구멍을 뚫을 때 사용
- 3) 프레셔 툴 : 솔더리스커넥터 또는 솔더리스터미널을 압착할 때 사용
- 4) 파이프 렌치 : 관을 설치할 때 관의 나사를 돌리는 공구

39

금속관의 배관을 변경하거나 캐비닛의 구멍을 넓히기 위한 공구 는 어느 것인가?

- ① 체인 파이프 렌치
- ② 노크아웃 펀치
- ③ 프레셔 툴
- ④ 잉글리쉬 스패너

해설

노크아웃 펀치(홀쏘)

배 \cdot 분전반의 배관 변경 또는 이미 설치된 캐비닛에 구멍을 뚫을 때 필요하며 크기로는 15, 19, 25[mm]가 있고, 수동식과 유압식 두 가지가 있다.

정답 34 4 35 4 36 4 37 4 38 ① 39 ②

활선 상태에서 전선의 피복을 벗기는 공구로 적당한 것은?

- ① 전선 피박기
- ② 애자커버
- ③ 와이어 통
- ④ 데드엔드 커버

해설

전선 피박기

활선 시 전선의 피복을 벗기는 공구를 말한다.

41 ¥U\$

전선의 굵기, 철판, 구리판 등의 두께를 측정하는 것은?

- ① 와이어 게이지
- ② 파이어 포트
- ③ 스패너

④ 프레셔 툴

해설

와이어 게이지

전선의 굵기 측정 시 사용된다.

42 **₹**世출

다음 중 옥내에 시설하는 저압 전로와 대지 사이의 절연저항 측정에 사용되는 계기로 옳은 것은?

- ① 멀티 테스터
- ② 매거
- ③ 어스 테스터
- ④ 훅 온 미터

해설

메거(절연저항계)

전로와 대지 사이의 절연저항 측정에 사용되는 계기이다.

43

접지저항 측정방법으로 가장 적당한 것은?

- ① 절연 저항계
- ② 전력계
- ③ 교류의 전압, 전류계
- ④ 콜라우시 브리지법

해설

콜라우시 브리지법

주전극 1개와 보조전극 2개를 이용하여 접지저항을 측정하는 방법으로서 주전극과 보조전극 간의 저항 및 보조전극과 보조전극 간의 저항을 이용하여 주전극의 저항을 측정할 수 있다.

44

물체의 두께, 깊이, 안지름 및 바깥지름 등을 모두 측정할 수 있는 공구의 명칭으로 옳은 것은?

- ① 버니어 캘리퍼스
- ② 마이크로미터
- ③ 다이얼 게이지
- ④ 와이어 게이지

해설

버니어 캘리퍼스

물체의 두께, 깊이, 안지름 및 바깥지름 등을 모두 측정할 수 있는 공구를 말하다

45

배선용 차단기의 심벌로 옳은 것은?

① **B**

² E

³ BE

(4) S

해설

배선용 차단기의 심벌

В

E

S

배선용 차단기 누전차단기

개폐기

정답 40 ① 41 ① 42 ② 43 ④ 44 ① 45 ①

배전반을 나타내는 그림의 기호로 옳은 것은?

해설

배전반 및 분전반 등의 기호

: 분전반

47

다음 중 방수형 콘센트의 심벌로 옳은 것은?

1 (:)

3 C WP

해설

콘센트의 심벌

1) (:)

: 벽붙이 콘센트

: 점멸기

3) **(:**) WP : 방수형 콘센트

4) **(***) E : 접지극 붙이 콘센트

48

다음 기호의 명칭으로 옳은 것은?

① 천장 은폐 배선

② 바닥 은폐 배선

③ 노출 배선

④ 바닥면 노출 배선

해설

배선의 표현

1) 천장 은폐 배선

2) 바닥 은폐 배선

3) 노출 배선

49

다음 중 3로 스위치를 나타내는 그림 기호로 옳은 것은?

① **O**EX

(2) **1**3

③ ●_{2P}

④ ●_{15A}

해설

3로 스위치

1) ●_{EX} : 방폭형 스위치

2) ●3: 3로 스위치

3) ●2P: 2극 스위치

4) ●_{15A}: 15[A]용 스위치

50

가정용 전등 점멸 스위치는 반드시 무슨 측 전선에 접속해야 하는 가?

① 전압 측

② 접지 측

③ 중성선

④ 보호도체 측

해설

조명공사 시 스위치 쪽은 전압선이 접속되어야 하며, 전등의 경우 중성선이 바로 연결된다.

46 ② 47 ③ 48 ① 49 ② 50 ①

전등 1개를 2개소에서 점멸하고자 할 때 3로 스위치는 최소 몇 개 필요한가?

① 4개

② 3개

③ 2개

④ 1개

해설

2개소 점멸

2개소 점멸 시 필요한 3로 스위치는 2개가 요구된다.

52 ¥U\$

전등 한 개를 2개소에서 점멸하고자 할 때 옳은 배선방법으로 옳은 것은?

해설

2개소 점멸 개념도

2개소 점멸 시 전원 앞은 2가닥이 되며, 3로 스위치 앞은 3가닥이 된다.

53

전등을 3개소 점멸할 때 필요한 3로 스위치와 4로 스위치 수로 옳은 것은?

- ① 3로 1개, 4로 2개
- ② 3로 2개, 4로 1개
- ③ 3로 3개, 4로 1개
- ④ 3로 1개, 4로 1개

해설

3개소 점멸

3개소 점멸시 3로 스위치는 2개가 필요하며, 4로 스위치가 1개 필요하다.

정답

전선의 접속

바로 확인 예제

전선의 접속 시 전선의 세기를 몇 [%] 이상 감소시키지 말아야 하는가?

정답 20[%]

P Key point

전선의 접속 시 유의사항

전선의 접속 시 전선의 세기를 20[%] 이상 감소시키지 말 것(80[%] 이상 유지시킬 것)

01 전선의 접속 시 유의사항 *****

- 1 전선을 접속하는 경우 전기 저항이 증가되지 않도록 할 것
- 2 전선의 접속 시 전선의 세기를 20[%] 이상 감소시키지 말 것(80[%] 이상 유지시킬 것)
- 3 2개 이상의 전선을 병렬로 사용하는 경우 다음에 의할 것
- (1) 병렬로 사용하는 각 전선은 구리(동) 50[mm²] 이상, 알루미늄 70[mm²] 이상일 것
- (2) 병렬로 사용하는 각 전선에는 각각에 퓨즈를 설치하지 말 것

02 전선의 접속 방법 *****

- 1 와이어 커넥터
- (1) 전선 접속 시 납땝 및 테이프 감기가 필요 없음
- (2) 박스(접속함) 내에서 전선의 접속 시 사용
- 2 코드 접속기

코드 상호, 캡타이어 케이블 상호 접속 시 사용

3 단선의 접속(트위스트 접속과 브리타니어 접속)

(1) 트위스트 접속

6[mm²] 이하의 단선인 경우에만 적용이 되며, 다음의 순서로 접속

▲ 트위스트 접속

(2) 브리타니어 접속

10[mm²] 이상의 굵은 단선인 경우 적용이 되며, 다음의 순서로 접속

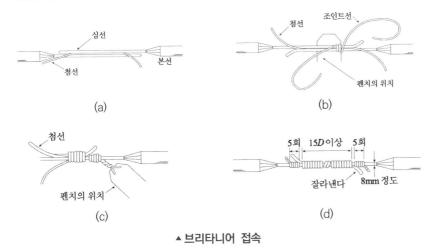

4 리노테이프

점착성이 없으나 절연성, 내온성 및 내유성이 있어 연피 케이블 접속에 사용되는 테 이프

5 스프링 와셔

전선을 기구 단자에 접속할 때 진동 등의 영향으로 헐거워질 우려가 있는 경우 사용

바로 확인 예제

6[mm²] 이하의 가는 단선의 접속방 법은 무엇인가?

정답 트위스트 접속

P Key point

단선의 접속

- 트위스트 접속 : 6[mm²] 이하의 가는 단선 접속
- 브리타니어 접속 : 10[mm²] 이상 의 굵은 단선 접속

단원별 기출복원문제

○ 1 举世書

전선의 접속부분은 그 전선의 세기가 몇[%] 이상 감소되지 않도록 하여야 하는가?

① 20

2 30

3 15

4 80

해설

전선의 접속 시 유의사항

- 1) 전선을 접속하는 경우 전기 저항이 증가되지 않도록 할 것
- 2) 전선의 접속 시 전선의 세기를 20[%] 이상 감소시키지 말 것(80[%] 이상 유지시킬 것)

02

옥내배선에서 전선접속에 관한 사항으로 옳지 않은 것은?

- ① 전기저항을 증가시킨다.
- ② 전선의 강도를 20[%] 이상 감소시키지 않는다.
- ③ 접속슬리브, 전선접속기를 사용하여 접속한다.
- ④ 접속부분의 온도상승값이 접속부 이외의 온도상승값을 넘 지 않도록 한다.

해설

전선의 접속 시 유의사항

- 1) 전선을 접속하는 경우 전기 저항이 증가되지 않도록 할 것
- 2) 전선의 접속 시 전선의 세기를 20[%] 이상 감소시키지 말 것(80[%] 이상 유지시킬 것)

03

옥내에서 두 개 이상의 전선을 병렬로 연결할 경우 동선은 각 전선의 굵기가 몇 [mm²] 이상이어야 하는가?

- ① 50[mm²]
- 2 70[mm²]
- ③ 95[mm²]
- 4 150[mm²]

해설

2개 이상의 전선을 병렬로 사용하는 경우 다음에 의할 것

- 1) 병렬로 사용하는 각 전선은 구리(동) 50[mm²] 이상, 알루미늄 70[mm²] 이상일 것
- 2) 병렬로 사용하는 각 전선에는 각각에 퓨즈를 설치하지 말 것

04

전선의 접속 방법에서 납땜과 테이프 감기가 모두 필요 없는 것 은?

- ① 트위스트 접속
- ② 브리타니어 접속
- ③ 와이어 커넥터 접속
- ④ 슬리브 접속

해설

와이어 커넥터

- 1) 전선 접속 시 납땝 및 테이프 감기가 필요 없다.
- 2) 박스(접속함) 내에서 전선의 접속 시 사용된다.

05

코드 상호, 캡타이어 케이블 상호 접속 시 사용하여야 하는 것은?

- ① 와이어 커넥터
- ② 코드 접속기
- ③ 케이블타이
- ④ 테이블 탭

해설

코드 접속기

코드 상호, 캡타이어 케이블 상호 접속 시 사용된다.

06 ¥U≦

전선 접속 방법 중 트위스트 직선 접속의 설명으로 옳은 것은?

- ① 6[mm²] 이하의 가는 단선인 경우에 적용된다.
- ② 6[mm²] 이상의 굵은 단선인 경우에 적용된다.
- ③ 연선의 직선 접속에 적용된다.
- ④ 연선의 분기 접속에 적용된다.

해설

트위스트 접속

6[mm²] 이하의 단선인 경우에만 적용된다.

정답

01 ① 02 ① 03 ① 04 ③ 05 ② 06 ①

점착성이 없으나 절연성, 내온성 및 내유성이 있어 연피 케이블 접속에 사용되는 테이프로 옳은 것은?

- ① 고무테이프
- ② 리노테이프
- ③ 비닐테이프
- ④ 자기융착 테이프

해설

리노테이프

점착성이 없으나 절연성, 내온성 및 내유성이 있어 연피 케이블 접속에 사용되는 테이프

08

진동이 심한 전기기계 기구에 전선을 접속할 때 사용되는 것은?

- ① 스프링 와셔
- ② 커플링
- ③ 압착단자
- ④ 링 슬리브

해설

스프링 와셔

전선을 기구 단자에 접속할 때 진동 등의 영향으로 헐거워질 우려가 있는 경우 사용한다.

정답

07 ② 08 ①

배선설비공사 및 전선의 허용전류 계산

바로 확인 예제

저압 옥내배선의 경우 몇 [mm²] 이 상의 연동선이어야만 하는가?

정답 2.5[mm²]

 Key

 P point

 저압 옥내배선의 굵기

 2.5[mm²] 이상의 연동선

01 저압 옥내배선 공사 **

1 시설기준(전선의 굵기)

- (1) 저압 옥내배선의 경우 전선은 단면적 2.5[mm²] 이상의 연동선 또는 이와 동등 이상의 강도 및 굵기일 것
- (2) 단, 전광표시장치 및 제어회로 등에 사용하는 배선은 1.5[mm²] 이상일 것
- (3) 코드 또는 캡타이어 케이블의 경우 0.75[mm²] 이상일 것

02 에까공사 ****

1 시설기준

- (1) 전선은 절연전선일 것 옥외용 비닐 절연전선 및 인입용 비닐 절연전선 제외
- (2) 전선을 조영재의 윗면 또는 옆면에 따라 붙일 경우 지지점 간의 거리 2[m] 이하마다 지지
- (3) 애자는 절연성, 난연성, 내수성일 것
- (4) 애자의 구비조건
 - ① 절연내력이 클 것
 - ② 절연저항이 클 것
 - ③ 기계적 강도가 클 것
 - ④ 누설전류가 적을 것(물기나 습기를 흡수하지 말 것)

2 전선과 전선 상호, 전선과 조영재와의 이격거리

전압	전선과 전선 상호	전선과 조영재
400[V] 이하	0.06[m] 이상	25[mm] 이상
400[V] 초과 저압	0.06[m] 이상	45[mm] 이상 (단, 건조한 장소 25[mm] 이상)
고압	0.08[m] 이상	50[mm] 이상

3 애자의 바인드법

(1) 일자바인드 : 10[mm²] 이하(2) 십자바인드 : 16[mm²] 이상

03 케이블 트렁킹 시스템

1 합성수지몰드 공사 *

(1) 시설기준

- ① 전선은 절연전선(옥외용 비닐 절연전선을 제외한다)일 것
- ② 사용전압은 400[V] 이하일 것
- ③ 몰드 안에는 전선의 접속점이 없도록 할 것
- ④ 합성수지 몰드는 홈의 폭 및 깊이가 35[mm] 이하, 두께는 2[mm] 이상일 것 다만, 사람이 쉽게 접촉할 우려가 없도록 시설하는 경우에는 폭이 50[mm] 이하, 두께 1[mm] 이상의 것 사용 가능

2 금속몰드 공사(접지공사를 할 것) ★

(1) 시설기준

- ① 전선은 절연전선(옥외용 비닐 절연전선을 제외한다)일 것
- ② 금속몰드 안에는 전선에 접속점이 없도록 할 것(다만, 금속제 조인트 박스를 사용할 경우 접속 가능)
- ③ 400[V] 이하로 옥내의 건조한 장소로 전개된 장소 또는 점검할 수 있는 은폐 장소에 한하여 시설 가능

바로 확인 예제

저압 애자공사 시 전선과 전선 상호 간격은 몇 [m] 이상으로 하여야만 하는가?

정답 0.06[m] 이상

우 Key point 제압 애자공사 시 전선과 전선 상호 간격 0.06[m] 이상

바로 확인 예제

저압 옥내배선 시 합성수지몰드 공사를 하였는데 부득이하게 몰드 내 전선의 접속점을 만들었다. 이는 옳은 것인가 옳지 않은 것인가?

정답 옳지 않다.

Key F point

몰드공사

- 400[V] 이하
- 몰드 안에서는 전선의 접속점이 없 도록 할 것

04 전선관 시스템

바로 확인 예제

합성수지관의 한 본의 길이는 몇 [m] 인가?

정답 4[m]

P Key point

관공사

- 합성수지관의 1본의 길이 : 4[m]
- 금속관의 1본의 길이 : 3.66(3.6)[m]
- 후강 전선관 : 안지름을 기준으로 한 짝수 호칭
- 박강 전선관 : 바깥지름을 기준으로 한 홀수 호칭

1 합성수지관(경질비닐전선관) 공사 ****

- (1) 내부식성의 특성을 가지며, 금속관에 비하여 기계적 강도는 약함
- (2) 1본의 길이 : 4[m]
- (3) 종류(안지름을 기준으로 한 짝수 호칭) 14, 16, 22, 28, 36, 42, 54, 70, 82[mm] ※ 종류 중 50[mm]는 없음

(4) 시설기준

- ① 전선은 절연전선(옥외용 비닐 절연전선을 제외한다)일 것
- ② 전선은 연선일 것(단, 다음의 것은 적용하지 않음) 단면적 10[mm²](알루미늄선 단면적 16[mm²]) 이하의 것
- ③ 전선은 합성수지관 안에서 접속점이 없도록 할 것
- ④ 관을 구비하고자 하는 관의 각도가 90°일 경우 곡률반경은 관 안지름의 6배 이상
- ⑤ 관 상호간, 관과 박스를 접속할 경우 관의 삽입 깊이는 관 바깥지름의 1.2배 (단, 접착제를 사용하는 경우 0.8배) 이상
- ⑥ 지지점 간 거리는 1.5[m] 이하

2 금속관 공사(접지공사를 할 것) ****

- (1) 1본의 길이 : 3.66(3.6)[m]
- (2) 금속관의 종류와 규격
 - ① 후강 전선관(안지름을 기준으로 한 짝수) 16, 22, 28, 36, 42, 54, 70, 82, 92, 104[mm] (10종)
 - ② 박강 전선관(바깥지름을 기준으로 한 홀수) 19, 25, 31, 39, 51, 63, 75[mm] (7종)

(3) 시설기준

- ① 전선은 절연전선(옥외용 비닐 절연전선을 제외한다)일 것
- ② 전선은 연선일 것(단, 다음의 것은 적용하지 않음) 단면적 10[mm²](알루미늄선 단면적 16[mm²]) 이하의 것
- ③ 전선은 금속관 안에서 접속점이 없도록 할 것
- ④ 콘크리트에 매설되는 금속관의 두께 1.2[mm] 이상(단, 기타의 것 1[mm] 이상)
- ⑤ 구부러진 금속관 굽은 부분 반지름은 관 안지름의 6배 이상일 것

3 금속제 가요전선관 공사(접지공사를 할 것) ***

(1) 시설기준

- ① 전선은 절연전선(옥외용 비닐 절연전선을 제외한다)일 것
- ② 전선은 가요전선관 안에서 접속점이 없도록 할 것
- ③ 가요전선관은 2종 금속제 가요전선관일 것 다만, 전개된 장소 또는 점검할 수 있는 은폐장소에는 1종 가요전선관을 사용 가능
- ④ 관을 구부리는 정도는 2종 가요전선관을 시설하고 제거하는 것이 어려운 장소일 경우 굴곡 반경은 관 안지름의 6배(단, 시설하고 제거하는 것이 자유로울 경우 3배) 이상

05 케이블 덕팅 시스템

1 금속 덕트 공사(접지공사를 할 것) ***

(1) 시설기준

- ① 전선은 절연전선(옥외용 비닐 절연전선을 제외한다)일 것
- ② 금속 덕트 안에는 전선에 접속점이 없도록 할 것
- ③ 덕트를 조영재에 붙이는 경우에는 덕트의 지지점 간의 거리는 3[m] 이하
- ④ 덕트의 끝 부분은 막고, 물이 고이는 부분이 만들어지지 않도록 할 것
- ⑤ 금속 덕트에 넣는 전선의 단면적(절연피복의 단면적을 포함한다)의 합계는 덕 트의 내부 단면적의 20[%] 이하(단, 전광표시장치 기타 이와 유사한 장치 또 는 제어회로 등의 배선만을 넣는 경우 50[%] 이하)

2 버스 덕트(접지공사를 할 것) ***

(1) 종류 : 피더, 플러그인, 트롤리, 탭붙이 버스 덕트

(2) 시설기준

- ① 덕트를 조영재에 붙이는 경우 덕트 지지점 간의 거리를 3[m] 이하로 할 것
- ② 덕트(환기형 제외) 끝부분은 막고 내부에 먼지가 침입하지 아니하도록 할 것

바로 확인 예제

금속 덕트에 넣는 전선의 단면적(절 연피복의 단면적을 포함한다)의 합계 는 덕트의 내부 단면적의 몇 [%] 이 하로 하여야 하는가?

정답 20

Q Key point

버스 덕트의 종류

- 피더 버스 덕트
- 플러그인 버스 덕트
- 트롤리 버스 덕트
- 탭붙이 버스 덕트

3 플로어 덕트 공사(접지공사를 할 것) ***

- (1) 바닥 밑에 매입하는 배선용 덕트
- (2) 시설기준
 - ① 전선은 절연전선(옥외용 비닐 절연전선을 제외한다)일 것
 - ② 전선은 연선일 것(단, 단면적 10[mm²](알루미늄선 단면적 16[mm²]) 이하의 것은 적용하지 않음)
 - ③ 덕트 끝 부분은 막고, 물이 고이는 부분이 없도록 시설할 것
 - ④ 플로어 덕트 안에는 전선에 접속점이 없도록 할 것

4 라이팅 덕트 공사 *

- (1) 시설기준
 - ① 덕트의 지지점 간의 거리는 2[m] 이하로 할 것
 - ② 덕트의 끝부분은 막을 것
 - ③ 덕트는 조영재를 관통하여 시설하지 아니할 것

06 케이블 공사 *

1 시설기준

- (1) 전선은 케이블 및 캡타이어 케이블일 것
- (2) 전선을 조영재의 아랫면 또는 옆면에 붙이는 경우 지지점 간 거리는 2[m] 이하, 캡타이어 케이블의 경우 1[m] 이하

07 케이블 트레이 공사(금속제의 경우 접지공사를 할 것) ★

1 시설기준

- (1) 케이블 트레이의 안전율 : 1.5 이상
- (2) 비금속제 케이블 트레이는 난연성 재료의 것
- (3) 종류 : 사다리형, 바닥밀폐형, 펀칭형, 메시형 ※ 케이블 트레이의 종류가 아닌 것은? 통풍밀폐형 하나이므로 이것을 외울 것

바로 확인 예제

캡타이어 케이블을 조영재에 시설하는 경우 그 지지점 간의 거리는 몇[m] 이하로 하여야 하는가?

정답 1[m]

P Key point

케이블의 시설

- 전선을 조영재를 따라 시설하면 2[m] 이하
- 캡타이어 케이블만 1[m] 이하

바로 확인 예제

케이블 트레이의 안전율은 얼마 이상으로 하여야만 하는가?

정답 1.5

Key F point

케이블 트레이의 종류

- 사다리형
- 바닥밀폐형
- 펀칭형
- 메시형

08 배선 재료 ****

(1) 커플링 : 관 상호를 접속

(2) 유니온 커플링 : 돌려 끼울 수 없는 금속관 상호를 접속

(3) 로크 너트 : 금속관과 박스를 고정

(4) 링 리듀셔: 아웃트렛 박스의 녹 아웃 지름이 관 지름보다 클 때 관을 박스에 고정 시킬 때 사용

(5) 앤트런스 캡 : 저압 가공선의 인입구에 전선을 보호하기 위해 관 끝에 취부(빗물 침입 방지)

(6) 절연 부싱 : 전선의 피복을 보호하기 위해 관 끝에 취부

바로 확인 예제

배관에 전선을 넣을 경우 사용되는 것이 무엇인가?

정답 피쉬테이프

P Key point

가요전선관 부속재료

- 스플릿 커플링 : 가요전선관 상호 접속
- 콤비네이션 커플링 : 가요전선관과 금속관 접속

- (7) 노멀밴드 : 금속관을 직각으로 구부리는 경우(노출, 매입 둘 다 가능) 사용
- (8) 유니버셜 엘보 : 금속관을 직각으로 구부리는 경우(노출공사) 사용
- (9) 피쉬테이프 : 배관에 전선을 입선 시 사용

- (10) 가요전선관 부속재료
 - ① 스플릿 커플링 : 가요전선관 상호를 접속시킴
 - ② 콤비네이션 커플링 : 가요전선관과 금속관 상호를 접속시킴

단원별 기출복원문제

○1 举世출

옥내배선 공사할 때 연동선을 사용할 경우 전선의 최소 굵기 [mm²]는 얼마인가?

① 1.5

2 2.5

3 4

4 6

해설

저압 옥내배선의 굵기

- 1) 저압 옥내배선의 경우 전선은 단면적 2.5[mm²] 이상의 연동선 또는 이와 동등 이상의 강도 및 굵기일 것
- 2) 단, 전광표시장치 및 제어회로 등에 사용하는 배선은 1.5[mm²] 이상일 것
- 3) 코드 또는 캡타이어 케이블의 경우 0.75[mm²] 이상일 것

02

애자 사용 배선 공사 시 사용할 수 없는 전선인 것은?

- ① 고무 절연전선
- ② 폴리에틸렌 절연전선
- ③ 플루오르 수지 절연전선
- ④ 인입용 비닐 절연전선

해설

애자공사

- 1) 전선은 절연전선일 것(옥외용 비닐 절연전선 및 인입용 비닐 절연전선 제외)
- 2) 전선을 조영재의 윗면 또는 옆면에 따라 붙일 경우 지지점 간의 거리는 2[m] 이하일 것
- 3) 애자는 절연성, 난연성, 내수성일 것

03

애자사용 공사에서 전선의 지지점 간의 거리는 전선을 조영재의 윗면 또는 옆면에 따라 붙이는 경우에는 몇 [m] 이하인가?

1

2 1.5

③ 2

4 3

해설

애자공사

- 1) 전선은 절연전선일 것(옥외용 비닐 절연전선 및 인입용 비닐 절연전선 제외)
- 2) 전선을 조영재의 윗면 또는 옆면에 따라 붙일 경우 지지점 간의 거리는 2[m] 이하일 것
- 3) 애자는 절연성, 난연성, 내수성일 것

04

다음 중 애자사용공사에 사용되는 애자의 구비조건과 거리가 먼 것은?

① 광택성

② 절연성

③ 난연성

④ 내수성

해설

애자공사

- 1) 전선은 절연전선일 것(옥외용 비닐 절연전선 및 인입용 비닐 절연전선 제외)
- 2) 전선을 조영재의 윗면 또는 옆면에 따라 붙일 경우 지지점 간의 거리는 2[m] 이하일 것
- 3) 애자는 절연성, 난연성, 내수성일 것

05 ¥U\$

한국전기설비규정에서 정한 저압 애자사용 공사의 경우 전선 상호 간의 거리는 몇 [m]인가?

① 0.025

2 0.06

③ 0.12

④ 0.25

해설

애자공사

전선과 전선 상호, 전선과 조영재와의 이격거리

전압	전선과 전선 상호	전선과 조영재
400[V] 이하	0.06[m] 이상	25[mm] 이상
400[V] 초과 저압	0.06[m] 이상	45[mm] 이상 (단, 건조한 장소 25[mm] 이상)
고압	0.08[m] 이상	50[mm] 이상

정답

01 ② 02 ④ 03 ③ 04 ① 05 ②

금속몰드 배선시공 시 사용전압은 몇 [V] 이하이어야 하는가?

① 100

2 200

③ 300

(4) 400

해설

금속몰드 공사(접지공사를 할 것)의 시설조건

- 1) 전선은 절연전선(옥외용 비닐 절연전선을 제외한다)이어야 한다.
- 2) 금속몰드 안에는 전선에 접속점이 없도록 할 것. 다만, 금속제 조인트 박스를 사용할 경우 접속할 수 있다.
- 3) 400[V] 이하로 옥내의 건조한 장소로 전개된 장소 또는 점검할 수 있는 은 폐장소에 한하여 시설할 수 있다.

07 ₩번출

다음 공사 방법 중 옳은 것은?

- ① 금속 몰드 공사 시 몰드 내부에서 전선을 접속하였다.
- ② 합성수지관 공사 시 몰드 내부에서 전선을 접속하였다.
- ③ 합성수지 몰드 공사 시 몰드 내부에서 전선을 접속하였다.
- ④ 접속함 내부에서 전선을 쥐꼬리 접속을 하였다.

해설

전선의 접속

공사 시 전선의 접속은 접속함 내부에서 이루어져야 한다.

08

합성수지관의 특성으로 옳은 것은?

① 내열성

② 내충격성

③ 내한성

④ 내부식성

해설

합성수지관(경질비닐전선관) 공사

- 1) 내부식성의 특성을 가지며, 금속관에 비하여 기계적 강도는 약하다.
- 2) 1본의 길이 : 4[m]

09

합성수지관의 장점이 아닌 것은?

- ① 절연이 우수하다.
- ② 기계적 강도가 높다.
- ③ 내부식성이 우수하다.
- ④ 시공하기 쉽다.

해설

합성수지관(경질비닐전선관) 공사

- 1) 내부식성의 특성을 가지며, 금속관에 비하여 기계적 강도는 약하다.
- 2) 1본의 길이 : 4[m]

10

합성수지관 규격품의 길이[m]는 얼마인가?

① 3

2 3.6

3 4

(4) 4.5

해설

합성수지관(경질비닐전선관) 공사

- 1) 내부식성의 특성을 가지며, 금속관에 비하여 기계적 강도는 약하다.
- 2) 1본의 길이 : 4[m]

11

합성수지제 전선관의 호칭에서 관 굵기는 무엇으로 표시하는가?

- ① 홀수인 안지름
- ② 짝수인 바깥지름
- ③ 짝수인 안지름
- ④ 홀수인 바깥지름

해설

합성수지관 공사

종류(안지름을 기준으로한 짝수 호칭): 14, 16, 22, 28, 36, 42, 54, 70, 82[mm]

옥내 배선을 합성수지관 공사에 의하여 실시할 때 사용할 수 있는 단선의 최대 굵기[mm²]는 얼마인가?

1) 4

2 6

③ 10

4 16

해설

합성수지관 공사의 시설조건

- 1) 전선은 절연전선(옥외용 비닐 절연전선을 제외한다)일 것
- 2) 전선은 연선일 것(단, 다음의 것은 적용치 않는다) 단면적 10[mm²](알루미늄선 단면적 16[mm²]) 이하의 것

13

합성수지관 공사 시공 시 새들과 새들 사이의 지지 간격은 얼마인가?

- ① 1.0[m]
- ② 1.3[m]
- ③ 1.5[m]
- ④ 2.0[m]

해설

합성수지관 공사의 시설기준

- 1) 관 상호 간, 관과 박스를 접속할 경우 관의 삽입 깊이는 관 바깥지름의 1.2 배(단, 접착제를 사용하는 경우 0.8배) 이상
- 2) 지지점 간 거리는 1.5[m] 이하이다.

14 ♥世출

접착제를 사용하여 합성수지관을 삽입해 접속할 경우, 관의 삽입하는 깊이는 관 바깥지름의 최소 몇 배인가?

① 0.8배

② 1배

③ 1.2배

④ 1.5배

해설

합성수지관 공사의 시설기준

- 1) 관 상호 간, 관과 박스를 접속할 경우 관의 삽입 깊이는 관 바깥지름의 1.2 배(단, 접착제를 사용하는 경우 0.8배) 이상
- 2) 지지점 간 거리는 1.5[m] 이하이다.

15

금속 전선관의 표준 길이는 얼마인가?

① 3.4

2 3.56

3 3.66

4.0

해설

금속관 공사(접지공사를 할 것) 1본의 길이 : 3.66(3.6)[m]

16

후강 전선관은 그 크기가 몇 종으로 구분되는가?

① 10

2 15

3 20

4

해설

금속관의 종류와 규격

- 1) 후강 전선관(안지름을 기준으로 한 짝수) 16, 22, 28, 36, 42, 54, 70, 82, 92, 104[mm] (10종)
- 2) 박강 전선관(바깥지름을 기준으로 한 홀수) 19. 25. 31. 39. 51. 63. 75[mm] (7종)

17

후강 전선관의 최소 굵기[mm]는 얼마인가?

① 12

2 15

③ 16

4 18

해설

금속관의 종류와 규격

- 1) 후강 전선관(안지름을 기준으로 한 짝수) 16, 22, 28, 36, 42, 54, 70, 82, 92, 104[mm] (10종)
- 2) 박강 전선관(바깥지름을 기준으로 한 홀수) 19, 25, 31, 39, 51, 63, 75[mm] (7종)

정답

12 ③ 13 ③ 14 ① 15 ③ 16 ① 17 ③

박강 전선관에서 관의 호칭이 잘못 표현된 것은?

- ① 51[mm]
- ② 19[mm]
- ③ 22[mm]
- 4 25[mm]

해설

금속관의 종류와 규격

- 1) 후강 전선관(안지름을 기준으로 한 짝수) 16, 22, 28, 36, 42, 54, 70, 82, 92, 104[mm] (10종)
- 2) 박강 전선관(바깥지름을 기준으로 한 홀수) 19, 25, 31, 39, 51, 63, 75[mm] (7종)
- ※ 기본적으로 박강 전선관은 홀수 호칭을 갖는다. 이런 문제는 틀리면 안 된다.

19 ₩ 번출

금속관 공사에 대한 설명으로 옳지 않은 것은?

- ① 금속관을 콘크리트에 매설할 경우 관의 두께는 1.0[mm] 이상일 것
- ② 금속관 안에는 전선의 접속점이 없도록 할 것
- ③ 교류회로에서 전선을 병렬로 사용하는 경우 관내에 전자적 불평형이 생기지 않도록 할 것
- ④ 관의 호칭에서 후강 전선관은 짝수, 박강 전선관은 홀수로 표시할 것

해설

금속관 공사의 시설기준

- 1) 전선은 연선일 것(단, 다음의 것은 적용치 않는다) 단면적 10[mm²](알루미늄선 단면적 16[mm²]) 이하의 것
- 2) 전선은 금속관 안에서 접속점이 없도록 할 것
- 3) 콘크리트에 매설되는 금속관의 두께 1.2[mm] 이상(단, 기타의 것 1[mm] 이상)

20

금속관을 구부릴 때 그 안쪽의 반지름은 관 안지름의 최소 몇 배 이상이 되어야 하는가?

① 4

2 6

3 8

4 10

해설

금속관 공사

구부러진 금속관 굽은 부분 반지름은 관 안지름의 6배 이상일 것

21

1종 가요전선관을 시설할 수 있는 장소로 옳은 것은?

- ① 점검할 수 없는 장소
- ② 전개되지 않는 장소
- ③ 전개된 장소로서 점검이 불가능한 장소
- ④ 점검할 수 있는 은폐장소

해설

가요전선관 공사의 시설조건

- 1) 전선은 절연전선(옥외용 비닐 절연전선을 제외한다)일 것
- 2) 전선은 가요전선관 안에서 접속점이 없도록 할 것
- 3) 가요전선관은 2종 금속제 가요전선관일 것

다만, 전개된 장소 또는 점검할 수 있는 은폐장소에는 1종 가요전선관을 사용할 수 있다.

22 ₩世출

노출장소 또는 점검이 가능한 장소에서 제2종 가요전선관을 시설하고 제거하는 것이 자유로운 경우 곡률 반지름은 안지름의 몇 배이상으로 하여야 하는가?

① 2배

② 3배

③ 4배

④ 6배

해설

가요전선관 공사

관을 구부리는 정도는 2종 가요전선관을 시설하고 제거하는 것이 어려운 장소일 경우 굴곡 반경은 관 안지름의 6배(단, 시설하고 제거하는 것이 자유로울경우 3배) 이상

정답

18 ③ 19 ① 20 ② 21 ④ 22 ②

노출장소 또는 점검이 가능한 장소에서 제2종 가요전선관을 시설 하고 제거하는 것이 부자유로운 경우 곡률 반지름은 안지름의 몇 배 이상으로 하여야 하는가?

① 2배

② 3배

③ 4배

④ 6배

해설

가요전선관 공사

관을 구부리는 정도는 2종 가요전선관을 시설하고 제거하는 것이 어려운 장소 일 경우 굴곡 반경은 관 안지름의 6배(단, 시설하고 제거하는 것이 자유로울 경우 3배) 이상

24

금속 덕트 공사에서 금속 덕트는 천정 또는 벽에 몇 [m]마다 튼 튼하게 지지를 해야 하는가?

① 1

② 2

3 3

4

해설

금속 덕트 공사

- 1) 덕트를 조영재에 붙이는 경우에는 덕트의 지지점 간의 거리는 3[m] 이하 로 할 것
- 2) 덕트의 끝 부분은 막고, 물이 고이는 부분이 만들어지지 않도록 할 것
- 3) 금속 덕트에 넣는 전선의 단면적(절연피복의 단면적을 포함한다)의 합계는 덕트의 내부 단면적의 20[%] 이하(단, 전광표시장치 기타 이와 유사한 장 치 또는 제어회로 등의 배선만을 넣는 경우 50[%] 이하)로 할 것

25 ₩₩

금속 덕트 안에 전광 표시 장치, 제어 회로 등의 배선만을 넣는 경우 전선의 단면적의 합계는 덕트의 내부 단면적의 몇 [%] 이하 로 해야 하는가?

① 10[%]

② 20[%]

③ 50[%]

4 80[%]

해설

금속 덕트 공사

- 1) 덕트를 조영재에 붙이는 경우에는 덕트의 지지점 간의 거리는 3[m] 이하 로 할 것
- 2) 덕트의 끝부분은 막고, 물이 고이는 부분이 만들어지지 않도록 할 것
- 3) 금속 덕트에 넣는 전선의 단면적(절연피복의 단면적을 포함한다)의 합계는 덕트의 내부 단면적의 20[%] 이하(단, 전광표시장치 기타 이와 유사한 장 치 또는 제어회로 등의 배선만을 넣는 경우 50[%] 이하)로 할 것

26

덕트 공사 방법이 아닌 것은?

- ① 금속 덕트 공사
- ② 비닐 덕트 공사
- ③ 버스 덕트 공사
- ④ 플로어 덕트 공사

해설

덕트 공사

- 1) 금속 덕트 공사
- 2) 버스 덕트 공사
- 3) 라이팅 덕트 공사
- 4) 플로어 버스 덕트 공사

27

버스 덕트 공사 시 유의할 점으로 옳지 않은 것은?

- ① 버스 덕트 상호 간은 기계적, 전기적으로 완전히 접속해야 한다.
- ② 버스 덕트는 접지공사를 할 필요가 없다.
- ③ 버스 덕트 공사에 사용하는 버스 덕트는 고시하는 규격에 적당한 것이어야 한다.
- ④ 버스 덕트의 종단부는 폐쇄형으로 한다.

해설

버스 덕트 공사(접지공사를 할 것)

- 1) 종류 : 피더, 플러그인, 트롤리, 탭붙이 버스 덕트
- 2) 시설기준
 - 덕트를 조영재에 붙이는 경우 덕트 지지점 간의 거리를 3[m] 이하로 할 것
 - 덕트(환기형 제외) 끝부분은 막고 내부에 먼지가 침입하지 아니하도록 할 것

정답

23 @ 24 @ 25 @ 26 @ 27 @

다음 중 버스 덕트가 아닌 것은?

- ① 플로어 버스 덕트 ② 피더 버스 덕트
- ③ 트롤리 버스 덕트 ④ 플러그인 버스 덕트

해설

버스 덕트

- 1) 종류 : 피더, 플러그인, 트롤리, 탭붙이 버스 덕트
- 2) 시설기준
 - 덕트를 조영재에 붙이는 경우 덕트 지지점 간의 거리를 3[m] 이하로 할 것
 - 덕트(환기형 제외) 끝부분은 막고 내부에 먼지가 침입하지 아니하도록 할 것

29

플로어 덕트 공사에 대한 설명으로 옳지 않은 것은?

- ① 덕트의 끝단부는 폐쇄한다.
- ② 덕트는 접지공사를 할 것
- ③ 덕트 및 박스 기타의 부속품은 물이 고이는 부분이 있도록 시설하여도 무방하다.
- ④ 덕트 내부에 물이나 먼지가 침입하지 않도록 한다.

해설

플로어 덕트 공사(접지공사를 할 것)

- 1) 덕트 끝 부분은 막고, 물이 고이는 부분이 없도록 시설할 것
- 2) 플로어 덕트 안에는 전선에 접속점이 없도록 할 것

30

옥내의 건조한 콘크리트 또는 신더 콘크리트 플로어 내에 매입할 경우에 시설할 수 있는 공사방법으로 옳은 것은?

- ① 라이팅 덕트
- ② 플로어 덕트
- ③ 버스 덕트
- ④ 금속 덕트

해설

플로어 덕트 공사(접지공사를 할 것)

바닥 밑에 매입하는 배선용 덕트를 말한다.

31

라이팅 덕트 공사에 의한 저압 옥내배선 시 덕트의 지지점 간의 거리는 몇 [m] 이하로 해야 하는가?

① 1.0

(2) 1.2

(3) 2.0

4 3.0

해설

라이팅 덕트 공사(접지공사를 할 것)의 시설기준

- 1) 덕트의 지지점 간의 거리는 2[m] 이하로 할 것
- 2) 덕트의 끝부분은 막을 것
- 3) 덕트는 조영재를 관통하여 시설하지 아니할 것

32

캡타이어 케이블을 조영재의 옆면에 따라 시설하는 경우 지지점 간의 거리는 얼마 이하로 하는가?

① 2[m]

(2) 3[m]

③ 1[m]

(4) 1.5[m]

해설

케이블 공사의 시설기준

- 1) 전선은 케이블 및 캡타이어 케이블일 것
- 2) 전선을 조영재의 아랫면 또는 옆면에 붙이는 경우 지지점 간 거리는 2[m] 이하, 캡타이어 케이블의 경우 1[m] 이하로 할 것

33

배관 공사 중 2개소의 관을 서로 이을 경우에 사용하는 접속 기 구로 옳은 것은?

- ① 이경 니플
- ② 유니온 커플링
- ③ 슬리이브 커플링
- ④ 링리듀셔

해설

배선 재료

- 1) 커플링 : 관 상호를 접속
- 2) 유니온 커플링 : 돌려 끼울 수 없는 금속관 상호를 접속

28 ① 29 ③ 30 ② 31 ③ 32 ③ 33 ②

유니온 커플링의 사용 목적은 무엇인가?

- ① 안지름이 다른 금속관 상호의 접속
- ② 돌려 끼울 수 없는 금속관 상호의 접속
- ③ 금속관의 박스와 접속
- ④ 금속관 상호를 나사로 연결하는 접속

해설

배선 재료

1) 커플링 : 관 상호를 접속

2) 유니온 커플링 : 돌려 끼울 수 없는 금속관 상호를 접속

35

금속관 공사에서 관을 박스 내에 고정시킬 때 사용하는 것은?

① 부싱

② 로크 너트

③ 새들

④ 커플링

해설

배선 재료

로크 너트 : 금속관과 박스를 고정

36

노크아웃트 구멍이 로크 너트보다 클 때에는 무엇을 사용하여 접속하는가?

- ① 링 리듀서
- ② 드릴
- ③ 잉글리쉬 스패너
- ④ 풀링 그립

해설

배선 재료

링 리듀셔 : 아웃트렛 박스의 노크아웃트 지름이 관 지름보다 클 때 관을 박스 에 고정시킬 때 사용

37 ₩ ២출

금속관 공사에서 끝 부분의 빗물 침입을 방지하는 데 적당한 것 은?

① 엔드

② 엔트런스 캡

③ 부싱

④ 관니플

해설

배선 재료

앤트런스 캡 : 저압 가공선의 인입구에 전선을 보호하기 위해 관 끝에 취부(빗물 침입 방지)

38 ₩ 1

금속관 공사에 절연 부싱을 쓰는 목적으로 옳은 것은?

- ① 관의 끝이 터지는 것을 방지
- ② 박스 내에서 전선의 접속을 방지
- ③ 관의 단구에서 조영재의 접속을 방지
- ④ 관의 단구에서 전선 손상을 방지

해설

배선 재료

절연 부싱 : 전선의 피복을 보호하기 위해 관 끝에 취부

39

금속관 공사를 노출로 시공할 때 직각으로 구부러지는 곳에는 어떤 배선기구를 사용하는가?

- ① 유니온 커플링
- ② 아웃렛 박스
- ③ 픽스쳐 하키
- ④ 유니버셜 엘보

해설

배선 재료

1) 노멀밴드 : 금속관을 직각으로 구부리는 경우(노출, 매입 둘 다 가능) 사용 2) 유니버셜 엘보 : 금속관을 직각으로 구부리는 경우(노출공사) 사용

정말 34 ② 35 ② 36 ① 37 ② 38 ④ 39 ④

40 ¥#\$

피쉬 테이프(fish tape)의 용도로 옳은 것은?

- ① 전선을 테이핑하기 위해 사용
- ② 전선관의 끝 마무리를 위해서 사용
- ③ 배관에 전선을 넣을 때 사용
- ④ 합성수지관을 구부릴 때 사용

해설

배선 재료

피쉬 테이프 : 배관에 전선을 입선 시 사용

41

가요전선관의 상호 접속은 어떤 것을 사용하는가?

- ① 컴비네이션 커플링
- ② 스트레이트 커넥터
- ③ 스플릿 커플링
- ④ 앵글 커넥터

해설

배선 재료

1) 스플릿 커플링 : 가요전선관 상호를 접속시킴

2) 콤비네이션 커플링 : 가요전선관과 금속관 상호를 접속시킴

42

가요전선관과 금속관의 상호 접속에 쓰이는 재료로 옳은 것은?

- ① 콤비네이션 커플링
- ② 스프리트 커플링
- ③ 앵글 복스커넥터
- ④ 스트레이드 복스커넥터

해설

배선 재료

1) 스플릿 커플링 : 가요전선관 상호를 접속시킴

2) 콤비네이션 커플링 : 가요전선관과 금속관 상호를 접속시킴

전선 및 기계기구의 보안공사

01 보호장치

1 누전차단기(ELB) 시설 *

금속제 외함을 가지는 사용전압이 50[V]를 초과하는 저압기계기구로서 사람이 쉽게 접촉할 우려가 있는 곳에 시설하는 것에 전기를 공급하는 전로

- 2 과부하 보호장치의 설치 위치 *****
- (1) 분기회로를 보호하는 분기 보호장치는 분기점으로부터 3[m] 이하 설치

- (2) 분기회로 (S_2) 의 과부하 보호장치 (P_2) 의 전원 측에서 분기점(O) 사이에 분기회로 또는 콘센트의 접속이 없고 단락의 위험과 화재 및 인체에 대한 위험성이 최소화 되도록 시설된 경우 과부하 보호장치 (P_2) 는 분기점(O)으로부터 3[m]까지 이동하 여 설치 가능
- 3 전동기 과부하 보호장치 생략 조건 ***
- (1) 0.2[kW] 이하의 전동기
- (2) 단상의 것으로 16[A] 이하의 과전류 차단기로 보호 시
- (3) 단상의 것으로 20[A] 이하의 배선용 차단기로 보호 시

바로 확인

전동기는 원칙적으로 과부하 보호장치를 하여야 한다. 다만 단상의 것으로 그 전원 측에 몇 [A] 이하의 과전류 차단기로 보호 시 생략이 가능한가?

정답 16[A]

P Key point

누설전류

절연물을 전극 사이에 삽입하고 전압 을 가하면 흐르는 전류

P Key point

특별저압(extra low voltage)

2차 전압이 AC 50V, DC 120V 이 하로 SELV(비접지회로 구성) 및 PELV(접지회로 구성)은 1차와 2차가 전기적으로 절연된 회로, FELV는 1차와 2차가 전기적으로 절연되지 않은 회로

바로 확인 예제

절연물을 전극 사이에 삽입하고 전압을 가하면 전류가 흐르는데 이 전류는?

정답 누설전류

바로 확인 예제

최대사용전압이 70[kV]인 중성점 직접 접지식 전로의 절연내력 시험전압 은 몇 [V]인가?

정답 50,400[V]

풀이 170[kV] 이하로 직접 접지이기 때문에 70,000×0.72=50,400[V]

P Key point

중성점 직접 접지식 전로 170[kV] 이하의 경우

시험배수 0.72배

02 전로의 절연저항(측정장치: 메대) ***

1 저압전선로 중 절연 부분의 전선과 대지 사이 및 전선의 심선 상호 간의 절연저항

사용전압에 대한 누설전류가 최대 공급전류의 $\frac{1}{2.000}$ 을 넘지 않도록 할 것

2 전기사용 장소의 사용전압이 저압인 전로의 전선 상호 간 및 전로와 대지 사이의 절연저항

개폐기 또는 과전류 차단기로 구분할 수 있는 전로마다 다음 표에서 정한 값 이상이 어야 함

전로의 사용전압[V]	DC시험전압[V]	절연저항[$M\Omega$]
SELV 및 PELV	250	0.5
FELV, 500V 이하	500	1.0
500V 초과	1,000	1.0

단, 사용전압이 저압인 전로에서 정전이 어려운 경우 등 절연저항 측정이 곤란한 경우에는 누설전류를 1mA 이하로 유지할 것

03 절연내력시험 전압 *

※ 일정배수의 전압을 10분 간 시험대상에 가함

ī	분	배수	최저전압
7[kV] 이하	최대사용전압 × 1.5배	500[V]
<u>비접지식</u>	7[kV] 초과	최대사용전압 × 1.25배	10,500[V]
7	분	배수	최저전압
중성점 다중접지식	7[kV] 초과 25[kV] 이하	최대사용전압 × 0.92배	×
중성점 접지식	60[kV] 초과	최대사용전압 × 1.1배	75,000[V]
중성점	170[kV] 이하	최대사용전압 × 0.72배	×
직접 접지식	170[kV] 초과	최대사용전압 × 0.64배	×

04 접지시스템

1 접지의 목적 **

- ※ 안전을 위한 목적을 가짐
- (1) 감전 및 화재사고 방지
- (2) 보호계전기의 동작 확보
- (3) 이상전압 발생 억제

2 접지시스템의 구분 ★

(1) 계통접지

전력계통에서 돌발적으로 발생하는 이상현상 대비 대지와 계통을 연결

(2) 보호접지

고장 시 감전에 대한 보호를 목적으로 기기의 한 점 또는 여러 점을 접지

(3) 피뢰시스템 접지

뇌전류를 안전하게 대지로 방류하기 위한 접지

3 접지시스템 시설 종류 ★★

(1) 단독접지

각각의 접지를 개별로 접지하는 방식

(2) 공통접지

등전위가 형성되도록 저, 고압 및 특고압 접지계통을 공통으로 접지하는 방식

(3) 통합접지(SPD 필요 : 서지보호장치)

전기, 통신, 피뢰설비 등 모든 접지를 통합하여 접지하는 방식으로, 건물 내에 사람이 접촉할 수 있는 모든 도전부가 등전위를 형성토록 함

▲ 공통접지와 통합접지의 개념도

4 접지극의 매설기준 ★★★★★

- (1) 접지극은 지표면으로부터 지하 0.75[m] 이상으로 하되 동결 깊이를 감안하여 매설 깊이를 정할 것
- (2) 접지도체를 철주 기타의 금속체를 따라서 시설하는 경우에는 접지극을 철주의 밑 면으로부터 0.3[m] 이상의 깊이에 매설하는 경우 이외에는 접지극을 지중에서 그 금속체로부터 1[m] 이상 떼어 매설할 것
- (3) 접지도체는 지하 0.75[m]부터 지표상 2[m]까지 부분은 합성수지관(두께 2[mm] 미만의 합성수지제 전선관 및 가연성 콤바인덕트관은 제외) 또는 이와 동등 이상 의 절연효과와 강도를 가지는 몰드로 덮을 것
- (4) 지지물에 취급자가 오르고 내리는 데 사용하는 발판 볼트 등은 원칙적으로 지표상 1.8[m] 이상
- (5) 접지극의 시설
 - ① 수도관 : 지중에 매설되고 있는 대지와의 전기저항 값이 $3[\Omega]$ 이하의 값을 유지하고 있는 금속제 수도관로의 경우 접지극으로 사용 가능
 - ② **철골**: 건축물 및 구조물의 철골 기타의 금속제는 이를 비접지식 고압전로에 시설하는 기계기구의 철대 또는 금속제 외함의 접지공사 또는 비접지식 고압 전로와 저압전로를 결합하는 변압기의 저압전로의 접지공사의 접지극으로 사용 가능(단, 대지와의 사이에 전기저항 값이 2[Ω] 이하의 값을 유지하는 경우에만 한함)

바로 확인 예제

접지극의 최소 매설 깊이는 몇 [m] 이상으로 하여야 하는가?

정답 0.75[m]

5 접지도체의 최소 단면적 ****

큰 고장전류가 접지도체를 통하여 흐르지 않을 경우 접지도체의 최소 단면적은 다음 과 같음

- (1) 구리는 6[mm²] 이상
- (2) 철제는 50[mm²] 이상

단, 접지도체에 피뢰시스템이 접속되는 경우, 접지도체의 단면적은 구리 16[mm²] 또는 철 50[mm²] 이상으로 할 것

- (3) 적용 종류별 접지도체의 최소 단면적
 - ① 특고압·고압 전기설비용 접지도체는 단면적 6[mm²] 이상의 연동선 또는 동 등 이상의 단면적 및 강도를 가질 것
 - ② 중성점 접지용 접지도체는 공칭단면적 16[mm²] 이상의 연동선 또는 동등 이상의 단면적 및 세기를 가져야 함(다만, 다음의 경우에는 공칭단면적 6[mm²] 이상의 연동선 또는 동등 이상의 단면적 및 강도를 가져야 함)
 - 7[kV] 이하의 전로
 - 사용전압이 25[kV] 이하인 특고압 가공전선로. 다만, 중성선 다중접지식의 것으로서 전로에 지락이 생겼을 때 2초 이내에 자동적으로 이를 전로로부터 차단하는 장치가 되어 있는 것

6 선도체와 보호도체의 단면적 ***

	보호도체의 최소 단면적(mm², 구리)
나트레이 되었다. 0	포호포제의 되고 한민국(미미 , 누디)
선도체의 단면적 S (mm², 구리)	보호도체의 재질
(111111 , 1 4)	선도체와 같은 경우
S ≤ 16	S
16 < S ≤ 35	16
S > 35	S/2

7 기계기구의 외함의 접지 생략조건 ***

- (1) 사용전압이 직류 300[V] 또는 교류 대지전압이 150[V] 이하인 기계기구를 건조한 곳에 시설하는 경우
- (2) 기계기구를 건조한 목재의 마루 또는 위 기타 이와 유사한 절연성 물건 위에서 취급하도록 시설하는 경우
- (3) 철대 또는 외함의 주위에 적당한 절연대를 설치하는 경우

바로 확인 예제

중성점 접지도체용 접지도체의 최소 단면적은 몇 [mm²] 이상이어야 하는 가?

정답 16[mm²]

P Key point

접지공사

- 접지극은 지하 0.75[m] 이상
- 발판볼트의 최소 높이 1.8[m] 이 상
- 중성점 접지도체용 접지도체의 최소 단면적 16[mm²] 이상
 (단, 7[kV] 이하, 25[kV] 이하 다중접지식의 것은 6[mm²] 이상)

(4) 물기 있는 장소 이외의 장소에 시설하는 저압용의 개별 기계기구에 전기를 공급하는 전로에 전기용품 및 생활용품 안전관리법의 적용을 받는 인체감전보호용 누전 차단기(정격감도전류가 30[mA] 이하, 동작시간이 0.03초 이하의 전류동작형에 한함)를 시설하는 경우

8 변압기 중성점 접지 ***

변압기의 중성점 접지 저항값은 다음에 의함

- (1) 일반적으로 변압기의 고압·특고압 측 전로 1선 지락전류로 150을 나눈 값과 같은 저항값 이하
- (2) 변압기의 고압·특고압 측 전로 또는 사용전압이 35[kV] 이하의 특고압전로가 저 압측 전로와 혼촉하고 저압전로의 대지전압이 150[V]를 초과하는 경우의 저항값 은 다음에 의함
 - ① 1초 초과 2초 이내에 고압·특고압 전로를 자동으로 차단하는 장치를 설치할 때는 300을 나눈 값 이하
 - ② 1초 이내에 고압·특고압 전로를 자동으로 차단하는 장치를 설치할 때는 600을 나눈 값 이하

05 피뢰기 및 수전설비

1 피뢰기(LA) ***

- (1) 피뢰기의 기능 뇌격 시 뇌전류를 대지로 방전하고 속류를 차단
- (2) 피뢰기 시설장소
 - ① 발전소, 변전소 또는 이에 준하는 장소의 가공전선 인입구 및 인출구
 - ② 고압 및 특고압 가공전선로로부터 공급을 받는 수용장소의 인입구
 - ③ 가공전선로와 지중전선로가 접속되는 곳
 - ④ 특고압가공전선로에 접속하는 특고압 배전용 변압기의 고압 및 특고압 측
- (3) 피뢰기의 접지저항

고압 및 특고압 전로에 시설하는 피뢰기에 접지저항은 $10[\Omega]$ 이하로 할 것

2 단로기(DS) ****

무부하 전류만 개폐가 가능하며, 전압 개폐능력만 있고, 기기의 점검 수리 시 회로 의 접속을 변경하기 위하여 사용

3 차단기(CB) ****

- (1) 평상 시 부하개폐가 가능하며, 고장 시 신속히 동작하여 계통과 기기를 보호
- (2) 다음은 현재 사용되는 차단기의 명칭, 약호, 소호매질

명칭	약호	소호매질
 유입차단기	OCB	절연유
 공기차단기	ABB	압축공기
 가스차단기	GCB	SF_6
 진공차단기	VCB	고진공
자기차단기	MBB	전자력
기중차단기	ACB	대기압

(3) 그 외

분기회로를 보호하기 위하여 사용되는 누전차단기(ELB), 배선용 차단기(MCCB) 가 있음

4 보호계전기(Relay) *****

	,,	
명칭	약호	동작원리
과전류계전기	OCR	설정치 이상의 전류가 흐르면 동작하며, 과부하, 단락을 보호한다.
과전압계전기	OVR	설정치 이상의 전압이 인가 시에 동작한다.
 부 족 전압계전기	UVR	설정치 이하의 전압이 인가 시에 동작한다.
지락계전기	GR	비접지 계통에 지락 시 동작한다. ZCT(영상변류기)를 필요로 한다.
선택지락계전기	SGR	2(다)회선 이상의 지락사고를 선택차단할 수 있다.
방향 단락계전기	DSR	일정 방향으로 일정 값 이상의 전류가 흐를 때 동작한다.
재폐로 계전기	RCR	낙뢰, 수목 접촉, 일시적인 섬락 등 순간적인 사고로 계통에서 분리된 구간을 신속히 계통에 투입시킴으로써 계통의 안정도를 항상시키고 정전 시간을 단축시키기 위해 사용한다.
차동, 비율차동계전기	DCR, RDF	발전기 및 변압기의 내부고장을 보호한다.
부흐홀쯔 계전기	96B	변압기 내부고장을 보호한다.

바로 확인 예제

OCB라 함은 어떠한 차단기를 말하 는가?

정답 유입차단기

P Key point

SF₆가스의 성질

- 1) 무색, 무취, 무해
- 2) 절연내력이 큼
- 3) 소호능력이 우수
- 4) 불연성 가스

P Key **F** point

보호계전기

- OCR(과전류계전기): 설정치 이상 의 전류가 흐르면 동작(과부하, 단 락 보호)
- OVR(과전압계전기) : 설정치 이상 의 전압이 인가되면 동작
- 차동, 비율차동계전기 : 발전기나 변압기의 내부고장 보호
- 재폐로 계전기 : 안정도를 향상시 키고 정전 시간을 단축
- 부흐홀쯔 계전기 : 변압기 내부고 장 보호

P Key point

보호계전기의 한시 특성

- 1) 순한시 계전기 : 조건이 맞으면 즉시 동작하는 계전기
- 2) 정한시 계전기 : 조건이 맞으면 일정 시간 후에 동작하는 계전기
- 3) 반한시 계전기 : 크기가 크면 시 간이 짧고, 크기가 작으면 시간이 길어지는 계전기

P Key point

전력용 콘덴서 설비의 부속설비의 방 전코일

잔류전하를 방전하여 인체의 감전사 고를 방지

- 5 계기용 변성기 ****
- (1) PT(계기용 변압기) 고전압을 저전압으로 변성하여 계기나 계전기에 공급, 2차 전압 110[V]
- (2) CT(계기용 변류기) 대전류를 소전류로 변류하여 계기나 계전기에 공급, 2차 전류 5[A] (CT 점검 시 2차측을 단락하여야 하는 이유는 고전압에 따른 절연파괴를 방지하기 위함)
- (3) ZCT(영상변류기) 비접지 지락 시 영상전류를 검출
- 6 전력퓨즈(PF) **

단락전류를 차단

7 전력용 콘덴서(SC) **

부하의 역률을 개선

단원별 기출복원문제

01

누전차단기의 설치목적은 무엇인가?

① 단락

② 단선

③ 지락

④ 과부하

해설

누전차단기(ELB)의 설치목적

전로에서 지락사고로 누전이 발생하였을 때 자동으로 차단한다.

02 ₩번출

한국전기설비 규정에서 정한 아래 그림 같이 분기회로 (S_2) 의 보호 장치 (P_2) 는 (P_2) 의 전원 측에서 분기점(O) 사이에 다른 분기회로 또는 콘센트의 접속이 없고, 단락의 위험과 화재 및 인체에 대한 위험성이 최소화되도록 시설된 경우, 분기회로의 보호장치 (P_2) 의 이동 설치가 가능한 것은 몇 [m]까지인가?

① 1

2 2

3 4

4 3

해설

과부하 보호장치 설치 위치

분기회로 (S_2) 의 과부하 보호장치 (P_2) 의 전원 측에서 분기점(O) 사이에 분기회로 또는 콘센트의 접속이 없고 단락의 위험과 화재 및 인체에 대한 위험성이 최소화되도록 시설된 경우 과부하 보호장치 (P_2) 는 분기점(O)로부터 3[m]까지 이동하여 설치할 수 있다.

03

400[V] 이하 옥내배선의 절연저항 측정을 위한 절연저항계로 가장 알맞은 것은?

- ① 250[V] 메거
- ② 500[V] 메거
- ③ 1,000[V] 메거
- ④ 1,500[V] 메거

해설

절연저항값

전로의 사용전압[V]	DC시험전압[V]	절연저항[$M\Omega$]
SELV 및 PELV	250	0.5
FELV, 500V 이하	500	1.0
500V 초과	1,000	1.0

특별저압(extra low voltage : 2차 전압이 AC 50V, DC 120V 이하)으로 SELV(비접지회로 구성) 및 PELV(접지회로 구성)는 1차와 2차가 전기적으로 절면된 회로, FELV는 1차와 2차가 전기적으로 절면되지 않은 회로를 말한다.

500[V] 이하이므로 DC시험전압(메거)은 500[V]를 사용한다.

○4 世蓋

최대사용전압이 70[kV]인 중성점 직접 접지식 전로의 절연내력 시험전압은 몇 [V]인가?

- ① 35,000[V]
- 2 42,000[V]
- ③ 44,800[V]
- (4) 50,400[V]

해설

절연내력 시험전압

중성점 직접 접지식 전로로서 170[kV] 이하이므로 시험 배수는 0.72배가 된다. $\therefore 70.000 \times 0.72 = 50.400[V]$

정답

01 3 02 4 03 2 04 4

접지의 목적으로 옳지 않은 것은?

- ① 감전의 방지
- ② 보호계전기의 확실한 동작 확보
- ③ 이상전압의 억제
- ④ 송전용량의 증대

해설

접지의 목적(안전을 위한 목적)

- 1) 감전 및 화재사고 방지
- 2) 보호계전기의 동작 확보
- 3) 이상전압 발생 억제

06 ¥Uå

사람이 접촉될 우려가 있는 곳에 시설하는 경우 접지극을 매설하여야 할 깊이는 지하 몇 [cm] 이상인가?

① 30

2 45

③ 50

4) 75

해설

접지극의 매설 깊이

- 1) 접지극은 지표면으로부터 지하 0.75[m] 이상으로 하되 동결 깊이를 감안하여 매설 깊이를 정해야 한다.
- 2) 접지도체를 철주 기타의 금속체를 따라서 시설하는 경우에는 접지극을 철 주의 밑면으로부터 0.3[m] 이상의 깊이에 매설하는 경우 이외에는 접지극 을 지중에서 그 금속체로부터 1[m] 이상 떼어 매설하여야 한다.
- 3) 접지도체는 지하 0.75[m]부터 지표 상 2[m]까지 부분은 합성수지관(두께 2[mm] 미만의 합성수지제 전선관 및 가연성 콤바인덕트관은 제외한다) 또는 이와 동등 이상의 절연효과와 강도를 가지는 몰드로 덮어야 한다.

07

접지공사에서 접지선을 철주, 기타 금속체를 따라 시설하는 경우 접지극은 지중에서 그 금속체로부터 몇 [cm] 이상 떨어져서 매설 해야 하는가?

① 30

② 60

3 75

4 100

해설

접지극의 매설 깊이

- 1) 접지극은 지표면으로부터 지하 0.75[m] 이상으로 하되 동결 깊이를 감안 하여 매설 깊이를 정해야 한다.
- 2) 접지도체를 철주 기타의 금속체를 따라서 시설하는 경우에는 접지극을 철 주의 밑면으로부터 0.3[m] 이상의 깊이에 매설하는 경우 이외에는 접지극 을 지중에서 그 금속체로부터 1[m] 이상 떼어 매설하여야 한다.
- 3) 접지도체는 지하 0.75[m]부터 지표 상 2[m]까지 부분은 합성수지관(두께 2[mm] 미만의 합성수지제 전선관 및 가연성 콤바인덕트관은 제외한다) 또는 이와 동등 이상의 절연효과와 강도를 가지는 몰드로 덮어야 한다.

08 ¥U≦

지중에 매설되어 있는 금속제 수도관로는 접지공사의 접지극으로 사용할 수 있는데, 이때 수도관로와 대지의 전기저항치로 옳은 것 은?

① 1[Ω] 이하

② 2[Ω] 이하

③ 3[Ω] 이하

④ 4[Ω] 이하

해설

접지극의 시설

- 1) 수도관 : 지중에 매설되고 있는 대지와의 전기저항값이 $3[\Omega]$ 이하의 값을 유지하고 있는 금속제 수도관로의 경우 접지극으로 사용할 수 있다.
- 2) 철골 : 건축물 및 구조물의 철골 기타의 금속제는 이를 비접지식 고압전로에 시설하는 기계기구의 철대 또는 금속제 외함의 접지공사 또는 비접지식 고압전로와 저압전로를 결합하는 변압기의 저압전로의 접지공사의 접지극으로 사용할 있다. 이 경우 대지와의 사이에 전기저항값이 $2[\Omega]$ 이하의 값을 유지하는 경우에만 한한다.

다음 () 안에 들어갈 저항값으로 옳은 것은?

대지와의 사이의 전기저항값이 () 이하의 값을 유지하는 경우에만 건축물·구조물의 철골 기타의 금속제는 접지 공사의 접지극으로 사용할 수 있다.

① 2

2 3

③ 10

4) 100

해설

접지극의 시설

- 1) 수도관 : 지중에 매설되고 있는 대지와의 전기저항값이 $3[\Omega]$ 이하의 값을 유지하고 있는 금속제 수도관로의 경우 접지극으로 사용할 수 있다.
- 2) 철골 : 건축물 및 구조물의 철골 기타의 금속제는 이를 비접지식 고압전로에 시설하는 기계기구의 철대 또는 금속제 외함의 접지공사 또는 비접지식 고압전로와 저압전로를 결합하는 변압기의 저압전로의 접지공사의 접지극으로 사용할 있다. 이 경우 대지와의 사이에 전기저항값이 $2[\Omega]$ 이하의 값을 유지하는 경우에만 한한다.

10

한국전기설비규정에서 정한 변압기 중성점 접지도체는 7[kV] 이하의 전로에서는 몇 [mm²] 이상이어야 하는가?

1) 6

2 10

③ 16

4 25

해설

중성점 접지도체의 최소단면적

중성점 접지용 접지도체는 공칭단면적 16[mm²] 이상의 연동선 또는 동등 이 상의 단면적 및 세기를 가져야 한다. 다만, 다음의 경우에는 공칭단면적 6[mm²] 이상의 연동선 또는 동등 이상의 단면적 및 강도를 가져야 한다.

- 1) 7[kV] 이하의 전로
- 2) 사용전압이 25[kV] 이하인 특고압 가공전선로. 다만, 중성선 다중접지식의 것으로서 전로에 지락이 생겼을 때 2초 이내에 자동적으로 이를 전로로부 터 차단하는 장치가 되어 있는 것

1 1 ♥ 世출

한국전기설비규정에 따라 변압기 중성점 접지도체는 몇 [mm²] 이상 이어야 하는가? (단, 사용전압이 25[kV] 이하인 특고압 가공전선 로. 다만, 중성선 다중접지식의 것으로서 전로에 지락이 생겼을 때 2초 이내에 자동적으로 이를 전로로부터 차단하는 장치가 되 어 있는 것을 말한다.)

① 6

2 10

③ 16

4 25

해설

중성점 접지도체의 최소단면적

중성점 접지용 접지도체는 공칭단면적 16[mm²] 이상의 연동선 또는 동등 이상의 단면적 및 세기를 가져야 한다. 다만, 다음의 경우에는 공칭단면적 6[mm²] 이상의 연동선 또는 동등 이상의 단면적 및 강도를 가져야 한다. 1) 7[kV] 이하의 전로

2) 사용전압이 25[kV] 이하인 특고압 가공전선로. 다만, 중성선 다중접지식의 것으로서 전로에 지락이 생겼을 때 2초 이내에 자동적으로 이를 전로로부 터 차단하는 장치가 되어 있는 것

12

전기기계 기구 및 금속관 등의 전원 측에 누설전류에 대한 지락 검출 보호 장치, 즉 누전차단기를 설치할 때 접지공사를 생략할 수 있는 경우로 옳은 것은?

- ① 30[mA]
- ② 40[mA]
- ③ 50[mA]
- 4 75[mA]

해설

기계기구의 외함의 접지 생략조건

물기 있는 장소 이외의 장소에 시설하는 저압용의 개별 기계기구에 전기를 공급하는 전로에 전기용품 및 생활용품 안전관리법의 적용을 받는 인체감전보호용 누전차단기(정격감도전류가 30[mA] 이하, 동작시간이 0.03초 이하의 전류동작형에 한한다)를 시설하는 경우

정단

09 ① 10 ① 11 ① 12 ①

다음은 변압기 중성점 접지저항을 결정하는 방법이다. 여기서 k의 값은 얼마인가? (단, I_a 란 변압기 고압 또는 특고압 전로의 1선 지락전류를 말하며, 자동차단장치는 없도록 한다.)

$$R = \frac{k}{I_q} [\Omega]$$

① 75

② 150

③ 300

(4) 600

해설

변압기중성점 접지저항

$$R = \frac{150,300,600}{1선 지락전류} [\Omega]$$

1) 150[V] : 아무 조건이 없는 경우(자동차단장치가 없는 경우) 2) 300[V] : 2초 이내에 자동차단하는 장치가 있는 경우 3) 600[V] : 1초 이내에 자동차단하는 장치가 있는 경우

14

변압기 고압 측 전로의 1선 지락전류 값이 5[A]일 때 중성점 접 지공사의 접지저항[Ω]의 최대값은 얼마인가?

① 15

② 20

3 30

4 50

해설

변압기중성점 접지저항

$$R = \frac{150,300,600}{1선 지략전류} [\Omega]$$

- 1) 150[V] : 아무 조건이 없는 경우(자동차단장치가 없는 경우) 2) 300[V] : 2초 이내에 자동차단하는 장치가 있는 경우 3) 600[V] : 1초 이내에 자동차단하는 장치가 있는 경우
- $\therefore R = \frac{150}{14} = \frac{150}{5} = 30[Ω]$

15

피뢰기의 약호로 옳은 것은?

① LA

② PF

③ SA

(4) COS

해설

피뢰기(LA)

뇌격시 뇌전류를 대지로 방전하고 속류를 차단한다.

16 ₩ 🖽

고압 또는 특별고압 가공전선로에서 공급을 받는 수용장소의 인 입구 또는 이와 근접한 곳에 시설해야 하는 것은?

- ① 계기용 변성기
- ② 과전류 계전기
- ③ 접지 계전기
- ④ 피뢰기

해설

피뢰기의 시설장소

- 1) 발전소, 변전소 또는 이에 준하는 장소의 가공전선 인입구 및 인출구
- 2) 고압 및 특고압 가공전선로로부터 공급을 받는 수용장소의 인입구
- 3) 가공전선로와 지중전선로가 접속되는 곳
- 4) 특고압가공전선로에 접속하는 특고압 배전용 변압기의 고압 및 특고압 측

17 ¥Uå

단로기의 기능으로 가장 적합한 것은?

- ① 무부하 회로의 개폐
- ② 부하 전류의 개폐
- ③ 고장 전류의 차단 ④ 3상 동시 개폐

해설

단로기(DS)

무부하 전류만 개폐가 가능하며, 전압 개폐능력만 있다. 기기의 점검 수리 시 회로의 접속을 변경하기 위하여 사용된다.

단로기에 대한 설명으로 옳은 것은?

- ① 전압 개폐 기능을 갖는다.
- ② 부하전류 차단 능력이 있다.
- ③ 고장전류 차단 능력이 있다.
- ④ 전압, 전류 동시 개폐기능이 있다.

해설

단로기(DS)

무부하 전류만 개폐가 가능하며, 전압 개폐능력만 있다. 기기의 점검 수리 시 회로의 접속을 변경하기 위하여 사용된다.

19

차단기 문자 기호 중 "OCB"가 의미하는 것은?

- ① 진공차단기
- ② 기중차단기
- ③ 자기차단기
- ④ 유입차단기

해설

차단기의 약호

- 1) 진공차단기(VCB)
- 2) 기중차단기(ACB)
- 3) 자기차단기(MBB)
- 4) 유입차단기(OCB)

20

ACB에 해당하는 명칭으로 옳은 것은?

- 기중차단기
- ② 유입차단기
- ③ 공기차단기
- ④ 진공차단기

해설

차단기 명칭

- 1) 기중차단기(ACB)
- 2) 유입차단기(OCB)
- 3) 공기차단기(ABB)
- 4) 진공차단기(VCB)

21

수변전 설비에서 차단기의 종류 중 가스차단기에 들어가는 가스 의 종류로 옳은 것은?

① CO₂

② LPG

③ SF₆

(4) LNG

해설

GCB의 소호매질

GCB의 경우 소호매질로 SF6를 사용한다.

22

가스차단기에 사용되는 가스인 SF₆의 성질이 아닌 것은?

- ① 같은 압력에서 공기의 2.5~3.5배의 절연내력이 있다.
- ② 무색, 무취, 무해 가스이다.
- ③ 가스 압력 $3 \sim 4[kgf/cm^2]$ 에서 절연내력은 절연유 이상이다.
- ④ 소호능력은 공기보다 2.5배 정도 낮다.

해설

SF₆가스의 성질

- 1) 무색, 무취, 무해하다.
- 2) 절연내력이 크다.
- 3) 소호능력이 우수하다(공기에 100배 이상).
- 4) 불연성 가스이다.

23

저압 옥내배선을 보호하는 배선용 차단기의 약호로 옳은 것은?

① ACB

② ELB

③ VCB

(4) MCCB

해설

차단기의 약호

1) ACB : 기중차단기 2) ELB : 누전차단기 3) VCB : 진공차단기 4) MCCB : 배선용 차단기

정달 18 ① 19 ④ 20 ① 21 ③ 22 ④ 23 ④

분기회로에 설치하여 개폐 및 고장을 차단할 수 있는 것은?

- ① 전력퓨즈
- ② COS
- ③ 배선용 차단기
- ④ 피뢰기

해설

분기회로의 개폐장치

분기회로에 설치되어 보호할 수 있는 차단기는 배선용 차단기와 누전차단기가 된다.

25

일정 값 이상의 전류가 흘렀을 때 동작하는 계전기로 옳은 것은?

① OCR

② OVR

③ UVR

(4) GR

해설

보호계전기

- 1) OCR(과전류계전기) : 설정치 이상의 전류가 흐를 경우 동작 2) OVR(과전압계전기) : 설정치 이상의 전압이 인가 시 동작 3) UVR(부족전압계전기) : 설정치 이하의 전압이 인가 시 동작
- 4) GR(지락계전기) : 지락사고 시 동작

26

전기회로에 과전압을 보호하는 계전기로 옳은 것은?

① OCR

② OVR

③ UVR

(4) GR

해설

보호계전기

- 1) OCR(과전류계전기) : 설정치 이상의 전류가 흐를 경우 동작 2) OVR(과전압계전기) : 설정치 이상의 전압이 인가 시 동작 3) UVR(부족전압계전기) : 설정치 이하의 전압이 인가 시 동작
- 4) GR(지락계전기) : 지락사고 시 동작

27

선택지락계전기(selective ground relay)의 용도로 옳은 것은?

- ① 다회선에서 지락고장 회선의 선택
- ② 단일회선에서 지락전류의 방향의 선택
- ③ 단일회선에서 지락사고 지속시간의 선택
- ④ 단일회선에서 지락전류의 대소의 선택

해설

선택지락계전기(SGR)

2(다)회선의 지락사고 시 고장회선을 선택차단한다.

28

낙뢰. 수목 접촉, 일시적인 섬락 등 순간적인 사고로 계통에서 분 리된 구간을 신속히 계통에 투입시킴으로써 계통의 안정도를 향 상시키고 정전 시간을 단축시키기 위해 사용되는 계전기로 옳은 것은?

- ① 차동 계전기
- ② 과전류 계전기
- ③ 거리 계전기
- ④ 재폐로 계전기

해설

재폐로 계전기

재폐로 계전기란 낙뢰, 수목 접촉, 일시적인 섬락 등 순간적인 사고로 계통에 서 분리된 구간을 신속히 계통에 투입시킴으로써 계통의 안정도를 향상시키고 정전 시간을 단축시키기 위해 사용되는 계전기를 말한다.

정답 24 ③ 25 ① 26 ② 27 ① 28 ④

일정 방향으로 일정 값 이상의 전류가 흐를 때 동작하는 계전기로 옳은 것은?

- ① 방향 단락 계전기
- ② 비율 차동 계전기
- ③ 거리 계전기
- ④ 과전압 계전기

해설

방향 단락 계전기(DSR)

일정 방향으로 일정 값 이상의 전류가 흐르게 되면 동작한다.

30 ₩₩

특고압 수전설비의 결선 기호와 명칭으로 잘못된 것은?

- ① CB 차단기
- ② DS 단로기
- ③ LA 피뢰기
- ④ LF 전력퓨즈

해설

수전설비의 약호

전력퓨즈의 경우 LF가 아닌 PF(Power Fuse)가 된다.

31

계기용 변류기의 약호로 옳은 것은?

① CT

② WH

③ CB

④ DS

해설

계기용 변류기(CT)

대전류를 소전류로 변류하여 계기나 계전기에 공급한다(2차 전류 5[A]).

32

계기용 변압기의 2차 측 전압은 몇 [V]인가?

① 5[V]

- ② 60[V]
- ③ 220[V]
- ④ 110[V]

해설

계기용 변성기

- 1) PT(계기용 변압기) : 고전압을 저전압으로 변성하여 계기나 계전기에 공급한다(2차 전압 110[V]).
- 2) CT(계기용 변류기)
 - 대전류를 소전류로 변류하여 계기나 계전기에 공급한다(2차 전류 5[A]).
 - CT는 점검 시 2차 측을 단락하여야만 한다(고전압에 따른 절연파괴를 방지하기 때문).

33

변류기 개방 시 2차 측을 단락하는 이유로 옳은 것은?

- ① 2차 측 절연 보호
- ② 2차 측 과전류 보호
- ③ 측정오차 감소
- ④ 변류비 유지

해설

계기용 변류기

- 1) 대전류를 소전류로 변류하여 계기나 계전기에 공급한다(2차 전류 5[A]).
- 2) CT는 점검 시 2차 측을 단락하여야만 한다(고전압에 따른 절연파괴를 방지하기 때문).

34

고압전로에 지락사고가 생겼을 때 지락전류를 검출하는 데 사용하는 것은?

① CT

② ZCT

③ MOF

4 PT

해설

영상 변류기(ZCT)

비접지회로의 지락 시 영상(지락)전류를 검출한다.

정답

29 ① 30 ④ 31 ① 32 ④ 33 ① 34 ②

수변전 설비 중에서 동력설비 회로의 역률을 개선할 목적으로 사 용되는 것은?

- ① 전력 퓨즈
- ② MOF
- ③ 지락 계전기
- ④ 진상용 콘덴서

해설

전력(진상)용 콘덴서

- 1) 부하의 역률을 개선한다.
- 2) 전력용 콘덴서 설비 부속설비의 방전코일은 잔류전하를 방전하여 인체의 감전사고를 방지한다.

36

전력용 콘덴서를 회로로부터 개방하였을 때 전하가 잔류함으로써 일어나는 위험의 방지와 재투입을 할 때 콘덴서에 걸리는 과전압 을 방지하기 위하여 설치하는 것은?

- ① 직렬리액터
- ② 전력용 콘덴서
- ③ 방전코일
- ④ 피뢰기

해설

전력(진상)용 콘덴서

- 1) 부하의 역률을 개선한다.
- 2) 전력용 콘덴서 설비 부속설비의 방전코일은 잔류전하를 방전하여 인체의 감전사고를 방지한다.

가공인입선 및 배전선 공사

01 가공인입선과 연접(이웃연결)인입선

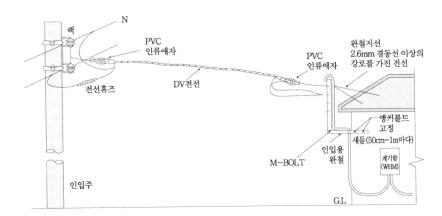

1 가공인입선 ****

(1) 정의

가공전선로의 지지물에서 출발하여 다른 지지물을 거치치 않고 수용장소 인입구 에 이르는 전선

(2) 전선의 굵기

- ① 저압인 경우 2.6[mm] 이상 DV(인입용 비닐 절연전선) (단, 경간이 15[m] 이하의 경우 2.0[mm] 이상 인입용 비닐 절연전선 사용)
- ② 고압인 경우 5.0[mm] 경동선

(3) 지표상 높이

건압 구분	저압	고압
도로횡단	5[m] 이상	6[m] 이상
철도횡단	6.5[m] 이상	6.5[m] 이상
위험표시	×	3.5[m] 이상
횡단 보도교	3[m]	3.5[m] 이상

바로 확인 예제

가공전선로의 지지물로부터 다른 지 지물을 거치지 아니하고 수용장소의 인입구에 이르는 전선을 무엇이라 하 는가?

정답 가공인입선

P Key point

가공인입선의 굵기

- 저압 : 2.6[mm] 이상(단, 경간이 15[m] 이하 시 2.0[mm]도 가능)
- 고압 : 5.0[mm] 이상

2 연접(이웃연결)인입선 ****

(1) 정의

한 수용장소의 접속점에서 분기하여 다른 지지물을 거치지 않고 타 수용장소에 이르는 전선

- (2) 시설기준
 - ① 인입선에서 분기하는 점으로부터 100[m]를 넘는 지역에 미치지 아니할 것
 - ② 폭 5[m]를 넘는 도로를 횡단하지 아니할 것
 - ③ 옥내를 통과하지 아니할 것
 - ④ 전선은 지름 2.6[mm] 이상 경동선(단, 경간이 15[m] 이하인 경우 2.0[mm] 경동선 사용)
 - ⑤ 저압에서만 사용

02 배전선 공사

1 지지물 ***

- (1) 지지물의 종류 : 목주, 철주, 철근 콘크리트주, 철탑
- (2) 지지물의 기초 안전율 : 2 이상
- (3) 철탑은 지선을 사용하여 그 강도를 보강하지 않음

2 애자 ***

- (1) 구형 애자 : 지선 중간에 설치하여 사용되는 애자
- (2) 랙(래크) 애자 : 저압선에서 완금을 설치하지 않고 전주에 수직방향으로 설치하여 사용하는 애자

3 장주 ★★

지지물에 완목, 완금 애자 등을 장치하는 공정

- (1) 장주용 자재
 - ① 행거 밴드 : 주상변압기를 철근 콘크리트주에 고정시키기 위한 밴드
 - ② 랙(래크) : 저압 배전선로의 전선을 수직으로 지지할 때 사용
 - ③ 암타이 밴드 : 철근 콘크리트주에 완금을 고정시킴

(2) 가공전선로의 완금의 표준길이(단, 전선의 조수는 3조인 경우)

① 고압 : 1,800[mm] ② 특고압 : 2,400[mm]

4 건주 ***

지지물을 땅에 묻는 공정

(1) 15[m] 이하의 지지물(6.8[kN] 이하의 경우) : 전체 길이 $imes rac{1}{6}$ 이상 매설

(2) 15[m] 초과 시 : 2.5[m] 이상

(3) 16[m] 초과 20[m] 이하 : 2.8[m] 이상

(4) 전선의 안전율

① 경동선 및 내열 동합금선 : 2.2 이상

② 기타 : 2.5 이상

5 배전용 기구 ****

(1) 주상 변압기

① 1차 보호 : 컷 아웃 스위치(COS)

② 2차 보호 : 캐치홀더

(2) 기계기구의 지표상 높이

① 고압 : 4.0[m] 이상(시가지 외)

② 단, 시가지의 경우 4.5[m] 이상

6 지선 ***

지지물의 강도를 보강(단, 철탑은 사용 제외)

(1) 안전율 : 2.5 이상

(2) 허용 인장하중 : 4.31[kN]

(3) 소선 수 : 3가닥 이상의 연선

(4) 소선지름 : 2.6[mm] 이상

(5) 지선이 도로를 횡단할 경우 : 5[m] 이상 높이에 설치할 것

바로 확인 예제

주상변압기 1차측 보호에 사용되는 것은 무엇인가?

정답 컷 아웃 스위치(COS)

P Key point

주상변압기 보호장치

• 1차측 : COS(컷 아웃 스위치)

• 2차측 : 캐치홀더

7 가공전선로의 경간 *

지지물의 종류	표준경간(시가지 외)	시가지경간(목주 불가)
목주, A종(철주, 철근 콘크리트주)	150[m] 이하	75[m] 이하
B종(철주, 철근 콘크리트주)	250[m] 이하	150[m] 이하
철탑	600[m] 이하	400[m] 이하

8 가공 케이블의 시설 ***

조가용선 시설은 접지공사를 함

- (1) 케이블은 조가용선에 행거로 시설할 것, 이 경우 고압인 때에는 그 행거의 간격은 50[cm] 이하로 시설할 것
- (2) 조가용선은 인장강도 5.93[kN] 이상의 연선 또는 22[mm²] 이상의 아연도철연선일 것
- (3) 금속테이프 등은 20[cm] 이하 간격을 유지하며 나선상으로 감음

03 배전반 공사 ***

1 설치 장소

쉽게 조작할 수 있어야 하며 안정되며, 노출된 장소

2 설치 목적

전력계통을 감시, 제어하기 위함

3 배전반의 종류

폐쇄식 배전반(큐비클형)은 점유면적이 좁고 운전, 보수에 안전하며 신뢰도가 높아 공장, 빌딩 등의 전기실에 많이 사용

4 분전반

부하의 배선이 분기하는 곳에 설치

- (1) 이때 분전반의 이면에는 배선 및 기구를 배치하지 말 것
- (2) 강판제의 것은 두께 1.2[mm] 이상

바로 확인 예제

점유면적이 좁고 운전, 보수에 안전 하며 신뢰도가 높아 공장, 빌딩 등의 전기실에 많이 사용되고 있는 조립 형, 장갑형이 있는 배전반은?

정답 폐쇄식(큐비클)형

Key F point

폐쇄식 배전반(큐비클형)

점유면적이 좁고 운전, 보수에 안전 하며 신뢰도가 높아 공장, 빌딩 등의 전기실에 많이 사용되고 있는 조립 형, 장갑형이 있는 배전반 5 수변전설비의 용량 계산(공식만 기억할 것)

(1) 수용률

최대전력[kW] 설비용량[kW] ×100[%]

(2) 부하율

평균전력[kW] 최대전력[kW] ×100[%]

(3) 부등률

개별수용최대전력의 합[kW] 합성최대전력[kW]

단원별 기출복원문제

01 ¥U≦

가공전선로의 지지물에서 출발하여 다른 지지물을 거치지 아니하고 수용장소의 인입구에 이르는 부분의 전선은 무엇인가?

- ① 가공인입선
- ② 옥외배선
- ③ 연접인입선
- ④ 연접가공선

해설

가공인입선

가공전선로의 지지물에서 출발하여 다른 지지물을 거치치 않고 수용장소 인입 구에 이르는 전선을 말한다.

02

저압 구내 가공인입선으로 DV전선 사용 시 전선의 길이가 15[m]를 초과하는 경우 사용할 수 있는 전선의 굵기는 몇 [mm] 이상이어야 하는가?

① 1.5

② 2.0

3 2.6

4.0

해설

가공인입선의 굵기

- 1) 저압인 경우 2.6[mm] 이상 DV(인입용 비닐 절연전선) (단, 경간이 15[m] 이하의 경우 2.0[mm] 이상 인입용 비닐 절연전선 사용)
- 2) 고압인 경우 5.0[mm] 경동선

03

한 수용장소의 인입선에서 분기하여 지지물을 거치지 아니하고 다른 수용장소의 인입구에 이르는 부분의 전선을 무엇이라고 하 는가?

- ① 가공전선
- ② 공동지선
- ③ 가공인입선
- ④ 연접인입선

해설

연접(이웃연결)인입선

한 수용장소의 접속점에서 분기하여 다른 지지물을 거치지 않고 다른 수용장 소에 이르는 전선

04

저압 가공인입선이 횡단 보도교 위에 시설되는 경우 노면상 몇 [m] 이상의 높이에 설치되어야 하는가?

① 3

(2) 4

3 5

4) 6

해설

가공인입선의 지표상 높이

전압 구분	저압	고압
도로횡단	5[m] 이상	6[m] 이상
철도횡단	6.5[m] 이상	6.5[m] 이상
위험표시	×	3.5[m] 이상
횡단 보도교	3[m]	3.5[m] 이상

05

저압 연접인입선 시설에서 제한 사항이 아닌 것은?

- ① 인입선의 분기점에서 100[m]를 초과하는 지역에 미치지 아니함 것
- ② 폭 5[m]를 넘는 도로를 횡단하지 말 것
- ③ 다른 수용가의 옥내를 관통하지 말 것
- ④ 지름 2.0[mm] 이하의 경동선을 사용하지 말 것

해설

연접(이웃연결)인입선에 대한 시설기준

- 1) 인입선에서 분기하는 점으로부터 100[m]를 넘는 지역에 미치지 아니할 것
- 2) 폭 5[m]를 넘는 도로를 횡단하지 아니할 것
- 3) 옥내를 통과하지 아니할 것
- 4) 전선은 지름 2.6[mm] 이상 경동선(단, 경간이 15[m] 이하인 경우 2.0[mm] 경동선을 사용한다.)
- 5) 저압에서만 사용

정답

01 ① 02 ③ 03 ④ 04 ① 05 ④

저압 연접인입선의 최대 선로 길이의 시설기준으로 옳은 것은?

- ① 25[m] 이하
- ② 50[m] 이하
- ③ 60[m] 이하
- ④ 100[m] 이하

해설

연접(이웃연결)인입선에 대한 시설기준

- 1) 인입선에서 분기하는 점으로부터 100[m]를 넘는 지역에 미치지 아니할 것
- 2) 폭 5[m]를 넘는 도로를 횡단하지 아니할 것
- 3) 옥내를 통과하지 아니할 것
- 4) 전선은 지름 2.6[mm] 이상 경동선(단, 경간이 15[m] 이하인 경우 2.0[mm] 경동선을 사용한다.)
- 5) 저압에서만 사용

07

가공전선로의 지지물이 아닌 것은?

① 목주

- ② 지선
- ③ 철근 콘크리트주
- ④ 철탑

해설

지지물의 종류

목주, 철주, 철근 콘크리트주, 철탑

08

가공전선로의 지지물에 하중이 가하여지는 경우에 그 하중을 받 는 지지물의 기초 안전율은 일반적으로 얼마 이상이어야 하는가?

① 1.5

(2) 2.0

③ 2.5

(4) 4.0

해설

지지물의 시설기준

- 1) 지지물의 기초 안전율 : 2 이상
- 2) 철탑은 지선을 사용하여 그 강도를 보강하지 않는다.

09

가공전선로의 지지물을 지선으로 보강하여서는 안 되는 것은?

① 목주

- ② A종 철근 콘크리트주
- ③ B종 철근 콘크리트주 ④ 철탑

해설

지지물의 시설기준

- 1) 지지물의 기초 안전율 : 2 이상
- 2) 철탑은 지선을 사용하여 그 강도를 보강하지 않는다.

1 ○ 举世출

지선의 중간에 넣어서 사용하는 애자로 옳은 것은?

- ① 구형 애자
- ② 고압 가지 애자
- ③ 인류 애자
- ④ 저압 옥애자

해설

애자

- 1) 구형 애자 : 지선 중간에 설치하여 사용되는 애자
- 2) 랙(래크) 애자 : 저압선에서 완금을 설치하지 않고 전주에 수직방향으로 설 치하여 사용하는 애자

11

지지물에 완금, 완목, 애자 등의 장치를 하는 것을 무엇이라 하는 가?

① 목주

② 장주

③ 이도

④ 가선

해설

장주

지지물에 완목, 완금 애자 등을 장치하는 공정

정달 06 4 07 2 08 2 09 4 10 1 11 2

주상변압기 설치 시 사용하는 것은?

- ① 완금 밴드
- ② 행거 밴드
- ③ 지선 밴드
- ④ 암타이 밴드

해설

행거 밴드

주상변압기를 철근 콘크리트주에 고정시키기 위한 밴드이다.

13

철근 콘크리트주에 완금을 고정시키기 위해 사용하는 밴드로 옳 은 것은?

- ① 암타이 밴드
 - ② 지선 밴드
- ③ 래크 밴드
- ④ 행거 밴드

해설

암타이 밴드

철근 콘크리트주에 완금을 고정시킨다.

14

고압 가공전선로의 전선의 조수가 3조일 경우 완금의 길이는 얼 마인가?

- ① 1,200[mm]
- ② 1,400[mm]
- ③ 1,800[mm] ④ 2,400[mm]

해설

가공전선로 완금의 표준길이(단, 전선의 조수는 3조인 경우)

1) 고압: 1,800[mm] 2) 특고압: 2,400[mm]

15

설계하중 6.8[kN] 이하인 철근 콘크리트 전주의 길이가 7[m]인 지지물을 건주하는 경우 땅에 묻히는 깊이로 옳은 것은?

- ① 1.2[m]
- ② 1.0[m]
- ③ 0.8[m]
- 4 0.6[m]

해설

- 1) 15[m] 이하의 지지물(6.8[kN] 이하의 경우) : 전체 길이 $imes rac{1}{6}$ 이상 매설
- 2) 15[m] 초과 시 : 2.5[m] 이상
- 3) 16[m] 초과 20[m] 이하 : 2.8[m] 이상
- $\therefore 7 \times \frac{1}{6} = 1.16 [m]$

16

고압 가공전선로에 사용한 경동선의 이도계산에 사용되는 안전율 로 옳은 것은?

① 1.5

② 2.2

③ 2.7

4 3.0

해설

전선의 안전율

- 1) 경동선 및 내열 동합금선 : 2.2 이상
- 2) 기타 : 2.5 이상

배전용 전기기계기구인 COS(컷 아웃 스위치)의 용도로 알맞은 것은?

- ① 배전용 변압기의 1차 측에 시설하여 변압기의 단락 보호용 으로 쓰인다.
- ② 배전용 변압기의 2차 측에 시설하여 변압기의 단락 보호용 으로 쓰인다.
- ③ 배전용 변압기의 1차 측에 시설하여 배전 구역 전환용으로 쓰인다.
- ④ 배전용 변압기의 2차 측에 시설하여 배전 구역 전환용으로 쓰인다.

해설

주상변압기 보호장치

1) 주상 변압기 1차 보호 : 컷 아웃 스위치(COS)

2) 주상 변압기 2차 보호 : 캐치 홀더

18

배전 선로의 보안 장치로서 주상 변압기의 2차 측이나 저압 분기 회로의 분기점 등에 설치하는 것은?

① 콘덴서

② 캐치 홀더

③ 컷 아웃 스위치

④ 피뢰기

해설

주상변압기 보호장치

1) 주상 변압기 1차 보호 : 컷 아웃 스위치(COS)

2) 주상 변압기 2차 보호 : 캐치 홀더

19

고압용 변압기를 시가지에 설치할 경우 지표상 몇 [m] 이상인가?

(1) 4[m]

② 4.5[m]

③ 5[m]

(4) 6[m]

해설

기계기구의 지표상 높이

고압 : 4.0[m] 이상(시가지 외) 단, 시가지의 경우 4.5[m] 이상

20

가공전선로의 지지물에 시설하는 지선에 연선을 사용할 경우 소 선 수는 몇 가닥 이상이어야 하는가?

① 3가닥

② 5가닥

③ 7가닥

④ 9가닥

해설

지선

지지물의 강도를 보강한다. 단, 철탑은 사용 제외한다.

1) 안전율 : 2.5 이상

2) 허용 인장하중 : 4.31[kN] 3) 소선 수 : 3가닥 이상의 연선 4) 소선지름 : 2.6[mm] 이상

5) 지선이 도로를 횡단할 경우 5[m] 이상 높이에 설치할 것

21

가공전선로의 지지물에 시설하는 지선의 시설에 대한 설명으로 옳지 않은 것은?

- ① 지선의 안전율은 2.5 이상일 것
- ② 지선의 안전율은 2.5 이상일 경우에 허용 인장하중의 최저 는 4.31[kN]으로 할 것
- ③ 소선의 지름이 1.6[mm] 이상의 동선을 사용한 것일 것
- ④ 지선에 연선을 사용할 경우에 소선 3가닥 이상의 연선일 것

해설

지선

지지물의 강도를 보강한다. 단, 철탑은 사용 제외한다.

1) 안전율 : 2.5 이상

2) 허용 인장하중 : 4.31[kN] 3) 소선 수 : 3가닥 이상의 연선 4) 소선지름 : 2.6[mm] 이상

5) 지선이 도로를 횡단할 경우 5[m] 이상 높이에 설치할 것

전단

17 ① 18 ② 19 ② 20 ① 21 ③

고압 가공전선로의 지지물로 철탑을 사용하는 경우 경간은 몇 [m] 이하여야 하는가?

① 150[m]

② 300[m]

③ 500[m]

4 600[m]

해설

가공전선로의 경간

지지물의 종류	표준경간 (시가지 외)	시가지경간 (목주 불가)
목주, A종(철주, 철근 콘크리트주)	150[m] 이하	75[m] 이하
B종(철주, 철근 콘크리트주)	250[m] 이하	150[m] 이하
철탑	600[m] 0 ō}	400[m] 이하

23

가공케이블 시설 시 조가용선에 금속테이프 등을 사용하여 케이블 외장을 견고하게 붙여 조가하는 경우 나선형으로 금속테이프를 감 는 간격에서 몇 [cm] 이하를 확보하여 감아야 하는가?

① 50

② 30

3 20

4 10

해설

가공케이블의 시설(조가용선 시설 : 접지공사할 것)

- 1) 케이블은 조가용선에 행거로 시설할 것. 이 경우 고압인 경우 그 행거의 간 격은 50[cm] 이하로 시설하여야 한다.
- 2) 조가용선은 인장강도 5.93[kN] 이상의 연선 또는 22[mm²] 이상의 아연도 철연선일 것
- 3) 금속테이프 등은 20[cm] 이하 간격을 유지하며 나선상으로 감는다.

24

일반적으로 큐비클형(cubicle type)이라 하며, 점유 면적이 좁고 운전, 보수에 안전하므로 공장, 빌딩 등 전기실에 많이 사용되는 조립형, 장갑형이 있는 배전반으로 옳은 것은?

① 폐쇄식 배전반

② 데드 프런트식 배전반

③ 철제 수직형 배전반

④ 라이브 프런트식 배전반

해설

폐쇄식 배전반(큐비클형)

점유면적이 좁고 운전, 보수에 안전하며 신뢰도가 높아 공장, 빌딩 등의 전기 실에 많이 사용된다.

25

배전반 및 분전반의 설치 장소로 적합하지 않은 곳은?

- ① 접근이 어려운 장소
- ② 전기회로를 쉽게 조작할 수 있는 장소
- ③ 개폐기를 쉽게 개폐할 수 있는 장소
- ④ 안정된 장소

해설

배전반 및 분전반의 설치 장소 쉽게 조작할 수 있어야 하며 안정되며, 노출된 장소

26

분전반에 대한 설명으로 틀린 것은?

- ① 배선과 기구는 모두 전면에 배치하였다.
- ② 두께 1.5[mm] 이상의 난연성 합성수지로 제작하였다.
- ③ 강판제의 분전함은 두께 1.2[mm] 이상의 강판으로 제작하였다.
- ④ 배선은 모두 분전반 이면에 하였다.

해설

분전반의 시설

분전반 : 부하의 배선이 분기하는 곳에 설치되다

- 1) 이때 분전반의 이면에는 배선 및 기구를 배치하지 말 것
- 2) 강판제의 것은 두께 1.2[mm] 이상

특수 장소의 공사 및 조명

01 특수 장소의 공사

1 전기울타리 **

- (1) 전기울타리용 전원장치에 전원을 공급하는 전로의 사용전압은 250V 이하일 것
- (2) 전선은 인장강도 1.38kN 이상의 것 또는 지름 2mm 이상의 경동선일 것
- (3) 전선과 이를 지지하는 기둥 사이의 이격거리는 25mm 이상일 것
- (4) 전선과 다른 시설물(가공 전선을 제외) 또는 수목과의 이격거리는 0.3m 이상일 것

2 전기욕기 **

전기욕기에 전기를 공급하기 위한 전기욕기용 전원장치(내장되는 전원 변압기의 2 차측 전로의 사용전압이 10V 이하의 것에 한함)는 「전기용품 및 생활용품 안전관리법」에 의한 안전기준에 적합할 것

3 전기온상 ★

(1) 정의

식물의 재배 또는 양잠·부화·육추 등의 용도로 사용하는 전열장치

- (2) 발열선의 시설기준
 - ① 발열선 및 발열선에 직접 접속하는 전선은 전기온상선(電氣溫床線)일 것
 - ② 발열선은 그 온도가 80℃를 넘지 않도록 시설할 것
 - ③ 발열선 및 발열선에 직접 접속하는 전선은 손상을 받을 우려가 있는 경우에 는 적당한 방호장치를 할 것

4 도로 등의 전열장치 *

- (1) 발열선에 전기를 공급하는 전로의 대지전압은 300V 이하일 것
- (2) 발열선은 사람이 접촉할 우려가 없고 또한 손상을 받을 우려가 없도록 콘크리트 기타 견고한 내열성이 있는 것 안에 시설할 것
- (3) 발열선은 그 온도가 80℃를 넘지 아니하도록 시설할 것(다만, 도로 또는 옥외주차장에 금속피복을 한 발열선을 시설할 경우에는 발열선의 온도를 120℃ 이하로 할 수 있음)

바로 확인 예제

전기울타리의 경우 전선은 지름 몇 [mm] 이상의 경동선이어야 하는가?

정답 2

P Key point

전기울타리

- 사용전압 250[V] 이하
- 전선의 굵기 : 2[mm] 이상
- 수목과의 이격거리 : 0.3[m] 이상

바로 확인 예제

전기욕기에 전기를 공급하기 위한 전 기욕기용 전원장치는 사용전압이 몇 [V] 이하의 것이어야 하는가?

정답 10

바로 확인 예제

전격살충기의 전격격자는 지표 또는 바닥으로부터 몇 [m] 이상 높이에 시설하여야 하는가?

정답 3.5

바로 확인 예제

유희(놀이)용 전차의 전원장치의 2차 측 전압의 경우 교류 몇 [V] 이하이 어야 하는가?

정답 40

Rey F point 유희(놀이)용 전차

직류: 60[V] 이하교류: 40[V] 이하

5 전격살충기 ***

- (1) 전격살충기의 전격격자(電擊格子)는 지표 또는 바닥에서 3.5m 이상의 높은 곳에 시설할 것
- (2) 다만, 2차측 개방 전압이 7kV 이하의 절연변압기를 사용하고 또한 보호격자의 내부에 사람의 손이 들어갔을 경우 또는 보호격자에 사람이 접촉될 경우 절연변압 기의 1차측 전로를 자동적으로 차단하는 보호장치를 시설한 것은 지표 또는 바닥 에서 1.8m까지 감할 수 있음

6 유희(놀이)용 전차 **

- (1) 전원장치의 2차측 단자의 최대사용전압은 직류의 경우 60V 이하, 교류의 경우 40V 이하일 것
- (2) 전원장치의 변압기는 절연변압기일 것

7 소세력 회로 ***

전자 개폐기의 조작회로 또는 초인벨 \cdot 경보벨 등에 접속하는 전로로서 최대 사용전 압이 60V 이하인 것

- (1) 소세력 회로에 전기를 공급하기 위한 절연변압기의 사용전압은 대지전압 300V 이하로 하여야 함
- (2) 소세력 회로의 전선을 조영재에 붙여 시설하는 경우, 전선은 케이블(통신용 케이블을 포함한다)인 경우 이외에는 공칭단면적 1mm² 이상의 연동선 또는 이와 동등 이상의 세기 및 굵기의 것일 것

8 전기부식방지 시설 ****

전기부식방지 설비 회로의 전압

- (1) 전기부식방지 회로(전기부식방지용 전원장치로부터 양극 및 피방식체까지의 전로 를 말한다. 이하 같다)의 사용전압은 직류 60V 이하일 것
- (2) 양극(陽極)은 지중에 매설하거나 수중에서 쉽게 접촉할 우려가 없는 곳에 시설할 것
- (3) 지중에 매설하는 양극(양극의 주위에 도전 물질을 채우는 경우에는 이를 포함한 다)의 매설 깊이는 0.75m 이상일 것
- (4) 수중에 시설하는 양극과 그 주위 1m 이내의 거리에 있는 임의점과의 사이의 전위차는 10V를 넘지 아니할 것(다만, 양극의 주위에 사람이 접촉되는 것을 방지하기 위하여 적당한 울타리를 설치하고 또한 위험 표시를 하는 경우에는 그러하지 아니함)

(5) 지표 또는 수중에서 1m 간격의 임의의 2점(제4의 양극의 주위 1m 이내의 거리에 있는 점 및 울타리의 내부점을 제외) 간의 전위차가 5V를 넘지 아니할 것

9 먼지(분진)의 위험장소 *****

(1) 폭연성 먼지(분진)가 존재하는 곳의 공사

폭연성 먼지(마그네슘・알루미늄・티탄・지르코늄 등의 먼지가 쌓여있는 상태에서 불이 붙었을 때에 폭발할 우려가 있는 것) 또는 화약류의 분말이 전기설비가 발화원이 되어 폭발할 우려가 있는 곳에 시설하는 저압 옥내 전기설비(사용전압이 400V 초과인 방전 등을 제외)

- ① 금속관 공사(폭연성 먼지가 존재하는 곳의 금속관 공사에 있어서 관 상호 간 및 관과 박스의 접속은 5턱 이상의 나사조임을 함)
- ② 케이블 공사(전선은 개장된 케이블 또는 무기물 절연 케이블을 사용)

(2) 가연성 먼지(분진)가 존재하는 곳의 공사 *****

가연성 먼지(소맥분·전분·유황 기타 가연성의 먼지로 공중에 떠다니는 상태에서 착화하였을 때에 폭발할 우려가 있는 것을 말하며 폭연성 분진을 제외한다. 이하 같다)에 전기설비가 발화원이 되어 폭발할 우려가 있는 곳에 시설하는 저압 옥내 전기설비

- ① 금속관 공사
- ② 케이블 공사
- ③ 합성수지관 공사(두께 2mm 미만의 합성수지 전선관 및 난연성이 없는 콤바인 덕트관을 사용하는 것을 제외)

(3) 가연성 가스가 있는 곳의 공사 *****

가연성 가스 또는 인화성 물질의 증기(이하 "가스 등"이라 한다)가 새거나 체류하여 전기설비가 발화원이 되어 폭발할 우려가 있는 곳(프로판 가스 등의 가연성 액화 가스를 다른 용기에 옮기거나 나누는 등의 작업을 하는 곳, 에탄올·메탄올 등의 인화성 액체를 옮기는 곳 등)에 있는 저압 옥내전기설비

- ① 금속관 공사
- ② 케이블 공사

10 위험물 등이 존재하는 장소 *****

셀룰로이드·성냥·석유류 기타 타기 쉬운 위험한 물질(이하 "위험물"이라 한다)을 제조하거나 저장하는 곳을 말한다.

- (1) 금속관 공사
- (2) 케이블 공사

전기부식 방지회로의 사용전압은 직 류 몇 [V] 이하이어야 하는가?

정답 60

P Key point

소세력 회로

전선을 조영재에 붙여 사용 시 1[mm²] 이상

바로 확인 예제

화약류 저장소의 전기설비의 전기기계 기구는 어떤 것을 사용하여야 하는가?

정답 전폐형

P Key point

분진 및 위험물의 제조 시 공사

- 1) 폭연성 먼지(분진)
 - 금속관 공사
 - 케이블 공사
- 2) 가연성 먼지(분진)
 - 금속관 공사
 - 케이블 공사
- 합성수지관 공사(두께 2[mm] 미만 제외)
- 3) 가연성 가스
- 금속관 공사
- 케이블 공사
- 4) 위험물제조
 - 금속관 공사
 - 케이블 공사
 - 합성수지관 공사(두께 2[mm] 미만 제외)

바로 확인 예제

무대・무대마루 밑・오케스트라 박 스・영사실 기타 사람이나 무대 도구 가 접촉할 우려가 있는 곳에 시설하 는 저압 옥내배선, 전구선 또는 이동 전선은 사용전압이 몇 [V] 이하이어 야 하는가?

정답 400

Key F point

무대, 무대마루 등의 전기시설

• 사용전압 : 400[V] 이하

 콘센트 보호 누전차단기 정격감도 전류: 30[mA] 이하 (3) 합성수지관 공사(두께 2[mm] 미만의 합성수지 전선관 및 난연성이 없는 콤바인 덕트관을 사용하는 것을 제외)

11 화약류 저장소 등의 위험장소 *****

화약류 저장소 안에는 전기설비를 시설해서는 안 됨(다만, 백열전등이나 형광등 또는 이들에 전기를 공급하기 위한 전기설비는 다음에 의하여 시설함)

- (1) 전로의 대지전압은 300V 이하일 것
- (2) 전기기계기구는 전폐형일 것
- (3) 케이블을 전기기계기구에 인입할 때에는 인입구에서 케이블이 손상될 우려가 없도 록 시설할 것
- (4) 차단기는 밖에 두며, 조명기구의 전원을 공급하기 위하여 배선은 금속관, 케이블 공사를 할 것

12 전시회, 쇼 및 공연장의 전기설비 ****

전시회, 쇼 및 공연장 기타 이들과 유사한 장소에 시설하는 저압전기설비에 적용

- (1) 무대·무대마루 밑·오케스트라 박스·영사실 기타 사람이나 무대 도구가 접촉할 우려가 있는 곳에 시설하는 저압 옥내배선, 전구선 또는 이동전선은 사용전압이 400V 이하일 것
- (2) 비상 조명을 제외한 조명용 분기회로 및 정격 32A 이하의 콘센트용 분기회로는 정격 감도 전류 30mA 이하의 누전차단기로 보호할 것

13 점멸기의 시설(타임스위치) ***

다음의 경우에는 센서등(타임스위치 포함)을 설치하여야 한다.

- (1) 「관광 진흥법」과 「공중위생법」에 의한 관광숙박업 또는 숙박업(여인숙업을 제외한다)에 이용되는 객실의 입구등은 1분 이내에 소등되는 것
- (2) 일반주택 및 아파트 각 호실의 현관등은 3분 이내에 소등되는 것

14 수중조명등 ***

수영장 기타 이와 유사한 장소에 사용하는 수중조명등(이하 "수중조명등"이라 한다)에 전기를 공급하기 위해서는 절연변압기를 사용하고, 그 사용전압은 다음에 의할 것

- (1) 절연변압기의 1차측 전로의 사용전압은 400V 이하일 것
- (2) 절연변압기의 2차측 전로의 사용전압은 150V 이하일 것
- (3) 절연변압기의 2차측 전로는 접지하지 말 것
- (4) 수중조명등의 절연변압기는 그 2차측 전로의 사용전압이 30V 이하인 경우는 1차 권선과 2차권선 사이에 금속제의 혼촉방지판을 설치
- (5) 수중조명등의 절연변압기의 2차측 전로의 사용전압이 30V를 초과하는 경우에는 그 전로에 지락이 생겼을 때에 자동적으로 전로를 차단하는 정격감도전류 30mA 이하의 누전차단기를 시설

15 교통신호등 ***

(1) 사용전압

교통신호등 제어장치의 2차측 배선의 최대사용전압은 300V 이하이어야 함

- (2) 교통 신호등의 인하선의 지표상의 높이 2.5m 이상일 것
- (3) 교통신호등 회로의 사용전압이 150V를 넘는 경우 전로에 지락이 생겼을 경우 자동적으로 전로를 차단하는 누전차단기를 시설할 것

16 인터록 회로 **

상대동작을 금지시켜 동시동작이나 동시 투입을 방지하는 회로

(1) 조명의 기본 계산 ★

① 광속 : F[lm](루멘) - 광원으로부터 발산되는 빛의 양

② 광도 : I[cd](칸델라) - 단위 입체각당 발산되는 광속

③ 조도 : E[lx](룩스) - 단위 면적당의 입사 광속으로서 피조면의 밝기

바로 확인 예제

관광업 또는 숙박업에 이용되는 객실 의 입구 등은 몇 분 이내에 소등되는 타임스위치를 두어야 하는가?

정답 1분

P Key point

타임스위치

• 관광업 및 숙박업 : 1분

• 주택 및 아파트 : 3분

바로 확인 예제

수중조명등의 절연변압기의 2차측 전로의 사용전압이 몇 [V]를 초과하 는 경우 그 전로에 누전차단기를 시 설하여야 하는가?

정답 30

Q Key point

수중조명등

- 2차측 전압이 30[V] 이하 시 금속
 제 혼촉방지판 시설
- 2차측 전압이 30[V] 초과 시 누전 차단기를 시설

바로 확인 예제

교통신호등 회로에 사용전압이 몇 [V]를 초과하는 경우 그 전로를 차단하는 누전차단기를 시설하는가?

정답 150

P Key **F** point

교통신호등

1) 사용전압 : 300[V] 이하

2) 150[V] 초과 : 누전차단기 시설

④ 휘도 : B[nt](니트) - 광원의 눈부심의 정도

- (2) 조명의 설계 ★
 - ① 광원의 높이(등고) = 작업면으로부터 광원까지의 거리
 - ② 실지수 : 광속의 이용에 따른 방의 크기의 척도

실지수
$$= \frac{XY}{H(X+Y)}$$

H : 광원의 높이[m], X : 방의 가로 길이[m], Y : 방의 세로 길이[m]

- ③ 등과 등 사이 간격 : $S \le 1.5H(H = 등고)$
- (3) 배광에 의한 분류 ★★★

조명방식	하향 광속
직접 조명	90 ~ 100[%]
반직접 조명	60 ~ 90[%]
전반 확산 조명	40 ~ 60[%]
반간접 조명	10 ~ 40[%]
간접 조명	0 ~ 10[%]

(4) 등배치에 따른 조명방식의 분류 ★

① 전반 조명 : 실내 전체가 균일하게 조명하는 방식 ② 국부 조명 : 작업에 필요한 부분적 장소만을 조명

③ 전반 국부 조명 : 전반 조명과 국부 조명의 병용

바로 확인 예제

조명기구의 배광에 의한 분류 중 하 향광속이 90~100[%] 정도의 빛이 나는 조명방식은?

정답 직접 조명

단원별 기출복원문제

01

전기울타리의 시설에 관한 설명으로 옳지 않은 것은?

- ① 사람이 쉽게 출입하지 아니하는 곳에 설치할 것
- ② 전선은 2[mm]의 경동선 또는 동등 이상의 것을 사용할 것
- ③ 수목과의 이격거리는 30[cm] 이상일 것
- ④ 전로의 사용전압은 600[V] 이하일 것

해설

전기울타리의 시설기준

- 1) 전기울타리용 전원장치에 전원을 공급하는 전로의 사용전압은 250V 이하일 것
- 2) 전선은 인장강도 1.38kN 이상의 것 또는 지름 2mm 이상의 경동선일 것
- 3) 전선과 이를 지지하는 기둥 사이의 이격거리는 25mm 이상일 것
- 4) 전선과 다른 시설물(가공 전선을 제외한다) 또는 수목과의 이격거리는 0.3m 이상일 것

02

전기욕기의 전원 변압기의 2차 측 전압의 최대한도[V]로 옳은 것 은?

1) 6

② 10

③ 12

(4) 15

해설

전기욕기의 시설

전기욕기에 전기를 공급하기 위한 전기욕기용 전원장치(내장되는 전원 변압기 의 2차 측 전로의 사용전압이 10V 이하의 것에 한한다)는 「전기용품 및 생활 용품 안전관리법」에 의한 안전기준에 적합하여야 한다.

03

전기온상용 발열선의 최고 사용온도[℃]로 옳은 것은?

① 50

② 60

3 80

(4) 100

해설

전기온상용 발열선의 시설기준

- 1) 발열선 및 발열선에 직접 접속하는 전선은 전기온상선(電氣溫床線)일 것
- 2) 발열선은 그 온도가 80℃를 넘지 않도록 시설할 것
- 3) 발열선 및 발열선에 직접 접속하는 전선은 손상을 받을 우려가 있는 경우 에는 적당한 방호장치를 할 것

○ 4 世書

2차 측 개방전압이 1만 볼트인 절연 변압기를 사용한 전격 살충 기의 전격 격자는 지표상 또는 마루 위 몇 [m] 이상의 높이에 설 치하여야 하는가?

 \bigcirc 3.5

2 3.0

③ 2.8

(4) 2.5

해설

전격살충기

전격살충기의 전격격자(電擊格子)는 지표 또는 바닥에서 3.5m 이상의 높은 곳에 시설해야 한다. 다만, 2차 측 개방 전압이 7kV 이하의 절연변압기를 사 용하고 또한 보호격자의 내부에 사람의 손이 들어갔을 경우 또는 보호격자에 사람이 접촉될 경우 절연변압기의 1차측 전로를 자동적으로 차단하는 보호장 치를 시설한 것은 지표 또는 바닥에서 1.8m까지 감할 수 있다.

05

유원지에 시설된 유희(놀이)용 전차의 공급전압으로 옳은 것은?

- ① 40V 이하
- ② 70V 이하
- ③ 80V 이하
- ④ 100V 이하

해설

유희(놀이)용 전차 전원장치

- 1) 전원장치의 2차 측 단자의 최대사용전압은 직류의 경우 60V 이하, 교류의 경우 40V 이하일 것
- 2) 전원장치의 변압기는 절연변압기일 것

정달 01 ④ 02 ② 03 ③ 04 ① 05 ①

06 ¥U\$

소세력 회로의 전선을 조영재에 붙여 시설하는 경우에 대한 설명 으로 옳지 않은 것은?

- ① 전선이 손상을 받을 우려가 있는 곳에 시설하는 경우 적절 한 방호장치를 할 것
- ② 전선은 금속제의 수관 및 가스관 또는 이와 유사한 것과 접촉되지 않을 것
- ③ 전선은 케이블인 경우 이외에 공칭단면적 2.5[mm²] 이상 의 연동선 또는 이와 동등 이상의 세기 또는 굵기일 것
- ④ 전선은 금속망 또는 금속판을 목조 조영재에 시설하는 경 우 전선을 방호장치에 넣어 시설할 것

해설

소세력 회로의 시설

전자 개폐기의 조작회로 또는 초인벨·경보벨 등에 접속하는 전로로서 최대 사용전압이 60V 이하인 것

- 1) 소세력 회로에 전기를 공급하기 위한 절연변압기의 사용전압은 대지전압 300V 이하로 하여야 함
- 2) 소세력 회로의 전선을 조영재에 붙여 시설하는 경우에는 다음에 의하여 시설하여야 함: 전선은 케이블(통신용 케이블을 포함한다)인 경우 이외에는 공칭단면적 1mm² 이상의 연동선 또는 이와 동등 이상의 세기 및 굵기의 것일 것

07 ₩번출

지중 또는 수중에 시설하는 양극과 피방식체 간의 전기부식방지 시설에 대한 설명으로 틀린 것은?

- ① 지중에 매설하는 양극은 75[cm] 이상의 깊이일 것
- ② 수중에 시설하는 양극과 그 주위 1[m] 안의 임의의 점과 의 전위차는 10[V]를 넘지 않을 것
- ③ 사용전압은 직류 60[V]를 초과할 것
- ④ 지표에서 1[m] 간격의 임의의 2점 간의 전위차가 5[V]를 넘지 않을 것

해설

전기부식방지 설비

- 1) 전기부식방지 회로(전기부식방지용 전원장치로부터 양극 및 피방식체까지 의 전로를 말한다. 이하 같다)의 사용전압은 직류 60V 이하일 것
- 2) 양극(陽極)은 지중에 매설하거나 수중에서 쉽게 접촉할 우려가 없는 곳에 시설할 것
- 3) 지중에 매설하는 양극(양극의 주위에 도전 물질을 채우는 경우에는 이를 포함한다)의 매설 깊이는 0.75m 이상일 것
- 4) 수중에 시설하는 양극과 그 주위 1m 이내의 거리에 있는 임의점과의 사이의 전위차는 10V를 넘지 아니할 것(다만, 양극의 주위에 사람이 접촉되는 것을 방지하기 위하여 적당한 울타리를 설치하고 또한 위험 표시를 하는 경우에는 그러하지 아니하다.)
- 5) 지표 또는 수중에서 1m 간격의 임의의 2점(제4의 양극의 주위 1m 이내 의 거리에 있는 점 및 울타리의 내부점을 제외한다) 간의 전위차가 5V를 넘지 아니할 것

08

폭연성 먼지가 존재하는 곳의 금속관 공사에 있어서 관 상호 간 및 관과 박스의 접속은 몇 턱 이상의 나사 조임으로 시공하여야 하는가?

① 3턱

② 5턱

③ 7턱

④ 9턱

해설

폭연성 먼지(분진)가 존재하는 곳의 공사

폭연성 먼지(마그네슘・알루미늄・티탄・지르코늄 등의 먼지가 쌓여있는 상 태에서 불이 붙었을 때에 폭발할 우려가 있는 것을 말한다. 이하 같다) 또는 화약류의 분말이 전기설비가 발화원이 되어 폭발할 우려가 있는 곳에 시설하 는 저압 옥내 전기설비(사용전압이 400V 초과인 방전 등을 제외)

- 1) 금속관 공사(폭연성 먼지가 존재하는 곳의 금속관 공사에 있어서 관 상호 간 및 관과 박스의 접속은 5턱 이상의 나사조임을 한다.)
- 2) 케이블 공사(전선은 개장된 케이블 또는 무기물 절연 케이블을 사용)

()9 ¥Uå

티탄을 제조하는 공장으로 먼지가 쌓여진 상태에서 착화된 때 폭발할 우려가 있는 곳에 저압 옥내배선을 설치하고자 할 때, 공사방법으로 알맞은 것은?

- ① 합성수지 몰드 공사
- ② 라이팅 덕트 공사
- ③ 금속 몰드 공사
- ④ 금속관 공사

해설

폭연성 먼지(분진)가 존재하는 곳의 공사

폭연성 먼지(마그네슘・알루미늄・티탄・지르코늄 등의 먼지가 쌓여있는 상 태에서 불이 붙었을 때에 폭발할 우려가 있는 것을 말한다. 이하 같다) 또는 화약류의 분말이 전기설비가 발화원이 되어 폭발할 우려가 있는 곳에 시설하 는 저압 옥내 전기설비(사용전압이 400V 초과인 방전 등을 제외)

- 1) 금속관 공사(폭연성 먼지가 존재하는 곳의 금속관 공사에 있어서 관 상호 간 및 관과 박스의 접속은 5턱 이상의 나사조임을 한다.)
- 2) 케이블 공사(전선은 개장된 케이블 또는 무기물 절연 케이블을 사용)

1 (世蓋

가연성 분진(소맥분, 전분, 유황 기타 가연성 먼지 등)으로 인하여 폭발할 우려가 있는 저압 옥내 설비공사로 적절하지 않는 것은?

- ① 케이블 공사
- ② 금속관 공사
- ③ 합성수지관 공사
- ④ 플로어 덕트 공사

해설

가연성 먼지(분진)가 존재하는 곳의 공사

가연성 먼지(소맥분·전분·유황 기타 가연성의 먼지로 공중에 떠다니는 상태에서 착화하였을 때에 폭발할 우려가 있는 것을 말하며 폭연성 분진을 제외한다. 이하 같다)에 전기설비가 발화원이 되어 폭발할 우려가 있는 곳에 시설하는 저압 옥내 전기설비

- 1) 금속관 공사
- 2) 케이블 공사
- 3) 합성수지관 공사(두께 2mm 미만의 합성수지 전선관 및 난연성이 없는 콤 바인 덕트관을 사용하는 것을 제외)

11

가연성 가스가 새거나 체류하여 전기설비가 발화원이 되어 폭발할 우려가 있는 곳에 있는 저압 옥내전기설비의 시설 방법으로 가장 적합한 것은?

- ① 애자사용 공사
- ② 가요전선관 공사
- ③ 셀룰러 덕트 공사
- ④ 금속관 공사

해설

가연성 가스가 있는 곳의 공사

가연성 가스 또는 인화성 물질의 증기(이하"가스 등"이라 한다)가 새거나 체류하여 전기설비가 발화원이 되어 폭발할 우려가 있는 곳(프로판 가스 등의 가연성 액화 가스를 다른 용기에 옮기거나 나누는 등의 작업을 하는 곳, 에탄올 · 메탄올 등의 인화성 액체를 옮기는 곳 등)에 있는 저압 옥내전기설비

- 1) 금속관 공사
- 2) 케이블 공사

12

셀룰로이드, 성냥, 석유류 등 기타 가연성 위험물질을 제조 또는 저장하는 장소의 배선 방법이 아닌 것은?

- ① 배선은 금속관 배선, 합성수지관 배선 또는 케이블 배선에 의할 것
- ② 금속관은 박강 전선관 또는 이와 동등 이상의 강도가 있는 것을 사용할 것
- ③ 두께가 2[mm] 미만의 합성수지제 전선관을 사용할 것
- ④ 합성수지관 배선에 사용하는 합성수지관 및 박스 기타 부 속품은 손상될 우려가 없도록 시설할 것

해설

위험물 등이 존재하는 장소

셀룰로이드·성냥·석유류 기타 타기 쉬운 위험한 물질(이하 "위험물"이라 한다)을 제조하거나 저장하는 곳을 말한다.

- 1) 금속관 공사
- 2) 케이블 공사
- 3) 합성수지관 공사(두께 2[mm] 미만의 합성수지 전선관 및 난연성이 없는 콤바인덕트관을 사용하는 것을 제외)

정답

09 4 10 4 11 4 12 3

화약류 저장소 안에는 백열전등이나 형광등 또는 이에 전기를 공급하기 위한 공작물에 한하여 전로의 대지 전압은 몇 [V] 이하의 것을 사용해야 하는가?

① 100[V]

2 200[V]

③ 300[V]

4 400[V]

해설

화약류 저장소 등의 위험장소

화약류 저장소 안에는 전기설비를 시설해서는 안 된다. 다만, 백열전등이나 형 광등 또는 이들에 전기를 공급하기 위한 전기설비는 다음에 의하여 시설한다.

- 1) 전로에 대지전압은 300V 이하일 것
- 2) 전기기계기구는 전폐형일 것
- 3) 케이블을 전기기계기구에 인입할 때에는 인입구에서 케이블이 손상될 우려가 없도록 시설할 것
- 4) 차단기는 밖에 두며, 조명기구의 전원을 공급하기 위하여 배선은 금속관, 케이블 공사를 할 것

1 4 ¥UŠ

화약류 저장고 내에 조명기구의 전기를 공급하는 배선의 공사방 법으로 알맞은 것은?

① 합성수지관 공사

② 금속관 공사

③ 버스 덕트 공사

④ 합성수지몰드 공사

해설

화약류 저장소 등의 위험장소

화약류 저장소 안에는 전기설비를 시설해서는 안 된다. 다만, 백열전등이나 형 광등 또는 이들에 전기를 공급하기 위한 전기설비는 다음에 의하여 시설한다.

- 1) 전로에 대지전압은 300V 이하일 것
- 2) 전기기계기구는 전폐형일 것
- 3) 케이블을 전기기계기구에 인입할 때에는 인입구에서 케이블이 손상될 우려 가 없도록 시설할 것
- 4) 차단기는 밖에 두며, 조명기구의 전원을 공급하기 위하여 배선은 금속관, 케이블 공사를 할 것

15

한국전기설비규정에서 정한 무대, 오케스트라 박스 등 흥행장의 저압 옥내배선 공사 시 사용전압은 몇 [V] 이하인가?

① 200

② 300

③ 400

4 600

해설

전시회, 쇼 및 공연장의 전기설비

전시회, 쇼 및 공연장 기타 이들과 유사한 장소에 시설하는 저압전기설비에 적용한다.

- 1) 무대·무대마루 밑·오케스트라 박스·영사실 기타 사람이나 무대 도구가 접촉할 우려가 있는 곳에 시설하는 저압 옥내배선, 전구선 또는 이동전선 은 사용전압이 400V 이하이어야 한다.
- 2) 비상 조명을 제외한 조명용 분기회로 및 정격 32A 이하의 콘센트용 분기 회로는 정격 감도 전류 30mA 이하의 누전차단기로 보호하여야 한다.

16 学世출

무대·무대마루 밑, 오케스트라 박스 및 영사실의 전로에는 전용의 개폐기 및 과전류 차단기를 시설하여야 한다. 이때 비상조명을 제외한 조명용 분기회로 및 정격 32[A] 이하의 콘센트용 분기회로는 정격 감도전류[mA] 몇 이하의 누전차단기로 보호하여야 하는가?

① 20

② 30

③ 40

④ 100

해설

전시회, 쇼 및 공연장의 전기설비

전시회, 쇼 및 공연장 기타 이들과 유사한 장소에 시설하는 저압전기설비에 적용한다.

- 1) 무대·무대마루 밑·오케스트라 박스·영사실 기타 사람이나 무대 도구가 접촉할 우려가 있는 곳에 시설하는 저압 옥내배선, 전구선 또는 이동전선 은 사용전압이 400V 이하이어야 한다.
- 2) 비상 조명을 제외한 조명용 분기회로 및 정격 32A 이하의 콘센트용 분기 회로는 정격 감도 전류 30mA 이하의 누전차단기로 보호하여야 한다.

조명용 백열전등을 일반주택 및 아파트 각 호실에 설치할 때 전등 은 최대 몇 분 이내에 소등이 되는 타임스위치를 시설하여야 하는 가?

① 1

2 2

3 3

4

해설

점멸기의 시설(타임스위치)

다음의 경우에는 센서등(타임스위치 포함)을 설치하여야 한다.

- 1) 「관광 진흥법」과 「공중위생법」에 의한 관광숙박업 또는 숙박업(여인숙업을 제외)에 이용되는 객실의 입구등은 1분 이내에 소등되는 것
- 2) 일반주택 및 아파트 각 호실의 현관등은 3분 이내에 소등되는 것

18 ₩번출

교통신호등의 제어장치로부터 신호등의 전구까지의 전로에 사용하는 전압은 몇 [V] 이하인가?

① 60

2 100

3 300

440

해설

교통신호등

- 1) 사용전압: 교통신호등 제어장치의 2차측 배선의 최대사용전압은 300V 이하일 것
- 2) 교통 신호등의 인하선 : 전선의 지표상의 높이는 2.5m 이상일 것
- 3) 교통신호등 회로의 사용전압이 150V를 넘는 경우는 전로에 지락이 생겼을 경우 자동적으로 전로를 차단하는 누전차단기를 시설할 것

19 ₩번출

한국전기설비규정에서 정한 교통신호등 회로의 사용전압이 몇 [V] 를 초과하는 경우에는 지락 발생 시 자동적으로 전로를 차단하는 누전차단기를 시설하여야 하는가?

① 50

2 100

③ 150

4 200

해설

교통신호등

- 1) 사용전압: 교통신호등 제어장치의 2차측 배선의 최대사용전압은 300V 이하일 것
- 2) 교통 신호등의 인하선 : 전선의 지표상의 높이는 2.5m 이상일 것
- 3) 교통신호등 회로의 사용전압이 150V를 넘는 경우는 전로에 지락이 생겼을 경우 자동적으로 전로를 차단하는 누전차단기를 시설할 것

20

조명공학에서 사용되는 칸델라[cd]는 무엇의 단위인가?

① 광도

② 조도

③ 광속

④ 휘도

해설

조명의 기본 계산

- 1) 광속 : F[Im](루멘) 광원으로부터 발산되는 빛의 양이다.
- 2) 광도 : I[cd](칸델라) 단위 입체각당 발산되는 광속을 말한다.
- 3) 조도 : $E[|x]({\stackrel{?}{\P}} {\stackrel{?}{\Pi}}) {\stackrel{?}{\Pi}} + {\stackrel{?}{\Pi}} +$
- 4) 휘도 : B[nt](니트) 광원의 눈부심의 정도를 나타낸다.

21

가로 20[m], 세로 18[m], 천정의 높이 3.85[m], 작업면의 높이 0.85[m], 간접조명 방식인 호텔 연회장의 실지수는 얼마인가?

① 1.16

② 2.16

③ 3.16

(4) 4.16

해설

실지수(광속의 이용에 따른 방의 크기의 척도를 나타냄)

실지수 =
$$\frac{XY}{H(X+Y)}$$

H : 광원의 높이[m], X : 방의 가로 길이[m], Y : 방의 세로 길이[m]

실지수 =
$$\frac{XY}{H(X+Y)}$$
 = $\frac{20 \times 18}{(3.85 - 0.85) \times (20 + 18)}$ = 3.16

작업대로부터 광원의 높이가 2.4[m]인 위치에 조명기구를 배치할 경우 등과 등 사이 간격은 최대 몇 [m]로 배치하여 설치해야 하 는가?

① 1.8

2 2.4

3 3.6

(4) 4.8

해설

등과 등 사이 간격 $S \leq 1.5 H(H=등고)$

 $S = 2.4 \times 1.5 = 3.6 \text{[m]}$

23

조명기구의 배광에 의한 분류 중 하향광속이 90~100[%] 정도 의 빛이 나는 조명방식으로 옳은 것은?

① 직접 조명

② 반직접 조명

③ 반간접 조명

④ 간접 조명

해설

배광에 의한 분류

조명방식	하향 광속
직접 조명	90 ~ 100[%]
반직접 조명	60 ~ 90[%]
전반 확산 조명	40 ~ 60[%]
반간접 조명	10 ~ 40[%]
간접 조명	0 ~ 10[%]

24

조명기구를 배광에 따라 분류하는 경우 특정한 장소만을 고조도 로 하기 위한 조명기구로 옳은 것은?

① 직접 조명기구 ② 전반확산 조명기구

③ 광천장 조명기구 ④ 반직접 조명기구

해설

배광에 따른 분류

특정한 장소만을 고조도로 하는 방식은 직접 조명기구이다.

최근 5개년 CBT 기출복원문제

01	2024 4회	СВТ	기출복원단	<u> </u>	282
02	2024 3회	СВТ	기출복원단	<u> </u> 제	293
03	2024 2회	СВТ	기출복원된	근제	303
04	2024 1회	СВТ	기출복원된	<u> </u> - 전제	312
05	2023 4회	СВТ	기출복원등	<u> </u> 레	322
06	2023 3회	СВТ	기출복원등	문제	332
07	2023 2회	СВТ	기출복원단	문제	. 342
08	2023 1회	СВТ	기출복원단	문제	. 353
09	2022 4회	СВТ	기출복원단	문제	. 364
10	2022 3호	СВТ	기출복원	문제	. 375

11	2022 2회 CBT 기출복원문제	385
12	2022 1회 CBT 기출복원문제	396
13	2021 4회 CBT 기출복원문제	406
14	2021 3회 CBT 기출복원문제	416
15	2021 2회 CBT 기출복원문제	427
16	2021 1회 CBT 기출복원문제	438
17	2020 4회 CBT 기출복원문제	449
18	2020 3회 CBT 기출복원문제	459
19	2020 2회 CBT 기출복원문제	469
20	2020 1회 CBT 기출복원문제	479

01 2024년 4회 CBT 기출복원문제

- ○1 같은 전구를 직렬로 접속했을 때와 병렬로 접속했을 때 어느
 ○4 권수 50회의 코일에 5[A]의 전류가 흘러서 10⁻³[Wb]의 자 것이 더 밝겠는가?
 - ① 직렬이 2배 더 밝다.
 - ② 직렬이 더 밝다.
 - ③ 병렬이 더 밝다.
 - ④ 밝기가 같다.

$$n$$
개 직렬 접속 : $P_{\mathrm{A}} = \frac{V^2}{nR} = \frac{P}{n} [\mathrm{W}]$

$$n$$
개 병렬 접속 : $P_{\mathrm{tg}} = \frac{V^2}{\displaystyle \frac{R}{n}} = n P[\mathrm{W}]$

$$\frac{P_{\mathrm{Z}|}}{P_{\mathrm{H}|}} = \frac{\frac{P}{n}}{nP} = \frac{1}{n^2} \rightarrow n^2 P_{\mathrm{Z}|} = P_{\mathrm{H}|}$$

병렬접속 시 전력이 직렬접속 시 전력의 n^2 배이고, 더 밝다.

- 2 전류 10[A], 전압 100[V], 역률이 0.6인 단상 부하의 전력 은 몇 [W]인가?
 - ① 600
- ② 800
- ③ 1.000
- 4 1,200

부하전력(유효전력)

$$P = V I_{\cos\theta} = 100 \times 10 \times 0.6 = 600 [W]$$

3 $4[\mu F]$ 의 콘덴서에 4[kV]의 전압을 가하여 200[Ω]의 저항 을 통하여 방전시키면 이때 발생하는 에너지는 몇 [J]인가?

① 8

2 16

③ 32

40

콘덴서 축적에너지

$$W = \frac{1}{2}CV^2 = \frac{1}{2} \times 4 \times 10^{-6} \times 4{,}000^2 = 32[J]$$

- 속이 코일을 지날 경우, 이 코일의 자체 인덕턴스는 몇 [mH]인가?
 - ① 10

(2) 2O

③ 30

40

자속과 인덕턴스

$$L\!=\!\frac{N\!\phi}{I}\!=\!\frac{50\!\times\!10^{-3}}{5}\!=\!10\!\times\!10^{-3} [\mathrm{H}]\!=\!10 [\mathrm{mH}]$$

- 05 공심 솔레노이드에 자기장의 세기 4,000[AT/m]를 가한 경 우 자속밀도[Wb/m²]는?
 - (1) $32\pi \times 10^{-4}$
- ② $3.2\pi \times 10^{-4}$
- (3) $16\pi \times 10^{-4}$ (4) $1.6\pi \times 10^{-4}$

공심(공기) 중 투자율 : $\mu_0 = 4\pi \times 10^{-7} [H/m]$

공심 솔레노이드의 자속밀도

 $B = \mu_0 H = 4\pi \times 10^{-7} \times 4{,}000 = 16\pi \times 10^{-4} \text{ [Wb/m}^2]$

- 06 자기회로와 전기회로의 대응관계가 잘못된 것은?
 - ① 전기저항 자기저항
 - ② 전류 자속
 - ③ 기전력 자속밀도
 - ④ 도전율 투자율

전기회로와 자기회로의 대응관계

- 1) 기전력 기자력
- 2) 전류 자속
- 3) 전기저항 자기저항
- 4) 도전율 투자율

- **7** 10[Ω]의 저항을 5개 접속하여 가장 최소로 얻을 수 있는 저항값은 몇 $[\Omega]$ 인가?
 - ① 2

③ 10

4) 20

n개 직렬 \cdot 병렬 합성저항

5개 모두 직렬 : $R' = nR = 5 \times 10 = 50[\Omega]$ (최대)

5개 모두 병렬 : $R' = \frac{R}{n} = \frac{10}{5} = 2[\Omega](최소)$

- **8** RL 직렬회로에서 위상차 θ 는?

 - (3) $\theta = \tan^{-1} \frac{L}{R}$ (4) $\theta = \tan^{-1} \frac{R}{\sqrt{R^2 + \omega L^2}}$

RL 직렬회로의 위상차

$$\theta = \tan^{-1} \frac{X_L}{R} = \tan^{-1} \frac{\omega L}{R}$$

- **9** 복소수 A = a + ib인 경우 절대값과 위상은 얼마인가?
 - (1) $\sqrt{a^2 b^2}$, $\theta = \tan^{-1} \frac{a}{b}$
 - ② $\sqrt{a^2 + b^2}$, $\theta = \tan^{-1} \frac{b}{a}$
 - (3) $a^2 b^2$, $\theta = \tan^{-1} \frac{a}{b}$
 - (4) $a^2 + b^2$, $\theta = \tan^{-1} \frac{b}{a}$

복소수의 극형식 표기 : $A = |A| \angle \theta$

절대값 : $|A| = \sqrt{a^2 + b^2}$

위상 : $\theta = \tan^{-1} \frac{b}{a}$

- 10 대칭 3상 전압에 △결선으로 부하가 구성되어 있다. 3상 중 한 선이 단선되는 경우, 소비되는 전력은 끊어지기 전과 비 교하여 어떻게 되는가?
 - ① $\frac{3}{2}$ 으로 증가한다. ② $\frac{2}{3}$ 로 줄어든다.
 - ③ $\frac{1}{3}$ 로 줄어든다. ④ $\frac{1}{2}$ 로 줄어든다.

 Δ 결선 운전 중 한 선 단선 시 소비전력

1) 단선 전의 경우(3상 전력)

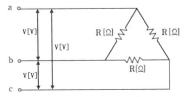

3상 전력 : $P_{3\phi}=3P_{1\phi}=3\frac{V^2}{R}$

2) 단선 후의 경우(단상전력)

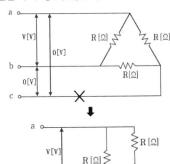

- 단상 전력 : $P_o = \frac{V^2}{R'} = \frac{V^2}{\frac{2}{R}} = \frac{3}{2} \frac{V^2}{R} = 1.5 P_{1\phi}$

$$rac{P_o}{P_{3\phi}} = rac{1.5 P_{1\phi}}{3 P_{1\phi}} = rac{1}{2}$$
(줄어든다.)

정달 07 ① 08 ① 09 ② 10 ④

- Γ 두 콘덴서 C_1 , C_2 를 직렬로 접속하고 양단에 E[V]의 전압 을 가할 때 C_1 에 걸리는 전압은?

 - ① $\frac{C_1}{C_1+C_2}E$ ② $\frac{C_2}{C_1+C_2}E$

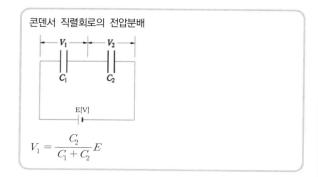

- 12 0.2[F] 콘덴서와 0.1[F] 콘덴서를 병렬로 연결하여 40[V]의 전압을 가할 때 0.2[F]의 콘덴서에 축적되는 전하는?
 - ① 2

3 8

4 12

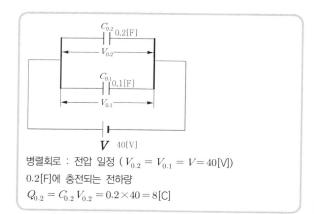

- 13 어떤 도체에 1[A]의 전류가 1분간 흐를 때 도체를 통과하는 전기량은?
 - ① 1[C]
- ② 60[C]
- ③ 1,000[C] ④ 3,600[C]

시간 t = 1[분] = 60[초] = 60[sec]전기량 Q = It[C] $Q = 1[A] \times 60[sec] = 60[C]$

- 14 반지름 25[cm], 권수 10의 원형 코일에 10[A]의 전류를 흘 릴 때 코일 중심의 자장의 세기는 몇 [AT/m]인가? ★비술
 - ① 32[AT/m]
- ② 65[AT/m]
- ③ 100[AT/m]
- 4 200[AT/m]

원형 코일 중심의 자장의 세기 $H\!=\!\frac{NI}{2a}\!=\!\frac{10\!\times\!10}{2\!\times\!25\!\times\!10^{-2}}\!=\!200\text{[AT/m]}$

- 15 자속의 변화에 의한 유도기전력의 방향 결정은?
 - ① 렌츠의 법칙
- ② 패러데이의 법칙
- ③ 앙페르의 법칙
- ④ 줄의 법칙

유도기전력의 크기 : 패러데이의 법칙 유도기전력의 방향 : 렌츠의 법칙

- 16 "같은 전기량에 의해서 여러 가지 화합물이 전해될 때 석출 되는 물질의 양은 그 물질의 화학당량에 비례한다." 이 법칙 은?
 - ① 렌츠의 법칙
- ② 패러데이의 법칙
- ③ 앙페르의 법칙
 - ④ 줄의 법칙

패러데이의 법칙(전기분해)

- 1) 전국에서 석출되는 물질의 양(W)은 통과한 전기량(Q)에 비례 하고 전기화학당량(k)에 비례한다.
- 2) 석출량 W=kQ=kIt[g]

정답 11 ② 12 ③ 13 ② 14 ④ 15 ① 16 ②

(1) 0.6

② 0.8

③ 1.0

(4) 1.2

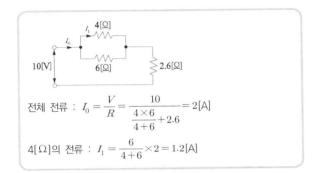

18 그림과 같이 I[A]의 전류가 흐르고 있는 도체의 미소 부분 Δl 의 전류에 의해 이 부분이 r[m] 떨어진 점 P의 자기장 $\Delta H[A/m]는?$

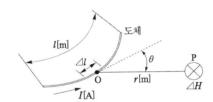

- $2 \Delta H = \frac{I\Delta l^2 \sin\theta}{4\pi r}$

비오-사바르의 법칙 $\Delta H = \frac{I\Delta l}{4\pi r^2} \sin\theta [\text{AT/m}]$

- 19 $R[\Omega]$ 인 저항 3개가 Δ 결선으로 되어 있는 것을 Y결선으 로 환산하면 1상의 저항[Ω]은? 世書
 - ① $\frac{1}{3}R$
- $② \frac{1}{3R}$
- $\bigcirc 3R$

 \bigcirc R

3상 저항변환($\Delta \rightarrow Y$) $R_Y = \frac{1}{3}R_\Delta = \frac{1}{3}R[\Omega]$

- 20 단면적 5[cm²], 길이 1[m], 비투자율 10°인 환상 철심에 600회의 권선을 감고 이것에 0.5[A]의 전류를 흐르게 한 경 우 기자력은?
 - ① 100[AT]
- ② 200[AT]
- ③ 300[AT]
- 4 400[AT]

기자력 $F = NI = 600 \times 0.5 = 300 [AT]$

21 어느 단상 변압기의 2차 무부하전압이 104[V]이며, 정격의 부하 시 2차 단자전압이 100[V]였다. 전압변동률[%]은?

① 2

2 3

3 4

4 5

전압변동률 ϵ $\epsilon = \frac{V_{20} - V_{2n}}{V_{2n}} \times 100$ $=\frac{104-100}{100}\times 100$ =4[%]

- 22 반송보호 계전방식의 장점을 설명한 것으로 맞지 않은 것은?
 - ① 다른 방식에 비해 장치가 간단하다.
 - ② 고장 구간을 동시에 고속도 차단이 가능하다.
 - ③ 고장 구간의 선택이 확실하다.
 - ④ 동작을 예민하게 할 수 있다.

반송보호 계전방식

반송보호 계전방식의 경우 고장의 선택성이 매우 우수하며, 동작 이 예민하다. 고장 구간을 고속도 차단할 수 있다.

- 23 다음 중 유도 전동기의 속도 제어에 사용되는 인버터 장치의 약호는?
 - ① CVCF
- ② VVVF
- (3) CVVF
- ④ VVCF

VVVF

유도 전동기의 속도 제어에 사용되는 것은 인버터이며, 약호는 WVF이다.

- **24** 4극 3상 유도 전동기가 60[Hz]의 전원에 연결되어 4[%]의 슬립으로 회전할 때 회전수는 몇 [rpm]인가?
 - ① 1.900
- 2 1,700
- ③ 1,728
- 4 1.800

회전자 속도

$$N = (1 - s)N_s[rpm]$$

$$N = \frac{120}{P} f(1-s) = \frac{120}{4} \times 60 \times (1-0.04) = 1,728 \text{[rpm]}$$

- 25 직류 전동기에 있어 정격부하일 때 회전수가 1,200[rpm]이 라 한다. 속도변동률이 2[%]라면 무부하 속도는 몇 [rpm]이 되는가?
 - ① 1.100
- 2 1.176
- ③ 1.224
- ④ 1.200

무부하속도 N_0

$$N_0 = (1+\epsilon)N$$

 $=(1+0.02)\times1,200=1,224[rpm]$

- 26 역률이 90도 늦는 전류가 흐를 경우 전기자 반작용은?
 - ① 횡축 반작용
- ② 증자 작용
- ③ 감자 작용
- ④ 교차 자화 작용

전기자 반작용

※ 문제에서 발전기나 전동기라는 언급이 없었지만 동기기는 발전 기만 사용하므로 발전기가 기준이 된다.

동기 발전기의 경우 뒤진 전류가 흐를 경우 감자 작용을 한다.

- 27 직류를 교류로 변환하는 데 사용되며 초고속 전동기 속도 제 어 및 형광등 고주파 점등에 사용되는 것은?
 - ① 변성기
- ② 커버터
- ③ 인버터
- ④ 변류기

인버터

직류를 교류로 변환하며, 전동기 속도 제어에 널리 사용된다.

28 부흐홀쯔 계전기로 보호되는 기기는?

- ① 변압기
- ② 유도 전동기
- ③ 직류 발전기
- ④ 교류 발전기
- 변압기 내부고장 보호 계전기
- 1) 부흐홀쯔 계전기
- 2) 비율 차동 계전기
- 3) 차동 계전기

정답 22 ① 23 ② 24 ③ 25 ③ 26 ③ 27 ③ 28 ①

- 29 양방향으로 전류를 흘릴 수 있는 양방향 소자는?
 - ① SCR

- ② GTO
- ③ TRIAC
- (4) MOSFET

TRIAC

TRIAC은 양방향 3단자 소자를 뜻한다.

- 30 직류 전동기의 속도 제어 방법이 아닌 것은?
 - ① 전압 제어
- ② 계자 제어
- ③ 저항 제어
- ④ 2차여자법

직류 전동기의 속도 제어법

- 1) 전압 제어
- 2) 계자 제어
- 3) 저항 제어
- 31 변압기 철심에는 철손을 적게 하기 위하여 철이 몇 [%]인 강 판을 사용하는가?
 - ① 95 ~ 97[%]
- ② 60~70[%]
- ③ 76~86[%]
- 4 50 ~ 55[%]

변압기 철심의 구조

철손을 줄이기 위하여 대략 3~4[%] 정도의 규소를 함유한다.

- 32 동기 발전기의 병렬 운전 조건이 아닌 것은?
 - ① 기전력의 회전수가 같을 것
 - ② 기전력의 크기가 같을 것
 - ③ 기전력의 위상이 같을 것
 - ④ 기전력의 주파수가 같을 것

동기 발전기의 병렬 운전 조건

- 1) 기전력의 크기가 같을 것 ≠ 무효 순환전류 발생(무효 횡류) = 여자전류의 변화 때문
- 2) 기전력의 위상이 같을 것≠유효 순환전류 발생(유효 횡류 = 동기화 전류)
- 3) 기전력의 주파수가 같을 것 \neq 난조발생 $\xrightarrow{\text{방지법}}$ 제동권선 설치
- 4) 기전력의 파형이 같을 것≠고조파 무효 순환전류 발생
- 5) 상회전 방향이 같을 것
- 33 유도 전동기에 기계적 부하를 걸었을 때 출력에 따라 속도, 토크, 효율, 슬립 등이 변화를 나타낸 출력 특성곡선에서 슬 립을 나타내는 곡선은?

1

2 2

3 3

4

출력 특성곡선

슬립은 커질수록 전동기 출력이 커지며, 기울기가 완만하다. 따라 서 4번이 슬립을 뜻한다.

29 ③ 30 ④ 31 ① 32 ① 33 ④

- 34 직류 직권 전동기의 특징에 대한 설명으로 틀린 것은?
 - ① 기동 토크가 작다.
 - ② 부하전류가 증가하면 속도가 크게 감소된다.
 - ③ 무부하 운전이나 벨트를 연결한 운전은 위험하다.
 - ④ 계자권선과 전기자권선이 직렬로 접속되어 있다.

직류 직권 전동기의 특성

직권 전동기 : 기동 토크가 클 때 속도가 작다(기중기, 전차, 크레 인 등 적합).

- 1) 무부하 운전하지 말 것
- 2) 벨트 운전하지 말 것

무부하 운전과 벨트 운전을 할 경우 위험속도에 도달할 수 있다.

$$T \propto I_a^2 \propto \frac{1}{N^2}$$

- 35 동기기의 손실에서 고정손에 해당되는 것은?

 - ① 계자철심의 철손 ② 브러시의 전기손

 - ③ 계자 권선의 저항손 ④ 전기자 권선의 저항손

전기기기의 손실

고정손의 경우 철손을 말한다.

- 36 동기 와트 P_2 , 출력 P_0 , 슬립 s, 동기속도 N_s , 회전속도 N, 2차 동손 P_{2c} 일 때 2차 효율 표기로 틀린 것은?
- $\bigcirc \frac{P_{2c}}{P_2}$
- $\frac{P_0}{P_2}$
- $4 \frac{N}{N_{\circ}}$

유도 전동기의 2차 효율 η_2

$$\eta_2 = \frac{P_0}{P_2} {=} \left(1 - s\right) = \frac{N}{N_s} {=} \frac{\omega}{\omega_s}$$

s : 슬립, N_s : 동기속도, N : 회전자속도,

 ω_s : 동기각속도 $(2\pi N_s)$, ω : 회전자각속도 $(2\pi N)$

- **37** 직류 직권 전동기의 회전수가 $\frac{1}{3}$ 배로 감소하였다. 토크는 몇 배가 되는가?
 - ① 3배

② $\frac{1}{3}$ 배

③ 9배

④ $\frac{1}{9}$ 배

직류 직권 전동기의 특성

직권 전동기 : 기동 토크가 클 때 속도가 작다(기중기, 전차, 크레 인 등 적합).

- 1) 무부하 운전하지 말 것
- 2) 벨트 운전하지 말 것

무부하 운전과 벨트 운전을 할 경우 위험속도에 도달할 수 있다.

$$T \propto I_a^2 \propto \frac{1}{N^2}$$

$$\therefore T \propto \frac{1}{N^2} = \frac{1}{\left(\frac{1}{3}\right)^2} = 9[\texttt{BH}]$$

- 38 100[kVA]의 용량을 갖는 2대의 변압기를 이용하여 V-V결 선하는 경우 출력은 어떻게 되는가? 世출
 - ① 100

 $2 100 \sqrt{3}$

③ 200

(4) 300

V결선 시 출력

$$P_V = \sqrt{3} P_1 = \sqrt{3} \times 100$$

- 39 1차측의 전압이 3,300[V], 2차측의 전압이 110[V]라면 변 압기의 권수비는?
 - ① 33

② 30

 $3) \frac{1}{33}$

 $4) \frac{1}{30}$

변압기 권수비(변압비)

$$\begin{split} a &= \frac{V_1}{V_2} \! = \frac{N_1}{N_2} \! = \frac{V_1}{V_2} \! = \frac{I_2}{I_1} \! = \sqrt{\frac{Z_1}{Z_2}} \! = \sqrt{\frac{R_1}{R_2}} \! = \sqrt{\frac{X_1}{X_2}} \\ a &= \frac{V_1}{V_2} \! = \frac{3,300}{110} \! = \! 30 \end{split}$$

40 다음은 어떠한 다이오드를 말하는가?

- ① 제너 다이오드
- ② 포토 다이오드
- ③ 터널 다이오드
- ④ 발광 다이오드

발광 다이오드

기호는 발광 다이오드로서 표시램프 및 디스플레이 등에 사용된다.

- 41 다음 중 지중전선로의 매설 방법이 아닌 것은?
 - ① 관로식
- ② 암거식
- ③ 행거식
- ④ 직접 매설식

지중전선로

지중전선로의 케이블의 매설 방법 : 직접 매설식, 관로식, 암거식

- 1) 관로식의 매설 깊이 1[m] 이상(단, 중량물의 압력을 받을 우려가 없는 경우라면 0.6[m] 이상 매설)
- 2) 직접 매설식의 매설 깊이 차량 및 중량물의 압력의 우려가 있다면 1[m], 기타의 경우 0.6[m] 이상

- **42** 한국전기설비규정에서 정한 금속덕트 공사에 대한 설명 중 옳지 않은 것은?
 - ① 덕트의 끝 부분은 막을 것
 - ② 전선은 절연전선(옥외용 비닐 절연전선을 제외한다)일 것
 - ③ 덕트 안에는 전선의 접속점이 없도록 할 것
 - ④ 두께가 1.6[mm] 이상의 철판 또는 이와 동등 이상의 기계적 강도를 가지는 금속제의 것으로 견고하게 제 작한 것일 것

금속덕트 공사

- 1) 덕트를 조영재에 붙이는 경우에는 덕트의 지지점 간의 거리는 3[m] 이하
- 2) 덕트의 끝 부분은 막고, 물이 고이는 부분이 만들어지지 않도 록 할 것
- 3) 금속 덕트에 넣는 전선의 단면적(절연피복의 단면적을 포함한다)의 합계는 덕트의 내부 단면적의 20[%] 이하(단, 전광표시장치 기타이와 유사한 장치 또는 제어회로 등의 배선만을 넣는 경우 50[%]이하)
- 4) 두께가 1.2[mm] 이상의 철판 또는 이와 동등 이상의 기계적 강도를 가지는 금속제의 것으로 견고하게 제작한 것일 것
- 43 금속관에 나사를 내는 공구는?

- ① 오스터
- ② 파이프 커터
- ③ 리머

④ 스패너

오스터

금속관에 나사를 낼 때 사용되는 공구는 오스터이다.

정말 39 ② 40 ④ 41 ③ 42 ④ 43 ①

- 널 내의 배선방법으로 적절하지 않은 것은? (단, 저압의 경우 를 말한다.)
 - ① 합성수지관 배선
 - ② 금속제 가요전선관 배선
 - ③ 라이팅 덕트 배선
 - ④ 애자사용 배선

사람이 상시 통행하는 터널 안 배선

금속관, 합성수지관, 금속제 가요전선관, 애자, 케이블 배선이 가 능하다.

- 45 한국 전기설비규정에서 정한 저압 가공인입선이 도로를 횡단 하는 경우 노면상 높이는 몇 [m] 이상인가?
 - ① 4[m]
- ② 6[m]
- ③ 5[m]
- 4 5.5[m]

가공인입선의 지표상 높이

구분 전압	저압	고압	
도로횡단	5[m] 이상	6[m] 이상	
철도횡단	6.5[m] 이상	6.5[m] 이상	
위험표시	×	3.5[m] 이상	
횡단 보도교	3[m]	3.5[m] 이상	

- 46 한국전기설비규정에 따라 전원측에서 분기점 사이에 다른 분 기회로 또는 콘센트의 접속이 없고, 단락의 위험과 화재 및 인체에 대한 위험성이 최소화되도록 시설되는 경우, 분기회 로의 보호장치는 분기회로의 분기점으로부터 몇 [m]까지 이 동하여 설치할 수 있는가?
 - ① 2

2 3

3 4

4) 5

분기회로 보호장치

분기회로의 과부하 보호장치의 전원측에서 분기점 사이에 분기회 로 또는 콘센트의 접속이 없고 단락의 위험과 화재 및 인체에 대 한 위험성이 최소화되도록 시설된 경우 과부하 보호장치는 분기점 으로부터 3[m]까지 이동하여 설치할 수 있다.

- 44 터널·갱도 기타 유사한 장소에서 사람이 상시 통행하는 터 한국전기설비규정에 따라 합성 수지관 상호 접속 시 관을 삽 입하는 깊이는 관 바깥지름의 몇 배 이상으로 하여야 하는 가? (단, 접착제를 사용하는 경우가 아니다.)
 - ① 0.6

(2) 0.8

③ 1.0

(4) 1.2

합성수지관 공사

- 1) 1본의 길이 : 4[m]
- 2) 관 상호 간, 관과 박스를 접속할 경우 관의 삽입 깊이는 관 바 깥지름의 1.2배 이상(단, 접착제를 사용하는 경우 0.8배 이상)
- 3) 지지점 간 거리는 1.5[m] 이하
- 48 동전선 접속에 S형 슬리브를 직선접속할 경우 전선을 몇회 이상 비틀어 사용하여야 하는가?

① 2회

② 4회

③ 5회

④ 7회

동전선의 S형 슬리브의 직선접속 전선을 2회 이상 비틀어 접속한다.

- 49 티탄을 제조하는 공장으로 먼지가 쌓여진 상태에서 착화된 때에 폭발할 우려가 있는 곳에 저압 옥내배선을 설치하고자 한다. 알맞은 공사방법은? 世上
 - ① 합성수지 몰드 공사

② 라이팅 덕트 공사

③ 금속몰드 공사

④ 금속관 공사

폭연성 먼지(분진)의 전기 공사

- 1) 금속관 공사(폭연성 분진이 존재하는 곳의 금속관 공사에 있어 서 관 상호 간 및 관과 박스의 접속은 5턱 이상의 나사조임을
- 2) 케이블 공사(전선은 개장된 케이블 또는 무기물 절연 케이블을 사용)

정달 44 3 45 3 46 2 47 4 48 ① 49 4

- 50 큰 건물의 공사에서 콘크리트에 구멍을 뚫어 드라이브 핀을 경제적으로 고정하는 공구는?
 - ① 스패너
- ② 오스터
- ③ 드라이브이트 퉄
- ④ 녹 아웃 펀치

드라이브이트 툴

콘크리트에 구멍을 뚫어 드라이브 핀을 고정하는 공구를 말한다.

- 5] 한국전기설비규정에 따라 저압전로에 사용하는 배선용 차단 기(산업용)의 정격전류가 30[A]이다. 여기에 39[A]의 전류가 흐를 때 동작시간은 몇 분 이내가 되어야 하는가?
 - ① 30분
- ② 60분
- ③ 90분
- ④ 120분

배선용 차단기 정격(산업용)

정격전류	동작시간	부동작전류	동작전류
63[A] 이하	60분	1.05배	1.3배
63[A] 초과	120분	1.05배	1.3배

- 52 수전전력 500[kW] 이상인 고압 수전설비의 인입구에 낙뢰 나 혼촉 사고에 의한 이상전압으로부터 선로와 기기를 보호 할 목적으로 시설하는 것은?
 - ① 단로기
- ② 피뢰기
- ③ 누전 차단기
- ④ 배선용 차단기

피뢰기(LA)

고압 또는 특고압을 수전받는 수용가 인입구에는 낙뢰에 대한 사 고를 보호하기 위하여 피뢰기를 시설하여야만 한다.

- 53 한국 전기설비규정에 의해 저압전로 중의 전동기 보호용 과 전류 차단기의 시설에서 과부하 보호장치와 단락보호 전용 퓨즈를 조합한 장치는 단락보호 전용 퓨즈의 정격전류는 어 떻게 되어야 하는가?
 - ① 과부하 보호장치의 설정 전류값 이하가 되도록 시설한 것일 것
 - ② 과부하 보호장치의 설정 전류값 이상이 되도록 시설한 것일 것
 - ③ 과부하 보호장치의 설정 전류값 미만이 되도록 시설한 것일 것
 - ④ 과부하 보호장치의 설정 전류값 초과가 되도록 시설한 것일 것

저압전로 중의 전동기 보호용 과전류 보호장치의 시설 저압전로 중의 전동기 보호용 과전류 차단기의 시설에서 과부하 보호장치와 단락보호 전용 퓨즈를 조합한 장치는 단락보호 전용 퓨즈의 정격전류가 과부하 보호장치의 설정 전류값 이하가 되도록 시설한 것일 것

- 54 옥내의 건조한 콘크리트 또는 신더 콘크리트 플로어 내에 조 명기구 및 콘센트 등을 시설할 수 있는 공사방법은?
 - ① 라이팅 덕트
- ② 플로어 덕트
- ③ 버스 덕트
- ④ 금속 덕트

플로어 덕트

옥내의 건조한 콘크리트 또는 신더 콘크리트 플로어 내에 매입할 경우에 시설할 수 있는 공사방법이다.

정말 50 ③ 51 ② 52 ② 53 ① 54 ②

- 55 한국전기설비규정에 의해 교통신호등 제어장치의 2차측 배 58 고압 가공 전선로의 지지물로 철탑을 사용하는 경우 경간은 선의 최대사용전압은 몇 [V] 이하이어야 하는가?
 - ① 150

2 200

③ 300

(4) 400

교통신호등의 시설기준

- 1) 사용전압 : 교통신호등 제어장치의 2차측 배선의 최대사용전압 은 300V 이하
- 2) 교통 신호등의 인하선: 전선의 지표상의 높이는 2.5m 이상일 것
- 3) 교통신호등 회로의 사용전압이 150V를 넘는 경우는 전로에 지 락이 생겼을 경우 자동적으로 전로를 차단하는 누전 차단기를 시설할 것
- **56** 대지와의 사이에 전기저항값이 몇 $[\Omega]$ 이하인 값을 유지하 는 건축물·구조물의 철골 기타의 금속제는 접지공사의 접지 극으로 사용할 수 있는가?

① 2

(2) **3**

③ 10

(4) 100

철골접지

건축물 및 구조물의 철골 기타의 금속제는 이를 비접지식 고압전로 에 시설하는 기계기구의 철대 또는 금속제 외함의 접지공사 또는 비접지식 고압전로와 저압전로를 결합하는 변압기의 저압전로의 접 지공사의 접지극으로 사용할 수 있다. 이 경우 대지와의 사이에 전 기저항 값이 $2[\Omega]$ 이하의 값을 유지하는 경우에만 한한다.

57 옥외용 비닐 절연전선의 약호(기호)는?

① W

② DV

3 OW

4 NR

옥외용 비닐 절연전선의 약호는 OW이다.

몇 [m] 이하이어야 하는가?

① 150[m]

② 300[m]

③ 500[m]

4) 600[m]

-공전선로의 경간	
지지물의 종류	표준경간
목주, A종 철주, A종 철근콘크리트주	150[m] 이하
B종 철주, B종 철 킨 코크리트주	250[m] 이하
철탑	600[m] 이하

- 59 사용전압이 400[V] 이상의 기계기구의 외함에 접지를 생략 할 수 있는 조건이 아닌 것은?
 - ① 기계기구를 건조한 목재 위에서 취급하도록 시설한 경우
 - ② 기계기구에 사람이 접촉할 우려가 없도록 시설한 경우
 - ③ 철대 또는 외함 주위에 적당한 피뢰기를 시설한 경우
 - ④ 전기용품 및 생활용품 안전 관리법의 적용을 받은 이 중절연구조로 되어 있는 기계기구를 시설하는 경우

외함의 접지 생략 조건

철대 또는 외함 주위에 적당한 절연대를 시설한 경우 접지를 생략 할 수 있다.

60 지선의 중간에 넣는 애자의 명칭은?

- ① 구형애자
- ② 곡핀애자
- ③ 인류애자
- (4) 핀애자

구형애자

지선의 중간에 넣는 애자는 구형애자이다.

02 2024년 3회 CBT 기출복원문제

- **1** 4[Ω], 6[Ω], 8[Ω]의 3개 저항을 병렬로 접속할 때 합성 저항은 약 몇 $[\Omega]$ 인가?
 - ① $1.8[\Omega]$
- ② $2.5[\Omega]$
- (3) $3.6[\Omega]$ (4) $4.5[\Omega]$

병렬회로의 합성저항

$$R = \frac{1}{\frac{1}{R_1} + \frac{1}{R_2} + \frac{1}{R_3}} = \frac{1}{\frac{1}{4} + \frac{1}{6} + \frac{1}{8}} = 1.8[\Omega]$$

- 2 100[μ F]의 콘덴서에 1,000[V]의 전압을 가하여 충전한 뒤 저항을 통하여 방전시키면 저항에 발생하는 열량은 몇 [cal] 인가?
 - ① 3[cal]
- ② 5[cal]
- ③ 12[cal] ④ 43[cal]

콘덴서 축적에너지

$$W = \frac{1}{2}CV^2 = \frac{1}{2} \times 100 \times 10^{-6} \times 1,000^2 = 50[J]$$

열량 1[J]=0.24[cal]

 $Q = 0.24 \times W = 0.24 \times 50 = 12$ [cal]

- 3 전력량의 단위는?
 - ① [C]
- (2) [W]
- ③ [W·s]
- ④ [Ah]

전력량=에너지=일 : $W[J]=Pt[W\bullet sec]=[W\bullet s]$

전하량=전기량 : Q[C]

전력 : P[W]

충전용량 : Q[Ah]

- **△4** 단면적 4[cm²], 자기 통로의 평균 길이 50[cm], 코일 감은 횟수 1.000회. 비투자율 2,000인 환상 솔레노이드가 있다. 이 솔레노이드의 자기 인덕턴스는? (단, 진공 중의 투자율 μ_0 는 $4\pi \times 10^{-7}$ 이다.)
 - ① 약 2[H]
- ② 약 20[H]
- ③ 약 200[H] ④ 약 2,000[H]

자기 인덕턴스 :
$$L=\frac{\mu SN^2}{l}=\frac{\mu_r\mu_0SN^2}{l}$$

$$L=\frac{2000\times(4\pi\times10^{-7})\times(4\times10^{-4})\times1000^2}{50\times10^{-2}}=2[\mathrm{H}]$$

- $6 = 141 \sin \left(120 \pi t \frac{\pi}{3} \right)$ 인 파형의 주파수는 몇[Hz]인가?
 - ① 10

(2) 15

③ 30

4) 60

각주파수 : $\omega = 2\pi f$

주파수 : $f = \frac{\omega}{2\pi} = \frac{120\pi}{2\pi} = 60[Hz]$

06 그림과 같은 회로에서 a, b 간에 E[V]의 전압을 가하여 일 08 정전용량 C_1 , C_2 가 병렬 접속되어 있을 때의 합성 정전용량은? 정하게 하고, 스위치 S를 닫았을 때의 전 전류 /[A]가 닫기 전 전류의 3배가 되었다면 저항 R_{∞} 의 값은 약 몇 $[\Omega]$ 인가?

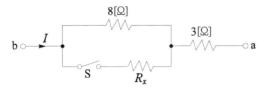

- ① $727[\Omega]$
- ② $27[\Omega]$
- $(3) 0.73[\Omega]$
- (4) $0.27[\Omega]$

스위치를 닫았을 때 전류 :
$$I = \frac{V}{\frac{8 \times R_x}{8 + R_x} + 3}$$

스위치를 닫기 전 전류 : $I_o = \frac{V}{8+3}$

스위치 S를 닫았을 때의 전 전류 I[A]가 닫기 전 전류의 3배 $(I=I_0\times 3)$

$$\frac{V}{\frac{8 \times R_x}{8 + R_x} + 3} = \frac{V}{8 + 3} \times 3 = \frac{3}{11} V$$

$$\frac{V}{\frac{3}{11}V} = \frac{11}{3} = \frac{8R_x}{8 + R_x} + 3$$

$$\frac{11}{3} - 3 = \frac{2}{3} = \frac{8R_x}{8 + R_x}$$

$$2(8 + R_x) = 3(8R_x)$$

$$16 + 2R_x = 24R_x$$

$$24R_x - 2R_x = 22R_x = 16$$

$$R_x = \frac{16}{22} = 0.7272 = 0.73$$

- **7** 기전력 1.5[V], 내부저항 0.2[Ω]인 전지 5개를 직렬로 접속 하여 단락시켰을 때의 전류[A]는?
 - ① 1.5[A]
- ② 2.5[A]
- ③ 6.5[A]
- 4 7.5[A]

전지의 직렬회로 전류

단락 시 외부저항 : R=0

$$I = \frac{n V_1}{nr_1 + R} = \frac{5 \times 1.5}{5 \times 0.2 + 0} = 7.5 [A]$$

- - ① $C_1 + C_2$
- $(2) \frac{1}{C_1} + \frac{1}{C_2}$

2개의 병렬 합성 정전용량 : $C' = C_1 + C_2$

2개의 직렬 합성 정전용량 : $C' = \frac{C_1 \ C_2}{C_1 + C_2} = \frac{1}{\frac{1}{C} + \frac{1}{C_2}}$

- □9 평형 3상 △ 결선에서 선간전압 V_0 과 상전압 V_0 와의 관계가 옳은 것은?

 - $(3) \quad V_l = V_p \qquad \qquad (4) \quad V_l = \sqrt{3} \ V_p$

 \varDelta 결선의 전압 : $V_l = V_p$ Y결선의 전압 : $V_l = \sqrt{3} V_p$

- 10 반지름 50[cm], 권수 10[회]인 원형 코일에 0.1[A]의 전류 가 흐를 때, 이 코일 중심의 자계의 세기 #는?
 - ① 1[AT/m]
- ② 2[AT/m]
- ③ 3[AT/m]
- 4 4[AT/m]

원형 코일 중심의 자계의 세기

$$H {=} \, \frac{NI}{2a} {=} \, \frac{10 {\times} 0.1}{2 {\times} 50 {\times} 10^{-2}} {=} \, 1 [\text{AT/m}]$$

- 2분간에 876.000[J]의 일을 하였다. 그 전력은 얼마인가? 11
 - ① 7.3[kW]
- ② 29.2[kW]
- ③ 73[kW]
- 4 438[kW]

일(에너지=전력량) : $W[J] = Pt[W \cdot sec]$

전력 :
$$P = \frac{W[\mathrm{J}]}{t\,[\mathrm{sec}]} = \frac{876,000}{2\times60} = 7,300[\mathrm{W}] = 7.3[\mathrm{kW}]$$

- 12 코일이 접속되어 있을 때. 누설 자속이 없는 이상적인 코일 간의 상호 인덕턴스는?
 - ① $M = \sqrt{L_1 + L_2}$
- ② $M = \sqrt{L_1 L_2}$
- (3) $M = \sqrt{L_1 L_2}$ (4) $M = \sqrt{\frac{L_1}{L_2}}$

상호 인덕턴스 $M=k\sqrt{L_{\!\scriptscriptstyle 1}L_{\!\scriptscriptstyle 2}}\,[{\sf H}]$ 누설자속이 없을 때 결합계수(k)가 1일 때, k=1 $M = 1 \sqrt{L_1 L_2} = \sqrt{L_1 L_2}$ [H]

- 13 진공 중에서 10^{-4} [C]과 10^{-8} [C]의 두 전하가 10[m]의 거 리에 놓여 있을 때, 두 전하 사이에 작용하는 힘[N]은?
 - (1) 9×10^2
- ② 1×10^4
- 9×10^{-5}
- $(4) 1 \times 10^{-8}$

진공 중의 두 점전하 사이에 작용하는 힘

$$\begin{split} F &= \frac{Q_1 \, Q_2}{4\pi \, \varepsilon_0 \, r^2} = 9 \times 10^9 \times \frac{Q_1 \, Q_2}{r^2} \, [\text{N}] \\ &= 9 \times 10^9 \times \frac{10^{-4} \times 10^{-8}}{10^2} = 9 \times 10^{-5} [\text{N}] \end{split}$$

- 14 비사인파 교류회로의 전력성분과 거리가 먼 것은?
 - ① 맥류성분과 사인파와의 곱
 - ② 직류성분과 사인파와의 곱
 - ③ 직류성분
 - ④ 주파수가 같은 두 사인파의 곱

비사인파 전력은 푸리에 급수로 분해한 후 계산

- 1) 비사인파(비정현파) = 직류분 + 기본파 + 고조파
- 2) 비사인파(비정현파) = 직류분 + 사인파 + 코사인파
- ※ 맥동파 : 정류회로에서 발생하는 비사인파
- 15 납축전지가 완전히 방전되면 음극과 양극은 무엇으로 변하는가?
 - ① PbSO₄
- ② PbO₂
- ③ H₂SO₄
- 4 Pb

납축전지의 양극와 음극		
구분	양극	음극
완전 방전 시	PbSO ₄	PbSO ₄
아저 츠저 시	PhO₂	Ph

- 16 전류에 의해 만들어지는 자기장의 자력선 방향을 간단하게 알아내는 방법은? ♥빈출
 - ① 플레밍의 왼손 법칙
 - ② 렌츠의 자기유도 법칙
 - ③ 앙페르의 오른나사 법칙
 - ④ 패러데이의 전자유도 법칙

앙페르의 오른나사 법칙

전류가 흐르는 방향을 알면 자장(자계)의 방향을 알 수 있는 법칙

17 권수가 150인 코일에서 2초간에 1[Wb]의 자속이 변화한다 면, 코일에 발생되는 유도 기전력의 크기는 몇 [VI인가?

① 50

2 75

- ③ 100
- 4) 150

기전력의 크기(페러데이 법칙)

$$e = -N \frac{d\phi}{dt} = -150 \times \frac{1}{2} = -75[V]$$

기전력의 크기는 절대값으로 표현 : e=75[V]

- **18** 기전력 120[V], 내부저항(r)이 15[Ω]인 전원이 있다. 여기 에 부하저항(R)을 연결하여 얻을 수 있는 최대 전력(W)은? (단, 최대전력 전달 조건은 r = R이다.)
 - ① 100
- ② 140

③ 200

(4) 240

최대 전력 :
$$P_{\mathrm{max}} = \frac{V^2}{4R} = \frac{120^2}{4 \times 15} = 240 \mathrm{[W]}$$

19 그림과 같은 회로에서 저항 R_1 에 흐르는 전류는?

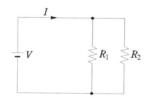

- ① $(R_1 + R_2)I$
- ② $\frac{R_2}{R_1 + R_2}I$
- $(3) \frac{R_1}{R_1 + R_2} I$

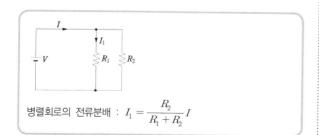

- **20** 최대눈금 1[A]. 내부저항 10[Ω]의 전류계로 최대 101[A]까 지 측정하려면 몇 $[\Omega]$ 의 분류기가 필요한가?
 - ① 0.01
- ② 0.02
- 3 0.05

(4) 0.1

분류기의 배율 : $m=\frac{$ 최대측정값} $=\frac{101[{\rm A}]}{1[{\rm A}]}=101[{\rm HI}]$

분류기 저항 : $R = \frac{1}{m-1}r = \frac{1}{101-1} \times 10 = 0.1[\Omega]$

- 21 50[Hz]의 변압기에 60[Hz]의 동일한 전압을 가했을 때 자속 밀도는 50[Hz]일 때의 몇 배인가?
- ② $\frac{5}{6}$ 배
- $\left(\frac{6}{5}\right)^2$ H
- $\left(\frac{5}{6}\right)^2$

변압기의 자속과 주파수

유도기전력 $E=4.44f\phi N$ 로서 자속과 주파수는 반비례 관계를 갖 는다. 따라서 $\phi \propto B($ 자속밀도)와 비례 관계이므로 자속밀도도 주 파수와 반비례하므로 $\frac{5}{6}$ 배로 감소한다.

22 동기 전동기의 자기 기동에서 계자권선을 단락하는 이유는?

- ① 기동이 쉽다.
- ② 기동 권선을 이용한다.
- ③ 고전압 유도에 의한 절연파괴 위험방지
- ④ 전기자 반작용을 방지한다.

자기 기동법

제동권선의 경우 난조를 방지하는 목적도 있지만 동기 전동기의 기동 시 기동 토크를 발생시킨다. 이때 계자회로를 단락시켜 고전 압이 유기되는 것을 방지한다.

- 용되는 계전기는?
 - ① 역상 계전기
- ② 접지 계전기
- ③ 과전압 계전기
- ④ 차동 계전기

발전기 내부고장 보호 계전기

- 1) 차동 계전기
- 2) 비율 차동 계전기
- 24 변압기의 원리와 가장 관계가 있는 것은?

- ① 전자유도작용
- ② 전기자 반작용
- ③ 플레밍의 오른손 법칙 ④ 플레밍의 왼손 법칙

변압기의 원리

변압기는 철심에 2개의 코일을 감고 한쪽 권선에 교류전압을 인가 시 철심의 자속이 흘러 다른 권선을 지나가면서 전자유도작용에 의해 유도기전력이 발생된다.

- 25 부흐홀쯔 계전기의 설치 위치로 가장 적당한 것은?
 - ① 변압기 주 탱크 내부
 - ② 콘서베이터 내부
 - ③ 변압기 고압 측 부싱
 - ④ 변압기 주 탱크와 콘서베이터 사이

부흐홀쯔 계전기

변압기의 내부고장사고 보호용으로서 변압기 주 탱크와 콘서베이 터 사이에 설치된다.

- 26 동기 발전기의 돌발 단락전류를 주로 제한하는 것은?
 - ① 권선 저항
- ② 동기리액턴스
- ③ 누설리액턴스
- ④ 역상리액턴스

단락전류의 특성

- 1) 발전기 단락 시 단락전류 : 처음에는 큰 전류이나 점차 감소
- 2) 순간이나 돌발단락전류를 제한하는 것 : 누설리액턴스
- 3) 지속 또는 영구단락전류를 제한하는 것 : 동기리액턴스

- 23 동기 발전기의 층간 및 상간 단락 등의 내부 고장보호에 사 27 6극의 전기자 도체수가 400, 유기기전력이 12이[시인 파권 직류 발전기가 있다. 회전수가 600[rpm]인 경우 매 극 자속 수는 몇 [Wb]가 되는가?
 - ① 0.1

② 0.02

③ 0.01

(4) 0.04

직류 발전기의 유기기전력

$$\begin{split} E &= \frac{PZ\phi N}{60a} (III 권이므로 \ a = 2) \\ \phi &= \frac{E \times 60a}{PZN} \\ &= \frac{120 \times 60 \times 2}{6 \times 400 \times 600} = 0.01 [\text{Wb}] \end{split}$$

- 28 보호를 요하는 회로의 전류가 어떤 일정한 값(정정한) 이상으 로 흘렀을 때 동작하는 계전기는?
 - ① 과전압 계전기
- ② 과전류 계전기
- ③ 차동 계전기
- ④ 비율 차동 계전기

과전류 계전기(OCR)

설정치 이상의 전류가 흐를 때 동작하며 과부하나 단락사고를 보 호하는 기기로서 변류기 2차 측에 설치된다.

- 29 변압기 V결선의 특징으로 틀린 것은?
 - ① V결선 시 출력은 △결선 시 출력과 그 크기가 같다.
 - ② V결선 시 이용률이 86.6[%]이다.
 - ③ 고장 시 응급 처치방법으로 쓰인다.
 - ④ 단상 변압기 2대로 3상전력을 공급한다.

V결선

 $\Delta - \Delta$ 운전 중 변압기 1대 고장 시 3상 운전이 가능한 결선을 말한다. 이때 이용률은 86.6[%]가 되나, △결선 시와 출력을 비 교하면 57.7[%]가 된다.

23 (4) 24 (1) 25 (4) 26 (3) 27 (3) 28 (2) 29 (1)

- 30 농형 회전자에 삐뚤어진 홈을 쓰는 이유는?
 - ① 출력을 높인다.
- ② 회전수를 증가시킨다.
- ③ 소음을 줄인다.
- ④ 미관상 좋다.

농형 회전자

농형 회전자에 삐뚤어진 홈을 쓰는 이유는 소음을 줄일 수 있기 때문이다.

- 31 속도를 광범위하게 조정할 수 있으므로 압연기나 엘리베이터 등에 사용되는 직류 전동기는?
 - ① 직권 전동기
- ② 타여자 전동기
- ③ 분권 전동기
- ④ 가동 복권 전동기

타여자 전동기

속도를 광범위하게 조정 가능하며, 압연기, 엘리베이터 등에 사용 된다.

- 32 다음 중 전력 제어용 반도체 소자가 아닌 것은?
 - ① GTO
- ② LED
- ③ TRIAC
- (4) IGBT

반도체 소자

위 조건 중 LED는 발광소자를 말한다.

- 33 직류 전동기에서 무부하가 되면 속도가 대단히 높아져서 위 험하기 때문에 무부하 운전이나 벨트를 연결한 운전을 해서 는 안 되는 전동기는?
 - ① 직권 전동기
- ② 복권 전동기
- ③ 타여자 전동기
- ④ 분권 전동기

직류 직권 전동기

기동 토크가 클 때 속도가 작다(기중기, 전차, 크레인 등 적합).

- 1) 무부하 운전하지 말 것
- 2) 벨트 운전하지 말 것

무부하 운전과 벨트 운전을 할 경우 위험속도에 도달할 수 있다.

$$T \propto I_a^2 \propto \frac{1}{N^2}$$

- **34** 15[kW], 60[Hz] 4극의 3상 유도 전동기가 있다. 전 부하가 걸렸을 때의 슬립이 4[%]라면 이때의 2차측 동손은 약 몇 [kW]인가?
 - ① 0.6

(2) 0.8

③ 1.0

(4) 1.2

2차 동손 P_{c2}

$$P_{c2} = sP_2$$

 $= 0.04 \times 15625 = 625$ [W]

따라서 약 0.6[kW]가 된다.

출력 $P_0 = (1-s)P_2$ 이므로

$$P_2 = \frac{15 \times 10^3}{(1 - 0.04)}$$

=15,625[W]

- 35 동기 발전기의 전기자 권선을 단절권으로 하면?
 - ① 고조파를 제거한다.
- ② 절연이 잘 된다.
- ③ 역률이 좋아진다.
- ④ 기전력을 높인다.

동기 발전기의 전기자 권선법 단절권 사용 이유

- 1) 고조파를 제거하여 기전력의 파형을 개선한다.
- 2) 동량(권선)이 감소한다.
- 36 직류 발전기의 단자전압을 조정하려면 어느 것을 조정하여야 하는가?
 - 기동저항
- ② 계자저항
- ③ 방전저항
- ④ 전기자저항

발전기의 전압 조정

발전기의 전압을 조정하려면 계자에 흐르는 전류를 조정하여야 하 므로 계자저항을 조정하여야만 한다.

정답 30 ③ 31 ② 32 ② 33 ① 34 ① 35 ① 36 ②

- 37 실리콘 제어 정류기(SCR)의 게이트는 어떤 형 반도체인가?
 - ① N형

- ② P형
- ③ NP형
- ④ PN형

SCR의 게이트

P형 반도체를 말한다.

- 38 유도 전동기의 2차측 저항을 2배로 하면 최대토크는 어떻게 되는가?
 - ① $\sqrt{2}$ 배
- ② 변하지 않는다.

③ 2배

4 4 배

비례추이

2차 측의 저항 증가 시 기동 토크가 커지고 기동의 전류가 작아진 다. 그러나 최대토크는 불변이다.

- **39** 3상 유도 전동기의 운전 중 전압이 80[%]로 저하되면 토크는 몇 [%]가 되는가?
 - ① 90

2 81

③ 72

(4) 64

유도 전동기의 토크

토크는 전압의 제곱에 비례하므로

 $T' = (0.8)^2 T = 0.64 T$

- 40 변압기의 임피던스 전압이란?
 - ① 정격전류가 흐를 때의 변압기 내의 전압 강하
 - ② 여자전류가 흐를 때의 2차측 단자 전압
 - ③ 정격전류가 흐를 때의 2차측 단자 전압
 - ④ 2차 단락전류가 흐를 때의 변압기 내의 전압 강하

변압기의 임피던스 전압

 $\%Z = \frac{IZ}{E} imes 100 [\%]$ 에서 IZ의 크기를 말하며, 정격의 전류가 흐를 때 변압기 내의 전압강하를 말한다.

41 전선의 굵기를 측정할 때 사용되는 것은?

- ① 스패너
- ② 와이어 게이지
- ③ 파이프 포트
- ④ 프레셔 툴

와이어 게이지

전선의 굵기 측정 시에 사용된다.

- 42 과전류를 보호하기 위하여 설치하는 차단기는 동작 시 접지 보호를 할 수 없기 때문에 설치하여서는 안 되는 장소가 아 닌 것은?
 - ① 분기선의 전원측
 - ② 접지공사의 접지도체
 - ③ 다선식 전로의 중성선
 - ④ 전로 일부에 접지공사를 한 저압 가공전선로의 접지측 전선

과전류 차단기 시설제한장소

- 1) 접지공사의 접지도체
- 2) 다선식 전로의 중성선
- 3) 전로 일부에 접지공사를 한 저압 가공전선로의 접지측 전선
- 43 노출장소 또는 점검 가능한 장소에서 제2종 가요전선관을 시설하고 제거하는 것이 자유로운 경우 곡률 반지름은 안지름의 몇 배 이상으로 하여야 하는가?
 - ① 2배

② 3배

③ 4배

④ 6배

가요전선관 공사 시설기준

- 1) 가요전선관은 2종 금속제 가요전선관일 것(다만, 전개된 장소 또는 점검할 수 있는 은폐장소에는 1종 가요전선관을 사용할 수 있다.)
- 2) 관을 구부리는 정도는 2종 가요전선관을 시설하고 제거하는 것 이 어려운 장소일 경우 굴곡 반경은 관 안지름의 6배(단, 시설 하고 제거하는 것이 자유로울 경우 3배) 이상

37 ② 38 ② 39 ④ 40 ① 41 ② 42 ① 43 ②

- 44 사람이 접촉될 우려가 있는 곳에 시설하는 경우 접지극은 지 47 절연전선으로 가선된 배전 선로에서 활선 상태인 경우 전선 하 몇 [cm] 이상의 깊이에 매설하여야 하는가?
 - ① 30

⁽²⁾ 45

③ 50

(4) 75

접지극의 시설기준

- 1) 접지극은 지표면으로부터 지하 0.75[m] 이상으로 하되 동결 깊이를 감안하여 매설 깊이를 정해야 한다.
- 2) 접지도체를 철주 기타의 금속체를 따라서 시설하는 경우에는 접지극을 철주의 밑면으로부터 0.3[m] 이상의 깊이에 매설하 는 경우 이외에는 접지극을 지중에서 그 금속체로부터 1[m] 이상 떼어 매설하여야 한다.
- 3) 접지도체는 지하 0.75[m]부터 지표상 2[m]까지 부분은 합성 수지관(두께 2[mm] 미만의 합성수지제 전선관 및 가연성 콤 바인덕트관은 제외한다) 또는 이와 동등 이상의 절연효과와 강 도를 가지는 몰드로 덮어야 한다.
- 45 변압기 2차측 과부하 보호용으로 과전류를 차단하기 위하여 설치되는 배선용 차단기의 약호는 무엇인가?
 - ① ACB
- ② OCR
- ③ MCCB
- (4) ELB

배선용 차단기

배선용 차단기의 약호는 MCCB이다.

- 46 가연성 가스가 존재하는 장소의 저압 시설 공사 방법으로 옳 은 것은?
 - ① 가요전선관 공사
- ② 금속관 공사
- ③ 합성수지관 공사
- ④ 금속몰드 공사

가연성 가스가 체류하는 곳의 전기 공사

- 1) 금속관 공사
- 2) 케이블 공사

- 의 피복을 벗기는 것은 매우 곤란한 작업이다. 이런 경우 활 선 상태에서 전선의 피복을 벗기는 공구는?
 - ① 와이어통
- ② 애자커버
- ③ 데드엔드 커버
- ④ 전선 피박기
- 1) 전선 피박기 : 활선 시 전선의 피복을 벗기는 공구
- 2) 애자커버 : 활선 시 애자를 절연하여 작업자의 부주의로 접촉 되더라도 안전사고가 발생하지 않도록 하는 절연장구
- 3) 와이어 통 : 활선을 작업권 밖으로 밀어낼 때 사용하는 절연봉
- 4) 데드엔드 커버 : 현수애자와 인류클램프의 충전부를 방호
- 48 설계하중이 6.8[kN] 이하인 철근 콘크리트주의 전주의 길이 가 10[m]인 지지물을 건주할 경우 묻히는 최소 매설 깊이는 몇 [m] 이상인가?
 - ① 1.67
- 2 2

3 3

4 3.5

지지물의 매설 깊이

 $15[\mathrm{m}]$ 이하의 경우 길이 $imes \frac{1}{6} = 10 imes \frac{1}{6} = 1.67[\mathrm{m}]$

- 49 래크(reck)배선은 어떤 곳에서 사용하는가?
 - ① 고압 가공전선로
- ② 고압 지중전선로
- ③ 저압 가공전선로
- ④ 저압 지중전선로

래크배선

저압 가공전선로에서 있어서 전선의 수직 배선에 사용된다.

- 50 저압 구내 가공인입선으로 인입용 비닐 절연 사용시 전선의 굵기는 몇 [mm] 이상이어야 하는가? (단, 전선의 길이가 15[m]를 초과한다고 한다.)
 - ① 1.5

2 2.0

3 2.6

4.0

가공인입선의 전선의 굵기

- 1) 저압인 경우 2.6[mm] 이상 DV(인입용 비닐 절연전선) (단, 경간이 15[m] 이하의 경우 2.0[mm] 이상 인입용 비닐 절연전선 사용)
- 2) 고압인 경우 5.0[mm] 경동선
- 51 화약류 저장고 내의 조명기구의 전기를 공급하는 배선의 공 사방법은?
 - ① 합성수지관 공사
- ② 금속관 공사
- ③ 버스 덕트 공사
- ④ 합성수지몰드 공사

화약류 저장고 내의 조명기구의 전기 공사

- 1) 전로의 대지전압은 300V 이하일 것
- 2) 전기기계기구는 전폐형의 것일 것
- 3) 케이블을 전기기계기구에 인입할 때에는 인입구에서 케이블이 손상될 우려가 없도록 시설할 것
- 4) 차단기는 밖에 두며, 조명기구의 전원을 공급하기 위하여 배선 은 금속관, 케이블 공사를 할 것
- 52 1종 가요전선관을 은폐된 장소에 시설하려고 한다. 시설이 가능한 경우는?
 - ① 점검이 가능한 장소로서 습기가 많은 장소 또는 물기 가 있는 장소
 - ② 점검이 불가능한 장소로서 습기가 많은 장소 또는 물 기가 있는 장소
 - ③ 점검이 가능한 장소로서 건조한 장소
 - ④ 점검이 가능한 장소로서 습기가 많은 장소 또는 물기 가 있는 장소

가요전선관 공사 시설기준

- 1) 가요전선관은 2종 금속제 가요전선관일 것(다만, 전개된 장소 또는 점검할 수 있는 은폐장소에는 1종 가요전선관을 사용할 수 있다.)
- 2) 관을 구부리는 정도는 2종 가요전선관을 시설하고 제거하는 것 이 어려운 장소일 경우 굴곡 반경은 관 안지름의 6배(단, 시설 하고 제거하는 것이 자유로울 경우 3배) 이상
- 53 특고압 수전설비의 결선 기호와 명칭으로 잘못된 것은?
 - ① CB 차단기
- ② LF 전력퓨즈
- ③ LA 피뢰기
- ④ DS 단로기

전력퓨즈의 경우 PF가 된다.

- 54 조명용 백열전등을 관광업이나 숙박업 등의 객실의 입구에 설치할 때나 일반 주택 및 아파트 각실의 현관에 설치할 때 사용되는 스위치는?
 - ① 타임스위치
- ② 토글스위치
- ③ 누름버튼스위치
- ④ 로터리스위치

타임스위치

관광업 및 숙박업 등의 객실의 입구는 1분, 주택 및 아파트 등의 형광등에는 3분 이내에 소등되는 타임스위치를 시설하여야 한다.

55 옥외용 비닐 절연전선의 약호는?

① FTC

② DV

(3) OW

4 NR

옥외용 비닐 절연전선의 경우 OW가 된다.

50 3 51 2 52 3 53 2 54 1 55 3

56 분전반에 대한 설명으로 틀린 것은?

- ① 배선과 기구는 모두 전면에 배치하였다.
- ② 두께 1.5[mm] 이상의 난연성 합성수지로 제작하였다.
- ③ 강판제의 분전함은 두께 1.2[mm] 이상의 강판으로 제작하였다.
- ④ 배선은 모두 분전반 이면으로 하였다.

분전반

- 1) 부하의 배선이 분기하는 곳에 설치
- 2) 이때 분전반의 이면에는 배선 및 기구를 배치하지 말 것
- 3) 강판제의 것은 두께 1.2[mm] 이상
- 57 "큐비클 형"이라고도 하며 점유 면적이 좁고 운전, 보수에 안 전하므로 공장 등의 전기실에서 많이 사용되는 배전반은?
 - ① 폐쇄식 배전반

- ② 철제 수직형 배전반
- ③ 데드프런트식 배전반
- ④ 라이브 프런트식 배전반

큐비클 형(폐쇄식) 배전반

가장 많이 사용되는 유형으로 폐쇄식 배전반이라고도 하며 공장, 빌딩 등의 전기실에 널리 이용된다.

58 다음 중 버스 덕트가 아닌 것은?

- ① 피더 버스 덕트
- ② 트롤리 버스 덕트
- ③ 플러그인 버스 덕트
- ④ 플로어 버스 덕트

버스 덕트의 종류

- 1) 피더 버스 덕트
- 2) 플러그인 버스 덕트
- 3) 트롤리 버스 덕트
- 4) 탭붙이 버스 덕트

59 다음 공사 방법 중 옳은 것은 무엇인가?

- ① 금속몰드 공사 시 몰드 내부에서 전선을 접속하였다.
- ② 합성수지관 공사 시 관 내부에서 전선을 접속하였다.
- ③ 합성수지 몰드 공사 시 몰드 내부에서 전선을 접속하였다.
- ④ 금속몰드 공사 시 조인트 박스 접속함 내부에서 전선 을 쥐꼬리 접속하였다.

전선의 접속

전선의 접속 시 몰드나 관, 덕트 내부에서는 시행하지 않는다. 접속은 접속함에서 이루어져야 한다.

60 접지공사의 접지극으로 구리외장강철(수직부설 원형강봉)을 접지극으로 사용할 경우 지름이 몇 [mm] 이상이여야만 하는가?

① 11

2 15

3 8

4 20

접지극의 재료

구리외장강철의 경우 수직부설 원형 강봉 시 15[mm] 이상이다.

03 2024년 2회 CBT 기출복원문제

- 이 어떤 물질을 서로 마찰시키면 물질의 전자의 수가 많아지거나 적어지는 현상이 생긴다. 이를 무엇이라 하는가? ❤️만출
 - ① 방전
- ② 충전
- ③ 대전
- ④ 감전

대전

물질의 전자가 정상 상태에서 마찰에 의해 전자수가 많아지거나 적어져 전기를 띠는 현상

- 2 같은 크기의 두 개의 인덕턴스를 같은 방향으로 직렬 연결, 합성 인덕턴스와 반대 방향으로 직렬 연결하면 두 합성 인덕 턴스의 차는 얼마인가?
 - ① *M*

② 2M

3 3M

4 4M

직렬접속 콘덴서의 합성 인덕턴스

- 1) 같은 방향(가동접속) : $L_{71.5} = L_1 + L_2 + 2M$
- 2) 반대 방향(차동접속) : $L_{\rm h.F.} = L_{\rm l} + L_{\rm l} 2M$
- 3) 두 합성 인덕턴스의 차 : $L_{\text{카 돗}} L_{\text{커 돗}} = 4M$
- **3** 어떤 회로에 50[V]의 전압을 가하니 8+*j*6[A]의 전류가 흘렀다면 이 회로의 임피던스[Ω]는?
 - ① 3-j4
- ② 3+j4
- 34-j3
- 4 + j3

$$Z = \frac{V}{I} = \frac{50}{8+j6} = \frac{50 \times (8-j6)}{(8+j6) \times (8-j6)} = \frac{50 \times (8-j6)}{64+36}$$
$$= \frac{400-j300}{100} = 4-j3[A]$$

- **4** 어떤 전지에서 5[A]의 전류가 10분간 흘렀다면 이 전지에서 나온 전기량은?
 - ① 0.83[C]
- ② 50[C]
- ③ 250[C]
- 4 3,000[C]

시간 t = 10[분]= 10×60 [sec]=600[sec]

전기량 Q = It[C]

 $Q = 5[A] \times 600[sec] = 3,000[C]$

- 05 반도체로 만든 PN접합은 무슨 작용을 하는가?
 - ① 정류 작용
- ② 발진 작용
- ③ 증폭 작용
- ④ 변조 작용

정류 작용

PN접합 다이오드를 이용하여 교류를 직류로 변환하는 작용

6 그림과 같이 공기 중에 놓인 2×10⁻⁸[C]의 전하에서 2[m] 떨어진 점 P와 1[m] 떨어진 점 O와의 전위차는?

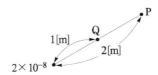

- ① 80[V]
- ② 90[V]
- ③ 100[V]
- 4 110[V]

Q점의 전위

$$V_Q = 9 \times 10^9 \times \frac{Q}{r_Q} = 9 \times 10^9 \times \frac{2 \times 10^{-8}}{1} = 180 \text{[V]}$$

P점의 전위

$$V_P = 9 \times 10^9 \times \frac{Q}{r_p} = 9 \times 10^9 \times \frac{2 \times 10^{-8}}{2} = 90 \text{[V]}$$

전위차 : $V_O - V_P = 180 - 90 = 90$ [V]

정답 01 ③ 02 ④ 03 ③ 04 ④ 05 ① 06 ②

- **07** $R[\Omega]$ 인 저항 3개가 Δ 결선으로 되어 있는 것을 Y결선으로 기 비유전율 2.5의 유전체 내부의 전속밀도가 $2 \times 10^{-6} [\text{C/m}^2]$ 환산하면 1상의 저항[Ω]은?
- $\bigcirc 2 \frac{1}{3R}$
- 3R

 \bigcirc R

3상 저항변환($\Delta \rightarrow Y$)

$$R_Y = \frac{1}{3} R_\Delta = \frac{1}{3} R[\Omega]$$

- ○8 반지름 5[cm], 권선 수 100회인 원형 코일에 15[A]의 전류 가 흐르면 코일 중심의 자장의 세기는 몇 [AT/m]인가?
 - ① 750[AT/m]
- ② 3.000[AT/m]
- ③ 15,000[AT/m] ④ 22,500[AT/m]

원형 코일 중심의 자계의 세기

$$H {=} \, \frac{NI}{2a} {=} \, \frac{100 {\times} 15}{2 {\times} 5 {\times} 10^{-2}} {=} \, 15{,}000 [{\rm AT/m}]$$

9 비사인파의 일반적인 구성이 아닌 것은?

- ① 삼각파
- ② 고조파
- ③ 기본파
- ④ 직류분

비사인파(비정현파) = 직류분 + 기본파 + 고조파

- 10 비오-사바르의 법칙은 어떤 관계를 나타낸 것인가?
 - ① 기전력과 회전력 ② 기자력과 자화력

 - ③ 전류와 자장의 세기 ④ 전압과 전장의 세기

전류와 자장에 관련된 법칙

- 1) 비오 사바르의 법칙
- 2) 암페어(앙페르)의 법칙
- 3) 플레밍의 왼손 법칙

- 되는 점의 전기장 세기는 약 몇 [V/m]인가?
 - (1) 18×10^4
- ② 9×10^4
- (3) 6×10^4 (4) 3.6×10^4

전속밀도 : $D = \varepsilon E = \varepsilon_0 \varepsilon_s E$

전기장의 세기

 $E {=} \frac{D}{\varepsilon_0 \varepsilon_s} {=} \frac{2 {\times} 10^{-6}}{8.855 {\times} 10^{-12} {\times} 2.5} {=} 90,344 {\,\leftrightharpoons\,} 9 {\times} 10^4 {\rm [V/m]}$

- **12** 저항 $4[\Omega]$, 유도 리액턴스 $8[\Omega]$, 용량 리액턴스 $5[\Omega]$ 이 직렬로 된 회로에서의 역률은 얼마인가?
 - ① 0.8
- (2) 0.7
- ③ 0.6
- 4 0.5

합성 리액턴스 : $X = X_L - X_C = 8 - 5 = 3[\Omega]$ 역률= $\frac{R}{\sqrt{R^2 + X^2}} = \frac{4}{\sqrt{4^2 + 3^2}} = 0.8$

- 13 평행한 두 도체에 같은 방향의 전류를 흘렸을 때 두 도체 사 이에 작용하는 힘은 어떻게 되는가?
 - ① 반발력이 작용한다.
 - ② 힘은 0이다.
 - ③ 흡인력이 작용한다.
 - (4) $\frac{I}{2\pi r}$ 의 힘이 작용한다.

평행도선에 작용하는 힘

- 1) 같은(동일) 방향의 전류 : 흡인력
- 2) 반대(왕복) 방향의 전류 : 반발력
- 3) $F = \frac{2I_1I_2}{r} \times 10^{-7} = \frac{2I^2}{r} \times 10^{-7} [\text{N/m}]$

- ① H/m
- ② F/m
- ③ N/m
- 4 V/m

전계(전기장, 전장)의 세기의 단위

1)
$$V = Ed \rightarrow E = \frac{V[V]}{r[m]} \rightarrow E[V/m]$$

2)
$$F = EQ \rightarrow E = \frac{F[N]}{Q[C]} \rightarrow E[N/C]$$

- **15** 저항 $R_1[\Omega]$, $R_2[\Omega]$ 두 개를 병렬 연결하면 합성저항은 몇 $[\Omega]$ 인가?
 - - ② $\frac{R_1}{R_1 + R_2}$

병렬접속의 합성저항

$$R = \frac{1}{\frac{1}{R_1} + \frac{1}{R_2}} = \frac{R_1 R_2}{R_1 + R_2} [\Omega]$$

- 16 교류 실효 전압 100[V], 주파수 60[Hz]인 교류 순시값 전압 표현으로 맞는 것은?
 - (1) $v = 100 \sin 120 \pi t [V]$
 - ② $v = 100\sqrt{2}\sin 60\pi t$ [V]
 - (3) $v = 100 \sqrt{2} \sin 120\pi t [V]$
 - 4) $v = 100 \sin 60 \pi t [V]$

최대값 : $V_m = \sqrt{2} V = 100 \sqrt{2}$

각속도 : $\omega = 2\pi f = 2\pi \times 60 = 120\pi$

실효값 : $v(t) = V_m \sin \omega t = 100 \sqrt{2} \sin(120\pi)t$ [V]

17 1차 전지로 가장 많이 사용되는 전지는?

- 니켈전지
- ② 이온전지
- ③ 폴리머전지
- ④ 망간전지
- 1) 1차 전지 : 망간전지, 알카라인 전지
- 2) 2차 전지 : 니켈전지, 이온전지, 폴리머전지
- 18 부하 한 상의 임피던스가 $6+j8[\Omega]$ 인 3상 Δ 결선회로에 100[V]의 전압을 인가할 때 선전류[A]는?
 - ① 10

(2) $10\sqrt{3}$

③ 20

(4) $20\sqrt{3}$

 Δ 결선의 상전류

$$I_p = \frac{V_p}{|Z|} = \frac{V_l}{\sqrt{R^2 + X^2}} = \frac{100}{\sqrt{6^2 + 8^2}} = 10 \text{[A]}$$

△결선의 선전류

$$I_{l} = \sqrt{3} \, I_{p} = \sqrt{3} \times 10 = 10 \, \sqrt{3} \, [\mathrm{A}]$$

- **19** 정전용량 $10[\mu F]$ 인 콘덴서 양단에 100[V]의 전압을 가했을 때 콘덴서에 축적되는 에너지는?
 - ① 50

③ 0.5

4 0.05

콘덴서 축적에너지

$$W = \frac{1}{2}CV^2 = \frac{1}{2} \times 10 \times 10^{-6} \times 100^2 = 0.05$$

- 20 두 개의 서로 다른 금속의 접속점에 온도차를 주면 기전력이 생기는 현상은?

- ① 제어벡 효과
- ② 펠티어 효과
- ③ 톰슨 효과
- ④ 호올 효과

제어벡 효과

- 1) 서로 다른 금속을 접합하여 두 접합점에 온도차를 주면 전기가 발생하는 현상
- 2) 전기온도계, 열전대, 열전쌍 등에 적용
- 21 3상 변압기의 병렬 운전 시 병렬 운전이 불가능한 경우는?

 - ① $\Delta \Delta$ 와 ΔY ② $Y \Delta$ 와 $Y \Delta$
 - ③ Δ-Δ와 Δ-Δ
- ④ Y− Y♀ Y− Y

3상 변압기 병렬 운전 조건

병렬 운전 시 각 위상이 같아야 한다. 즉 홀수의 경우 각 변위가 달라져 병렬 운전이 불가능하다.

- 22 전력변환 설비 중 제어 정류기의 용도는?
 - ① 교류 교류 변환
- ② 직류 교류 변화
- ③ 교류 직류 변화
- ④ 직류 직류 변화

정류기

정류기란 교류를 직류로 변환하는 설비를 말한다.

- 23 직류 전동기의 속도 제어법이 아닌 것은?
 - ① 공극 제어법 : 공극을 변화시켜 제어
 - ② 전압 제어법 : 전압을 변화시켜 제어
 - ③ 계자 제어법 : ϕ 을 변화시켜 제어
 - ④ 저항 제어법 : 저항을 변화시켜 제어
 - 직류 전동기의 속도 제어법

$$n = k \frac{V - I_a R_a}{\phi}$$

- 1) 전압 제어 : 전압을 변화시켜 제어한다.
- 2) 계자 제어 : 계자에 흐르는 전류를 제어하여 ϕ 을 제어한다.
- 3) 저항 제어 : 저항을 변화시켜 제어하다.

- 24 변압기의 유의 구비해야 할 조건으로 틀린 것은?

- ① 절연내력이 클 것
- ② 응고점이 클 것
- ③ 점도는 낮을 것
- ④ 재료에 화학작용을 일으키지 않을 것

변압기 절연유 구비조건

- 1) 절연내력은 클 것
- 2) 냉각효과는 클 것
- 3) 인화점은 높고, 응고점은 낮을 것
- 4) 점도는 낮을 것
- 25 선택지락 계전기의 용도는?
 - ① 단일 회선에서 접지전류의 대소의 선택
 - ② 단일 회선에서 접지전류의 방향 선택
 - ③ 단일 회선에서 접지 사고 지속시간의 선택
 - ④ 다 회선의 접지고장 회선의 선택

선택지락 계전기(SGR)

2(다)회선 이상의 지락(접지)사고를 선택 차단한다.

26 다음 중 3단자 사이리스터가 아닌 것은?

- ① SCR
- ② TRIAC
- 3 GTO
- 4 SCS

SCS

SCS의 경우 단방향 4단자 소자를 말한다.

- 27 일반적으로 직류기에서 양호한 정류를 얻기 위해서 사용하는 brush는?
 - ① 전해브러쉬
- ② 금속브러쉬
- ③ 전자브러쉬
- ④ 탄소브러쉬

탄소브러쉬

접촉저항이 크기 때문에 양호한 정류를 얻기 위해 사용된다.

- 28 유도 전동기의 동기속도가 1,200[rpm]이고 회전수가 1,176 [rpm]일 경우 슬립은?
 - ① 0.02
- (2) 0.04
- ③ 0.06
- 4 0.08

$$s = \frac{N_s - N}{N_s} = \frac{1,200 - 1,176}{1,200} = 0.02$$

- 29 기기의 점검 수리를 위하여 회로를 분리하거나 또는 계통에 접속을 바꾸며, 반드시 차단기를 개로하고 동작하여야 하는 수 • 변전설비를 무엇이라 하는가?
 - ① 단로기
- ② 컷아웃스위치
- ③ 전력퓨즈
- ④ 피뢰기

단로기

기기의 점검 수리 등에 사용되며, 무부하 전류만 개폐 가능하기 때문에 차단기를 개로 후 동작하여야만 한다.

- 30 3상 유도 전동기의 1차 입력이 60[kW], 1차 손실 1[kW], 슬립 3[%]일 때 기계적 출력[kW]은?
 - ① 40

2 50

3 57

4 59

기계적 출력

$$P_0 = (1-s)P_2$$

 P_{2} 는 2차 입력이므로 (1차 입력 - 1차 손실)이 된다.

$$P_0 = (1 - 0.03) \times (60 - 1) = 57.23 \text{[kW]}$$

- 31 발전기를 정격전압 220[V]로 운전하다가 무부하로 운전하 였더니, 단자전압이 253[V]라고 한다. 이 발전기의 전압변 동률은? 빈출
 - ① 15

2 25

③ 40

4 45

전압변동률

$$\begin{split} \epsilon &= \frac{V_0 - V_n}{V_n} \times 100 \\ &= \frac{253 - 220}{220} \times 100 = 15 [\%] \end{split}$$

- 32 접지의 목적과 거리가 먼 것은?

 - ① 대지전압 저하 ② 이상전압 억제

 - ③ 전기 공사비 절감 ④ 보호 계전기의 동작확보

접지의 목적

- 1) 보호 계전기의 확실한 동작확보
- 2) 이상전압 억제
- 3) 대지전압 저하
- 33 다음 중 정속도 전동기에 속하는 것은?
 - ① 유도 전동기
- ② 직권 전동기
- ③ 교류정류자 전동기 ④ 분권 전동기

분권 전동기

$$N = \frac{V - I_a R_a}{K_1 \varPhi} \propto (V - I_a R_a)$$
의 식에 의해 속도는 부하가 증가할 수록 감소하는 특성을 가지나 이 감소는 크지 않으므로 타여자 전동기와 같이 정속도 특성을 나타낸다.

정달 27 ④ 28 ① 29 ① 30 ③ 31 ① 32 ③ 33 ④

- **34** 2차 입력을 P_2 , 출력을 P_0 , 동손을 P_2 , 슬립을 s, 동기속도 를 $N_{\rm e}$, 회전자속도를 N이라 할 경우 2차 효율이 아닌 것은?

(2)(1-s)

 $3 \frac{P_0}{P_2}$

 $\frac{P_{c2}}{P_{2}}$

유도 전동기의 2차 효율 η_{2}

$$\eta_2 = \frac{P_0}{P_2} {=} \left(1 - s\right) = \frac{N}{N_s} {=} \frac{\omega}{\omega_s} \label{eq:eta_2}$$

s : 슬립, N_s : 동기속도, N : 회전자속도,

 ω_{\circ} : 동기각속도 $(2\pi N_{\circ}),~\omega$: 회전자각속도 $(2\pi N)$

- 35 속도를 광범위하게 조정할 수 있으므로 압연기나 엘리베이터 등에 사용되는 직류 전동기는?
 - ① 직권 전동기
- ② 분권 전동기
- ③ 타여자 전동기
- ④ 가동 복권 전동기

타여자 전동기

속도를 광범위하게 조정가능하며, 압연기, 엘리베이터 등에 사용

- 36 직류 발전기 계자의 주된 역할은?
 - ① 기전력을 유도한다. ② 자속을 만든다.

 - ③ 정류작용을 한다. ④ 정류자면에 접촉한다.

직류 발전기의 구조

- 1) 계자 : 주 자속을 만드는 부분
- 2) 전기자 : 주 자속을 끊어 유기기전력을 발생
- 3) 정류자 : 교류를 직류로 변환
- 4) 브러쉬 : 내부의 회로와 외부의 회로를 전기적으로 연결

- **37** 병렬 운전 중인 동기 임피던스 $5[\Omega]$ 인 2대의 3상 동기 발전 기의 유도기전력이 200[V]의 전압차이가 있다면 무효 순환전 류는?
 - ① 5

(2) 10

③ 20

40

무효 순환전류 I_{c}

$$I_c = \frac{E_c}{2Z_s} = \frac{200}{2 \times 5} = 20[A]$$

 E_c : 양 기기 간의 전압채[V], Z_s : 동기 임피던스[Ω]

- 38 3상 4극 60[MVA], 역률 0.8, 60[Hz], 22.9[kV] 수차발전 기의 전부하 손실이 1.600[kW]이라면 전부하 효율[%]은?
 - ① 90

2 95

③ 97

(4) 99

효율 η

출력 $60 \times 0.8 = 48$ [MW]이므로

입력 48+1.6=49.6[MW]

$$\eta = \frac{48}{49.6} \times 100 = 96.7 [\%]$$

- 39 단상 변압기 2대로 3상 전력을 부담하는 변압기 결선은?
 - ① *V- V*결선
- ② △- Y결성
- ③ Y- Y결선
- ④ Y-Δ결선

V결선

단상변압기 2대로 3상 전력을 부담하는 결선방식이다.

40 변압기를 V결선하였을 경우 이용률은 몇 [%]인가?

① 57.7

② 86.6

③ 100

4 200

V결선 이용률

$$\frac{\sqrt{3}\,P_1}{2P_1} \times 100 = 86.6\,[\%]$$

41 한국전기설비규정에서 정한 화약류 저장소에 대한 설명 중 옳지 않은 것은?

- ① 전로의 대지전압은 300[V] 이하일 것
- ② 전기기계기구는 전폐형일 것
- ③ 애자 공사를 하였다.
- ④ 케이블을 전기기계기구에 인입할 때에는 인입구에서 케이블이 손상될 우려가 없도록 할 것

화약류 저장소 등의 위험장소

- 1) 전로의 대지전압은 300V 이하일 것
- 2) 전기기계기구는 전폐형의 것일 것
- 3) 케이블을 전기기계기구에 인입할 때에는 인입구에서 케이블이 손상될 우려가 없도록 시설할 것
- 4) 차단기는 밖에 두며, 조명기구의 전원을 공급하기 위하여 배선 은 금속관, 케이블 공사를 할 것

42 다음 중 접지저항을 측정하기 위하여 사용하는 것은?

- ① 회로 시험기
- ② 변류기

③ 메거

④ 어스테스터

어스테스터

접지저항을 측정하기 위한 계측기를 말한다.

43 합성수지전선관 한 본의 길이는 몇 [m]인가?

① 3

2 3.6

③ 4

4 5

합성수지관 공사

- 1) 1본의 길이 : 4[m]
- 2) 관 상호 간, 관과 박스를 접속할 경우 관의 삽입 깊이는 관 바 깥지름의 1.2배 이상(단, 접착제를 사용하는 경우 0.8배 이상)
- 3) 지지점 간 거리는 1.5[m] 이하

44 한국전기설비규정에 따라 저압 가공전선(다중접지된 중성선 제외)과 고압 가공전선을 동일 지지물에 시설하려 한다. 저압 가공전선의 위치는?

- ① 같은 완금에 동일한 위치에 둔다.
- ② 고압 가공전선 위로 둔다.
- ③ 고압 가공전선 아래에 둔다.
- ④ 위치에 관계없다.

가공전선의 병행설치

고압 가공전선과 저압 가공전선을 동일 지지물에 설치 시 저압 가 공전선은 고압 가공전선 아래에 둔다.

45 후강 전선관의 최대 호칭은?

① 100

② 104

③ 120

4 200

후강 전선관의 호칭

16, 22, 28. 36, 42, 54, 70, 82, 92, 104로 구분한다.

46 DV전선이라 함은 무엇인가?

- ① 옥외용 가교 폴리에틸렌 절연전선
- ② 강심 알루미늄 연선
- ③ 인입용 비닐 절연전선
- ④ 450/750 일반용 단심 비닐 절연전선

인입용 비닐 절연전선(DV)

DV 전선은 인입용 비닐 절연전선이라 한다.

40 ② 41 ③ 42 ④ 43 ③ 44 ③ 45 ② 46 ③

- 47 다음 공사 방법 중 옳은 것은 무엇인가?
 - ① 금속몰드 공사 시 몰드 내부에서 전선을 접속하였다.
 - ② 금속관 공사 시 금속제 조인트 박스 내에서 전선을 쥐 꼬리 접속하였다.
 - ③ 합성수지 몰드 공사 시 몰드 내부에서 전선을 접속하였다.
 - ④ 합성수지관 공사 시 관 내부에서 전선을 접속하였다.

전선의 접속

전선의 접속 시 몰드나 관, 덕트 내부에서는 시행하지 않는다. 접 속은 접속함에서 이루어져야 한다.

- 48 철근 콘크리트주의 전주의 길이가 10[m]인 지지물을 건주할 경우 묻히는 최소 매설 깊이는 몇 [m] 이상인가? (단. 설계 하중은 6.8[kN] 이하이다.)
 - ① 1.67

2 2.5

3 3

4 3.5

지지물의 매설 깊이

15[m] 이하 $\frac{1}{6}$ 이상 매설

따라서 $10 \times \frac{1}{6} = 1.67[m]$ 이상

49 옥외용 비닐 절연전선의 약호(기호)는?

① OW

② DV

③ NR

4 FTC

옥외용 비닐 절연전선

OW전선이라 한다.

- 50 고압전로에 지락사고가 생겼을 때 지락전류를 검출하는 데 사용하는 것은?
 - ① CT

- ② ZCT
- ③ MOF
- 4 PT

ZCT(영상변류기)

비접지 회로에 지락사고 시 지락(영상)전류를 검출한다.

- 5] 가공전선의 지지물에 승탑 또는 승강용으로 사용하는 발판 볼트 등은 지표상 몇 [m] 미만에 시설하여서는 아니되는가?
 - ① 1.2

② 1.5

③ 1.6

4 1.8

발판 볼트

지지물에 시설하는 발판 볼트의 경우 1.8[m] 이상 높이에 시설한다.

- 52 전선의 접속에 대한 설명으로 옳지 않은 것은?
 - ① 전선의 세기를 20[%] 이상 감소시키지 아니할 것
 - ② 접속부분을 그 부분의 절연전선의 절연물과 동등 이상 의 절연성능이 있는 것으로 충분히 피복할 것
 - ③ 같은 극의 각 전선은 동일한 터미널 러그에 접속하지 말 것
 - ④ 병렬로 사용하는 전선에는 각각에 퓨즈를 설치하지 말 것

전선의 접속 시 유의사항

- 1) 전선을 접속하는 경우 전기 저항이 증가되지 않도록 할 것
- 2) 전선의 접속 시 전선의 세기를 20[%] 이상 감소시키지 말 것 (80[%] 이상 유지시킬 것)
- 3) 같은 극의 각 전선은 동일한 터미널 러그에 접속할 것
- 53 한국전기설비규정에 따라 모든 콘센트는 누전 차단기에 의해 개별적으로 보호를 받아야 한다. 채택된 누전 차단기는 중성 극을 포한한 모든 극을 차단한다. 정격감도전류는 몇 [mA] 이하의 것이어야만 하는가?
 - ① 15

2 30

3 40

(4) 100

전원의 자동차단에 의한 고장보호

콘센트는 정격감도전류가 30[mA] 이하인 누전 차단기에 의해 개 별적으로 보호되어야 한다.

47 ② 48 ① 49 ① 50 ② 51 ④ 52 ③ 53 ②

- 54 한국전기설비규정에 의하여 저압 이웃인입선은 분기점으로부 터 몇 [m]를 초과하지 말아야 하는가?
 - ① 50

2 100

③ 150

4 200

연접(이웃연결)인입선의 시설 규정

- 1) 분기점으로부터 100[m]를 넘는 지역에 미치지 아니할 것
- 2) 폭이 5[m]를 넘는 도로를 횡단하지 말 것
- 3) 옥내를 관통하지 말 것
- 4) 저압에서만 가능
- 5) 2.6[mm] 경동선을 사용하지만 긍장이 20[m] 이하인 경우 2.0[mm] 경동선도 가능
- 55 전등 한 개를 2개소에서 점멸하고자 할 때 옳은 배선은?

2개소 점멸

2개소 점멸 시 전원 앞은 2가닥이 되며, 3로 스위치 앞은 3가닥이 되어야 한다.

- 56 가연성 분진(소맥분, 전분, 유황 기타 가연성 먼지 등)으로 인하여 폭발할 우려가 있는 저압 옥내 설비공사로 옳은 것은?
 - 빈출

- ① 애자 공사
- ② 금속관 공사
- ③ 버스 덕트 공사
- ④ 플로어 덕트 공사

가연성 먼지(분진)의 전기 공사

- 1) 금속관 공사
- 2) 케이블 공사
- 3) 합성수지관 공사(두께 2mm 미만의 합성수지 전선관 및 난연 성이 없는 콤바인 덕트관을 사용하는 것을 제외한다.)

57 금속관에 나사를 내기 위한 공구는?

- ① 오스터
- ② 토치램프

③ 펜치

④ 유압식 벤더

오스터

금속관에 나사를 내기 위해 사용된다.

- 58 가공전선로의 지지물이 아닌 것은?
 - ① 목주

- ② 지선
- ③ 철근 콘크리트주
- ④ 철탑

지지물의 종류

목주, 철주, 철근 콘트리트주, 철탑이 있으며, 지선의 경우 지지물이 아니다.

- 59 펜치로 절단하기 힘든 굵은 전선의 절단에 사용되는 공구는?
 - ① 파이프렌치
- ② 파이프 커터
- ③ 클리퍼
- ④ 와이어 게이지

클리퍼

펜치로 절단하기 어려운 굵은 전선을 절단한다.

- 60 합성 수지관 상호 접속 시 관을 삽입하는 깊이는 관 바깥지름의 몇 배 이상으로 하여야 하는가?
 - ① 0.6

② 0.8

③ 1.0

4 1.2

합성수지관 공사

- 1) 1본의 길이 : 4[m]
- 2) 관 상호 간, 관과 박스를 접속할 경우 관의 삽입 깊이는 관 바 깥지름의 1.2배 이상(단, 접착제를 사용하는 경우 0.8배 이상)
- 3) 지지점 간 거리는 1.5[m] 이하

54 ② 55 ④ 56 ② 57 ① 58 ② 59 ③ 60 ④

04 2024년 1회 CBT 기출복원문제

- - ① 15

⁽²⁾ 20

3 30

(4) 60

전력량

W = Pt[kWh]

 $= 3[kW] \times 20[h] = 60[kWh]$

- **2** 회로의 전압, 전류를 측정할 때 전압계와 전류계의 접속 방 법은?
 - ① 전압계 직렬, 전류계 직렬
 - ② 전압계 직렬, 전류계 병렬
 - ③ 전압계 병렬, 전류계 직렬
 - ④ 전압계 병렬, 전류계 병렬

1) 전압계 : 병렬 연결(전압 일정)

2) 전류계 : 직렬 연결(전류 일정)

- **3** 다음 중 자기저항의 단위에 해당되는 것은?
 - ① AT/Wb
- ② Wb/AT
- ③ H/m
- (4) Ω

$$R_{\!\scriptscriptstyle m} = \frac{\text{기자력}(F)}{\text{자속}(\phi)} = \frac{NI[\text{AT}]}{\phi\,[\text{Wb}]} = [\text{AT/Wb}]$$

- **4** 전류의 열작용과 관계가 있는 법칙은?
 - ① 키르히호프의 법칙 ② 줄의 법칙
 - ③ 플레밍의 법칙
- ④ 전류 옴의 법칙

줄의 법칙

어떤 도체에 전류가 흐르면 열이 발생하는 현상

- ○1 220[V], 3[kW] 전구를 20시간 점등했다면 전력량[kWh]은? ○5 자체 인덕턴스 0.2[H]의 코일에 전류가 0.01초 동안에 3[A] 로 변화하였을 때 이 코일에 유도되는 기전력은?
 - ① 40

(2) 50

3 60

④ 70

인덕턴스의 유기기전력

$$e = -L \frac{di}{dt} [V] = -0.2 \times \frac{3}{0.01} = -60 [V]$$

기전력의 크기는 절대값으로 표현 : |e| = 60[V]

- **6** 선간전압이 380[V]인 전원에 Z=8+i6의 부하를 Y결선 전 속했을 때 선전류는 약 몇 [A]인가?
 - ① 12

(2) 22

③ 28

4 38

1) 상전압 : $V_p = \frac{V_l}{\sqrt{3}} \equiv \frac{380}{\sqrt{3}} \leftrightarrows 220 [V]$

2) 상전류 : $I_p=\frac{V_p}{Z}=\frac{220}{\sqrt{6^2+8^2}}=\frac{220}{10}=22$ [A]

3) 선전류 : $I_l = I_p = 22[A]$

- **7** 평균 길이 40[cm]의 환상 철심에 200회 코일을 감고, 여기 에 5[A]의 전류를 흘렸을 때 철심 내의 자기장의 세기는 몇 [AT/m]인가? 学川売

 - ① $25 \times 10^2 [AT/m]$ ② $2.5 \times 10^2 [AT/m]$
 - ③ 200[AT/m]
- 4 8,000 [AT/m]

솔레노이드의 자장의 세기

$$H = \frac{NI}{l} = \frac{200 \times 5}{40 \times 10^{-2}} = 2,500 = 25 \times 10^{2} [AT/m]$$

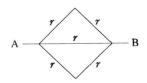

 \bigcirc $\frac{r}{2}$

 $3 \frac{3}{2}r$

 \bigcirc 2r

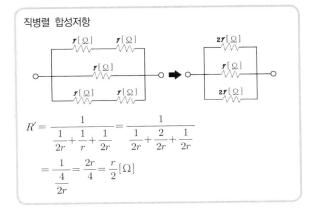

- 9 자체 인덕턴스 20[mH]의 코일에 30[A]의 전류를 흘릴 때 저축되는 에너지는?
 - ① 1.5[J]
- ② 3[J]
- ③ 9[J]

④ 18[J]

코일에 저축된 전자 에너지 W

$$W = \frac{1}{2}LI^2 = \frac{1}{2} \times 20 \times 10^{-3} \times 30^2 = 9[J]$$

- 10 금속 내부를 지나는 자속의 변화로 금속 내부에 생기는 맴돌 이 전류를 작게 하려면 어떻게 하여야 하는가?
 - ① 두꺼운 철판을 사용한다.
 - ② 높은 전류를 가한다.
 - ③ 얇은 철판을 성층하여 사용한다.
 - ④ 철판 양면에 절연지를 부착한다.

맴돌이 전류(와전류)

- 1) 철심 내 자속의 변화에 따른 전자유도에 의해 발생하는 소용돌 이 형태의 전류
- 2) 방지법(경감법) : 철심을 성층
- $V=200[V], C_1=10[\mu F], C_2=5[\mu F]인 2개의 콘덴서가$ 병렬로 접속되어 있다. 콘덴서 C_1 에 축적되는 전하[μ C]는?
 - ① $100[\mu C]$
- ② 200[μC]
- $31,000[\mu C]$
- $4 2,000[\mu C]$

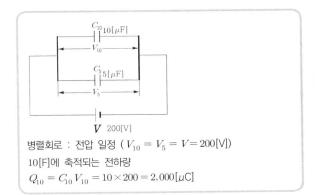

- **12** 자체 인덕턴스 L_1 , L_2 , 상호 인덕턴스 M인 두 코일을 같은 방향으로 직렬 연결한 경우 합성 인덕턴스는?

직렬접속 콘덴서의 합성 인덕턴스

- 1) 같은 방향(가동) 합성 인덕턴스 : $L_{\!\scriptscriptstyle +} = L_{\!\scriptscriptstyle 1} + L_{\!\scriptscriptstyle 2} + 2M$
- 2) 반대 방향(차동) 합성 인덕턴스 : $L_{-} = L_{\!\!1} + L_{\!\!2} 2M$

13 다음 물질 중 강자성체로만 짝지어진 것은?

- ① 철, 니켈, 아연, 망간
- ② 구리, 비스무트, 코발트, 망간
- ③ 철, 구리, 니켈, 아연
- ④ 철. 니켈. 코밬트

1) 강자성체 : 철, 니켈, 코발트

2) 상자성체 : 알루미늄, 백금, 산소, 주석

14 평형 3상 교류회로에서 Δ 부하의 한 상의 임피던스가 Z_{Δ} 일 때, 등가 변환한 Y부하의 한 상의 임피던스 Z_{Y} 는 얼마인가?

①
$$Z_Y = \sqrt{3} Z_\Delta$$
 ② $Z_Y = 3Z_\Delta$

②
$$Z_V = 3Z_A$$

(4)
$$Z_Y = \frac{1}{3} Z_{\Delta}$$

3상 임피던스 변환

$$\Delta \to Y : Z_Y = \frac{1}{2} Z_{\Delta}[\Omega]$$

 $Y \rightarrow \Delta$: $Z_{\Delta} = 3 Z_{Y}[\Omega]$

15 공기 중에 $10[\mu C]$ 과 $20[\mu C]$ 를 1[m] 간격으로 놓을 때 발 생되는 정전력[N]은?

$$(3)$$
 4.4

정전력(쿨롱의 법칙)

$$\begin{split} F &= \frac{Q_1 \, Q_2}{4\pi \, \varepsilon_0 \, r^2} = 9 \times 10^9 \times \frac{Q_1 \, Q_2}{r^2} \, [\text{N}] \\ &= 9 \times 10^9 \times \frac{(10 \times 10^{-6}) \times (20 \times 10^{-6})}{1^2} \end{split}$$

$$=1.8[N]$$

16 3[kW]의 전열기를 1시간 동안 사용할 때 발생하는 열량 [kcal]은?

발열량

 $H = 860Pt = 860 \times 3[\text{kW}] \times 1[\text{h}] = 2,580[\text{Kcal}]$

17 동일 저항 $R[\Omega]$ 이 10개 있다. 이 저항을 병렬로 합성할 때 의 저항은 직렬로 합성할 때의 저항에 몇 배가 되는가?

③
$$\frac{1}{10}$$
 배

$$4 \frac{1}{100}$$
 H

직렬 합성저항 : $R_{\text{직력}} = nR = 10R[\Omega]$

병렬 합성저항 : $R_{\mathrm{f H}} = rac{R}{n} = rac{R}{10} \left[\, \Omega
ight]$

$$\frac{C_{orall rac{n}{2}}}{C_{orall rac{n}{2}}} = rac{rac{R}{n}}{nR} = rac{1}{n^2} = rac{1}{100}$$
 भा

18 2전력계법을 이용하여 평형 3상 전력을 측정하였더니 전력 계가 각각 400[W], 800[W]를 지시하였다면 소비전력[W] 은 얼마인가? 빈출

⁽²⁾ 600

③ 1,200

4 2,400

2전력계법의 유효전력

P = 400 [W] + 800 [W] = 1,200 [W]

- 19 220[V]용 100[W] 전구와 200[W] 전구를 직렬로 연결하여 전압을 인가하면 어떻게 되겠는가?
 - ① 두 전구의 밝기는 같다.
 - ② 100[W]의 전구가 더 밝다.
 - ③ 200[W]의 전구가 더 밝다.
 - ④ 두 전구 모두 점등되지 않는다.

 $100[{\mathbb W}]$ 전구의 저항 : $R_{100}=rac{V^2}{P_{100}}=rac{220^2}{100}=484[\,\Omega]$

200[W] 전구의 저항 : $R_{200}=rac{V^2}{P_{200}}=rac{220^2}{200}=242[\,\Omega\,]$

100[W] 전구의 밝기 200[W] 전구의 밝기 = 100[W] 전구의 소비전력 200[W] 전구의 소비전력

$$\frac{{P_{100}}^{'}}{{P_{200}}^{'}} \!=\! \frac{I^2 R_{100}}{I^2 R_{200}} \!=\! \frac{484}{242} \!=\! 2$$

 $P_{100}{}' = 2P_{200}{}'$

100[W]의 전구가 200[W]의 전구보다 2배 밝다.

20 자속밀도 5[Wb/m²]의 자계 중에 20[cm]의 도체를 자계와 직각으로 100[m/s]의 속도로 움직였다면 이때 도체에 유기 되는 기전력[V]은? 빈출

2 1,000

③ 200

④ 2,000

유기기전력(플레밍의 오른손 법칙)

 $e = vBl\sin\theta = 100 \times 5 \times 0.2 \times \sin 90^{\circ} = 100[V]$

21 변압기는 어떤 원리를 이용한 것인가?

① 표피작용

② 전자유도작용

③ 전기자 반작용 ④ 편자작용

변압기의 원리

변압기는 철심에 2개의 코일을 감고 한쪽 권선에 교류전압을 인가 시 철심의 자속이 흘러 다른 권선을 지나가면서 전자유도작용에 의해 유도기전력이 발생된다.

- 22 3상 동기기에 제동권선의 역할은?
 - ① 출력증대와 효율증가
 - ② 기동작용과 출력증대
 - ③ 출력증대와 난조방지
 - ④ 기동작용과 난조방지

제동권선

제동권선의 경우 난조를 방지하는 목적도 있지만 동기 전동기의 기동 시 기동 토크를 발생시킨다. 이때 계자회로를 단락시켜 고전 압이 유기되는 것을 방지한다.

- 23 다음 제동 방법 중 급정지하는 데 가장 좋은 제동법은?
 - ① 발전제동

② 회생제동

③ 역전제동

④ 단상제동

역상(역전, 플러깅)제동

전원 3선 중 2선의 방향을 바꾸어 전동기를 역회전시켜 급제동하 는 방법을 말한다.

24 변압기유의 열화 방지와 관계가 없는 것은?

① 컨서베이터

② 질소봉입

③ 브리더

④ 방열판

변압기(절연)유의 열화 방지대책

- 1) 컨서베이터 방식
- 2) 질소봉입 방식
- 3) 브리더 방식
- 25 반도체 내에서 정공은 어떻게 생성되는가?

① 자유 전자의 이동

② 접합 불량

③ 확산 용량

④ 결합 전자의 이탈

결합 전자의 이탈로 전자의 빈자리가 생길 경우 그 빈자리를 정공 이라 한다.

정답 19 ② 20 ① 21 ② 22 ④ 23 ③ 24 ④ 25 ④

- 26 보호 계전기의 동작시한 특성 중 동작 값 이상의 전류가 흐 29 전기기계의 철심을 규소강판으로 성층하는 이유는? 생활 를 경우 일정한 시간 후에 동작하는 계전기는?
 - ① 반한시 계전기
 - ② 정한시 계전기
 - ③ 반한시 정한시 계전기
 - ④ 순한시 계전기

보호 계전기의 동작시한 특성

- 1) 순한시 : 조건이 맞으면 즉시 동작한다.
- 2) 정한시 : 조건이 맞으면 정해진 시간 후 동작한다.
- 3) 반한시 : 크기와 시간이 반대 특성을 갖는다. (크기가 크면 시 간이 짧다.)
- 4) 반한시 정한시 : 일정 구간은 반한시 특성을 갖으며, 일정 구 간 이후 정한시 특성을 갖는다.
- **27** 4극의 36홈수(슬롯)의 3상 유도 전동기의 매 극 매 상당의 홈(슬롯) 수는?
 - ① 2

2 3

(3) 4

(4) 6

매 극 매 상당 홈(슬롯) 수 q

$$q = \frac{s(\overline{\underline{\mathbf{S}}} + \underline{\dot{\gamma}})}{P(\overline{\underline{\gamma}} + \underline{\dot{\gamma}}) \times m(\underline{\dot{\gamma}} + \underline{\dot{\gamma}})} = \frac{36}{4 \times 3} = 3$$

- 28 유도 전동기의 동가속도가 1,200[rpm]이고 회전수가 1,176[rpm] 이라면 슬립은?
 - ① 0.01
- (2) 0.02
- ③ 0.03
- @ 0.04

슬립 s $s = \frac{N_s - N}{N_s}$ $=\frac{1,200-1,176}{1,200}=0.02$

- - ① 제작이 용이
- ② 동손 감소
- ③ 철손 감소
- ④ 기계손 감소

철심을 규소강판으로 성층하는 이유

철손을 감소시키는 것이 주된 목적으로 히스테리시스손(규소강판) 과 맴돌이(와류)손(성층철심)을 감소시키기 위함이다.

30 동기 전동기의 자기 기동에서 계자권선을 단락하는 이유는?

- ① 고전압 유도에 의한 절연파괴 위험방지
- ② 기동이 쉽다.
- ③ 기동 권선을 이용한다.
- ④ 전기자 반작용을 방지한다.

자기 기동법

제동권선의 경우 난조를 방지하는 목적도 있지만 동기 전동기의 기동 시 기동 토크를 발생시킨다. 이때 계자회로를 단락시켜 고전 압이 유기되는 것을 방지한다.

- 31 변압기 내부 고장 보호에 쓰이는 계전기는?
 - ① 접지 계전기
- ② 과전압 계전기
- ③ 부흐홀쯔 계전기
- ④ 역상 계전기

변압기 내부고장 보호 계전기

- 1) 부흐홀쯔 계전기
- 2) 차동 계전기
- 3) 비율 차동 계전기

- 32 5.5[kW], 200[V] 유도 전동기의 전전압 기동 시의 기동전 류가 150[A]이었다. 이 전동기를 Y-△ 기동 시 기동전류는 몇 [A]가 되는가?
 - ① 50

2 70

③ 87

4 150

Y-△ 기동

전전압 기동 시보다 기동전류가 $\frac{1}{3}$ 배로 감소하므로 50[A]가 된다.

- 33 직류 발전기에서 발전된 유기기전력을 직류기전력으로 변환 하는 것은?
 - ① 정류자 브러쉬
- ② 전기자 브러쉬
- ③ 계자 브러쉬
- ④ 회전자 브러쉬

직류 발전기의 구조

- 1) 계자 : 주 자속을 만드는 부분
- 2) 전기자 : 주 자속을 끊어 유기기전력을 발생
- 3) 정류자 : 교류를 직류로 변환
- 4) 브러쉬 : 내부의 회로와 외부의 회로를 전기적으로 연결
- **34** 단상 전파 정류 회로에서 $\alpha = 60^{\circ}$ 일 때 정류전압은? (단, 전원측 실효값 전압은 100[V]이며 유도성 부하를 가지는 제 어정류기이다.)
 - ① 45

2 90

③ 105

(4) 150

단상 전파 정류의 직류전압

$$\begin{split} E_d &= \frac{2\sqrt{2}~V}{\pi}\cos\alpha \\ &= \frac{2\sqrt{2}\times100}{\pi}\times\cos60~^{\circ} = 45\text{[V]} \end{split}$$

- 35 직류 발전기의 무부하 포화곡선은?
 - ① 계자전류와 부하전압과의 관계이다.
 - ② 부하전류와 부하전압과의 관계이다.
 - ③ 계자전류와 회전력과의 관계이다.
 - ④ 계자전류와 유기기전력과의 관계이다.

무부하 포화곡선

유기기전력과 계자전류와의 관계곡선을 말한다.

- 36 다음 중 회전의 방향을 바꿀 수 없는 전동기는?

 - ① 분상 기동형 전동기 ② 반발 기동형 전동기
 - ③ 콘덴서 기동형 전동기 ④ 셰이딩 코일형 전동기

셰이딩 코일형 전동기

셰이딩 코일형은 모터 제작 시 코일의 방향이 고정되어 회전의 방 향을 바꿀 수 없다.

- 37 동기 발전기를 회전계자형으로 하는 이유가 아닌 것은?
 - ① 고전압에 견딜 수 있게 전기자 권선을 절연하기가 쉽다.
 - ② 기계적으로 튼튼하게 만드는 데 용이하다.
 - ③ 전기자 단자에 발생한 고전압을 슬립링 없이 간단하게 외부회로에 인가할 수 있다.
 - ④ 전기자가 고정되어 있지 않아 제작비용이 저렴하다.

회전계자형을 사용하는 이유

- 1) 전기자 권선은 전압이 높고 결선이 복잡하여, 절연이 용이하다.
- 2) 기계적으로 튼튼하게 만드는 데 용이하다.
- 3) 전기자 단자에 발생된 고전압을 슬립링 없이 간단하게 외부로 인가할 수 있다.

빈출

- ① 속도가 상승한다. ② 감자 작용을 받는다.
- ③ 증자 작용을 받는다. ④ 효율이 좋아진다.

동기 발전기의 전기자 반작용

종류	앞선(진상, 진) 전류가 흐를 때	뒤진(지상, 지) 전류가 흐를 때
동기 발전기	증자 작용	감자 작용
동기 전동기	감자 작용	증자 작용

- 39 3상 전원에서 2상 전압을 얻고자 할 때 결선 중 옳은 것은?
 - ① 포트 결선
- ② 2중 성형 결선
- ③ 환상 결선
- ④ 스콧 결선

상수변환

3상에서 2상 전원을 얻기 위한 변압기 결선 방법 : 스콧(T) 결선

- 40 4극의 중권으로 도체수 284, 극당자속 0.02[Wb], 회전수 900[rpm]인 직류 전동기가 있다. 부하전류가 80[A]이며, 토 크가 72.4[N·m]라면 출력은 약 몇 [W]인가?
 - ① 6,860
- ② 6,840
- 3 6,880
- 4 6,820

직류 전동기 출력

작류 전공기 출력
토크
$$T = \frac{60P}{2\pi N} [\text{N} \cdot \text{m}]$$

$$P = \frac{T \times 2\pi N}{60}$$

$$= \frac{72.4 \times 2\pi \times 900}{60} = 6,823 [\text{W}]$$

- 38 동기 발전기에서 앞선 전류가 흐를 때 어느 것이 옳은가? 41 구부러짐이 용이하고 전기저항이 작으며, 부드러워 옥내배선 에 주로 사용되는 구리선은?
 - ① 경동선
- ② 중공연선
- ③ 합성연선
- ④ 연동선

연동선

연동선은 가요성이 풍부하여 주로 옥내배선에서 사용되는 전선이다.

- 42 지선에 중간에 넣어서 사용하는 애자는?
 - ① 구형애자
- ② 저압 옥애자
- ③ 고압 가지애자 ④ 인류애자

구형애자

지선의 중간에 넣어서 사용되는 애자를 구형애자 또는 지선애자라 고 한다.

- 43 금속관의 배관을 변경하거나 캐비닛의 구멍을 넓히기 위한 공구는 어느 것인가?
 - ① 체인 파이프 렌치
- ② 녹아웃 펀치
- ③ 프레셔 툴
- ④ 잉글리스 스패너

녹아웃 펀치

배전반, 분전반에 배관을 변경할 때 또는 이미 설치된 캐비닛에 구멍을 뚫을 때 필요로 한다.

- 44 한국전기설비규정에 따라 조명용 전원 코드 또는 이동전선은 몇 [mm²] 이상을 사용하여야만 하는가?
 - (1) 0.55
- (2) 0.75

③ 1.5

(4) 2

조명설비의 시설

조명용 전원 코드 또는 이동전선은 0.75[mm²] 이상

- 45 한국 전기설비규정에 의한 화약고 등의 위험장소의 배선 공 사에서 전로의 대지전압은 몇 [V] 이하로 하여야 하는가?
 - ① 600

(2) 400

3 300

④ 220

화약류 저장고의 시설기준

- 1) 전로의 대지전압은 300V 이하일 것
- 2) 전기기계기구는 전폐형의 것일 것
- 3) 케이블을 전기기계기구에 인입할 때에는 인입구에서 케이블이 손상될 우려가 없도록 시설할 것
- 4) 차단기는 밖에 두며, 조명기구의 전원을 공급하기 위하여 배선 은 금속관, 케이블 공사를 할 것
- 46 저압 옥내배선의 경우 단면적 몇 [mm²] 이상의 연동선을 사 용하여야 하는가?
 - ① 1.5

2 2

③ 2.5

(4) 4

저압 옥내배선의 사용전선

단면적 2.5[mm²] 이상의 연동선 또는 이와 동등 이상의 강도 및 굵기일 것

- 47 특고압 가공전선로의 전선의 조수가 3조일 때 완금의 길이는?
 - ① 1.200[mm]
- ② 1,400[mm]
- ③ 1,800[mm]
- 4 2,400[mm]

가공전선로의 완금의 표준길이

- 단, 전선의 조수는 3조인 경우이다.
- 1) 고압: 1,800[mm] 2) 특고압: 2,400[mm]

- 48 전선에 압착단자를 접속 시 사용되는 공구는?
 - ① 와이어 스트리퍼
- ② 프레셔툴
- ③ 클리퍼
- ④ 펜치

프레셔툴

솔더리스 커넥터 또는 터미널을 압착하는 것을 말한다.

- **49** 450/750[V] 일반용 단심 비닐 절연전선의 약호는?
 - ① NRI

② NF

③ NFI

4 NR

NR

450/750[V] 일반용 단심 비닐 절연전선을 말한다.

50 접착제를 사용하는 합성수지관 상호 및 관과 박스의 접속 시 삽입 깊이는 관 바깥지름의 몇 배 이상으로 하여야 하는가?

- ① 0.6배
- ② 0.8배
- ③ 1.2배
- ④ 1.6배

합성수지관 공사

- 1) 1본의 길이 : 4[m]
- 2) 관 상호 간, 관과 박스를 접속할 경우 관의 삽입 깊이는 관 바 깥지름의 1.2배 이상(단, 접착제를 사용하는 경우 0.8배 이상)
- 3) 지지점 간 거리는 1.5[m] 이하
- 5] 절연전선을 동일 금속덕트 내에 넣을 경우 금속덕트의 크기 는 전선의 피복절연물을 포함한 단면적의 총합계가 금속덕트 내 단면적의 몇 [%] 이하가 되도록 하여야 하는가?
 - ① 20[%]
- ② 30[%]
- 3 40[%]
- 4) 50[%]

금속덕트

덕트 내에 넣는 전선의 단면적의 합계는 덕트 내부 단면적의 20[%] 이하로 하여야 한다(단, 전광표시, 제어회로용의 경우 50[%] 이하).

정달 45 ③ 46 ③ 47 ④ 48 ② 49 ④ 50 ② 51 ①

- 52 수전설비의 특고압 배전반의 경우 배전반 앞에서 계측기를 판독하기 위하여 앞면과 최소 몇 [m] 이상 유지하는 것을 원칙으로 하고 있는가?
 - ① 0.6[m]
- ② 1.2[m]
- ③ 1.5[m]
- ④ 1.7[m]

특고압 배전반의 유지거리

- 앞 계측기의 판독 시 앞면과 최소 1.7[m] 이상
- **53** 전선의 접속법에서 2개 이상의 전선을 병렬로 사용하는 경우의 시설기준으로 틀린 것은?
 - ① 같은 극인 각 전선의 터미널 러그는 동일한 도체에 2개이상의 리벳 또는 2개이상의 나사로 접속할 것
 - ② 같은 극의 각 전선은 동일한 터미널러그에 완전히 접 속할 것
 - ③ 병렬로 사용하는 전선에는 각각에 퓨즈를 설치할 것
 - ④ 교류회로에서 병렬로 사용하는 전선은 금속관 안에 전 자적 불평형이 생기지 않도록 시설할 것

2개 이상의 전선을 병렬로 사용하는 경우 병렬로 사용하는 전선에는 각각에 퓨즈를 설치하지 말 것

- 54 정크션 박스 내에서 전선의 접속 시 사용되는 재료는?
 - ① 슬리브
- ② 코오드놋트
- ③ 와이어커넥터
- ④ 매팅타이어

와이어커넥터

박스 내에서 사용되는 전선의 접속 방식은 와이어커넥터이다.

- 55 철근 콘크리트주의 길이가 12[m]인 지지물을 건주하는 경우 땅에 묻하는 깊이로 가장 옳은 것은? (단, 설계하중은 6.8[kN] 이하이다.)
 - ① 1.2

2 1.5

③ 1.8

4 2

지지물의 매설 깊이

 $15[\mathrm{m}]$ 이하 시 $\frac{1}{6}$ 이상 매설, 따라서 $12 \times \frac{1}{6} = 2[\mathrm{m}]$ 이상

- 56 전력용 콘덴서를 회로로부터 개방하였을 때 전하가 잔류함으로써 일어나는 위험의 방지와 재투입을 할 때 콘덴서에 걸리는 과전압을 방지하기 위하여 무엇을 설치하는가?
 - ① 직렬리액터
- ② 전력용 콘덴서
- ③ 방전코일
- ④ 피뢰기

DC(방전코일)

방전코일의 경우 잔류전하를 방전하여 인체의 감전 사고를 방지하고 전원 재투입 시 과전압이 발생되는 것을 방지하기 위해 설치하다.

57 다음 중 과전류 차단기를 시설하여서는 안 되는 곳은?

- ① 전로의 전원측
- ② 분기회로의 부하측
- ③ 인입구 측
- ④ 접지측

과전류차단기 시설제한 장소

- 1) 접지공사의 접지도체
- 2) 다선식 전로의 중성선
- 3) 전로 일부에 접지공사를 한 저압가공전선로의 접지측 전선

- 58 3상 4선식 380/220[V] 전로에서 전원의 중성극에 접속된 60 지선의 허용 최저 인장하중은 몇 [kN] 이상인가? 전선을 무엇이라 하는가?
 - ① 접지선
- ② 중성선
- ③ 전원선
- ④ 접지측선

중성선

다선식 전로의 중성극에 접속된 전선을 말한다.

- **59** 조명기구의 배광에 의한 분류 중 하향광속이 90~100[%] 정도의 빛이 나는 조명방식은?
 - ① 직접 조명
- ② 반직접 조명
- ③ 반간접 조명
- ④ 간접 조명

조명방식	하향 광속
직접 조명	90 ~ 100[%]
반직접 조명	60 ~ 90[%]
전반 확산 조명	40 ~ 60[%]
반간접 조명	10 ~ 40[%]
간접 조명	0 ~ 10[%]

- - ① 2.31
- 2 3.41
- ③ 4.31
- 4 5.21

지선의 시설

지지물의 강도를 보강한다. 단, 철탑은 사용 제외한다.

1) 안전율 : 2.5 이상

2) 허용 인장하중 : 4.31[kN] 이상 3) 소선 수 : 3가닥 이상의 연선 4) 소선지름 : 2.6[mm] 이상

5) 지선이 도로를 횡단할 경우 5[m] 이상 높이에 설치

정말 58 ② 59 ① 60 ③

05 2023년 4회 CBT 기출복원문제

01 그림과 같은 회로를 고주파 브리지로 인덕턴스를 측정하였더 니 그림 (a)는 40[mH], 그림 (b)는 24[mH]이었다. 이 회로 의 상호 인덕턴스 M은?

- ① 2[mH]
- ② 4[mH]
- ③ 6[mH]
- (4) 8[mH]

직렬 합성 인덕턴스

그림 (a) 가동결합 : $L_+ = L_1 + L_2 + 2M = 40 [mH]$

그림 (b) 차동결합 : $L_{-}=L_{\!\!1}+L_{\!\!2}-2M\!\!=24 \mathrm{[mH]}$

상호 인덕턴스 : $M = \frac{L_+ - L_-}{4} = \frac{40 - 24}{4} = 4 [\text{mH}]$

- **2** 길이 1[m]인 도선의 저항값이 $20[\Omega]$ 이었다. 이 도선을 고 르게 2[m]로 늘렸을 때 저항값은?
 - ① $10[\Omega]$
- $240[\Omega]$
- $380[\Omega]$
- (4) $140[\Omega]$

도선의 길이(2배 증가) : l' = 2l체적이 일정할 때 단면적

$$v = S \cdot l \rightarrow S = \frac{v}{l} \rightarrow S \propto \frac{1}{l}$$

$$S' \propto \frac{1}{l'} \propto \frac{1}{2}$$

$$\therefore S' = \frac{1}{2}S$$

$$R' = \rho \frac{l'}{S'} = \rho \frac{2l}{\frac{1}{2}S} = 4 \times \rho \frac{l}{S} = 4R = 4 \times 20 = 80[\Omega]$$

- ○3 어떤 전지에서 5[A]의 전류가 10분간 흘렀다면 이 전지에서 나온 전기량은?
 - ① 0.83[C]
- ② 50[C]
- ③ 250[C]
- (4) 3,000[C]

전기량 0

 $Q = I \cdot t = 5 \times 10 \times 60 = 3,000$ [C]

- ○4 △ 결선의 전원에서 선전류가 40[A]이고 선간전압이 220[V] 일 경우 상전류는?
 - ① 13[A]
- ② 23[A]
- (3) 69[A]
- ④ 120[A]

△결선의 특징

1) 상전압 : $V_p = V_l = 220[V]$

2) 상전류 : $I_p = \frac{I_l}{\sqrt{3}} = \frac{40}{\sqrt{3}} = 23[A]$

- O5 $R=4[\Omega]$, $X=3[\Omega]$ 인 R-L-C 직렬회로에서 5[A]의 전 류가 흘렀다면 이때의 전압은?
 - ① 15[V]
- ② 20[V]
- ③ 25[V]
- ④ 125[V]

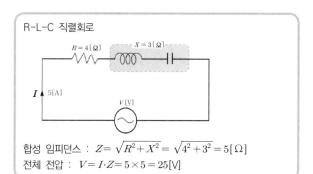

정답 01 ② 02 ③ 03 ④ 04 ② 05 ③

- 전류를 흘릴 때 자로의 자장의 세기[AT/m]는?
 - ① 5[AT/m]
- ② 50[AT/m]
- ③ 200[AT/m] ④ 500[AT/m]

솔레노이드의 자장의 세기

$$H = \frac{NI}{l} = \frac{10 \times 1}{5 \times 10^{-2}} = 200 [\text{AT/m}]$$

- **7** 내부 저항이 $0.1[\Omega]$ 인 전지 10개를 병렬 연결하면, 전체 내부 저항은?
 - ① $0.01[\Omega]$
- ② $0.05[\Omega]$
- $(3) \ 0.1[\Omega]$
- ④ 1[Ω]

전지의 병렬 합성내부저항

$$R {=} \frac{r_1}{\textit{n7} \text{H}} {=} \frac{0.1}{10} {=} \ 0.01 [\, \Omega \,]$$

- 8 1[Ω·m]는?
 - (1) $10^3 [\Omega \cdot cm]$
- $2 10^6 [\Omega \cdot cm]$
- (3) $10^{3} [\Omega \cdot \text{mm}^{2}/\text{m}]$ (4) $10^{6} [\Omega \cdot \text{mm}^{2}/\text{m}]$

단위 환산 : 1[m²]= 10⁶[mm²]

고유저항 : $1[\Omega \cdot m] = 1[\Omega \cdot m^2/m] = 10^6[\Omega \cdot mm^2/m]$

- 9 종류가 다른 두 금속을 접합하여 폐회로를 만들고 두 접합점 의 온도를 다르게 하면 이 폐회로에 기전력이 발생하여 전류 가 흐르게 되는데 이 현상을 지칭하는 것은? 빈출
 - ① 줄의 법칙(Joule's law)
 - ② 톰슨 효과(Thomson effect)
 - ③ 펠티어 효과(Peltier effect)
 - ④ 제어벡 효과(Seeback effect)

제어벡 효과

- 1) 서로 다른 금속을 접합하여 두 접합점에 온도차를 주면 전기가 발생하는 현상
- 2) 전기온도계, 열전대, 열전쌍 등에 적용

- 6 길이 5[cm]의 균일한 자로에 10회의 도선을 감고 1[A]의 10 $Z_1=2+j11[\Omega], Z_2=4-j3[\Omega]$ 의 직렬회로에서 교류전 압 100 [V]를 가할 때 합성 임피던스는?
 - \bigcirc 6[Ω]
- (2) 8[Ω]
- (3) $10[\Omega]$ (4) $14[\Omega]$

직렬 합성 임피던스

1)
$$Z_0 = Z_1 + Z_2 = (2+j11) + (4-j3) = 6+j8[\Omega]$$

2)
$$|Z_0| = \sqrt{6^2 + 8^2} = 10[\Omega]$$

- 11 다음 중 반자성체는?
 - ① 안티몬
- ② 알루미늄
- ③ 코발트
- ④ 니켈

반자성체

- 1) 자석을 가까이 하면 반발하는 물체로 자화되는 자성체
- 2) 금, 은, 동(구리), 안티몬, 아연, 비스무트 등
- 12 $R=4[\Omega], X_L=8[\Omega], X_C=5[\Omega]$ 가 직렬로 연결된 회 로에 100[V]의 교류를 가했을 때 흐르는 ① 전류와 © 임피 던스는?

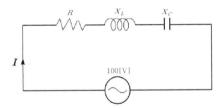

- ① ¬ 5.9[A], © 용량성 ② ¬ 5.9[A], © 유도성
- ③ ¬ 20[A], © 용량성 ④ ¬ 20[A], © 유도성

① 전류
$$I = \frac{V}{Z} = \frac{100}{\sqrt{R^2 + (X_L - X_c)^2}} = \frac{100}{\sqrt{4^2 + (8 - 5)^2}}$$

$$= \frac{100}{5} = 20 \mathrm{[A]}$$
 © RLC 직렬회로에서 $X_L > X_c$ 이면 유도성 임피던스

정답 06 3 07 ① 08 ④ 09 ④ 10 ③ 11 ① 12 ④

13 그림에서 a-b 간의 합성 정전용량은 $10[\mu F]$ 이다. C_{\circ} 의 정 전용량은?

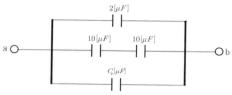

- ① $3[\mu F]$
- ② $4[\mu F]$
- $\Im 5[\mu F]$
- $4 6[\mu F]$

 $10[\mu F]$ 와 $10[\mu F]$ 의 직렬 정전용량

$$C_{\rm ZI} = \frac{C_{\rm 10} \times C_{\rm 10}}{C_{\rm 10} + C_{\rm 10}} = \frac{10 \times 10}{10 + 10} = 5 [\mu {\rm F}]$$

전체 병렬 정전용량

$$C_{ab} = C_2 + C_{\rm zl} + C_s = 2 + 5 + C_s = 10$$

$$\therefore \ C_{\!s} = 10 - 2 - 5 = 3 [\,\mu \mathrm{F}]$$

- **14** 용량이 250[kVA]인 단상 변압기 3대를 Δ 결선으로 운전 중 1대가 고장나서 V결선으로 운전하는 경우 출력은 약 몇 [kVA]인가?
 - ① 144[kVA]
- ② 353[kVA]
- ③ 433[kVA]
- 4 525[kVA]

V결선 출력

$$P_{V}\!=\sqrt{3}\,P_{1}=\sqrt{3}\!\times\!250 = 433 \mathrm{[kVA]}$$

- **15** 세 변의 저항 $R_a = R_b = R_c = 15 [\Omega]$ 인 Y결선 회로가 있 다. 이것과 등가인 △결선 회로의 각 변의 저항은?
- $2\frac{15}{3}[\Omega]$
- $3 15\sqrt{3} [\Omega]$
- $4 45[\Omega]$

저항변환($Y \rightarrow \Delta$)

$$R_{\Delta} = R_{Y} \times 3 = R_{n} \times 3 = 15 \times 3 = 45 [\Omega]$$

- 16 비유전율 2.5의 유전체 내부의 전속밀도가 $2 \times 10^{-6} [\text{C/m}^2]$ 되는 점의 전기장의 세기는?
 - ① $18 \times 10^4 \text{[V/m]}$ ② $9 \times 10^4 \text{[V/m]}$

 - $3.6 \times 10^{4} \text{[V/m]}$ $4.3.6 \times 10^{4} \text{[V/m]}$

전속밀도 : $D = \varepsilon E = \varepsilon_0 \varepsilon_s E$

전기장의 세기

$$E = \frac{D}{\varepsilon_0 \varepsilon_s} = \frac{2 \times 10^{-6}}{8.855 \times 10^{-12} \times 2.5} = 90,344 = 9 \times 10^4 \text{[V/m]}$$

- 17 자체 인덕턴스 20[mH]의 코일에 30[A]의 전류를 흘릴 때 저축되는 에너지는?
 - ① 1.5[J]
- ② 3[J]

- ③ 9[J]
- ④ 18[J]

코일에 저축되는 에너지

$$W = \frac{1}{2}LI^2 = \frac{1}{2} \times 20 \times 10^{-3} \times 30^2 = 9[J]$$

- 18 히스테리시스 곡선의 ① 가로축(횡축)과 ① 세로축(종축)은 무엇을 나타내는가? 빈출
 - ① ③ 자속밀도, ⓒ 투자율
 - ② 🗇 자기장의 세기, 🔾 자속밀도
 - ③ ① 자화의 세기, ① 자기장의 세기
 - ④ ¬ 자기장의 세기. □ 투자육

히스테리시스 곡선

- 1) 가로축(횡축): 자기장의 세기(H)
- 2) 세로축(종축): 자속밀도(B)

- 19 PN접합 다이오드의 대표적 응용 작용은?
 - ① 증폭 작용
- ② 발진 작용
- ③ 정류 작용
- ④ 변조 작용

정류 작용

PN접합 다이오드를 이용하여 교류를 직류로 변환하는 작용

- 20 비사인파 교류의 일반적인 구성이 아닌 것은?
 - ① 기본파
- ② 직류분
- ③ 고조파
- ④ 삼각파

비사인파(비정현파) = 직류분 + 기본파 + 고조파

- 21 전부하 시 슬립이 4[%], 2차 동손이 0.4[kW]인 3상 유도 전동기의 2차 입력은 몇 [kW]인가?
 - ① 0.1

2 10

3 20

4 30

전력변환

1) 2차 입력 $P_2 = P_0 + P_{c2} = \frac{P_{c2}}{s}$

$$P_2 = \frac{P_{c2}}{s} \! = \! \frac{0.4}{0.04} \! = \! 10 \text{[kW]}$$

- 2) 2차 출력 $P_0 = P_2 P_{c2} = (1-s)P_2$
- 3) 2차 동손 $P_{c2} = P_2 P_0 = sP_2$
- 22 다음 중 변압기의 원리와 관계있는 것은?

- ① 전기자 반작용
- ② 전자 유도 작용
- ③ 플레밍의 오른손 법칙
- ④ 플레밍의 왼손 법칙

변압기의 원리

변압기의 경우 1개의 철심에 2개의 코일을 감고 한쪽 권선에 교류전압을 가하면 철심에 교번 자계에 의한 자속이 흘러 다른 권선에 지나가면서 전자유도 작용에 의해 그 권선에 비례하여 유도 기전력이 발생한다.

- - ① 출력 증가
- ② 효율 증가
- ③ 난조 방지
- ④ 역률 개선

제동권선은 동기기의 난조가 발생하는 것을 방지한다.

- 24 동기기의 전기자 반작용 중에서 전기자 전류에 의한 자기장 의 축이 항상 주자속의 축과 수직이 되면서 자극편 왼쪽에 있는 주자속은 증가시키고, 오른쪽에 있는 주자속은 감소시 켜 편자 작용을 하는 것은?
 - ① 증자 작용
- ② 감자 작용
- ③ 교차 자화 작용
- ④ 직축 반작용

동기기의 전기자 반작용

교차 자화 작용 : 횡축 반작용, 주자속과 수직이 되는 반작용, 전 압과 전류가 동상인 경우를 말한다.

- 25 제동 방법 중 급정지하는 데 가장 좋은 제동법은?
 - 발전제동
- ② 회생제동
- ③ 단상제동
- ④ 역전제동

역전(역상, 플러깅)제동

전동기 급제동 시 사용되는 방법으로 전원 3선 중 2선의 방향을 바꾸어 급정지하는 데 사용되는 제동법을 말한다.

- 26 변전소의 전력기기를 시험하기 위하여 회로를 분리하거나 또 는 계통의 접속을 바꾸는 경우에 사용되는 것은?
 - ① 단로기
- ② 퓨즈
- ③ 나이프스위치
- ④ 차단기

단로기(DS)

단로기란 무부하 상태에서 전로를 개폐하는 역할을 한다. 기기의 점검 및 수리 시 전원으로부터 이들 기기를 분리하기 위해 사용한 다. 단로기는 전압 개폐 능력만 있다.

정답

19 3 20 4 21 2 22 2 23 3 24 3 25 4 26 1

- 27 같은 회로의 두 점에서 전류가 같을 때에는 동작하지 않으나 30 그림은 동기기의 위상 특성 곡선을 나타낸 것이다. 전기자 고장 시에 전류의 차가 생기면 동작하는 계전기는?
 - ① 과전류 계전기
- ② 거리 계전기
- ③ 접지 계전기
- ④ 차동 계전기

차동 계전기

차동 계전기는 1차와 2차의 전류 차에 의해 동작한다.

- 28 다음 중 변압기 무부하손의 대부분을 차지하는 것은?
 - ① 유전체손
- ② 철손
- ③ 동손
- ④ 저항손

변압기의 손실

1) 무부하손 : 철손(히스테리시스손 + 와류손)

2) 부하손 : 동손

- 29 교류회로에서 양방향 점호(ON)가 가능하며, 위상 제어를 할 수 있는 소자는?
 - ① TRIAC
- ② SCR
- ③ GTO
- 4 IGBT

전류가 가장 작게 흐를 때의 역률은? 빈출

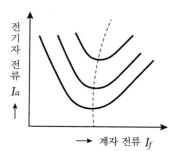

① 1

- ② 0.9[진상]
- ③ 0.9[지상]
- **4 0**

위상 특성 곡선

부하를 일정하게 하고, 계자전류의 변화에 대한 전기자 전류의 변 화를 나타낸 곡선을 말한다.

- 1) I_a 가 최소 $\cos\theta = 10$ 된다.
- 2) 부족여자 시 지상전류를 흘릴 수 있으며, 리액터로 작용할 수 있다.
- 3) 과여자 시 진상전류를 흘릴 수 있으며, 콘덴서로 작용할 수 있다.

- **31** 동기 임피던스가 5[Ω]인 2대의 3상 동기 발전기의 유도기 전력에 100[V]의 전압 차이가 있다면 무효 순환 전류는?
 - ① 10[A]
- ② 15[A]
- ③ 20[A]
- ④ 25[A]

무효 순환 전류

기전력의 크기가 다를 경우 흐른다.

$$I_{c} = \frac{E_{c}}{2Z_{s}} = \frac{100}{2\times5} = 10 [\mathrm{A}]$$

 E_c : 양 기기 간의 전압차[V]

- 32 발전기를 정격전압 100[V]로 운전하다가 무부하로 운전하였다니, 단자전압이 103[V]가 되었다. 이 발전기의 전압변동률은 몇 [%]인가?
 - ① 1

② 2

3 3

4

전압변동률 ϵ

$$\epsilon = \frac{V_0 - V_n}{V_n} \times 100 [\%]$$

$$= \frac{103 - 100}{100} \times 100 = 3[\%]$$

- 33 직류 발전기의 철심을 규소 강판으로 성층하여 사용하는 주된 이유는?
 - ① 브러쉬에서의 불꽃 방지 및 정류 개선
 - ② 전기자 반작용의 감소
 - ③ 기계적 강도 개선
 - ④ 맴돌이 전류손과 히스테리시스손의 감소

철심의 재료(규소강판 성층철심 = 철손 감소)

1) 규소강판 : 히스테리시스손을 줄이기 위해 사용한다. (4[%])

- 2) 성층철심 : 와류손을 줄이기 위해 사용한다. (0.35~0.5[mm])
- 34 변압기 Y-Y결선의 특징이 아닌 것은?
 - ① 고조파 포함
- ② 절연 용이
- ③ V-V결선 가능
- ④ 중성점 접지

Y-Y결선

V결선의 경우 $\Delta - \Delta$ 결선이 가능하다.

35 다음 그림은 직류 발전기의 분류 중 어느 것에 해당되는가?

- ① 분권 발전기
- ② 직권 발전기
- ③ 자속발전기
- ④ 복권 발전기

복권 발전기

그림은 복권 발전기에 해당한다.

- **36** 무부하 분권 발전기의 계자저항이 $50[\Omega]$ 이며, 계자전류는 2[A], 전기자 저항이 $5[\Omega]$ 이라 하였을 때 유도기전력은 약 몇 [V]인가?
 - ① 100

2 110

③ 120

4 130

분권 발전기의 유도기전력 E

$$E = V + I_a R_a = 100 + 2 \times 5 = 110[V]$$

 $I_a = I + I_f$ (무부하이므로 I = 0)

 $V = I_f R_f = 2 \times 50 = 100 [V]$

37 동기 발전기의 전기자 권선을 단절권으로 하면?

- ① 고조파를 제거한다.
- ② 절연이 잘된다.
- ③ 역률이 좋아진다.
- ④ 기전력을 높인다.
- 동기 발전기의 전기자 권선법으로 단절권을 사용하는 이유
- 1) 고조파를 제거하여 기전력의 파형을 개선한다.
- 2) 동량(권선)이 감소한다.

정달 31 ① 32 ③ 33 ④ 34 ③ 35 ④ 36 ② 37 ①

- **38** 직류 직권 전동기의 회전수가 $\frac{1}{3}$ 배로 감소하였다. <u>토크</u>는 몇 배가 되는가?
 - ① 3배

② $\frac{1}{3}$ 배

③ 9배

 $4) \frac{1}{9}$

직권 전동기의 토크와 회전수

$$T \propto \frac{1}{N^2} = \frac{1}{\left(\frac{1}{3}\right)^2} = 9 [\texttt{BH}]$$

- 39 유도 전동기 기동 시 회전자 측에 저항을 넣는 이유는 무엇 인가?
 - ① 기동 토크 감소 ② 회전수 감소
 - ③ 기동전류 감소
 ④ 역률 개선

기동 시 회전자에 저항을 넣는 이유

기동 시 기동전류를 감소시키고, 기동 토크를 크게 하기 위함이다.

- **40** 기계적인 출력을 P_0 , 2차 입력을 P_2 , 슬립을 s라고 하면 유 도 전동기의 2차 효율은?

(2) 1+s

- $3 \frac{sP_0}{P_2}$
- (4) 1-s

유도 전동기의 2차 효율 η_0

효율
$$\eta_2=\frac{P_0}{P_2}\!=\!(1\!-\!s)=\frac{N}{N_s}\!=\!\frac{\omega}{\omega_s}$$

s : 슬립, N_s : 동기속도, N : 회전자속도,

 ω_s : 동기각속도 $(2\pi N_s)$, ω : 회전자각속도 $(2\pi N)$

- 41 합성수지관 공사에 대한 설명 중 옳지 않은 것은?
 - ① 습기가 많은 장소 또는 물기가 있는 장소에 시설하는 경우에는 방습 장치를 한다.
 - ② 관 상호 간, 관과 박스를 접속할 경우 관을 삽입하는 길이를 관 바깥지름의 1.2배 이상으로 한다.
 - ③ 관의 지지점 간의 거리는 3[m] 이하로 한다.
 - ④ 합성수지관 안에는 전선의 접속점이 없도록 한다.

합성수지관 공사

- 1) 1본의 길이 : 4[m]
- 2) 관 상호 간, 관과 박스를 접속할 경우 관의 삽입 깊이는 관 바 깥지름의 1.2배 이상(단, 접착제를 사용하는 경우 0.8배 이상)
- 3) 지지점 간 거리는 1.5[m] 이하
- 42 한국전기설비규정에서 정하는 접지공사에 대한 보호도체의 색상은?
 - ① 흑색

- ② 회색
- ③ 녹색-노란색
- ④ 녹색-흑색

전선의 색상

- 1) L1 : 갈색
- 2) L2 : 흑색
- 3) L3 : 회색
- 4) N : 청색 5) 보호도체 : 녹색 - 노란색
- 43 다음 중 후강 전선관의 호칭이 아닌 것은?
 - ① 36

(2) 28

③ 20

4) 16

금속관 공사(접지공사를 할 것)

- 1) 1본의 길이 : 3.66(3.6)[m]
- 2) 금속관의 종류와 규격
 - 후강 전선관(안지름을 기준으로 한 짝수) 16, 22, 28, 36, 42, 54, 70, 82, 92, 104[mm] (10종)
 - 박강 전선관(바깥지름을 기준으로 한 홀수) 19, 25, 31, 39, 51, 63, 75[mm] (7종)

정말 38 3 39 3 40 4 41 3 42 3 43 3

- **44** 가공전선로의 지지물에 시설하는 지선에 연선을 사용할 경우 소선 수는 몇 가닥 이상이어야 하는가?
 - ① 3가닥
- ② 5가닥
- ③ 7가닥
- ④ 9가닥

지선

지지물의 강도를 보강한다. 단, 철탑은 사용 제외한다.

1) 안전율 : 2.5 이상

2) 허용 인장하중 : 4.31[kN] 3) 소선 수 : 3가닥 이상의 연선 4) 소선지름 : 2.6[mm] 이상

- 5) 지선이 도로를 횡단할 경우 5[m] 이상 높이에 설치
- 45 건축물의 종류가 사무실, 은행, 상점인 경우 표준부하는 몇 [VA/m²]인가?
 - ① 10

2 20

3 30

40

표준부하

사무실, 은행, 상점의 경우 표준부하는 30[VA/m²]이다.

- 46 가요전선관과 금속관의 상호 접속에 쓰이는 것은?
 - ① 스프리트 커플링
 - ② 앵글 박스 커넥터
 - ③ 스트레이트 박스 커넥터
 - ④ 콤비네이션 커플링

콤비네이션 커플링

가요전선관과 금속관의 상호 접속에 사용된다.

- 47 가공전선로의 지지물에 취급자가 오르고 내리는 데 사용하는 발 판 볼트 등은 지표상 몇 [m] 이상 높이에 시설하여이만 하는가?
 - ① 0.75

② 1.2

③ 1.8

4 2.0

발판 볼트의 높이

지표상 1.8[m] 이상 높이에 시설하여야만 한다.

- 48 코드 상호, 캡타이어 케이블 상호 접속 시 사용하여야 하는 것은?
 - ① 와이어 커넥터
- ② 코드 접속기
- ③ 케이블타이
- ④ 테이블 탭

코드 접속기

코드 및 캡타이어 케이블 상호 접속 시 사용하는 것을 말한다.

- 49 합성수지관의 장점이 아닌 것은?
 - ① 기계적 강도가 높다
 - ② 절연이 우수하다.
 - ③ 시공이 쉽다.
 - ④ 내부식성이 우수하다.

합성수지관의 특징

절연성과 내부식성이 우수하고 시공이 쉬우나 기계적 강도는 약하다.

50 한 개의 전등을 두 곳에서 점멸할 수 있는 배선으로 옳은 것은?

単世출

도면의 2개소 점멸 시 전원 앞은 2가닥이 되며, 3로 스위치 앞은 3가닥으로 배선이 된다.

44 ① 45 ③ 46 ④ 47 ③ 48 ② 49 ① 50 ①

- 51 주로 변류기 2차 측에 접속되어 과부하에 대한 사고나 단락 등에 동작하는 계전기는 무엇을 말하는가?
 - ① 과전압 계전기
- ② 지락 계전기
- ③ 과전류 계전기
- ④ 거리 계전기

과전류 계전기(OCR)

설정치 이상의 전류가 흐를 때 동작하며 과부하나 단락사고를 보호하는 기기로서 변류기 2차 측에 설치된다.

- 52 고압전로에 지락사고가 생겼을 때 지락전류를 검출하는 데 사용하는 것은?
 - ① CT

- ② ZCT
- ③ MOF
- ④ PT

ZCT(영상변류기)

비접지 회로에 지락사고 시 지락(영상)전류를 검출한다.

- 53 접지저항을 측정하는 방법으로 가장 적당한 것은?
 - ① 절연 저항계
- ② 교류의 전압, 전류계
- ③ 전력계
- ④ 콜라우시 브리지

접지저항 측정법

어스테스터 또는 콜라우시 브리지법으로 접지저항을 측정한다.

- **54** 옥내배선 공사에서 절연전선의 피복을 벗길 때 사용하면 편리한 공구는?
 - ① 드라이버
- ② 플라이어
- ③ 압착펚치
- ④ 와이어 스트리퍼

와이어 스트리퍼

전선의 피복을 자동으로 벗길 때 사용되는 공구를 말한다.

- 55 화약류 저장고 내의 조명기구의 전기를 공급하는 배선의 공 사방법은?
 - ① 합성수지관 공사
- ② 금속관 공사
- ③ 버스 덕트 공사
- ④ 합성 수지몰드 공사

화약류 저장고 내의 조명기구의 전기 공사

- 1) 전로의 대지전압은 300V 이하일 것
- 2) 전기기계기구는 전폐형의 것일 것
- 3) 케이블을 전기기계기구에 인입할 때에는 인입구에서 케이블이 손상될 우려가 없도록 시설할 것
- 4) 차단기는 밖에 두며, 조명기구의 전원을 공급하기 위하여 배선은 금속관, 케이블 공사를 할 것
- 56 분기회로에 사용되는 것으로서 개폐기와 자동차단기의 역할 을 하는 것은 무엇인가?
 - ① 유입 차단기
- ② 컷아웃 스위치
- ③ 배선용 차단기
- ④ 통형 퓨즈

배선용 차단기(MCCB)

분기회로의 보호장치로서 개폐기 및 자동차단기의 역할을 한다.

57 다음은 무엇을 나타내는가?

- ① 접지단자
- ② 전류 제한기
- ③ 누전 경보기
- ④ 지진 감지기

지진 감지기를 나타낸다.

- 땅에 묻히는 깊이로 가장 옳은 것은? (단, 설계하중은 6.8[kN] 이하이다.)
 - (1) 0.6[m]
- ② 0.8[m]
- ③ 1.0[m]
- ④ 1.2[m]

건주

지지물을 땅에 묻는 공정이다.

1) 15[m] 이하의 지지물(6.8[kN] 이하의 경우) : 전체 길이 $imes rac{1}{6}$ 이상 매설

따라서 $7 \times \frac{1}{6} = 1.16 [m]$ 이상 매설해야만 한다.

- 2) 15[m] 초과 시 : 2.5[m] 이상
- 3) 16[m] 초과 20[m] 이하 : 2.8[m] 이상
- 59 박스나 접속함 내에서 전선의 접속 시 사용되는 방법은?
 - ① 슬리브 접속
- ② 트위스트 접속
- ③ 종단 접속
- ④ 브리타니어 접속

종단 접속

박스나 접속함 내에서 전선의 접속 시 사용된다.

- 58 철근 콘크리트 전주의 길이가 7[m]인 지지물을 건주할 경우 60 옥외 백열전등의 인하선의 경우 2.5[m] 미만 부분의 경우 몇 [mm²] 이상의 전선을 사용하여야 하는가? (단, 옥외용 비닐 절연전선은 제외한다.)
 - ① 1.5

2 2.5

3 4

4) 6

옥외 백열전등 인하선의 시설 2.5[mm²] 이상의 전선을 사용하여야 한다.

58 4 59 3 60 2

06 2023년 3회 CBT 기출복원문제

- 1 파형률은 어느 것인가?
 - 평균값
- ③ 실효값
- ④ <u>최</u>댓값

2 Y결선에서 상전압이 220[V]이면 선간전압은 약 몇 [V]인가?

① 110

(2) 2.20

3 380

440

3상 Y결선

선간전압 : $V_I = \sqrt{3} V_P = \sqrt{3} \times 220 = 380 [V]$

- \bigcirc 3 저항 9[Ω], 용량 리액턴스 12[Ω]인 직렬회로의 임피던스 는 몇 [Ω]인가?
 - ① 3

- ② 15
- ③ 21
- 4 32

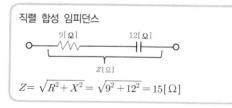

- ○4 출력 P[kVA]의 단상 변압기 전원 2대를 V결선한 때의 3상 출력[kVA]은?
 - \bigcirc P

 $\bigcirc 2 \sqrt{3} P$

 \bigcirc 2P

 $\bigcirc 3P$

V결선의 출력

 $P_V = \sqrt{3}P(P: 단상 변압기 1대의 용량)$

- $(0.5) 2[\Omega]$ 의 저항과 $3[\Omega]$ 의 저항을 직렬로 접속할 때 합성 컨 덕턴스는 몇 [\(\mathcal{U}\)]인가?
 - ① 5
- (2) 2.5
- ③ 1.5

(4) 0.2

직렬 합성저항 : $R=2+3=5[\Omega]$

컨덕턴스 : $G = \frac{1}{R} = \frac{1}{5} = 0.2[\mho]$

- 6 플레밍의 왼손 법칙에서 엄지손가락이 뜻하는 것은?
 - ① 자기력선속의 방향 ② 힘의 방향
 - ③ 기전력의 방향
- ④ 전류의 방향

플레밍의 왼손 법칙

자기장 내에 전류가 흐르는 도선을 놓았을 때 작용하는 힘이 발생

하는 방향 및 크기를 구하는 법칙 1) 엄지 : 작용하는 힘의 방향

2) 검지: 자기력선속(자속밀도)의 방향

3) 중지 : 전류가 흐르는 방향

- $oxed{7}$ 기전력 4[V], 내부저항 $0.2[\Omega]$ 의 전지 10개를 직렬로 접속 $oxed{10}$ $30[\mu F]$ 과 $40[\mu F]$ 의 콘덴서를 병렬로 접속한 다음 100[V]하고 두 극 사이에 부하저항을 접속하였더니 4[A]의 전류가 흘렀다. 이때의 외부저항은 몇 $[\Omega]$ 이 되겠는가?
 - 1) 6

(2) 7

3 8

4 9

전지의 직렬회로 전류

$$I = \frac{nV_1}{nr_1 + R} = \frac{10 \times 4}{10 \times 0.2 + R} = 4 \text{ [A]}$$

$$\rightarrow \frac{40}{2 + R} = 4 \rightarrow \frac{40}{4} = 2 + R$$

외부저항

$$R = \frac{40}{4} - 2 = 8[\,\Omega\,]$$

- \circ 8 최댓값이 $V_m[V]$ 인 사인파 교류에서 평균값 $V_a[V]$ 값은?
 - ① $0.557 V_m$
- $20.637 V_m$
- $(3) 0.707 V_m$
- $(4) 0.866 V_m$

최대값(
$$V_m$$
) $ightarrow$ 평균값(V_a)
$$V_a = \frac{2\,V_m}{\pi} = \frac{2}{\pi}\,V_m = 0.637\,V_m [\mathrm{V}]$$

- 9 전류를 계속 흐르게 하려면 전압을 연속적으로 만들어주는 어떤 힘이 필요하게 되는데, 이 힘을 무엇이라 하는가?
 - ① 자기력
- ② 전자력
- ③ 기전력
- ④ 전기장

기전력의 정의

- 1) 전류를 흐르게 하는 능력
- 2) 전류를 계속 흐르게 하기 위한 전압을 연속적으로 만들어주는 데 필요한 어떤 힘

- 의 전압을 가했을 때 전 전하량은 몇 [C]인가?
 - ① 17×10^{-4}
- ② 34×10^{-4}
- $3 56 \times 10^{-4}$
- $\bigcirc 4) 70 \times 10^{-4}$

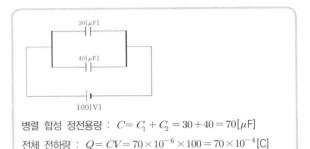

- 11 비오-사바르의 법칙은 어떤 관계를 나타낸 것인가? 🍎 📥
 - ① 기전력과 회전력 ② 기자력과 자화력
 - ③ 전류와 자장의 세기 ④ 전압과 전장의 세기

전류와 자장에 관련된 법칙

- 1) 비오 사바르의 법칙
- 2) 암페어(앙페르)의 법칙
- 3) 플레밍의 왼손 법칙
- 12 규격이 같은 축전지 2개를 병렬로 연결하였다. 다음 설명 중 옳은 것은?
 - ① 용량과 전압이 모두 2배가 된다.
 - ② 용량과 전압이 모두 1/2배가 된다.
 - ③ 용량은 불변이고 전압은 2배가 된다.
 - ④ 용량은 2배가 되고 전압은 불변이다.

n개 축전지의 용량 및 전압

- 1) 병렬로 연결할 경우 : 용량은 n배 증가, 전압은 불변
- 2) 직렬로 연결할 경우 : 전압은 n배 증가, 용량은 불변

정답 07 ③ 08 ② 09 ③ 10 ④ 11 ③ 12 ④

- 13 다음 중 도전율의 단위는?
 - ① $[\Omega \cdot m]$
- ② [℧·m]
- $\Im \left[\Omega/m\right]$
- 4 [U/m]

도전율 : $\sigma[\mho/m]$ 고유저항 : $\rho[\Omega \cdot m]$

- 14 100 μ F]의 콘덴서에 1.000V]의 전압을 가하여 충전한 뒤 저항을 통하여 방전시키면 저항에 발생하는 열량은 몇 [cal] 인가?
 - ① 3[cal]
- ② 5[cal]
- ③ 12[cal]
- (4) 43[cal]

콘덴서의 충전에너지

$$W = \frac{1}{2} CV^2 = \frac{1}{2} \times 100 \times 10^{-6} \times 1,000^2 = 50 \text{[J]}$$

방전 열량 : 1[J]=0.24[cal] $Q = 0.24 W = 0.24 \times 50 = 12 \text{[cal]}$

- 15 용량이 45[Ah]인 납축전지에서 3[A]의 전류를 연속하여 얻 는다면 몇 시간 동안 축전지를 이용할 수 있는가?
 - ① 10시간
- ② 15시간
- ③ 30시간
- ④ 45시간

축전지 용량 : Q = It[Ah]

축전지 사용시간 : $t = \frac{Q[Ah]}{I[Ah]} = \frac{45}{3} = 15[h]$

- 16 $0.02[\mu F]$, $0.03[\mu F]$ 2개의 콘덴서를 병렬로 접속할 때의 합성용량은 몇 $[\mu F]$ 인가?
 - ① $0.05[\mu F]$
- ② $0.012[\mu F]$
- $30.06[\mu F]$
- $(4) 0.016[\mu F]$

콘덴서의 병렬 합성용량

$$C_{\!0} = C_{\!1} + C_{\!2} = 0.02 + 0.03 = 0.05 [\,\mu\mathrm{F}]$$

- 17 전류에 의해 만들어지는 자기장의 자력선의 방향을 간단하게 알아보는 법칙은?
 - ① 앙페르의 오른나사의 법칙
 - ② 플레밍의 오른손 법칙
 - ③ 플레밍의 왼손 법칙
 - ④ 렌쯔의 법칙

앙페르의 오른나사의 법칙

전류가 흐르는 방향을 알면 자기장(자계)의 방향을 알 수 있는 법칙

- 18 평행판 전극에 일정 전압을 가하면서 극판의 간격을 2배로 하면 내부 전기장의 세기는 몇 배가 되는가?
 - ① 4배로 커진다.
- ② $\frac{1}{2}$ 로 작아진다.
- ③ 2배로 커진다.
- ④ $\frac{1}{4}$ 로 작아진다.

전압(전위차) : V = Er[V]

전기장의 세기 : $E'=rac{V}{r'}=rac{V}{2r}=rac{1}{2}rac{V}{r}=rac{1}{2}E$

- **19** 공기 중에 $10[\mu C]$ 과 $20[\mu C]$ 를 1[m] 간격으로 놓을 때 발 생되는 정전력[N]은?
 - ① 1.8[N]
- ② 2×10^{-10} [N]
- ③ 200[N]
- 498×10^{9} [N]

정전력(쿨롱의 법칙)

$$\begin{split} F &= \frac{Q_1\,Q_2}{4\pi\,\varepsilon_0\,r^2} = 9 \times 10^9 \times \frac{Q_1\,Q_2}{r^2}\,[\mathrm{N}] \\ &= 9 \times 10^9 \times \frac{(10 \times 10^{-6}) \times (20 \times 10^{-6})}{1^2} \\ &= 1.8\,[\mathrm{N}] \end{split}$$

- 20 두 코일이 있다. 한 코일에 매초 전류가 150[A]의 비율로 변 할 때 다른 코일에 60[V]의 기전력이 발생하였다면, 두 코일 의 상호 인덕턴스는 몇 [H]인가?
 - ① 0.4[H]
- ② 2.5[H]
- ③ 4.0[H]
- (4) 25[H]

상호 인덕턴스의 유기기전력 : $e=M\frac{di}{dt}$

상호 인덕턴스 : $M = \left| e \frac{dt}{di} \right| = 60 \times \frac{1}{150} = 0.4 [\mathrm{H}]$

- 21 직류 발전기의 단자전압을 조정하려면 어느 것을 조정하여야 하는가?
 - ① 기동저항
- ② 계자저항
- ③ 방전저항
- ④ 전기자저항

발전기의 전압조정

발전기의 전압을 조정하려면 계자에 흐르는 전류를 조정하여야 하 므로 계자저항을 조정하여야 한다.

22 동기 전동기의 자기 기동에서 계자권선을 단락하는 이유는?

- ① 기동이 쉽다.
- ② 기동권선을 이용한다.
- ③ 고전압이 유도되어 절연파괴 우려가 있다.
- ④ 전기자 반작용을 방지한다.

동기 전동기의 기동법

- 1) 자기 기동법 : 제동권선 이때 기동 시 계자권선을 단락하여야 한다. 고전압에 따른 절 연파괴 우려가 있다.
- 2) 기동 전동기법 : 3상 유도 전동기 유도 전동기를 기동 전동기로 사용 시 동기 전동기보다 2극을 적게 한다.

- **23** 슬립 s=5[%], 2차 저항 $r_2=0.1[\Omega]$ 인 유도 전동기의 등 가저항 $R[\Omega]$ 은 얼마인가?
 - $\bigcirc 0.4$

2 0.3

③ 1.9

4 2.5

유도 전동기의 등가저항R

$$R_2 = r_2 \left(\frac{1}{s} - 1\right) = 0.1 \times \left(\frac{1}{0.05} - 1\right) = 1.9[\Omega]$$

- **24** 동기 발전기에서 전기자 전류가 무부하 유도기전력보다 $\frac{\pi}{2}$ [rad] 앞서 있는 경우에 나타나는 전기자 반작용은?
 - ① 증자 작용
- ② 감자 작용
- ③ 교차 자화 작용 ④ 직축 반작용

F71	HEMATIO	オイフリエレ	HITLE
동기	발전기의	신기사	민식품

종류	앞선(진상, 진) 전류가 흐를 때	뒤진(지상, 지) 전류가 흐를 때
동기 발전기	증자 작용	감자 작용
동기 전동기	감자 작용	증자 작용

- 25 일정 방향으로 정정값 이상의 전류가 흐를 때 동작하는 계전기는?
 - ① 방향 단락 계전기 ② 부흐홀쯔 계전기
 - ③ 거리 계전기
- ④ 과전압 계전기

방향 단락 계전기(DSR)

일정한 방향으로 일정 값 이상의 고장전류가 흐를 때 동작한다.

26 다음 중 3단자 사이리스터가 아닌 것은?

- ① SCR
- ② TRIAC
- 3 GTO
- (4) SCS

SCS

SCS의 경우 단방향 4단자 소자를 말한다.

20 ① 21 ② 22 ③ 23 ③ 24 ① 25 ① 26 ④

- 27 다이오드 중 디지털 계측기, 탁상용 계산기 등에 숫자 표시 기 등으로 사용되는 것은 무엇인가?
 - ① 터널 다이오드
- ② 제너 다이오드
- ③ 광 다이오드
- ④ 발광 다이오드

발광 다이오드

발광 다이오드의 경우 가시광을 방사하여 디지털 계측기, 탁상용 계산기 등에 숫자 표시기 등으로 사용된다.

- 28 변압기 내부고장 시 급격한 유류 또는 Gas의 이동이 생기면 동작하는 부흐홀쯔 계전기의 설치 위치는?
 - ① 변압기 본체
 - ② 변압기의 고압측 부싱
 - ③ 콘서베이터 내부
 - ④ 변압기의 본체와 콘서베이터를 연결하는 파이프

부흐홀쯔 계전기

변압기 내부고장을 보호하며 변압기의 주탱크와 콘서베이터 연결 관 사이에 설치한다.

- 29 계자 권선과 전기자 권선이 병렬로 접속되어 있는 직류기는?
 - ① 직권기
- ② 복궈기
- ③ 분권기
- ④ 타여자기

분권기

분권의 경우 계자와 전기자가 병렬로 연결된 직류기를 말한다.

- 30 다음의 변압기 극성에 관한 설명에서 틀린 것은?
 - ① 3상 결선 시 극성을 고려해야 한다.
 - ② 1차와 2차 권선에 유기되는 전압의 극성이 서로 반대 이면 감극성이다.
 - ③ 우리나라는 감극성이 표준이다.
 - ④ 병렬 운전 시 극성을 고려해야 한다.

변압기의 감극성

1차 측 전압과 2차 측 전압의 발생 방향이 같을 경우 감극성이라 고 한다.

- 31 인버터의 용도로 가장 적합한 것은?
 - ① 직류 직류 변화
 - ② 직류 교류 변환
 - ③ 교류 증폭교류 변환
 - ④ 직류 증폭직류 변환

전력변환 설비

- 1) 컨버터 : 교류를 직류로 변환한다. 2) 인버터 : 직류를 교류로 변환한다.
- 3) 사이클로 컨버터 : 교류를 교류로 변환한다(주파수 변환기).
- **32** 변압기의 권수비가 60일 때 2차 측 저항이 $0.1[\Omega]$ 이다. 이 것을 1차로 환산하면 몇 $[\Omega]$ 인가?
 - ① 310

2 360

3 390

41

변압기의 권수비

$$a = \frac{V_1}{V_2} = \frac{N_1}{N_2} = \frac{I_2}{I_1} = \sqrt{\frac{Z_1}{Z_2}} = \sqrt{\frac{R_1}{R_2}} = \sqrt{\frac{X_1}{X_2}}$$

$$a = \sqrt{\frac{R_1}{R_2}}$$

$$R_1 = a^2 R_2 = 60^2 \times 0.1 = 360 [\Omega]$$

- 33 변압기. 발전기의 층간 단락 및 상간 단락 보호에 사용되는 계전기는?
 - ① 역상 계전기
- ② 접지 계전기
- ③ 과전압 계전기
- ④ 차동 계전기

발전기 및 변압기 내부고장 보호 계전기

- 1) 차동 계전기
- 2) 비율 차동 계전기

- 34 보극이 없는 직류기의 운전 중 중성점의 위치가 변하지 않은 경우는?
 - ① 무부하일 때
- ② 중부하일 때
- ③ 과부하일 때
- ④ 전부하일 때

전기자 반작용

전기자 반작용에 의해 운전 중 중성점의 위치가 변화한다. 하지만 전기자에 전류가 흐르지 않는 상태인 무부하일 경우는 중성점의 위치가 변하지 않는다.

35 동기기의 전기자 권선법이 아닌 것은?

- ① 전층권
- ② 분포권
- ③ 2층권
- ④ 중권

동기기의 전기자 권선법

고상권, 폐로권, 2층권에서 중권을 사용하며, 단절권과 전절권을 사용한다.

- 36 3상 유도 전동기에서 2차 측 저항을 2배로 하면 그 최대토 빈출 크는 어떻게 되는가?
 - ① 2배로 된다.
- ② 변하지 않는다.
- ③ $\sqrt{2}$ 배로 된다. ④ $\frac{1}{2}$ 배로 된다.

3상 권선형 유도 전동기의 최대토크는 2차 측의 저항을 2배로 하 더라도 변하지 않는다.

37 100[kVA]의 용량을 갖는 2대의 변압기를 이용하여 V-V결 선하는 경우 출력은 어떻게 되는가?

② $100\sqrt{3}$

③ 200

(4) 300

V결선 시 출력

 $P_V = \sqrt{3} P_1 = \sqrt{3} \times 100$

- 38 유도 전동기의 회전수가 1.164[rpm]일 경우 슬립이 3[%]이 었다. 이 전동기의 극수는? (단, 주파수는 60[Hz]라고 한다.)
 - ① 2

2 4

(3) 6

4 8

동기속도
$$N_s = \frac{N}{1-s} = \frac{1,164}{1-0.03} = 1,200 [\text{rpm}]$$

- $P = \frac{120}{N_{\circ}} f = \frac{120}{1,200} \times 60 = 6$
- 39 단상 유도 전압 조정기의 단락권선의 역할은?
 - ① 전압조정 용이
- ② 절연 보호
- ③ 철손 경감
- ④ 전압강하 경감

단상 유도 전압 조정기(교번자계 원리)

- 1) 단상 유도 전압 조정기는 단락권선을 필요로 한다. 누설리액턴 스에 의한 전압강하를 경감한다.
- 2) 전압조정 범위 : $V_2 = V_1 \pm E_2$
- 3) 출력 $P_2 = E_2 I_2$

 V_{0} : 출력전압, V_{1} : 입력전압, E_{2} : 조정전압, I_{2} : 2차 전류

- 40 낙뢰, 수목 접촉, 일시적인 섬락 등 순간적인 사고로 계통에 서 분리된 구간을 신속히 계통에 투입시킴으로써 계통의 안 정도를 향상시키고 정전 시간을 단축시키기 위해 사용되는 계전기는?
 - ① 재폐로 계전기
- ② 과전류 계전기
- ③ 거리 계전기
- ④ 차동 계전기

재폐로 계전기

낙뢰, 수목 접촉, 일시적인 섬락 등 순간적인 사고로 계통에서 분 리된 구간을 신속히 계통에 투입시킴으로써 계통의 안정도를 향상 시키고 정전 시간을 단축시키기 위해 사용한다.

34 ① 35 ① 36 ② 37 ② 38 ③ 39 ④ 40 ①

- 41 다음은 소세력 회로의 전선을 조영재를 붙여 시설할 경우 옳지 않은 것은?
 - ① 전선은 케이블인 경우 이외에 공칭단면적 2.5[mm²] 이상 의 연동선 또는 이와 동등 이상의 세기 또는 굵기일 것
 - ② 전선은 금속제의 수관 및 가스관 또는 이와 유사한 것 과 접촉되지 않을 것
 - ③ 전선이 손상을 받을 우려가 있는 곳에 시설하는 경우 적절한 방호장치를 할 것
 - ④ 전선은 금속망 또는 금속판을 목조 조영재에 시설하는 경우 전선을 방호장치에 넣어 시설할 것

소세력 회로

전자 개폐기의 조작회로 또는 초인벨·경보벨 등에 접속하는 전로 로서 최대 사용전압이 60V 이하인 것

- 1) 소세력 회로에 전기를 공급하기 위한 절연변압기의 사용전압은 대지전압 300V 이하로 하여야 한다.
- 2) 소세력 회로의 전선을 조영재에 붙여 시설하는 경우에는 다음에 의하여 시설하여야 한다.
- 3) 전선은 케이블(통신용 케이블을 포함한다)인 경우 이외에는 공 칭단면적 1mm² 이상의 연동선 또는 이와 동등 이상의 세기 및 굵기여야 한다.
- 42 한국전기설비규정에 따라 폭연성, 가연성 분진을 제외한 장소로서 먼지가 많은 장소에서 시설할 수 없는 저압 옥내배선 방법은?
 - ① 애자 공사
- ② 금속관 공사
- ③ 금속덕트 공사
- ④ 플로어 덕트 공사

먼지가 많은 장소의 시설

금속관 공사, 금속덕트 공사, 애자 공사, 케이블 공사가 가능하다.

- 43 전주에서 cos 완철 설치 시 최하단 전력용 완철에서 몇 [m] 하부에 설치하여야 하는가?
 - (1) 0.9

2 0.95

③ 0.8

4 0.75

cos 완철의 설치

최하단 전력용 완철에서 0.75[m] 하부에 설치하여야 한다.

- 44 접지저항 측정방법으로 가장 적당한 것은?
 - ① 전력계
- ② 절연저항계
- ③ 콜라우시 브리지
- ④ 교류의 전압, 전류계

접지저항을 측정하기 위한 방법에는 어스테스터 또는 콜라우시 브 리지법이 적당하다.

- 45 커플링을 사용하여 금속관을 서로 접속할 경우 사용되는 공구는?
 - ① 파이프 렌치
- ② 파이프 바이스
- ③ 파이프 벤더
- ④ 파이프 커터

파이프 렌치

커플링 사용 시 조이는 공구를 말한다.

46 단상 3선식 전원(100/200[V])에 100[V]의 전구와 콘센트 및 200[V]의 모터를 시설하고자 한다. 전원 분배가 옳게 결 선된 회로는?

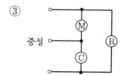

단상 3선식

단상 3선식의 전기방식은 외선과 중성선 사이에서 전압을 얻을 수 있으며 외선과 외선 사이에서 전압을 얻을 수 있다.

조건에서 100[V]는 외선과 중성선 사이 전압을 말하고 200[V]는 외선과 외선 사이의 전압을 말한다.

이때 ®은 전구를 말하고, ©는 콘센트, ®은 모터를 말한다. 따라서 100[V] 라인에는 ®, ©가 연결되어야 하며 200[V] 라인에는 ®이 연결되어야 옳은 결선이 된다.

정답

41 ① 42 ④ 43 ④ 44 ③ 45 ① 46 ①

47 활선 상태에서 전선의 피복을 벗기는 공구는?

- ① 데드엔드 커버
- ② 애자커버
- ③ 와이어 통
- ④ 전선 피박기
- 1) 전선 피박기 : 활선 시 전선의 피복을 벗기는 공구
- 2) 애자커버 : 활선 시 애자를 절연하여 작업자의 부주의로 접촉 되더라도 안전사고가 발생하지 않도록 하는 절연장구
- 3) 와이어 통 : 활선을 작업권 밖으로 밀어낼 때 사용하는 절연봉
- 4) 데드엔드 커버 : 현수애자와 인류클램프의 충전부 방호

48 지선의 중간에 넣는 애자의 명칭은?

- ① 곡핀애자
- ② 구형애자
- ③ 인류애자
- ④ 핀애자

구형애자

지선의 중간에 넣는 애자는 구형애자이다.

49 450/750 일반용 단심 비닐 절연전선의 약호는?

① RI

(2) NR

③ DV

(4) ACSR

명칭(약호)	용도
인입용 비닐 절연전선(DV)	저압 가공 인입용으로 사용
옥외용 비닐 절연전선(OW)	저압 가공 배전선(옥외용)
옥외용 가교폴리에틸렌 절연전선(OC)	고압 가공전선로에 사용
450/750[V] 일반용 단심 비닐 절연전 선(NR)	옥내배선용으로 주로 사용
형광등 전선(FL)	형광등용 안정기의 2차배선

50 전주의 외등 설치 시 조명기구를 전주에 부착하는 경우 설치 높이는 몇 [m] 이상으로 하여야 하는가?

① 3.5

2 4

3 4.5

4 5

전주의 외등 설치 시 그 높이는 4.5[m] 이상으로 하여야 한다.

5] 하나의 콘센트에 여러 기구를 사용할 때 끼우는 플러그는?

- ① 테이블탭
- ② 코드 접속기
- ③ 멀티탭
- ④ 아이언플러그

멀티탭

하나의 콘센트에 둘 또는 세 가지 기구를 접속할 때 사용된다.

- 52 가공전선로에 사용되는 지선의 안전율은 2.5 이상이어야 한 다. 이때 사용되는 지선의 허용 최저 인장하중은 몇 [kN] 이 상인가?
 - ① 2.31
- 2 3.41

3 4.31

4 5.21

지선의 시설

지지물의 강도를 보강한다. 단, 철탑은 사용 제외한다.

- 1) 안전율 : 2.5 이상
- 2) 허용 인장하중: 4.31[kN]
- 3) 소선 수 : 3가닥 이상의 연선
- 4) 소선지름 : 2.6[mm] 이상
- 5) 지선이 도로를 횡단할 경우 5[m] 이상 높이에 설치

53 다음 [보기] 중 금속관, 애자, 합성수지 및 케이블 공사가 모 두 가능한 특수 장소를 옳게 나열한 것은? 世출

---- [보기] -

- (A) 화약고 등의 위험장소
- B 위험물 등이 존재하는 장소
- © 부식성 가스가 있는 장소
- ① 습기가 많은 장소
- ① A, B
- 2 A, C
- 3 C, D
- (4) (B), (D)

특수장소의 공사 시설

위 조건에서 애자 공사의 경우 폭연성 및 위험물 등이 존재하는 장소에 시설이 불가하다. 따라서 화약고 및 위험물이 존재하는 장 소가 제외된다.

정답 47 ④ 48 ② 49 ② 50 ③ 51 ③ 52 ③ 53 ③

- 54 동 전선 6[mm²] 이하의 가는 단선을 직선 접속할 때 어느 57 최대 사용전압이 70[kV]인 중성점 직접 접지식 전로의 절연 접속 방법으로 하여야 하는가?
 - ① 브리타니어 접속
- ② 우산형 접속
- ③ 트위스트 접속 ④ 슬리브 접속

전선의 접속

- 1) 6[mm²] 이하의 가는 단선 접속 시 트위스트 접속 방법을 사용
- 2) 10[mm²] 이상의 굵은 단선 접속 시 브리타니어 접속 방법을 사용한다.
- 55 가공전선로의 지지물에서 출발하여 다른 지지물을 거치지 아 니하고 수용장소의 인입구에 이르는 부분의 전선을 무엇이라 하는가?
 - ① 가공인입선
- ② 옥외배선
- ③ 연접인입선
- ④ 연접가공선

가공인입선

지지물에서 출발하여 다른 지지물을 거치지 않고 한 수용장소의 인입구에 이르는 전선을 말한다.

56 과전류 차단기를 꼭 설치해야 하는 곳은?

- ① 접지공사의 접지도체
- ② 전로의 일부에 접지공사를 한 저압 가공전선로의 접지 측 전선
- ③ 다선식 전로의 중성선
- ④ 저압 옥내 간선의 전원측 전로

과전류 차단기 시설 제한 장소

- 1) 접지공사의 접지도체
- 2) 다선식 전로의 중성선
- 3) 전로의 일부에 접지공사를 한 저압 가공전선로의 접지측 전선

- 내력 시험전압은 몇 [V]인가?
 - ① 35,000[V]
- ② 42.000[V]
- ③ 44.800[V]
- 4 50,400[V]

절연내력시험 전압

일정배수의 전압을 10분간 시험대상에 가한다.

구분 7[kV] 이하		배수	최저전압
		최대사용전압×1.5배	500[V]
비접지식	7[kV] 초과	최대사용전압×1.25배	10,500[V]
중성점 다중 접지식	7[kV] 초과 25[kV] 이하	최대사용전압×0.92배	×
중성점 접지식	60[kV] 초과	최대사용전압×1.1배	75,000[V]
중성점	170[kV] 이하	최대사용전압×0.72배	×
직접 접지식	170[kV] 초과	최대사용전압×0.64배	×

중성접 직접 접지식 전로의 절연내력 시험전압 170[kV] 이하의 경우

 $V \times 0.72 = 70,000 \times 0.72 = 50,400$

- 58 박강 전선관에서 그 호칭이 잘못된 것은?
 - ① 19[mm]
- ② 31[mm]
- ③ 25[mm]
- (4) 16[mm]

금속관 공사(접지공사를 할 것)

- 1) 1본의 길이 : 3.66(3.6)[m]
- 2) 금속관의 종류와 규격
 - 후강 전선관(안지름을 기준으로 한 짝수) 16, 22, 28, 36, 42, 54, 70, 82, 92, 104[mm] (10종)
 - 박강 전선관(바깥지름을 기준으로 한 홀수)
 - 19, 25, 31, 39, 51, 63, 75[mm] (7종)

- 59 코드 및 캡타이어 케이블을 전기기계 기구와 접속 시 연선의 경우 몇 [mm²]를 초과하는 경우 터미널러그(압착단자)를 접속하여야 하는가?
 - ① 2.5

2 4

3 6

4) 16

코드 및 캡타이어 케이블과 전기기계 기구와의 접속 연선의 경우 6[mm²]를 초과하는 경우 터미널러그에 접속하여야 한다.

- 60 저압 가공인입선에서 금속관으로 옮겨지는 곳 또는 금속관으로 보다 전선을 뽑아 전동기 단자부분에 접속할 때 사용하는 것은 무엇인가?
 - ① 유니버셜 엘보
- ② 유니온 커플링
- ③ 터미널캡
- ④ 픽스쳐스터드

터미널캡

저압 가공인입선에서 금속관으로 옮겨지는 곳 또는 금속관으로부터 전선을 뽑아 전동기 단자 부분에 접속할 때 사용한다.

정답

59 3 60 3

07 2023년 2회 CBT 기출복원문제

- 이 저항 $2[\Omega]$ 과 $6[\Omega]$ 을 직렬 연결하고 $r[\Omega]$ 의 저항을 추가 로 직렬 연결하였다. 이 회로 양단에 전압 100[V]를 인가하 였더니 10[A]의 전류가 흘렀다면 $r[\Omega]$ 의 값은?
 - ① 2

2 4

3 6

(4) **8**

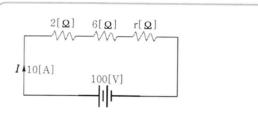

전압와 전류의 합성저항 : $R = \frac{V}{I} = \frac{100}{10} = 10[\Omega]$

각 저항의 직렬 합성저항 : $R = 2 + 6 + r = 8 + r = 10[\Omega]$

저항 : $r=2[\Omega]$

- \bigcirc 2 저항이 $R[\Omega]$ 인 전선을 3배로 잡아 늘리면 저항은 몇 배가 되는가? (단, 전선의 체적은 일정하다.)
 - ① 3배 감소
- ② 3배 증가
- ③ 9배 감소
- ④ 9배 증가

직선도체의 체적이 일정할 때

$$v = S \cdot l \rightarrow S = \frac{v}{l} \rightarrow S \propto \frac{1}{l}$$

도체의 길이(3배 증가) : l' = 3l

도체의 단면적 : $S' \propto \frac{1}{I'} \propto \left(\frac{1}{3}\right) = \frac{1}{2}S$

도체의 저항 : $R'=
horac{l'}{S'}=
horac{3l}{rac{1}{2}S}=9 imes
horac{l}{S}=9R$ (9배 증가)

- 전류계와 전압계의 측정범위를 확대하기 위해 전류계에는 분류기를, 전압계에는 배율기를 연결하려고 할 때 맞는 연 결은?
 - ① 분류기는 전류계와 직렬 연결, 배율기는 전압계와 병렬
 - ② 분류기는 전류계와 병렬 연결, 배율기는 전압계와 직렬
 - ③ 분류기는 전류계와 직렬 연결, 배율기는 전압계와 직렬
 - ④ 분류기는 전류계와 병렬 연결, 배율기는 전압계와 병렬

1) 분류기 : 전류계와 병렬로 연결

2) 배율기 : 전압계와 직렬로 연결

- ○4 전국에서 석출되는 물질의 양은 통과한 전기량에 비례하고 전기화학당량에 비례한다는 법칙은? 빈출
 - ① 패러데이의 법칙
- ② 가우스의 법칙
- ③ 암페어의 법칙
- ④ 플레밍의 법칙

패러데이의 법칙(전기분해)

- 1) 전극에서 석출되는 물질의 양(W)은 통과한 전기량(Q)에 비례 하고 전기화학당량(k)에 비례한다.
- 2) 석출량 W=kQ=kIt[g]

- 5 200[V] 전압을 공급하여 일정한 저항에서 소비되는 전력이 1[kWl였다. 전압을 300[V]를 가하면 소비되는 전력은 몇 [kW]인가?
 - ① 1

- 2 1.5
- ③ 2.25
- 4 3.6

전력과 전압의 관계 : $P = \frac{V^2}{R} = 1 [\text{kW}]$

전압비 : $\frac{300[V]}{200[V]} = 1.5$ 배 $\rightarrow V' = 1.5V$

 $P' = \frac{(1.5\,V)^2}{R} = 1.5^2 \times \frac{V^2}{R} = 2.25 \times 1 \text{[kW]} = 2.25 \text{[kW]}$

- 6 콘덴서 3[F]과 6[F]을 직렬 연결하고 양단에 300[V]의 전압 을 가할 때 3[F]에 걸리는 전압 V_1 [V]은?
 - ① 100

② 200

③ 450

4 600

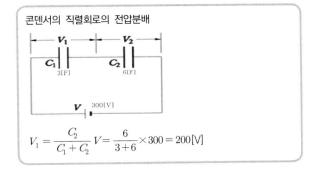

- 7 콘덴서 C[F]이란?
 - ① 전기량×전위차 ② <u>전위차</u> 전기량
 - ③ <u>전기량</u> 전위차
- ④ 전기량×전위차²

콘덴서의 전기량 : Q = CV[C]

콘덴서의 정전용량 : $C=rac{Q}{V}=rac{ ext{전기량}}{ ext{전위차}}[ext{F}]$

- 8 용량이 같은 콘덴서가 10개 있다. 이것을 병렬로 접속할 때 의 값은 직렬로 접속할 때의 값보다 어떻게 되는가?
 - ① 1/10배로 감소한다.
 - ② 1/100배로 감소한다.
 - ③ 10배로 증가한다.
 - ④ 100배로 증가한다.

병렬 연결 합성 정전용량 : 병렬C = mC = 10C

직렬 연결 합성 정전용량 : 직렬 $C = \frac{C}{m} = \frac{C}{10}$

병렬 $\frac{B}{Q} = \frac{10C}{\frac{C}{10}} = 100$ [배](증가)

 $Q_{\alpha}[C]$ 의 두 전하를 거리 d[m] 간격에 놓았을 때 그 사이에 작용하는 힘은 몇 [N]인가?

①
$$9 \times 10^9 \times \frac{Q_1 Q_2}{d^2}$$
 ② $9 \times 10^9 \times \frac{Q_1 Q_2}{d}$

②
$$9 \times 10^9 \times \frac{Q_1 Q_2}{d}$$

$$3 9 \times 10^9 \times \frac{Q_1^2 Q_2}{d}$$
 $4 9 \times 10^9 \times Q_1 Q_2 d$

$$(4) 9 \times 10^9 \times Q_1 Q_2 d$$

진공 중의 두 점전하 사이에 작용하는 힘

$$F\!=\!\frac{Q_1\,Q_2}{4\pi\,\varepsilon_0\,d^2}\!=\!9\!\times\!10^9\!\times\!\frac{Q_1\,Q_2}{d^2}\,[\mathrm{N}]$$

- 10 10[AT/m]의 자계 중에 자극의 세기가 50[Wb]인 자극을 놓 았을 때 힘 F[N]은 얼마인가?
 - ① 150

2 300

③ 500

4 750

자계 중에 자극을 놓았을 때 작용하는 힘 $F = mH = 50 \times 10 = 500[N]$

05 3 06 2 07 3 08 4 09 1 10 3

- 11 반지름이 r[m], 권수가 N회 감긴 환상 솔레노이드가 있다. 코일에 전류 I[A]를 흘릴 때 환상 솔레노이드의 자계 H[AT/m]는?
 - ① 0

- $2 \frac{NI}{2r}$
- \bigcirc $\frac{NI}{4\pi r}$

환상솔레노이드의 자계

$$H{=}\,\frac{NI}{2\pi r}\,[{\rm AT/m}]$$

- 12 동일한 인덕턴스 L[H]인 두 코일을 같은 방향으로 감고 직 렬 연결했을 때의 합성 인덕턴스[H]는? (단, 두 코일의 결합 계수는 0.5이다.)
 - ① 2L

② 3L

③ 4L

4 5L

상호 인덕턴스 : $M=k\sqrt{L_1L_2}=0.5\times\sqrt{L\times L}=0.5L$ 두 코일의 같은 방향 직렬 접속 합성 인덕턴스 $L' = L_{\!\!1} + L_{\!\!2} + 2M \!\!= L \!\!+\! L \!\!+\! 2 \!\times\! 0.5L \!\!=\! 3L$

- 13 1[A]의 전류가 흐르는 코일의 인덕턴스가 20[H]일 때 이 코 일에 저축된 전자 에너지는 몇 [J]인가? 世書
 - ① 10

② 20

③ 0.1

(4) 0.2

코일에 저축된 전자 에너지 W

$$W = \frac{1}{2}LI^2 = \frac{1}{2} \times 20 \times 1^2 = 10[J]$$

- 14 파형률이란 무엇인가?
 - ① <u>최댓값</u> 평균값
- ②
 실효값

 최댓값
- ③ <u>실효값</u> 평균값
- ④
 평균값

 실효값

파형률 =
$$\frac{$$
 실효값 $}{$ 평균값 $}$, 파고율 = $\frac{$ 최댓값 $}{$ 실효값

- **15** 교류 순시전압 $v = 100\sqrt{2}\sin(100\pi t \frac{\pi}{6})$ [V]일 때 다음 설명 중 틀린 것은?
 - ① 실효전압 V=100[V]이다.
 - ② 주파수는 50[Hz]이다.
 - ③ 전압의 위상은 30도 뒤진다.
 - ④ 주기는 0.2[sec]이다.

순시값 :
$$v = 100\sqrt{2}\sin(100\pi t - \frac{\pi}{6})$$

$$= V_m \sin(\omega t - \theta)$$

최대값 :
$$V_m = 100\sqrt{2} \, \mathrm{[V]}$$

실효전압 :
$$V = \frac{V_m}{\sqrt{2}} = \frac{100\sqrt{2}}{\sqrt{2}} = 100 \mathrm{[V]}$$

각 주파수 :
$$\omega = 2\pi f = 100\pi$$

주파수 :
$$f = \frac{100\pi}{2\pi} = 50[Hz]$$

위상 :
$$\theta = -\frac{\pi}{6} = -30$$
 ° = 30 ° 뒤진다.

주기 :
$$T = \frac{1}{f} = \frac{1}{50} = 0.02[\text{sec}]$$

- 16 저항 $6[\Omega]$ 과 용량성 리액턴스 $8[\Omega]$ 의 직렬회로에 전류가 10[A]가 흘렀다면 이 회로 양단에 인가된 교류전압은 몇 [V] 인가?
 - ① 60 j80
- ② 60 + j80
- 380 j60
- 4) 80 + j60

RL 직렬회로의 합성 임피던스 : $Z=R-jX_C=6-j8[\,\Omega]$

교류전압 : $V = IZ = 10 \times (6 - j8) = 60 - j80[V]$

- 17 단상 교류 피상전력이 P_a , 무효전력이 P_r 일 때 유효전력 P[W]는?
- ② $\sqrt{P_a^2 + P_r^2}$
- $\sqrt{P_r^2 P_a^2}$
- $\sqrt{P_r^2 + P_a^2}$

피상전력 : $P_a = \sqrt{P^2 + P_r^2}$ [VA] 유효전력 : $P=\sqrt{P_a^2-P_r^2}$ [W]

- 18 한 상의 저항 $6[\Omega]$ 과 리액턴스 $8[\Omega]$ 인 평형 3상 Δ 결선의 선간전압이 100[V]일 때 선전류는 몇 [A]인가?
 - ① $20\sqrt{3}$
- (2) $10\sqrt{3}$
- (3) $2\sqrt{3}$
- $4) 100\sqrt{3}$

△결선의 상전류

$$I_p = \frac{V_p}{|Z|} = \frac{V_l}{\sqrt{R^2 + X^2}} = \frac{100}{\sqrt{6^2 + 8^2}} = 10 [{\rm A}]$$

△결선의 선전류

$$I_{l} = \sqrt{3} I_{p} = \sqrt{3} \times 10 = 10 \sqrt{3} \text{ [A]}$$

- 19 3상 Δ 결선의 각 상의 임피던스가 30[Ω]일 때 Y결선으로 변환하면 각 상의 임피던스는 얼마인가?
 - ① $10[\Omega]$
- ② $30[\Omega]$
- (3) $60[\Omega]$
- (4) $90[\Omega]$

임피던스 변환($\Delta \rightarrow Y$)

$$Z_Y = Z_\Delta \times \frac{1}{3} = 30 \times \frac{1}{3} = 10 [\Omega]$$

- **20** 비정현파 전압 $v = 30 \sin \omega t + 40 \sin 3\omega t$ [V]의 실효전압은 몇 [V]인가?
 - ① 50

- ② $\frac{50}{\sqrt{2}}$
- $3 50\sqrt{2}$

기본파의 실효값 : $V_1 = \frac{V_{m1}}{\sqrt{2}} = \frac{30}{\sqrt{2}} \left[\mathrm{V} \right]$

3고조파의 실효값 : $V_3 = \frac{V_{m3}}{\sqrt{2}} = \frac{40}{\sqrt{2}}$ [V]

비정현파의 실효값 전압

$$V = \sqrt{V_1^2 + V_3^2} = \sqrt{\left(\frac{30}{\sqrt{2}}\right)^2 + \left(\frac{40}{\sqrt{2}}\right)^2} = \frac{50}{\sqrt{2}} [V]$$

- 21 유도 전동기의 속도 제어 방법이 아닌 것은?
 - ① 극수 제어
- ② 2차 저항 제어
- ③ 일그너 제어 ④ 주파수 제어

유도 전동기의 속도 제어

극수 제어, 주파수 제어의 경우 농형 유도 전동기의 속도 제어 방 법이며, 2차 저항 제어는 권선형 유도 전동기의 속도 제어 방법이 다. 다만 일그너 제어의 경우 직류 전동기의 속도 제어 방법에 해 당한다.

世春

- ① 기동이 쉽다.
- ② 기동 권선을 이용한다.
- ③ 고전압이 유도된다.
- ④ 전기자 반작용을 방지한다.

동기 전동기의 기동법

- 1) 자기 기동법 : 제동권선
 - 이때 기동 시 계자권선을 단락하여야 한다. 고전압에 따른 절 연파괴 우려가 있다.
- 2) 기동 전동기법 : 3상 유도 전동기

유도 전동기를 기동 전동기로 사용 시 동기 전동기보다 2극을 적게 한다.

- 23 변압기, 동기기 등 층간 단락 등의 내부고장 보호에 사용되 는 계전기는?
 - ① 역상 계전기
- ② 접지 계전기
- ③ 과전압 계전기
- ④ 차동 계전기

발전기 및 변압기 내부고장 보호 계전기

- 1) 차동 계전기
- 2) 비율 차동 계전기
- 24 인버터의 용도로 가장 적합한 것은?
 - ① 직류 직류 변화
 - ② 직류 교류 변환
 - ③ 교류 증폭교류 변화
 - ④ 직류 증폭직류 변환

전력변환 설비

- 1) 컨버터 : 교류를 직류로 변환한다. 2) 인버터 : 직류를 교류로 변환한다.
- 3) 사이클로 컨버터 : 교류를 교류로 변환한다(주파수 변환기).

- 22 동기 전동기의 자기 기동에서 계자권선을 단락하는 이유는? 25 낙뢰, 수목 접촉, 일시적인 섬락 등 순간적인 사고로 계통에 서 분리된 구간을 신속히 계통에 투입시킴으로써 계통의 안 정도를 향상시키고 정전 시간을 단축시키기 위해 사용되는 계전기는?
 - ① 차동 계전기
- ② 과전류 계전기
- ③ 거리 계전기
- ④ 재폐로 계전기

재폐로 계전기

낙뢰, 수목 접촉, 일시적인 섬락 등 순간적인 사고로 계통에서 분 리된 구간을 신속히 계통에 투입시킴으로써 계통의 안정도를 향상 시키고 정전 시간을 단축시키기 위해 사용한다.

- 26 단상 유도 전압 조정기의 단락권선의 역할은?
 - ① 철손 경감
- ② 절연 보호
- ③ 전압조정 용이
- ④ 전압강하 경감

단상 유도 전압 조정기(교번자계 원리)

- 1) 단상 유도 전압 조정기는 단락권선을 필요로 한다. 누설리액턴 스에 의한 전압강하를 경감한다.
- 2) 전압조정 범위 : $V_2 = V_1 \pm E_2$
- 3) 출력 $P_{2} = E_{2}I_{2}$

 V_2 : 출력전압, V_1 : 입력전압, E_5 : 조정전압, I_5 : 2차 전류

- 27 200[kVA] 단상 변압기 2대를 이용하여 V-V결선하여 3상 전력을 공급할 경우 공급 가능한 최대전력은 몇 [kVA]가 되 는가? 世
 - ① 173.2

⁽²⁾ 200

③ 346.41

(4) 400

V결선 출력

 $P_{\nu} = \sqrt{3} \, P_{1}$

 $=\sqrt{3}\times200=346.41[kVA]$

- 28 변압기 내부고장 시 급격한 유류 또는 Gas의 이동이 생기면 동작하는 부흐홀쯔 계전기의 설치 위치는?
 - ① 변압기 본체
 - ② 변압기의 고압측 부싱
 - ③ 콘서베이터 내부
 - ④ 변압기의 본체와 콘서베이터를 연결하는 파이프

부흐홀쯔 계전기

변압기 내부고장으로 보호로 사용되며 변압기의 주탱크와 콘서베 이터 연결관 사이에 설치한다.

- 29 계자 권선과 전기자 권선이 병렬로 접속되어 있는 직류기는?
 - ① 직권기
- ② 분권기
- ③ 복권기
- ④ 타여자기

분권기

분권의 경우 계자와 전기자가 병렬로 연결된 직류기를 말한다.

30 다음 중 3단자 사이리스터가 아닌 것은?

① SCR

- ② SCS
- ③ GTO
- **4** TRIAC

SCS

단방향 4단자 소자를 말한다.

31 동기 발전기에서 전기자 전류가 무부하 유도기전력보다 $\frac{\pi}{2}$ [rad] 앞서 있는 경우에 나타나는 전기자 반작용은?

- ① 증자 작용
- ② 감자 작용
- ③ 교차 자화 작용
- ④ 직축 반작용
- 동기 발전기의 전기자 반작용

종류	앞선(진상, 진) 전류가 흐를 때	뒤진(지상, 지) 전류가 흐를 때
동기 발전기	증자 작용	감자 작용
동기 전동기	감자 작용	증자 작용

32 동기기의 전기자 권선법이 아닌 것은?

- ① 전층권
- ② 분포권
- ③ 2층권
- ④ 중권

동기기의 전기자 권선법은 고상권, 폐로권, 이층권, 중권으로서 분 포권, 단절권을 사용한다.

- 33 변압기의 임피던스 전압이란?
 - ① 정격전류가 흐를 때의 변압기 내의 전압강하
 - ② 여자전류가 흐를 때의 2차 측 단자전압
 - ③ 정격전류가 흐를 때의 2차 측 단자전압
 - ④ 2차 단락전류가 흐를 때의 변압기 내의 전압강하

변압기의 임피던스 전압

 $\%Z = \frac{IZ}{E} \times 100 [\%]$ 에서 IZ의 크기를 말하며, 정격의 전류가 흐 를 때 변압기 내의 전압강하를 말한다.

- **34** 슬립 s=5[%], 2차 저항 $r_2=0.1$ [Ω]인 유도 전동기의 등 가저항 $R[\Omega]$ 은 얼마인가?
 - ① 0.4

2 0.5

③ 1.9

4 2.0

유도 전동기의 등가저항

$$\begin{split} R_2 &= r_2 \bigg(\frac{1}{s} - 1\bigg) \\ &= 0.1 \times \bigg(\frac{1}{0.05} - 1\bigg) = 1.9 \big[\,\Omega\big] \end{split}$$

28 4 29 2 30 2 31 1 32 1 33 1 34 3

35 변압기의 권수비가 60일 때 2차 측 저항이 $0.1[\Omega]$ 이다. 이 것을 1차로 환산하면 몇 $[\Omega]$ 인가?

① 310

2 360

3 390

(4) 41

변압기의 권수비

$$\begin{split} a &= \frac{V_1}{V_2} = \frac{N_1}{N_2} = \frac{I_2}{I_1} = \sqrt{\frac{Z_1}{Z_2}} = \sqrt{\frac{R_1}{R_2}} = \sqrt{\frac{X_1}{X_2}} \\ a &= \sqrt{\frac{R_1}{R_2}} \end{split}$$

$$R_1 = a^2 R_2 = 60^2 \times 0.1 = 360 [\Omega]$$

- 36 3상 유도 전동기에서 2차 측 저항을 2배로 하면 그 최대토 크는 어떻게 되는가? 一世
 - ① 변하지 않는다.
- ② 2배로 된다.
- ③ $\sqrt{2}$ 배로 된다.
- ④ $\frac{1}{2}$ 배로 된다.

3상 권선형 유도 전동기의 최대토크는 2차 측의 저항을 2배로 하 더라도 변하지 않는다.

- 37 100[kVA]의 용량을 갖는 2대의 변압기를 이용하여 V-V결 선하는 경우 출력은 어떻게 되는가?
 - ① 100

(2) $100\sqrt{3}$

③ 200

(4) 300

V결선 시 출력

$$P_V = \sqrt{3} P_1 = \sqrt{3} \times 100$$

- **38** 유도 전동기의 회전수가 1,164[rpm]일 경우 슬립이 3[%]이 었다. 이 전동기의 극수는? (단, 주파수는 60[Hz]라고 한다.)
 - ① 2

(2) 4

3 6

4 8

동기속도
$$N_s=\frac{N}{1-s}=\frac{1,164}{1-0.03}=1,200 \mathrm{[rpm]}$$
 극수 $P=\frac{120}{N_s}f=\frac{120}{1,200}\times 60=6$

- 39 다음의 변압기 극성에 관한 설명에서 틀린 것은?
 - ① 우리나라는 감극성이 표준이다.
 - ② 1차와 2차 권선에 유기되는 전압의 극성이 서로 반대 이면 감극성이다.
 - ③ 3상 결선 시 극성을 고려해야 한다.
 - ④ 병렬 운전 시 극성을 고려해야 한다.

변압기의 감극성

1차 측 전압과 2차 측 전압의 발생 방향이 같을 경우 감극성이라 고 한다.

- 40 일정 방향으로 일정 값 이상의 전류가 흐를 때 동작하는 계 전기는?
 - ① 방향 단락 계전기
- ② 비율 차동 계전기
- ③ 거리 계전기
- ④ 과전압 계전기

방향 단락 계전기(DSR)

일정한 방향으로 일정 값 이상의 고장전류가 흐를 때 동작한다.

- 41 단로기에 대한 설명 중 옳은 것은?
 - ① 전압 개폐 기능을 갖는다.
 - ② 부하전류 차단 능력이 있다.
 - ③ 고장전류 차단 능력이 있다.
 - ④ 전압, 전류 동시 개폐 기능이 있다.

단로기(DS)

단로기란 무부하 상태에서 전로를 개폐하는 역할을 한다. 기기의 점검 및 수리 시 전원으로부터 이들 기기를 분리하기 위해 사용한 다. 단로기는 전압 개폐 능력만 있다.

- 42 합성수지관을 새들 등으로 지지하는 경우에는 그 지지점 간 의 거리를 몇 [m] 이하로 하여야 하는가?
 - ① 1.5

② 2.0

③ 2.5

4 3.0

합성수지관 공사

- 1) 1본의 길이 : 4[m]
- 2) 관 상호 간, 관과 박스를 접속할 경우 관의 삽입 깊이는 관 바깥지름의 1.2배 이상(단, 접착제를 사용하는 경우 0.8배 이상)
- 3) 지지점 간 거리는 1.5[m] 이하
- 43 노출장소 또는 점검 가능한 장소에서 제2종 가요전선관을 시설하고 제거하는 것이 자유로운 경우 곡률 반지름은 안지름의 몇 배 이상으로 하여야 하는가?
 - ① 2배

② 3배

③ 4배

④ 6배

가요전선관 공사 시설기준

- 1) 가요전선관은 2종 금속제 가요전선관일 것(다만, 전개된 장소 또는 점검할 수 있는 은폐장소에는 1종 가요전선관을 사용할 수 있다.)
- 2) 관을 구부리는 정도는 2종 가요전선관을 시설하고 제거하는 것 이 어려운 장소일 경우 굴곡 반경은 관 안지름의 6배(단, 시설 하고 제거하는 것이 자유로울 경우 3배) 이상
- 44 한국전기설비규정에서 정한 가공전선로의 지지물에 승탑 또는 승강용으로 사용하는 발판 볼트 등은 지표상 몇 [m] 미만에 시설하여서는 안 되는가?
 - ① 1.2

2 1.5

③ 1.6

4 1.8

발판 볼트

지지물에 시설하는 발판 볼트의 경우 1.8[m] 이상 높이에 시설한다.

45 다음 중 과전류 차단기를 설치하는 곳은?

- ① 간선의 전원측 전선
- ② 접지공사의 접지도체
- ③ 다선식 전로의 중성선
- ④ 접지공사를 한 저압 가공전선로의 접지측 전선

과전류 차단기 시설 제한 장소

- 1) 접지공사의 접지도체
- 2) 다선식 전로의 중성선
- 3) 접지공사를 한 저압 가공전선로의 접지측 전선
- 46 점착성이 없으나 절연성, 내온성 및 내유성이 있어 연피케이 블 접속에 사용되는 테이프는?
 - ① 고무테이프
- ② 자기융착 테이프
- ③ 비닐테이프
- ④ 리노테이프

리노테이프

점착성이 없으나 절연성, 내열성 및 내유성이 있어 연피케이블 접속에 주로 사용된다.

47 피시 테이프(fish tape)의 용도는?

- ① 전선을 테이핑하기 위해 사용
- ② 전선관의 끝 마무리를 위해서 사용
- ③ 배관에 전선을 넣을 때 사용
- ④ 합성수지관을 구부릴 때 사용

피시 테이프(fish tape)

배관 공사 시 전선을 넣을 때 사용한다.

42 ① 43 ② 44 ④ 45 ① 46 ④ 47 ③

48 다음은 변압기 중성점 접지저항을 결정하는 방법이다. 여기 서 k의 값은? (단, I_s 란 변압기 고압 또는 특고압 전로의 1선 지락전류를 말하며, 자동차단장치는 없도록 한다.)

$$R = \frac{k}{I_g} \left[\Omega \right]$$

① 75

② 150

③ 300

(4) 600

변압기 중성점 접지저항 R

$$R = \frac{150,300,600}{1선 지락전류} [\Omega]$$

- 1) 150[V] : 아무 조건이 없는 경우(자동차단장치가 없는 경우)
- 2) 300[V] : 2초 이내에 자동차단하는 장치가 있는 경우
- 3) 600[V] : 1초 이내에 자동차단하는 장치가 있는 경우
- 49 동전선의 접속방법에서 종단접속 방법이 아닌 것은?
 - ① 비틀어 꽂는 형의 전선접속기에 의한 접속
 - ② 종단 겹침용 슬리브(E형)에 의한 접속
 - ③ 직선 맞대기용 슬리브(B형)에 의한 압착접속
 - ④ 직선 겹침용 슬리브(P형)에 의한 접속

동전선의 종단접속

- 1) 비틀어 꽂는 형의 전선접속기에 의한 접속
- 2) 종단 겹침용 슬리브(E형)에 의한 접속
- 3) 직선 겹침용 슬리브(P형)에 의한 접속
- 50 은행, 상점에서 사용하는 표준부하[VA/m²]는?
 - ① 5

2 10

③ 20

4 30

표준부하

은행, 상점 사무실, 이발소, 미장원 등의 표준부하는 30[VA/m²] 이다.

- 51 가공케이블 시설 시 조가용선에 금속테이프 등을 사용하여 케이블 외장을 견고하게 붙여 조가하는 경우 나선형으로 금 속테이프를 감는 간격은 몇 [m] 이하를 확보하여 감아야 하 는가?
 - ① 0.5

2 0.3

(3) 0.2

(4) 0.1

가공 케이블의 시설

조가용선 시설 : 접지공사를 한다.

- 1) 케이블은 조가용선에 행거로 시설할 것. 이 경우 고압인 경우 그 행거의 간격은 50[cm] 이하로 시설하여야 한다.
- 2) 조가용선은 인장강도 5.93[kN] 이상의 연선 또는 22[mm²] 이상의 아연도철연선이어야 한다.
- 3) 금속테이프 등은 20[cm] 이하 간격을 유지하며 나선상으로 감 는다.
- 52 한국전기설비규정에서 정한 무대, 오케스트라박스 등 흥행장 의 저압 옥내배선 공사의 사용전압은 몇 [V] 이하인가?
 - ① 200

2 300

③ 400

(4) 600

전시회, 쇼 및 공연장의 전기설비

전시회, 쇼 및 공연장 기타 이들과 유사한 장소에 시설하는 저압 전기설비에 적용한다.

- 1) 무대·무대마루 밑·오케스트라 박스·영사실 기타 사람이나 무대 도구가 접촉할 우려가 있는 곳에 시설하는 저압 옥내배선, 전구선 또는 이동전선은 사용전압이 400V 이하이어야 한다.
- 2) 비상 조명을 제외한 조명용 분기회로 및 정격 32A 이하의 콘 센트용 분기회로는 정격 감도 전류 30mA 이하의 누전 차단기 로 보호하여야 한다.

- 53 한국전기설비규정에서 정한 저압 애자사용 공사의 경우 전선 상호 간의 거리는 몇 [m]인가?
 - ① 0.025

2 0.06

③ 0.12

④ 0.25

애자사용 공사		
전압	전선과 전선상호	전선과 조영재
400[V] 이하	0.06[m] 이상	25[mm] 이상
400[V] 초과	0.0001.0144	45[mm] 이상
저압	0.06[m] 이상	(단, 건조한 장소 25[mm] 이상)
고압	0.08[m] 이상	50[mm] 이상

54 한국전기설비규정에서 정한 아래 그림 같이 분기회로 (S_2) 의 보호장치 (P_2) 는 (P_2) 의 전원 측에서 분기점(O) 사이에 다른 분기회로 또는 콘센트의 접속이 없고, 단락의 위험과 화재 및 인체에 대한 위험성이 최소화되도록 시설된 경우, 분기회로의 보호장치 (P_2) 는 몇 [m]까지 이동 설치가 가능한가?

분기회로 보호장치

분기회로 (S_2) 의 과부하 보호장치 (P_2) 의 전원측에서 분기점(O)사이에 분기회로 또는 콘센트의 접속이 없고 단락의 위험과 화재 및 인체에 대한 위험성이 최소화되도록 시설된 경우 과부하 보호장치 (P_2) 는 분기점(O)으로부터 3[m]까지 이동하여 설치할 수 있다.

- 55 저압 가공인입선이 횡단 보도교 위에 시설되는 경우 노면상 몇 [m] 이상의 높이에 설치되어야 하는가?
 - ① 3

2 4

3 5

4 6

TIOL		
분	저압	고압
도로횡단	5[m] 이상	6[m] 이상
철도횡단	6.5[m] 이상	6.5[m] 이상
위험표시	×	3.5[m] 이상
횡단 보도교	3[m]	3.5[m] 이상

56 한국전기설비규정에서 정한 변압기 중성점 접지도체는 7[kV] 이하의 전로에서는 몇 [mm²] 이상이어야 하는가?

1) 6

2 10

③ 16

4) 25

중성점 접지도체의 굵기

중성점 접지용 접지도체는 공칭단면적 16[mm²] 이상의 연동선 또는 동등 이상의 단면적 및 세기를 가져야 한다. 다만, 다음의 경 우에는 공칭단면적 6[mm²] 이상의 연동선 또는 동등 이상의 단면 적 및 강도를 가져야 한다.

- 1) 7[kV] 이하의 전로
- 2) 사용전압이 25[kV] 이하인 특고압 가공전선로. 다만, 중성선 다중접지식의 것으로서 전로에 지락이 생겼을 때 2초 이내에 자동적으로 이를 전로로부터 차단하는 장치가 되어 있는 것

정답

57 한국전기설비규정에서 정한 전선 접속 방법에 관한 사항으로 옳지 않은 것은?

- ① 도체에 알미늄을 사용하는 전선과 동을 사용하는 전선 을 접속하는 등 전기화학적 성질이 다른 도체를 접속 하는 경우에는 접속 부분에 전기적 부식이 생기지 않 도록 할 것
- ② 접속 부분은 접속관 기타의 기구를 사용할 것
- ③ 전선의 세기를 80[%] 이상 감소시키지 아니할 것
- ④ 코드 상호, 캡타이어 케이블 상호 또는 이들 상호를 접속하는 경우에는 코드접속기, 접속함 기타의 기구를 사용할 것

전선의 접속 시 유의사항

- 1) 전선을 접속하는 경우 전기 저항이 증가되지 않도록 할 것
- 2) 전선의 접속 시 전선의 세기를 20[%] 이상 감소시키지 말 것 (80[%] 이상 유지시킬 것)

58 금속관을 절단할 때 사용되는 공구는?

- ① 오스터
- ② 녹아웃 펀치
- ③ 파이프 커터
- ④ 파이프렌치

파이프 커터

금속관을 절단할 때 사용되는 공구이다.

59 인입용 비닐 절연전선의 약호(기호)는?

① W

(2) DV

(3) OW

4 NR

명칭(약호)	용도
인입용 비닐 절연전선(DV)	저압 가공 인입용으로 사용
옥외용 비닐 절연전선(OW)	저압 가공 배전선(옥외용)
옥외용 가교폴리에틸렌 절연전선(OC)	고압 가공전선로에 사용
450/750[V] 일반용 단심 비닐 절연전 선(NR)	옥내배선용으로 주로 사용
형광등 전선(FL)	형광등용 안정기의 2차배선

60 금속관 공사에 대한 설명으로 잘못된 것은?

- ① 교류회로에서 전선을 병렬로 사용하는 경우 관내에 전 자적 불평형이 생기지 않도록 할 것
- ② 금속관 안에는 전선의 접속점이 없도록 할 것
- ③ 금속관을 콘크리트에 매설할 경우 관의 두께는 1.0[mm] 이상일 것
- ④ 관의 호칭에서 후강 전선관은 짝수, 박강 전선관은 홀 수로 표시할 것

금속관 공사

- 1) 1본의 길이 : 3.66(3.6)[m]
- 2) 금속관의 종류와 규격
 - 후강 전선관(안지름을 기준으로 한 짝수) 16, 22, 28, 36, 42, 54, 70, 82, 92, 104[mm] (10종)
 - 박강 전선관(바깥지름을 기준으로 한 홀수) 19, 25, 31, 39, 51, 63, 75[mm] (7종)
- 3) 전선은 연선일 것. 단, 단면적 10[mm²](알루미늄선 단면적 16[mm²]) 이하의 것은 적용하지않는다.
- 4) 전선은 금속관 안에서 접속점이 없도록 할 것
- 5) 콘크리트에 매설되는 금속관의 두께 1.2[mm] 이상(단, 기타의 것 1[mm] 이상)
- 6) 구부러진 금속관 굽은 부분 반지름은 관 안지름의 6배 이상일 것

08 2023년 1회 CBT 기출복원문제

- ○1 1[♡]인 컨덕턴스 3개를 직렬 연결한 후 양단에 전압 ○4 다음 중 전류의 발열작용을 이용한 것이 아닌 것은? 120[V]를 가하면 흐르는 전류는 몇 [A]인가?
 - 1) 40

- ② 140
- ③ 230
- 4 360

n개의 직렬 합성컨덕턴스 : $G_n = \frac{G_1}{n} = \frac{1}{3} [\mho]$

전류 : $I = \frac{V}{R} = GV = \frac{1}{3} \times 120 = 40$ [A]

- **2** 저항 $10[\Omega]$, $20[\Omega]$ 두 개를 직렬 연결하고 여기에 $30[\Omega]$ 을 병렬로 연결하면 합성저항은 몇 $[\Omega]$ 인가?
 - ① 5

(2) 10

③ 15

4) 20

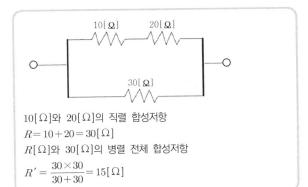

- **3** 기전력이 3[V], 내부저항이 $0.1[\Omega]$ 인 전지 10개를 직렬 연 결 후 양단에 외부저항 $2[\Omega]$ 을 연결하면 흐르는 전류는 몇 [A]인가?
 - 1) 5

② 10

③ 15

4 20

전지의 직렬회로 전류

$$I \!=\! \frac{n\,V_1}{nr_1 + R} \!\!=\! \frac{10 \!\times\! 3}{10 \!\times\! 0.1 \!+\! 2} \!\!=\! 10 [\mathrm{A}]$$

- - ① 전기난로
- ② 토스터기
- ③ 다리미
- ④ 전자기 모터

전류의 발열작용(줄의 법칙) : 전기난로, 토스터기, 다리미

전류의 자기작용(전자력) : 전자기 모터

- 5 전기장 내에 1[C]의 전하를 놓았을 때 그것에 200[N]의 힘 이 작용하였다면 전계의 세기[V/m]는?
 - ① 200

③ 20

(4) 4O

전기장 내 전하에 작용하는 힘 : F = EQ[N]

전계의 세기 : $E = \frac{F[\mathrm{N}]}{Q[\mathrm{C}]} = \frac{200}{1} = 200 [\mathrm{V/m}]$

- 6 어떤 물체에 충격 또는 마찰에 의해 전자들이 이동하여 전기 를 띠게 되는 현상을 무엇이라 하는가? 빈출
 - ① 대전
- ② 기자력
- ③ 전위
- ④ 기전력

대전

물질의 전자가 정상 상태에서 마찰에 의해 전자수가 많아지거나 적어져 전기를 띠는 현상

- 7 유전율이 큰 재료를 사용하며 전극에 극성이 없고 온도특성 9 같은 크기의 두 개의 인덕턴스를 같은 방향으로 직렬 연결, 과 고주파에 대한 특성이 우수하여 온도보상용으로 많이 사 용되는 콘덴서는?
 - ① 바리콘 콘덴서
- ② 마이카 콘덴서
- ③ 세라믹 콘데서
- ④ 전해 콘데서

콘덴서의 종류

- 1) 바리콘 : 공기를 유전체로 사용한 가변용량 콘덴서
- 2) 전해 콘덴서: 유전체를 얇게 하여 작은 크기에도 큰 용량을 얻 을 수 있는 콘덴서
- 3) 세라믹 콘덴서 : 비유전율이 큰 산화티탄 등을 유전체로 사용 한 것으로 극성이 없으며 가격에 비해 성능이 우수하여 널리 사용되고 있는 콘덴서
- \bigcirc 8 저항 $R[\Omega]$, 유도성 리액턴스 $X_L[\Omega]$, 용량성 리액턴스 $X_{\mathcal{C}}[\Omega]$ 를 직렬로 연결하면 합성 임피던스 $\mathcal{Z}[\Omega]$ 의 크기는?

①
$$\sqrt{R^2 + (X_L + X_C^2)}$$

②
$$\sqrt{R^2 + (X_L + X_C)^2}$$

$$3 \sqrt{R^2 + (X_C - X_L^2)}$$

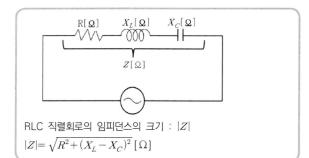

- 합성 인덕턴스와 반대 방향으로 직렬 연결하면 두 합성 인덕 턴스의 차는 얼마인가?
 - (1) M

(2) 2M

 \mathfrak{I} \mathfrak{I} \mathfrak{I}

 $\stackrel{\text{\tiny }}{\text{\tiny }}$ 4M

직렬접속 콘덴서의 합성 인덕턴스

- 1) 같은 방향(가동접속) : $L_{7 7 7} = L_1 + L_2 + 2M$
- 2) 반대 방향(차동접속) : $L_{31.5} = L_1 + L_2 2M$
- 3) 두 합성 인덕턴스의 차 : $L_{\text{가동}} L_{\text{차동}} = 4M$
- 10 자기 인덕턴스가 각각 $L_1,\ L_2$ 이고 결합계수가 1일 때 상호 인덕턴스 M[H]를 만족하는 것은? 世
 - ① $M = \sqrt{L_1 L_2}$ ② $M = \sqrt{L_1 \times L_2}$

 - (3) $M = L_1 \times L_2$ (4) $M = 2\sqrt{L_1 \times L_2}$

상호 인덕턴스 : $M=k\sqrt{L_1\times L_2}$ [H]

결합계수 k=1일 때 : $M=\sqrt{L_1\times L_5}$ [H]

- 11 다음은 자기회로와 전기회로의 대응 관계이다. 잘못 짝지은 것은?
 - ① 투자율 유전율
- ② 자기저항 전기저항
- ③ 기자력 기전력 ④ 자속 전류

자기회로와 전기회로의 대응관계

- 1) 투자율 도전율
- 2) 자기저항 전기저항
- 3) 기자력 기전력
- 4) 자속 전류

- **12** 다음 중 유효전력은 어느 것인가? (단, 전압 E[V], 전류 I[A], 역률 $\cos\theta$, 무효율 $\sin\theta$ 이다.)
 - \bigcirc P = EI
- ② $P = EI_{COS}\theta$
- (3) $P = EI\sin\theta$ (4) $P = EI^2\cos\theta$

유효전력 : $P = EI_{COS}\theta[W]$ 무효전력 : $P_r = EI \sin \theta [VAR]$

- 13 $R = 40[\Omega]$, L = 80[mH]인 직렬회로에 주파수 60[Hz]인 전압 200[V]를 인가하면 흐르는 전류는 몇 [A]인가?
 - (1) 1

(2) 2

3 3

4

코일의 리액턴스

 $X_L = \omega L = 2\pi f L = 2\pi \times 60 \times 80 \times 10^{-3} = 30[\Omega]$

전체 합성 임피던스

$$|Z| = \sqrt{R^2 + X_l^2} = \sqrt{40^2 + 30^2} = 50[\Omega]$$

전류
$$I = \frac{V}{|Z|} = \frac{200}{50} = 4[A]$$

- 14 공기 중에 어느 지점의 자계의 세기가 200[A/m]이라면 자 속밀도 $B[Wb/m^2]$ 은?
 - (1) $4\pi \times 10^{-5}$
- ② $8\pi \times 10^{-5}$
- $(3) 2\pi \times 10^{-7}$
- $46\pi \times 10^{-7}$

공기 중에 투자율 : $\mu_0 = 4\pi \times 10^{-7} [\mathrm{H/m}]$

공기 중에 자속밀도

 $B\!=\mu_0 H\!=4\pi\!\times\!10^{-7}\!\times\!200=8\pi\!\times\!10^{-5} [\text{Wb/m}^2]$

15 진공 중의 투자율 값은 몇 [H/m]인가?

- ① 8.855×10^{-12} ② 9×10^{9} ③ $4\pi \times 10^{-7}$ ④ 6.33×10^{-12}
- (3) $4\pi \times 10^{-7}$
- $(4) 6.33 \times 10^4$

진공 중의 투자율 $\stackrel{..}{=}$ 공기 중의 투자율 : μ_0

 $\mu_0 = 4\pi \times 10^{-7} [\text{H/m}]$

- 16 자극의 세기가 m[Wb], 길이가 l[m]인 자석의 자기 모멘트 $M[Wb \cdot m]는?$
 - \bigcirc ml

(2) ml^2

 $3 \frac{m}{l}$

 $4 \frac{l}{m}$

자기 쌍극자 모멘트 : $M=ml[Wb \cdot m]$

- 17 200회를 감은 어떤 코일에 2,000[AT]의 기자력이 생겼다면 흐른 전류는 몇 [A]인가?
 - ① 10

② 20

- ③ 30
- 40

기자력 : F = NI[AT]

전류 : $I = \frac{F}{N} = \frac{2,000}{200} = 10 [{\rm A}]$

- 18 저항 $3[\Omega]$, 유도성 리액턴스 $X_L[\Omega]$ 인 직렬회로에 $v=100\sqrt{2}\sin\omega t$ [V]의 교류전압을 인가하였을 때 20[A]의 전류가 흘렀다면 $X_L[\Omega]$ 은 얼마인가?
 - ① 2

(2) **4**

③ 20

40

전압의 실효값 :
$$V = \frac{V_m}{\sqrt{2}} = \frac{100\sqrt{2}}{\sqrt{2}} = 100[V]$$

전체 임피던스 :
$$Z=rac{V}{I}=rac{100}{20}=5[\Omega], \ Z=\sqrt{R^2+X_L^2}$$

코일의 리액턴스 :
$$X_L = \sqrt{Z^2 - R^2} = \sqrt{5^2 - 3^2} = 4[\Omega]$$

- 19 RLC 직렬회로의 공진 조건이 아닌 것은?
 - ① $\omega L = \omega C$
- ② $\omega L = \frac{1}{\omega C}$

RLC 직렬회로의 공진 조건

1)
$$\omega L = \frac{1}{\omega C} \rightarrow \omega^2 LC = 1$$

2)
$$\omega L = \frac{1}{\omega C} \rightarrow \omega L - \frac{1}{\omega C} = 0$$

20 어떤 평형 3상 부하에 220[V]의 3상을 가하니 전류는 10[A] 가 흘렀다. 역률이 0.8일 때 피상전력은 약 몇 [VA]인가?

- ① 2,700
- 2 3,810
- ③ 4,320
- 4 6,710

$$3$$
상 피상전력 P_a

$$P_a = \sqrt{3} \ VI = \sqrt{3} \times 220 \times 10 = 3,810 \mathrm{[VA]}$$

- **21** 동기속도 1,800[rpm], 주파수 60[Hz]인 동기 발전기의 극수는 몇 극인가?
 - ① 2

2 4

③ 8

4 10

동기속도
$$N_s=\frac{120}{P}f[\text{rpm}]$$
 극수 $P=\frac{120}{N_s}f$
$$=\frac{120}{1,800}\times 60$$

$$=4[극]$$

- **22** 슬립이 5[%], 2차 저항 $r_1 = 0.1[\Omega]$ 인 유도 전동기의 등가 저항 $r[\Omega]$ 은 얼마인가?
 - ① 0.4

② 0.5

③ 1.9

4 2.0

등가서항
$$R=r_2\Big(\frac{1}{s}-1\Big)$$

$$=0.1\times\Big(\frac{1}{0.05}-1\Big)$$

$$=1.9[\Omega]$$

23 변압기유로 쓰이는 절연유에 요구되는 성질이 아닌 것은?

- ① 점도가 클 것
- ② 인화점이 높고 응고점이 낮을 것
- ③ 절연내력이 클 것
- ④ 비열이 커서 냉각효과가 클 것

변압기 절연(변압기)유 구비조건

- 1) 절연내력은 클 것
- 2) 냉각효과는 클 것
- 3) 인화점은 높고, 응고점은 낮을 것
- 4) 점도는 낮을 것

24 농형 유도 전동기의 기동법이 아닌 것은?

- ① 기동 보상기에 의한 기동법
- ② 2차 저항 기동법
- ③ 리액터 기동법
- ④ Y-△ 기동법

농형 유도 전동기의 기동법

- 1) 직입(전전압) 기동 : 5[kW] 이하
- 2) Y- Δ 기동 : $5\sim15 [{\rm kW}]$ 이하(이때 전전압 기동 시보다 기동 전류가 $\frac{1}{3}$ 배로 감소한다.)
- 3) 기동 보상기법 : 15[kW] 이상(3상 단권변압기 이용)
- 4) 리액터 기동

25 동기 발전기의 돌발 단락전류를 주로 제한하는 것은? ★비술

- ① 권선 저항
- ② 동기리액턴스
- ③ 누설리액턴스
- ④ 역상리액턴스

단락전류의 특성

- 1) 발전기 단락 시 단락전류 : 처음에는 큰 전류이나 점차 감소
- 2) 순간이나 돌발단락전류를 제한하는 것 : 누설리액턴스
- 3) 지속 또는 영구단락전류를 제한하는 것 : 동기리액턴스

26 전기자를 고정자로 하고 자극 N, S를 회전시키는 동기 발전 기를 무엇이라 하는가?

- ① 회전전기자형
- ② 회전계자형
- ③ 유도자형
- ④ 회전발전기형

회전계자형

동기 발전기의 경우 전기자를 고정자로 하고 계자를 회전자로 사용하는 동기 발전기를 회전계자형기기라고 한다.

27 양방향으로 전류를 흘릴 수 있는 소자는?

- ① SCR
- ② GTO
- ③ MOSFET
- 4 TRIAC

TRIAC(양방향 3단자 소자)

SCR 2개를 역병렬로 접속한 구조를 가지고 있는 소자를 말한다. SCR. GTO. MOSFET 모두 단방향 소자이다.

28 변압기를 △-Y 결선(Delta-star connection)한 경우에 대한 설명으로 옳지 않은 것은?

- ① 1차 선간전압 및 2차 선간전압의 위상차는 60°이다.
- ② 1차 변전소의 승압용으로 사용된다.
- ③ 제3고조파에 의한 장해가 적다.
- ④ Y결선의 중성점을 접지할 수 있다.

△-Y 결선

 Δ 결선의 특징과 Y결선의 특징을 모두 가지고 있다. 승압용 결선 으로 사용되며, 1차 선간전압과 2차 선간전압의 위상차는 30° 이 며, 한 상의 고장 시 송전이 불가능하다.

- **29** 직류 전동기에 있어서 무부하일 때의 회전수 n_0 은 1,200[rpm], 정격부하일 때의 회전수 n_n 은 1,150[rpm]이라 한다. 속도변동 률은 약 몇 [%]인가?
 - ① 3.45
- ② 4.16
- 3 4.35
- **4** 5

속도변동률 ϵ

$$\begin{split} \epsilon &= \frac{N_0 - N_n}{N_n} \times 100 [\%] \\ &= \frac{1,200 - 1,150}{1,150} \times 100 = 4.35 [\%] \end{split}$$

 24 ②
 25 ③
 26 ②
 27 ④
 28 ①
 29 ③

30 권선저항과 온도와의 관계는?

- ① 온도가 상승함에 따라 권선의 저항은 감소한다.
- ② 온도가 상승함에 따라 권선의 저항은 증가한다.
- ③ 온도와 무관하다.
- ④ 온도가 상승함에 따라 권선의 저항은 증가와 감소를 반복한다.

권선의 저항의 온도계수

(+) 온도계수를 가지며, 온도가 상승하면 저항이 증가한다.

31 측정이나 계산으로 구할 수 없는 손실로 부하전류가 흐를 때 도체 또는 철심의 내부에서 생기는 손실을 무엇이라 하는가?

- ① 구리손
- ② 표류부하손
- ③ 맴돌이 전류손
- ④ 히스테리시스손

표류부하손

측정이나 계산으로 구할 수 없는 손실로 부하전류가 흐를 때 도체 또는 철심의 내부에서 생기는 손실을 말한다.

32 그림과 같은 분상 기동형 단상 유도 전동기를 역회전시키기 위한 방법이 아닌 것은?

- ① 기동권선을 반대로 접속한다.
- ② 운전권선의 접속을 반대로 한다.
- ③ 기동권선이나 운전권선의 어느 한 권선의 단자의 접속을 반대로 한다.
- ④ 원심력 스위치를 개로 또는 폐로한다.

분상 기동형 전동기의 역회전 방법

기동권선이나 운전권선의 어느 한 권선의 단자의 접속을 반대로 한다.

33 병렬 운전 중인 동기 발전기의 난조를 방지하기 위하여 자극 면에 유도 전동기의 농형권선과 같은 권선을 설치하는데 이 권선의 명칭은 무엇인가?

- ① 계자권선
- ② 제동권선
- ③ 전기자권선
- ④ 보상권선

제동권선

동기 발전기의 난조를 방지하기 위해 자극 면에 제동권선을 설치한다.

34 3상 유도 전동기의 토크를 일정하게 하고 2차 저항을 2배로 하면 슬립은 몇 배가 되는가?

- ① $\sqrt{2}$ 배
- ② 2배
- ③ $\sqrt{3}$ 배
- ④ 3배

유도 전동기의 2차 저항과 슬립

2차 저항과 슬립은 비례 관계이므로 저항이 2배가 되면 슬립도 2배가 된다.

35 일정 방향으로 일정 값 이상의 전류가 흐를 때 동작하는 계 전기는?

- ① 방향 단락 계전기
- ② 비율 차동 계전기
- ③ 거리 계전기
- ④ 과전압 계전기

방향 단락 계전기(DSR)

일정한 방향으로 일정 값 이상의 고장전류가 흐를 때 동작한다.

- 36 어느 단상 변압기의 2차 무부하전압이 104[V]이며, 정격의 부하시 2차 단자전압이 100[V]이었다. 전압변동률은 몇 [%] 인가?
 - ① 2

2 3

3 4

- **4**) 5
- 전압변동률 ϵ $\epsilon = \frac{V_{20} - V_{2n}}{V_{2n}} \times 100$ $=\frac{104-100}{100}\times100$ =4[%]
- **37** TRIAC의 기호는?

- 38 자속을 흐르게 하는 원동력은?
 - ① 전자력
- ② 정전력
- ③ 기자력
- ④ 기전력

기자력

자속을 발생시키는 원동력을 말한다.

39 직류 전동기의 규약효율을 표시하는 식은?

전기기기의 규약효율

1)
$$\eta_{\frac{1100}{1}} = \frac{\frac{3}{3}}{\frac{3}{3}} \times 100[\%]$$

2)
$$\eta_{\text{전동7}} = \frac{ 입력 - 손실}{ 입력} \times 100[\%]$$

3)
$$\eta_{번압7} = \frac{ 출력}{ 출력 + 손실} \times 100[\%]$$

- 40 3상 동기 발전기 병렬 운전 조건이 아닌 것은?
 - ① 전압의 크기가 같을 것
 - ② 회전수가 같을 것
 - ③ 주파수가 같을 것
 - ④ 전압의 위상이 같을 것

동기 발전기의 병렬 운전 조건

- 1) 기전력의 크기가 같을 것≠무효 순환전류 발생(무효 횡류)= 여자전류의 변화 때문
- 2) 기전력의 위상이 같을 것≠유효 순환전류 발생(유효 횡류 = 동기화 전류)
- 3) 기전력의 주파수가 같을 것 ≠ 난조발생 ^{방지법} 제동권선 설치
- 4) 기전력의 파형이 같을 것≠고조파 무효 순환전류 발생
- 5) 상회전 방향이 같을 것
- 41 접지의 목적과 거리가 먼 것은?
 - ① 감전의 방지
 - ② 보호 계전기의 확실한 동작 확보
 - ③ 이상전압의 억제
 - ④ 송전용량의 증대

접지의 목적

접지를 하는 이유는 안전을 확보하기 위함이며 용량 증대와는 무 관하다.

- **42** 점유 면적이 좁고 운전 및 보수에 안전하므로 공장 등의 전기실에서 많이 사용되는 배전반은?
 - ① 큐비클형 배전반
 - ② 철제 수직형 배전반
 - ③ 데드프런트식 배전반
 - ④ 라이브 프런트식 배전반

큐비클형

가장 많이 사용되는 유형으로 폐쇄식 배전반이라고도 하며 공장, 빌딩 등의 전기실에 널리 이용된다.

- 43 작업대로부터 광원의 높이가 2.4[m]인 위치에 조명기구를 배치할 경우 등과 등 사이 간격은 최대 몇 [m]로 배치하여 설치하는가?
 - ① 1.8

2 2.4

3 3.6

(4) 4.8

등과 등 사이 간격 s

등과 등 사이 간격은 등고의 1.5배 이하가 되어야 한다.

- \therefore 등 사이 간격 $s = 2.4 \times 1.5 = 3.6$ [m]
- **44** 셀룰로이드, 성냥, 석유류 및 기타 가연성 위험물질을 제조 또는 저장하는 장소의 공사 방법으로 잘못된 것은?
 - ① 금속관 공사
 - ② 두께 2[mm] 이상의 합성수지관 공사
 - ③ 플로어 덕트 공사
 - ④ 케이블 공사

위험물을 저장 또는 제조하는 장소의 전기 공사

- 1) 금속관 공사
- 2) 케이블 공사
- 3) 합성수지관 공사(두께 2[mm] 미만의 합성수지 전선관 및 난 연성이 없는 콤바인덕트관을 사용하는 것을 제외한다.)
- 45 한국전기설비규정에 의한 사용전압이 400[V] 이하의 애자사용 공사를 할 경우 전선과 조영재 사이의 이격거리는 최소 및 [mm] 이상이어야만 하는가?
 - ① 15

2 25

③ 45

4) 120

애자 공사

ı	전압	전선과 전선상호	전선과 조영재
	400[V] 이하	0.06[m] 이상	25[mm] 이상
	400[V] 초과	0.06[m] 이상	45[mm] 이상
	저압		(단, 건조한 장소 25[mm] 이상)
	고압	0.08[m] 이상	50[mm] 이상

정달 40 ② 41 ④ 42 ① 43 ③ 44 ③ 45 ②

- 46 합성수지관 상호 및 관과 박스를 접속 시 삽입하는 깊이는 관 바깥지름의 몇 배 이상으로 하여야 하는가? (단, 접착제를 사용하는 경우가 아니다.)
 - ① 0.6배
- ② 0.8배
- ③ 1.2배
- ④ 1.6배

합성수지관 공사의 시설기준

- 1) 전선은 연선일 것. 단, 단면적 10[mm²](알루미늄선 단면적 16[mm²]) 이하의 것은 적용하지 않는다.
- 2) 전선은 합성수지관 안에서 접속점이 없도록 할 것
- 3) 관 상호 간, 관과 박스를 접속할 경우 관의 삽입 깊이는 관 바 깥지름의 1.2배 이상(단, 접착제를 사용하는 경우 0.8배 이상)
- 4) 지지점 간 거리는 1.5[m] 이하
- 47 터널·갱도 기타 유사한 장소에서 사람이 상시 통행하는 터널 내의 공사방법으로 적절하지 않는 것은?
 - ① 금속제 가요전선관 공사
 - ② 금속관 공사
 - ③ 합성수지관 공사
 - ④ 금속몰드 공사

사람이 상시 통행하는 터널 내 공사 금속관 공사, 합성수지관 공사, 금속제 가요전선관 공사, 케이블 공사, 애자 공사가 가능하다.

- 48 합성수지제 가요전선관의 호칭은?
 - ① 홀수인 안지름
- ② 짝수인 바깥지름
- ③ 짝수인 안지름
- ④ 홀수인 바깥지름

합성수지제 가요전선관의 호칭

안지름의 크기를 기준으로 한 짝수호칭을 갖는다(14, 16, 22, 28 등).

- 49 금속덕트 내에 절연전선을 넣을 경우 금속덕트의 크기는 전 선의 피복절연물을 포함한 단면적의 총 합계가 금속덕트 내 단 면적의 몇 [%] 이하가 되도록 선정하여야 하는가? ❤️만출
 - ① 20

2 32

3 48

4 50

금속덕트 공사의 시설기준

접지공사를 하여야 한다.

- 1) 전선은 절연전선(옥외용 비닐 절연전선을 제외한다)일 것
- 2) 금속덕트 안에는 전선에 접속점이 없도록 할 것
- 3) 덕트를 조영재에 붙이는 경우에는 덕트의 지지점 간의 거리는 3[m] 이하
- 4) 덕트의 끝 부분은 막고, 물이 고이는 부분이 만들어지지 않도 록 할 것
- 5) 금속덕트에 넣는 전선의 단면적(절연피복의 단면적을 포함한다)의 합계는 덕트의 내부 단면적의 20[%] 이하(단, 전광표시장치 기타이와 유사한 장치 또는 제어회로 등의 배선만을 넣는 경우 50[%] 이하)
- 50 관광업 및 숙박시설의 객실 입구등을 시설하는 경우 몇 분이내에 소등되는 타임스위치를 시설하여야만 하는가?
 - ① 1분

② 2분

③ 3분

④ 5분

조명용 전등을 설치할 때에는 다음에 의하여 타임스위치를 시설하여야 한다.

- 1) 「관광 진흥법」과 「공중위생법」에 의한 관광숙박업 또는 숙박 업(여인숙업을 제외한다)에 이용되는 객실의 입구등은 1분 이 내에 소등되는 것
- 2) 일반주택 및 아파트 각 호실의 현관등은 3분 이내에 소등되는 것

정답

51 고압 가공인입선이 도로를 횡단할 경우 설치 높이는?

- ① 3[m] 이상
- ② 3.5[m] 이상
- ③ 5[m] 이상
- ④ 6[m] 이상

가공인입선의 지표상 높이

저압	고압
5[m] 이상	6[m] 이상
6.5[m] 이상	6.5[m] 이상
×	3.5[m] 이상
3[m]	3.5[m] 이상
	5[m] 이상 6.5[m] 이상 ×

52 금속전선관 공사에서 사용하는 후강 전선관의 규격이 아닌 것은?

① 16

2 22

③ 28

48

금속관 공사(접지공사를 할 것)

- 1) 1본의 길이 : 3.66(3.6)[m]
- 2) 금속관의 종류와 규격
 - 후강 전선관(안지름을 기준으로 한 짝수) 16, 22, 28, 36, 42, 54, 70, 82, 92, 104[mm] (10종)
 - 박강 전선관(바깥지름을 기준으로 한 홀수) 19, 25, 31, 39, 51, 63, 75[mm] (7종)

53 배전반 및 분전반과 연결된 배관을 변경하거나 이미 설치되 어 있는 캐비닛에 구멍을 뚫을 때 필요한 공구는?

- ① 오스터
- ② 클리퍼
- ③ 토치램프
- ④ 녹아웃펀치

녹아웃펀치

배전반 및 분전반과 연결된 배관을 변경하거나 이미 설치되어 있 는 캐비닛에 구멍을 뚫을 때 사용한다.

- 54 옥내배선 공사에서 절연전선의 피복을 벗길 때 사용하면 편 리한 공구는?
 - ① 와이어 스트리퍼
- ② 롱로즈
- ③ 압착펚치
- ④ 플라이어

와이어 스트리퍼

전선의 피복을 자동으로 벗기는 경우 공구를 말한다.

55 한국전기설비규정에 의하여 가공전선에 케이블을 사용하는 경우 케이블은 조가용선에 시설하여야 한다. 조가용선의 굵 기는 몇 [mm²] 이상이어야만 하는가?

① 16

② 20

③ 22

4 24

가공 케이블의 시설

조가용선 시설 : 접지공사를 한다.

- 1) 케이블은 조가용선에 행거로 시설할 것. 이 경우 고압인 경우 그 행거의 간격은 50[cm] 이하로 시설하여야 한다.
- 2) 조가용선은 인장강도 5.93[kN] 이상의 연선 또는 22[mm²] 이상의 아연도철연선이어야 한다.
- 3) 금속테이프 등은 20[cm] 이하 간격을 유지하며 나선상으로 감 는다.

56 450/750[V] 일반용 단심 비닐 절연전선의 약호는? **원**

① NRI

(2) NR

③ OW

(4) OC

명칭(약호)	용도
인입용 비닐 절연전선(DV)	저압 가공 인입용으로 사용
옥외용 비닐 절연전선(OW)	저압 가공 배전선(옥외용)
옥외용 가교폴리에틸렌 절연전선(OC)	고압 가공전선로에 사용
450/750[V] 일반용 단심 비닐 절연전 선(NR)	옥내배선용으로 주로 사용
형광등 전선(FL)	형광등용 안정기의 2차배선

정말 51 ④ 52 ④ 53 ④ 54 ① 55 ③ 56 ②

- 57 무대·무대마루 밑, 오케스트라 박스 및 영사실의 전로에는 전용의 개폐기 및 과전류 차단기를 시설하여야 한다. 이때 비상조명을 제외한 조명용 분기회로 및 정격 32[A] 이하의 콘센트용 분기회로는 정격 감도전류[mA] 몇 이하의 누전 차 단기로 보호하여야 하는가?
 - ① 20

2 30

③ 40

(4) 100

전시회, 쇼 및 공연장의 전기설비

전시회, 쇼 및 공연장 기타 이들과 유사한 장소에 시설하는 저압 전기설비에 적용한다.

- 1) 무대·무대마루 밑·오케스트라 박스·영사실 기타 사람이나 무 대 도구가 접촉할 우려가 있는 곳에 시설하는 저압 옥내배선, 전구선 또는 이동전선은 사용전압이 400V 이하이어야 한다.
- 2) 비상 조명을 제외한 조명용 분기회로 및 정격 32A 이하의 콘센트용 분기회로는 정격 감도 전류 30mA 이하의 누전 차단기로 보호하여야 한다.
- 58 전동기의 과부하, 결상, 구속운전에 대해 보호하며, 차단 등 의 시간특성을 조절 가능한 보호설비는 무엇인가?
 - ① 과전압 계전기
- ② 전자식 과전류 계전기
- ③ 온도 계전기
- ④ 압력 계전기

전자식 과전류 계전기(EOCR)

전동기의 과부하, 결상, 구속운전에 대해 보호하며, 차단 등의 시 간특성 조절이 가능한 보호설비이다.

- 59 세탁기에 사용하는 콘센트로 적합한 것은?
 - ① 접지극이 없는 15[A]의 2극 콘센트
 - ② 접지극이 있는 15[A]의 2극 콘센트
 - ③ 접지극이 없는 15[A]의 3극 콘센트
 - ④ 접지극이 있는 15[A]의 3극 콘센트

콘센트의 시설

주택의 옥내전로에는 접지극이 있는 콘센트를 사용하며, 가정용의 경우 2극 콘센트를 사용한다.

- 60 UPS에 대한 설명으로 옳은 것은?
 - ① 교류를 직류로 변환하는 장치이다.
 - ② 직류를 교류로 변환하는 장치이다.
 - ③ 무정전전원 공급장치이다.
 - ④ 회전수를 조절하는 장치이다.

UPS

무정전전원을 공급하는 장치를 말한다.

정말 57 ② 58 ② 59 ② 60 ③

08 2023년 1회 CBT 기출복원문제 363

09 2022년 4회 CBT 기출복원문제

- ① 1 전선에 일정량 이상의 전류가 흘러서 온도가 높아지면 절연 물은 열화되고 나빠진다. 각 전선 도체에는 안전하게 흘릴 수 있는 최대전류가 있다. 이 전류를 무엇이라 하는가?
 - ① 평형 전류
- ② 허용 전류
- (3) 불평형 전류 (4) 줄 전류

허용 전류

전선에 안전하게 흘릴 수 있는 최대전류

- **2** 다음 설명 중 잘못된 것은?
 - ① 양전하를 많이 가진 물질은 전위가 낮다.
 - ② 1초 동안에 1[C]의 전기량이 이동하면 전류는 1[A]이 다.
 - ③ 전위차가 높으면 높을수록 전류는 잘 흐른다.
 - ④ 직류에서 전류의 방향은 전자의 이동방향과는 반대방 향이다

양전하를 많이 가진 물질은 전위가 높다.

- $(3) 20[\Omega], 30[\Omega], 60[\Omega] 의 저항 3개를 병렬로 접속하고 여$ 기에 60[V]의 전압을 가했을 때, 이 회로에 흐르는 전체 전 류는 몇 [A]인가?
 - ① 3[A]
- ② 6[A]
- ③ 30[A]
- 4 60[A]

병렬회로의 합성저항

$$R = \frac{1}{\frac{1}{R_1} + \frac{1}{R_2} + \frac{1}{R_3}} = \frac{1}{\frac{1}{20} + \frac{1}{30} + \frac{1}{60}} = 10[\Omega]$$

전체 전류
$$I=\frac{V}{R}=\frac{60}{10}=6[\mathrm{A}]$$

- **4** 기전력 1.5. 내부저항 0.1[Ω]인 전지 10개를 직력로 연결 하여 $2[\Omega]$ 의 저항을 가진 전구에 연결할 때 전구에 흐르는 전류는 몇 [A]인가?
 - ① 2

2 3

(3) 4

(4) 5

전지의 직렬회로 전류

$$I \!=\! \frac{n\,V_1}{nr_1 + R} \!=\! \frac{10 \!\times\! 1.5}{10 \!\times\! 0.1 \!+\! 2} \!=\! 5 [\mathrm{A}]$$

- **5** 20분간에 876,000[J]의 일을 할 때 전력은 몇 [kW]인가?
 - ① 0.73
- ② 90
- ③ 120

4 135

일(에너지=전력량) : $W[J] = Pt[W \cdot Sec]$

전력 :
$$P = \frac{W[\mathsf{J}]}{t\,[\mathsf{sec}]} = \frac{876,000}{20 \times 60} = 730 [\mathsf{W}] = 0.73 [\mathsf{kW}]$$

- 6 정격전압에서 1[kW]의 전력을 소비하는 저항에 정격의 90[%] 전압을 가했을 때, 전력은 몇 [W]가 되는가?
 - ① 630[W]
- 2 780[W]
- ③ 810[W]
- 4 900[W]

전력과 전압의 관계 : $P = \frac{V^2}{R} = 1 \text{[kW]} = 1,000 \text{[W]}$

정격의 90[%] 전압을 가했을 때(0.9 1/)

$$P' = \frac{(0.9 V)^2}{R} = 0.9^2 \times \frac{V^2}{R} = 0.81 \times 1,000 = 810 [W]$$

- 07 4×10^{-5} [C]과 6×10^{-5} [C]의 두 전하가 자유공간에 2[m] 의 거리에 있을 때, 그 사이에 작용하는 힘은?
 - ① 5.4[N]. 흡입력이 작용한다.
 - ② 5.4[N], 반발력이 작용한다.
 - ③ 7.9[N], 흡인력이 작용한다.
 - ④ 7.9[N]. 반발력이 작용한다.

진공 중의 두 점전하 사이에 작용하는 힘

1) 같은(동일) 부호의 전류 : 반발력

2) 쿨롱의 힘 : $F = \frac{Q_1 Q_2}{4\pi \, \varepsilon_0 \, r^2} = 9 \times 10^9 \times \frac{Q_1 Q_2}{r^2} [\text{N}]$ $=9\times10^9\times\frac{4\times10^{-5}\times6\times10^{-5}}{2^2}=5.4[N]$

- 8 전기장에 대한 설명으로 옳지 않은 것은?
 - ① 대전된 무한장 원통의 내부 전기장은 0이다.
 - ② 대전된 구의 내부 전기장은 0이다.
 - ③ 대전된 도체 내부의 전하 및 전기장은 모두 0이다.
 - ④ 도체 표면의 전기장은 그 표면에 평행이다.

도체 표면의 전기장은 그 표면에 수직방향이다.

- 9 2[µF]과 3[µF]의 직렬회로에서 3[µF]의 양단에 60[V]의 전 압이 가해졌다면, 이 회로의 전 전기량은 몇 [µC]인가?
 - ① 60

2 180

③ 24

4 360

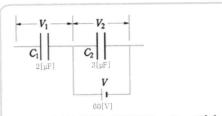

양단에 60[V]의 전압이 가해졌다면 : $V_2=60[V]$

전기량: $Q = C_2 V_2 = 3 \times 60 = 180 [\mu C]$

 C_1 , C_2 를 직렬로 접속한 회로에 C_3 를 병렬로 접속하였다. 이 회로의 합성 정전용량[F]은?

①
$$\frac{1}{\frac{1}{C_1} + \frac{1}{C_2}} + C_3$$
 ② $\frac{1}{\frac{1}{C_2} + \frac{1}{C_3}} + C_1$

$$\frac{C_1 + C_2}{C_3}$$

$$(4) C_1 + C_2 + \frac{1}{C_3}$$

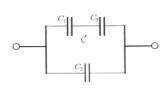

 $C_1,\ C_2$ 를 직렬 접속 시 합성 정전용량 : $C' = \frac{1}{\frac{1}{C_1} + \frac{1}{C_2}}$

 C', C_3 를 병렬 접속 시 합성 정전용량

$$C' + C_3 = \frac{1}{\frac{1}{C_1} + \frac{1}{C_2}} + C_3$$

기 공기 중에서 m[Wb]으로부터 나오는 자력선의 총수는?

① $\frac{\mu_0}{m}$

 $\Im \frac{m}{\mu_0}$

 $4 \mu_0 m$

1) 공기 중 : $N = \frac{m}{\mu_0} \; (\mu_0 \; : \; 공기 \; 중의 \; 투자율)$

2) 자성체 : $N = \frac{m}{\mu} = \frac{m}{\mu_r \mu_0} \; (\mu = \mu_r \mu_0 \; : \; 자성체의 투자율)$

12 무한장 솔레노이드의 단위길이당 권수가 $n[\bar{\mathbf{a}}/\mathbf{m}]$ 이고 전류 15 전기저항 25 $[\Omega]$ 에 50[V]의 사인파 전압을 가할 때 전류의 가 I[A]가 흐르면 솔레노이드 중심의 자계 H[AT/m]는?

 \bigcirc $\frac{I}{r}$

(2) nI

 $3 \frac{n}{I}$

 \bigcirc nI^2

무한장 솔레노이드

- 1) 권수(N) : $H = \frac{NI}{I}$ [AT/m]
- 2) 단위 길이당 권수 $\left(n = \frac{N}{I}\right)$: H = nI [AT/m]
- 13 "자기저항은 자기회로의 길이에 (@)하고 자로의 단면적과 투자율의 곱에 (ⓑ)한다."() 안에 들어갈 말은?
 - ① @ 비례, ⑤ 반비례 ② @ 반비례, ⑥ 비례

 - ③ a 비례, b 비례 4 a 반비례, b 반비례

자기저항 : $R_m = \frac{l}{uS} [AT/Wb]$

- 1) $R_m ∝ l$: 길이에 비례
- 2) $R_m extstyle frac{1}{S imes u}$: 단면적과 투자율의 곱에 반비례
- 14 평등자장 내에 있는 도선에 전류가 흐를 때 자장의 방향과 어떤 각도로 되어 있으면 작용하는 힘이 최대가 되는가?
 - ① 30°

② 45°

③ 60°

(4) 90°

자기장 안에 전류가 흐르는 도선을 놓으면 작용하는 힘

- 1) 전자력 : $F = IBl \sin \theta \rightarrow F \propto \sin \theta$
- 2) $\sin 90^\circ = 1$ 일 때가 최대 $\rightarrow \theta = 90^\circ$

- 순시값은? (단. 각속도 ω =377[rad/sec])
 - $\bigcirc 2\sin 377t$
- ② $2\sqrt{2} \sin 377t$
- ③ 4sin377t
- (4) $4\sqrt{2} \sin 377t$

전류의 실효값 : $I = \frac{V}{R} = \frac{50}{25} = 2[A]$

순시값 : $i = I_m \sin \omega t = \sqrt{2} I \sin \omega t = 2\sqrt{2} \sin 377t$ [A]

- **16** 전압 $v = \sqrt{2} V_{\sin} \left(\omega t \frac{\pi}{3} \right)$ [V]를 공급하여 전류 i = $\sqrt{2} I \sin \left(\omega t - \frac{\pi}{6}\right)$ [A]가 흘렀다면 위상차는 어떻게 되는가?
 - ① 전류가 $\pi/3$ 만큼 앞선다.
 - ② 전압이 $\pi/3$ 만큼 앞선다.
 - ③ 전압이 $\pi/6$ 만큼 앞선다.
 - ④ 전류가 π/6만큼 앞선다.

전압의 위상 (θ_v) : $\theta_v = -\frac{\pi}{3}$

전류의 위상 (θ_i) : $\theta_i = -\frac{\pi}{6}$

전압의 위상차

$$\theta_{v-i}=\theta_v-\theta_i=-rac{\pi}{3}-\left(-rac{\pi}{6}
ight)\!\!=\!\!-rac{\pi}{6}$$
(뒤진다.)

$$\theta_{i-v}=\theta_i-\theta_v=-rac{\pi}{6}-\left(-rac{\pi}{3}
ight)=rac{\pi}{6}$$
(앞선다.)

- 17 저항 $8[\Omega]$ 과 코일이 직렬로 접속된 회로에 200[V]의 교류 전압을 가하면, 20[A]의 전류가 흐른다. 코일의 리액턴스는 몇 $[\Omega]$ 인가?
 - ① 2

2 4

3 6

4 8

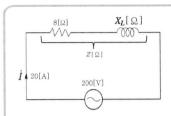

전체 임피던스 : $Z = \frac{V}{I} = \frac{200}{20} = 10[\Omega]$

RL 직렬회로의 임피던스 : $Z=\sqrt{R^2+X_L^2}$

코일의 리액턴스: $X_L = \sqrt{Z^2 - R^2} = \sqrt{10^2 - 8^2} = 6[\Omega]$

18 200[V]의 교류전원에 선풍기를 접속하고 전력과 전류를 측정하였더니 600[W], 5[A]이었다. 이 선풍기의 역률은?

① 0.5

② 0.6

③ 0.7

4 0.8

소비전력 : $P = VI \cos \theta[W]$

역률 : $\cos\theta = \frac{P}{VI} = \frac{600}{200 \times 5} = 0.6$

- **19** 평형 3상 교류회로의 Y회로로부터 △회로로 등가 변환하기 위해서는 어떻게 하여야 하는가?
 - ① 각 상의 임피던스를 3배로 한다.
 - ② 각 상의 임피던스를 $\sqrt{3}$ 배로 한다.
 - ③ 각 상의 임피던스를 $\sqrt{2}$ 배로 한다.
 - ④ 각 상의 임피던스를 $\frac{1}{3}$ 로 한다.

임피던스변환($Y \rightarrow \Delta$)

 $Z_{\!\scriptscriptstyle \Lambda} = Z_{\!\scriptscriptstyle Y} \! imes \! 3[\,\Omega]$: 3배로 한다.

20 어느 회로의 전류가 다음과 같을 때, 이 회로에 대한 전류의 실효값은?

$$i = 3 + 10\sqrt{2}\sin\omega t + 5\sqrt{2}\sin3\omega t$$
[A]

① 11.6

2 22.3

3 44

④ 50.6

직류분의 실효값 : $I_0 = 3[A]$

기본파의 실효값 : $I_1 = \frac{I_{m1}}{\sqrt{2}} = \frac{10\sqrt{2}}{\sqrt{2}} = 10 {\rm [A]}$

3고조파의 실효값 : $I_3 = \frac{I_{m3}}{\sqrt{2}} = \frac{5\sqrt{2}}{\sqrt{2}} = 5 [{\rm A}]$

비정현파의 실효값 전류

 $I = \sqrt{I_0^2 + I_1^2 + I_3^2} = \sqrt{3^2 + 10^2 + 5^2} = 11.6$ [A]

- 21 동기속도 1,800[rpm], 주파수 60[Hz]인 동기 발전기의 극 수는 몇 극인가?
 - ① 10

2 8

③ 4

4 2

동기 발전기의 극수

동기속도 $N_s = \frac{120}{P} f$

극수 $P = \frac{120}{N_s} f = \frac{120}{1,800} \times 60 = 4$ 극

- 22 부흐홀츠 계전기의 설치 위치로 가장 적당한 것은?
 - ① 변압기 주 탱크 내부
 - ② 콘서베이터 내부
 - ③ 변압기 고압 측 부싱
 - ④ 변압기 주 탱크와 콘서베이터 사이

부흐홀츠 계전기

변압기 내부 고장 보호에 사용되는 부흐홀츠 계전기는 변압기의 주 탱크와 콘서베이터 사이에 설치한다.

정답 17 ③ 18 ② 19 ① 20 ① 21 ③ 22 ④

23 1차 전압 13,200[V], 2차 전압 220[V]인 단상 변압기의 1차 **26** 동기기의 전기자 권선법이 아닌 것은? 에 6.000[V]의 전압을 가하면 2차 전압은 몇 [V]인가?

世上

① 100

2 200

③ 50

④ 250

변압기의 권수비

$$a = \frac{V_1}{V_2} = \frac{N_1}{N_2} = \frac{I_2}{I_1} = \sqrt{\frac{Z_1}{Z_2}} = \sqrt{\frac{R_1}{R_2}} = \sqrt{\frac{X_1}{X_2}}$$

$$V_2 = 6000$$

$$V_2 = \frac{V_1}{a} = \frac{6,000}{60} = 100[V]$$

- 24 분권 전동기에 대한 설명으로 옳지 않은 것은?
 - ① 계자회로에 퓨즈를 넣어서는 안 되다.
 - ② 부하전류에 따른 속도 변화가 거의 없다.
 - ③ 토크는 전기자 전류의 자승에 비례한다.
 - ④ 계자권선과 전기자권선이 전원에 병렬로 접속되어 있다.

분권 전동기(정속도 전동기)

- 1) 무여자 운전하지 말 것
- 2) 계자권선을 단선시키지 말 것

무여자 운전을 하거나 계자권선을 단선시킬 경우 위험속도에 도달 할 수 있다.

$$T \propto I_a \propto \frac{1}{N}$$

토크는 전기자 전류에 비례한다.

- 25 다음 중 단상 유도 전동기의 기동 방법 중 기동 토크가 가장 큰 것은?
 - ① 분상 기동형 ② 반발 유도형
 - ③ 콘덴서 기동형
- ④ 반발 기동형

단상 유도 전동기의 기동 토크가 큰 순서 반발 기동형 > 반발 유도형 > 콘덴서 기동형 > 분상 기동형 > 셰이딩 코일형

- ① 2층권
- ② 단절권
- ③ 중권
- ④ 전절권

동기기의 전기자 권선법은 고상권, 폐로권, 이층권, 중권으로서 분 포권, 단절권을 사용한다.

- 27 6국 1,200[rpm] 동기 발전기로 병렬 운전하는 극수 8극의 교류 발전기의 회전수는 몇 [rpm]인가?
 - ① 3,600
- ② 1.800

③ 900

④ 750

동기 발전기의 병렬 운전

병렬 운전 시 주파수가 같아야 하므로 6극과 8극의 발전기는 주 파수가 같다.

$$\therefore N_s = \frac{120}{P} f$$

여기서
$$f = \frac{N_s \times P}{120} = \frac{1,200 \times 6}{120} = 60 [\text{Hz}]$$

8극의 회전수
$$N_s=\frac{120}{P}f=\frac{120}{8} imes60=900 \mathrm{[rpm]}$$

- 28 반도체 내에서 정공은 어떻게 생성되는가?
 - ① 결합 전자의 이탈
 - ② 자유 전자의 이동
 - ③ 접합 불량
- 4) 확산 용량

정공

결합 전자의 이탈로 전자의 빈자리가 생길 경우 그 빈자리를 정공 이라 한다.

- 흐르는 경우는?
 - ① 기정력의 크기에 차가 있을 때
 - ② 기전력의 위상에 차가 있을 때
 - ③ 부하분담에 차가 있을 때
 - ④ 기전력의 파형에 차가 있을 때
 - 동기 발전기의 병렬 운전 조건
 - 1) 기전력의 크기가 같을 것 ≠ 무효 순환전류 발생(무효 횡류)= 여자전류의 변화 때문
 - 2) 기전력의 위상이 같을 것 ≠ 유효 순환전류 발생(유효 횡류 = 동기화 전류)
 - 3) 기전력의 주파수가 같을 것 \neq 난조발생 $\overset{\mathrm{bVNU}}{\longrightarrow}$ 제동권선 설치
 - 4) 기전력의 파형이 같을 것≠고조파 무효 순환전류 발생
 - 5) 상회전 방향이 같을 것
- 30 다음 중 전력 제어용 반도체 소자가 아닌 것은?
 - ① TRIAC
- ② LED
- ③ IGBT
- 4 GTO

전력 제어용 반도체 소자 LED는 발광소자이다.

31 다음은 3상 유도 전동기의 고정자 권선의 결선도를 나타낸 것이다. 옳은 것은?

- 3상 4극, △결선
- ② 3상 2극, △결선
- ③ 3상 4극, Y결선
- ④ 3상 2극, Y결선

그림은 3상(A, B, C) 4극(1, 2, 3, 4)이 하나의 접점에 연결되어 있으므로 Y결선이다.

- 29 2대의 동기 발전기가 병렬 운전하고 있을 때 동기화 전류가 32 변압기의 1차 권회수 80회. 2차 권회수 320회일 때 2차 측 전압이 100[V]이면 1차 전압은?
 - ① 15

② 25

③ 50

4 100

변압기의 권수비

$$a = \frac{V_1}{V_2} = \frac{N_1}{N_2} = \frac{I_2}{I_1} = \sqrt{\frac{Z_1}{Z_2}} = \sqrt{\frac{R_1}{R_2}} = \sqrt{\frac{X_1}{X_2}}$$

$$a = \frac{N_1}{N_2} = \frac{80}{320} = 0.25$$

$$a = \frac{V_1}{V_2}$$
이므로 $V_1 = a \times V_2 = 0.25 \times 100 = 25 \mathrm{[V]}$

- **33** 전기자 저항이 $0.1[\Omega]$, 전기자 전류 104[A], 유도 기전력 110.4[V]인 직류 분권 발전기의 단자전압은 몇 [V]인가?
 - ① 98

② 100

③ 102

(4) 105

직류 분권 발전기의 유기기전력 E

 $E = V + I_a R_a$

단자전압 V

 $V = E - I_a R_a = 110.4 - 104 \times 0.1 = 100 \text{[V]}$

- 34 직류 발전기의 구조 중 전기자 권선에서 생긴 교류를 직류로 바꾸어 주는 부분을 무엇이라 하는가?
 - ① 계자
- ② 전기자
- ③ 브러쉬
- ④ 정류자

직류 발전기의 구조

1) 계자 : 주 자속을 만드는 부분

2) 전기자 : 주 자속을 끊어 유기기전력을 발생

3) 정류자 : 교류를 직류로 변환

4) 브러쉬 : 내부의 회로와 외부의 회로를 전기적으로 연결

29 ② 30 ② 31 ③ 32 ② 33 ② 34 ④

- 35 20[kVA]의 단상 변압기 2대를 사용하여 V-V결선으로 하고 3상 전원을 얻고자 한다. 이때 여기에 접속시킬 수 있는 3상 부하의 용량은 약 몇 [kVA]인가?
 - ① 34.6

- ③ 54.6
- (4) 66.6

V결선 출력

 $P_V = \sqrt{3} P_1 = \sqrt{3} \times 20 = 34.6 \text{[kVA]}$

- 36 보호를 요하는 회로의 전류가 어떤 일정한 값(정정값) 이상으 로 흘렀을 때 동작하는 계전기는?
 - ① 비율 차동 계전기 ② 과전류 계전기
 - ③ 차동 계전기
- ④ 과전압 계전기

과전류 계전기(OCR)

설정치 이상의 전류가 흐를 때 동작하며 과부하나 단락사고를 보 호하는 기기로서 변류기 2차 측에 설치된다.

- **37** 동기속도 $N_s[\text{rpm}]$, 회전속도 N[rpm], 슬립을 s라 하였을 때 2차 효율은?
 - (1) $(s-1) \times 100$
- ② $(1-s)N_s \times 100$
- $3 \frac{N}{N_c} \times 100$
- $\frac{N_s}{N} \times 100$

유도 전동기의 2차 효율 η_0

효율
$$\eta_2 = \frac{P_0}{P_2} = (1-s) = \frac{N}{N_s} = \frac{\omega}{\omega_s}$$

s : 슬립, N_s : 동기속도, N : 회전자속도,

 ω_s : 동기각속도 $(2\pi N_s)$, ω : 회전자각속도 $(2\pi N)$

38 3상 유도 전동기의 원선도를 그리는 데 필요하지 않는 것은?

- 저항측정
- ② 무부하시험
- ③ 구속시험
- ④ 슬립측정

원선도를 작성 또는 그리기 위해 필요한 시험

- 1) 저항시험
- 2) 무부하시험(개방시험)
- 3) 구속시험
- 39 일반적으로 전압을 높은 전압으로 승압할 때 사용되는 변압 기의 3상 결선방식은?
 - \bigcirc $\triangle \triangle$
- \bigcirc ΔY
- ③ Y-Y
- \bigcirc $Y-\Delta$

승압결선

 Δ 결선은 선간전압과 상전압이 같다. Y결선은 선간전압이 상전압 의 $\sqrt{3}$ 배가 되므로 승압결선이 되어야 한다면 $\Delta - Y$ 결선을 말 한다.

- 40 농형 유도 전동기의 기동법이 아닌 것은?
 - ① 전전압 기동
 - ② △-△ 기동
 - ③ 기동보상기에 의한 기동
 - ④ 리액터 기동

농형 유도 전동기의 기동법

- 1) 직입(전전압) 기동 : 5[kW] 이하
- 2) Y- Δ 기동 : $5\sim15[kW]$ 이하(이때 전전압 기동 시보다 기동 전류가 $\frac{1}{3}$ 배로 감소한다.)
- 3) 기동 보상기법 : 15[kW] 이상(3상 단권변압기 이용)
- 4) 리액터 기동

- 41 다음 중 지중전선로의 매설 방법이 아닌 것은?
 - ① 관로식
- ② 암거식
- ③ 행거식
- ④ 직접 매설식

지중전선로의 케이블

- 1) 매설 방법 : 직접 매설식, 관로식, 암거식
- 2) 매설 깊이
 - 관로식의 매설 깊이 1[m] 이상(단, 중량물의 압력을 받을 우려가 없는 경우라면 0.6[m] 이상 매설)
 - 직접 매설식의 매설 깊이 차량 및 중량물의 압력의 우려가 있다면 1[m], 기타의 경우 0.6[m] 이상
- 42 한국전기설비규정에 따라 합성수지관 상호 접속 시 관을 삽 입하는 깊이는 관 바깥지름의 몇 배 이상으로 하여야 하는 가? (단, 접착제를 사용하는 경우가 아니다.)
 - (1) 0.6

② 0.8

③ 1.0

4 1.2

합성수지관 공사

- 1) 1본의 길이 : 4[m]
- 2) 관 상호 간, 관과 박스를 접속할 경우 관의 삽입 깊이는 관 바 깥지름의 1.2배 이상(단, 접착제를 사용하는 경우 0.8배 이상)
- 3) 지지점 간 거리는 1.5[m] 이하
- 43 금속관에 나사를 내는 공구는?

- ① 오스터
- ② 파이프 커터
- ③ 리머
- ④ 스패너

금속관에 나사를 낼 때 사용되는 공구는 오스터이다.

- 44 한국전기설비규정에 따라 저압전로에 사용하는 배선용 차단 기(산업용)의 정격전류가 30[A]이다. 여기에 39[A]의 전류가 흐를 때 동작시간은 몇 분 이내가 되어야 하는가?
 - ① 30분
- ② 60분
- ③ 90분
- ④ 120분

정격전류	동작시간	부동작전류	동작전류
63[A] 이하	60분	1.05배	1.3배
63[A] 초과	120분	1.05배	1.3배

- 45 고압 가공전선로의 지지물로 철탑을 사용하는 경우 경간은 몇 [m] 이하이어야 하는가?
 - ① 150[m]
- ② 300[m]
- ③ 500[m]
- 4 600[m]

공전선로의 경간	
지지물의 종류	표준경간
목주, A종 철주, A종 철근콘크리트주	150[m] 이하
B종 철주, B종 철큰콘크리트주	250[m] 이하
철탑	600[m] 이하

정달 41 ③ 42 ④ 43 ① 44 ② 45 ④

46 금속관 공사에 대한 설명으로 잘못된 것은?

- ① 금속관을 콘크리트에 매설할 경우 관의 두께는 1.0[mm] 이상일 것
- ② 금속관 안에는 전선의 접속점이 없도록 할 것
- ③ 교류회로에서 전선을 병렬로 사용하는 경우 관내에 전 자적 불평형이 생기지 않도록 할 것
- ④ 관의 호칭에서 후강 전선관은 짝수, 박강 전선관은 홀수로 표시할 것

금속관 공사

- 1) 1본의 길이 : 3.66(3.6)[m]
- 2) 금속관의 종류와 규격
 - 후강 전선관(안지름을 기준으로 한 짝수) 16, 22, 28, 36, 42, 54, 70, 82, 92, 104[mm] (10종)
 - 박강 전선관(바깥지름을 기준으로 한 홀수) 19, 25, 31, 39, 51, 63, 75[mm] (7종)
- 3) 전선은 연선일 것. 단, 다음의 것은 적용하지 않는다. 단면적 10[mm²](알루미늄선 단면적 16[mm²]) 이하의 것
- 4) 전선은 금속관 안에서 접속점이 없도록 할 것
- 5) 콘크리트에 매설되는 금속관의 두께 1.2[mm] 이상(단, 기타의 것 1[mm] 이상)
- 6) 구부러진 금속관 굽은 부분 반지름은 관 안지름의 6배 이상일 것

47 옥외용 비닐 절연전선의 약호(기호)는?

 $\textcircled{1} \ W$

② DV

③ OW

4 NR

명칭(약호)	용도
인입용 비닐 절연전선(DV)	저압 가공 인입용으로 사용
옥외용 비닐 절연전선(OW)	저압 가공 배전선(옥외용)
옥외용 가교폴리에틸렌 절연전선(OC)	고압 가공전선로에 사용
450/750[V] 일반용 단심 비닐 절연전 선(NR)	옥내배선용으로 주로 사용
형광등 전선(FL)	형광등용 안정기의 2차배선

- **48** 대지와의 사이에 전기저항값이 몇 $[\Omega]$ 이하인 값을 유지하는 건축물 \cdot 구조물의 철골 기타의 금속제는 접지공사의 접지 극으로 사용할 수 있는가?
 - ① 2

2 3

③ 10

4 100

철골접지

건축물 및 구조물의 철골 기타의 금속제는 이를 비접지식 고압전로에 시설하는 기계기구의 철대 또는 금속제 외함의 접지공사 또는 비접지식 고압전로와 저압전로를 결합하는 변압기의 저압전로의 접지공사의 접지극으로 사용할 수 있다. 이 경우 대지와의 사이에 전기저항 값이 $2[\Omega]$ 이하의 값을 유지하는 경우에만 한한다.

- **49** 동전선 접속에 S형 슬리브를 직선 접속할 경우 전선을 몇 회 이상 비틀어 사용하여야 하는가?
 - ① 2회

② 4회

③ 5회

④ 7회

동전선의 S형 슬리브의 직선 접속 전선을 2회 이상 비틀어 접속한다.

- 50 터널·갱도 기타 유사한 장소에서 사람이 상시 통행하는 터널 내의 배선방법으로 적절하지 않은 것은? (단, 저압의 경우를 말한다.)
 - ① 라이팅 덕트 배선
 - ② 금속제 가요전선관 배선
 - ③ 합성수지관 배선
 - ④ 애자사용 배선

사람이 상시 통행하는 터널 안 배선 금속관, 합성수지관, 금속제 가요전선관, 애자, 케이블 배선이 가 능하다.

- 5] 저압 가공인입선이 도로를 횡단하는 경우 노면상 높이는 몇 [m] 이상인가?
 - ① 4[m]
- ② 5[m]
- (3) 6[m]
- 4 6.5[m]

가공인인선의	지표상	높이

H ~ I	
저압	고압
5[m] 이상	6[m] 이상
6.5[m] 이상	6.5[m] 이상
×	3.5[m] 이상
3[m]	3.5[m] 이상
	저압 5[m] 이상 6.5[m] 이상 ×

- 52 수전전력 500[kW] 이상인 고압 수전설비의 인입구에 낙뢰 나 혼촉 사고에 의한 이상전압으로부터 선로와 기기를 보호 할 목적으로 시설하는 것은?
 - ① 피뢰기
- ② 단로기
- ③ 누전 차단기
- ④ 배선용 차단기

피뢰기 시설장소

- 1) 발전소, 변전소 또는 이에 준하는 장소의 가공전선 인입구 및 인출구
- 2) 고압 및 특고압 가공전선로로부터 공급을 받는 수용장소의 인입구
- 3) 가공전선로와 지중전선로가 접속되는 곳
- 4) 특고압가공전선로에 접속하는 특고압 배전용 변압기의 고압 및 특고압 측
- 53 티탄을 제조하는 공장으로 먼지가 쌓여진 상태에서 착화된 때에 폭발할 우려가 있는 곳에 저압 옥내배선을 설치하고자 한다. 알맞은 공사방법은? 世上
 - ① 합성수지 몰드 공사 ② 라이팅 덕트 공사
 - ③ 금속몰드 공사
- ④ 금속관 공사

폭연성 먼지(분진)의 전기 공사

- 1) 금속관 공사(폭연성 분진이 존재하는 곳의 금속관 공사에 있어 서 관 상호 간 및 관과 박스의 접속은 5턱 이상의 나사조임을 하다.)
- 2) 케이블 공사(전선은 개장된 케이블 또는 무기물 절연 케이블을 사용)

- 54 큰 건물의 공사에서 콘크리트에 구멍을 뚫어 드라이브 핀을 경제적으로 고정하는 공구는?
 - ① 스패너
- ② 드라이브이트 툴
- ③ 오스터
- ④ 록 아웃 펀치

드라이브이트 툴

콘크리트에 구멍을 뚫어 드라이브 핀을 고정하는 공구를 말한다.

- 55 한국전기설비규정에 따라 전원측에서 분기점 사이에 다른 분 기회로 또는 콘센트의 접속이 없고, 단락의 위험과 화재 및 인체에 대한 위험성이 최소화되도록 시설되는 경우, 분기회 로의 보호장치는 분기회로의 분기점으로부터 몇 [m]까지 이 동하여 설치할 수 있는가?
 - ① 2

2 3

3 4

4) 5

과부하 보호장치의 설치 위치

전원 측에서 분기점 사이에 다른 분기회로 또는 콘센트의 접속이 없고, 단락의 위험과 화재 및 인체에 대한 위험성이 최소화되도록 시설되는 경우, 분기회로의 보호장치는 분기회로의 분기점으로부 터 3[m]까지 이동하여 설치할 수 있다.

- 56 한국전기설비규정에 의해 저압전로 중의 전동기 보호용 과전 류 차단기의 시설에서 과부하 보호장치와 단락보호 전용 퓨 즈를 조합한 장치는 단락보호 전용 퓨즈의 정격전류가 어떻 게 되어야 하는가?
 - ① 과부하 보호장치의 설정 전류값 이하가 되도록 시설한 것일 것
 - ② 과부하 보호장치의 설정 전류값 이상이 되도록 시설한 것일 것
 - ③ 과부하 보호장치의 설정 전류값 미만이 되도록 시설한 것일 것
 - ④ 과부하 보호장치의 설정 전류값 초과가 되도록 시설한 것일 것

저압전로 중의 전동기 보호용 과전류 보호장치의 시설 저압전로 중의 전동기 보호용 과전류 차단기의 시설에서 과부하 보호장치와 단락보호 전용 퓨즈를 조합한 장치는 단락보호 전용 퓨즈의 정격전류가 과부하 보호장치의 설정 전류값 이하가 되도록 시설한 것일 것

- **57** 한국전기설비규정에 의해 교통신호등 제어장치의 2차 측 배선의 최대 사용전압은 몇 [V] 이하이어야 하는가?
 - ① 150

2 200

③ 300

400

교통신호등의 시설기준

- 1) 사용전압: 교통신호등 제어장치의 2차 측 배선의 최대사용전 압은 300V 이하
- 2) 교통신호등의 인하선 : 전선의 지표상의 높이는 2.5m 이상일 것
- 3) 교통신호등 회로의 사용전압이 150V를 넘는 경우는 전로에 지 락이 생겼을 경우 자동적으로 전로를 차단하는 누전 차단기를 시설할 것

- **58** 옥내의 건조한 콘크리트 또는 신더 콘크리트 플로어 내에 매입할 경우에 시설할 수 있는 공사방법은?
 - ① 라이팅 덕트
- ② 플로어 덕트
- ③ 버스 덕트
- ④ 금속 덕트

플로어 덕트

옥내의 건조한 콘크리트 또는 신더 콘크리트 플로어 내에 매입할 경우에 시설할 수 있는 공사방법이다.

- **59** 다음 중 금속관을 박스에 고정시킬 때 사용되는 것은 무엇이라 하는가?
 - ① 로크너트
- ② 엔트런스캡
- ③ 터미널
- ④ 부싱

로크너트

관을 박스에 고정시킬 때 사용되는 부속품

- 60 배전선로의 보안장치로서 주상변압기의 2차 측, 저압 분기회 로에서 분기점 등에 설치되는 것은? ₩만출
 - ① 콘데서
- ② 캐치홀더
- ③ 컷아웃 스위치
- ④ 피뢰기

배전선로의 주상변압기 보호장치

- 1) 1차 측 : COS(컷아웃 스위치)
- 2) 2차 측 : 캐치홀더

10 2022년 3회 CBT 기출복원문제

- 이 저항이 $R[\Omega]$ 인 도체의 반지름을 $\frac{1}{2}$ 배로 할 때의 저항을 $R_1[\Omega]$ 이라고 한다면 R_1 과 R의 관계는?
 - ① $R_1 = R$
- ② $R_1 = 2R$
- (3) $R_1 = 4R$ (4) $R_1 = 11R$

반지름
$$\frac{1}{2}$$
 감소 : $S'=\pi\left(\frac{r}{2}\right)^2=\frac{1}{4}\pi r^2=\frac{S}{4}$

저항 :
$$R_{\rm l}=rac{
ho l}{S'}=rac{
ho l}{rac{s}{A}}=4rac{
ho l}{s}=4R$$

- 2 어떤 물질을 서로 마찰시키면 물질의 전자의 수가 많아지거나 적어지는 현상이 생긴다. 이를 무엇이라 하는가?
 - ① 방전
- ② 충전
- ③ 대전

④ 감전

대전

물질의 정상 상태에서 마찰에 의해 전자의 수가 많아지거나 적어 져 전기를 띠는 현상

- 3 전압과 전류의 측정범위를 높이기 위해 배율기와 분류기를 사용한다면 전압계와 전류계의 연결 방법 중 맞는 것은?
 - ① 배율기는 전압계와 병렬 연결, 분류기는 전류계와 직렬 연결한다.
 - ② 배율기는 전압계와 직렬 연결, 분류기는 전류계와 병렬 연결한다.
 - ③ 배율기는 전압계와 직렬 연결, 분류기도 전류계와 직렬 연결한다.
 - ④ 배율기는 전압계와 병렬 연결, 분류기도 전류계와 병렬 연결한다.

1) 배율기 : 전압계와 직렬로 연결

2) 분류기 : 전류계와 병렬로 연결

- 4 용량 120[Ah]의 축전지가 있다. 10[A] 전류를 사용하는 부 하가 있다면 몇 시간을 사용할 수 있는가?
 - ① 12[h]
- ② 10[h]

③ 6[h]

(4) 4[h]

축전지 용량 : Q = It[Ah]

축전지 사용시간 : $t = \frac{Q[Ah]}{I[Ah]} = \frac{120}{10} = 12[h]$

- 05 두 종류의 금속의 접합부에 전류를 흘리면 전류의 방향에 따 라 줄열 이외의 열의 흡수 또는 발생 현상이 생긴다. 이 현상 을 무슨 효과라 하는가? 빈출
 - ① 톰슨 효과
- ② 제어벡 효과
- ③ 볼타 효과
 ④ 펠티어 효과

전류에 따른 열의 흡수 또는 발생 현상(줄열 제외)

- 1) 다른 두 종류의 금속을 접합 : 펠티어 효과
- 2) 동일한 종류의 금속을 접합 : 톰슨 효과
- 6 220[V], 50[W] 백열전구 10개를 하루에 10시간만 사용하 였다면 일일 전력량은 몇 [kWh]인가?
 - ① 5

② 10

③ 15

(4) 20

일일 전력량

W = Pt[kWh]

 $=50[W]\times10[h]\times10[7H]$

=5,000[Wh]=5[kWh]

- **07** 내부저항이 $0.5[\Omega]$, 전압 1.5[V]인 전지 5개를 직렬 연결하 **10** 임의의 도체를 접지된 다른 도체가 완전 포위시켜 정전유도 고 양단에 외부저항 $2.5[\Omega]$ 을 연결하면 흐르는 전류는 몇 [A]?I7I?
 - ① 1.0
- ② 1.25
- ③ 1.5

4 2.0

전지의 직렬회로 전류

$$I \!=\! \frac{n\,V_1}{nr_1\!+\!R} \!=\! \frac{5\!\times\!1.5}{5\!\times\!0.5\!+\!2.5} \!=\! \frac{7.5}{5} \!=\! 1.5 [{\rm A}]$$

- 8 전기장의 세기의 단위는?
 - ① H/m
- ② F/m
- ③ N/m
- 4 V/m

전계(전기장, 전장)의 세기의 단위

1)
$$V = Ed \rightarrow E = \frac{V[V]}{r[m]} \rightarrow E[V/m]$$

2)
$$F = EQ \rightarrow E = \frac{F[N]}{Q[C]} \rightarrow E[N/C]$$

- **9** 평행 평판 도체의 정전용량을 증가시키는 방법 중 잘못된 것은?
 - ① 평행 평판 사이의 유전율을 감소시킨다.
 - ② 평행 평판 면적을 증가시킨다.
 - ③ 평행 평판 사이의 간격을 감소시킨다.
 - ④ 평행 평판 사이의 비유전율이 큰 것을 사용한다.

평행판 콘덴서의 정전용량을 증가시키는 방법

$$C = \frac{\varepsilon S}{d} [F]$$

- 1) $C \propto \varepsilon$: 유전율이 클수록 정전용량 증가
- 2) $C \propto S$: 면적이 클수록 정전용량 증가
- 3) $c \propto \frac{1}{d}$: 간격이 작을수록 정전용량 증가

- 현상을 완전 차단하는 것을 무엇이라 하는가?
 - ① 전자차폐
- ② 정전차폐
- ③ 자기차폐
- ④ 전파차폐

정전차폐

- 1) 외부 전기장이 내부에 영향을 미치지 않도록 접지된 도체로 둘 러싸는 방법
- 2) 정전유도 현상의 완전차단이 가능
- 11 정전용량이 7[F]과 3[F]인 콘덴서 2개를 병렬 연결하고 양단 에 1,000[V]를 인가하면 전기량 Q[C]는 얼마인가? \checkmark 변출
 - ① 1×10^4
- ② 1×10^{-4}
- (3) 1×10²
- $4) 1 \times 10^{-2}$

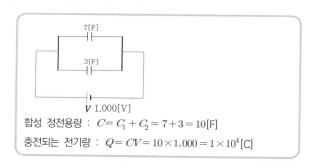

- 12 물질을 자계 안에 놓았는데 아무 반응이 없었다. 이 물질은 어느 자성체인가?
 - ① 강자성체
- ② 반자성체
- ③ 상자성체
- ④ 반강자성체

- 1) 자석을 가까이 하면 매우 약하게 반발하는 물체로 자화되는 자
- 2) 종류 : 금, 은, 동(구리) 등

13 히스테리시스 곡선에서 종축과 횡축의 항목으로 맞는 것은?

A HI A

- ① 종축 : 자속밀도와 잔류자기, 횡축 : 자계와 보자력
- ② 종축 : 자계와 보자력, 횡축 : 자속밀도와 잔류자기
- ③ 종축 : 전속밀도와 잔류자기, 횡축 : 전계와 보자력
- ④ 종축 : 전계와 보자력, 횡축 : 전속밀도와 잔류자기
 - 히스테리시스 곡선
 - 1) 종축 : 자속밀도(B), 종축과 만나는 점 : 잔류자기
 - 2) 횡축 : 자계(H), 횡축과 만나는 점 : 보자력
- **14** 2개의 코일을 서로 근접시켰을 때 한 쪽 코일의 전류가 변화하면 다른 쪽 코일에 유도 기전력이 발생하는 현상을 무엇이라 하는가?
 - ① 상호 결합
- ② 상호 유도
- ③ 자체 유도
- ④ 자체 결합

상호 유도 현상

- 1) 2개의 코일을 서로 근접시켰을 때 한 쪽 코일의 전류가 변화하면 다른 쪽 코일에 유도 기전력이 발생하는 현상
- 2) $e_2 = -M \frac{dI_1}{dt} (M$: 상호 인덕턴스)
- 15 코일의 권수가 100회인 코일에 1초 동안 자속이 0.8[Wb]가 변하였다면 코일에 유기되는 기전력은 몇 [V]인가?
 - ① 40

2 60

③ 80

4 100

기전력의 크기(페러데이 법칙)

$$e = -N \frac{d\phi}{dt} = -100 \times \frac{0.8}{1} = -80 [\mathrm{V}]$$

기전력의 크기는 절대값으로 표현 : e=80[V]

- 16 인덕턴스가 100[H]인 코일에 전류 /[A]를 흘려 전자 에너지가 800[J]이 되었다면 이에 해당하는 전류는 몇 [A]인가?
 - ① 1

2 2

(3) 4

4 8

전자에너지 : $W=\frac{1}{2}LI^2[J]$

전류 :
$$I = \sqrt{\frac{2W}{L}} = \sqrt{\frac{2 \times 800}{100}} = 4$$
[A]

- **17** 교류 30[W], 220[V] 백열전구를 사용하고 있다. 이 백열전 구의 평균값은 몇 [V]인가? **변출**
 - ① 198

2 220

③ 238

4 298

정형파 교류의 파형률 : 파형률 = <u>실효값</u> =1.11 평균값

정형파 교류의 평균값 : 평균값 = $\frac{200}{1.11} = \frac{220}{1.11} = 198 [V]$

- 18 파형률의 공식으로 맞는 것은?
 - ① <u>평균값</u> 실효값
- ②
 실효값

 평균값
- ③ <u>최댓값</u> 실효값
- ④
 최댓값

 평균값

파형률 =
$$\frac{$$
실효값 $}{$ 평균값 $}$, 파고율 = $\frac{$ 최댓값 $}{$ 실효값

- **19** RL 직렬회로에 직류전압 100[V]을 인가했을 때 전류 25[A] 가 흘렀다. 여기에 교류전압 250[V]를 인가했을 때 전류 50[A]가 흘렀다. 저항 $R[\Omega]$ 과 $X_t[\Omega]$ 은 각각 얼마인가?
 - ① $R = 4, X_L = 3$
- ② $R=3, X_L=4$
- (3) R = 5, $X_L = 4$ (4) R = 8, $X_L = 6$

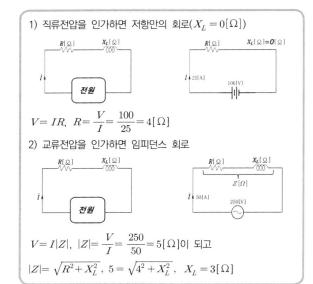

- 20 비정현파의 실효값은?
 - ① 최댓값의 실효값
 - ② 각 고조파의 실효값의 합
 - ③ 각 고조파 실효값의 합의 제곱근
 - ④ 각 파의 실효값의 제곱의 합의 제곱근

비정현파의 실효값 : $V = \sqrt{V_1^2 + V_2^2 + V_3^2 + \cdots}$

- 21 다음 중 반도체 소자가 아닌 것은?
 - ① LED

- ② TRIAC
- ③ GTO
- 4 SCR

반도체 소자

LED의 경우 발광 소자를 말한다.

22 변압기 보호 계전기 중 부흐홀쯔 계전기의 설치 위치는?

- ① 변압기 주 탱크 내부
- ② 콘서베이터 내부
- ③ 변압기 고압 측 부싱
- ④ 변압기 주 탱크와 콘서베이터 사이

부흐홀쯔 계전기

변압기 주 탱크와 콘서베이터 사이에 설치되며 변압기 내부고장을 보호한다.

- 23 동기 발전기의 돌발단락전류를 주로 제한하는 것은?
 - ① 누설리액턴스
- ② 동기리액턴스
- ③ 권선 저항
- ④ 역상리액턴스

단락전류의 특성

- 1) 발전기 단락 시 단락전류 : 처음에는 큰 전류이나 점차 감소
- 2) 순간이나 돌발단락전류를 제한하는 것 : 누설리액턴스
- 3) 지속 또는 영구단락전류를 제한하는 것 : 동기리액턴스
- 24 발전기 권선의 층간단락보호에 가장 적합한 계전기는?
 - ① 과부하 계전기
 - ② 차동 계전기
 - ③ 접지 계전기 ④ 온도 계전기

발전기의 내부고장 보호 계전기

- 1) 차동 계전기
- 2) 비율 차동 계전기
- 25 보호를 요하는 회로의 전류가 어떤 일정한 값(정정값) 이상으 로 흘렀을 때 동작하는 계전기는?
 - ① 과전류 계전기
- ② 과전압 계전기
- ③ 차동 계전기
- ④ 비율 차동 계전기

과전류 계전기(OCR)

설정치 이상의 전류가 흐를 때 동작하며 과부하나 단락사고를 보 호하는 기기로서 변류기 2차 측에 설치된다.

정답 19 ① 20 ④ 21 ① 22 ④ 23 ① 24 ② 25 ①

- 26 동기 발전기의 전기자 권선을 단절권으로 하면?
 - ① 기전력을 높인다.
- ② 절연이 잘 된다.
- ③ 역률이 좋아진다.
- ④ 고조파를 제거한다.
- 동기 발전기의 전기자 권선법 중 단절권 사용 이유
- 1) 고조파를 제거하여 기전력의 파형을 개선한다.
- 2) 동량(권선)이 감소한다.
- **27** 3상 유도 전동기의 운전 중 전압이 80[%]로 저하되면 토크는 몇 [%]가 되는가?
 - ① 90

② 81

③ 72

4 64

유도 전동기의 토크와 전압과의 관계

$$T\!\!\propto V^2\!\!\propto\!\frac{1}{s}\,,\ s\!\propto\!\frac{1}{V^2}$$

V : 전압[V], s : 슬립

 $T \propto V^2$

전압이 20[%] 감소하였기 때문에

 $(0.8 V)^2$ 이 되므로 T = 0.64 = 64 [%]

- 28 직류 발전기가 있다. 자극 수는 6, 전기자 총도체수는 400, 회 전수는 600[rpm]이다. 전기자에 유도되는 기전력이 120[V]라 고 하면, 매 극 매 상당 자속[Wb]는? (단, 전기자 권선은 파 권이다.)
 - ① 0.01
- ② 0.02
- ③ 0.05
- ④ 0.19

직류 발전기의 유기기전력

$$E = \frac{PZ\phi N}{60a}$$
(파권이므로 $a = 2$)

$$\text{Q7} \text{ M} \ \phi = \frac{E \times 60a}{PZN} \text{ [Wb]} = \frac{120 \times 60 \times 2}{6 \times 400 \times 600} = 0.01 \text{ [Wb]}$$

29 동기 전동기의 자기 기동에서 계자권선을 단락하는 이유는?

世首

- ① 기동이 쉽다.
- ② 고전압이 유도된다.
- ③ 기동 권선을 이용한다.
- ④ 전기자 반작용을 방지한다.

동기 전동기의 기동법

1) 자기 기동법 : 제동권선

이때 기동 시 계자권선을 단락하여야 한다. 고전압에 따른 절 연파괴 우려가 있다.

- 2) 기동 전동기법 : 3상 유도 전동기 유도 전동기를 기동 전동기로 사용 시 동기 전동기보다 2극을 적게 한다.
- **30** 유도 전동기의 2차 측 저항을 2배로 하면 그 최대 회전력은 어떻게 되는가?
 - ① $\sqrt{2}$ 배
- ② 변하지 않는다.

③ 2배

④ 4배

비례추이

2차 측의 저항 증가 시 기동 토크가 커지고 기동의 전류가 작아진 다. 그러나 최대토크는 불변이다.

31 다음 중 변압기는 어떤 원리를 이용한 기계기구인가?

- ① 전기자 반작용
- ② 전자유도작용
- ③ 정전유도작용
- ④ 교차 자화 작용

변압기의 원리

변압기는 철심에 2개의 코일을 감고 한쪽 권선에 교류전압을 인가 시 철심의 자속이 흘러 다른 권선을 지나가면서 전자유도작용에 의해 유도기전력이 발생된다.

26 4 27 4 28 1 29 2 30 2 31 2

- **32** 50[Hz]의 변압기에 60[Hz] 전압을 가했을 때 자속밀도는 50[Hz]일 때의 몇 배가 되는가?
 - ① 1.2배 증가
- ② 0.83배 증가
- ③ 1.2배 감소 ④ 0.83배 감소

변압기의 주파수와 자속밀도

 $E=4.44f\phi N$ 으로서 $f\propto \frac{1}{\phi}\propto \frac{1}{R}$ (여기서 ϕ : 자속, B는 자속밀도)

따라서 주파수가 증가하였으므로 자속밀도는 $\frac{50}{60}$ 으로 0.83배로 감소한다.

- 33 직류 전동기 중 무부하 운전이나 벨트운전을 하면 안 되는 전동기는?
 - ① 직권

② 가동복권

③ 분권

④ 차동복권

직류 직권 전동기의 특성

직권 전동기 : 기동 토크가 클 때 속도가 작다(기중기, 전차, 크레 인 등 적합).

- 1) 무부하 운전하지 말 것
- 2) 벨트 운전하지 말 것

무부하 운전과 벨트 운전을 할 경우 위험속도에 도달할 수 있다.

$$T \propto I_a^2 \propto \frac{1}{N^2}$$

- 34 속도를 광범위하게 조정할 수 있으므로 압연기나 엘리베이터 등에 사용되는 직류 전동기는?
 - ① 직권 전동기
- ② 분권 전동기
- ③ 타여자 전동기 ④ 가동 복권 전동기

타여자 전동기

속도를 광범위하게 조정가능하며, 압연기, 엘리베이터 등에 사용

- 35 변압기 V결선의 특징으로 틀린 것은?
 - ① V결선 시 출력은 △결선 시 출력과 그 크기가 같다.
 - ② 단상 변압기 2대로 3상 전력을 공급한다.
 - ③ V결선 시 이용률은 86.6[%]이다.
 - ④ 고장 시 응급처치 방법으로도 쓰인다.

V결선

 $\Delta - \Delta$ 운전 중 1대가 고장이 날 경우 V결선으로 3상 전력을 공 급할 수 있다. 이때 출력은 △결선 시의 57.7[%]가 된다.

- 36 농형 회전자에 비뚤어진 홈을 쓰는 이유는?

 - ① 출력을 높인다. ② 회전수를 증가시킨다.
 - ③ 미관상 좋다.
- ④ 소음을 줄인다.

농형 유도 전동기

회전자에 비뚤어진 홈을 쓰는 이유는 전동기의 소음을 경감시키기 위함이다.

- 37 15[kW], 50[Hz], 4극의 3상 유도 전동기가 있다. 전부하가 걸렸을 때의 슬립이 4[%]라면 이때의 2차(회전자) 측 동손은 몇 [W]인가?
 - ① 625
- ② 1.000

③ 417

4 250

전력변환

- 1) 2차 입력 $P_2 = P_0 + P_{c2} = \frac{P_{c2}}{c}$
- 2) 2차 출력 $P_0 = P_2 P_{c2} = (1-s)P_2$
- 3) 2차 동손 $P_{c2} = P_2 P_0 = sP_2$

 $P_{c2} = sP_2 = 0.04 \times 15,625 = 625 \text{[W]}$

출력 $P_0 = (1-s)P_2$ 이므로

 $P_2 = \frac{15 \times 10^3}{(1 - 0.04)} = 15,625 \text{[W]}$

- 38 복잡한 전기회로를 등가 임피던스를 사용하여 간단히 변화시 킨 회로는?
 - 유도회로
- ② 전개회로
- ③ 등가회로
- ④ 단순회로

등가회로

등가 임피던스를 이용하여 복잡한 전기회로를 간단히 변화시킨 회 로를 말한다.

- **39** 6,600/220[V]인 변압기의 1차에 2,850[V]를 가하면 2차 전압[V]는?
 - ① 90

2 95

③ 120

4 105

변압기 권수비 a

$$a = \frac{V_1}{V_2} = \frac{N_1}{N_2} = \frac{I_2}{I_1} = \sqrt{\frac{Z_1}{Z_2}} = \sqrt{\frac{R_1}{R_2}} = \sqrt{\frac{X_1}{X_2}}$$

$$\therefore \ V_2 = \frac{V_1}{a} \! = \! \frac{2,850}{30} \! = \! 95 [\mathrm{V}]$$

- 40 실리콘 제어 정류기(SCR)의 게이트는 어떤 형의 반도체인가?
 - ① N형

- ② P형
- ③ NP형
- ④ PN형

SCR의 게이트

P형 반도체를 말한다.

41 굵은 전선을 절단할 때 사용하는 전기 공사용 공구는?

世上

- ① 프레셔 툴
- ② 녹아웃 펀치
- ③ 클리퍼
- ④ 파이프 커터

클리퍼

펜치로 절단하기 어려운 굵은 전선을 절단할 때 사용한다.

- **42** 점착성이 없으나 절연성, 내온성 및 내유성이 있어 연피케이 블 접속에 사용되는 테이프는?
 - ① 고무테이프
- ② 리노테이프
- ③ 비닐테이프
- ④ 자기융착테이프

리노테이프

점착성이 없으나 절연성, 내온성 및 내유성이 있어 연피케이블 접속에 사용되는 테이프

- - ① 데드 프런트식 배전반
 - ② 폐쇄식 배전반
 - ③ 철제 수직형 배전반
 - ④ 라이브 프런트식 배전반

폐쇄식 배전반(큐비클형)

점유 면적이 좁고 운전, 보수에 안전하며 신뢰도가 높아 공장, 빌딩 등의 전기실에 많이 사용된다.

44 다음 전선의 접속 시 유의사항으로 옳은 것은?

- ② 전선의 강도를 10[%] 이상 감소시키지 말 것
- ③ 전선의 강도를 20[%] 이상 감소시키지 말 것
- ④ 전선의 강도를 40[%] 이상 감소시키지 말 것

전선의 접속 시 유의사항

- 1) 전선을 접속하는 경우 전기 저항이 증가되지 않도록 할 것
- 2) 전선의 접속 시 전선의 세기를 20[%] 이상 감소시키지 말 것 (80[%] 이상 유지시킬 것)

38 3 39 2 40 2 41 3 42 2 43 2 44 3

- **45** 지지물에 완금, 완목, 애자 등의 장치를 하는 것을 무엇이라 하는가?
 - ① 목주

② 건주

③ 장주

④ 가성

장주

지지물에 완목, 완금 애자 등을 장치하는 공정을 말한다.

- 46 한국전기설비규정에서 정한 저압 애자사용 공사의 경우 전선 상호 간의 거리는 몇 [m]인가?
 - ① 0.025
- 2 0.06

- ③ 0.12
- ④ 0.25

애자사용 공사 시 시설기준

전압	전선과 전선 상호	전선과 조영재
400[V] 이하	0.06[m] 이상	25[mm] 이상
400[V] 초과 저압	0.06[m] 이상	45[mm] 이상 (단, 건조한 장소 25[mm] 이상)
고압	0.08[m] 이상	50[mm] 이상

- **47** 주위온도가 일정 상승률 이상이 되는 경우에 작동하는 것으로 일정한 장소의 열에 의하여 작동하는 화재 감지기는?
 - ① 차동식 분포형 감지기
 - ② 광전식 연기 감지기
 - ③ 이온화식 연기 감지기
 - ④ 차동식 스포트형 감지기

차동식 스포트형 감지기

온도상승률이 어느 한도 이상일 때 동작하는 감지기를 말한다.

- 48 조명기구를 배광에 따라 분류하는 경우 특정한 장소만을 고 조도로 하기 위한 조명기구는?
 - ① 직접 조명기구
- ② 전반확산 조명기구
- ③ 광천장 조명기구
- ④ 반직접 조명기구

직접 조명기구

특정 장소만을 고조도로 하기 위한 조명기구

- 49 교류 배전반에서 전류가 많이 흘러 전류계를 직접 주 회로에 연결할 수 없을 때 사용하는 기기는?
 - ① 전류계용 전환개폐기
- ② 계기용 변류기
- ③ 전압계용 전환개폐기
- ④ 계기용 변압기

CT(계기용 변류기)

교류 전류계의 측정범위를 확대하기 위해 사용되며, 대전류를 소 전류로 변류하다.

- 50 아웃렛 박스 등의 녹아웃의 지름이 관의 지름보다 클 때 관을 박스에 고정시키기 위해 쓰이는 재료의 명칭은?
 - ① 터미널 캡
- ② 링 리듀셔
- ③ 앤트런스 캡
- ④ C형 엘보

링 리듀셔

금속관 공사 시 녹아웃의 지름이 관 지름보다 클 때 관을 박스에 고정하기 위해 사용되는 재료를 링 리듀셔라 한다.

- 51 1종 가요전선관을 시설할 수 있는 장소는?
 - ① 점검할 수 없는 장소
 - ② 전개되지 않는 장소
 - ③ 전개된 장소로서 점검이 불가능한 장소
 - ④ 점검할 수 있는 은폐장소

가요전선관 공사 시설기준

- 1) 가요전선관은 2종 금속제 가요전선관일 것(다만, 전개된 장소 또는 점검할 수 있는 은폐장소에는 1종 가요전선관을 사용할 수 있다.)
- 2) 관을 구부리는 정도는 2종 가요전선관을 시설하고 제거하는 것 이 어려운 장소일 경우 굴곡 반경은 관 안지름의 6배(단, 시설 하고 제거하는 것이 자유로울 경우 3배) 이상

정단

45 ③ 46 ② 47 ④ 48 ① 49 ② 50 ② 51 ④

52 다음 중 경질비닐전선관의 규격이 아닌 것은?

① 22

2 36

③ 50

4) 70

합성수지관(경질비닐전선관) 공사

- 1) 내부식성 특성
- 2) 금속관에 비하여 기계적 강도 약함
- 3) 1본의 길이 : 4[m]
- 4) 종류(안지름을 기준으로 한 짝수호칭) 14. 16. 22. 28. 36. 42. 54. 70. 82[mm]
- 53 금속전선관을 구부릴 때 금속관은 단면이 심하게 변형이 되지 않도록 구부려야 하며, 일반적으로 그 안 측의 반지름은 관 안지름의 몇 배 이상이 되어야 하는가?
 - ① 2배

② 4배

③ 6배

④ 8배

금속관 공사의 시설기준

- 1) 전선은 절연전선(옥외용 비닐 절연전선을 제외한다)일 것
- 2) 전선은 연선일 것. 단, 다음의 것은 적용하지 않는다. 단면적 10[mm²](알루미늄선 단면적 16[mm²]) 이하의 것
- 3) 전선은 금속관 안에서 접속점이 없도록 할 것
- 4) 콘크리트에 매설되는 금속관의 두께 1.2[mm] 이상(단, 기타의 것 1[mm] 이상)
- 5) 구부러진 금속관 굽은 부분 반지름은 관 안지름의 6배 이상일 것
- 54 셀룰로이드, 성냥, 석유류 등 기타 가연성 위험물질을 제조 또는 저장하는 장소의 배선 방법이 아닌 것은?
 - ① 배선은 금속관 배선, 합성수지관 배선 또는 케이블에 의할 것
 - ② 합성수지관 배선에 사용하는 합성수지관 및 박스 기타 부속품은 손상될 우려가 없도록 시설할 것
 - ③ 금속관은 박강 전선관 또는 이와 동등 이상의 강도가 있는 것을 사용할 것
 - ④ 두께가 2[mm] 미만의 합성수지제 전선관을 사용할 것

위험물을 저장 또는 제조하는 장소의 전기 공사

- 1) 금속관 공사
- 2) 케이블 공사
- 3) 합성수지관 공사(두께 2[mm] 미만의 합성수지 전선관 및 난 연성이 없는 콤바인덕트관을 사용하는 것을 제외한다.)
- **55** 고압 전선로에서 사용되는 옥외용 가교폴리에틸렌 절연전선의 약칭은?
 - ① DV

② OW

③ OC

4 HIV

명칭(약호)	용도
인입용 비닐 절연전선(DV)	저압 가공 인입용으로 사용
옥외용 비닐 절연전선(OW)	저압 가공 배전선(옥외용)
옥외용 가교폴리에틸렌 절연전선(OC)	고압 가공전선로에 사용
450/750[V] 일반용 단심 비닐 절연전 선(NR)	옥내배선용으로 주로 사용
형광등 전선(FL)	형광등용 안정기의 2차배선

56 절연전선 중 OW전선이라 함은?

- ① 옥외용 비닐 절연전선
- ② 인입용 비닐 절연전선
- ③ 450/750[V] 일반용 단심비닐 절연전선
- ④ 내열용 비닐 절연전선

명칭(약호)	용도
인입용 비닐 절연전선(DV)	저압 가공 인입용으로 사용
옥외용 비닐 절연전선(OW)	저압 가공 배전선(옥외용)
옥외용 가교폴리에틸렌 절연전선(OC)	고압 가공전선로에 사용
450/750[V] 일반용 단심 비닐 절연전 선(NR)	옥내배선용으로 주로 사용
형광등 전선(FL)	형광등용 안정기의 2차배선

52 3 53 3 54 4 55 3 56 1

- 57 한국전기설비규정에 따라 캡타이어 케이블을 조영재에 시설하 는 경우 그 지지점 간의 거리는 얼마 이하로 하여야 하는가?
 - ① 1.0[m] 이하
- ② 1.5[m] 이하
- ③ 2.0[m] 이하
- ④ 2.5[m] 이하

케이블 공사의 시설기준

- 1) 전선은 케이블 및 캡타이어 케이블일 것
- 2) 전선을 조영재의 아랫면 또는 옆면에 붙이는 경우 지지점 간 거리는 2[m] 이하, 캡타이어 케이블의 경우 1[m] 이하
- 58 가공전선에 케이블을 사용할 경우 케이블은 조가용선으로 지 지하고자 한다. 이때 조가용선은 몇 [mm²] 이상이어야 하는 가? (단, 조가용선은 아연도강연선이다.)
 - ① 22

2 50

③ 100

4 120

가공 케이블의 시설

조가용선 시설 : 접지공사를 한다.

- 1) 케이블은 조가용선에 행거로 시설할 것. 이 경우 고압인 경우 그 행거의 간격은 50[cm] 이하로 시설하여야 한다.
- 2) 조가용선은 인장강도 5.93[kN] 이상의 연선 또는 22[mm²] 이상의 아연도철연선이어야 한다.
- 3) 금속테이프 등은 20[cm] 이하 간격을 유지하며 나선상으로 감 는다.

- 59 접지시스템의 종류가 아닌 것은?
 - ① 단독접지
- ② 통합접지
- ③ 공통접지
- ④ 보호접지

접지시스템의 종류

- 1) 단독접지
- 2) 공통접지
- 3) 통합접지
- 60 대지와의 사이의 전기저항값이 몇 $[\Omega]$ 이하인 값을 유지하 는 건축물 • 구조물의 철골 기타의 금속제는 접지공사의 접지 극으로 사용할 수 있는가?
 - ① 2

2 3

③ 10

4 100

철골전지

건축물 및 구조물의 철골 기타의 금속제는 이를 비접지식 고압전 로에 시설하는 기계기구의 철대 또는 금속제 외함의 접지공사 또는 비접지식 고압전로와 저압전로를 결합하는 변압기의 저압전로의 접 지공사의 접지극으로 사용할 수 있다. 이 경우 대지와의 사이에 전 기저항 값이 $2[\Omega]$ 이하의 값을 유지하는 경우에만 한한다.

11 2022년 2회 CBT 기출복원문제

- **1** 다음 중 가장 무거운 것은?
 - ① 양성자의 질량과 중성자의 질량의 합
 - ② 양성자의 질량과 전자의 질량의 합
 - ③ 워자핵의 질량과 전자의 질량의 합
 - ④ 중성자의 질량과 전자의 질량의 합

핵과 전자의 질량의 합이 가장 무겁다.

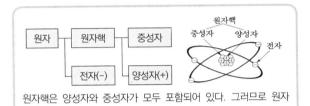

- \square 전 저항 $R_1[\Omega]$, $R_2[\Omega]$ 두 개를 병렬 연결하면 합성저항은 몇 $[\Omega]인가?$
 - ① $\frac{1}{R_1 + R_2}$ ② $\frac{R_1}{R_1 + R_2}$

저항 병렬의 합성저항

$$R' = \frac{1}{\frac{1}{R_1} + \frac{1}{R_2}} = \frac{R_1 R_2}{R_1 + R_2} [\Omega]$$

- \bigcirc 저항 $2[\Omega]$ 과 $8[\Omega]$ 의 저항을 직렬 연결하였다. 이때 합성 콘덕턴스는 몇 [♡]인가?
 - ① 10

② 0.1

3 4

4 1.6

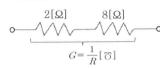

저항 : $R = 2 + 8 = 10[\Omega]$

콘덕턴스 : $G = \frac{1}{R} = \frac{1}{10} = 0.1[]$

- \Box 4 1[m]의 전선의 저항은 10[Ω]이다. 이 전선을 2[m]로 잡아 늘리면 처음의 저항보다 얼마의 저항으로 변하게 되는가? (단. 전선의 체적은 일정하다.) ♥世출
 - \bigcirc 40[Ω]
- $20[\Omega]$
- $3 10[\Omega]$
- (4) $0.1[\Omega]$

직선도체의 체적이 일정할 때

$$v = S \cdot l \rightarrow S = \frac{v}{l} \rightarrow S \propto \frac{1}{l}$$

도체의 길이(2배 증가) : l'=2l

도체의 단면적 : $S' \propto \frac{1}{l'} \propto \frac{1}{2}$, $S' = \frac{1}{2}S$

도체의 저항

$$R'=\rho\frac{l'}{S'}=\rho\frac{2l}{\frac{1}{2}S}=4\times\rho\frac{l}{S}=4R=4\times10=40[\,\Omega]$$

- ○5 두 종류의 금속의 접합부에 전류를 흘리면 전류의 방향에 따 ○7 비유전율이 큰 산화티탄 등을 유전체로 사용한 것으로 극성 라 줄열 이외의 열의 흡수 또는 발생 현상이 생긴다. 이 현상 을 무슨 효과라 하는가?
 - ① 펠티어 효과
- ② 제어벡 효과
- ③ 볼타 효과
- ④ 톰슨 효과

전류에 따른 열의 흡수 또는 발생 현상(줄열 제외)

- 1) 다른 두 종류의 금속을 접합 : 펠티어 효과
- 2) 동일한 종류의 금속을 접합 : 톰슨 효과
- ○6 220[V], 100[W] 백열전구와 220[V], 200[W] 백열전구를 직렬 연결하고 220[V] 전원에 연결할 때 어느 전구가 더 밝 은가?
 - ① 100[W] 백열전구가 더 밝다.
 - ② 200[W] 백열전구가 더 밝다.
 - ③ 같은 밝기다.
 - ④ 수시로 변동한다.

100[W] 전구의 저항 :
$$R_{\!100} = \frac{V^2}{P_{\!100}} = \frac{220^2}{100} = 484 [\,\Omega]$$

200[W] 전구의 저항 :
$$R_{200}=rac{V^2}{P_{200}}=rac{220^2}{200}=242 \mbox{[}\Omega\mbox{]}$$

$$\frac{100[\text{W}]}{200[\text{W}]}$$
 전구의 밝기 $=\frac{100[\text{W}]}{200[\text{W}]}$ 전구의 소비전력 $\frac{100[\text{W}]}{200[\text{W}]}$ 전구의 소비전력

$$\frac{{P_{100}}'}{{P_{200}}'} = \frac{I^2 R_{100}}{I^2 R_{200}} = \frac{484}{242} = 2$$

$$P_{100}{}' = 2P_{200}{}'$$

100[W]의 전구가 200[W]의 전구보다 2배 밝다.

- 이 없으며 가격에 비해 성능이 우수하여 널리 사용되고 있는 콘덴서의 종류는?
 - ① 마일러 콘덴서
 - ② 마이카 콘덴서
 - ③ 세라믹 콘데서
- ④ 전해 콘데서

콘덴서의 종류

- 1) 바리콘 : 공기를 유전체로 사용한 가변용량 콘덴서
- 2) 전해 콘덴서 : 유전체를 얇게 하여 작은 크기에도 큰 용량을 얻 을 수 있는 콘덴서
- 3) 세라믹 콘덴서 : 비유전율이 큰 산화티탄 등을 유전체로 사용 한 것으로 극성이 없으며 가격에 비해 성능이 우수하여 널리 사용되고 있는 콘덴서
- **8** 다음 중 큰 값일수록 좋은 것은?

- 접지저항
- ② 접촉저항
- ③ 도체저항
- ④ 절연저항
- 1) 저항값이 클수록 좋은 것 : 절연저항
- 2) 저항값이 작을수록 좋은 것 : 도체저항, 접촉저항, 접지저항
- 9 평행 평판 도체의 정전용량에 대한 설명 중 틀린 것은?
 - ① 평행 평판 간격에 비례한다.
 - ② 평행 평판 사이의 유전율에 비례한다.
 - ③ 평행 평판 면적에 비례한다.
 - ④ 평행 평판 비유전율에 비례한다.

평행판 콘덴서의 정전용량

$$C = \frac{\varepsilon S}{d}[F]$$

- 1) 간격에 반비례 : $C \propto \frac{1}{d}$
- 2) (비)유전율에 비례 : $C \propto \varepsilon$
- 3) 면적에 비례 : $C \propto S$

- 10 전류에 의한 자기장의 방향을 결정하는 법칙은?
- 世営

- ① 플레밍의 오른손 법칙
- ② 암페어의 오른손 법칙
- ③ 플레밍의 왼손 법칙
- ④ 레쯔 법칙

암페어의 오른손(오른나사) 법칙

전류가 흐르는 방향을 알면 자기장(자계)의 방향을 알 수 있는 법칙

- 전류 I[A]의 전류가 흐르고 있는 도체의 미소 부분 Δl 의 전 11 류에 의해 이 부분이 r[m] 떨어진 지점의 미소 자기장 ΔH [AT/m]를 구하는 비오-샤바르 법칙은?

 - ① $\Delta H = \frac{I\Delta l}{4\pi r^2} \sin\theta$ ② $\Delta H = \frac{I\Delta l}{4\pi r^2} \cos\theta$

비오-사바르의 법칙 : $\Delta H = \frac{I\Delta l}{4\pi r^2}\sin\theta [{\rm AT/m}]$

- 12 자기장 안에 전류가 흐르는 도선을 놓으면 힘이 작용하는데 이 전자력을 응용한 대표적인 것은?
 - ① 전열기
- ② 전동기
- ③ 축전지
- ④ 전등

플레밍의 왼손 법칙

- 1) 자기장 내에 전류가 흐르는 도선을 놓았을 때 작용하는 힘이 발생하는 방향 및 크기를 구하는 법칙
- 2) 전동기의 원리(전자력)

- 13 $B[Wb/m^2]$ 의 평등 자장 중에 길이 l[m]의 도선을 자장의 방향과 직각으로 놓고 이 도체에 /[A]의 전류가 흐르면 도선 에 작용하는 힘은 몇 [N]인가?
 - ① $\frac{I}{Bl}$
- $\bigcirc \frac{1}{IBl}$
- $\Im I^2Bl$
- (4) *IBl*

자기장 안에 전류가 흐르는 도선을 놓으면 작용하는 힘 $F = IBl \sin \theta = IBl \sin 90^{\circ} = IBl[N]$

- 14 2개의 코일을 서로 근접시켰을 때 한 쪽 코일의 전류가 변화 하면 다른 쪽 코일에 유도기전력이 발생하는 현상을 무엇이 라 하는가?
 - ① 상호 결합
- ② 상호 유도
- ③ 자체 유도
- ④ 자체 결합

상호 유도 현상

- 1) 2개의 코일을 서로 근접시켰을 때 한 쪽 코일의 전류가 변화하 면 다른 쪽 코일에 유도기전력이 발생하는 현상
- 2) $e_2 = -M \frac{dI_1}{dt}$ (M: 상호 인덕턴스)
- 15 비투자율이 100인 철심의 자속밀도가 1[Wb/m²]이었다면 단위 체적당 에너지 밀도[J/m³]는?
 - ① $\frac{10^5}{2\pi}$

 $2 \frac{10^5}{4\pi}$

 $3 \frac{10^5}{8\pi}$

 $4 \frac{10^5}{16\pi}$

단위 체적당 에너지 밀도

$$\begin{split} W &= \frac{1}{2} \mu H^2 = \frac{B^2}{2\mu} = \frac{1}{2} H B \, [\text{J/m}^3] \\ W &= \frac{B^2}{2\mu} = \frac{1^2}{2\mu_0 \mu_s} = \frac{1}{2 \times 4\pi \times 10^{-7} \times 100} = \frac{10^5}{8\pi} \, [\text{J/m}^3] \end{split}$$

정말 10 ② 11 ① 12 ② 13 ④ 14 ② 15 ③

- 16 매초 1[A]의 비율로 전류가 변하여 100[V]의 기전력이 유도 될 때 코일의 자기 인덕턴스는 몇 [H]인가?
 - ① 100

(2) 10

③ 1

(4) 0.1

자기 인덕턴스의 유기기전력 : $e = -L\frac{di}{dt}[V]$

자기 인덕턴스 : $L = \left| e \times \frac{dt}{di} \right| = 100 \times \frac{1}{1} = 100 [\mathrm{H}]$

- 17 자기 인턱턴스 $L_1[H]$ 의 코일에 전류 $L_1[A]$ 를 흘릴 때 코일 축적에너지가 $W_1[\mathbf{J}]$ 이었다. 전류를 $I_2=3I_1[\mathbf{A}]$ 으로 흘리고 축적에너지를 일정하게 하려면 $L_2[H]$ 는 얼마인가?

 - ① $L_2 = \frac{1}{9}L_1$ ② $L_2 = \frac{1}{3}L_1$
 - $(3) L_2 = 9L_1$
- $4 L_2 = 3L_1$

코일 축적에너지 : $W_1=rac{1}{2}L_1\,I_1^2[\mathrm{H}],\ W_2=rac{1}{2}L_2\,I_2^2[\mathrm{H}]$

조건 : $W_1 = W_2$, $I_2 = 3I_1$

 $\frac{1}{2}L_1I_1^2 = \frac{1}{2}L_2I_2^2 \rightarrow L_2 = \left(\frac{I_1}{I_2}\right)^2 L_1 = \left(\frac{I_1}{3I_1}\right)^2 L_1 = \frac{1}{9}L_1$

18 \triangle 결선된 3대의 변압기로 공급되는 전력에서 1대를 없애고 V결선으로 바꾸어 전력을 공급하면 출력비는 몇 [%]인가?

- ① 47.7
- 2 57.7
- 3 67.7
- 4 86.6

V결선

- 1) V결선 용량 : $P_V = \sqrt{3} P_1$
- 2) (3상) 이용률 : $\frac{\sqrt{3}}{2} = 0.866 = 86.6$ [%]
- 3) 1대 고장 시 출력비 : $\frac{\sqrt{3}}{3} = 0.577 = 57.7[\%]$

- 19 비정현파를 여러 개의 정현파의 합으로 표시하는 방법은?
 - ① 푸리에 분석
- ② 키르히호프의 법칙
- ③ 노튼의 정리
- ④ 테일러의 분석

푸리에 급수(푸리에 분석)

- 1) 비정현파를 여러 개의 정현파의 합으로 표시하는 방법
- 2) 비사인파 교류를 직류분와 기본파와 고조파의 합으로 표시
- **20** \triangle 결선의 전원에서 선전류가 40[A]이고 선간전압이 220[V]일 때의 상전류[A]는?
 - ① 약 13[A]
- ② 약 23[A]
- ③ 약 42[A]
- ④ 약 64[A]

△결선의 특징

- 1) 상전압 : $V_p = V_l = 220[V]$
- 2) 상전류 : $I_p=\frac{I_l}{\sqrt{3}}=\frac{40}{\sqrt{3}}=23[{\rm A}]$
- 21 다음 중 자기 소호 능력이 우수한 제어용 소자는? Ў빈출
 - ① SCR

- ② TRIAC
- ③ DIAC
- 4 GTO

GTO(Gate Turn Off)

게이트 신호로 정지가 가능하며 자기 소호기능을 갖는다.

22 직류 전동기의 규약효율을 표시하는 식은?

世上

전기기기의 규약효율

1)
$$\eta_{\text{NM}} = \frac{\dot{3}\dot{q}}{\dot{3}\ddot{q} + \dot{q}} \times 100[\%]$$

2)
$$\eta_{전통71} = \frac{ 입력 - 손실}{ 입력} \times 100[\%]$$

23 변압기유의 열화 방지와 관계가 가장 먼 것은?

- ① 브리더방식
- ② 불활성 질소
- ③ 콘서베이터
- ④ 부싱

변압기(절연)유의 열화 방지 대책

- 1) 콘서베이터 방식
- 2) 질소봉입 방식
- 3) 브리더 방식

24 부호홀쯔 계전기의 설치 위치로 가장 적당한 것은? **※번출** ●

- ① 변압기 주 탱크 내부
- ② 콘서베이터 내부
- ③ 변압기 고압 측 부싱
- ④ 변압기 주 탱크와 콘서베이터 사이

부흐홀쯔 계전기 설치 위치

주변압기와 콘서베이터 사이에 설치되는 계전기로서 변압기 내부 고장을 보호한다.

25 반도체로 만든 PN접합은 주로 무슨 작용을 하는가?

- 변조작용
- ② 발진작용
- ③ 증폭작용
- ④ 정류작용

PN접합

PN접합은 정류작용을 한다.

26 직류 직권 전동기에서 벨트를 걸고 운전하면 안 되는 이유 는?

- ① 벨트가 마멸보수가 곤란하므로
- ② 벨트가 벗겨지면 위험속도에 도달하므로
- ③ 손실이 많아지므로
- ④ 직결하지 않으면 속도 제어가 곤란하므로

직류 직권 전동기의 특성

직권 전동기 : 기동 토크가 클 때 속도가 작다(기중기, 전차, 크레 인 등 적합).

- 1) 무부하 운전하지 말 것
- 2) 벨트 운전하지 말 것

무부하 운전과 벨트 운전을 할 경우 위험속도에 도달할 수 있다.

$$T \propto I_a^2 \propto rac{1}{N^2}$$

27 직류 분권 전동기의 계자 저항을 운전 중에 증가시키면 회전 속도는?

- 증가한다.
- ② 감소한다.
- ③ 변화없다.
- ④ 정지한다.

직류 전동기 회전속도와 자속과의 관계

$$N = K \cdot \frac{E}{\phi}$$

$$\therefore \ \phi \propto \frac{1}{N}$$

자속 $(\phi\downarrow)$ $N\uparrow$ 하므로, 계자전류 $(I_f\downarrow)$ $N\uparrow$,

계자저항 $(R_f \uparrow)$ 하면 계자전류 $(I_f \downarrow)$ 하므로 $N \uparrow$ 한다.

정답 22 ④ 23 ④ 24 ④ 25 ④ 26 ② 27 ①

- 28 3상 권선형 유도 전동기의 기동 시 2차 측에 저항을 접속하는 이유는?
 - ① 기동 토크를 크게 하기 위해
 - ② 회전수를 감소시키기 위해
 - ③ 기동 전류를 크게 하기 위해
 - ④ 역률을 개선하기 위해

권선형 유도 전동기의 운전

2차 측에 저항을 접속 시키는 이유는 슬립을 조정하여 기동 토크를 크게 하고 기동전류를 작게 하기 위함이다.

- 29 동기 발전기의 병렬 운전 중에 기전력의 위상차가 생기면?
 - ① 위상이 일치하는 경우보다 출력이 감소한다.
 - ② 부하 분담이 변한다.
 - ③ 무효 순환전류가 흘러 전기자 권선이 과열되다.
 - ④ 유효 순환전류가 흐른다.

동기 발전기의 병렬 운전 조건

- 기전력의 크기가 같을 것 ≠ 무효 순환전류 발생(무효 횡류) = 여자전류의 변화 때문
- 2) 기전력의 위상이 같을 것≠유효 순환전류 발생(유효 횡류 = 동기화 전류)
- 3) 기전력의 주파수가 같을 것 ≠ 난조발생 ^{방시법} 제동권선 설치
- 4) 기전력의 파형이 같을 것≠고조파 무효 순환전류 발생
- 5) 상회전 방향이 같을 것
- **30** 3상 전파 정류회로에서 출력전압의 평균값은? (단, V = 0간전압의 실효값이다.)
 - ① 0.45 V

(2) 0.9 V

31.17 V

(4) 1.35 V

정류방식

1) 단상 반파 : 0.45E 2) 단상 전파 : 0.9E

3) 3상 반파 : 1.17E

3) 3상 만파 : 1.1/E 4) 3상 전파 : 1.35E **31** 동기 발전기에서 전기자 전류가 무부하 유도기전력보다 $\frac{\pi}{2}$ rad 앞서는 경우에 나타나는 전기자 반작용은?

① 증자 작용

동기 전동기

② 감자 작용

③ 교차 자화 작용

④ 직축 반작용

증자 작용

동기 발전기	의 전기자 반작용	
종류	앞선(진상, 진) 전류가 흐를 때	뒤진(지상, 지) 전류가 흐를 때
동기 발전기	증자 작용	감자 작용

32 전기기계에서 있어 와전류손(eddy current loss)을 감소하기 위한 적절한 방법은?

감자 작용

- ① 보상권선을 설치한다.
- ② 규소강판에 성층철심을 사용하다.
- ③ 교류전원을 사용한다.
- ④ 냉각 압연한다.

철심을 규소강판으로 성층하는 이유

철손을 감소시키는 것이 주된 목적으로 히스테리시스손(규소강판) 과 맴돌이(와류)손(성층철심)을 감소시키기 위함이다.

- 33 동기 발전기의 병렬 운전에 필요한 조건이 아닌 것은?
 - ① 기전력의 크기가 같을 것
 - ② 기전력의 위상이 같을 것
 - ③ 기전력의 파형이 같을 것
 - ④ 기전력의 임피던스가 같을 것
 - 동기 발전기의 병렬 운전 조건
 - 1) 기전력의 크기가 같을 것≠무효 순환전류 발생(무효 횡류) = 여자전류의 변화 때문
 - 2) 기전력의 위상이 같을 것≠유효 순환전류 발생(유효 횡류 = 동기화 전류)
 - 3) 기전력의 주파수가 같을 것 \neq 난조발생 $\frac{\text{방지법}}{}$ 제동권선 설치
 - 4) 기전력의 파형이 같을 것≠고조파 무효 순환전류 발생
 - 5) 상회전 방향이 같을 것

정답 28 ① 29 ④ 30 ④ 31 ① 32 ② 33 ④

- 34 발전기를 정격전압 100[V]로 운전하다 무부하 시의 운전전 압이 103[V]가 되었다. 이 발전기의 전압변동률은 몇 [%] 인가?
 - ① 3

2 6

3 8

4 10

전압변동률 ϵ

$$\epsilon = \frac{V_0 - V_n}{V_n} \times 100 = \frac{103 - 100}{100} \times 100 = 3[\%]$$

- **35** 병렬 운전 중인 두 동기 발전기의 유도기전력이 2,000[V], 위 상차 60°, 동기리액턴스를 100[Ω]이라면 유효 순환전류는?
 - 1) 5

② 10

③ 15

4 20

유효 순환전류

$$\begin{split} I_c &= \frac{E}{Z_s} \sin \frac{\delta}{2} \\ &= \frac{2000}{100} \sin \frac{60}{2} = 10 \text{[A]} \end{split}$$

동기기의 경우 동기 임피던스는 동기리액턴스를 실용상 같게 해석 한다.

- 36 다음 중 회전의 방향을 바꿀 수 없는 단상 유도 전동기는 무 엇인가?
 - ① 반발 기동형
- ② 콘덴서 기동형
- ③ 분상 기동형
- ④ 셰이딩 코일형

단상 유도 전동기별 특징

- 1) 반발 기동형 : 브러쉬를 이용
- 2) 콘덴서 기동형 : 기동 토크 우수, 역률 우수
- 3) 분상 기동형 : 기동권선 저항(R) 大, 리액턴스(X) 小
- 4) 셰이딩 코일형 : 회전방향을 바꿀 수 없음

37 교류 전동기를 기동할 때 그림과 같은 기동특성을 가지는 전 동기는? (단, 곡선 (1)~(5)는 기동단계에 대한 토크 특성 곡 선이다.)

- ① 3상 권선형 유도 전동기
- ② 반발 유도 전동기
- ③ 3상 분권 정류자 전동기
- ④ 2중 농형 유도 전동기

비례추이

그림의 곡선은 비례추이 곡선을 말하며 비례추이 가능한 전동기는 권선형 유도 전동기를 말한다.

- 38 13,200/220인 단상 변압기가 있다. 조명부하에 전원을 공급하는데 2차 측에 흐르는 전류가 120[A]라고 한다. 1차 측에 흐르는 전류는 몇 [A]인가?
 - 2

2 20

3 60

4 120

변압기의 권수비 a

$$a = \frac{V_1}{V_2} = \frac{N_1}{N_2} = \frac{V_1}{V_2} = \frac{I_2}{I_1} = \sqrt{\frac{Z_1}{Z_2}} = \sqrt{\frac{R_1}{R_2}} = \sqrt{\frac{X_1}{X_2}}$$

$$a = \frac{V_1}{V_2} = \frac{13,200}{220} = 60$$

1차 전류
$$I_1 = \frac{I_2}{a} = \frac{120}{60} = 2[A]$$

34 ① 35 ② 36 ④ 37 ① 38 ①

- **39** 유도 전동기의 주파수가 60[Hz]에서 운전하다 50[Hz]로 감 **42** 지선의 중간에 넣는 애자의 명칭은? 소 시 회전속도는 몇 배가 되는가?
 - ① 변함이 없다.
- ② 1.2배로 증가
- ③ 1.4배로 증가 ④ 0.83배로 감소

유도 전동기의 속도

$$N \propto \frac{1}{f} = \frac{50}{60} = 0.83$$
배로 감소된다.

- 40 1차 측의 권수가 3,300회, 2차 측의 권수가 330회라면 변 압기의 권수비는?
 - ① 33

(2) 10

 $4) \frac{1}{10}$

변압기 권수비(변압비)

$$\begin{split} a &= \frac{V_1}{V_2} = \frac{N_1}{N_2} = \frac{V_1}{V_2} = \frac{I_2}{I_1} = \sqrt{\frac{Z_1}{Z_2}} = \sqrt{\frac{R_1}{R_2}} = \sqrt{\frac{X_1}{X_2}} \\ a &= \frac{N_1}{N_2} = \frac{3,300}{330} = 10 \end{split}$$

41 450/750 일반용 단심 비닐 절연전선의 약호는?

① RI

② DV

③ NR

4 ACSR

명칭(약호)	용도
인입용 비닐 절연전선(DV)	저압 가공 인입용으로 사용
옥외용 비닐 절연전선(OW)	저압 가공 배전선(옥외용)
옥외용 가교폴리에틸렌 절연전선(OC)	고압 가공전선로에 사용
450/750[V] 일반용 단심 비닐 절연전 선(NR)	옥내배선용으로 주로 사용
형광등 전선(FL)	형광등용 안정기의 2차배선

- - ① 구형애자
- ② 곡핀애자
- ③ 인류애자
- ④ 핀애자

구형애자

지선의 중간에 넣는 애자는 구형애자를 말한다.

43 과전류 차단기를 꼭 설치해야 하는 곳은?

世

- ① 접지공사의 접지도체
- ② 저압 옥내 간선의 전원측 전로
- ③ 다선식 전로의 중성선
- ④ 전로의 일부에 접지공사를 한 저압 가공전선로의 접지 측 전선

과전류 차단기 시설제한장소

- 1) 접지공사의 접지도체
- 2) 다선식 전로의 중성선
- 3) 전로의 일부에 접지공사를 한 저압 가공전선로의 접지측 전선
- 44 최대사용전압이 70[kV]인 중성점 직접 접지식 전로의 절연 내력 시험전압은 몇 [V]인가?
 - ① 35,000[V] ② 42,000[V]
 - ③ 44,800[V]
- 4 50,400[V]
- 1) 절연내력시험 전압(일정배수의 전압을 10분간 시험대상에 가함)

구분		배수	최저전압
7[kV] 이하		최대사용전압×1.5배	500[V]
비접지식	7[kV] 초과	최대사용전압×1.25배	10,500[V]
중성점 다중 접지식	7[kV] 초과 25[kV] 이하	최대사용전압×0.92배	×
중성점 접지식	60[kV] 초과	최대사용전압×1.1배	75,000[V]
중성점	170[kV] 이하	최대사용전압×0.72배	×
직접 접지식	170[kV] 초과	최대사용전압×0.64배	×

2) 직접 접지이며 170[kV] 이하이므로

 $V \times 0.72$, $70 \times 10^3 \times 0.72 = 50,400$ [V]

- 45 전주의 외등 설치 시 조명기구를 전주에 부착하는 경우 설치 높이는 몇 [m] 이상으로 하여야 하는가?
 - ① 3.5

2 4

3 4.5

4) 5

전주의 외등 설치 시 그 높이는 4.5[m] 이상으로 하여야 한다.

- 46 활선 상태에서 전선의 피복을 벗기는 공구는?
 - ① 전선 피박기
- ② 애자 커버
- ③ 와이어 통
- ④ 데드엔드 커버
- 1) 전선 피박기 : 활선 시 전선의 피복을 벗기는 공구
- 2) 애자 커버 : 활선 시 애자를 절연하여 작업자의 부주의로 접촉 되더라도 안전사고가 발생하지 않도록 하는 절연장구
- 3) 와이어 통 : 활선을 작업권 밖으로 밀어낼 때 사용하는 절연봉
- 4) 데드엔드 커버 : 현수애자와 인류클램프의 충전부를 방호
- 47 박강 전선관에서 그 호칭이 잘못된 것은?
 - ① 19[mm]
- ② 16[mm]
- ③ 25[mm]
- ④ 31[mm]

금속관 공사(접지공사를 할 것)

- 1) 1본의 길이 : 3.66(3.6)[m]
- 2) 금속관의 종류와 규격
 - 후강 전선관(안지름을 기준으로 한 짝수) 16, 22, 28, 36, 42, 54, 70, 82, 92, 104[mm] (10종)
 - 박강 전선관(바깥지름을 기준으로 한 홀수) 19, 25, 31, 39, 51, 63, 75[mm] (7종)

- 48 하나의 콘센트에 둘 또는 세 가지의 기구를 사용할 때 끼우 는 플러그는?
 - ① 테이블탭
- ② 멀티탭
- ③ 코드 접속기
- ④ 아이언플러그

멀티탭

하나의 콘센트에 둘 또는 세 가지 기구를 접속할 때 사용된다.

49 단상 3선식 전원(100/200[V])에 100[V]의 전구와 콘센트 및 200[V]의 모터를 시설하고자 한다. 전원 분배가 옳게 결 선된 회로는?

단상 3선식

단상 3선식의 전기방식이란 외선과 중성선 간에서 전압을 얻을 수 있으며 외선과 외선 사이에서 전압을 얻을 수 있다.

조건에서 100[V]는 외선과 중성선 사이 전압을 말하고 200[V]는 외선과 외선 사이의 전압을 말한다.

이때 ®은 전구를 말하고, ©는 콘센트, ®은 모터를 말한다. 따라서 100[V] 라인에는 ®, ©가 연결되어야 하며 200[V] 라인 에는 ®이 연결되어야 옳은 결선이 된다.

45 3 46 1 47 2 48 2 49 1

- 50 가공전선로의 지지물에서 출발하여 다른 지지물을 거치지 아 니하고 수용장소의 인입구에 이르는 부분의 전선을 무엇이라 하는가?
 - ① 가공인입선
- ② 옥외 배선
- ③ 연접인입선
- ④ 연접가공선

가공인입선

지지물에서 출발하여 다른 지지물을 거치지 않고 한 수용장소 인 입구에 이르는 전선을 가공인입선이라 한다.

- 51 전선 6[mm²] 이하의 가는 단선을 직선 접속할 때 어느 접속 방법으로 하여야 하는가?
 - ① 브리타니어 접속
- ② 우산형 접속
- ③ 트위스트 접속
- ④ 슬리브 접속

전선의 접속

- 1) 6[mm²] 이하의 가는 단선 접속 시 트위스트 접속방법을 사용
- 2) 10[mm²] 이상의 굵은 단선 접속 시 브리타니어 접속방법을 사용한다.
- 52 가공전선로에 사용되는 지선의 안전율은 2.5 이상이어야 한 다. 이때 사용되는 지선의 허용 최저 인장하중은 몇 [kN] 이 상인가?
 - ① 2.31
- ② 3.41
- 3 4.31
- 4 5.21

지선

지지물의 강도를 보강한다. 단, 철탑은 사용 제외한다.

- 1) 안전율 : 2.5 이상
- 2) 허용 인장하중: 4.31[kN]
- 3) 소선 수 : 3가닥 이상의 연선
- 4) 소선지름 : 2.6[mm] 이상
- 5) 지선이 도로를 횡단할 경우 5[m] 이상 높이에 설치

53 다음 [보기] 중 금속관, 애자, 합성수지 및 케이블 공사가 모 두 가능한 특수 장소를 옳게 나열한 것은?

-----[보기] -

- ① 화약고 등의 위험장소
- ② 부식성 가스가 있는 장소
- ③ 위험물 등이 존재하는 장소
- ④ 습기가 많은 장소
- (1) (1), (2)
- 2 2, 4
- (3) (2), (3)
- **4 1**, **4**

특수장소의 공사 시설

위 조건에서 애자 공사의 경우 폭연성 및 위험물 등이 존재하는 장소에 시설이 불가하다. 따라서 화약고 및 위험물이 존재하는 장 소가 제외된다.

- 54 전주에서 cos 완철 설치 시 최하단 전력용 완철에서 몇 [m] 하부에 설치하여야 하는가?
 - ① 1.2

- 2 0.9
- ③ 0.75
- 4 0.3

cos 완철의 설치

최하단 전력용 완철에서 0.75[m] 하부에 설치하여야 한다.

- 55 접지저항 측정방법으로 가장 적당한 것은?
 - ① 절연저항계
- ② 전력계
- ③ 교류의 전압, 전류계 ④ 콜라우시 브리지

접지저항 측정법

접지저항을 측정하기 위한 방법은 어스테스터 또는 콜라우시 브리 지법을 말한다.

- 56 커플링을 사용하여 금속관을 서로 접속할 경우 사용되는 공 구는?
 - ① 파이프커터
- ② 파이프바이스
- ③ 파이프벤더
- ④ 파이프렌치

파이프렌치

금속관 공사 시 커플링 사용 시 조이는 공구를 말한다.

57 가연성 분진(소맥분, 전분, 유황 기타 가연성 먼지 등)으로 인 하여 폭발할 우려가 있는 저압 옥내 설비공사로 적절한 것은?

世富

- ① 금속관 공사
- ② 애자 공사
- ③ 가요전선관 공사
- ④ 금속 몰드 공사

가연성 먼지(분진)의 시설공사

- 1) 금속관 공사
- 2) 케이블 공사
- 3) 합성수지관 공사(두께 2mm 미만의 합성수지 전선관 및 난연 성이 없는 콤바인 덕트관을 사용하는 것을 제외한다.)
- 58 보호를 요하는 회로의 전류가 어떤 일정한 값 이상으로 흘렀 을 때 동작하는 계전기는?
 - ① 과전류 계전기
- ② 과전압 계전기
- ③ 차동 계전기
- ④ 비율 차동 계전기

과전류 계전기(OCR)

설정치 이상의 전류가 흐를 때 동작하며 과부하나 단락사고를 보 호하는 기기로서 변류기 2차 측에 설치된다.

- 59 불연성 먼지가 많은 장소에서 시설할 수 없는 저압 옥내배선 방법은?
 - ① 플로어 덕트 공사
- ② 금속관 공사
- ③ 금속덕트 공사
- ④ 애자 공사

불연성 먼지가 많은 장소의 시설

금속관 공사, 금속덕트 공사, 애자 공사, 케이블 공사가 가능하다.

- 60 다음 중 소세력 회로의 전선을 조영재에 붙여 시설할 경우 옳지 않은 것은?
 - ① 전선이 손상을 받을 우려가 있는 곳에 시설하는 경우 적절한 방호장치를 할 것
 - ② 전선은 금속제의 수관 및 가스관 또는 이와 유사한 것 과 접촉되지 않아야 한다.
 - ③ 전선은 케이블인 경우 이외에 공칭 단면적 2.5[mm²] 이상의 연동선 또는 이와 동등 이상의 세기 또는 굵기 일 것
 - ④ 전선은 금속망 또는 금속판을 목조 조영재에 시설하는 경우 전선을 방호장치에 넣어 시설할 것

소세력 회로

전자 개폐기의 조작회로 또는 초인벨·경보벨 등에 접속하는 전로 로서 최대 사용전압이 60V 이하인 것

- 1) 소세력 회로에 전기를 공급하기 위한 절연변압기의 사용전압은 대지전압 300V 이하로 하여야 한다.
- 2) 소세력 회로의 전선을 조영재에 붙여 시설하는 경우에는 다음 에 의하여 시설하여야 한다.

전선은 케이블(통신용 케이블을 포함한다)인 경우 이외에는 공 칭단면적 1mm² 이상의 연동선 또는 이와 동등 이상의 세기 및 굵기의 것일 것

56 4 57 1 58 1 59 1 60 3

12 2022년 1회 CBT 기출복원문제

- ○1 전류를 흐르게 하는 능력을 무엇이라 하는가?
 - ① 전기량
- ② 기전력
- ③ 기자력
- ④ 전자력

기전력의 정의

- 1) 전류를 흐르게 하는 능력
- 2) 전류를 계속 흐르게 하기 위해 전압을 연속적으로 만들어주는 데 필요한 어떤 힘
- 2 동일 저항 4개를 합성하여 양단에 일정 전압을 인가할 때 소 비전력이 가장 커지게 되는 저항 합성은?
 - ① 저항 두 개씩 병렬조합하고 직렬로 조합할 때

 - ③ 저항 네 개를 모두 병렬로 조합핰 때
 - ④ 저항 네 개를 모두 직렬로 조합핰 때

합성저항의 전체 소비전력 : $P = \frac{V^2}{R'}$ [W]

1) 4개 모두 직렬 조합 : R' = 4R(최대)

2) 4개 모두 병렬 조합 : $R' = \frac{R}{4}$ (최소)

3) 모두 병렬로 조합할 때 합성저항(R')이 최소이므로 소비전력이 가장 커진다.

- \bigcirc 3 저항 $2[\Omega]$ 과 $8[\Omega]$ 을 병렬 연결하고 여기에 $10[\Omega]$ 을 직렬 연결하면 전체 합성저항은 몇 $[\Omega]$ 인가?
 - ① 10.6
- (2) 11.6
- ③ 12.6
- 4 20

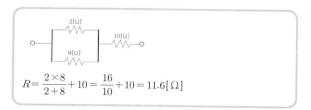

- ullet 5[Ω], 6[Ω], 9[Ω]의 저항 3개가 직렬 접속된 회로에 5[A]의 전류가 흐르면 전체 전압은 몇 [V]인가?
 - ① 200
- ② 150

③ 100

(4) 50

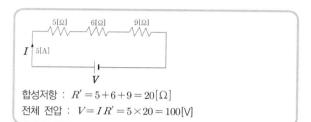

- ② 저항 세 개를 병렬조합하고 하나를 직렬로 조합할 때 05 두 종류의 금속의 접합부에 전류를 흘리면 전류의 방향에 따 라 줄열 이외에 열의 흡수 또는 발생 현상이 생긴다. 이 현상 을 무슨 효과라 하는가?
 - ① 펠티어 효과
- ② 제어벡 효과
- ③ 볼타 효과
- ④ 톰슨 효과

전류에 따른 열의 흡수 또는 발생 현상(줄열 제외) 1) 다른 두 종류의 금속을 접합 : 펠티어 효과 2) 동일한 종류의 금속을 접합 : 톰슨 효과

- (6) 10[F], 5[F]인 콘덴서 두 개를 병렬 연결하고 양단에 <math>100[V] 이 자극의 세기가 m[Wb]이고 길이가 l[m]인 자석의 자기 모 의 전압을 인가할 때 10[F]에 충전되는 전하량[C]은 얼마인 가?
 - ① 1.000
- 2 500
- ③ 2,000
- 4 1,500

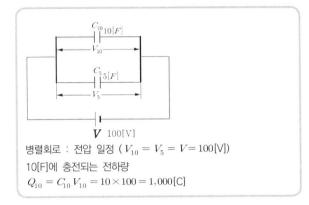

- 7 2[F]의 콘덴서에 100[V]의 전압을 인가하면 콘덴서에 축적 되는 에너지는 몇 [J]인가?
 - (1) 2×10^4
- ② 1×10^4
- (3) 4×10⁴
- $4) 3 \times 10^4$

콘덴서 축적 에너지
$$W = \frac{1}{2} \, C \, V^2 = \frac{1}{2} \times 2 \times 100^2 = 10,000 = 1 \times 10^4 [\mathrm{J}]$$

- 8 진공 중의 두 자극 사이에 작용하는 힘은 몇 [N]인가? (단, m_1, m_2 : 자극의 세기, r : 자극 간의 거리, K : 진공 중의 비례상수)

 - ① $F = K \frac{m_1 m_2}{r}$ ② $F = K \frac{m_1^2 m_2}{r^2}$
 - $(3) F = K \frac{m_1^2 m_2^2}{r}$ $(4) F = K \frac{m_1 m_2}{r^2}$

두 자극 사이에 작용하는 힘(쿨롱의 법칙)

$$F \!=\! \frac{m_1 \, m_2}{4\pi \mu_0 r^2} \!=\! \frac{1}{4\pi \mu_0} \!\times\! \frac{m_1 \, m_2}{r^2} \!=\! K \! \frac{m_1 \, m_2}{r^2} [{\rm N}]$$

- 멘트[Wb·m]는?
 - ① $m l^2$

 \bigcirc m l

 $4 \frac{m^2}{l}$

자기 모멘트 또는 자기쌍극자 모멘트 $M = ml[Wb \cdot m]$

10 전류에 의한 자장의 방향을 결정하는 것은 무슨 법칙인가?

빈출

- ① 비오 샤바르 법칙
- ② 앙페르의 오른손 법칙
- ③ 플레밍의 왼손 법칙
- ④ 레쯔의 법칙

앙페르의 오른손 법칙 전류가 흐르는 방향을 알면 자장(자계)의 방향을 알 수 있는 법칙

히스테리시스 곡선의 종축과 만나는 점은 무엇을 나타내는가? 11

- 잔류자기
- ② 보자력
- ③ 기자력
- ④ 자기저항

히스테리시스 곡선의 만나는 점 1) 종축과 만나는 점 : 잔류자기 2) 횡축과 만나는 점: 보자력

- 12 각각 1[A]의 전류가 흐르는 두 평행 도선에 작용하는 힘이 2×10^{-7} [N/m]이라면 두 도선의 떨어진 거리는 몇 [m]인가?
 - ① 0.5

(2) 1

③ 1.5

4 2.0

평행도선의 작용하는 힘 : $F = \frac{2I_1I_2}{r} imes 10^{-7} [\mathrm{N/m}]$

두 도선의 떨어진 거리(r[m])

$$r = \frac{2I_1I_2}{F} \times 10^{-7} = \frac{2 \times 1 \times 1}{2 \times 10^{-7}} \times 10^{-7} = 1 [\mathrm{m}]$$

- 13 10[Wb/m²]의 평등 자장 중에 길이 2[m]의 도선을 자장의 방향과 30°의 각도로 놓고 이 도체에 10[A]의 전류가 흐르 면 도선에 작용하는 힘은 몇 [N]인가?
 - ① 1,000
- ② 500

③ 200

4 100

자기장 안에 전류가 흐르는 도선을 놓으면 작용하는 힘

 $F = IBl \sin\theta = 10 \times 10 \times 2 \times \sin 30^{\circ} = 100 [N]$

자속밀도 : $B[Wb/m^2]$, 도선의 길이 : l[m]

- 14 자로 길이가 l[m], 면적이 $A[m^2]$ 인 철심의 투자율이 μ 라면 자기저항 $R_{m}[AT/Wb]$ 은?
- $2 \frac{l}{\mu A}$
- $3 \frac{\mu l}{A}$
- \bigcirc $\frac{lA}{\mu}$

자기저항

$$R_{\!\scriptscriptstyle m} = \frac{l}{\mu A} \left[\text{AT/Wb} \right]$$

- 15 교류 실효 전압 100[V], 주파수 60[Hz]인 교류 순시값 전압 표현으로 맞는 것은?
 - ① $v = 100 \sin 120\pi t$ [V]
 - ② $v = 100 \sqrt{2} \sin 60\pi t$ [V]
 - ③ $v = 100\sqrt{2} \sin 120\pi t$ [V]
 - 4 $v = 100 \sin 60 \pi t$ [V]

최대값 : $V_m = \sqrt{2} \ V = 100 \sqrt{2}$

각속도 : $\omega = 2\pi f = 2\pi \times 50 = 100\pi$

실효값 : $v(t) = V_m \sin \omega t = 100 \sqrt{2} \sin(120\pi) t$ [V]

- 16 어떤 정현파 교류 평균 전압이 191[V]이면 실효값은 몇 [V] 인가?
 - ① 212

2 300

③ 119

(4) 416

정현파의 파형률 = <u>실효값</u> = 1.11

실효값=평균값×파형률=191×1.11 ≒ 212[V]

- 17 10[W]의 백열 전구에 100[V]의 교류전압을 사용하고 있다. 이 교류전압의 최대값은 몇 [V]인가?
 - ① 200

2 164

③ 141

④ 70

정현파의 파고율 = $\frac{$ 최대1 $= \sqrt{2}$ 실효1 $= \sqrt{2}$

최대값=실효값×파고율= $100 \times \sqrt{2} = 141 [V]$

- 18 대칭 3상의 주파수와 전압이 같다면 각 상이 이루는 위상차 는 몇 라디안[rad]인가?
 - ① 2π

 $2 \frac{2\pi}{3}$

(3) π

대칭 3상의 각 상의 위상차 : $120\,^\circ$

호도법($360^\circ = 2\pi \text{ [rad]}$) : $120^\circ = \frac{360^\circ}{3} = \frac{2\pi}{3} \text{ [rad]}$

- 19 비정현파의 일그러짐율을 나타내는 왜형률은?

 - 전고조파의 실효값
 ②
 기본파의 실효값

 기본파의 실효값
 전고조파의 실효값
 - 전고조파의 실효값
 ④
 전고조파의 평균값

 제3고조파의 실효값
 ④
 기본파의 평균값

왜형률 = $\frac{전고조파의 실효값}$ 기본파의 실효값

- 20 용량 100[kVA]인 단상 변압기 3대로 △결선하여 3상 전력 을 공급하던 중 1대가 고장으로 V결선하였다면 3상 전력 공 급은 몇 [kVA]인가? 世書
 - ① 100

- ② $100\sqrt{2}$
- $3) 100 \sqrt{3}$
- ④ 300

V결선 출력

 $P_V = \sqrt{3} P_1 = \sqrt{3} \times 100 = 100 \sqrt{3} \text{ [kVA]}$

- 21 변압기 내부고장 보호에 쓰이는 계전기는?
 - ① 접지 계전기
- ② 차동 계전기
- ③ 과전압 계전기
- ④ 역상 계전기

- 변압기 내부고장 보호
- 1) 부흐홀쯔 계전기
- 2) 차동 계전기
- 3) 비율 차동 계전기
- 22 정류방식 중 3상 반파방식의 직류전압의 평균값은 얼마인가? (단, V는 실효값을 말한다.)
 - ① 0.45 V
- ② 0.9 V
- (3) 1.17 V
- ④ 1.35 V

정류방식

1) 단상 반파: 0.45E 2) 단상 전파: 0.9E 3) 3상 반파: 1.17E

4) 3상 전파: 1.35E

- 23 보호를 요하는 회로의 전압이 일정한 값 이상으로 인가되었 을 때 동작하는 계전기는 무엇인가?
 - ① 과전류 계전기
- ② 과전압 계전기
- ③ 비율 차동 계전기 ④ 차동 계전기

OVR(Over Voltage Relay)

과전압 계전기는 회로의 전압이 설정치 이상으로 인가 시 동작한다.

- 24 발전기의 정격전압이 100[V]로 운전하다 무부하 시의 운전 전압이 103[V]가 되었다. 이 발전기의 전압변동률은 몇 [%] 인가? 世
 - 1 4

2 3

③ 11

4 14

전압변동률 ϵ

$$\epsilon = \frac{V_0 - V_n}{V_n} \times 100 = \frac{103 - 100}{100} \times 100 = 3[\%]$$

정말 18 ② 19 ① 20 ③ 21 ② 22 ③ 23 ② 24 ②

- 25 동기 발전기의 전기자 반작용에서 공급전압보다 전기자 전류 28 1차 측의 권수가 3,300회, 2차 측 권수가 330회라면 변압 의 위상이 앞선 경우 어떤 반작용이 일어나는가?
 - ① 교차 자화작용
- ② 증자 작용
- ③ 감자 작용
- ④ 횡축 반작용

동기 발전기	의 전기자 반작용	
종류	앞선(진상, 진) 전류가 흐를 때	뒤진(지상, 지) 전류가 흐를 때
동기 발전기	증자 작용	감자 작용
동기 전동기	감자 작용	증자 작용

- 26 직류 분권 전동기의 자속이 감소하면 회전속도는 어떻게 되는 가?
 - ① 감소한다.
- ② 변함없다.
- ③ 전동기가 정지한다. ④ 증가한다.

직류 전동기 회전속도와 자속과의 관계

$$N = K \cdot \frac{E}{\phi}$$

$$\therefore \phi \propto \frac{1}{N}$$

자속 $(\phi \downarrow)$ $N \uparrow$ 하므로, 계자전류 $(I_f \downarrow)$ $N \uparrow$,

계자저항 $(R_{\!\scriptscriptstyle f}\,\!\!\uparrow)$ 하면 계자전류 $(I_{\!\scriptscriptstyle f}\,\!\!\downarrow)$ 하므로 $N^{\,\!\!\uparrow}$ 한다.

- 27 직류 전동기의 속도 제어법이 아닌 것은?
 - ① 전압 제어법
- ② 계자 제어법
- ③ 저항 제어법
- ④ 위상 제어법
- 1) 전압 제어 : 전압 V를 제어하는 방식으로 광범위한 속도 제어 가 가능하다. 여기서, 워드레오나드 방식과 일그너 방식, 승압 기 방식 등이 있다.
- 2) 계자 제어 : ϕ 의 값을 조절하는 방식으로 정 출력 제어 방식이다.
- 3) 저항 제어 : 저항 R_a 의 값을 조절하는 방식으로 효율이 나쁘다.

- 기의 변압비는?
 - ① 33

(2) 10

 $4) \frac{1}{10}$

변압기 권수비(변압비)

$$a = \frac{V_1}{V_2} = \frac{N_1}{N_2} = \frac{I_2}{I_1} = \sqrt{\frac{Z_1}{Z_2}} = \sqrt{\frac{R_1}{R_2}} = \sqrt{\frac{X_1}{X_2}}$$

$$N_1 = 3.300$$

- $a = \frac{N_1}{N_2} = \frac{3,300}{330} = 10$
- 29 100[kVA] 변압기 2대를 V결선 시 출력은 몇 [kVA]가 되는가?
 - ① 200

- ⁽²⁾ 86.6
- ③ 173.2
- 4 300

V결선 시 출력

$$P_V = \sqrt{3}\,P_1$$

 $=\sqrt{3}\times100=173.2[kVA]$

- **30** 3상 농형 유도 전동기의 $Y-\Delta$ 기동 시의 기동전류와 기동 토크를 전전압 기동 시와 비교하면?
 - ① 전전압 기동의 $\frac{1}{2}$ 로 된다.
 - ② 전전압 기동의 $\sqrt{3}$ 배가 된다.
 - ③ 전전압 기동의 3배로 된다.
 - ④ 전전압 기동의 9배로 된다.
 - 농형 유도 전동기의 기동법
 - 1) 직입(전전압) 기동 : 5[kW] 이하
 - 2) Y- Δ 기동 : $5\sim15[kW]$ 이하(이때 전전압 기동 시보다 기동 전류가 $\frac{1}{3}$ 배로 감소한다.)
 - 3) 기동 보상기법 : 15[kW] 이상(3상 단권변압기 이용)
 - 4) 리액터 기동

- **31** 동기속도 $N_s[\text{rpm}]$, 회전속도 N[rpm], 슬립을 s라 하였을 때 2차 효율은?

 - (1) $(s-1) \times 100$ (2) $(1-s)N_s \times 100$

유도 전동기의 2차 효율 η_2

효율
$$\eta_2 = \frac{P_0}{P_2} = (1-s) = \frac{N}{N_s} = \frac{\omega}{\omega_s}$$

s : 슬립, N_s : 동기속도, N : 회전자속도,

 ω : 동기각속도 $(2\pi N_s)$, ω : 회전자각속도 $(2\pi N)$

32 다음 그림과 같은 기호의 명칭은?

① UJT

- ② SCR
- ③ TRIAC
- 4 GTO

TRIAC(양방향 3단자 소자)

SCR 2개를 역병렬로 접속한 구조를 가지고 있는 소자를 말한다.

- **33** 변압기를 ΔY 결선(delta-star connection)한 경우에 대 한 설명으로 옳지 않은 것은?
 - ① 1차 변전소의 승압용으로 사용된다.
 - ② 1차 선간전압 및 2차 선간전압의 위상차는 60°이다.
 - ③ 제3고조파에 의한 장해가 적다.
 - ④ Y결선의 중성점을 접지할 수 있다.

 $\Delta - Y$ 결선

 $\Delta - Y$ 결선의 경우 델타와 Y결선의 특징을 모두 갖고 있는 방식 으로 승압용 결선이며, 1차 선간전압과 2차 선간전압의 위상차는 30°이며, 한 상의 고장 시 송전이 불가능하다.

- 34 어떤 변압기에서 임피던스 강하가 5[%]인 변압기가 운전 중 단락되었을 때 그 단락전류는 정격전류의 몇 배인가?
 - 1) 5

2 20

③ 50

4) 500

변압기의 단락전류 I_s

$$I_s = \frac{100}{\%Z}I_n = \frac{100}{5} imes I_n$$
이므로

 $I_{s} = 20I_{n}$

- 35 동기 발전기의 전기자 권선을 단절권으로 하면?
 - ① 고조파를 제거한다. ② 절연이 잘 된다.
 - ③ 역률이 좋아진다. ④ 기전력을 높인다.

동기 발전기의 전기자 권선법 단절권 사용 이유

- 1) 고조파를 제거하여 기전력의 파형을 개선한다.
- 2) 동량(권선)이 감소한다.
- 36 3상 유도 전동기의 운전 중 전압이 90[%]로 저하되면 토크 는 몇 [%]가 되는가?
 - ① 90

(2) **8**1

③ 72

(4) 64

유도 전동기의 토크와 전압과의 관계

$$T \propto V^2 \propto \frac{1}{s}, \ s \propto \frac{1}{V^2}$$

V : 전압[V], s : 슬립

 $T \!\! \propto V^2$

전압이 10[%] 감소하였기 때문에 $(0.9 \ V)^2$ 이 되므로 T = 0.81 = 81[%]

정말 31 3 32 3 33 2 34 2 35 ① 36 2

37 다음 중 정속도 전동기에 속하는 것은?

- ① 유도 전동기
- ② 직권 전동기
- ③ 분권 전동기
- ④ 교류 정류자전동기

분권 전동기

가지나 이 감소가 크지 않아 정속도 특성을 나타낸다.

38 농형 유도 전동기의 기동법이 아닌 것은?

- ① 전전압 기동
- ② △-△ 기동
- ③ 기동보상기에 의한 기동
- ④ 리액터 기동

농형 유도 전동기의 기동법

- 1) 직입(전전압) 기동 : 5[kW] 이하
- 2) Y- Δ 기동 : $5\sim15 [\mathrm{kW}]$ 이하(이때 전전압 기동 시보다 기동 전류가 $\frac{1}{3}$ 배로 감소한다.)
- 3) 기동 보상기법 : 15[kW] 이상(3상 단권변압기 이용)
- 4) 리액터 기동

39 변압기의 임피던스 전압이란?

- ① 정격전류가 흐를 때의 변압기 내의 전압강하
- ② 여자전류가 흐를 때의 2차 측 단자전압
- ③ 정격전류가 흐를 때의 2차 측 단자전압
- ④ 2차 단락전류가 흐를 때의 변압기 내의 전압강하

변압기의 임피던스 전압

 $\%Z = \frac{IZ}{E} \times 100 [\%]$ 에서 IZ의 크기를 말하며, 정격의 전류가 흐 를 때 변압기 내의 전압강하를 말한다.

- 40 다음은 분권 발전기를 말한다. 전기자 전류는 100[A]이다. 이때 계자에 흐르는 전류가 6[A]라면 부하에 흐르는 전류는 어떻게 되는가?
 - ① 106

② 100

3 94

4) 90

- 41 일반적으로 큐비클형(cubicle type)이라 하며, 점유 면적이 좁고 운전, 보수에 안전하므로 공장, 빌딩 등 전기실에 많이 사용되는 조립형, 장갑형이 있는 배전반은?
 - ① 데드 프런트식 배전반
 - ② 폐쇄식 배전반
 - ③ 철제 수직형 배전반
 - ④ 라이브 프런트식 배전반

폐쇄식 배전반(큐비클형)

점유 면적이 좁고 운전, 보수에 안전하며 신뢰도가 높아 공장, 빌 딩 등의 전기실에 많이 사용된다.

- 42 노출장소 또는 점검이 가능한 장소에서 제2종 가요전선관을 시설하고 제거하는 것이 부자유로운 경우 곡률 반지름은 안지름의 몇 배 이상으로 하여야 하는가?
 - ① 2배

② 3배

③ 4배

④ 6배

가요전선관 공사 시설기준

- 1) 가요전선관은 2종 금속제 가요전선관일 것(다만, 전개된 장소 또는 점검할 수 있는 은폐장소에는 1종 가요전선관을 사용할 수 있다.)
- 2) 관을 구부리는 정도는 2종 가요전선관을 시설하고 제거하는 것 이 어려운 장소일 경우 굴곡 반경은 관 안지름의 6배(단, 시설 하고 제거하는 것이 자유로울 경우 3배) 이상
- 43 저압 구내 가공인입선에서 사용할 수 있는 전선의 최소 굵기는 몇 [mm] 이상인가? (단, 경간이 15[m]를 초과하는 경우이다.)
 - ① 2.0

2 2.6

3 4

(4) 6

가공인입선의 전선의 굵기

- 1) 저압인 경우 2.6[mm] 이상 DV(인입용 비닐 절연전선) (단, 경간이 15[m] 이하의 경우 2.0[mm] 이상 인입용 비닐 절연전선 사용)
- 2) 고압인 경우 5.0[mm] 경동선
- **44** 다음 중 금속관을 박스에 고정시킬 때 사용되는 것은 무엇이라 하는가?
 - ① 로크너트
- ② 엔트런스캡
- ③ 터미널
- ④ 부싱

로크너트

관을 박스에 고정시킬 때 사용되는 부속품을 말한다.

- 45 합성수지관 상호 접속 시 관을 삽입하는 깊이는 관 바깥지름 의 몇 배 이상으로 하여야 하는가?
 - (1) 0.6

② 0.8

③ 1.0

4 1.2

합성수지관 공사의 시설기준

- 1) 전선은 연선일 것. 단, 단면적 10[mm²](알루미늄선 단면적 16[mm²]) 이하의 것은 적용하지 않는다.
- 2) 전선은 합성수지관 안에서 접속점이 없도록 할 것
- 3) 관 상호 간, 관과 박스를 접속할 경우 관의 삽입 깊이는 관 바 깥지름의 1.2배 이상(단, 접착제를 사용하는 경우 0.8배 이상)
- 4) 지지점 간 거리는 1.5[m] 이하
- **46** 옥내배선 공사에서 절연전선의 피복을 벗길 때 사용하면 편리한 공구는?
 - ① 드라이버
- ② 플라이어
- ③ 압착펜치
- ④ 와이어 스트리퍼

와이어 스트리퍼

절연전선의 피복을 자동으로 벗기는 공구이다.

- 47 가연성 분진(소맥분, 전분, 유황 기타 가연성 먼지 등)으로 인하여 폭발할 우려가 있는 곳에서의 저압 옥내 설비공사로 옳은 것은?
 - ① 애자 공사
- ② 금속관 공사
- ③ 버스 덕트 공사
- ④ 플로어 덕트 공사

가연성 먼지(분진)의 시설공사

- 1) 금속관 공사
- 2) 케이블 공사
- 3) 합성수지관 공사(두께 2mm 미만의 합성수지 전선관 및 난연 성이 없는 콤바인 덕트관을 사용하는 것을 제외한다.)
- 48 굵은 전선을 절단할 때 사용하는 전기 공사용 공구는?

世

- ① 프레셔 툴
- ② 녹 아웃 펀치
- ③ 파이프 커터
- ④ 클리퍼

클리퍼

펜치로 절단하기 어려운 굵은 전선을 절단할 때 사용되는 전기 공사용 공구를 말한다.

정답

42 4 43 2 44 1 45 4 46 4 47 2 48 4

49 다음 전선의 접속 시 유의사항으로 옳은 것은?

- ① 전선의 강도를 5[%] 이상 감소시키지 말 것
- ② 전선의 강도를 10[%] 이상 감소시키지 말 것
- ③ 전선의 강도를 20[%] 이상 감소시키지 말 것
- ④ 전선의 강도를 40[%] 이상 감소시키지 말 것

전선의 접속 시 유의사항

- 1) 전선을 접속하는 경우 전기 저항이 증가되지 않도록 할 것
- 2) 전선의 접속 시 전선의 세기를 20[%] 이상 감소시키지 말 것 (80[%] 이상 유지시킬 것)

50 배전반 및 분전반의 설치 장소로 적합하지 못한 것은?

- ① 안정된 장소
- ② 전기회로를 쉽게 조작할 수 있는 장소
- ③ 개폐기를 쉽게 조작할 수 있는 장소
- ④ 은폐된 장소

배전반 및 분전반의 설치 장소 쉽게 조작할 수 있어야 하며 안정되며, 노출된 장소

5] 지중 또는 수중에 시설하는 양극과 피방식체 간의 전기부식 방지 시설에 대한 설명으로 틀린 것은?

- ① 지중에 매설하는 양극은 75[cm] 이상의 깊이일 것
- ② 수중에 시설하는 양극과 그 주위 1[m] 안의 임의의 점 과의 전위차는 10[V]를 넘지 않을 것
- ③ 사용전압은 직류 60[V]를 초과할 것
- ④ 지표에서 1[m] 간격의 임의의 2점 간의 전위차가 5[V] 를 넘지 않을 것

전기부식방지설비

- 1) 전기부식방지 회로(전기부식방지용 전원장치로부터 양극 및 피 방식체까지의 전로를 말한다. 이하 같다)의 사용전압은 직류 60V 이하일 것
- 2) 수중에 시설하는 양극과 그 주위 1m 이내의 거리에 있는 임의 점과의 사이의 전위차는 10V를 넘지 아니할 것(다만, 양극의 주 위에 사람이 접촉되는 것을 방지하기 위하여 적당한 울타리를 설치하고 또한 위험 표시를 하는 경우에는 그러하지 아니하다.)
- 3) 지표 또는 수중에서 1m 간격의 임의의 2점(제4의 양극의 주 위 1m 이내의 거리에 있는 점 및 울타리의 내부점을 제외한 다) 간의 전위차가 5V를 넘지 아니할 것

52 저압 가공인입선이 횡단 보도교 위에 시설되는 경우 노면상 몇 [m] 이상의 높이에 설치되어야 하는가?

1) 3

世世

2 4

3 5

(4) 6

가공인입선의 지표상 높이

구분 전압	저압	고압
도로횡단	5[m] 이상	6[m] 이상
철도횡단	6.5[m] 이상	6.5[m] 이상
위험표시	×	3.5[m] 이상
횡단 보도교	3[m]	3.5[m] 이상

53 분기회로에 설치하여 개폐 및 고장을 차단할 수 있는 것은 무엇인가?

① 전력퓨즈

② COS

③ 배선용 차단기

④ 피뢰기

배선용 차단기(MCCB)

분기회로를 개폐하고 고장을 차단하기 위해 설치한다.

54 다음 공사 방법 중 옳은 것은 무엇인가?

- ① 금속몰드 공사 시 몰드 내부에서 전선을 접속하였다.
- ② 합성수지관 공사 시 관 내부에서 전선을 접속하였다.
- ③ 합성수지 몰드 공사 시 몰드 내부에서 전선을 접속하였다.
- ④ 접속함 내부에서 전선을 쥐꼬리 접속을 하였다.

전선의 접속

전선의 접속 시 몰드나 관, 덕트 내부에서는 시행하지 않는다. 접 속은 접속함에서 이루어져야 한다.

정답 49 ③ 50 ④ 51 ③ 52 ① 53 ③ 54 ④

- 55 연선 결정에 있어서 중심 소선을 뺀 총수가 3층이다. 소선의 총수 N은 얼마인가?
 - 1) 9

2 19

3 37

45

연선의 총 소선 수

 $N=3n(n+1)+1=3\times3\times(3+1)+1=37$

- 56 배전선로의 보안장치로서 주상변압기의 2차 측, 저압 분기회 로에서 분기점 등에 설치되는 것은?
 - ① 콘덴서
- ② 캐치홀더
- ③ 컷아웃 스위치
- ④ 피뢰기

배전선로의 주상변압기 보호장치

1) 1차 측 : COS(컷아웃 스위치)

2) 2차 측 : 캐치홀더

- 57 0.2[kW]를 초과하는 전동기의 과부하 보호장치를 생략할 수 있는 조건으로 몇 [A] 이하의 배선용 차단기를 시설하는 경 우 과부하 보호장치를 생략할 수 있는가?
 - ① 16

② 20

③ 25

4 30

전동기 과부하 보호장치 생략 조건

- 1) 0.2[kW] 이하의 전동기
- 2) 단상의 것으로 16[A] 이하의 과전류 차단기로 보호 시
- 3) 단상의 것으로 20[A] 이하의 배선용 차단기로 보호 시
- 58 한국전기설비규정에서 정한 가공전선로의 지지물에 승탑 또 는 승강용으로 사용하는 발판볼트 등은 지표상 몇 [m] 미만 에 시설하여서는 안 되는가?
 - ① 1.2

② 1.5

③ 1.6

(4) 1.8

발판볼트

지지물에 시설하는 발판볼트의 경우 1.8[m] 이상 높이에 시설한다.

- 59 사람이 접촉될 우려가 있는 곳에 시설하는 경우 접지극은 지하 몇 [cm] 이상의 깊이에 매설하여야 하는가?
 - ① 30

(2) 45

3 50

4) 75

접지극의 시설기준

- 1) 접지극은 지표면으로부터 지하 0.75[m] 이상으로 하되 동결 깊이를 감안하여 매설 깊이를 정해야 한다.
- 2) 접지도체를 철주 기타의 금속체를 따라서 시설하는 경우에는 접지극을 철주의 밑면으로부터 0.3[m] 이상의 깊이에 매설하 는 경우 이외에는 접지극을 지중에서 그 금속체로부터 1[m] 이상 떼어 매설하여야 한다.
- 3) 접지도체는 지하 0.75[m]부터 지표 상 2[m]까지 부분은 합성수지관(두께 2[mm] 미만의 합성수지제 전선관 및 가연성 콤바인덕트관은 제외한다) 또는 이와 동등 이상의 절연효과와 강도를 가지는 몰드로 덮어야 한다.
- 60 한국전기설비규정에서 정한 무대, 오케스트라박스 등 흥행장의 저압 옥내배선 공사 시 사용전압은 몇 [V] 이하인가?
 - ① 200

2 300

③ 400

4 600

전시회. 쇼 및 공연장의 전기설비

전시회, 쇼 및 공연장 기타 이들과 유사한 장소에 시설하는 저압 전기설비에 적용한다.

- 1) 무대·무대마루 밑·오케스트라 박스·영사실 기타 사람이나 무대 도구가 접촉할 우려가 있는 곳에 시설하는 저압 옥내배선, 전구선 또는 이동전선은 사용전압이 400V 이하이어야 한다.
- 2) 비상 조명을 제외한 조명용 분기회로 및 정격 32A 이하의 콘센트용 분기회로는 정격 감도 전류 30mA 이하의 누전 차단기로 보호하여야 한다.

정답

55 3 56 2 57 2 58 4 59 4 60 3

13 2021년 4회 CBT 기출복원문제

- **이** 전기량 Q=25[C]을 이동시키는 데 100[J]이 필요하였다. 이때의 기전력은 몇 [V]인가?

(2) 4

3 6

4 8

이동 전기에너지 : W = QV[J]기전력(전압) : $V = \frac{W}{Q} = \frac{100}{25} = 4[V]$

- \square 동일 저항 $R[\Omega]$ 을 n개 접속한 회로에 전압 V[V]를 인가 하였다. 다음 설명 중 틀린 것은?
 - (1) 동일 저항을 직렬로 접속하면 합성저항은 nR이 된다.
 - ② 동일 저항을 병렬로 접속하면 합성저항은 $\frac{R}{n}$ 이 된다.
 - ③ 동일 저항을 직렬로 접속하면 각 저항에 전압과 전류 는 분배가 된다.
 - ④ 동일 저항을 병렬로 접속하면 각 저항의 전압은 일정 하게 되다.

직렬회로 : 전압분배, 전류일정 병렬회로 : 전류분배, 전압일정

- **3** 저항 $6[\Omega]$ 과 $3[\Omega]$ 이 병렬 접속된 회로에 전압 100[V]을 인가하면 흐르는 전체 전류는 몇 [A]인가?
 - ① 5

(2) 50

③ 25

4 90

병렬 합성저항 : $R' = \frac{6 \times 3}{6 + 3} = \frac{18}{9} = 2[\Omega]$

전체 전류 : $I = \frac{V}{R} = \frac{100}{2} = 50 [{\rm A}]$

- lacktriangle4 전열기에 전압 V[V]을 인가하여 I[A] 전류를 t[sec]동안 흘렸다. 발생하는 열량[cal]은?
 - ① $0.24 V^2 It$
- (2) $0.24 VI^2t$
- (3) $0.24 \, VIt$ (4) $0.24 \, VIt^2$

발열량

 $H = 0.24Pt = 0.24VIt = 0.24I^2Rt$ [cal]

- 05 어떤 저항에 10[A]의 전류가 흐를 때의 전력이 50[W]였다 면 전류를 20[A]를 흘리면 전력은 몇 [W]가 되는가?
 - ① 50

(2) 150

③ 200

4) 250

10[A] 내부저항 : $P = I^2 R$ [W] $\rightarrow R = \frac{P}{I^2} = \frac{50}{10^2} = 0.5[\Omega]$

20[A] 전력 : $P = I^2 R = 20^2 \times 0.5 = 200$ [W]

- 06 전극에서 석출되는 물질의 양은 통과한 전기량에 비례하고 전기화학당량에 비례하는 법칙은? 世上
 - ① 패러데이의 법칙 ② 가우스의 법칙
 - ③ 암페어의 법칙 ④ 플레밍의 법칙

패러데이의 법칙(전기분해)

- 1) 전국에서 석출되는 물질의 양(W)은 통과한 전기량(Q)에 비 례하고 전기화학당량(k)에 비례한다.
- 2) 석출량 W = kQ = kIt[a]

2 200

4 2,000

자기장내 자극에 작용하는 힘 $F = mH = 2 \times 100 = 200[N]$

- 자기저항이 100[AT/Wb]인 환상 솔레노이드에 200회 감 아 자속이 10[Wb] 발생하려면 몇 [A]의 전류를 흘려야 하
 - 는가? 1) 5

2 50

3 2

4 20

자기회로의 기자력 : $F=NI[AT]=\phi R_m[AT]$

전류 : $I = \frac{\phi R_m}{N} = \frac{10 \times 100}{200} = 5[A]$

- 12 전자유도의 현상에 의해 유기기전력이 만들어진다. 유기기전 력에 관한 법칙과 거리가 먼 것은?
 - ① 패러데이의 법칙
- ② 플레밍의 왼손 법칙
- ③ 렌츠의 법칙
- ④ 플레밍의 오른손 법칙

플레밍의 오른손 법칙 : 발전기 원리(전자유도의 기전력) 플레밍의 왼손 법칙 : 전동기 원리(전자력)

- 13 동일한 인덕턴스 L[H]인 두 코일을 같은 방향으로 직렬 접 속하면 합성 인덕턴스는? (단, 결합계수는 0.5이다.)
 - ① 0.5L
- (2) L

32L

4) 3L

상호 인덕턴스 : $M=k\sqrt{L_1L_2}=0.5\times\sqrt{L\times L}=0.5L$ 두 코일을 같은 방향으로 직렬 접속 시 합성 인덕턴스 $L' = L_1 + L_2 + 2M = L + L + 2 \times 0.5L = 3L$

- 을 때 작용하는 힘 F[N]는?
 - - 3 50

진공 중의 두 점전하 사이에 작용하는 힘

1) 같은(동일) 부호의 전류 : 반발력

2) 쿨롱의 힘 : $F = \frac{Q_1 Q_2}{4\pi \, \varepsilon_0 \, r^2} = 9 \times 10^9 \times \frac{Q_1 Q_2}{r^2} [\text{N}]$

7 진공 중의 두 점전하 $+Q_1[C]$, $+Q_2[C]$ 이 거리 r[m] 사이에

8 전기력선 밀도는 무엇과 같은가?

작용하는 정전력 F[N]는?

① $F=9\times10^9\times\frac{Q_1Q_2}{r}$ [N], 흡인력

② $F = 9 \times 10^9 \times \frac{Q_1 Q_2}{r^2}$ [N], 반발력

③ $F = 9 \times 10^9 \times \frac{Q_1 Q_2}{r}$ [N], 반발력

④ $F = 9 \times 10^9 \times \frac{Q_1 Q_2}{r^2}$ [N], 흡인력

- ① 전위차
- ② 전속밀도
- ③ 정전력
- ④ 전계의 세기

전기력선과 전계의 관계

- 1) 전기력선 밀도는 전계의 세기와 같다.
- 2) 전기력선 방향은 전계의 방향과 같다.
- $oldsymbol{\circ}$ 가격 d [m]. 평행판 면적이 S[m²]인 평행 평판 콘덴서가 있 다. 여기서 간격을 2배로 하면 처음의 콘덴서보다 몇 배가 되는가?
 - ① 변하지 않는다. ② $\frac{1}{2}$ 배

③ 2배

④ 4배

평행판 콘덴서의 정전용량 : $C = \frac{\varepsilon S}{d} [\mathrm{F}]$

간격 2배 증가 : $C' = \frac{\varepsilon S}{2d} = \frac{1}{2} \frac{\varepsilon S}{d} = \frac{1}{2} C \left(\frac{1}{2} \text{ 배로 감소} \right)$

- **14** 정현파의 교류 최대 전압이 300[V]이면 평균전압은 몇 [V] 인가?
 - ① 181

2 191

③ 211

④ 221

정현파의 평균전압
$$V_a=rac{2\,V_m}{\pi}=rac{2 imes300}{\pi}=191 {
m [V]}$$

- 15 교류전압을 인가할 때 전류에 대한 설명으로 맞는 것은?
 - ① L만의 회로는 전류가 전압보다 위상은 90도 앞선다.
 - ② L만의 회로는 전압과 전류의 위상은 동상이 되다.
 - ③ C만의 회로는 전압보다 전류의 위상은 90도 앞선다.
 - ④ C만의 회로는 전압과 전류의 위상은 동상이 되다.

단일소자의 교류전류

- 1) R만의 교류회로 : 동상 전류
- 2) L만의 교류회로 : 90° 뒤진(늦은) 지상전류
- 3) C만의 교류회로 : 90 ° 앞선(빠른) 진상전류
- **16** 저항 $6[\Omega]$, 유도리액턴스 $8[\Omega]$ 을 직렬 접속시키고 100[V]의 교류전압을 인가하면 소비전력은?
 - ① 600[W]
- ② 1,200[W]
- ③ 800[W]
- 4) 1,600[W]

직렬회로의 소비전력

$$P = I^2 R = (\frac{V}{Z})^2 R = \left(\frac{100}{\sqrt{6^2 + 8^2}}\right)^2 \times 6 = 600 [W]$$

- **17** △결선 변압기가 한 대 고장 시 V결선하여 3상 전력을 공급하였을 때 이용률은 몇 [%]인가?
 - ① 57.7
- 2 75
- 3 86.6
- 4 96

- V결선
- 1) V결선 용량 : $P_V = \sqrt{3} P_1$
- 2) (3상) 이용률 : $\frac{\sqrt{3}}{2}$ = 0.866
- 3) 1대 고장 시 출력비 : $\frac{\sqrt{3}}{3}$ = 0.577
- 18 선간전압이 100√3 [V]인 3상 평형 Y결선일 때 상전압의 크기는 몇 [V]인가?
 - ① $100\sqrt{3}$
- 2 100

3 200

 $4 200\sqrt{3}$

3상 Y결선

상전압 :
$$V_p = \frac{V_l}{\sqrt{3}} = \frac{100\sqrt{3}}{\sqrt{3}} = 100[V]$$

19 다음 중 비정현파의 푸리에 급수 성분이 맞는 것은?

- ① 직류분 + 기본파 + 고조파
- ② 직류분 기본파 고조파
- ③ 직류분 + 기본파 고조파
- ④ 직류분 기본파 + 고조파

비정현파의 푸리에 급수

비정현파 = 직류분 + 기본파 + 고조파

- **20** 3상 Δ결선의 각 상의 임피던스가 30[Ω]일 때 Y결선으로 변환하면 각 상의 임피던스는 얼마인가?
 - ① 90

2 30

③ 10

4 3

임피던스변환($\Delta \rightarrow Y$)

$$Z_Y = Z_\Delta \times \frac{1}{3} = 30 \times \frac{1}{3} = 10 [\Omega]$$

- **21** 직류 발전기에서 계자 철심에 잔류자기가 없어도 발전할 수 있는 발전기는?
 - ① 분권 발전기
- ② 직권 발전기
- ③ 복권 발전기
- ④ 타여자 발전기

타여자 발전기

- 1) 계자권선과 전기자 권선이 분리
- 2) 타여자 발전기의 경우 잔류자기가 없어도 발전이 가능한 특성을 가짐
- 22 동기 발전기의 권선을 분포권으로 사용하는 이유로 옳은 것은?
 - ① 권선의 누설리액턴스가 커진다.
 - ② 전기자 권선이 과열이 되어 소손되기 쉽다.
 - ③ 파형이 좋아진다.
 - ④ 집중권에 비하여 합성 유기전력이 높아진다.

동기 발전기의 분포권 사용 이유

- 1) 기전력의 파형을 개선한다.
- 2) 고조파를 제거하고 누설리액턴스가 감소한다.
- 23 1차 권수 6,000회, 2차 권수 200회인 변압기의 변압비는?

① 30

② 60

3 90

4) 120

변압기의 권수비(변압비)

$$a = \frac{V_1}{V_2} = \frac{N_1}{N_2} = \frac{I_2}{I_1} = \sqrt{\frac{Z_1}{Z_2}} = \sqrt{\frac{R_1}{R_2}} = \sqrt{\frac{X_1}{X_2}}$$
$$= \frac{N_1}{N_2} = \frac{6,000}{200} = 30$$

- **24** 다음 중 단락비가 큰 동기 발전기의 경우 그 값이 작아지는 경우는?
 - ① 동기임피던스와 단락전류
 - ② 기기의 중량
 - ③ 공극
 - ④ 전압변동률과 전기자 반작용

단락비가 큰 동기기

- 1) 안정도가 높다.
- 2) 전기자 반작용이 작다.
- 3) 동기임피던스가 작다.
- 4) 전압변동률이 작다.
- 5) 단락전류가 크다.
- 6) 기계가 대형이며, 무겁고, 가격이 비싸고, 효율이 나쁘다.
- 25 교류전압의 실효값이 200[V]일 때 단상 반파 정류에 의하여 발생하는 직류전압의 평균값은 약 몇 [V]인가?
 - ① 45

2 90

③ 105

4 110

단상 반파 정류회로

직류전압 $E_d = 0.45E$

 $= 0.45 \times 200 = 90[V]$

- 26 변압기유로 쓰이는 절연유에 요구되는 성질인 것은? **건민소**
 - ① 인화점은 높고 응고점이 낮을 것
 - ② 점도가 클 것
 - ③ 비열이 커서 냉각효과가 적을 것
 - ④ 절연 재료 및 금속 재료에 화학 작용을 일으킬 것

변압기 절연유 구비조건

- 1) 절연내력은 클 것
- 2) 냉각효과는 클 것
- 3) 인화점은 높고, 응고점은 낮을 것
- 4) 점도는 낮을 것

정말 21 ④ 22 ③ 23 ① 24 ④ 25 ② 26 ①

27 변압기 내부고장 보호에 쓰이는 계전기로서 가장 적당한 것은?

- ① 차동 계전기
- ② 접지 계전기
- ③ 과전류 계전기
- ④ 역상 계정기

변압기 내부고장 보호 계전기

- 1) 부흐홀쯔계전기
- 2) 비율 차동 계전기
- 3) 차동 계전기

28 브리지 정류회로로 알맞은 것은?

브리지 전파형 정류회로

전파 정류 회로로 2개의 정류기가 아닌 4개를 이용한 방법이다. 전류의 방향이 같게 되는 결선은 1번 결선이 된다.

29 보호 계전기의 시험을 하기 위한 유의사항이 아닌 것은?

- ① 시험회로 결선 시 교류와 직류 확인
- ② 영점의 정확성 확인
- ③ 계전기 시험 장비의 오차 확인
- ④ 시험회로 결선 시 교류의 극성 확인

보호 계전기 시험 시 유의사항

- 1) 영점의 정확성 확인
- 2) 계전기 시험 장비의 오차 확인
- 3) 시험회로 결선 시 교류와 직류 확인

30 타여자 발전기와 같이 전압변동률이 적고 자여자이므로 다른 여자 전원이 필요 없고, 계자저항기를 사용하여 저항 조정이 가능하므로 전기화학용 전원, 전지의 충전용, 동기기의 여자 용으로 쓰이는 발전기는?

- ① 분권 발전기
- ② 직권 발전기
- ③ 과복권 발전기
- ④ 차동복권 발전기

분권 발전기

분권 발전기는 계자저항기를 사용하여 전압을 조정할 수 있으므로 전기화학 공업용 전원, 축전지의 충전용, 동기기의 여자용 및 일반 직류 전원으로 사용된다.

31 변류기 개방 시 2차 측을 단락하는 이유는?

- ① 2차 측 절연 보호
- ② 2차 측 과전류 보호
- ③ 측정오차 감소
- ④ 변류비 유지

변류기 점검 시 2차 측을 단락하는 이유

2차 측의 과전압에 의한 2차 측 절연을 보호하기 위함이다.

- 32 보호를 요하는 회로의 전류가 어떤 일정한 값(정정값) 이상으로 흘렀을 때 동작하는 계전기는?
 - ① 비율 차동 계전기
- ② 과전류 계전기
- ③ 차동 계전기
- ④ 과전압 계전기

과전류 계전기(OCR)

설정치 이상의 전류가 흐를 때 동작하며 과부하나 단락사고를 보호하는 기기로서 변류기로 2차 측에 설치된다.

- 33 전기기계의 철심을 규소강판으로 성층하는 이유는? 선생
 - ① 제작이 용이
- ② 동손 감소
- ③ 철손 감소
- ④ 기계손 감소

철심을 규소강판으로 성층하는 이유

철손을 감소시키는 것이 주된 목적으로 히스테리시스손(규소강판) 과 맴돌이(와류)손(성층철심)을 감소시키기 위함이다.

- **34** 낮은 전압을 높은 전압으로 승압할 때 일반적으로 사용되는 변압기의 3상 결선방식은?
- ② ΔY
- ③ Y-Y
- Ψ-Δ

승압결선

 Δ 결선은 선간전압과 상전압이 같다. Y결선은 선간전압이 상전압에 $\sqrt{3}$ 배가 되므로 승압결선이 되어야 한다면 $\Delta-Y$ 결선을 말한다.

- 35 100[kVA]의 단상 변압기 2대를 사용하여 V-V결선으로 3상 전원을 얻고자 한다. 이때 여기에 접속시킬 수 있는 3상 부 하의 용량은 약 몇 [kVA]인가?
 - ① 34.6
- ② 300

③ 100

④ 173.2

V결선 출력

$$P_{V}\!=\sqrt{3}\,P_{1}\,=\sqrt{3}\!\times\!100\,{=}\,173.2 {\rm [kVA]}$$

36 동기 발전기에서 앞선 전류가 흐를 때 어느 것이 옳은가?

빈출

- ① 감자 작용을 받는다.
- ② 증자 작용을 받는다.
- ③ 속도가 상승한다.
- ④ 효율이 좋아진다.

도기	박저기의	의 전기자	바자용

종류	앞선(진상, 진) 전류가 흐를 때	뒤진(지상, 지) 전류가 흐를 때
동기 발전기	증자 작용	감자 작용
동기 전동기	감자 작용	증자 작용

- 37 직류 발전기에서 자극수 6, 전기자 도체수 400, 각 극의 유효자속수 0.01[Wb], 회전수 600[rpm]인 경우 유기기전력은? (단, 전기자권선은 파권이다.)
 - 1 90

2 120

③ 150

4 180

유기기전력

$$E = rac{PZ\phi N}{60a}$$
 [V] (파권이므로 $a=2$)
$$= rac{6 imes 400 imes 0.01 imes 600}{60 imes 2} = 120 [imes]$$

- 38 유도 전동기의 원선도를 작성하는 데 필요한 시험이 아닌 것은?
 - 저항측정
- ② 슬립측정
- ③ 개방시험
- ④ 구속시험

원선도를 작성 또는 그리기 위해 필요한 시험

- 1) 저항시험
- 2) 무부하시험(개방시험)
- 3) 구속시험

정말 32 ② 33 ③ 34 ② 35 ④ 36 ② 37 ② 38 ②

- **39** 직류 발전기의 구조 중 전기자 권선에서 생긴 교류를 직류로 바꾸어 주는 부분을 무엇이라 하는가?
 - ① 계자

② 전기자

③ 브러쉬

④ 정류자

직류 발전기의 구조

1) 계자 : 주 자속을 만드는 부분

2) 전기자 : 주 자속을 끊어 유기기전력을 발생

3) 정류자 : 교류를 직류로 변환

4) 브러쉬 : 내부의 회로와 외부의 회로를 전기적으로 연결

40 전기자 저항이 0.1[Ω], 전기자 전류가 100[A], 유도기전력 이 110[V]인 직류 분권 발전기의 단자전압[V]은?

① 110

② 106

③ 102

4 100

분권 발전기의 유기기전력

 $E = V + I_a R_a$

단자전압 $V = E - I_a R_a = 110 - (100 \times 0.1) = 100 [V]$

41 전선의 굵기를 측정할 때 사용되는 것은?

① 와이어 게이지

② 파이프 포트

③ 스패너

④ 프레셔 툴

와이어 게이지

전선의 굵기 측정 시 사용된다.

42 사람이 접촉될 우려가 있는 곳에 시설하는 경우 접지극은 지하 몇 [cm] 이상의 깊이에 매설하여야 하는가?

① 30

2 45

3 50

4) 75

접지극의 시설기준

- 1) 접지극은 지표면으로부터 지하 0.75[m] 이상으로 하되 동결 깊이를 감안하여 매설 깊이를 정해야 한다.
- 2) 접지도체를 철주 기타의 금속체를 따라서 시설하는 경우에는 접지극을 철주의 밑면으로부터 0.3[m] 이상의 깊이에 매설하 는 경우 이외에는 접지극을 지중에서 그 금속체로부터 1[m] 이상 떼어 매설하여야 한다.
- 3) 접지도체는 지하 0.75[m]부터 지표상 2[m]까지 부분은 합성 수지관(두께 2[mm] 미만의 합성수지제 전선관 및 가연성 콤 바인덕트관은 제외한다) 또는 이와 동등 이상의 절연효과와 강 도를 가지는 몰드로 덮어야 한다.
- 43 가연성 가스가 존재하는 장소의 저압 시설 공사 방법으로 옳은 것은?

① 가요전선관 공사

② 합성수지관 공사

③ 금속관 공사

④ 금속 몰드 공사

가연성 가스가 체류하는 곳의 전기 공사

- 1) 금속관 공사
- 2) 케이블 공사
- **44** 절연전선으로 가선된 배전 선로에서 활선 상태인 경우 전선 의 피복을 벗기는 것은 매우 곤란한 작업이다. 이런 경우 활선 상태에서 전선의 피복을 벗기는 공구는?

① 전선 피박기

② 애자커버

③ 와이어 통

④ 데드엔드 커버

- 1) 전선 피박기 : 활선 시 전선의 피복을 벗기는 공구
- 2) 애자커버 : 활선 시 애자를 절연하여 작업자의 부주의로 접촉 되더라도 안전사고가 발생하지 않도록 하는 절연장구
- 3) 와이어 통 : 활선을 작업권 밖으로 밀어낼 때 사용하는 절연봉
- 4) 데드엔드 커버 : 현수애자와 인류클램프의 충전부를 방호하기 위하여 사용

- 45 가공전선로의 지지물이 아닌 것은?
 - ① 목주

- ② 지선
- ③ 철근콘크리트주
- ④ 철탑

지지물의 종류

- 1) 목주
- 2) 철주
- 3) 철근콘크리트주
- 4) 철탑
- 46 노출장소 또는 점검이 가능한 장소에서 제2종 가요전선관을 시설하고 제거하는 것이 자유로운 경우 곡률 반지름은 안지 름의 몇 배 이상으로 하여야 하는가?

① 2배

② 3배

③ 4배

④ 6배

가요전선관 공사 시설기준

- 1) 가요전선관은 2종 금속제 가요전선관일 것(다만, 전개된 장소 또는 점검할 수 있는 은폐장소에는 1종 가요전선관을 사용할 수 있다.)
- 2) 관을 구부리는 정도는 2종 가요전선관을 시설하고 제거하는 것 이 어려운 장소일 경우 굴곡 반경은 관 안지름의 6배(단, 시설 하고 제거하는 것이 자유로울 경우 3배) 이상
- 47 한국전기설비규정에서 정한 가공전선로의 지지물에 승탑 또 는 승강용으로 사용하는 발판볼트 등은 지표상 몇 [m] 미만 에 시설하여서는 안 되는가?
 - ① 1.2

② 1.5

③ 1.6

4 1.8

발판볼트

지지물에 시설하는 발판볼트의 경우 1.8[m] 이상 높이에 시설한다.

- 48 특고압 수전설비의 결선 기호와 명칭으로 잘못된 것은?
 - ① CB 차단기
- ② LF 전력퓨즈
- ③ LA 피뢰기
- ④ DS 단로기

수전설비의 기호

전력퓨즈의 경우 PF(Power Fuse)를 말한다.

- 49 분전반에 대한 설명으로 틀린 것은?
 - ① 배선과 기구는 모두 전면에 배치하였다.
 - ② 두께 1.5[mm] 이상의 난연성 합성수지로 제작하였다.
 - ③ 강판제의 분전함은 두께 1.2[mm] 이상의 강판으로 제작하였다.
 - ④ 배선은 모두 분전반 뒷면에 배치하였다.

분전반

- 1) 부하의 배선이 분기하는 곳에 설치
- 2) 이때 분전반의 이면에는 배선 및 기구를 배치하지 말 것
- 3) 강판제의 것은 두께 1.2[mm] 이상
- 50 다음 중 차단기를 시설해야 하는 곳으로 가장 적당한 것은?

判益

- ① 고압에서 저압으로 변성하는 2차 측의 저압 측 전선
- ② 접지공사를 한 저압가공전선로의 접지 측 전선
- ③ 접지공사의 접지도체
- ④ 다선식 전로의 중성선

과전류 차단기 시설제한장소

- 1) 접지공사의 접지도체
- 2) 다선식 전로의 중성선
- 3) 전로 일부에 접지공사를 한 저압가공전선로의 접지 측 전선
- 51 정션 박스 내에서 전선을 접속할 수 있는 것은?
 - ① s형 슬리브
- ② 꽂음형 커넥터
- ③ 와이어 커넥터
- ④ 매팅타이어

와이어 커넥터

- 1) 전선 접속 시 납땝 및 테이프 감기가 필요 없다.
- 2) 박스(접속함) 내에서 전선의 접속 시 사용된다.

45 ② 46 ② 47 ④ 48 ② 49 ④ 50 ① 51 ③

- 52 저압 구내 가공인입선의 경우 전선의 굵기는 몇 [mm] 이상 이어야 하는가? (단, 전선의 길이가 15[m]를 초과하는 경우 를 말한다.)
 - ① 1.6

(2) 2.0

③ 2.6

4 3.2

가공인입선의 전선의 굵기

- 1) 저압인 경우 2.6[mm] 이상 DV(인입용 비닐 절연전선) (단, 경간이 15[m] 이하의 경우 2.0[mm] 이상 인입용 비닐 절연전선 사용)
- 2) 고압인 경우 5.0[mm] 경동선
- 53 다음 중 버스 덕트가 아닌 것은?
 - ① 플로어 버스 덕트
- ② 피더 버스 덕트
- ③ 트롤리 버스 덕트 ④ 플러그인 버스 덕트

버스 덕트의 종류

- 1) 피더 버스 덕트
- 2) 플러그인 버스 덕트
- 3) 트롤리 버스 덕트
- 4) 탭붙이 버스 덕트
- 54 일반적으로 큐비클형(cubicle type)이라 하며, 점유 면적이 좁고 운전, 보수에 안전하므로 공장, 빌딩 등 전기실에 많이 사용되는 조립형, 장갑형이 있는 배전반은?
 - ① 데드 프런트식 배전반
 - ② 폐쇄식 배전반
 - ③ 철제 수직형 배전반
 - ④ 라이브 프런트식 배전반

폐쇄식 배전반(큐비클형)

점유 면적이 좁고 운전, 보수에 안전하며 신뢰도가 높아 공장, 빌 딩 등의 전기실에 많이 사용된다.

- 55 저압 옥내배선을 보호하는 배선용 차단기의 약호는?
 - ① ACB

② ELB

- ③ VCB
- ④ MCCB

차단기의 약호

- 1) ACB : 기중 차단기 2) ELB : 누전 차단기
- 3) VCB : 진공 차단기
- 4) MCCB : 배선용 차단기
- 56 1종 가요전선관을 시설할 수 있는 장소는?
 - ① 점검할 수 없는 장소
 - ② 전개되지 않는 장소
 - ③ 전개된 장소로서 점검이 불가능한 장소
 - ④ 점검할 수 있는 은폐장소

가요전선관 공사 시설기준

- 1) 가요전선관은 2종 금속제 가요전선관일 것(다만, 전개된 장소 또는 점검할 수 있는 은폐장소에는 1종 가요전선관을 사용할 수 있다.)
- 2) 관을 구부리는 정도는 2종 가요전선관을 시설하고 제거하는 것 이 어려운 장소일 경우 굴곡 반경은 관 안지름의 6배(단, 시설 하고 제거하는 것이 자유로울 경우 3배) 이상
- 57 화약류 저장고 내에 조명기구의 전기를 공급하는 배선의 공 사방법은?
 - ① 합성수지관 공사
- ② 금속관 공사
- ③ 버스 덕트 공사
- ④ 합성수지몰드 공사
- 화약류 저장고 내의 조명기구의 전기 공사
- 1) 전로의 대지전압은 300V 이하일 것
- 2) 전기기계기구는 전폐형의 것일 것
- 3) 케이블을 전기기계기구에 인입할 때에는 인입구에서 케이블이 손상될 우려가 없도록 시설할 것
- 4) 차단기는 밖에 두며, 조명기구의 전원을 공급하기 위하여 배선 은 금속관, 케이블 공사를 할 것

정답 52 ③ 53 ① 54 ② 55 ④ 56 ④ 57 ②

- 가 10[m]인 지지물을 건주할 경우 묻히는 최소 매설 깊이는 몇 [m] 이상인가?
 - ① 1.67[m]
- ② 2[m]
- ③ 3[m]
- 4 3.5[m]

건주(지지물을 땅에 묻는 공정)

1) 15[m] 이하의 지지물(6.8[kN] 이하의 경우) : 전체 길이 $imes rac{1}{6}$

이상 매설

따라서 15[m] 이하의 지지물이므로

길이
$$\times \frac{1}{6} = 10 \times \frac{1}{6} = 1.67$$
[m]

- 2) 15[m] 초과 시 : 2.5[m] 이상
- 3) 16[m] 초과 20[m] 이하 : 2.8[m] 이상
- 59 4심 캡타이어 케이블의 심선의 색상으로 옳은 것은?

 - ① 흑, 전, 청, 녹 ② 흑, 청, 적, 황
 - ③ 흑, 백, 적, 녹 ④ 흑, 녹, 청, 백

4심 캡타이어 케이블의 색상 흑, 백, 적, 녹

- 58 설계하중이 6.8[kN] 이하인 철근콘크리트주의 전주의 길이 60 한국전기설비규정에 따라 교통신호등 회로의 사용전압이 몇 [V]를 초과하는 경우에는 지락 발생 시 자동적으로 전로를 차단하는 누전 차단기를 시설하여야 하는가?
 - ① 50

② 100

③ 150

4) 200

교통신호등의 시설

- 1) 사용전압 : 교통신호등 제어장치의 2차 측 배선의 최대사용전 압은 300V 이하
- 2) 교통 신호등의 인하선 : 전선의 지표상의 높이는 2.5m 이상일 것
- 3) 교통신호등 회로의 사용전압이 150V를 넘는 경우는 전로에 지 락이 생겼을 경우 자동적으로 전로를 차단하는 누전 차단기를 시설할 것

14 2021년 3회 CBT 기출복원문제

- 음의 법칙에 대하여 맞는 것은?
 - ① 전류는 저항에 비례한다.
 - ② 전압은 전류에 비례한다.
 - ③ 저항은 전압에 반비례한다.
 - ④ 전압은 전류에 반비례한다.

옴의 법칙 : $I = \frac{V}{R}[A], V = IR[V]$

- 1) 전류는 저항에 반비례한다.
- 2) 전압은 전류에 비례한다.
- 3) 저항은 전압에 비례한다.
- **2** 전기량 1[Ah]는 몇 [C]인가?
 - ① 60

- ⁽²⁾ 600
- ③ 360
- 4 3,600

전기량 $Q[C] = It[A \cdot sec]$ $1[Ah] = 1[A] \times 3,600[sec]$ $=1\times3,600[{\rm A\cdot sec}]=3,600[{\rm C}]$

- \mathbf{O} 내부저항 $r[\Omega]$ 인 전지 10개가 있다. 이 전지 10개를 연결 하여 가장 작은 합성 내부저항을 만들면 얼마인가?

(2) 10r

 $\stackrel{\bigcirc}{}$ 3

 $\frac{r}{2}$

가장 작은 합성 내부저항

- 1) 모든 내부저항을 병렬로 접속
- 2) 합성 내부저항 $R = \frac{r}{n^{7}} = \frac{r}{10}$

- 4 열작용에 관련 법칙은?

 - ① 줄의 법칙 ② 패러데이 법칙
 - ③ 비오샤바르의 법칙
- ④ 플레밍의 법칙

줄의 법칙

어떤 도체에 전류가 흐르면 열이 발생하는 현상

- **5** 1차 전지로 가장 많이 사용되는 전지는?
 - ① 니켈전지
- ② 이온정지
- ③ 폴리머전지
- ④ 망간전지

1차 전지 : 망간전지, 알카라인 전지 2차 전지: 니켈전지, 이온전지, 폴리머전지

- **6** 두 개의 서로 다른 금속의 접속점에 온도차를 주면 기전력이 생기는 현상은?

 - ① 제어벡 효과 ② 펠티어 효과
 - ③ 톰슨 효과
- ④ 호올 효과

제어벡 효과

- 1) 서로 다른 금속을 접합하여 두 접합점에 온도차를 주면 전기가 발생하는 현상
- 2) 전기온도계, 열전대, 열전쌍 등에 적용

- ① 마일러 콘덴서
- ② 바리콘
- ③ 전해 콘덴서
- ④ 세라믹 콘덴서

콘덴서의 종류

- 1) 바리콘 : 공기를 유전체로 사용한 가변용량 콘덴서
- 2) 전해 콘덴서 : 유전체를 얇게 하여 작은 크기에도 큰 용량을 얻을 수 있는 콘덴서
- 3) 세라믹 콘덴서 : 비유전율이 큰 산화티탄 등을 유전체로 사용 한 것으로 극성이 없으며 가격에 비해 성능이 우수하여 널리 사용되고 있는 콘덴서
- 28 같은 콘덴서가 10개 있다. 이것을 병렬로 접속할 때의 값은 직렬로 접속할 때의 값에 몇 배가 되는가?
 - ① 1배

- ② 10배
- ③ 100배
- ④ 1,000배

직렬 합성 정전용량 : $C_{\mathrm{Ag}} = \frac{C}{n} = \frac{C}{10} \mathrm{[F]}$

병렬 합성 정전용량 : $C_{\,\mathrm{ f B}} = n\,C = 10\,C[\mathrm{F}]$

$$\frac{C}{C}$$
병별 $= \frac{nC}{\frac{C}{n}} = n^2 = 10^2 = 100$ [배]

9 다음 중 전기력선의 성질이 맞지 않는 것은?

- ① 전기력선은 등전위면과 수직교차한다.
- ② 전기력선은 상호 간에 교차한다.
- ③ 전기력선의 접선 방향은 전계의 방향이다.
- ④ 전기력선은 높은 곳에서 낮은 곳으로 향한다.

전기력선은 서로 교차할 수 없다.

10 영구 자석으로 알맞은 물질 특성은?

- ① 잔류자기는 크고 보자력은 작아야 한다.
- ② 잔류자기는 작고 보자력은 커야 한다.
- ③ 잔류자기와 보자력 모두 커야 한다.
- ④ 잔류자기와 보자력 모두 작아야 한다.

영구 자석 : 잔류자기와 보자력 모두 커야 한다.

전자석 : 잔류자기는 커야 하고, 보자력은 작아야 한다.

11 다음 중 비유전율이 가장 작은 것은?

- ① 산화티탄자기
- ② 종이
- ③ 공기
- ④ 운모

비유전율에 따른 유전체의 분류

진공(공기) < 운모 < 종이 < 산화티탄자기

- 12 평행하게 같은 방향으로 전류가 흐르는 도선이 1[m] 떨어져 있을 때 작용하는 힘 $F=8\times 10^{-7}[N]$ 이라면 전류는 몇 [A]인가?
 - ① 1

2 2

3 3

4

평행도선의 작용하는 힘

$$F = \frac{2I_1I_2}{r} \times 10^{-7} = \frac{2I^2}{r} \times 10^{-7} [\text{N/m}]$$

$$I = \sqrt{\frac{F \times r}{2 \times 10^{-7}}} = \sqrt{\frac{8 \times 10^{-7} \times 1}{2 \times 10^{-7}}} = 2[\text{A}]$$

- 13 자기저항의 단위는?
 - ① AT/Wb
- ② AT/m
- ③ H/m
- 4 Wb/AT

자기회로의 기자력 : $F=NI[AT]=\phi R_m$

자기저항 : $R_m = \frac{-\ni [{\sf AT}]}{\phi [{\sf Wb}]} = [{\sf AT/Wb}]$

정말 07 ② 08 ③ 09 ② 10 ③ 11 ③ 12 ② 13 ①

- 14 공기 중에서 자기장의 크기가 1,000[AT/m]이라면 자속밀도 $B[Wb/m^2]는?$
 - ① $4\pi \times 10^{-3}$
- (2) $4\pi \times 10^{-4}$
- (3) $4\pi \times 10^3$
- $4\pi \times 10^4$

공기중의 투자율 : $\mu_0=4\pi\times 10^{-7}$

자속밀도 : $B = \mu_0 H[\text{Wb/m}^2]$

 $=4\pi\times10^{-7}\times1,000=4\pi\times10^{-4}$

- 15 발전기의 유도 전압을 구하는 법칙은 어느 것인가?
 - ① 플레밍의 오른손 법칙
 - ② 플레밍의 왼손 법칙
 - ③ 암페어의 오른손 법칙
 - ④ 패러데이의 법칙

플레밍의 오른손 법칙 : 발전기 원리(전자유도의 기전력)

플레밍의 왼손 법칙 : 전동기 원리(전자력)

- 16 어드미턴스의 실수부분은?
 - ① 인덕턴스
- ② 서셉턴스
- ③ 컨덕턴스
- ④ 리액턴스

어드미턴스 : $Y = G + jB[\mho]$

어드미턴스의 실수부 : $G[\mho](컨덕턴스)$ 어드미턴스의 허수부 : $B[\mho](서셉턴스)$

- 17 전력계 두 대로 3상전력을 측정하여 전력계 두 대의 지시값 이 각각 200[W]와 600[W]가 되었다면 유효전력은 몇 [W] 인가?
 - ① 300

⁽²⁾ 600

3 800

(4) 900

2전력계법의 유효전력

P = 200 [W] + 600 [W] = 800 [W]

- 18 단상 유도 전동기에 220[기의 전압을 공급하여 전류가 10[A]가 흐를 때 전력이 2[kW]가 되었다면 전동기의 역륙 은 몇 [%]가 되는가?
 - ① 70.5

2 80.9

3 85.7

4 90.9

역률 $(\cos\theta)$

$$\cos\theta = \frac{P[W]}{V[V] \times I[A]} \times 100[\%]$$

$$= \frac{2 \times 10^3}{220 \times 10} \times 100 = 90.9[\%]$$

- **19** 비정현파 전압이 $v = 10 + 30\sqrt{2}\sin\omega t + 40\sqrt{2}\sin3\omega t$ [V] 일 때 실효전압 V[V]는?
 - ① 약 41
- ② 약 51
- ③ 약 61
- ④ 약 71

직류분의 실효값 : $V_0=10[{
m V}]$

기본파의 실효값 : $V_1 = \frac{V_{m1}}{\sqrt{2}} = \frac{30\sqrt{2}}{\sqrt{2}} = 30[V]$

3고조파의 실효값 : $V_3 = \frac{V_{m3}}{\sqrt{2}} = \frac{40\sqrt{2}}{\sqrt{2}} = 40 \mbox{[V]}$

비정현파의 실효값 전압

 $V = \sqrt{V_0^2 + V_1^2 + V_3^2} = \sqrt{10^2 + 30^2 + 40^2} = 51 \text{[V]}$

- **20** 3상 Δ 결선 부하에 선간전압 200[V]를 인가하여 선전류 10[A]가 흘렀다면 상전압과 상전류는 각각 얼마인가?
 - ① 200[V], $10\sqrt{3}[A]$
- ② $200\sqrt{3}$ [V], 10[A]
- ③ 200[V], $\frac{10}{\sqrt{3}}$ [A] ④ $\frac{200}{\sqrt{3}}$ [V], 10[A]

△결선의 특징

1) 상전압 : $V_p = V_l = 200 [V]$

2) 상전류 : $I_p = \frac{I_l}{\sqrt{3}} = \frac{10}{\sqrt{3}}$ [A]

- 21 변압기 내부고장 보호에 쓰이는 계전기로서 가장 적당한 것은?
 - ① 차동 계전기
- ② 접지 계전기
- ③ 과전류 계전기
- ④ 역상 계전기

변압기 내부고장 보호 계전기

- 1) 부흐홀쯔 계전기
- 2) 비율 차동 계전기
- 3) 차동 계전기
- 22 부호홀쯔 계전기의 설치 위치로 가장 적당한 것은? **※번출**
 - ① 변압기 주 탱크 내부
 - ② 콘서베이터 내부
 - ③ 변압기 고압 측 부싱
 - ④ 변압기 주 탱크와 콘서베이터 사이

부흐홀쯔 계전기의 설치 위치

변압기 내부고장 보호에 사용되는 부흐홀쯔 계전기는 변압기의 주 탱크와 콘서베이터 사이에 설치한다.

- 23 다음 중 변압기의 온도 상승 시험법으로 가장 널리 사용되는 것은?
 - ① 반환부하법
- ② 유도시험법
- ③ 절연내력시험법
- ④ 고조파 억제법

변압기의 온도 상승 시험(반환부하법)

동일 정격의 변압기가 2대 이상 있을 경우 채용되며, 전력소비가 적으며, 철손과 동손을 따로 공급하는 것으로서 가장 널리 사용된 다.

- **24** 회전자 입력이 10[kW], 슬립이 4[%]인 3상 유도 전동기의 2차 동손은 몇 [W]인가?
 - ① 400

2 300

3 500

4 1,000

전력변환

- 1) 2차 입력 $P_2 = P_0 + P_{c2} = \frac{P_{c2}}{s}$
- 2) 2차 출력 $P_0 = P_2 P_{c2} = (1-s)P_2$
- 3) 2차 동손 $P_{c2} = P_2 P_0 = sP_2$
 - $= 0.04 \times 10 \times 10^3 = 400$ [W]
- **25** 6극의 72홈, 농형 3상 유도 전동기의 매 극 매 상당의 홈수는?
 - ① 2

② 3

3 4

(4) 12

매 극 매 상당 슬롯수 q

$$q=rac{s}{P imes m}$$
 $(s$: 슬롯수, P : 극수, m : 상수)
$$=rac{72}{6 imes 3}=4$$

- 26 단락비가 큰 동기기는?
 - ① 안정도가 높다.
- ② 기계가 소형이다.
- ③ 전압변동률이 크다.
- ④ 전기자 반작용이 크다.

단락비가 큰 동기기

- 1) 안정도가 높다.
- 2) 전기자 반작용이 작다.
- 3) 동기임피던스가 작다.
- 4) 전압변동률이 작다.
- 5) 단락전류가 크다.
- 6) 기계가 대형이며, 무겁고, 가격이 비싸고, 효율이 나쁘다.

정달 21 ① 22 ④ 23 ① 24 ① 25 ③ 26 ①

27 직류 발전기가 있다. 자극수는 6, 전기자 총도체수는 400, 회전수는 600[rpm]이다. 전기자에 유도되는 기전력이 120[V]라고 하면, 매 극 매 상당 자속[Wb]은? (단, 전기자 권선은 파권이다.)

$$E=rac{PZ\!\phi N}{60a}$$
 (파권이므로 $a=2$)

여기서
$$\phi=\frac{E\times60a}{PZN}$$
 [Wb]
$$=\frac{120\times60\times2}{6\times400\times600}=0.01 [\text{Wb}]$$

- 28 낙뢰, 수목 접촉, 일시적인 섬락 등 순간적인 사고로 계통에 서 분리된 구간을 신속히 계통에 투입시킴으로써 계통의 안 정도를 향상시키고 정전 시간을 단축시키기 위해 사용되는 계전기는?
 - ① 차동 계전기
- ② 과전류 계전기
- ③ 거리 계전기
- ④ 재폐로 계전기

재폐로 계전기

낙뢰, 수목 접촉, 일시적인 섬락 등 순간적인 사고로 계통에서 분 리된 구간을 신속히 계통에 투입시킴으로써 계통의 안정도를 향상 시키고 정전 시간을 단축시키기 위해 사용한다.

29 다음 그림에서 직류 분권 전동기의 속도 특성 곡선은?

① A

(2) B

(3) C

(4) D

전동기의 속도 특성 곡선

- 1) A: 차동복권 2) B: 분권
- 3) C: 가동복권
- 4) D : 직권
- **30** 분권 전동기의 토크와 속도(N)는 어떤 관계를 갖는가?
 - $\widehat{\ }$ $T \propto N$
- ② $T \propto \frac{1}{N}$
- (3) $T \propto N^2$

분권 전동기의 토크와의 관계

$$T \propto I_a \propto \frac{1}{N}$$

분권 전동기의 토크 $T \propto \frac{1}{N}$

31 전기기계의 철심을 성층하는 이유는?

- ① 히스테리시스손을 적게 하기 위하여
- ② 기계손을 적게 하기 위하여
- ③ 표유부하손을 적게 하기 위하여
- ④ 맴돌이손을 적게 하기 위하여

규소강판 성층철심(철손 감소)

전기기계의 철심을 규소강판을 사용하는 이유는 히스테리시스손을 감소하기 위함이며, 이를 성층하는 이유는 와류(맴돌이)손을 감소 하기 위함이다.

정달 27 ① 28 ④ 29 ② 30 ② 31 ④

- 32 동기조상기가 전력용 콘덴서보다 우수한 점은?
 - ① 진상, 지상역률을 얻는다.
 - ② 손실이 적다.
 - ③ 가격이 싸다.
 - ④ 유지보수가 적다.

동기조상기

동기조상기는 과여자, 부족여자를 통하여 진상, 지상역률을 얻을 수 있다. 다만 전력용 콘덴서는 진상역률만을 얻을 수 있다.

- 33 3상 유도 전동기의 회전방향을 바꾸기 위한 방법은?
 - ① 3상의 3선 중 2선의 접속을 바꾼다.
 - ② 3상의 3선 접속을 모두 바꾼다.
 - ③ 3상의 3선 중 1선에 리액턴스를 연결한다.
 - ④ 3상의 3선 중 2선에 같은 값의 리액턴스를 연결한다.

3상 유도 전동기의 회전방향을 바꾸는 방법은 전원 3선 중 임의 의 2선의 접속을 바꾸는 것이다.

- 34 단상 전파 사이리스터 정류회로에서 부하가 큰 인덕턴스가 있는 경우, 점호각이 60°일 때 정류전압은 약 몇 [V]인가? (단. 전원 측 전압의 실효값은 100[V]이고 직류 측 전류는 연속이다.)
 - ① 141

② 100

③ 85

4 45

단상 전파 정류회로의 정류전압

$$E_d = \frac{2\sqrt{2}\,E}{\pi}\cos\alpha = \frac{2\sqrt{2}\times100}{\pi}\cos60^\circ = 45[\mathrm{V}]$$

- 35 유도 전동기의 슬립을 측정하는 방법으로 옳은 것은?
 - ① 전압계법
- ② 스트로보법
- ③ 평형 브리지법
- ④ 전류계법

슬립측정법

- 1) DC(직류) 볼트미터계법
- 2) 스트로보법
- 3) 수화기법
- 36 동기 발전기를 회전계자형으로 하는 이유가 아닌 것은?
 - ① 고전압에 견딜 수 있게 전기자 권선을 절연하기가 쉽다.
 - ② 전기자 단자에 발생한 고전압을 슬립링 없이 간단하게 외부회로에 인가할 수 있다.
 - ③ 기계적으로 튼튼하게 만드는 데 용이하다.
 - ④ 전기자가 고정되어 있지 않아 제작비용이 저렴하다.

회전계자형을 사용하는 이유

- 1) 전기자 권선은 전압이 높고 결선이 복잡하여, 절연이 용이하다.
- 2) 기계적으로 튼튼하게 만드는 데 용이하다.
- 3) 전기자 단자에 발생된 고전압을 슬립링 없이 간단하게 외부로 인가할 수 있다.
- 37 3상 4극 60[MVA], 역률 0.8, 60[Hz], 22.9[kV]의 수차발 전기의 전부하 손실이 1,600[kW]라면 전부하 시 효율[%] 世上 은?
 - 1) 90

2 95

③ 97

4 99

발전기의 효율 η

출력= $60 \times 0.8 = 48$ [MW]

정말 32 ① 33 ① 34 ④ 35 ② 36 ④ 37 ③

- 38 1차 전압 6,300[V], 2차 전압 210[V], 주파수 60[Hz]의 변 압기가 있다. 이 변압기의 권수비는?
 - ① 30

2 40

③ 50

4 60

변압기 권수비 a

$$\begin{split} a &= \frac{V_1}{V_2} = \frac{N_1}{N_2} = \frac{I_2}{I_1} = \sqrt{\frac{Z_1}{Z_2}} = \sqrt{\frac{R_1}{R_2}} = \sqrt{\frac{X_1}{X_2}} \\ a &= \frac{V_1}{V_2} = \frac{6,300}{210} = 30 \end{split}$$

- 39 직류를 교류로 변환하는 기기는?
 - 변류기
- ② 정류기

③ 초퍼

④ 인버터

전력변환 설비

- 1) 컨버터 : 교류를 직류로 변화한다.
- 2) 인버터 : 직류를 교류로 변환한다.
- 3) 사이클로 컨버터 : 교류를 교류로 변환한다(주파수 변환기).
- 40 다음 중 2대의 동기 발전기가 병렬 운전하고 있을 때 무효 횡류(무효 순환전류)가 흐르는 경우는?
 - ① 부하 분담의 차가 있을 때
 - ② 기전력의 주파수에 차가 있을 때
 - ③ 기전력의 위상의 차가 있을 때
 - ④ 기전력의 크기의 차가 있을 때
 - 동기 발전기의 병렬 운전 조건
 - 1) 기전력의 크기가 같을 것 ≠ 무효 순환전류 발생(무효 횡류) = 여자전류의 변화 때문
 - 2) 기전력의 위상이 같을 것 ≠ 유효 순환전류 발생(유효 횡류 = 동기화 전류)
 - 3) 기전력의 주파수가 같을 것 ≠ 난조발생 방지법 ► 제동권선 설치
 - 4) 기전력의 파형이 같을 것≠고조파 무효 순환전류 발생
 - 5) 상회전 방향이 같을 것

- 4] 한국전기설비규정에 따라 관광업 및 숙박업 등에 객실의 입 구에 백열 전등을 설치할 경우 몇 분 이내에 소등되는 타임 스위치를 시설하여야 하는가?
 - ① 1

2 2

3 3

4

조명용 전등을 설치할 때에는 다음에 의하여 타임스위치를 시설하

- 1) 「관광 진흥법」과 「공중위생법」에 의한 관광숙박업 또는 숙박 업(여인숙업을 제외한다)에 이용되는 객실의 입구등은 1분 이 내에 소등되는 것
- 2) 일반주택 및 아파트 각 호실의 현관등은 3분 이내에 소등되는 것
- 42 구리 전선과 전기 기계 기구 단자를 접속하는 경우에 진동 등으로 인하여 헐거워질 염려가 있는 곳에는 어떤 것을 사용 하여 접속하는가?
 - ① 평와서 2개를 끼운다.
 - ② 스프링 와셔를 끼운다.
 - ③ 코드 패스너를 끼운다.
 - ④ 정 슬리브를 끼운다.

스프링 와셔

전선을 기구 단자에 접속할 때 진동 등의 영향으로 헐거워질 우려 가 있는 경우 사용한다.

- 43 한국전기설비규정에 따라 저압전로에 사용하는 배선용 차단 기(산업용)의 정격전류가 30[A]이다. 여기에 39[A]의 전류가 흐를 때 동작시간은 몇 분 이내가 되어야 하는가?
 - ① 30분

② 60분

③ 90분

④ 120분

선용 차단기 정	(산업용)		
정격전류	동작시간	부동작전류	동작전류
63[A] 이하	60분	1.05배	1.3배
63[A] 초과	120분	1.05배	1.3배

44 노출장소 또는 점검 가능한 장소에서 제2종 가요전선관을 시설하고 제거하는 것이 자유로운 경우 곡률 반지름은 안지름의 몇 배 이상으로 하여야 하는가?

① 2배

② 3배

③ 4배

④ 6배

가요전선관 공사 시설기준

- 1) 가요전선관은 2종 금속제 가요전선관일 것(다만, 전개된 장소 또는 점검할 수 있는 은폐장소에는 1종 가요전선관을 사용할 수 있다.)
- 2) 관을 구부리는 정도는 2종 가요전선관을 시설하고 제거하는 것이 어려운 장소일 경우 굴곡 반경은 관 안지름의 6배(단, 시설하고 제거하는 것이 자유로울 경우 3배) 이상
- 45 고압 가공전선로의 지지물로 철탑을 사용하는 경우 경간은 몇 [m] 이하이어야 하는가?

① 150[m]

② 300[m]

③ 500[m]

4 600[m]

지지물의 종류	표준경간
목주, A종 철주, A종 철근콘크리트주	150[m] 이하
B종 철주, B종 철 근 콘크리트주	250[m] 이하
철탑	600[m] 이하

46 가연성 분진(소맥분, 전분, 유황 기타 가연성 먼지 등)으로 인하여 폭발할 우려가 있는 저압 옥내 설비공사로 적절하지 않은 것은?

① 케이블 공사

② 금속관 공사

③ 합성수지관 공사

④ 플로어 덕트 공사

가연성 먼지(분진)의 시설공사

- 1) 금속관 공사
- 2) 케이블 공사
- 3) 합성수지관 공사(두께 2mm 미만의 합성수지 전선관 및 난연 성이 없는 콤바인 덕트관을 사용하는 것을 제외한다.)
- **47** 한국전기설비규정에 따라 사람이 상시 통행하는 터널 내의 공사방법으로 적절하지 않은 것은?
 - ① 금속관 공사
 - ② 합성수지관 공사
 - ③ 금속제 가요전선관 공사
 - ④ 금속몰드 공사

사람이 상시 통행하는 터널 안 공사방법

금속관, 합성수지관, 금속제 가요전선관, 케이블, 애자 공사에 의한다.

48 특고압 수전설비의 결선 기호와 명칭으로 잘못된 것은?

① CB - 차단기

② DS - 단로기

③ LA - 피뢰기

④ LF - 전력퓨즈

전력퓨즈의 경우 약호는 PF(Power Fuse)가 된다.

정말 43 ② 44 ② 45 ④ 46 ④ 47 ④ 48 ④

- 49 나전선 상호를 접속하는 경우 일반적으로 전선의 세기를 몇 [%] 이상 감소시키지 아니하여야 하는가? 世
 - (1) 2

2 3

③ 20

(4) 80

전선의 접속 시 유의사항

- 1) 전선을 접속하는 경우 전기 저항이 증가되지 않도록 할 것
- 2) 전선의 접속 시 전선의 세기를 20[%] 이상 감소시키지 말 것 (80[%] 이상 유지시킬 것)
- 50 폴리에틸렌 절연 비닐 시스 케이블의 약호는?

① DV

(2) EE

③ EV

4 OW

케이블의 약호

EV : 폴리에틸렌 절연 비닐 시스 케이블

- 51 후강 전선관의 호칭은 (¬) 크기로 정하여 (L)로 표시한다. (ㄱ)과 (ㄴ)에 들어갈 내용으로 옳은 것은?
 - ① (기) 안지름 (니) 짝수
 - ② (기) 바깥지름 (L) 짝수
 - ③ (ㄱ) 바깥지름 (ㄴ) 홀수
 - ④ (¬) 안지름 (L) 홀수

금속관 공사(접지공사를 할 것)

- 1) 1본의 길이 : 3.66(3.6)[m]
- 2) 금속관의 종류와 규격
 - 후강 전선관(안지름을 기준으로 한 짝수) 16, 22, 28, 36, 42, 54, 70, 82, 92, 104[mm] (10종)
 - 박강 전선관(바깥지름을 기준으로 한 홀수) 19, 25, 31, 39, 51, 63, 75[mm] (7종)

- 52 옥내배선 공사에서 절연전선의 피복을 벗길 때 사용하면 편 리한 공구는? が川去
 - ① 드라이버

② 플라이어

③ 압착펢치

④ 와이어 스트리퍼

와이어 스트리퍼

전선의 피복을 벗길 때 자동으로 벗기는 공구를 말한다.

53 한국전기설비규정에 따라 교통신호등 회로의 사용전압이 몇 [V]를 초과하는 경우에는 지락 발생 시 자동적으로 전로를 차단하는 누전 차단기를 시설하여야 하는가?

① 50

② 100

③ 150

(4) 200

교통신호등의 시설

- 1) 사용전압 : 교통신호등 제어장치의 2차 측 배선의 최대사용전 압은 300V 이하
- 2) 교통 신호등의 인하선 : 전선의 지표상의 높이는 2.5m 이상일
- 3) 교통신호등 회로의 사용전압이 150V를 넘는 경우는 전로에 지 락이 생겼을 경우 자동적으로 전로를 차단하는 누전 차단기를 시설할 것
- 54 아웃렛 박스 등의 녹아웃의 지름이 관의 지름보다 클 때 관 을 박스에 고정시키기 위해 쓰이는 재료의 명칭은?

① 터미널 캠

② 링 리듀셔

③ 앤트런스 캡

④ C형 엘보

링 리듀셔

금속관 공사 시 녹아웃의 지름이 관 지름보다 클 때 관을 박스에 고정하기 위해 사용되는 재료를 말한다.

- 55 일반적으로 큐비클형(cubicle type)이라 하며, 점유 면적이 좁고 운전, 보수에 안전하므로 공장, 빌딩 등 전기실에 많이 사용되는 조립형, 장갑형이 있는 배전반은?
 - ① 폐쇄식 배전반
 - ② 데드 프런트식 배전반
 - ③ 철제 수직형 배전반
 - ④ 라이브 프런트식 배전반

폐쇄식 배전반(큐비클형)

점유 면적이 좁고 운전, 보수에 안전하며 신뢰도가 높아 공장, 빌 딩 등의 전기실에 많이 사용된다.

56 ACB의 약호는?

- ① 기중 차단기
- ② 유입 차단기
- ③ 공기 차단기
- ④ 진공 차단기

차단기의 약호

- 1) 기중 차단기(ACB)
- 2) 유입 차단기(OCB)
- 3) 공기 차단기(ABB)
- 4) 진공 차단기(VCB)
- 57 가공전선의 지지물에 지선으로 그 강도를 분담하여서는 안 되는 곳은?
 - ① 목주

② 철주

③ 철탑

④ 철근콘크리트주

지선의 시설

지지물의 강도를 보강한다. 단, 철탑은 사용 제외한다.

1) 안전율 : 2.5 이상 2) 허용 인장하중: 4.31[kN]

3) 소선 수 : 3가닥 이상의 연선

4) 소선지름 : 2.6[mm] 이상

5) 지선이 도로를 횡단할 경우 5[m] 이상 높이에 설치

58 한국전기설비규정에 따라 아래 그림 같이 분기회로 (S_2) 의 보호장치 (P_2) 는 (P_2) 의 전원 측에서 분기점(O) 사이에 다 른 분기회로 또는 콘센트의 접속이 없고, 단락의 위험과 화재 및 인체에 대한 위험성이 최소화되도록 시설된 경우, 분기회 로의 보호장치 (P_2) 는 몇 [m]까지 이동 설치가 가능한가?

- ① 1
- 3 4

4 3

분기회로 보호장치

분기회로 (S_2) 의 과부하 보호장치 (P_2) 의 전원측에서 분기점(O)사 이에 분기회로 또는 콘센트의 접속이 없고 단락의 위험과 화재 및 인체에 대한 위험성이 최소화되도록 시설된 경우 과부하 보호장치 (P_2) 는 분기점(O)으로부터 3[m]까지 이동하여 설치할 수 있다.

55 ① 56 ① 57 ③ 58 ④

- 59 한국전기설비규정에 따라 변압기 중성점 접지도체는 몇 [mm²] 이상이어야 하는가? (단, 사용전압이 25[kV] 이하인 특고압 가공전선로. 다만, 중성선 다중접지식의 것으로서 전 로에 지락이 생겼을 때 2초 이내에 자동적으로 이를 전로로 부터 차단하는 장치가 되어 있는 것을 말한다.)
 - 1) 6

(2) 10

③ 16

4) 25

중성점 접지도체의 굵기

중성점 접지용 도체는 공칭단면적 16[mm²] 이상의 연동선 또는 동등 이상의 단면적 및 세기를 가져야 한다. 다만, 다음의 경우에 는 공칭단면적 6[mm²] 이상의 연동선 또는 동등 이상의 단면적 및 강도를 가져야 한다.

- 1) 7[kV] 이하의 전로
- 2) 사용전압이 25[kV] 이하인 특고압 가공전선로. 다만, 중성선 다중접지식의 것으로서 전로에 지락이 생겼을 때 2초 이내에 자동적으로 이를 전로로부터 차단하는 장치가 되어 있는 것

- 60 연선의 층수를 n이라 하였을 때 총 소선 수 N은?
 - ① N=3n(n+1)+1
 - ② N=3n(n+2)+1
 - ③ N = 3n(n+1)
 - 4 N = 3n(n+2)

연선의 총 소선 수 N

N = 3n(n+1) + 1

n : 연선의 층수

15 2021년 2회 CBT 기출복원문제

- 지항 R_1, R_2, R_3 의 세 개의 저항을 병렬 연결하면 합성저항 $R[\Omega]$ 은?
 - $\textcircled{1} \ \, \frac{R_1 + R_2 + R_3}{R_1 R_2 + R_2 R_3 + R_3 R_1} \\$

 - $\ \, \mathfrak{3} \ \, \frac{R_1 R_2 R_3}{R_1 + R_2 + R_3}$
 - $\textcircled{4} \ \frac{R_1 + R_2 + R_3}{R_1 R_2 R_3}$

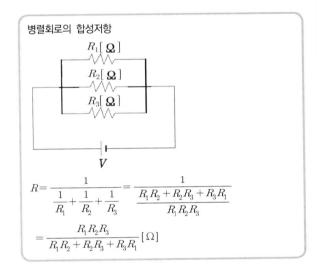

- $oldsymbol{2}$ 체적이 일정한 도선의 길이가 l[m]인 저항 R이 있다. 이 도 선의 길이를 n배 잡아 늘리면 저항은 처음 저항의 몇 배가 되겠는가?
 - ① n배

- ② $\frac{1}{n}$ 배
- ③ n²배
- $(4) \frac{1}{n^2}$

직선도체의 체적 일정할 때 전선 단면적($S[m^2]$)

$$v = S \times l \rightarrow S = \frac{v}{l} \rightarrow S \propto \frac{1}{l} \propto \frac{1}{n}$$

길이가 n배 증가

$$l' = nl$$
, $S' = \frac{1}{n}S$

$$R' = \rho \frac{l'}{S'} = \rho \frac{nl}{\frac{1}{n}S} = n^2 \times \rho \frac{l}{S} = n^2 R$$

- **3** 내부저항 $0.5[\Omega]$. 전압 10[V]인 전지 양단에 저항 $1.5[\Omega]$ 을 연결하면 흐르는 전류는 몇 [A]인가?
 - 1) 5

(2) 10

③ 15

4 20

전체 합성저항 : $R' = r + R = 0.5 + 1.5 = 2[\Omega]$

전류 :
$$I = \frac{V}{R} = \frac{10}{2} = 5[A]$$

- ○4 1[kW]의 전열기를 10분간 사용할 때 발생한 열량은 몇 ○6 4[F]과 6[F]의 콘덴서를 직렬 연결하고 양단에 100[V]의 전 [kcal]인가?
 - ① 121

⁽²⁾ 124

③ 144

4 244

$$\begin{split} H&=0.24P\,t=0.24\times1,000\times(10\times60)=144,000\\ &=144\text{[Kcal]} \end{split}$$

- ${f 05}$ 100[V]의 직류전원에 10[Ω]의 저항만이 연결된 회로의 설 명 중 맞는 것은?
 - ① 저항에 흐르는 전류는 0.1[A]이다.
 - ② 회로를 개방하고 전원 양단의 전압을 측정하면 O[V]이다.
 - ③ 회로를 개방하고 전원 양단의 전압을 측정하면 100[V] 이다
 - ④ 10[Ω] 저항의 양단의 전압은 90[V]이다.

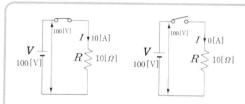

- 1) 전류 : $I = \frac{V}{R} = \frac{100}{10} = 10$ [A]
- 2) 회로를 개방 시 전원 양단의 전압 : 100[V](불변)
- 3) $10[\Omega]$ 의 전압 : $V_R = IR = 10 \times 10 = 100[V]$

- 압을 인가할 때 4[F]에 걸리는 전압[V]은?
 - ① 60

(2) 40

③ 20

4 10

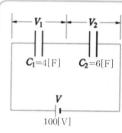

4[F]에 걸리는 전압

$$V_1 = \frac{C_2}{C_1 + C_2} \, V \! = \! \frac{6}{4 \! + \! 6} \times 100 = \! 60 [\text{V}] \label{eq:V1}$$

- **7** 전기력선의 성질에 대한 설명으로 틀린 것은?
 - ① 전기력선은 양전하에서 나와 음전하로 끝난다.
 - ② 전기력선은 도체 표면과 내부에 존재하다.
 - ③ 전기력선의 밀도는 전장의 세기이다.
 - ④ 전기력선은 등전위면과 수직이다.

전기력선은 도체 내부에 존재하지 않는다.

- 8 정전용량 $10[\mu F]$ 인 콘덴서 양단에 100[V]의 전압을 가했을 때 콘덴서에 축적되는 에너지는?
 - ① 50

2 5

③ 0.5

4 0.05

콘덴서 축적에너지

$$W = \frac{1}{2}CV^2 = \frac{1}{2} \times 10 \times 10^{-6} \times 100^2 = 0.05$$

- 9 자극의 세기 1[Wb], 길이가 10[cm]인 막대 자석을 100[AT/m]의 평등 자계 내에 자계와 수직으로 놓았을 때 회전력은 몇 [N·m]인가?
 - ① 1

(2) 10

③ 100

(4) 100

자계 내 막대 자석의 회전력

 $T = m l H \sin \theta = 1 \times 10 \times 10^{-2} \times 100 \times \sin 90^{\circ} = 10 [\text{N} \cdot \text{m}]$

10 전류에 의한 자계의 방향을 결정하는 것은?

- - ① 렌츠의 법칙 ② 암페어의 법칙
 - ③ 비오샤바르의 법칙 ④ 패러데이의 법칙

암페어의 (오른나사) 법칙

전류가 흐르는 방향을 알면 자속(자계)의 방향을 알 수 있는 법칙

- 간격 1[m], 전류가 각각 1[A]인 왕복 평행도선에 1[m]당 작 11 용하는 힘 *F*[N]은?
 - ① 2×10⁻⁷[N], 반발력
 - ② 2×10⁻⁷[N], 흡인력
 - ③ 20×10⁻⁷[N], 반발력
 - ④ 20×10⁻⁷[N], 흡인력

평행도선의 작용하는 힘

1)
$$F = \frac{2I_1I_2}{r} \times 10^{-7} = \frac{2 \times 1 \times 1}{1} \times 10^{-7} = 2 \times 10^{-7} [\text{N/m}]$$

2) 반대(왕복) 방향의 전류 : 반발력

- 12 권수가 N인 코일이 있다. t [sec] 사이에 자속 ϕ [Wb]가 변하였다면 유기기전력 e[V]는?
- $(2) e = -N \frac{d\phi}{dt}$

패러데이의 법칙(전자유도)

유기기전력 : $e = -N \frac{d\phi}{dt}$ [V]

- 13 자체 인덕턴스 L_1, L_2 , 상호 인덕턴스 M인 코일을 같은 방 향으로 직렬 연결할 경우 합성 인덕턴스 L[H]는?
 - ① $L = L_1 + L_2 + M$ ② $L = L_1 + L_2 M$
 - 3 $L = L_1 + L_2 2M$ 4 $L = L_1 + L_2 + 2M$

직렬접속 콘덴서의 합성 인덕턴스

- 1) 같은 방향(가동) 합성 인덕턴스 : $L_{+} = L_{1} + L_{2} + 2M$
- 2) 반대 방향(차동) 합성 인덕턴스 : $L_{-} = L_{1} + L_{2} 2M$
- **14** 전압 $v = V_{m \sin}(\omega t + 30^{\circ})$ [V], 전류 $i = I_{m \cos}(\omega t - 60^{\circ})$ [A]일 때 전압을 기준으로 할 때 전류의 위상차는?
 - ① 전압보다 30도만큼 앞선다.
 - ② 전압과 동상이 된다.
 - ③ 전압보다 30도만큼 뒤진다.
 - ④ 전압보다 60도만큼 뒤진다.

 $\cos(\omega t + \theta) = \sin(\omega t + (\theta + 90^{\circ}))$

전류 : $i = I_m \cos(\omega t - 60^\circ)$

$$=I_m\sin\left(\omega t-60^\circ+90^\circ\right)$$

$$=I_m \sin(\omega t + 30^\circ) \rightarrow \theta_I = 30^\circ$$

전압: $v = V_m \sin(\omega t + 30^\circ) \rightarrow \theta_V = 30^\circ$

 $\theta_V = \theta_I$: 전압과 동상이 된다.

정답 09 ② 10 ② 11 ① 12 ② 13 ④ 14 ②

15 RLC 직렬회로의 공진주파수 *f* [Hz]는?

①
$$f = \frac{\sqrt{LC}}{2\pi}$$
 [Hz]

①
$$f = \frac{\sqrt{LC}}{2\pi}$$
 [Hz] ② $f = \frac{2\pi}{\sqrt{LC}}$ [Hz]

(3)
$$f = \frac{1}{2\pi\sqrt{LC}}$$
 [Hz] (4) $f = \frac{1}{\pi\sqrt{LC}}$ [Hz]

$$(4) f = \frac{1}{\pi \sqrt{LC}} [Hz]$$

RLC 직렬공진 회로

1) 공진 각주파수 :
$$\omega = \frac{1}{\sqrt{LC}}$$

2) 공진 주파수 :
$$f = \frac{1}{2\pi\sqrt{LC}}$$
 [Hz]

16 저항 $6[\Omega]$, 유도리액턴스 $10[\Omega]$, 용량리액턴스 $2[\Omega]$ 인 직렬회로의 임피던스의 값은?

$$\Im 6[\Omega]$$

$$45[\Omega]$$

$$Z = \sqrt{R^2 + (X_L - X_C)^2} = \sqrt{6^2 + (10 - 2)^2} = 10 [\,\Omega\,]$$

17 Δ 결선 한 변의 저항이 $90[\Omega]$ 이다. 이를 Y결선으로 변환하 면 한 변의 저항은 몇 $[\Omega]$ 인가?

등가 저항 변화(
$$\Delta \rightarrow Y$$
)

$$R_Y = R_\Delta \times \frac{1}{3} = 90 \times \frac{1}{3} = 30 [\Omega]$$

18 부하 한 상의 임피던스가 $6+j8[\Omega]$ 인 3상 Δ 결선회로에 100[V]의 전압을 인가할 때 선전류[A]는?

②
$$10\sqrt{3}$$

(4)
$$20\sqrt{3}$$

$$\Delta$$
결선

1) 전압 :
$$V_p = V_l = 100 [{\rm V}]$$

2) 상전류 :
$$I_p = \frac{V_p}{Z} = \frac{100}{\sqrt{6^2 + 8^2}} = \frac{100}{10} = 10$$
[A]

3) 선전류 :
$$I_l=\sqrt{3}\,I_P=\sqrt{3}\times 10=10\,\sqrt{3}\,[{\rm A}]$$

19 비정현파의 왜형률이란?

20 전압 100[V]. 전류 5[A]이고 역률이 0.8이라면 유효전력은 몇 [W]인가?

유효전력
$$P = VI_{COS}\theta = 100 \times 5 \times 0.8 = 400$$
[W]

- 21 전부하에서 슬립이 4[%], 2차 저항손이 0.4[kW]이다. 3상 유도 전동기의 2차 입력은 몇 [kW]인가?
 - ① 8

② 10

③ 11

(4) 14

전력변환

1) 2차 입력
$$P_2 = P_0 + P_{c2} = \frac{P_{c2}}{s}$$

$$P_2 = \frac{P_{c2}}{s} = \frac{0.4}{0.04} = 10 \text{[kW]}$$

- 2) 2차 출력 $P_0 = P_2 P_{c2} = (1-s)P_2$
- 3) 2차 동손 $P_{c2} = P_2 P_0 = sP_2$
- 22 60[Hz]의 변압기에 50[Hz] 전압을 가했을 때 자속밀도는 몇 배가 되는가?
 - ① 1.2배 증가
- ② 0.8배 증가
- ③ 1.2배 감소
- ④ 0.8배 감소

변압기의 주파수와 자속밀도

 $E=4.44f\phi N$ 으로서 f
 $\propto \frac{1}{\phi} \propto \frac{1}{B}$ (여기서 ϕ : 자속, B는 자속밀

따라서 주파수가 감소하였으므로 자속밀도는 $\frac{60}{50}$ 으로 1.2배로 증 가한다.

- 23 다음 중 변압기는 어떤 원리를 이용한 기계기구인가? Ў만출
 - ① 표피작용
- ② 전자유도작용
- ③ 전기자 반작용
- ④ 편자작용

변압기의 원리

변압기는 1개의 철심에 2개의 코일을 감고 한쪽 권선에 교류전압 을 가하면 철심에 교번자계에 의한 자속이 흘러 다른 권선에 지나 가면서 전자유도작용에 의해 그 권선에 비례하여 유도 기전력이 발생한다.

- 24 제동방법 중 급정지하는 데 가장 좋은 제동법은?
 - ① 발전제동
- ② 회생제동
- ③ 단상제동
- ④ 역전제동

역전(역상, 플러깅)제동

급제동 시 사용하는 방법으로 전원 3선 중 2선의 방향을 바꾸어 전동기를 역회전시켜 급제동하는 방법을 말한다.

- 25 3상 동기기에 제동권선을 설치하는 주된 목적은?
 - ① 난조 방지
- ② 출력 증가
- ③ 효율 증가
- ④ 역률 개선

제동권선

기전력의 주파수가 다를 경우 난조가 발생하며, 이를 방지하기 위 하여 설치한다. 또한 동기 전동기를 기동시키기 위하여 사용하기 도 한다.

- 26 부흐홀쯔 계전기의 설치 위치로 가장 적당한 것은? **₹변출**
 - ① 주변압기와 콘서베이터 사이
 - ② 변압기 주 탱크 내부
 - ③ 콘서베이터 내부
 - ④ 변압기 고압 측 부싱

부흐홀쯔 계전기

변압기 내부 고장 보호에 사용되는 부흐홀쯔 계전기는 주변압기와 콘서베이터 사이에 설치한다.

- **27** 직류 무부하 분권 발전기의 계자저항이 $50[\Omega]$ 이다. 계자에 **30** 동기 임피던스가 $5[\Omega]$ 인 2대의 3상 동기 발전기의 유도 기 흐르는 전류가 2[A]이며, 전기자 저항은 $5[\Omega]$ 이다. 유기기 전력은?
 - ① 120
- ② 110

③ 100

4 90

분권 발전기의 유기기전력 E

$$E=V+I_aR_a$$
(여기서 $I_a=I+I_f$ 이나 무부하이므로 $I=0$)
$$=100+2\times 5=110[V]$$

$$I_f = \frac{V}{R_f}$$

 $V = I_f R_f = 2 \times 50 = 100 [V]$

- 28 동기기의 전기자 반작용 중에서 전기자 전류에 의한 자기장 의 축이 항상 주 자속의 축과 수직이 되면서 자극편 왼쪽에 있는 주 자속은 증가시키고, 오른쪽에 있는 주 자속은 감소 시켜 편자작용을 하는 전기자 반작용은?
 - ① 감자 작용
- ② 증자 작용
- ③ 직축 반작용
- ④ 교차 자화 작용

동기기의 전기자 반작용

교차 자화 작용 : 횡축 반작용으로 주자속과 수직이 되는 반작용 이며 전압과 전류가 동상인 경우를 말한다.

- 29 다음 중 변압기 무부하손의 대부분을 차지하는 것은?
 - ① 동손
- ② 철손
- ③ 유전체손
- ④ 저항손

변압기의 무부하손

변압기의 무부하 시의 손실 중 대부분을 차지하는 것은 철손이다. 반면 부하 시의 대부분의 손실은 동손(저항손)이다.

- 전력에 100[V]의 전압 차이가 있다면 무효 순환전류는?
 - ① 10[A]
- ② 15[A]
- ③ 20[A]
- 4 25[A]

동기 발전기의 병렬 운전 시 기전력의 크기가 다르면 무효 순환전 류가 흐른다.

무효 순환전류 $I_c=\frac{E_c}{2Z}=\frac{100}{2\times 5}=10$ [A]

 E_c : 양 기기 간 전압차

- 31 교류회로에서 양방향 점호(ON) 및 소호(OFF)를 이용하여 위상 제어를 할 수 있는 소자는?
 - ① SCR
- ② GTO
- ③ TRIAC
- ④ IGBT

- 32 변류기 개방 시 2차 측을 단락하는 이유는?
 - ① 2차 측 과전류 보호 ② 2차 측 절연 보호
 - ③ 측정오차 감소 ④ 변류비 유지

변류기를 점검 시 2차 측을 단락하는 이유 2차 측에 과전압에 의한 2차 측 절연을 보호하기 위함이다. 33 직류 발전기의 철심을 규소강판으로 성층하는 주된 이유는?

∀빈출

- ① 브러쉬에서의 불꽃 방지 및 정류 개선
- ② 기계적 강도 개선
- ③ 전기자 반작용 감소
- ④ 맴돌이 전류손과 히스테리시스손의 감소

철심을 규소강판으로 성층하는 이유

철손을 감소시키는 것이 주된 목적으로 히스테리시스손(규소강판) 과 맴돌이(와류)손(성층철삼)을 감소시키기 위함이다.

- **34** 변류기 2차 측에 설치되어 부하의 과부하나 단락사고를 보호하는 기기를 무엇이라 하는가?
 - ① 과전압 계전기
- ② 과전류 계전기
- ③ 지락 계전기
- ④ 단로기

과전류 계전기(OCR)

설정치 이상의 전류가 흐를 때 동작하며 과부하나 단락사고를 보호하는 기기로서 변류기 2차 측에 설치된다.

- 35 동기 전동기의 전기자 전류가 최소일 때 역률은?
 - ① 0.5

② 0.707

③ 1

4 1.5

위상 특성곡선

부하를 일정하게 하고, 계자전류의 변화에 대한 전기자 전류의 변화를 나타낸 곡선을 말한다.

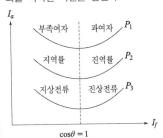

- 1) I_a 가 최소 $\cos\theta = 1$ 이 된다.
- 2) 부족여자 시 지상전류를 흘릴 수 있으며, 리액터로 작용할 수 있다.
- 3) 과여자 시 진상전류를 흘릴 수 있으며, 콘덴서로 작용할 수 있다.

- **36** 직류 직권 전동기의 회전수가 $\frac{1}{3}$ 배로 감소하였다. 토크는 몇 배가 되는가?
 - ① 3배

 $2 \frac{1}{3}$

③ 9배

 $4) \frac{1}{9}$

직권 전동기의 토크와 회전수

$$T \propto I_a^2 \propto \frac{1}{N^2}$$

$$\therefore T \propto \frac{1}{N^2} = \frac{1}{\left(\frac{1}{3}\right)^2} = 9(\text{HH})$$

37 다음 그림은 직류 발전기의 분류 중 어느 것에 해당되는가?

- ① 분권 발전기
- ② 직권 발전기
- ③ 자석 발전기
- ④ 복권 발전기

복권 발전기

그림의 경우 직권 계자권선과 분권계자권선이 병렬로 연결되어 있 으므로 복권 발전기가 된다.

33 4 34 2 35 3 36 3 37 4

38 변압기의 규약효율은?

- ① <u>출력</u> 입력
- ② 출력출력+손실
- ③ <u>출력</u> 입력+손실

전기기기의 규약효율

1)
$$\eta_{\frac{y}{Z}} = \frac{ 출력}{ 출력 + 손실} \times 100[\%]$$

2)
$$\eta_{\text{MS}} = \frac{0 - 24}{0 - 24} \times 100[\%]$$

3)
$$\eta_{변압기} = \frac{ 출력}{ 출력 + 손실} \times 100[\%]$$

39 전압을 일정하게 유지하기 위해서 이용되는 다이오드는?

- ① 제너 다이오드
- ② 발광 다이오드
- ③ 바리스터 다이오드 ④ 포토 다이오드

제너 다이오드

정전압을 위해 사용되는 다이오드이다.

40 변압기 내부고장 보호에 쓰이는 계전기는?

- ① 접지 계전기
- ② 차동 계전기
- ③ 과전압 계전기
- ④ 역상 계전기

변압기 내부고장 보호 계전기

- 1) 부흐홀쯔 계전기
- 2) 차동 계전기
- 3) 비율 차동 계전기

- 41 일반적으로 큐비클형(cubicle type)이라 하며, 점유 면적이 좁고 운전, 보수에 안전하므로 공장, 빌딩 등 전기실에 많이 사용되는 조립형, 장갑형이 있는 배전반은?
 - ① 데드 프런트식 배전반
 - ② 폐쇄식 배전반
 - ③ 철제 수직형 배전반
 - ④ 라이브 프런트식 배전반

폐쇄식 배전반(큐비클형)

점유 면적이 좁고 운전, 보수에 안전하며 신뢰도가 높아 공장, 빌 딩 등의 전기실에 많이 사용된다.

42 저압 옥내배선을 보호하는 배선용 차단기의 약호는?

- ① ACB
- ② ELB
- ③ VCB
- ④ MCCB

배선용 차단기(MCCB)

옥내배선에서 사용하는 대표적 과전류보호 장치로서 MCCB라고

도 한다.

1) ACB : 기중 차단기

2) ELB : 누전 차단기 3) VCB : 진공 차단기

43 전선의 굵기를 측정할 때 사용되는 것은?

世ニ

- ① 와이어 게이지
- ② 파이프 포트
- ③ 스패너
- ④ 프레셔 툴

와이어 게이지

전선의 굵기를 측정한다.

- 44 다음 중 과전류 차단기를 시설해야 하는 장소로 옳은 것은?
 - 비출

- ① 접지공사의 접지도체
- ② 다선식 전로의 중성선
- ③ 저압가공전선로의 접지 측 전선
- ④ 인입선

과전류 차단기의 시설제한장소

- 1) 접지공사의 접지도체
- 2) 다선식 전로의 중성선
- 3) 전로 일부에 접지공사를 한 저압가공전선로의 접지 측 전선
- 45 한국전기설비규정에서 정한 사람이 접촉될 우려가 있는 곳에 시설하는 접지극은 지하 몇 [cm] 이상의 깊이에 매설하여야 하는가?
 - ① 30

2 45

3 50

4 75

접지극의 시설기준

- 1) 접지극은 지표면으로부터 지하 0.75[m] 이상으로 하되 동결 깊이를 감안하여 매설 깊이를 정해야 한다.
- 2) 접지도체를 철주 기타의 금속체를 따라서 시설하는 경우에는 접지극을 철주의 밑면으로부터 0.3[m] 이상의 깊이에 매설하 는 경우 이외에는 접지극을 지중에서 그 금속체로부터 1[m] 이상 떼어 매설하여야 한다.
- 3) 접지도체는 지하 0.75[m]부터 지표 상 2[m]까지 부분은 합성수지관(두께 2[mm] 미만의 합성수지제 전선관 및 가연성 콤바인덕트관은 제외한다) 또는 이와 동등 이상의 절연효과와 강도를 가지는 몰드로 덮어야 한다.
- 46 4심 캡타이어 케이블의 심선의 색상으로 옳은 것은?
 - ① 흑, 적, 청, 녹
- ② 흑, 청, 적, 황
- ③ 흑, 적, 백, 녹
- ④ 흑, 녹, 청, 백

4심 캡타이어 케이블의 색상

흑, 백, 적, 녹

- 47 가연성 가스가 존재하는 장소의 저압 시설 공사방법으로 옳은 것은?
 - ① 가요전선관 공사
- ② 금속관 공사
- ③ 금속 몰드 공사
- ④ 합성수지관 공사

가연성 가스가 체류하는 곳의 전기 공사

- 1) 금속관 공사
- 2) 케이블 공사
- 48 절연전선으로 가선된 배전 선로에서 활선 상태인 경우 전선 의 피복을 벗기는 것은 매우 곤란한 작업이다. 이런 경우 활선 상태에서 전선의 피복을 벗기는 공구는?
 - ① 전선 피박기
- ② 애자커버
- ③ 와이어통
- ④ 데드엔드커버
- 1) 전선 피박기 : 활선 시 전선의 피복을 벗기는 공구
- 2) 애자커버 : 활선 시 애자를 절연하여 작업자의 부주의로 접촉 되더라도 안전사고가 발생하지 않도록 하는 절연장구
- 3) 와이어 통 : 활선을 작업권 밖으로 밀어낼 때 사용하는 절연봉
- 4) 데드엔드 커버 : 현수애자와 인류클램프의 충전부를 방호하기 위하여 사용
- 49 노출장소 또는 점검이 가능한 장소에서 제2종 가요전선관을 시설하고 제거하는 것이 자유로운 경우 곡률 반지름은 안지름의 몇 배 이상으로 하여야 하는가?
 - ① 2배

② 3배

③ 4배

④ 6배

가요전선관 공사 시설기준

- 1) 가요전선관은 2종 금속제 가요전선관일 것(다만, 전개된 장소 또는 점검할 수 있는 은폐장소에는 1종 가요전선관을 사용할 수 있다.)
- 2) 관을 구부리는 정도는 2종 가요전선관을 시설하고 제거하는 것 이 어려운 장소일 경우 굴곡 반경은 관 안지름의 6배(단, 시설 하고 제거하는 것이 자유로울 경우 3배) 이상

44 4 45 4 46 3 47 2 48 1 49 2

- 50 버스 덕트의 종류가 아닌 것은?
 - ① 피더 버스 덕트
- ② 플러그인 버스 덕트
- ③ 플로어 버스 덕트
- ④ 트롤리 버스 덕트

버스 덕트의 종류

- 1) 피더 버스 덕트
- 2) 플러그인 버스 덕트
- 3) 트롤리 버스 덕트
- 4) 탭붙이 버스 덕트
- 5] 특고압 수전설비의 결선 기호와 명칭으로 잘못된 것은?
 - ① CB 차단기
- ② DS 단로기
- ③ LA 피뢰기
- ④ LF 전력퓨즈

수전설비의 명칭

전력퓨즈의 경우 PF(Power Fuse)를 말한다.

- 52 조명용 백열전등을 호텔 또는 여관 객실의 입구에 설치할 때 나 일반 주택 및 아파트 각 호실의 현관에 설치할 때 사용되 는 스위치는?
 - ① 누름버튼 스위치
- ② 타임스위치
- ③ 토글스위치
- ④ 로터리스위치

조명용 전등을 설치할 때에는 다음에 의하여 타임스위치를 시설하 여야 한다.

- 1) 「관광 진흥법」과 「공중위생법」에 의한 관광숙박업 또는 숙박 업(여인숙업을 제외한다)에 이용되는 객실의 입구등은 1분 이 내에 소등되는 것
- 2) 일반주택 및 아파트 각 호실의 현관등은 3분 이내에 소등되는 것

- 53 분전반에 대한 설명으로 틀린 것은?
 - ① 배선과 기구는 모두 전면에 배치하였다.
 - ② 두께 1.5[mm] 이상의 난연성 합성수지로 제작하였다.
 - ③ 강판제의 분전함은 두께 1.2[mm] 이상의 강판으로 제작하였다.
 - ④ 배선은 모두 분전반 이면으로 하였다.

분전반

- 1) 부하의 배선이 분기하는 곳에 설치
- 2) 이때 분전반의 이면에는 배선 및 기구를 배치하지 말 것
- 3) 강판제의 것은 두께 1.2[mm] 이상
- 54 저압 가공인입선의 인입구에 사용하며 금속관 공사에서 끝 부분의 빗물 침입을 방지하는 데 적당한 것은?
 - ① 플로어 박스
- ② 엔트런스 캠
- ③ 부싱
- ④ 터미널 캡

엔트런스 캡

인입구에 빗물의 침입을 방지하기 위해 사용한다.

- 55 설계하중이 6.8[kN] 이하인 철근콘크리트주의 전주의 길이 가 10[m]인 지지물을 건주할 경우 묻히는 최소 매설 깊이는 몇 [m] 이상인가?
 - ① 1.67[m]
- ② 2[m]
- ③ 3[m]
- 4 3.5[m]

건주(지지물을 땅에 묻는 공정)

1) 15[m] 이하의 지지물(6.8[kN] 이하의 경우) : 전체 길이 $\times \frac{1}{6}$

따라서 15[m] 이하의 지지물이므로 $10 \times \frac{1}{6} = 1.67[m]$ 이상 매설해야만 한다.

- 2) 15[m] 초과 시 : 2.5[m] 이상
- 3) 16[m] 초과 20[m] 이하 : 2.8[m] 이상

정달 50 3 51 4 52 2 53 4 54 2 55 1

- 56 가공케이블 시설 시 조가용선에 금속테이프 등을 사용하여 케이블 외장을 견고하게 붙여 조가하는 경우 나선형으로 금 속테이프를 감는 간격은 몇 [cm] 이하를 확보하여 감아야 하는가?
 - ① 50

2 30

③ 20

(4) 10

가공케이블의 시설

조가용선의 시설 : 접지공사를 한다.

- 1) 케이블은 조가용선에 행거로 시설할 것(이 경우 고압인 경우 그 행거의 간격은 50[cm] 이하로 시설하여야 한다.)
- 2) 조가용선은 인장강도 5.93[kN] 이상의 연선 또는 22[mm²] 이상의 아연도철연선일 것
- 3) 금속테이프 등은 20[cm] 이하 간격을 유지하며 나선상으로 감는다.
- 57 저압 구내 가공인입선에서 사용할 수 있는 전선의 최소 굵기는 몇 [mm] 이상인가? (단, 경간이 15[m]를 초과하는 경우이다.)
 - ① 2.0

2 2.6

③ 4

(4) 6

가공인입선의 전선의 굵기

- 1) 저압인 경우 2.6[mm] 이상 DV(인입용 비닐 절연전선) (단, 경간이 15[m] 이하의 경우 2.0[mm] 이상 인입용 비닐 절연전선 사용)
- 2) 고압인 경우 5.0[mm] 경동선
- 58 배전반 및 분전반과 연결된 배관을 변경하거나 이미 설치되어 있는 캐비닛에 구멍을 뚫을 때 필요한 공구는?
 - ① 오스터
- ② 클리퍼
- ③ 토치램프
- ④ 녹아웃펀치

녹아웃펀치

배전반 및 분전반과 연결된 배관을 변경하거나 이미 설치되어 있는 캐비닛에 구멍을 뚫을 때 사용한다.

- **59** 화약류 저장고 내에 조명기구의 전기를 공급하는 배선의 공사방법은?
 - ① 합성수지관 공사
- ② 금속관 공사
- ③ 버스 덕트 공사
- ④ 합성수지몰드 공사

화약류 저장고 내의 조명기구의 전기 공사

- 1) 전로의 대지전압은 300V 이하일 것
- 2) 전기기계기구는 전폐형의 것일 것
- 3) 케이블을 전기기계기구에 인입할 때에는 인입구에서 케이블이 손상될 우려가 없도록 시설할 것
- 4) 차단기는 밖에 두며, 조명기구의 전원을 공급하기 위하여 배선 은 금속관, 케이블 공사를 할 것
- 60 1종 가요전선관을 시설할 수 있는 장소는?
 - ① 점검할 수 없는 장소
 - ② 전개되지 않는 장소
 - ③ 전개되 장소로서 점검이 불가능한 장소
 - ④ 점검할 수 있는 은폐장소

가요전선관 공사 시설기준

- 1) 가요전선관은 2종 금속제 가요전선관일 것(다만, 전개된 장소 또는 점검할 수 있는 은폐장소에는 1종 가요전선관을 사용할 수 있다.)
- 2) 관을 구부리는 정도는 2종 가요전선관을 시설하고 제거하는 것 이 어려운 장소일 경우 굴곡 반경은 관 안지름의 6배(단, 시설 하고 제거하는 것이 자유로울 경우 3배) 이상

56 3 57 2 58 4 59 2 60 4

16 2021년 1회 CBT 기출복원문제

- 도체를 길게 늘여 지름이 절반이 되게 하였다. 이 경우 길게 늘인 도체의 저항값은 원래 도체의 저항값의 몇 배가 되는가?
 - ① 4배

② 8배

- ③ 16배
- ④ 24배

직선도체의 체적이 일정할 때

$$v = \frac{\pi d^2}{4}l \rightarrow l = \frac{4v}{\pi d^2} \rightarrow l \propto \frac{1}{d^2}$$

지름이 절반으로 감소하던

도체의 길이 :
$$l' \propto \frac{1}{d^2} \propto \frac{1}{\left(\frac{1}{2}\right)^2} \propto 4l$$

도체의 단면적 :
$$S = \frac{\pi d^2}{4} \ o \ S' \propto d^2 \propto \left(\frac{1}{2}\right)^2 \propto \frac{1}{4} S$$

도체의 저항 :
$$R'=
horac{l'}{S'}=
horac{4l}{rac{1}{A}S}=16 imes
horac{l}{S}=16R$$

- \bigcirc **2** 저항 $R_1[\Omega]$ 과 $R_2[\Omega]$ 을 직렬 접속하고 V[V]의 전압을 인 가할 때 저항 R_1 의 양단의 전압은?

 - ① $\frac{R_2}{R_1 + R_2} V$ ② $\frac{R_1 R_2}{R_1 + R_2} V$

직렬저항 회로의 전압분배

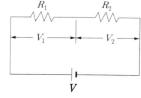

$$V_1 = \frac{R_1}{R_1 + R_2} \, V, \quad V_2 = \frac{R_2}{R_1 + R_2} \, V$$

- **3** 10[A]의 전류를 흘렸을 때 전력이 50[W]인 저항에 20[A]를 흘렸을 때의 전력은 몇 [W]인가?
 - ① 100

2 200

3 300

(4) 400

10[A] 전력 : $P = I^2 R$ [W] $\rightarrow R = \frac{P}{I^2} = \frac{50}{10^2} = 0.5[\Omega]$

20[A] 전력 : $P = I^2 R = 20^2 \times 0.5 = 200[W]$

4 임의의 한 점에 유입하는 전류의 대수합이 0이 되는 법칙은?

- ① 플레밍의 법칙 ② 패러데이의 법칙
- ③ 키르히호프의 법칙 ④ 옴의 법칙

키르히호프의 법칙

- 1) 제1법칙 : 임의의 점에서 들어오는 전류의 합은 나오는 전류
- 2) 제2법칙 : 임의의 폐회로에서 기전력의 합은 전압강하(전류와 저항의 곱)의 합과 같다.
- **5** 다음 서로 상호관계가 바르게 연결된 것은?
 - ① 저항열 제어벡 효과
 - ② 전기냉동장치 펠티어 효과
 - ③ 전기분해 톰슨 효과
 - ④ 열전쌍 줄의 법칙
 - 1) 줄의 법칙

어떤 도체에 전류가 흐르면 열(저항열)이 발생하는 현상

2) 제어벡 효과

서로 다른 금속을 접합하여 두 접합점(열전쌍)에 온도차를 주 면 전기가 발생하는 현상

- 3) 전류에 따른 열의 흡수 현상(전기냉동장치)
 - 다른 두 종류의 금속을 접합 : 펠티어 효과
 - 동일한 종류의 금속을 접합 : 톰슨 효과

정답 01 3 02 3 03 2 04 3 05 2

6 저항 R_1 과 R_2 를 병렬 접속하여 여기에 전압 100[V]를 가할 때 R_1 에 소비전력을 $P_1[W]$, R_2 에 소비전력을 $P_2[W]$ 라면

 $\frac{P_1}{P_2}$ 의 비는 얼마인가?

① $\frac{R_2}{R_1}$

- $3 \frac{R_2 + R_1}{R_1}$
- $(4) \frac{R_2}{R_1 + R_2}$

병렬회로의 소비전력 : $P = \frac{V^2}{R}$ [W]

각 저항의 전력 : $P_1=\frac{100^2}{R_1}[\mathrm{W}],\ P_2=\frac{100^2}{R_2}[\mathrm{W}]$

전력비 : $\frac{P_1}{P_2} = \frac{\frac{100^2}{R_1}}{\frac{100^2}{R_1}} = \frac{R_2}{R_1}$

- 7 정전용량의 단위 [F]과 같은 것은? (단, [V]는 전위, [C]은 전기량. [N]은 힘. [m]는 길이이다.)
 - ① [V/m]
- ② [C/V]
- ③ [N/V]
- 4 [N/C]

정전용량의 단위

- 1) 평행판 콘덴서 : $C = \frac{\varepsilon S}{d}$ [F]
- 2) 콘덴서 충전 전하량 : $Q = CV \rightarrow C = \frac{Q}{V} [\text{C/V}]$

- 8 공기 중에 2개의 같은 점전하가 간격 1[m] 사이에 작용하는 힘이 9×10^{11} [N]이다. 하나의 점전하는 몇 [C]인가?
 - ① 1,000
- 2 500

③ 100

4 10

두 전하가 크기가 같으면

$$Q_{\!\scriptscriptstyle 1} = Q_{\!\scriptscriptstyle 2} = Q[{\mathsf C}]$$

두 점전하 사이에 작용하는 힘(쿨롱의 힘)

$$F = 9 \times 10^9 \times \frac{Q_1 Q_2}{r^2} = 9 \times 10^9 \times \frac{Q^2}{r^2} [N]$$

$$Q = \sqrt{\frac{F \times r^2}{9 \times 10^9}} = \sqrt{\frac{9 \times 10^{11} \times 1^2}{9 \times 10^9}} = 10[\text{C}]$$

- **9** 콘덴서 $C_1 = 3[F]$, $C_2 = 6[F]$ 를 직렬로 연결하면 합성 정전 용량 C[F]은 얼마인가?
 - ① C = 3 + 6
- ② $C = \frac{1}{3} + \frac{1}{6}$
- (3) $C = \frac{1}{\frac{1}{2} + \frac{1}{6}}$

콘덴서 직렬 접속의 합성 정전용링

$$C = \frac{1}{\frac{1}{C_1} + \frac{1}{C_2}} = \frac{1}{\frac{1}{3} + \frac{1}{6}} [F]$$

- 10 상호 인덕턴스가 10[H], 두 코일의 자기 인덕턴스는 각각 20[H], 80[H]일 경우 결합계수는 얼마인가?
 - ① 0.125
- 2 0.25

(3) 0.5

4 0.75

자기 인덕턴스 : $L_{\rm l}=20\,{\rm [H]},\ L_{\rm 2}=80\,{\rm [H]}$

상호 인덕턴스 : $M=k\sqrt{L_1L_2}=10[{\rm H}]$

결합계수 : $k = \frac{M}{\sqrt{L_1 L_2}} = \frac{10}{\sqrt{20 \times 80}} = 0.25$

정답 06 ① 07 ② 08 ④ 09 ③ 10 ②

- 11 자속밀도 5[Wb/m²]의 자계 중에 20[cm]의 도체를 자계와 직각으로 100[m/s]의 속도로 움직였다면 이때 도체에 유기 되는 기전력[V]은?
 - ① 100

② 1.000

3 200

4 2,000

유기기전력(플레밍의 오른손 법칙)

 $e = vBl \sin\theta = 100 \times 5 \times 0.2 \times \sin 90^{\circ} = 100[V]$

- 12 발전기의 원리로 적용되는 법칙은?
 - ① 플레밍의 왼손 법칙
 - ② 플레밍의 오른손 법칙
 - ③ 패러데이의 법칙
 - ④ 렌츠의 법칙

플레밍의 오른손 법칙 : 발전기 원리(전자유도의 기전력)

플레밍의 왼손 법칙 : 전동기 원리(전자력)

- 13 환상솔레노이드의 코일의 권수를 4배로 증가시키면 인덕턴 스는 몇 배가 되는가?
 - ① 2배

② 4배

③ 8배

④ 16배

자기 인덕턴스 : $L=\frac{\mu SN^2}{l} \rightarrow L \propto N^2$

권수가 4배 증가 : $L \propto 4^2 = 16$ 배(증가)

- 14 $i=100\sqrt{2}\sin{(120\pi t+rac{\pi}{6})}$ [A]의 교류 전류에서 주기는 몇 [sec]인가?
 - ① $\frac{1}{50}$

 $(2) \frac{1}{60}$

 $\frac{1}{90}$

 $\frac{1}{120}$

각주파수 : $\omega = 2\pi f$

주파수 : $f = \frac{\omega}{2p} = \frac{120\pi}{2\pi} = 60 [Hz]$

주기 : $T = \frac{1}{f} = \frac{1}{60} [\sec]$

- 15 인덕턴스 L만의 회로에 기본 교류전압을 가할 때 전류의 위상은?
 - ① 동상이다.
- ② $\frac{\pi}{2}$ 만큼 앞선다.
- ③ $\frac{\pi}{2}$ 만큼 뒤진다. ④ $\frac{\pi}{3}$ 만큼 앞선다.

단일소자의 교류전류

1) R만의 교류회로 : 동상 전류

2) L만의 교류회로 : $\frac{\pi}{2}$ 만큼 뒤진(늦은) 지상전류

3) C만의 교류회로 : $\frac{\pi}{2}$ 만큼 앞선(빠른) 진상전류

- 16 RLC 직렬회로에서 공진에 대한 설명으로 맞는 것은?
 - ① 임피던스는 최소가 되어 전류는 최대로 흐른다.
 - ② 전압과 전류의 위상차는 90도이다.
 - ③ 직렬 공진이 되면 리액턴스는 증가한다.
 - ④ 직렬 공진 시 역률는 약 0.8이 된다.

RLC 직렬회로의 공진

- 1) 전압과 전류가 동상
- 2) 합성 임피던스는 최소
- 3) 전류는 최대
- 4) 역률은 최대 $(\cos \theta = 1)$

① 200

2 220

③ 240

4 260

유효전력 $P = VI_{\rm COS}\theta = 100 \times 3 \times 0.8 = 240 [{\rm W}]$

- 18 3상 Y결선 회로에서 상전압의 위상은 선간전압에 대하여 어 떠한가?
 - ① 상전압은 $\frac{\pi}{6}$ 만큼 앞선다.
 - 2 상전압은 $\frac{\pi}{6}$ 만큼 뒤진다.
 - ③ 상전압은 $\frac{\pi}{3}$ 만큼 앞선다.
 - ④ 상전압은 $\frac{\pi}{3}$ 만큼 뒤진다.

Y결선 전압의 특징

- 1) 선간전압 : $V_l = \sqrt{3} \ V_P \angle \frac{\pi}{6} \ (\frac{\pi}{6}$ 만큼 앞선다.)
- 2) 상전압 : $V_P = \frac{V_l}{\sqrt{3}} \angle -\frac{\pi}{6} \left(\frac{\pi}{6} \text{ 만큼 뒤진다.}\right)$
- 19 변압기를 V결선했을 때 이용률은 얼마인가?
 - $\bigcirc \frac{\sqrt{3}}{2}$
- $2 \frac{\sqrt{3}}{3}$
- $\frac{\sqrt{2}}{2}$
- $4 \frac{\sqrt{2}}{3}$

V결선

- 1) V결선 용량 : $P_V = \sqrt{3} P_1$
- 2) (3상) 이용률 : $\frac{\sqrt{3}}{2}$ = 0.866
- 3) 1대 고장 시 출력비 : $\frac{\sqrt{3}}{3}$ = 0.577

- [W], $W_2 = 300$ [W]라면 유효전력은 몇 [W]인가? 7변출
 - ① 300

 $2 300 \sqrt{3}$

(3) 600

(4) $600\sqrt{3}$

2전력계법의 유효전력 $P=W_1+W_2=300+300=600[{\rm W}]$

다음 그림과 같은 기호의 명칭은?

① UJT

- ② SCR
- ③ TRIAC
- 4 GTO

SCR 2개를 역병렬로 접속한 구조를 가지고 있는 소자를 말한다.

- 22 변압기의 1차 전압이 3,300[V]이며, 2차 전압은 330[V]이 다. 변압비는 얼마인가?
 - ① $\frac{1}{10}$

(2) 10

(4) 100

변압기의 변압비(권수비)

$$a = \frac{V_1}{V_2} = \frac{N_1}{N_2} = \frac{I_2}{I_1} = \sqrt{\frac{Z_1}{Z_2}} = \sqrt{\frac{R_1}{R_2}} = \sqrt{\frac{X_1}{X_2}}$$

따라서 $a = \frac{V_1}{V_2} = \frac{3,300}{330} = 10$

정답 17 ③ 18 ② 19 ① 20 ③ 21 ③ 22 ②

- **23** 변압기를 ΔY 결선(delta-star connection)한 경우에 대 한 설명으로 옳지 않은 것은?
 - ① 1차 변전소의 승압용으로 사용되다.
 - ② 1차 선간전압 및 2차 선간전압의 위상차는 60°이다.
 - ③ 제3고조파에 의한 장해가 적다.
 - ④ Y결선의 중성점을 접지할 수 있다.

 Δ - Y결선의 경우 델타와 Y결선의 특징을 모두 갖고 있는 방식 으로 승압용 결선이며, 1차 선간전압과 2차 선간전압의 위상차는 30°이며, 한 상의 고장 시 송전이 불가능하다.

- 24 발전기를 정격전압 100[V]로 운전하다가 무부하로 운전하였 더니, 단자 전압이 103[V]가 되었다. 이 발전기의 전압변동 률은 몇 [%]인가? 世蓋
 - 1 1

2 2

3 3

4

전압변동률 ϵ $\epsilon = \frac{V_0 - V_n}{V_n} \times 100 [\%]$ $=\frac{103-100}{100}\times100=3[\%]$

- 25 직류분권 전동기의 계자저항을 운전 중에 증가시키면 회전속 도는?
 - ① 증가한다.
- ② 감소한다.
- ③ 변화 없다.
- ④ 정지한다.

직류 전동기 회전속도와 자속과의 관계

 $N = K \cdot \frac{E}{\phi}$ 로 표현할 수 있다.

 $\therefore \phi \propto \frac{1}{N}$

자속 $(\phi\downarrow)$ $N\uparrow$ 하므로, 계자전류 $(I_{\it f}\downarrow)$ $N\uparrow$, 계자저항 $(R_{\it f}\uparrow)$ 하 면 계자전류 $(I_f \downarrow)$ 하므로 $N \uparrow$ 한다.

- 26 3상 반파 정류회로에서 직류전압의 평균전압은?
 - ① 0.45V
- ② 0.9V
- ③ 1.17V
- 4 1.35V

정류방식

1) 단상 반파: 0.45E 2) 단상 전파: 0.9E

- 3) 3상 반파: 1.17E 4) 3상 전파: 1.35E
- **27** 동기 발전기에서 전기자 전류가 무부하 유도기전력보다 $\frac{\pi}{2}$ [rad] 앞서 있는 경우에 나타나는 전기자 반작용은? 世帯
 - ① 증자 작용
- ② 감자 작용
- ③ 교차 자화작용
- ④ 직축 반작용

동기 발전기의 전기자 반작용

종류	앞선(진상, 진) 전류가 흐를 때	뒤진(지상, 지) 전류가 흐를 때
동기 발전기	증자 작용	감자 작용
동기 전동기	감자 작용	증자 작용

- 28 직류 전동기의 속도 제어 방법이 아닌 것은?
 - ① 전압 제어
- ② 계자 제어
- ③ 위상 제어
- ④ 저항 제어

직류 전동기의 속도 제어 방법

- 1) 전압 제어 : 전압 V를 제어하는 방식으로 광범위한 속도 제어 가 가능하다. 여기서, 워드레오나드 방식과 일그너 방식, 승압 기 방식 등이 있다.
- 2) 계자 제어 : ϕ 의 값을 조절하는 방식으로 정 출력 제어 방식이다.
- 3) 저항 제어 : 저항 $R_{\scriptscriptstyle A}$ 의 값을 조절하는 방식으로 효율이 나쁘다.

- ① 발전기
- ② 변압기
- ③ 전동기
- ④ 회전변류기

변압기 내부고장 보호

- 1) 부흐홀쯔 계전기
- 2) 차동 계전기
- 3) 비율 차동 계전기
- **30** 어떤 변압기에서 임피던스 강하가 5[%]인 변압기가 운전 중 단락되었을 때 그 단락전류는 정격전류의 몇 배인가?
 - ① 5

2 20

③ 50

4 500

변압기의 단락전류 I_s

$$I_s = \frac{100}{\%Z}I_n = \frac{100}{5} \times I_n$$

- $\therefore I_s = 20I_n$
- 31 3상 농형 유도 전동기의 $Y-\Delta$ 기동 시 기동전류와 기동 토크가 전전압 기동 시 몇 배가 되는가?
 - ① 전전압 기동보다 3배가 된다.
 - ② 전전압 기동보다 $\frac{1}{3}$ 배가 된다.
 - ③ 전전압 기동보다 $\sqrt{3}$ 배가 된다.
 - ④ 전전압 기동보다 $\frac{1}{\sqrt{3}}$ 배가 된다.

농형 유도 전동기의 기동법

- 1) 직입(전전압) 기동 : 5[kW] 이하
- 2) Y- Δ 기동 : $5\sim15[{\rm kW}]$ 이하(이때 전전압 기동 시보다 기동 전류가 $\frac{1}{3}$ 배로 감소한다.)
- 3) 기동 보상기법 : 15[kW] 이상(3상 단권변압기 이용)
- 4) 리액터 기동

- ① 고조파를 제거한다.
 - ② 절연이 잘된다.
- ③ 역률이 좋아진다.
- ④ 기전력을 높인다.

동기 발전기의 전기자 권선으로 단절권을 사용하는 이유

- 1) 고조파를 제거하여 기전력의 파형을 개선한다.
- 2) 동량(권선)이 감소한다.
- 33 3상 유도 전동기의 운전 중 전압이 90[%]로 저하되면 토크 는 몇 [%]가 되는가? ❤️만출
 - ① 90

2 81

③ 72

4 64

유도 전동기의 토크와 전압과의 관계

$$T \propto V^2 \propto \frac{1}{s}$$
, $s \propto \frac{1}{V^2}$

V : 전압[V], s : 슬립

 $T \propto V^2$

전압이 10[%] 감소하였기 때문에 $(0.9 \, V)^2$ 이 되므로

T = 0.81 = 81[%]

34 변압기의 퍼센트 저항강하가 3[%], 퍼센트 리액턴스강하가 4[%]이다. 역률이 80[%]라면 이 변압기의 전압변동률[%]은?

② 4.8

3 5.0

4 5.6

변압기의 전압변동률 ϵ

 $\epsilon = p\cos\theta \pm q\sin\theta$

 $=3\times0.8+4\times0.6=4.8$ [%]

(여기서 p : %저항강하, q : %리액턴스강하)

35 다음 중 정속도 전동기에 속하는 것은?

- ① 유도 전동기
- ② 직권 전동기
- ③ 분권 전동기
- ④ 교류 정류자 전동기

분권 전동기

 $N=krac{V-I_aR_a}{\Delta}$ 로서 속도는 부하가 증가할수록 감소하는 특성을 가지나 이 감소가 크지 않아 정속도 특성을 나타낸다.

36 농형 유도 전동기의 기동법이 아닌 것은?

- ① 전전압 기동
- ② Δ-Δ 기동
- ③ 기동보상기에 의한 기동
- ④ 리액터 기동

농형 유도 전동기의 기동법

- 1) 직입(전전압) 기동 : 5[kW] 이하
- 2) Y- Δ 기동 : $5\sim15[{\rm kW}]$ 이하(이때 전전압 기동 시보다 기동 전류가 $\frac{1}{3}$ 배로 감소한다.)
- 3) 기동 보상기법 : 15[kW] 이상(3상 단권변압기 이용)
- 4) 리액터 기동

37 직류 전동기의 규약 효율을 표시하는 식은?

- ① <u>출력</u> ×100[%] ② <u>출력</u> ×100[%]

- ③ <u>입력 손실</u> ×100[%] ④ <u>입력</u> ×100[%]

전기기기의 규약효율

- 1) $\eta_{\frac{90}{2}} = \frac{\frac{3}{3}}{\frac{5}{3}} \times 100[\%]$
- 2) $\eta_{\text{MS}} = \frac{\text{Qid} \text{eV}}{\text{Qid}} \times 100[\%]$
- 3) $\eta_{\rm HWI} = \frac{출력}{ 출력 + 손실} \times 100[\%]$

38 변압기의 임피던스 전압이란?

- ① 정격전류가 흐를 때의 변압기 내의 전압 강하
- ② 여자전류가 흐를 때의 2차 측 단자 전압
- ③ 정격전류가 흐를 때의 2차 측 단자 전압
- ④ 2차 단락전류가 흐를 때의 변압기 내의 전압 강하

변압기의 임피던스 전압

 $\%Z = \frac{IZ}{E} imes 100[\%]$ 에서 IZ의 크기를 말하며, 정격전류가 흐를 때 변압기 내의 전압 강하를 말한다.

$oldsymbol{39}$ 기계적인 출력을 P_0 , 2차 입력을 P_2 , 슬립을 s라고 하면 유 도 전동기의 2차 효율은?

- ② 1+s
- $3 \frac{sP_0}{P_2}$

유도 전동기의 2차 효율 η_0

효율
$$\eta_2 = \frac{P_0}{P_2} = (1-s) = \frac{N}{N_s} = \frac{\omega}{\omega_s}$$

여기서 s : 슬립, N_s : 동기속도, N : 회전자속도 ω_s : 동기각속도 $(2\pi N_s)$, ω : 회전자각속도 $(2\pi N)$

40 2대의 동기 발전기의 병렬 운전 조건으로 같지 않아도 되는 것은?

- ① 기전력의 위상
- ② 기전력의 주파수
- ③ 기전력의 임피던스 ④ 기전력의 크기

동기 발전기의 병렬 운전 조건

- 1) 기전력의 크기가 같을 것 ≠ 무효 순환전류 발생(무효 횡류) = 여자전류의 변화 때문
- 2) 기전력의 위상이 같을 것 ≠ 유효 순환전류 발생(유효 횡류 = 동기화 전류)
- 3) 기전력의 주파수가 같을 것 ≠ 난조발생 방지법 제독권선 설치
- 4) 기전력의 파형이 같을 것≠고조파 무효 순환전류 발생
- 5) 상회전 방향이 같을 것

35 3 36 2 37 3 38 1 39 4 40 3

- 41 한국전기설비규정에서 정한 저압 애자사용 공사의 경우 전선 상호 간의 거리는 몇 [m]인가?
 - ① 0.025
- ② 0.06
- ③ 0.12
- ④ 0.25

애자사용 공사 시	전선과 전선	상호, 전선과	조영재와의	이격거리
-----------	--------	---------	-------	------

11 10 0 1		,
전압	전선과 전선상호	전선과 조영재
400[V] 이하	0.06[m] 이상	25[mm] 이상
400[V] 초과 저압	0.06[m] 이상	45[mm] 이상 (단, 건조한 장소 25[mm] 이상)
고압	0.08[m] 이상	50[mm] 이상

- **42** 합성수지관을 새들 등으로 지지하는 경우에는 그 지지점 간의 거리를 몇 [m] 이하로 하여야 하는가?
 - ① 1.5

2 2.0

③ 2.5

4 3.0

합성수지관 공사의 시설기준

- 1) 전선은 연선일 것. 단, 단면적 10[mm²](알루미늄선 단면적 16[mm²]) 이하의 것은 적용하지 않는다.
- 2) 전선은 합성수지관 안에서 접속점이 없도록 할 것
- 3) 관 상호 간, 관과 박스를 접속할 경우 관의 삽입 깊이는 관 바 깥지름의 1.2배 이상(단, 접착제를 사용하는 경우 0.8배 이상)
- 4) 지지점 간 거리는 1.5[m] 이하
- 43 노출장소 또는 점검 가능한 장소에서 제2종 가요전선관을 시설하고 제거하는 것이 자유로운 경우 곡률 반지름은 안지름의 몇 배 이상으로 하여야 하는가?
 - ① 2배

② 3배

③ 4배

④ 6배

가요전선관 공사 시설기준

- 1) 가요전선관은 2종 금속제 가요전선관일 것(다만, 전개된 장소 또는 점검할 수 있는 은폐장소에는 1종 가요전선관을 사용할 수 있다.)
- 2) 관을 구부리는 정도는 2종 가요전선관을 시설하고 제거하는 것 이 어려운 장소일 경우 굴곡 반경은 관 안지름의 6배(단, 시설 하고 제거하는 것이 자유로울 경우 3배) 이상

44 다음은 변압기 중성점 접지저항을 결정하는 방법이다. 여기 K 사의 값은? (단, K 만 변압기 고압 또는 특고압 전로의 1 선지락전류를 말하며, 자동차단장치는 없도록 한다.)

$$R = \frac{k}{I_g} [\Omega]$$

① 75

② 150

③ 300

4 600

변압기 중성점 접지저항 R

 $R = \frac{150,300,600}{1$ 선 지락전류 [Ω]

- 1) 150[V] : 아무 조건이 없는 경우(자동차단장치가 없는 경우)
- 2) 300[V] : 2초 이내에 자동차단하는 장치가 있는 경우 3) 600[V] : 1초 이내에 자동차단하는 장치가 있는 경우
- 45 다음 중 과전류 차단기를 설치하는 곳은?

- ① 간선의 전원 측 전선
- ② 접지공사의 접지도체
- ③ 다선식 전로의 중성선
- ④ 접지공사를 한 저압 가공전선로의 접지 측 전선

과전류 차단기 시설제한장소

- 1) 접지공사의 접지도체
- 2) 다선식 전로의 중성선
- 3) 접지공사를 한 저압 가공전선로의 접지 측 전선
- 46 점착성이 없으나 절연성, 내온성 및 내유성이 있어 연피케이 블 접속에 사용되는 테이프는?
 - ① 고무테이프
- ② 자기융착 테이프
- ③ 비닐테이프
- ④ 리노테이프

리노테이프

전착성이 없으나 절연성, 내온성 및 내유성이 있어 연피케이블 접속에 사용되는 테이프

41 ② 42 ① 43 ② 44 ② 45 ① 46 ④

47 피시 테이프(fish tape)의 용도는?

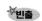

- ① 전선을 테이핑하기 위해 사용
- ② 전선관의 끝 마무리를 위해서 사용
- ③ 배관에 전선을 넣을 때 사용
- ④ 합성수지관을 구부릴 때 사용

피시 테이프

배관 공사 시 전선을 넣을 때 사용한다.

- 48 한국전기설비규정에서 정한 가공전선로의 지지물에 승탑 또 는 승강용으로 사용하는 발판볼트 등은 지표상 몇 [m] 미만 에 시설하여서는 안 되는가?
 - ① 1.2

② 1.5

③ 1.6

4 1.8

발판볼트

지지물에 시설하는 발판볼트의 경우 1.8[m] 이상 높이에 시설한다.

49 동전선의 접속방법에서 종단접속 방법이 아닌 것은?

- ① 비틀어 꽂는 형의 전선접속기에 의한 접속
- ② 종단 겹침용 슬리브(E형)에 의한 접속
- ③ 직선 맞대기용 슬리브(B형)에 의한 압착접속
- ④ 직선 겹침용 슬리브(P형)에 의한 접속

동전선의 종단접속

- 1) 비틀어 꽂는 형의 전선접속기에 의한 접속
- 2) 종단 겹침용 슬리브(E형)에 의한 접속
- 3) 직선 겹침용 슬리브(P형)에 의한 접속

50 금속관 공사에 대한 설명으로 잘못된 것은?

- ① 금속관을 콘크리트에 매설할 경우 관의 두께는 1.0[mm] 이상일 것
- ② 금속관 안에는 전선의 접속점이 없도록 할 것
- ③ 교류회로에서 전선을 병렬로 사용하는 경우 관 내에 전자적 불평형이 생기지 않도록 할 것
- ④ 관의 호칭에서 후강 전선관은 짝수, 박강 전선관은 홀 수로 표시할 것

금속관 공사

- 1) 1본의 길이 : 3.66(3.6)[m]
- 2) 금속관의 종류와 규격
 - 후강 전선관(안지름을 기준으로 한 짝수) 16, 22, 28, 36, 42, 54, 70, 82, 92, 104[mm] (10종)
 - 박강 전선관(바깥지름을 기준으로 한 홀수) 19, 25, 31, 39, 51, 63, 75[mm] (7종)
- 3) 전선은 연선일 것. (단, 단면적 10[mm²](알루미늄선 단면적 16[mm²]) 이하의 것은 적용하지 않는다.)
- 4) 전선은 금속관 안에서 접속점이 없도록 할 것
- 5) 콘크리트에 매설되는 금속관의 두께 1.2[mm] 이상(단, 기타의 것 1[mm] 이상)
- 6) 구부러진 금속관 굽은 부분 반지름은 관 안지름의 6배 이상일 것
- 51 가공케이블 시설 시 조가용선에 금속테이프 등을 사용하여 케이블 외장을 견고하게 붙여 조가하는 경우 나선형으로 금 속테이프를 감는 간격은 몇 [m] 이하를 확보하여 감아야 하 는가?
 - ① 0.5

2 0.3

③ 0.2

④ 0.1

가공케이블의 시설

조가용선의 시설 : 접지공사를 한다.

- 1) 케이블은 조가용선에 행거로 시설할 것(이 경우 고압인 경우 그 행거의 간격은 50[cm] 이하로 시설하여야 한다.)
- 2) 조가용선은 인장강도 5.93[kN] 이상의 연선 또는 22[mm²] 이상의 아연도철연선일 것
- 3) 금속테이프 등은 20[cm] 이하 간격을 유지하며 나선상으로 감 는다.

정답

47 ③ 48 ④ 49 ③ 50 ① 51 ③

52 한국전기설비규정에서 정한 무대, 오케스트라박스 등 흥행장 의 저압 옥내배선 공사의 사용전압은 몇 [V] 이하인가?

① 200

2 300

③ 400

4 600

전시회, 쇼 및 공연장의 전기설비

전시회, 쇼 및 공연장 기타 이들과 유사한 장소에 시설하는 저압 전기설비에 적용한다.

- 1) 무대·무대마루 밑·오케스트라 박스·영사실 기타 사람이나 무대 도구가 접촉할 우려가 있는 곳에 시설하는 저압 옥내배선, 전구선 또는 이동전선은 사용전압이 400V 이하이어야 한다.
- 2) 비상 조명을 제외한 조명용 분기회로 및 정격 32A 이하의 콘 센트용 분기회로는 정격 감도 전류 30mA 이하의 누전 차단기 로 보호하여야 한다.

53 단로기에 대한 설명 중 옳은 것은?

- ① 전압 개폐 기능을 갖는다.
- ② 부하전류 차단 능력이 있다.
- ③ 고장전류 차단 능력이 있다.
- ④ 전압, 전류 동시 개폐 기능이 있다.

단로기(DS)

- 1) 단로기란 무부하 상태에서 전로를 개폐하는 역할을 한다. 기기 의 점검 및 수리 시 전원으로부터 이들 기기를 분리하기 위해 사용한다.
- 2) 단로기는 전압 개폐 능력만 있다.

54 한국전기설비 규정에서 정한 아래 그림 같이 분기회로(S_2)의 보호장치(P_3)는 $(P_3$)의 전원 측에서 분기점(O) 사이에 다른 분기회로 또는 콘센트의 접속이 없고, 단락의 위험과 화재 및 인체에 대한 위험성이 최소화되도록 시설된 경우, 분기회로의 보호장치(P2)는 몇 [m]까지 이동 설치가 가능한가? *변출

3 4

4 3

분기회로 보호장치

분기회로 (S_2) 의 과부하 보호장치 (P_2) 의 전원측에서 분기점(O)사이에 분기회로 또는 콘센트의 접속이 없고 단락의 위험과 화재 및 인체에 대한 위험성이 최소화되도록 시설된 경우 과부하 보호장 치(P_2)는 분기점(O)으로부터 3[m]까지 이동하여 설치할 수 있다.

55 한국전기설비규정에서 정한 변압기 중성점 접지도체는 7[kV] 이하의 전로에서는 몇 [mm²] 이상이어야 하는가?

1) 6

2 10

③ 16

(4) 25

중성점 접지도체의 굵기

중성점 접지용 지도체는 공칭단면적 16[mm²] 이상의 연동선 또 는 동등 이상의 단면적 및 세기를 가져야 한다. 다만, 다음의 경우 에는 공칭단면적 6[mm²] 이상의 연동선 또는 동등 이상의 단면적 및 강도를 가져야 한다.

- 1) 7[kV] 이하의 전로
- 2) 사용전압이 25[kV] 이하인 특고압 가공전선로. 다만, 중성선 다중접지식의 것으로서 전로에 지락이 생겼을 때 2초 이내에 자동적으로 이를 전로로부터 차단하는 장치가 되어 있는 것

52 ③ 53 ① 54 ④ 55 ①

56 한국전기설비규정에서 정한 전선의 식별에서 N의 색상은?

① 흑색

② 적색

- ③ 갈색
- ④ 청색

전선의 식별

1) L1 : 갈색 2) L2 : 흑색 3) L3 : 회색 4) N: 청색

5) 보호도체 : 녹색 - 노란색

57 한국전기설비규정에서 정한 전선접속 방법에 관한 사항으로 옳지 않은 것은?

- ① 전선의 세기를 80[%] 이상 감소시키지 아니할 것
- ② 접속부분은 접속관 기타의 기구를 사용할 것
- ③ 도체에 알미늄을 사용하는 전선과 동을 사용하는 전선 을 접속하는 등 전기화학적 성질이 다른 도체를 접속 하는 경우에는 접속부분에 전기적 부식이 생기지 않 도록 할 것
- ④ 코드 상호, 캡타이어 케이블 상호 또는 이들 상호를 접속하는 경우에는 코드접속기, 접속함 기타의 기구를 사용할 것

전선의 접속 시 유의사항

- 1) 전선을 접속하는 경우 전기 저항이 증가되지 않도록 할 것
- 2) 전선의 접속 시 전선의 세기를 20[%] 이상 감소시키지 말 것 (80[%] 이상 유지시킬 것)

58 금속관을 절단할 때 사용되는 공구는?

世蓋

- ① 오스터
- ② 녹아웃 펀치
- ③ 파이프 커터
- ④ 파이프레치

금속관의 공구

금속관 절단 시 사용되는 공구는 파이프 커터이다.

59 옥외용 비닐 절연전선의 약호(기호)는?

(1) W

② DV

(3) OW

4 NR

전선의 약호

1) OW : 옥외용 비닐 절연전선

2) NR : 450/750[V] 일반용 단심 비닐 절연전선

3) DV : 인입용 비닐 절연전선

17 2020년 4회 CBT 기출복원문제

- **1** 다음 설명 중 잘못된 것은?
 - ① 저항은 전선의 길이에 비례한다.
 - ② 저항은 전선의 단면적의 반지름에 반비례한다.
 - ③ 저항은 전선의 고유저항에 비례한다.
 - ④ 저항은 전선의 단면적에 반비례한다.

저항 : $R = \frac{\rho l}{S} = \frac{l}{kS} = \frac{\rho l}{\pi r^2} [\Omega]$

저항은 단면적의 반지름 제곱에 반비례한다.

- **2** 전압이 100[V]. 내부저항이 1 $[\Omega]$ 인 전지 5개를 병렬 연결 하면 전지의 전체 전압은 몇 [V]인가?
 - ① 20

② 40

③ 80

4) 100

전기의 병렬 접속

- 1) 전체 전압이 일정하다. ($V = V_1 = V_2 = \cdots$)
- 2) 용량이 증가한다.
- 3 일정한 직류 전원에 저항을 접속하여 전류를 흘릴 때 전류를 10[%] 증가시키려면 저항은 어떻게 되겠는가?
 - ① 약 9[%] 감소 ② 약 9[%] 증가
- - ③ 약 10[%] 감소
- ④ 약 10[%] 증가

전류 변화 : $\Delta I = 100 + 10 = 90[\%] = 1.1 I$

옴의 법칙 : $I=\frac{V}{R}$ \Rightarrow $R'=\frac{V}{I'}=\frac{V}{1.1I}=\frac{1}{1.1}R$ 등 0.91R

저항 변화 : $\Delta R = 0.91 - 1 = -0.09 = -9[\%]$ (감소)

- 4 어느 전기기구의 소비전력량이 2[kWh]를 10시간 사용한다 면 전력은 몇 [W]인가?
 - ① 100
- ② 150

- ③ 200
- (4) 250

소비전력량 : $W=Pt\times10^{-3}[kWh]$

전력
$$P = \frac{W[\text{kWh}] \times 10^3}{t[\text{h}]} = \frac{2 \times 10^3}{10} = 200[\text{W}]$$

5 서로 다른 금속을 접합하여 두 접합점에 온도차를 주면 전기 가 발생하는 현상을 이용하여 열전대에 사용하는 효과는?

- ① 펠티어 효과 ② 제어벡 효과
- ③ 핀치 효과
- ④ 표피 효과

제어벡 효과

- 1) 서로 다른 금속을 접합하여 두 접합점에 온도차를 주면 전기가 발생하는 현상
- 2) 전기온도계, 열전대, 열전쌍 등에 적용
- 6 10[C]의 전자량을 이동시키는 데 200[J]의 일이 발생하였다 면 이때 인가한 전압은 얼마인가?
 - ① 2.000
- ② 200

③ 20

(4) 2

이동 전기에너지 : W = QV[J]

전압 :
$$V = \frac{W}{Q} = \frac{200}{10} = 20[V]$$

- ○7 진공 중의 어느 한 지점의 전장의 세기가 100[V/m]일 때 : 11 자기장 내에 전류가 흐르는 도선을 놓았을 때 작용하는 힘은 5[m] 떨어진 지점의 전위[V]는?
 - ① 500

② 50

③ 200

4 20

전장의 세기(E)와 전위(V)의 관계 $V = Ed = 100 \times 5 = 500$

- 08 다음 전기력선의 성질 중 맞지 않은 것은?
 - ① 전기력선은 전위가 높은 곳에서 낮은 곳으로 향한다.
 - ② 전기력선의 밀도는 전계의 세기와 같다.
 - ③ 전기력선의 접선 방향이 전장의 방향이다.
 - ④ 전기력선은 음전하에서 나와 양전하에서 끝난다.

전기력선은 양전하에서 나와 음전하에서 끝난다.

- \bigcirc 동일한 콘덴서 C[F]의 콘덴서가 10개 있다. 이를 직렬 연 결하면 병렬 연결할 때보다 몇 배가 되겠는가?
 - ① 0.1배
- ② 0.01배
- ③ 10배
- ④ 100배

직렬 연결 합성 정전용량 : 직렬 $C = \frac{C}{m} = \frac{C}{10}$

병렬 연결 합성 정전용량 : 병렬C = mC = 10C

직렬
$$\frac{$$
직렬 $\frac{C}{B}}{$ 병렬 $\frac{C}{C}=\frac{\frac{C}{10C}}=\frac{1}{100}=0.01$ [배](감소)

- **10** 진공 중의 투자율 $\mu_0[H/m]$ 값은 얼마인가?
 - ① $\mu_0 = 8.855 \times 10^{-12}$ ② $\mu_0 = 6.33 \times 10^4$

진공 중의 투자율 : $\mu_0 = 4\pi \times 10^{-7} [{\rm H/m}]$

- 다음 중 어느 법칙인가?
 - ① 플레밍의 오른손 법칙
 - ② 플레밍의 외손 법칙
 - ③ 암페어의 오른소 법칙
 - ④ 패러데이 법칙

플레밍의 왼손 법칙

자기장 내에 전류가 흐르는 도선을 놓았을 때 작용하는 힘이 발생 하는 방향 및 크기를 구하는 법칙

- 1) 엄지 : 작용하는 힘의 방향 2) 검지: 자기장(자속밀도) 방향 3) 중지 : 전류가 흐르는 방향
- 12 반지름이 r[m]인 환상솔레노이드에 권수 N회를 감고 전류 I[A]를 흘리면 자장의 세기는 몇 H[AT/m]인가?
- $2 \frac{NI}{2\pi r}$
- $3 \frac{NI}{4r}$
- \bigcirc $\frac{NI}{4\pi r}$

환상솔레노이드의 자계 : $H=\frac{NI}{2\pi r}$ [AT/m]

- 13 전류가 각각 I_1, I_2 가 흐르는 평행한 두 도선이 거리 r[m]만 큼 떨어져 있을 때 단위 길이당 작용하는 힘 F[N/m]은?

 - ① $\frac{2I_1I_2}{r} \times 10^{-7}$ ② $\frac{2I_1I_2}{r^2} \times 10^{-7}$

 - $3 \frac{I_1 I_2}{r} \times 10^{-7}$ $4 \frac{I_1 I_2}{r^2} \times 10^{-7}$

평행도선의 작용하는 힘

- 1) 같은(동일) 방향의 전류 : 흡인력
- 2) 반대(왕복) 방향의 전류 : 반발력
- 3) $F = \frac{2I_1I_2}{r} \times 10^{-7} [\text{N/m}]$

- **14** 자기 인덕턴스가 $L_1 = 10[H]$, $L_2 = 40[H]$ 두 코일을 직렬 가동 접속하면 합성 인덕턴스는 몇 L[H]인가? (단, 상호 인 덕턴스가 M=1[H]이다.)
 - ① 52

(2) 48

③ 51

47

직렬 가동 접속의 합성 인덕턴스 $L = L_1 + L_2 + 2M = 10 + 40 + 2 \times 1 = 52[H]$

- 15 코일 권수 100회인 코일 면에 수직으로 1초 동안에 자속이 0.5[Wb]가 변화했다면 이때 코일에 유도되는 기전력[V]은?
 - ① 5

2 50

③ 500

(4) 5,000

기전력의 크기(페러데이 법칙)

$$e = -N \frac{d\phi}{dt} = -100 \times \frac{0.5}{1} = -50[V]$$

기전력의 크기는 절대값으로 표현 : |e|= 50[V]

- 16 어느 교류 정현파의 최대값이 1[V]일 때 실효값 V[V]과 평 균값 $V_a[V]$ 은 각각 얼마인가?

 - ① $V = \frac{1}{2}$, $V_a = \frac{2}{\pi}$ ② $V = \frac{1}{\sqrt{2}}$, $V_a = \frac{1}{\pi}$

실효값 : $V=\frac{V_m}{\sqrt{2}}=\frac{1}{\sqrt{2}}$

평균값 : $V_a = \frac{2\,V_m}{\pi} = \frac{2}{\pi}$

- 17 코일 L만의 교류회로가 있다. 여기에 $v=V_m \sin \omega t$ [V]의 전 압을 인가하여 전류가 흐를 때 전류의 위상은 어떻게 되는가? 世帯
 - ① 동상이다.
- ② 60도 앞선다.
- ③ 90도 앞선다.
- ④ 90도 뒤진다.

단일소자의 교류전류

1) R만의 교류회로 : 동상 전류

2) L만의 교류회로 : 90° 뒤진(늦은) 지상전류 3) C만의 교류회로 : 90° 앞선(빠른) 진상전류

- 18 3상 Y결선의 전원이 있다. 선전류가 I[A], 선간전압이 V[V]일 때 전원의 상전압 $V_p[V]$ 와 상전류 $I_p[A]$ 는 얼마인가?
 - ① V_l , $\sqrt{3}I_l$
- ② $\sqrt{3} V_l$, $\sqrt{3} I_l$
- (3) $V_{l}, \frac{I_{l}}{\sqrt{3}}$ (4) $\frac{V_{l}}{\sqrt{3}}, I_{l}$

Y결선의 특징

1) 전압 : $V_l = \sqrt{3} \ V_P \rightarrow V_P = \frac{V_l}{\sqrt{3}}$

2) 전류 : $I_l = I_p \rightarrow I_p = I_l$

- 19 100[kVA]의 단상 변압기 3대로 △결선으로 운전 중 한 대 고장으로 2대로 V결선하려 할 때 공급할 수 있는 3상 전력 은 몇 [kVA]인가? 빈출
 - ① 141

② 241

③ 173

4) 273

V결선의 용량

 $P_V = \sqrt{3} P_1$ (P_1 : 단상변압기 용량)

 $P_V = \sqrt{3} P_1 = \sqrt{3} \times 100 = 173 \text{[kVA]}$

14 ① 15 ② 16 ③ 17 ④ 18 ④ 19 ③

- 20 비정현파의 전력을 계산하고자 한다. 어느 경우에 전력 계산 이 가능하가?
 - ① 제3고조파의 전류와 제3고조파의 전압이 있는 경우
 - ② 제3고조파의 전류와 제5고조파의 전압이 있는 경우
 - ③ 제5고조파의 전류와 제3고조파의 전압이 있는 경우
 - ④ 제3고조파의 전류와 제4고조파의 전압이 있는 경우

비정현파 전력

- 1) 전압과 전류의 주파수가 동일한 경우에만 전력 발생
- 2) $P = V_1 I_1 \cos \theta_1 + V_2 I_2 \cos \theta_2 + V_2 I_2 \cos \theta_2 + \cdots$ [W]
- 21 주파수 60[Hz]의 회로에 접속되어 슬립 3[%], 회전수 1.164[rpm]으로 회전하고 있는 유도 전동기의 극수는?
 - ① 2

2 4

3 6

4) 10

유도 전동기의 극수

회전자 속도
$$N=(1-s)N_s$$

$$N_s = \frac{N}{1-s} \!=\! \frac{1{,}164}{1{-}0.03} \!=\! 1{,}200 [\text{rpm}]$$

$$P \! = \! \frac{120}{N_s} f \! = \! \frac{120 \! \times \! 60}{1,200} \! = \! 6 \! \left[\overrightarrow{\neg} \right]$$

- 22 직류 발전기의 전기자의 주된 역할은?
 - ① 기전력을 유도한다.
 - ② 자속을 만든다.
 - ③ 정류작용을 한다.
 - ④ 회전자와 외부회로를 접속한다.

직류 발전기의 구조

- 1) 계자 : 주 자속을 만드는 부분
- 2) 전기자 : 주 자속을 끊어 유기기전력을 발생
- 3) 정류자 : 교류를 직류로 변환
- 4) 브러쉬 : 내부의 회로와 외부의 회로를 전기적으로 연결

- 23 무부하에서 119[V]되는 분권 발전기의 전압변동률이 6[%] 이다. 정격 전 부하 전압은 약 몇 [V]인가?
 - ① 110.2
- ② 112.3
- ③ 122.5
- 4 125.3

전압변동률

$$\epsilon = \frac{V_0 - V}{V} \times 100[\%]$$

$$V = \frac{V_0}{(\epsilon + 1)} = \frac{119}{1 + 0.06} = 112.26 \text{[V]}$$

- 24 3상 전파 정류회로에서 출력전압의 평균전압은? (단. V는 선 간전압의 실효값이다.)
 - ① 0.45V[V]
- ② 0.9V[V]
- ③ 1.17V[V]
- 4 1.35V[V]

정류방식

- 1) 단상 반파: 0.45E
- 2) 단상 전파: 0.9E
- 3) 3상 반파: 1.17E
- 4) 3상 전파 : 1.35E
- 25 전압이 13,200/220[V]인 변압기의 부하 측에 흐르는 전류가 120[A]이다. 1차 측에 흐르는 전류는 얼마인가? 변출
 - ① 2

⁽²⁾ 20

3 60

4) 120

변압기의 1차 측 전류

권수비
$$a = \frac{V_1}{V_2} = \frac{I_2}{I_1}$$

$$=\frac{13,200}{220}=60$$

$$I_1 = \frac{120}{60} = 2[A]$$

26 직류 전동기의 규약효율을 표시하는 식은?

- ① <u>입력</u> ×100[%] ② <u>입력</u> ×100[%] 출력+손실
- ③ <u>입력 손실</u> ×100[%] ④ <u>출력</u> ×100[%]

전기기기의 규약효율

1)
$$\eta_{\rm rac{1}{2}} = \frac{ 출력}{ 출력 + 손실} \times 100[\%]$$

2)
$$\eta_{\text{MS}} = \frac{\text{Qd} - \text{e}_{\text{A}}}{\text{Qd}} \times 100[\%]$$

3)
$$\eta_{변압기} = \frac{ 출력}{ 출력 + 손실} \times 100[\%]$$

27 100[kVA]의 용량을 갖는 2대의 변압기를 이용하여 V-V결 선하는 경우 출력은 어떻게 되는가? 빈출

① 100

② $100\sqrt{3}$

③ 200

④ 300

$$P_V = \sqrt{3} P_1 = \sqrt{3} \times 100$$

28 동기기의 전기자 권선법이 아닌 것은?

- ① 전층권
- ② 분포권
- ③ 2층권
- ④ 중권

동기기의 전기자 권선법

고상권, 폐로권, 이층권으로서 중권을 사용하며 분포권, 단절권을 사용한다.

- 29 인버터의 용도로 가장 적합한 것은?
 - ① 직류 직류 변환
 - ② 직류 교류 변환
 - ③ 교류 증폭교류 변환
 - ④ 직류 증폭직류 변환

전력 변환 기기 및 반도체 소자

- 1) 컨버터 : 교류를 직류로 변환한다.
- 2) 인버터 : 직류를 교류로 변환한다.
- 3) 사이클로 컨버터 : 교류를 교류로 변환한다(주파수 변환기).
- **30** 동기 발전기에서 전기자 전류가 무부하 유도 기전력보다 $\frac{\pi}{2}$ [rad] 앞서 있는 경우에 나타나는 전기자 반작용은?
 - ① 증자 작용
- ② 감자 작용
- ③ 교차 자화 작용 ④ 직축 반작용

동기	발전기의	전기자	반작용

0/1 2E/14 E/14 E-10		
종류	앞선(진상, 진) 전류가 흐를 때	뒤진(지상, 지) 전류가 흐를 때
동기 발전기	증자 작용	감자 작용
동기 전동기	감자 작용	증자 작용

- 31 변압기의 손실에 해당되지 않는 것은?

- ② 와전류손
- ① 동손 ② 와전류· ③ 히스테리시스손 ④ 기계손

변압기의 손실

- 1) 무부하손 : 철손(히스테리시스손 + 와류손)
- 2) 부하손 : 동손
- 기계손의 경우 회전기의 손실이 된다.

정답 26 ③ 27 ② 28 ① 29 ② 30 ① 31 ④

- 32 변압기에서 퍼센트 저항강하가 3[%], 리액턴스강하가 4[%] 일 때 역률 0.8(지상)에서의 전압변동률[%]은?
 - ① 2.4

2 3.6

③ 4.8

(4) 6.0

변압기 전압변동률 ϵ

 $\epsilon = p \cos \theta + q \sin \theta = 3 \times 0.8 + 4 \times 0.6 = 4.8 \%$

p : %저항강하, q : %리액턴스강하

- 33 직류기의 정류작용에서 전압 정류의 역할을 하는 것은?
 - ① 탄소 brush
- ② 보극
- ③ 리액턴스 코잌
 - ④ 보상권선

양호한 정류를 얻는 방법

- 1) 보극 설치(전압 정류)
- 2) 탄소 브러쉬(저항 정류)
- 34 유도 전동기의 동기속도를 N_s , 회전속도를 N이라 할 때 슬 립은?

①
$$s = \frac{N_s - N}{N_s} \times 100$$
 ② $s = \frac{N - N_s}{N} \times 100$

$$3 s = \frac{N_s - N}{N} \times 100$$

(3)
$$s = \frac{N_s - N}{N} \times 100$$
 (4) $s = \frac{N_s + N}{N_s} \times 100$

유도 전동기의 슬립 s

$$s = \frac{N_s - N}{N_s} {\times} 100 [\%]$$

s : 슬립[%], N_s : 동기속도 $\left(\frac{120}{P}f\right)$ [rpm],

N : 회전자속도[rpm]

- 35 전기기계의 철심을 규소강판으로 성층하는 이유는? 선생
 - ① 철손 감소
- ② 동손 감소
- ③ 기계손 감소
- ④ 제작 용이

규소강판을 성층한 철심 사용(철손 감소)

- 1) 규소강판 : 히스테리시스손 감소(함유량 4[%])
- 2) 성층철심 : 와류(맴돌이)손 감소(두께 0.35 ~ 0.5[mm])
- 36 3상 유도 전동기의 원선도를 그리는 데 필요하지 않은 시험 은? が川杏
 - ① 저항측정
- ② 무부하시험
- ③ 구속시험
- ④ 슬립측정

원선도를 작성 또는 그리기 위해 필요한 시험

- 1) 저항시험
- 2) 무부하시험(개방시험)
- 3) 구속시험
- 37 변압기, 동기기 등 층간 단락 등의 내부고장 보호에 사용되 는 계전기는?
 - ① 차동 계전기
- ② 접지 계전기
- ③ 과전압 계전기 ④ 역상 계전기

발전기 및 변압기 내부고장 보호 계전기

- 1) 차동 계전기
- 2) 비율 차동 계전기

38 직류 분권 전동기의 계자전류를 약하게 하면 회전수는?

- ① 감소한다.
- ② 정지한다.
- ③ 증가한다.
- ④ 변화없다.

직류 전동기 회전속도와 자속과의 관계

 $N = K \cdot \frac{E}{\phi}$ 로 표현할 수 있다.

 $\therefore \ \phi \propto \frac{1}{N}$

자속 $(\phi\downarrow)$ $N\uparrow$ 하므로, 계자전류 $(I_f\downarrow)$ $N\uparrow$, 계자저항 $(R_f\uparrow)$ 하면 계자전류 $(I_f\downarrow)$ 하므로 $N\uparrow$ 한다.

39 3상 동기 발전기를 병렬 운전시키는 경우 고려하지 않아도 되는 조건은?

- ① 상회전 방향이 같을 것
- ② 전압 파형이 같을 것
- ③ 크기가 같을 것
- ④ 회전수가 같을 것

동기 발전기의 병렬 운전 조건

- 1) 기전력의 크기가 같을 것 ≠ 무효 순환전류 발생(무효 횡류) = 여자전류의 변화 때문
- 2) 기전력의 위상이 같을 것 ≠ 유효 순환전류 발생(유효 횡류 = 동기화 전류)
- 3) 기전력의 주파수가 같을 것 \neq 난조발생 $\stackrel{\mathrm{bVNU}}{\longrightarrow}$ 제동권선 설치
- 4) 기전력의 파형이 같을 것≠고조파 무효 순환전류 발생
- 5) 상회전 방향이 같을 것

40 다음은 3상 유도 전동기 고정자 권선의 결선도를 나타낸 것이다. 맞는 사항을 고르시오.

- ① 3상 4극, △결선
- ② 3상 2극, △결선
- ③ 3상 4극, Y결선
- ④ 3상 2극, Y결선

그림은 3상(A, B, C) 4극(1, 2, 3, 4)이 하나의 접점에 연결되어 있으므로 Y결선이다.

41 가공전선로의 지지물에 시설하는 지선에 연선을 사용할 경우 소선수는 몇 가닥 이상이어야 하는가?

- ① 3가닥
- ② 5가닥
- ③ 7가닥
- ④ 9가닥

지선의 시설

지지물의 강도를 보강한다. 단, 철탑은 사용 제외한다.

1) 안전율 : 2.5 이상

2) 허용 인장하중 : 4.31[kN] 3) 소선 수 : 3가닥 이상의 연선 4) 소선지름 : 2.6[mm] 이상

5) 지선이 도로를 횡단할 경우 5[m] 이상 높이에 설치

42 화약고 등의 위험 장소의 배선공사에서 전로의 대지전압은 몇 IVI 이하로 하도록 되어 있는가?

① 300

2 400

③ 500

4) 600

화약류 저장고의 시설기준

- 1) 전로의 대지전압은 300V 이하일 것
- 2) 전기기계기구는 전폐형의 것일 것
- 3) 케이블을 전기기계기구에 인입할 때에는 인입구에서 케이블이 손상될 우려가 없도록 시설할 것
- 4) 차단기는 밖에 두며, 조명기구의 전원을 공급하기 위하여 배선은 금속관, 케이블 공사를 할 것

정답

38 ③ 39 ④ 40 ③ 41 ① 42 ①

43 절연전선을 동일 금속덕트 내에 넣을 경우 금속덕트의 크기 는 전선의 피복절연물을 포함한 단면적의 총 합계가 금속덕 트 내의 단면적의 몇 [%] 이하가 되도록 선정하여야 하는가?

世上

① 20

2 30

③ 40

4) 50

금속덕트 공사의 시설기준

접지공사를 하여야 한다.

- 1) 전선은 절연전선(옥외용 비닐 절연전선을 제외한다)일 것
- 2) 금속덕트 안에는 전선에 접속점이 없도록 할 것
- 3) 덕트를 조영재에 붙이는 경우에는 덕트의 지지점 간의 거리는 3[m] 이하로 함
- 4) 덕트의 끝 부분은 막고, 물이 고이는 부분이 만들어지지 않도 록 할 것
- 5) 금속 덕트에 넣는 전선의 단면적(절연피복의 단면적을 포함한 다)의 합계는 덕트의 내부 단면적의 20[%] 이하(단, 전광표시 장치 기타 이와 유사한 장치 또는 제어회로 등의 배선만을 넣 는 경우 50[%] 이하)
- 44 옥내배선 공사에서 절연전선의 피복을 벗길 때 사용하면 편 리한 공구는? 世書
 - ① 드라이버
- ② 플라이어
- ③ 압착펜치
- ④ 와이어 스트리퍼

와이어 스트리퍼

전선의 절연 피복물을 자동으로 벗길 때 사용한다.

- 45 설치 면적이 넓고 설치비용이 많이 들지만 가장 이상적이고 효과적인 진상용 콘덴서 설치 방법은?
 - ① 수전단 모선과 부하 측에 분산하여 설치
 - ② 수전단 모선에 설치
 - ③ 부하 측에 분산하여 설치
 - ④ 가장 큰 부하 측에만 설치

전력용(진상) 콘덴서

전력용(진상) 콘덴서란 부하의 역률을 개선하는 전력설비로서의 경우 가장 이상적이고 효과적인 설치 방법은 부하 측에 각각 설치 하는 경우이다.

- 46 점착성이 없으나 절연성, 내온성 및 내유성이 있어 연피케이 블 접속에 사용되는 테이프는?
 - ① 고무테이프
- ② 리노테이프
- ③ 비닐테이프
- ④ 자기융착 테이프

리노테이프

점착성이 없으나 절연성, 내온성 및 내유성이 있어 연피케이블 접 속에 사용되는 테이프

- 47 전기 공사에서 접지저항을 측정할 때 사용하는 측정기는 무 엇인가?
 - ① 검류기
- ② 변류기
- ③ 메거

- ④ 어스테스터
- 1) 검류기 : 미소한 전압 전류를 측정한다.
- 2) 변류기 : 대전류를 소전류로 변류한다.
- 3) 메거 : 절연저항을 측정한다.
- 4) 어스테스터 : 접지저항을 측정한다.
- 48 옥외용 비닐 절연전선의 약호는?

- ① OW
- (2) W

③ NR

4 DV

전선의 약호

- 1) OW: 옥외용 비닐 절연전선
- 2) NR : 450/750[V] 일반용 단심비닐 절연전선
- 3) DV : 인입용 비닐 절연전선

정달 43 ① 44 ④ 45 ③ 46 ② 47 ④ 48 ①

- 49 피뢰기의 약호는?
 - ① SA

② COS

③ SC

④ LA

피뢰기는 뇌격 시에 기계기구를 보호하며 LA(Lighting Arrester) 라고 한다.

1) SA: 서지 흡수기 2) COS: 컷아웃 스위치 3) SC: 전력용 콘덴서

50 물체의 두께, 깊이, 안지름 및 바깥지름 등을 모두 측정할 수 있는 공구의 명칭은?

① 버니어 켈리퍼스

② 마이크로미터

③ 다이얼 게이지

④ 와이어 게이지

버니어 켈리퍼스

버니어 켈리퍼스는 물체의 두께, 깊이, 안지름 및 바깥지름 등을 모두 측정할 수 있는 공구이다.

51 한 수용가의 인입선에서 분기하여 지지물을 거치지 아니하고 다른 수용장소의 인입구에 이르는 부분의 전선을 무엇이라 하는가?

① 가공인입선

② 옥외 배선

③ 연접인입선

④ 연접가공선

연접(이웃연결)인입선의 정의

- 한 수용장소의 접속점에서 분기하여 다른 지지물을 거치지 않고
- 타 수용장소에 이르는 전선

52 활선 상태에서 전선의 피복을 벗기는 공구는?

① 전선 피박기

② 애자커버

③ 와이어통

④ 데드엔드 커버

- 1) 전선 피박기 : 활선 시 전선의 피복을 벗기는 공구
- 2) 애자커버 : 활선 시 애자를 절연하여 작업자의 부주의로 접촉 되더라도 안전사고가 발생하지 않도록 하는 절연장구
- 3) 와이어 통 : 활선을 작업권 밖으로 밀어낼 때 사용하는 절연봉
- 4) 데드엔드 커버 : 현수애자와 인류클램프의 충전부를 방호하기 위하여 사용
- 53 가연성 분진(소맥분, 전분, 유황 기타 가연성 먼지 등)으로 인 하여 폭발할 우려가 있는 저압 옥내 설비공사로 적절한 것은?

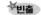

① 금속관 공사

② 애자 공사

③ 가요전선관 공사

④ 금속 몰드 공사

가연성 먼지(분진)의 시설공사

- 1) 금속관 공사
- 2) 케이블 공사
- 3) 합성수지관 공사(두께 2mm 미만의 합성수지 전선관 및 난연 성이 없는 콤바인 덕트관을 사용하는 것을 제외한다.)
- 54 다음 중 금속 전선관을 박스에 고정시킬 때 사용하는 것은?

① 새들

② 부싱

③ 로크너트

④ 클램프

1) 새들 : 관을 벽면에 고정
 2) 부싱 : 전선의 절연물을 보호
 3) 로크너트 : 관을 박스에 고정

4) 클램프 : 측정기로 사용되는 것이기도 하며, 전선을 고정 시에

도 사용

49 4 50 ① 51 ③ 52 ① 53 ① 54 ③

55 주상변압기의 1차 측 보호로 사용하는 것은?

- 리클로저
- ② 섹셔널라이저
- ③ 캐치홀더
- ④ 컷아웃스위치

주상변압기 보호장치

- 1) 1차 측 : 컷아웃스위치
- 2) 2차 측 : 캐치홀더

56 조명기구의 배광에 의한 분류 중 하향광속이 90~100[%] 정도의 빛이 나는 조명방식은?

- ① 직접 조명
- ② 반직접 조명
- ③ 반간접 조명
- ④ 간접 조명

배과에 이하 브르

조명방식	하향 광속
직접 조명	90 ~ 100[%]
반직접 조명	60 ~ 90[%]
전반 확산 조명	40 ~ 60[%]
반간접 조명	10 ~ 40[%]
간접 조명	0 ~ 10[%]

57 설계하중 6.8[kN] 이하인 철근콘크리트 전주의 길이가 7[m] 인 지지물을 건주할 경우 땅에 묻히는 깊이로 가장 옳은 것은?

- ① 0.6[m]
- ② 0.8[m]
- ③ 1.0[m]
- ④ 1.2[m]

건주(지지물을 땅에 묻는 공정)

1) 15[m] 이하의 지지물(6.8[kN] 이하의 경우) : 전체 길이 $\times \frac{1}{6}$

따라서 15[m] 이하의 지지물이므로 $7 imes \frac{1}{6} = 1.16[m]$ 이상 매설해야만 한다.

- 2) 15[m] 초과 시 : 2.5[m] 이상
- 3) 16[m] 초과 20[m] 이하 : 2.8[m] 이상

18 2020년 3회 CBT 기출복원문제

- 전압이 300[V]이었다. 3[U]에 걸리는 단자 전압은 몇 [V] 인가?
 - ① 50[V]
- ② 100[V]
- ③ 200[V]
- ④ 250[V]

컨덕턴스 직렬회로의 전압분배 $V_3 = \frac{G_6}{G_3 + G_6} \times V = \frac{6}{3+6} \times 300 = 200 \text{[V]}$

- 2 200[V], 2[kW]의 전열기 2개를 같은 전압에서 직렬로 접속 하는 경우의 전력은 병렬로 접속하는 경우의 전력의 몇 배가 되는가?
 - ① 1/2배로 줄어든다. ② 1/4배로 줄어든다.
 - ③ 2배로 증가된다. ④ 4배로 증가된다.

전열기(1개)의 저항 :
$$R = \frac{V^2}{P} = \frac{200^2}{2,000} = 20 [\,\Omega\,]$$

2개 직렬 연결 : $P_{\rm A}=rac{V^2}{nR}=rac{200^2}{2 imes20}=1,000[{
m W}]$

병렬 연결일 때 : $P_{\mathrm{tf}} = \frac{V^2}{\frac{R}{L}} = \frac{200^2}{\frac{20}{L}} = 4,000 [\mathrm{W}]$

직렬의 경우가 병렬의 경우의 전력보다

$$\frac{P_{\mathrm{A}}}{P_{\mathrm{B}}} = \frac{1,000}{4,000} = \frac{1}{4}$$
 배로 줄어든다.

- 이 3[$\mathbb U$]와 6[$\mathbb U$]의 컨덕턴스 두 개를 직렬 연결하고 양단의 $\mathbf G$ 3 10[Ω]의 저항과 $R[\Omega]$ 의 저항이 병렬로 접속되어 있고, 10[Ω]에는 5[A]가 흐르고 $R[\Omega]$ 에는 2[A]가 흐른다면 저 항 $R[\Omega]$ 은 얼마인가?
 - ① 20

2 25

③ 30

4 35

4 임의의 폐회로에서 키르히호프의 제2법칙을 잘 나타낸 것은?

₩ 번출

- ① 전압강하의 합 = 합성저항의 합
- ② 합성저항의 합 = 유입전류의 합
- ③ 기전력의 합 = 전압강하의 합
- ④ 기전력의 합 = 합성저항의 합

키르히호프의 법칙

- 1) 제1법칙 : 임의의 점에서 들어오는 전류의 합은 나오는 전류 의 합과 같다.
- 2) 제2법칙 : 임의의 폐회로에서 기전력의 합은 전압강하(전류와 저항의 곱)의 합과 같다.

- - ① 연결되는 저항을 모두 합하면 된다.
 - ② 각 저항값의 역수에 대한 합을 구하면 된다.
 - ③ 각 저항값을 모두 합하고 각 저항의 개수로 나누면 된다.
 - ④ 저항값의 역수에 대한 합을 구하고 이를 다시 역수를 취하면 된다.

병렬접속의 합성저항

$$R = \frac{1}{\frac{1}{R_1} + \frac{1}{R_2} + \frac{1}{R_3} + \dots} [\Omega]$$

- 6 전기장에 대한 설명으로 옳지 않은 것은?
 - ① 대전된 무한장 원통의 내부 전기장은 0이다.
 - ② 대전된 구의 내부 전기장은 0이다.
 - ③ 대전된 도체 내부의 전하 및 전기장은 모두 0이다.
 - ④ 도체 표면에서 외부로 향하는 전기장은 그 표면에 평 행하다.

전기장은 도체 표면과 수직(90°)으로 교차한다.

- **7** 0.02[μF], 0.03[μF] 2개의 콘덴서를 병렬로 접속할 때의 합 성용량은 몇 [4F]인가?
 - ① 0.01

(2) 0.05

③ 0.1

4 0.5

콘덴서의 병렬접속 시 합성용량 $C = C_1 + C_2 = 0.02 + 0.03 = 0.05 [\mu F]$

08 다음은 전기력선의 설명이다. 틀린 것은?

- ① 전기력선의 접선방향이 전기장의 방향이다.
- ② 전기력선은 높은 곳에서 낮은 곳으로 향한다.
- ③ 전기력선은 등전위면과 수직으로 교차한다.
- ④ 전기력선은 대전된 도체 표면에서 내부로 향한다.

전기력선은 대전된 도체 표면에서 외부로 향한다.

- ullet 저항의 병렬접속에서 합성저항을 구하는 설명으로 맞는 것은? ullet 평행판 콘덴서 C[F]에 일정 전압을 가하고 처음의 극판 간 격을 2배로 증가시켰다면 평행판 콘덴서는 처음의 몇 배가 되는가? 世上
 - ① 2배로 증가된다.
- ② 4배로 증가된다.
- ③ 1/2배로 줄어든다.
- ④ 1/4배로 줄어든다.

평행판 콘덴서의 정전용량 : $C = \frac{\varepsilon S}{d}$ [F]

간격 2배 증가 : $C'=rac{arepsilon S}{2d}=rac{1}{2}rac{arepsilon S}{d}=rac{1}{2}\,C\,(rac{1}{2}\,$ 배로 감소)

- 10 전류에 의해 발생되는 자장의 크기는 전류의 크기와 전류가 흐르고 있는 도체와 고찰하려는 점까지의 거리에 의해 결정 되는 관계 법칙은?

 - ① 비오-샤바르의 법칙 ② 플레밍의 오른손 법칙
 - ③ 패러데이의 법칙
- ④ 쿨롱의 법칙

비오-샤바르의 법칙

- 1) $dH = \frac{Idl \sin \theta}{4\pi r^2} [AT/m]$
- 2) 미소길이 전류(Idl)에 의한 미소자계(점자계)가 발생하는 현상 을 구하는 방법
- 11 물질에 따라 자석에 반발하는 물체를 무엇이라 하는가?
 - ① 반자성체
- ② 상자성체
- ③ 강자성체
- ④ 가역성체

반자성체

- 1) 자석을 가까이 하면 반발하는 물체로 자화되는 자성체
- 2) 금, 은, 동(구리), 안티몬, 아연, 비스무트 등

- 12 공기 중에서 반지름이 1[m]인 원형 도체에 2[A]의 전류가 흐르면 원형 코일 중심의 자장의 크기[AT/m]는? ❤️만출
 - ① 0.5

2 1

③ 1.5

4) 2

원형 코일 중심의 자계의 세기

$$H = \frac{I}{2a} = \frac{2}{2 \times 1} = 1[AT/m]$$

- 13 자기 인덕턴스가 0.4[H]인 어떤 코일에 전류가 0.2초 동안 에 2[A] 변화하여 유기되는 전압[V]은?
 - ① 1

2 2

3 3

4

인덕턴스의 유기기전력

$$e = \!\!-L\frac{di}{dt}\left[\mathrm{V}\right] \! = \!\!-0.4 \times \! \frac{2}{0.2} \! = -4 \left[\mathrm{V}\right]$$

기전력의 크기는 절대값으로 표현 : |e|= 4[V]

- 14 두 개의 자체 인덕턴스를 직렬로 접속하여 합성 인덕턴스를 측정하였더니 95[H]이다. 한 쪽 인덕턴스를 반대로 접속하여 측정하였더니 합성 인덕턴스가 15[H]가 되었다. 이 두 코일 의 상호 인덕턴스 M[H]는?
 - ① 40

2 30

③ 20

4 10

큰 합성 인덕턴스(가동접속) : $L_+=L_1+L_2+2M=95$ 작은 합성 인덕턴스(차동접속) : $L_-=L_1+L_2-2M=15$

$$L_{+} - L_{-} = 4M$$
, $M = \frac{L_{+} - L_{-}}{4} = \frac{95 - 15}{4} = 20[H]$

15 10[Ω]의 저항 회로에 $v = 100 \sin \left(377t + \frac{\pi}{3} \right)$ [V]의 전압을 인가했을 때 전류의 순시값은?

$$(1) \ i=10\sin\Bigl(377t+\frac{\pi}{6}\Bigr) [{\rm A}]$$

②
$$i = 10 \sin \left(377t + \frac{\pi}{3} \right) [A]$$

(3)
$$i = 10\sqrt{2} \sin\left(377t + \frac{\pi}{6}\right)$$
[A]

(4)
$$i = 10 \sqrt{2} \sin \left(377t + \frac{\pi}{3} \right)$$
[A]

$$i = \frac{v}{R} = \frac{100}{10} \sin\left(377t + \frac{\pi}{3}\right) = 10 \sin\left(377t + \frac{\pi}{3}\right) [A]$$

- **16** 세 변의 저항 $R_a = R_b = R_c = 15 [\Omega]$ 인 Δ 결선을 Y결선으로 변환할 경우 각 변의 저항은?
 - ① $5[\Omega]$
- ② 6[Ω]
- $37.5[\Omega]$
- ④ 45[Ω]

임피던스 변환(
$$\Delta \rightarrow Y$$
)
$$Z_Y = Z_\Delta \times \frac{1}{3} = 15 \times \frac{1}{3} = 5 [\,\Omega]$$

- 17 어떤 정현파의 교류의 최대값이 100[V]이면 평균값 V_a [V]는?
 - $\bigcirc \frac{200}{\pi}$
- $200\sqrt{2}$
- $3) 200\pi$
- (4) $200\sqrt{2}\pi$

최대값(
$$V_m$$
) → 평균값(V_a)
$$V_a = \frac{2V_m}{\pi} = \frac{2 \times 100}{\pi} = \frac{200}{\pi} [\text{V}]$$

- 18 220[V]용 100[W] 전구와 200[W] 전구를 직렬로 연결하여 **21** 3상 유도 전동기의 원선도를 그리는 데 필요하지 않는 시험은? 전압을 인가하면 어떻게 되겠는가?
 - ① 두 전구의 밝기는 같다.
 - ② 100[W]의 전구가 더 밝다.
 - ③ 200[W]의 전구가 더 밝다.
 - ④ 두 전구 모두 점등되지 않는다.

$$100[{
m W}]$$
 전구의 저항 : $R_{100}=rac{V^2}{P_{100}}=rac{220^2}{100}=484[\,\Omega]$

$$200[{\sf W}]$$
 전구의 저항 : $R_{200}=rac{V^2}{P_{200}}=rac{220^2}{200}=242[\,\Omega]$

$$\frac{100[\text{W}]}{200[\text{W}]}$$
 전구의 밝기 $=\frac{100[\text{W}]}{200[\text{W}]}$ 전구의 소비전력 $\frac{100[\text{W}]}{200[\text{W}]}$ 전구의 소비전력

$$\frac{{P_{100}}^{'}}{{P_{200}}^{'}} = \frac{I^{2}R_{100}}{I^{2}R_{200}} = \frac{484}{242} = 2$$

$$P_{100}{}' = 2P_{200}{}'$$

100[W]의 전구가 200[W]의 전구보다 2배 밝다.

- 19 교류 단상 전원 100[V]에 500[W] 전열기를 접속하였더니 흐르는 전류가 10[A]였다면 이 전열기의 역률은? ♥️🏥
 - ① 0.8

② 0.7

③ 0.5

(4) 0.4

유효전력 : $P = VI \cos\theta[W]$

역률 : $\cos\theta = \frac{P}{VI} = \frac{500}{100 \times 10} = 0.5$

- 20 RLC 직렬회로에서 전압과 전류가 동상이 되기 위한 조건은?
 - (1) $\omega^2 = LC$
- ② $\omega = \sqrt{LC}$
- $\textcircled{4} \quad \omega^2 L C = 1$
- RLC 직렬회로의 공진
- 1) 전압과 전류가 동상
- 2) 공진 조건 : $\omega L = \frac{1}{\omega C} \rightarrow \omega^2 LC = 1$

- 世蓋
 - ① 저항측정
- ② 무부하시험
- ③ 구속시험
- ④ 슬립측정

원선도를 작성 또는 그리기 위해 필요한 시험

- 1) 저항시험
- 2) 무부하시험(개방시험)
- 3) 구속시험
- 22 단상 유도 전동기를 기동하려고 할 때 다음 중 기동 토크가 가장 큰 것은? 世帯
 - ① 셰이딩 코일형
- ② 반발 기동형
- ③ 콘덴서 기동형
- ④ 분상 기동형

단상 유도 전동기의 토크의 대소 관계 반발 기동형 > 반발 유도형 > 콘덴서 기동형 > 분상 기동형 > 셰이딩 코일형

- 23 동기속도 1,800[rpm], 주파수 60[Hz]인 동기 발전기의 극 수는 몇 극인가?
 - ① 2

(2) 4

3 8

4) 10

동기속도 :
$$N_s = \frac{120}{P} f [\text{rpm}]$$

극수 :
$$P = \frac{120}{N_s} f$$

$$=\frac{120\times60}{1,800}=4[=]$$

- 24 부흐홈쯔 계전기의 설치 위치로 가장 적당한 것은? ★pia : 27 반도체 내에서 정공은 어떻게 생성되는가?
 - ① 변압기 주 탱크 내부
 - ② 콘서베이터 내부
 - ③ 변압기 고압 측 부싱
 - ④ 변압기 주탱크와 콘서베이터 사이

부흐홀쯔 계전기

- 1) 주변압기와 콘서베이터 사이에 설치되는 계전기
- 2) 변압기 내부고장 보호에 사용
- **25** 전기자 저항이 $0.1[\Omega]$, 전기자전류 104[A], 유도기전력 110.4[V]인 직류 분권 발전기의 단자전압은 몇 [V]인가?
 - ① 98

⁽²⁾ 100

③ 102

④ 105

분권 발전기의 단자전압

유기기전력 $E = V + I_a R_a$

단자전압 $V = E - I_a R_a$

 $= 110.4 - 104 \times 0.1 = 100[V]$

- 26 6극의 1,200[rpm]인 동기 발전기와 병렬 운전하려는 8극 동기 발전기의 회전수는 몇 [rpm]인가?
 - ① 600

- ② 900
- ③ 1.200
- 4 1,800

동기 발전기의 병렬 운전

병렬 운전 시 주파수가 일치하여야 하므로 양 발전기의 주파수는

따라서
$$f = \frac{N_s \times P}{120} = \frac{1,200 \times 6}{120} = 60 \mathrm{[Hz]}$$

8극의 동기 발전기의 회전수

$$N_s = \frac{120}{P} f = \frac{120}{8} \times 60 = 900 \text{[rpm]}$$

- - ① 접합 불량
- ② 자유전자의 이동
- ③ 결합 전자의 이탈
- ④ 확산 용량

정공

결합 전자의 이탈로 전자의 빈자리가 생길 경우 그 빈자리를 정공 이라 한다.

28 동기기의 전기자 권선법이 아닌 것은?

- ① 전절권
- ② 2층 분포권
- ③ 단절권
- ④ 중권

동기기의 전기자 권선법

고상권, 폐로권, 2층권에서 중권을 사용하며, 단절권과 전절권을 사용한다.

- 29 2대의 동기 발전기가 병렬 운전하고 있을 때 동기화 전류가 흐르는 경우는?
 - ① 기전력의 크기에 차가 있을 때
 - ② 기전력의 파형에 차가 있을 때
 - ③ 부하분담에 차가 있을 때
 - ④ 기전력의 위상차가 있을 때

동기 발전기의 병렬 운전 조건

- 1) 기전력의 크기가 같을 것 ≠ 무효 순환전류 발생(무효 횡류)= 여자전류의 변화 때문
- 2) 기전력의 위상이 같을 것≠유효 순환전류 발생(유효 횡류= 동기화 전류)
- 3) 기전력의 주파수가 같을 것 ≠ 난조발생 방지법 ► 제동권선 설치
- 4) 기전력의 파형이 같을 것≠고조파 무효 순환전류 발생
- 5) 상회전 방향이 같을 것

- 30 다음 중 전력 제어용 반도체 소자가 아닌 것은?
 - ① TRIAC
- ② GTO
- ③ IGBT
- 4 LED

전력 제어용 반도체 소자 LED는 발광소자이다.

- **31** 6,600/200[V]인 변압기의 1차에 2,850[V]를 가하면 2차 전압[V]는? 빈출
 - ① 90

2 95

③ 120

4) 105

변압기 권수비
$$a = \frac{V_1}{V_2} = \frac{6,600}{220} = 30$$

$$\therefore V_2 = \frac{V_1}{a} = \frac{2,850}{30} = 95[V]$$

- 32 계전기가 설치된 위치에서 고장점까지의 임피던스에 비례하 여 동작하여 보호하는 보호 계전기는?

 - ① 과전압 계전기 ② 단락회로 선택 계전기
 - ③ 방향 단락계전기 ④ 거리 계전기

거리 계전기

거리 계전기란 전압, 전류, 위상차 등을 이용하여 고장점까지의 거리를 전기적인 거리(임피던스)로 측정하여 보호하는 보호 계전 기를 말한다. 주로 송전선로의 단락보호에 적합하며 후비보호로 사용된다.

33 다음은 3상 유도 전동기 고정자 권선의 결선도를 나타낸 것 이다. 맞는 사항을 고르시오.

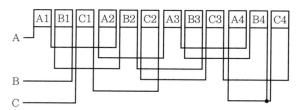

- 3상 4극, △결선
- ② 3상 2극, △결선
- ③ 3상 4극, Y결선
- ④ 3상 2극, Y결선

그림은 3상(A, B, C) 4극(1, 2, 3, 4)이 하나의 접점에 연결되어 있으므로 Y결선이다.

34 1차 전압 13,200[V], 2차 전압 220[V]인 단상변압기의 1차 에 6.000[V]의 전압을 가하면 2차 전압은 몇 [V]인가?

① 100

2 200

3 50

4) 250

변압기의 권수비
$$a$$

$$a=\frac{V_1}{V_2}=\frac{13,200}{220}=60$$

$$V_2=\frac{V_1}{a}=\frac{6,000}{60}=100 \mbox{[V]}$$

- 35 20[kVA]의 단상 변압기 2대를 사용하여 V-V결선으로 하고 3상 전원을 얻고자 한다. 이때 여기에 접속시킬 수 있는 3상 부하의 용량은 약 몇 [kVA]인가?
 - ① 34.6
- (2) 40
- 3 44.6
- (4) 66.6

V결선 시 출력

 $P_{\nu} = \sqrt{3} P_{\rm I}(P_{\rm I}$: 운전되는 변압기 1대용량[kVA]) $=\sqrt{3}\times20=34.6[kVA]$

- **36** 동기속도 $N_s[rpm]$, 회전속도 M[rpm], 슬립을 s라 하였을 $\frac{1}{2}$ 39 직류 발전기에서 전압 정류의 역할을 하는 것은? 때 2차 효율은?
 - (1) $(s-1) \times 100$
- ② $(1-s)N_s \times 100$

유도 전동기의 2차 효율 η_2

$$\eta_2 = \frac{P_0}{P_2} {=} \left(1 - s\right) = \frac{N}{N_s} {=} \frac{\omega}{\omega_s} \label{eq:eta_2}$$

s : 슬립, N_s : 동기속도, N : 회전자속도,

 $\omega_{\rm s}$: 동기각속도 $(2\pi N_{\rm s}),~\omega$: 회전자각속도 $(2\pi N)$

- 37 직류분권 전동기의 특징이 아닌 것은?
 - ① 정격으로 운전 중 무여자 운전하면 안 된다.
 - ② 계자권선에 퓨즈를 넣으면 안 된다.
 - ③ 전기자전류가 토크의 제곱에 비례한다.
 - ④ 계자권선과 전기자권선이 병렬로 연결되었다.
 - 직류분권 전동기 특징
 - 1) 분권 전동기는 계자권선과 전기자 권선이 병렬 연결된 전기기 기이다.
 - 2) 정속도 전동기가 된다.
 - 3) 정격전압으로 운전중 무여자 및 계자권선에 퓨즈삽입을 금지한 다. 위험속도에 도달 우려가 있다.
 - 4) 토크와 전기자전류는 비례하고, 속도와는 반비례한다.
- 38 다음 중 승압용 결선으로 알맞은 것은?
 - \bigcirc $\triangle \triangle$
- ② Y-Y
- \bigcirc $Y-\Delta$
- \bigcirc $\triangle Y$

변압기의 승압용 결선

승압용이 되려면 결선이 $\Delta - Y$ 결선이 되어야 한다.

- - ① 보극
- ② 탄소브러쉬
- ③ 전기자
- ④ 리액턴스코일

양호한 정류를 얻는 방법

- 1) 보극 설치(전압 정류)
- 2) 탄소 브러쉬(저항 정류)
- 40 직류 복권 발전기를 병렬 운전할 때 반드시 필요한 것은?
 - ① 과부하 계전기
 - ② 균압선
 - ③ 용량이 같을 것
 - ④ 외부특성곡선이 일치할 것

직류 발전기 병렬 운전 조건

- 1) 극성이 같을 것
- 2) 정격전압이 같을 것
- 3) 외부특성곡선이 수하특성일 것
- 4) 균압선(환) 설치 : 직·복(과복권)
- ※ 이유 : 안정운전을 위해
- ※ 직류 발전기의 병렬 운전 조건은 용량과는 무관함
- 41 지선의 중간에 넣는 애자의 명칭은?
 - ① 곡핀애자
- ② 인류애자
- ③ 구형애자
- ④ 핀애자

지선

지선의 중간에 넣는 애자는 구형애자이다.

정말 36 ③ 37 ③ 38 ④ 39 ① 40 ② 41 ③

- 42 화약고 등의 위험 장소의 배선 공사에서 전로의 대지전압은 45 전선을 압착시킬 때 사용되는 공구는? 몇 [V] 이하로 하도록 되어 있는가?
 - ① 100

② 220

3 300

400

화약류 저장소 등의 위험장소

- 1) 전로의 대지전압은 300V 이하일 것
- 2) 전기기계기구는 전폐형의 것일 것
- 3) 케이블을 전기기계기구에 인입할 때에는 인입구에서 케이블이 손상될 우려가 없도록 시설할 것
- 4) 차단기는 밖에 두며, 조명기구의 전원을 공급하기 위하여 배선 은 금속관, 케이블 공사를 할 것
- 43 셀룰로이드, 성냥, 석유류 및 기타 가연성 위험물질을 제조 또는 저장하는 장소의 배선으로 잘못된 것은?

① 케이블 공사

② 플로어 덕트 공사

③ 금속관 공사

④ 합성수지관 공사

위험물 등이 존재하는 장소

셀룰로이드·성냥·석유류 기타 타기 쉬운 위험한 물질(이하 "위 험물"이라 한다)을 제조하거나 저장하는 곳을 말한다.

- 1) 금속관 공사
- 2) 케이블 공사
- 3) 합성수지관 공사(두께 2[mm] 미만의 합성수지 전선관 및 난 연성이 없는 콤바인덕트관을 사용하는 것을 제외한다.)
- 44 고압 가공전선로의 전선의 조수가 3조일 때 완금의 길이는 몇 [mm]인가?

① 1,200

2 1,400

③ 1.800

4 2,400

가공전선로의 완금의 표준길이(단, 전선의 조수는 3조인 경우)

1) 고압: 1,800[mm] 2) 특고압: 2,400[mm]

世上

① 와이어 트리퍼

② 프레셔 툴

③ 클리퍼

④ 오스터

프레셔 퉄

솔더리스 커넥터 또는 솔더리스 터미널을 압착하는 것

46 접착제를 사용하는 합성수지관 상호 간 및 관과 박스를 접속 시 삽입하는 깊이는 관 바깥지름의 몇 배 이상으로 하여야 하 는가?

① 0.8배

② 1배

③ 1.2배

④ 1.6배

합성수지관 공사

- 1) 1본의 길이 : 4[m]
- 2) 관 상호 간, 관과 박스를 접속할 경우 관의 삽입 깊이는 관 바 깥지름의 1.2배 이상(단, 접착제를 사용하는 경우 0.8배 이상)
- 3) 지지점 간 거리는 1.5[m] 이하
- 47 전선의 접속에 대한 설명으로 틀린 것은?
 - ① 접속 부분의 전기적인 저항을 20[%] 증가
 - ② 접속 부분의 인장강도를 80[%] 이상 유지
 - ③ 접속 부분의 전선 접속기구를 사용함
 - ④ 알루미늄전선과 구리선의 접속 시 전기적인 부식이 생 기지 않도록 함

전선의 접속 시 유의사항

- 1) 전선을 접속하는 경우 전기 저항이 증가되지 않도록 할 것
- 2) 전선의 접속 시 전선의 세기를 20[%] 이상 감소시키지 말 것 (80[%] 이상 유지시킬 것)

정답 42 ③ 43 ② 44 ③ 45 ② 46 ① 47 ①

- 48 금속덕트에 넣는 전선의 단면적(절연피복의 단면적 포함)의 합계는 덕트 내부 단면적의 몇 [%] 이하로 하여야 하는가? (단, 전광표시장치, 기타 이와 유사한 장치 또는 제어회로 등 의 배선만을 넣는 경우가 아니다.)
 - ① 20

2 40

3 60

4) 80

덕트 내에 넣는 전선의 단면적의 합계는 덕트 내부 단면적의 20[%] 이하로 하여야 한다(단, 전광표시, 제어회로용의 경우 50[%] 이하).

- 49 옥내에 저압전로와 대지 사이의 절연저항 측정에 알맞은 계기는?
 - ① 회로 시험기
- ② 접지 측정기
- ③ 네온 검전기
- ④ 메거 측정기

절연저항 측정기는 메거라고 한다.

- **50** 조명기구의 배광에 의한 분류 중 하향광속이 90~100[%] 정도의 빛이 나는 조명방식은?
 - ① 직접 조명
- ② 반직접 조명
- ③ 반간접 조명
- ④ 간접 조명

배광에	이하	ㅂㄹ
배관에	의인	분듀

배광에 의한 분류	
조명방식	하향 광속
직접 조명	90 ~ 100[%]
반직접 조명	60 ~ 90[%]
전반 확산 조명	40 ~ 60[%]
반간접 조명	10 ~ 40[%]
 간접 조명	0 ~ 10[%]

- 5] 정션 박스 내에서 전선을 접속할 수 있는 것은?
 - ① S형 슬리브
- ② 꽃음형 커넥터
- ③ 와이어 커넥터
- ④ 매팅타이어

와이어 커넥터

- 1) 전선 접속 시 납땝 및 테이프 감기가 필요 없다.
- 2) 박스(접속함) 내에서 전선의 접속 시 사용된다.
- 52 일반적으로 과전류 차단기를 설치하여야 할 곳은? 건물
 - ① 접지공사의 접지도체
 - ② 다선식 전로의 중성선
 - ③ 저압 가공전선로의 접지 측 전선
 - ④ 송배전선의 보호용, 인입선 등 분기선을 보호하는 곳

과전류 차단기 시설제한장소

- 1) 접지공사의 접지도체
- 2) 다선식 전로의 중성선
- 3) 전로 일부에 접지공사를 한 저압 가공전선로의 접지 측 전선
- 53 철근콘크리트주의 길이가 12[m]인 지지물을 건주하는 경우에는 땅에 묻히는 최소 길이는 얼마인가? (단, 6.8[kN] 이하의 것을 말한다.) ♥️만출♥
 - ① 1.0[m]
- ② 1.2[m]
- ③ 1.5[m]
- ④ 2.0[m]

건주(지지물을 땅에 묻는 공정)

1) 15 [m] 이하의 지지물(6.8 [kN] 이하의 경우) : 전체 길이 $imes rac{1}{6}$

이상 매설

따라서 $12 \times \frac{1}{6} = 2[m]$ 이상

- 2) 15[m] 초과 시 : 2.5[m] 이상
- 3) 16[m] 초과 20[m] 이하 : 2.8[m] 이상

48 ① 49 ④ 50 ① 51 ③ 52 ④ 53 ④

54 인입용 비닐 절연전선의 약호는?

- ① OW
- (2) DV
- ③ NR

④ FTC

1) OW : 옥외용 비닐 절연전선 2) DV : 인입용 비닐 절연전선

3) NR : 450/750[V] 일반용 단심 비닐 절연전선

4) FTC: 300/300[V] 평형 금사코드

55 전원의 380/220[V] 중성극에 접속된 전선을 무엇이라 하는가?

- ① 접지선
- ② 중성선
- ③ 전원선
- ④ 접지측선

중성선

다선식 전로의 중성극에 접속된 전선을 말한다.

56 450/750[V] 일반용 단심 비닐 절연전선의 약호는? ★변출

① NR

② IR

③ IV

4 NRI

NR

450/750[V] 일반용 단심 비닐 절연전선을 말한다.

- 57 금속관의 배관을 변경하거나 캐비닛의 구멍을 넓히기 위한 공구는 어느 것인가?
 - ① 체인 파이프 렌치
- ② 녹아웃 펀치
- ③ 프레셔 퉄
- ④ 잉글리스 스패너

녹아웃 펀치

배전반, 분전반에 배관을 변경할 때 또는 이미 설치된 캐비닛에 구멍을 뚫을 때 필요로 한다.

58 승강기 및 승강로 등에 사용되는 전선이 케이블이며 이동용 전선이라면 그 전선의 굵기는 몇 [mm²] 이상이어야 하는가?

- ① 0.55
- ② 0.75

③ 1.2

4 1.5

승강기 및 승강로에 사용되는 전선 이동용 케이블의 경우 0.75[mm²] 이상이어야만 한다.

19 2020년 2회 CBT 기출복원문제

- 1 어느 도체에 3[A]의 전류를 1시간 동안 흘렸다. 이동된 전기 량 Q[C]은 얼마인가?
 - ① 180[C]
- ② 1,800[C]
- ③ 10,800[C] ④ 28,000[C]

시간 t = 1[h] = 3,600[sec]전기량 Q = It[C]

 $Q = 3[A] \times 3,600[sec] = 10,800[C]$

- **2** 300[Ω]의 저항 3개를 사용하여 가장 작은 합성저항을 얻는 경우는 몇 $[\Omega]$ 인가?
 - ① 10

- 2 50
- ③ 100
- 4) 500

가장 작은 합성저항

- 1) 모든 저항을 병렬로 접속
- 2) 합성저항 $R = \frac{r}{n7!!} = \frac{300}{3} = 100[\Omega]$
- **3** 기전력 1.5[V], 내부 저항 $0.1[\Omega]$ 인 전지 10개를 직렬 연 결하고 전지 양단에 외부저항 $9[\Omega]$ 를 연결하였을 때 전류 [A]는?
 - ① 1.0

② 1.5

③ 2.0

4 2.5

전지의 직렬회로 전류

$$I = \frac{n V_1}{n r_1 + R} = \frac{10 \times 1.5}{10 \times 0.1 + 9} = 1.5 \text{[A]}$$

- 4 50[V]를 가하여 30[C]을 3초 걸려서 이동하였다. 이때의 전 력은 몇 [kW]인가?
 - ① 1.5

(2) 1.O

- (3) 0.5
- (4) 0.1

전기 에너지 : W=Pt=QV

전력 :
$$P = \frac{W}{t} = \frac{QV}{t} = \frac{30 \times 50}{3} = 500 [\text{W}] = 0.5 [\text{kW}]$$

5 전류의 열작용과 관계가 있는 것은 어느 것인가? **★번출**

- ① 키르히호프의 법칙 ② 줄의 법칙
- ③ 패러데이 법칙 ④ 렌츠의 법칙

줄의 법칙

어떤 도체에 전류가 흐르면 열이 발생하는 현상

- C_1 , C_2 를 직렬로 연결하고 양단에 전압 V[V]를 걸 었을 때 C_1 에 걸리는 전압이 V_1 이었다면 양단의 전체 전압 V(V)는?

 - (3) $V = \frac{C_1 + C_2}{C_2} V_1$ (4) $V = \frac{C_1 + C_2}{C_1 C_2} V_1$

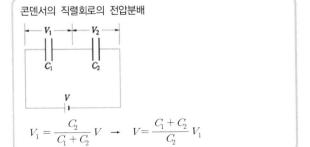

정말 01 ③ 02 ③ 03 ② 04 ③ 05 ② 06 ③

값은 병렬로 접속할 때의 값보다 어떻게 되는가? ♥੫출

① 1/10배로 감소한다. ② 1/100배로 감소한다.

③ 10배로 증가한다. ④ 100배로 증가한다.

직렬 합성 용량 : $C_{\text{직}} = \frac{C}{n}$

병렬 합성 용량 : C병=nC

$$\frac{C_{\, \rm Y}}{C_{\, \rm B}} = \frac{\frac{C}{n}}{nC} = \frac{1}{n^2} = \frac{1}{10^2} = \frac{1}{100} \, (감소)$$

8 다음은 전기력선의 설명이다. 틀린 것은?

- ① 전기력선의 접선방향이 전기장의 방향이다.
- ② 전기력선은 높은 곳에서 낮은 곳으로 향한다.
- ③ 전기력선은 등전위면과 수직으로 교차한다.
- ④ 전기력선은 대전된 도체 표면에서 내부로 향한다.

전기력선은 대전된 도체 표면에서 외부로 향한다.

9 일정한 직류 전원에 저항을 접속하여 전류를 흘릴 때 이 전 류값을 10[%] 감소시키려면 저항은 처음의 저항에 몇 [%]가 되어야 하는가?

① 10[%] 감소

② 11[%] 감소

③ 10[%] 증가

④ 11[%] 증가

전류 변화 : $\Delta I = 100 - 10 = 90[\%] = 0.9I$

옴의 법칙 : $I = \frac{V}{R} \Rightarrow R' = \frac{V}{I'} = \frac{V}{0.9I} = \frac{1}{0.9}R = 1.11R$

저항 변화 : $\Delta R = 1.11 - 1 = 0.11 = 11[\%](증가)$

○7 용량이 같은 콘덴서가 10개 있다. 이것을 직렬로 접속할 때의 10 평행한 두 도선이 같은 방향으로 전류가 흐를 때에 작용하는 힘과 떨어진 거리 r[m]와의 관계는?

① 흡인력이 작용하며 r에 비례한다.

② 반발력이 작용하며 r에 반비례한다.

③ 흡인력이 작용하며 r에 반비례한다.

④ 반발력이 작용하며 r에 제곱비례한다.

평행도선의 작용하는 힘

1) 같은(동일) 방향의 전류 : 흡인력

2) 반대(왕복) 방향의 전류 : 반발력

3) $F = \frac{2I_1I_2}{r} \times 10^{-7} [{\rm N/m}]$ 이므로 거리(r)에 반비례

11 도체가 운동하여 자속을 끊었을 때 기전력의 방향을 알아내 는 데 관계된 법칙은?

① 플레밍의 오른손 법칙

② 플레밍의 왼손 법칙

③ 렌츠의 법칙

④ 암페어 오른손 법칙

플레밍의 오른손 법칙

도체가 운동하여 자속을 끊었을 때 도체에 기전력이 발생하는 방

향 및 크기를 구하는 법칙

1) 엄지 : 운동하는 방향 2) 검지 : 자속(자속밀도) 방향

3) 중지 : 기전력이 발생하는 방향

12 히스테리시스 곡선에서 종축과 만나는 것은 무엇을 나타내는가?

① 자기장

② 잔류자기

③ 전속밀도

④ 보자력

히스테리시스 곡선의 만나는 점

1) 종축과 만나는 점: 잔류자기

2) 횡축과 만나는 점: 보자력

- 13 어떤 코일에 전류가 0.2초 동안에 2[A] 변화하여 기전력이 4[V]가 유기되었다면 이 회로의 자기 인덕턴스는 몇 [H]인가?
 - ① 0.1

② 0.2

③ 0.3

@ 0.4

자기 인덕턴스의 유기기전력 : $e=-L\frac{di}{dt}[V]$

자기 인덕턴스 : $L = \left| e \times \frac{dt}{di} \right| = 4 \times \frac{0.2}{2} = 0.4 [H]$

- **14** 자기저항 R_m =100[AT/Wb]인 회로에 코일의 권수를 100 회 감고 전류 10[A]를 흘리면 자속 ϕ [Wb]는?
 - ① 0.1

(2) 1

③ 10

4 100

자기회로

기자력 : $F = NI = \phi R_m [AT]$

자속 : $\phi = \frac{NI}{R_m} = \frac{100 \times 10}{100} = 10 [\text{Wb}]$

- 15 자기 인덕턴스가 L_1 , L_2 , 상호 인덕턴스 M의 결합계수가 1 일 때의 관계식으로 맞는 것은?
 - ① $L_1L_2 > M$
- ② $L_1 L_2 < M$

상호 인덕턴스 $M=k\sqrt{L_1L_2}$ [H] 결합계수(k)가 1일 때, k=1 $M = 1 \sqrt{L_1 L_2} = \sqrt{L_1 L_2} = M[H]$

- **16** $i = 100\sqrt{2}\sin\left(377t \frac{\pi}{6}\right)$ [A]인 교류 전류가 흐를 때 실 효전류 I[A]와 주파수 f[Hz]가 맞는 것은?
 - (1) I = 100[A], f = 60[Hz]
 - ② $I = 100 \sqrt{2} [A], f = 60 [Hz]$
 - ③ $I = 100 \sqrt{2} [A], f = 377 [Hz]$
 - (4) I = 100[A], f = 377[Hz]

최대전류 : $I_m=100\sqrt{2}$

정현파(sin파)의 실효전류 : $I=\frac{I_m}{\sqrt{2}}=\frac{100\sqrt{2}}{\sqrt{2}}=100$ [A]

각속도(각주파수) : $\omega = 2\pi f = 377$

주파수 : $f = \frac{377}{2\pi} = 60[Hz]$

- 17 파형률의 정의식이 맞는 것은?

 - ① <u>실효값</u> ② <u>실효값</u> 최댓값
 - ③
 최댓값

 평균값
 ④

 4

 A

 실효값

파형률 =
$$\frac{$$
실효값}{평균값}, 파고율 = $\frac{$ 최댓값}{실효값}

- 18 각 상의 임피던스가 $Z=6+j8[\Omega]$ 인 평형 Y부하에 선간전 압 200[V]인 대칭 3상 전압이 가해졌을 때 선전류 /[A]는 얼마인가?
- ② $\frac{20}{\sqrt{3}}$
- (3) $20\sqrt{3}$
- (4) $20\sqrt{2}$

3상 Y결선

상전압 :
$$V_p = \frac{V_l}{\sqrt{3}} = \frac{200}{\sqrt{3}} \, [\mathrm{V}]$$

선전류 :
$$I_l=I_p=\frac{V_p}{|Z|}=\frac{\frac{200}{\sqrt{3}}}{\sqrt{6^2+8^2}}=\frac{20}{\sqrt{3}}$$
[A]

- **19** 100[kVA]의 변압기 3대로 △결선하여 사용 중 한 대의 고 장으로 V결선하였을 때 변압기 2개로 공급할 수 있는 3상 전력 P[kVA]는?∜빈출
 - ① 300
- ② $300\sqrt{3}$
- (3) $100\sqrt{3}$
- 4 100

V결선의 출력

$$P_{V}=\sqrt{3}\,P_{1}$$
 (P_{1} : 변압기 1대 용량)

$$P_{V} = \sqrt{3} \times 100 = 100\sqrt{3} \text{ [kVA]}$$

- **20** 전류 $i = 30\sqrt{2}\sin\omega t + 40\sqrt{2}\sin\left(3\omega t + \frac{\pi}{4}\right)$ [A]의 비정 현파의 실효전류 /[A]는?
 - ① 20

2 30

3 40

④ 50

기본파의 실효값 :
$$I_1 = \frac{I_{m1}}{\sqrt{2}} = \frac{30\sqrt{2}}{\sqrt{2}} = 30 \mathrm{[A]}$$

3고조파의 실효값 :
$$I_3=\frac{I_{m3}}{\sqrt{2}}=\frac{40\sqrt{2}}{\sqrt{2}}=40$$
[A]

비정현파의 실효값 전류

$$I = \sqrt{I_1^2 + I_3^2} = \sqrt{30^2 + 40^2} = 50$$
[A]

- 21 다음 중 제동권선에 의한 기동 토크를 이용하여 동기 전동기 를 기동시키는 방법은?
 - ① 고주파 기동법
- ② 저주파 기동법
- ③ 기동 전동기법 ④ 자기 기동법

동기 전동기의 기동법

1) 자기 기동법 : 제동권선

(이때 기동 시 계자권선을 단락하여야 함 → 고전압에 따른 절 연파괴 우려가 있다.)

2) 기동 전동기법 : 3상 유도 전동기

(유도 전동기를 기동 전동기로 사용 시 동기 전동기보다 2극을

적게 한다.)

- 22 3상 유도 전동기의 1차 입력이 60[kW], 1차 손실이 1[kW], 슬립이 3[%]라면 기계적 출력은 약 몇 [kW]인가?
 - ① 57

2 75

③ 85

4) 100

기계적인 출력 $P_0 = (1-s)P_2$

여기서 P_2 는 2차 입력을 말한다.

조건에서 1차 입력이 60[kW], 손실이 1[kW]이므로

60-1=59[kW]가 2차 입력이 된다.

 $P_0 = (1 - 0.03) \times 59 = 57.23 \text{[kW]}$

- 23 일정 전압 및 일정 파형에서 주파수가 상승하면 변압기 철손 은 어떻게 변하는가?
 - ① 증가한다.
- ② 감소한다.
- ③ 불변이다.
- ④ 어떤 기간 동안 증가한다.

변압기는 다음의 관계를 갖는다.

$$\phi\!\propto\!B_m\!\propto\!I_0\!\propto\!P_i\!\propto\!\frac{1}{f}\!\propto\!\frac{1}{\%Z}$$

 B_m : 최대 자속밀도, I_0 : 여자전류, P_i : 철손

f : 주파수, %Z : 퍼센트 임피던스 강하율

위 조건에서 주파수와 철손은 반비례한다.

그러므로 주파수가 상승하면 철손은 감소한다.

18 ② 19 ③ 20 ④ 21 ④ 22 ① 23 ②

- 24 동기 발전기의 돌발단락전류를 주로 제한하는 것은? ★U출
 - ① 동기리액턴스
- ② 누설리액턴스
- ③ 권선저항
- ④ 역상리액턴스

단락전류의 특성

- 1) 발전기 단락 시 단락전류 : 처음에는 큰 전류이나 점차 감소
- 2) 순간이나 돌발단락전류를 제한하는 것 : 누설리액턴스
- 3) 지속 또는 영구단락전류를 제한하는 것 : 동기리액턴스
- 25 다음 중 자기 소호 제어용 소자는?

① SCR

② TRIAC

③ DIAC

4 GTO

GTO(Gate Turn Off)

게이트 신호로 정지가 가능하며 자기 소호기능이 있다.

26 유도 전동기의 동기속도를 N_s , 회전속도를 N이라 할 때 슬 립은?

$$3 s = \frac{N_s - N}{N}$$

슬립
$$s = \frac{N_s - N}{N_s} \times 100[\%]$$

s : 슬립[%], N_s : 동기속도 $\left(\frac{120}{P}f\right)$ [rpm],

N : 회전자속도[rpm]

- 27 직류 전동기를 기동할 때 흐르는 전기자 전류를 제한하는 가 감저항기를 무엇이라 하는가?
 - ① 단속저항기
- ② 제어저항기
- ③ 가속저항기
- ④ 기동저항기

기동 시 전기자 전류를 제한하는 기감저항기를 기동저항기라고 한다.

전 기 전류 Ia → 계자 전류 I_f

전류가 가장 작게 흐를 때의 역률은?

① 1

- ② 0.9[진상]
- ③ 0.9[지상]
- (4) O

위상 특성 곡선

부하를 일정하게 하고, 계자전류의 변화에 대한 전기자 전류의 변 화를 나타낸 곡선

- 1) I_a 가 최소 $\cos\theta = 1$ 이 된다.
- 2) 부족여자 시 지상전류를 흘릴 수 있으며, 리액터로 작용할 수 있다.
- 3) 과여자 시 진상전류를 흘릴 수 있으며, 콘덴서로 작용할 수 있다.
- 29 단상 반파 정류회로에서 직류전압의 평균값으로 가장 적당한 것은? (단, E는 교류전압의 실효값)
 - ① 0.45E[V]
- ② 0.9E[V]
- (3) 1.17E[V]
- 4 1.35 E[V]

정류방식

- 1) 단상 반파: 0.45E
- 2) 단상 전파 : 0.9E 3) 3상 반파 : 1.17E
- 4) 3상 전파: 1.35E

정달 24 ② 25 ④ 26 ① 27 ④ 28 ① 29 ①

- **30** 3상 100[kVA], 13,200/200[V] 변압기의 저압 측 선전류의 유효분은 약 몇 [A]인가? (단, 역률은 0.8이다.)
 - ① 100

2 173

3 230

4 260

변압기 저압 측 선전류의 유효분

$$I = I_2 \cos \theta = 288.68 \times 0.8 = 230.94 \text{[A]}$$

저압 측 선전류
$$I_2=\frac{P}{\sqrt{3}\;V_2}=\frac{100\times 10^3}{\sqrt{3}\times 200}=288.68 {\rm [A]}$$

- 31 변압기에 대한 설명 중 틀린 것은?
 - ① 변압기의 정격용량은 피상전력으로 표시한다.
 - ② 전력을 발생하지 않는다.
 - ③ 전압을 변성한다.
 - ④ 정격출력은 1차 측 단자를 기준으로 한다.

변압기

전압을 변성하며, 정격용량은 피상전력으로 표시한다. 이때 변압 기의 정격출력은 2차 측 단자를 기준으로 한다.

- 32 직류 발전기의 무부하전압이 104[V], 정격전압이 100[V]이다. 이 발전기의 전압변동률 €[%]은? ★비香
 - ① 1

2 3

3 4

4 9

전압변동률
$$\epsilon=rac{V_0-V_n}{V_n} imes100$$

$$=rac{104-100}{100} imes100=4[\%]$$

- **33** 100[V], 10[A], 전기자저항 1[Ω], 회전수 1,800[rpm]인 전동기의 역기전력은 몇 [V]인가?
 - ① 80

2 90

③ 100

4 110

전동기의 역기전력 E

$$E = V - I_a R_a = 100 - 10 \times 1 = 90$$

- 34 유도 전동기의 속도 제어 방법이 아닌 것은?
 - ① 극수 제어
- ② 2차 저항 제어
- ③ 일그너 제어
- ④ 주파수 제어

유도 전동기의 속도 제어

- 1) 농형 유도 전동기 : 주파수 제어법, 극수 제어법, 전압 제어법
- 2) 권선형 유도 전동기 : 2차저항법, 종속법, 2차 여자법
- ※ 일그너 제어의 경우 직류 전동기의 전압 제어법에 해당
- 35 전기설비에 사용되는 과전압 계전기는?
 - ① OVR
- ② OCR
- ③ UVR
- 4 GR
- 1) OVR(과전압 계전기) : 설정치 이상의 전압이 인가 시 동작한 다
- 2) OCR(과전류 계전기): 설정치 이상의 전류가 흐를 경우 동작한다(과부하 단락보호).
- 3) UVR(부족전압 계전기): 설정치 이하의 전압이 인가 시 동작한다.
- 4) GR(지락 계전기) : 지락사고 시 동작하다.

36 3상 농형 유도 전동기의 $Y-\Delta$ 기동 시의 기동전류와 기동 토크를 전전압 기동 시와 비교하면?

- ① 전전압 기동의 $\frac{1}{3}$ 배가 된다.
- ② 전전압 기동의 $\sqrt{3}$ 배가 된다.
- ③ 전전압 기동의 3배가 된다.
- ④ 전전압 기동의 9배가 된다.

농형 유도 전동기의 기동법

- 1) 직입(전전압) 기동 : 5[kW] 이하
- 2) Y- Δ 기동 : $5\sim 15 [{\rm kW}]$ 이하(이때 전전압 기동 시보다 기동 전류가 $\frac{1}{3}$ 배로 감소한다.)
- 3) 기동 보상기법 : 15[kW] 이상(3상 단권변압기 이용)
- 4) 리액터 기동

37 디지털(Digital Relay)형 계전기의 장점이 아닌 것은?

- ① 진동에 매우 강하다.
- ② 고감도, 고속도 처리가 가능하다.
- ③ 자기 진단 기능이 있으며 오차가 적다.
- ④ 소형화가 가능하다.

디지털형 계전기의 특징

고감도, 고속도 처리가 가능하여 신뢰성이 매우 우수하고 자기 진 단 기능이 있다. 또한 소형화가 가능하다.

38 계자권선과 전기자 권선이 병렬로 접속되어 있는 직류기는?

- ① 직권기
- ② 분권기
- ③ 복권기
- ④ 타여자기

자여자 직류기

- 1) 직권기 : 계자권선과 전기자 권선이 직렬 연결 2) 분권기 : 계자권선과 전기자 권선이 병렬 연결
- 3) 복권기 : 직권 + 분권
- 4) 타여자기 : 계자권선과 전기자 권선 분리

39 전기기기의 철심 재료로 규소강판을 많이 사용하는 이유로 가장 적당한 것은?

- ① 와류손을 줄이기 위해
- ② 맴돌이 전류를 없애기 위해
- ③ 히스테리시스손을 줄이기 위해
- ④ 구리손을 줄이기 위해

철심의 재료(규소강판 성층철심 = 철손 감소)

- 1) 규소강판 : 히스테리시스손을 줄이기 위해 사용한다(4[%]).
- 2) 성층철심 : 외류손을 줄이기 위해 사용한다(0.35~0.5[mm]).

40 동기조상기를 부족여자로 하면?

- ① 저항손의 보상
- ② 콘덴서로 작용
- ③ 뒤진 역률 보상
- ④ 리액터로 작용

위상 특성곡선

부하를 일정하게 하고, 계자전류의 변화에 대한 전기자 전류의 변화를 나타낸 곡선을 말한다.

- 1) I_a 가 최소 $\cos\theta = 10$ 된다.
- 2) 부족여자 시 지상전류를 흘릴 수 있으며, 리액터로 작용할 수 있다
- 3) 과여자 시 진상전류를 흘릴 수 있으며, 콘덴서로 작용할 수 있다.

정말 36 ① 37 ① 38 ② 39 ③ 40 ④

- 41 다음 중 금속 전선관을 박스에 고정시킬 때 사용하는 것은?
 - ① 새들
- ② 부싱
- ③ 로크너트
- ④ 클램프
- 1) 새들 : 관을 벽면에 고정
 2) 부싱 : 전선의 절연물을 보호
 3) 로크너트 : 관을 박스에 고정
- 4) 클램프 : 측정기로 사용되는 것이기도 하며, 전선을 고정 시에

도 사용

- 42 배전반 및 분전반의 설치 장소로 적합하지 못한 것은?
 - ① 안정된 장소
 - ② 전기회로를 쉽게 조작할 수 있는 장소
 - ③ 개폐기를 쉽게 조작할 수 있는 장소
 - ④ 은폐된 장소

배전반 및 분전반의 설치 장소 쉽게 조작할 수 있어야 하며 안정되며, 노출된 장소

43 가연성 분진(소맥분, 전분, 유황 기타 가연성 먼지 등)으로 인하여 폭발할 우려가 있는 저압 옥내 설비공사로 적절한 것은?

りは

- ① 금속관 공사
- ② 애자 공사
- ③ 가요전선관 공사
- ④ 금속 몰드 공사

가연성 먼지(분진)의 전기 공사

- 1) 금속관 공사
- 2) 케이블 공사
- 3) 합성수지관 공사(두께 2mm 미만의 합성수지 전선관 및 난연성이 없는 콤바인 덕트관을 사용하는 것을 제외한다.)

- 44 합성수지관 상호 및 관과 박스 접속 시 삽입하는 깊이는 관바깥 지름의 몇 배 이상으로 하여야 하는가? (단, 접착제를 사용하지 않는 경우이다.)
 - ① 0.6배
- ② 0.8배
- ③ 1.2배
- ④ 1.6배

합성수지관 공사

- 1) 1본의 길이 : 4[m]
- 2) 관 상호 간, 관과 박스를 접속할 경우 관의 삽입 깊이는 관 바 깥지름의 1.2배 이상(단, 접착제를 사용하는 경우 0.8배 이상)
- 3) 지지점 간 거리는 1.5[m] 이하
- 45 다음 중 전선의 굵기를 측정할 때 사용되는 것은?
 - ① 와이어 게이지
- ② 파이어 포트
- ③ 스패너
- ④ 프레셔 툴

와이어 게이지

전선의 굵기를 측정할 때 사용되다

- 46 나전선 상호를 접속하는 경우 일반적으로 전선의 세기를 몇 [%] 이상 감소시키지 아니하여야 하는가?
 - ① 2[%]
- ② 10[%]
- ③ 20[%]
- 4 80[%]

전선의 접속 시 유의사항

- 1) 전선을 접속하는 경우 전기 저항이 증가되지 않도록 할 것
- 2) 전선의 접속 시 전선의 세기를 20[%] 이상 감소시키지 말 것 (80[%] 이상 유지시킬 것)

- **47** 지중 또는 수중에 시설하는 양극과 피방식체 간의 전기부식 방지 시설에 대한 설명으로 틀린 것은?
 - ① 지중에 매설하는 양극은 75[cm] 이상의 깊이일 것
 - ② 수중에 시설하는 양극과 그 주위 1[m] 안의 임의의 점과의 전위차는 10[V]를 넘지 않을 것
 - ③ 사용전압은 직류 60[V]를 초과할 것
 - ④ 지표에서 1[m] 간격의 임의의 2점 간의 전위차가 5[V]를 넘지 않을 것

전기부식방지설비

- 1) 전기부식방지 회로(전기부식방지용 전원장치로부터 양극 및 피 방식체까지의 전로를 말한다. 이하 같다)의 사용전압은 직류 60V 이하일 것
- 2) 수중에 시설하는 양극과 그 주위 1m 이내의 거리에 있는 임의 점과의 사이의 전위차는 10V를 넘지 아니할 것(다만, 양극의 주위에 사람이 접촉되는 것을 방지하기 위하여 적당한 울타리 를 설치하고 또한 위험 표시를 하는 경우에는 그러하지 아니하 다.)
- 3) 지표 또는 수중에서 1m 간격의 임의의 2점(제4의 양극의 주 위 1m 이내의 거리에 있는 점 및 울타리의 내부점을 제외한 다) 간의 전위차가 5V를 넘지 아니할 것
- 48 굵은 전선을 절단할 때 사용하는 전기 공사용 공구는?
 - ① 클리퍼
- ② 녹아웃 펀치
- ③ 프레셔 툴
- ④ 파이프 커터

클리퍼

펜치로 절단하기 어려운 굵은 전선을 절단 시 사용된다.

- **49** 저압 가공인입선이 횡단 보도교 위에 시설되는 경우 노면상 몇 [m] 이상의 높이에 설치되어야 하는가?
 - ① 3

2 4

3 5

4 6

가공인입선의 높이

전압 구분	저압	고압
도로횡단	5[m] 이상	6[m] 이상
철도횡단	6.5[m] 이상	6.5[m] 이상
위험표시	×	3.5[m] 이상
횡단 보도교	3[m]	3.5[m] 이상

- **50** 연선 결정에 있어서 중심 소선을 뺀 총수가 3층이다. 소선의 총수 N은 얼마인가?
 - ① 9

2 19

③ 37

45

연선의 총 소선 수

N = 3n(n+1) + 1

 $=3\times3\times(3+1)+1=37$

이때 n : 전선의 층수를 말한다.

- **51** 옥내배선 공사에서 절연전선의 피복을 벗길 때 사용하면 편리한 공구는?
 - ① 드라이버
- ② 플라이어
- ③ 압착펜치
- ④ 와이어 스트리퍼

와이어 스트리퍼

옥내배선 공사 시 전선의 피복을 벗길 때 사용되는 공구를 말한다.

- 52 가요전선관의 구부러지는 쪽의 안쪽 반지름을 가요전선관 안 지름의 몇 배 이상으로 하여야 하는가? ❤️빈출
 - ① 3배

② 4배

③ 5배

④ 6배

금속제 가요전선관 공사

- 1) 가요전선관은 2종 금속제 가요전선관일 것(다만, 전개된 장소 또는 점검할 수 있는 은폐장소에는 1종 가요전선관을 사용할 수 있다.)
- 2) 관을 구부리는 정도는 2종 가요전선관을 시설하고 제거하는 것 이 어려운 장소일 경우 굴곡 반경은 관 안지름의 6배(단, 시설 하고 제거하는 것이 자유로울 경우 3배) 이상
- 53 일반적으로 큐비클형이라고도 하며, 점유 면적이 좁고 운전, 보수에 용이하며 공장, 빌딩 등 전기실에 많이 사용되는 조 립형, 장갑형이 있는 배전반은?
 - ① 데드 프런트식 배전반
 - ② 철제 수직형 배전반
 - ③ 라이브 프런트식 배전반
 - ④ 폐쇄식 배전반

큐비클형

가장 많이 사용되는 유형으로 폐쇄식 배전반이라고도 하며 공장, 빌딩 등의 전기실에 널리 이용된다.

- **54** 분기회로에 설치하여 개폐 및 고장을 차단할 수 있는 것은 무엇인가?
 - ① 전력퓨즈
- ② COS
- ③ 배선용 차단기
- ④ 피뢰기

분기회로에 고장을 보호하기 위하여 설치할 수 있는 차단기는 배 선용 차단기와 누전 차단기가 해당하다.

- 55 다음 공사 방법 중 옳은 것은 무엇인가?
 - ① 금속 몰드 공사 시 몰드 내부에서 전선을 접속하였다.
 - ② 합성수지관 공사 시 몰드 내부에서 전선을 접속하였다.
 - ③ 합성수지 몰드 공사 시 몰드 내부에서 전선을 접속하 였다.
 - ④ 접속함 내부에서 전선을 쥐꼬리 접속을 하였다.

전선의 접속

전선의 접속 시 몰드나, 관, 덕트 내부에서는 시행하지 않는다. 접속은 접속함에서 이루어져야 한다.

- 56 저압 구내 가공인입선으로 DV전선 사용 시 전선의 길이가 15[m]를 초과하는 경우 사용할 수 있는 전선의 굵기는 몇 [mm] 이상이어야 하는가?
 - ① 1.5

2 2.0

3 2.6

4.0

가공인입선의 전선의 굵기

- 1) 저압인 경우 2.6[mm] 이상 DV(인입용 비닐 절연전선) (단, 경간이 15[m] 이하의 경우 2.0[mm] 이상 인입용 비닐 절연전선 사용)
- 2) 고압인 경우 5.0[mm] 경동선
- **57** 전원의 380/220[V] 중성국에 접속된 전선을 무엇이라 하는가?
 - ① 접지선

② 중성선

③ 전원선

④ 접지측선

중성선

다선식 전로의 중성극에 접속된 전선을 말한다.

20 2020년 1회 CBT 기출복원문제

- 압을 가할 때 R_2 의 저항에 걸리는 전압[V]은?

 - ① $\frac{R_1}{R_1 + R_2 + R_3} V$ ② $\frac{R_2}{R_1 + R_2 + R_3} V$

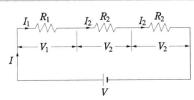

직렬회로는 $I = I_1 = I_2 = I_3$ 로 전류가 일정하므로,

 R_2 의 전압은

$$V_2 = I_2 R_2 = IR_2 = \frac{V}{R_1 + R_2 + R_3} R_2$$

$$= \frac{R_2}{R_1 + R_2 + R_3} \, V[V]$$

- 2 반지름이 r[m]의 면적이 $S[m^2]$ 인 원형도체의 전선의 고유 저항은 $\rho[\Omega \cdot \mathbf{m}]$ 이다. 전선 길이가 $l[\mathbf{m}]$ 이라면 저항 $R[\Omega]$ 2?

원형도선의 단면적 : $S=\pi r^2$

저항 : $R = \rho \frac{l}{S} = \frac{\rho l}{\pi m^2} [\Omega]$

- 3 전기사용기구의 전압은 모두 220[V]이다. 전등 30[W] 10개, 전열기 2[kW] 1대. 전동기 1[kW] 1대를 하루 중 10시간 동안 사용한다면 전력량[kWh]은?
 - ① 33

2 3.3

③ 1.1

(4) 11

전력량(W) = 전력사용합계[W]×시간[h]

전등: $W_1 = (30 \times 10) \times 10 \times 10^{-3} = 3$ [kWh]

전열기 : $W_2 = (2 \times 1) \times 10 = 20$ [kWh] 전동기 : $W_1 = (1 \times 1) \times 10 = 10$ [kWh] 전체 전력량 : W=3+20+10=33[kWh]

- 4 전압계와 전류계의 측정범위를 확대하기 위하여 배율기와 분 류기의 접속방법은?
 - ① 배율기는 전압계와 직렬로, 분류기는 전류계와 직렬로
 - ② 배율기는 전압계와 병렬로, 분류기는 전류계와 병렬로
 - ③ 배율기는 전압계와 직렬로, 분류기는 전류계와 병렬로 연결
 - ④ 배율기는 전압계와 병렬로, 분류기는 전류계와 직렬로 연결

1) 배율기 : 전압계와 직렬로 연결

2) 분류기 : 전류계와 병렬로 연결

- **5** 전기의 기전력 15[V], 내부저항이 $3[\Omega]$ 인 전지의 양단을 단 **8** 다음은 전기력선의 설명이다. 맞는 것은? 락시키면 흐르는 전류 I[A]는?
 - ① 5

(2) 4

3 3

4 2

전지의 단락전류(I_c)

$$I_s = \frac{-$$
 기전력[V]}{- 내부저항[Ω]} = $\frac{15}{3}$ = 5[A]

- \bigcirc 6 공기 중에 $Q=16\pi[C]$ 의 점전하에서 거리가 각각 1[m]. 2[m]일 때의 전속밀도 $D[C/m^2]$ 은?
 - ① 1, 4
- ② 4. 1

3 2, 3

4) 3, 2

점전하의 전속밀도 $D=\epsilon_0 E=\epsilon_0 \frac{Q}{4\pi\epsilon_r r^2}=\frac{Q}{4\pi r^2} [\text{C/m}^2]$

그러므로 1[m]일 때 $D = \frac{16\pi}{4\pi \times 1^2} = 4$ [C/m²],

2[m]일 때 $D = \frac{16\pi}{4\pi \times 2^2} = 1[C/m^2]$

- O7 콘덴서 C[F]에 전압 V[V]을 인가하여 콘덴서에 축적되는 에너지가 W[J]이 되었다면 전압 V[V]는?
 - ① $\frac{2W}{C}$
- $2 \frac{2W}{C^2}$
- $\sqrt{\frac{2W}{C}}$
- $4\sqrt{\frac{W}{C}}$

콘덴서의 축적에너지 $W=\frac{1}{2}CV^2$

$$V^2 = \frac{2W}{C}, \quad V = \sqrt{\frac{2W}{C}} \, [V]$$

- が川春
- ① 전기력선의 접선방향이 전기장의 방향이다.
- ② 전기력선은 낮은 곳에서 높은 곳으로 향한다.
- ③ 전기력선은 등전위면과 교차하지 않는다.
- ④ 전기력선은 대전된 도체 표면에서 내부로 향한다.

전기력선의 성질

- 1) 전기력선은 높은 곳에서 낮은 곳으로 향한다.
- 2) 전기력선은 등전위면과 수직(90°)으로 교차한다.
- 3) 전기력선은 대전된 도체 표면에서 외부로 향한다.
- \bigcirc 콘덴서 C_1 , C_2 를 직렬로 연결하고 양단에 전압 V[V]를 걸 었을 때 C_1 에 걸리는 전압이 V_1 이었다면 양단의 전체 전압 V[V]는?

 - $\text{ (1)} \quad V = \frac{C_2}{C_1 + C_2} \, V_1 \qquad \qquad \text{ (2)} \quad V = \frac{C_1}{C_1 + C_2} \, V_1$
 - (3) $V = \frac{C_1 + C_2}{C_2} V_1$ (4) $V = \frac{C_1 + C_2}{C_1 C_2} V_1$

$$V_1 = \frac{C_2}{C_1 + C_2} V \rightarrow V = \frac{C_1 + C_2}{C_2} V_1$$

- - ① 흡인력이 작용하며 r에 비례한다.
 - (2) 반발력이 작용하며 r에 반비례한다.
 - ③ 흡인력이 작용하며 r에 반비례한다.
 - ④ 반발력이 작용하며 r에 제곱비례한다.

평행도선의 작용하는 힘

- 1) 같은(동일) 방향의 전류 : 흡인력 2) 반대(왕복) 방향의 전류 : 반발력
- 3) $F = \frac{2I_1I_2}{r} \times 10^{-7} [\text{N/m}]$ 이므로 거리(r)에 반비례
- 전자 유도 현상에 의하여 생기는 유기기전력의 방향을 정한 11 법칙은?

 - ① 플레밍의 오른손 법칙 ② 플레밍의 왼손 법칙
 - ③ 레츠의 법칙
- ④ 암페어 오른손 법칙

유기기전력의 크기 : 패러데이 법칙 유기기전력의 방향 : 렌츠의 법칙

- 12 히스테리시스 곡선에서 종축과 횡축은 무엇을 나타내는가?
 - ① 자기장과 전류밀도 ② 자속밀도와 자기장
- - ③ 전류와 자기장
- ④ 자속밀도와 전속밀도

히스테리시스곡선

- 1) 종축 : 자속밀도(B)
- 2) 횡축 : 자기장(H)
- 13 공기 중의 자속밀도 B[Wb/m²]는 기름의 비투자율이 5인 경우 자속밀도의 몇 배인가?
 - ① 1/5배
- ② 5배
- ③ 1/25배
- ④ 25배

기름의 자속밀도 $B = \mu H = \mu_s \mu_0 H = \mu_s B_0 [\mathrm{Wb/m^2}]$

공기일 때 자속밀도
$$= \frac{B_0}{B} = \frac{B_0}{\mu_s B_0} = \frac{1}{\mu_s} = \frac{1}{5}$$
[배]

- ${f 10}$ 평행왕복도선에 작용하는 힘과 떨어진 거리 r[m]와의 관계는? ${f 14}$ 자기저항 R_m = 100[AT/Wb]인 회로에 코일의 권수를 100 회 감고 전류 10[A]를 흘리면 자속 ϕ [Wb]는?
 - \bigcirc 0.1

(2) 1

③ 10

(4) 100

기자력
$$F=NI=\phi R_m$$
[AT]
 자속 $\phi=\frac{NI}{R_m}=\frac{100\times10}{100}=10$ [Wb]

- 15 동일한 인덕턴스 L[H]인 두 코일을 같은 방향으로 감고 직 렬 연결했을 때의 합성 인덕턴스[H]는? (단, 두 코일의 결합 계수는 1이다.)
 - ① 2L

② 3L

③ 4L

4 5L

같은(동일) 방향의 가동접속 직렬 합성 인덕턴스 $L_T = L_1 + L_2 + 2 \times k\sqrt{L_1 \times L_2}$ $=L+L+2\times1\times\sqrt{L\times L}=4L$

- 16 어느 소자에 $v=V_{m}\cos\left(\omega t-\frac{\pi}{6}\right)$ [V]의 교류전압을 인가했 더니 전류가 $i=I_m {
 m Sin} \omega t[{
 m A}]$ 가 흘렀다면 전압과 전류의 위 상차는?
 - ① 15도
- ② 30도
- ③ 45도
- ④ 60도

$$i=I_m\sin\omega t=I_m\sin(\omega t+0^\circ)$$
[A]
$$v=V_m\cos\Bigl(\omega t-\frac{\pi}{6}\Bigr)=V_m\sin(\omega t-30^\circ+90^\circ)$$

$$=V_m\sin(\omega t+60^\circ)$$
[V] 전략과 전류의 \sin 파 위상차 $\theta=60^\circ-0^\circ=60^\circ$

정답 10 ② 11 ③ 12 ② 13 ① 14 ③ 15 ③ 16 ④

17 어떤 정현파 교류의 최대값이 628[V]이면 평균값 $V_a[V]$ 는? 21 직류기의 정류작용에서 전압 정류의 역할을 하는 것은?

① 100

2 200

- ③ 300
- 400

화대값(
$$V_m$$
) → 평균값(V_a)
$$V_a = \frac{2\,V_m}{\pi} = \frac{2 \times 628}{3.14} = 400 \text{[V]}$$

- 18 저항 $6[\Omega]$, 유도성 리액턴스 $8[\Omega]$ 가 직렬 연결되어 있을 때 어드미턴스 $Y[\mho]$ 는?
 - ① 0.06 j0.08
- 20.06 + j0.08
- 3) 60 + i80
- (4) 0.008 j0.06

직렬 합성 임피던스 : $Z=6+j8[\Omega]$

직렬 합성어드미턴스 : $Y = \frac{1}{2} [U]$

$$Y = \frac{1}{6+j8} \times \frac{(6-j8)}{(6-j8)} = \frac{6-j8}{6^2+8^2} = \frac{6-j8}{100}$$

 $= 0.06 - j0.08 [\ \text{U}]$

- 19 3상 Y결선의 각 상의 임피던스가 20[Ω]일 때 Δ 결선으로 변환하면 각 상의 임피던스는 얼마인가?
 - ① $30[\Omega]$
- ② $60[\Omega]$
- $390[\Omega]$
- (4) $120[\Omega]$

임피던스 변환($Y \rightarrow \Delta$)

 $Z_{\Delta} = Z_{Y} \times 3 = 20 \times 3 = 60 [\Omega]$

- 20 다음 중 비정현파의 푸리에 급수 성분이 아닌 것은? **Ў만출**
 - ① 기본파
- ② 직류분
- ③ 삼각파
- ④ 고조파

비정현파 = 직류분 + 기본파 + 고조파

- - ① 탄소 brush
- ② 보극
- ③ 리액턴스 코일
- ④ 보상권선

양호한 정류를 얻는 방법

- 1) 보극 설치(전압 정류)
- 2) 탄소 브러쉬(저항 정류)
- 22 동기 발전기의 전기자권선을 분포권으로 하면?
 - ① 집중권에 비하여 합성 유기기전력이 높아진다.
 - ② 권선의 리액턴스가 커진다.
 - ③ 파형이 좋아진다.
 - ④ 난조를 방지한다.

동기 발전기 분포권을 사용하는 이유

- 1) 기전력의 파형을 개선
- 2) 고조파를 제거하고 누설리액턴스가 감소
- 23 동기 발전기의 돌발단락전류를 주로 제한하는 것은?
 - ① 동기리액턴스
- ② 누설리액턴스
- ③ 권선저항
- ④ 역상리액턴스

단락전류의 특성

- 1) 발전기 단락 시 단락전류 : 처음에는 큰 전류이나 점차 감소
- 2) 순간이나 돌발단락전류를 제한하는 것 : 누설리액턴스
- 3) 지속 또는 영구단락전류를 제한하는 것 : 동기리액턴스

24 발전기 권선의 층간단락보호에 가장 적합한 계전기는?

- ① 과부하 계전기
- ② 차동 계전기
- ③ 접지 계전기
- ④ 온도 계전기

발전기 내부고장 보호 계전기

- 1) 차동 계전기
- 2) 비율 차동 계전기

25 주상변압기의 냉각방식은 무엇인가?

- ① 유입 자냉식
- ② 유입 수냉식
- ③ 송유 풍냉식
- ④ 유입 풍냉식

주상변압기의 경우 유입 자냉식(ONAN)을 사용하고 있으며 이는 보수가 간단하여 가장 널리 쓰이는 방식이다.

26 변압기의 병렬 운전이 불가능한 3상 결선은?

- ① Y-Y와 Y-Y
- ② Δ-Δ와 Y-Y
- ③ *Δ*-*Δ*와 *Δ*-*Y*
- ④ Δ − Y와 Δ − Y

변압기 병렬 운전 불가능 결선(홀수)

 $\Delta - \Delta$ 와 $\Delta - Y$

 $\Delta - \Delta$ 와 $Y - \Delta$

 $\Delta - Y$ 와 $\Delta - \Delta$

 $Y-\Delta$ 와 $\Delta-\Delta$

27 일정 전압 및 일정 파형에서 주파수가 상승하면 변압기 철손 은 어떻게 변하는가?

- ① 증가한다.
- ② 감소한다.
- ③ 불변이다.
- ④ 어떤 기간 동안 증가한다.

변압기는 다음의 관계를 갖는다.

$$\phi\!\propto\!B_m\!\propto\!I_0\!\propto\!P_i\!\propto\!\frac{1}{f}\!\propto\!\frac{1}{\%\!Z}$$

 B_m : 최대 자속밀도, I_0 : 여자전류, P_i : 철손

f : 주파수, %Z : 퍼센트 임피던스 강하율

위 조건에서 주파수와 철손은 반비례하므로, 주파수가 상승하면

철손은 감소한다.

28 다음 중 전기 용접기용 발전기로 가장 적당한 것은?

- ① 직류 분권형 발전기
- ② 직류 타여자 발전기
- ③ 가동 복권형 발전기 ④ 차동 복권형 발전기

용접기용 발전기

- 1) 차동 복권의 경우 수하특성이 매우 우수한 발전기
- 2) 수하특성 : 전류가 증가하면 전압이 저하하는 특성

29 3상 유도 전동기의 1차 입력 60[kW], 1차 손실 1[kW], 슬 립이 3[%]라면 기계적 출력은 약 몇 [kW]인가?

① 57

② 62

③ 59

4) 75

기계적인 출력 $P_0 = (1-s)P_2$

(P₂: 2차 입력)

- 1) 조건에서 1차 입력이 60[kW], 손실이 1[kW]
- 2) 60-1=59[kW]가 2차 입력이 된다.
- $P_0 = (1 0.03) \times 59 = 57.23 \text{[kW]}$

30 변압기에서 퍼센트 저항강하가 3[%], 리액턴스강하가 4[%] 일 때 역률 0.8(지상)에서의 전압변동률[%]은? 世童

 \bigcirc 2.4

2 3.6

③ 4.8

(4) 6.0

변압기 전압변동률 ϵ

 $\epsilon = p\cos\theta + q\sin\theta$

 $= 3 \times 0.8 + 4 \times 0.6 = 4.8 [\%]$

(p : %저항강하, q : %리액턴스강하)

24 ② 25 ① 26 ③ 27 ② 28 ④ 29 ① 30 ③

- 31 3상 동기 발전기를 병렬 운전시키는 경우 고려하지 않아도 : 34 다음 중 제동권선에 의한 기동 토크를 이용하여 동기 전동기 되는 조건은?
 - ① 상회전 방향이 같을 것
 - ② 전압 파형이 같을 것
 - ③ 회전수가 같을 것
 - ④ 발생 전압이 같을 것

동기 발전기의 병렬 운전 조건

- 1) 기전력의 크기가 같을 것
- 2) 기전력의 위상이 같을 것
- 3) 기전력의 주파수가 같을 것
- 4) 기전력의 파형이 같을 것
- 5) 상회전 방향이 같을 것
- 32 3상 전파 정류회로에서 출력전압의 평균전압은? (단. V는 선간전압의 실효값)
 - ① 0.45 V[V]
- (2) 0.9 V[V]
- ③ 1.17 V[V]
- 4 1.35 V[V]

정류방식

- 1) 단상 반파: 0.45E
- 2) 단상 전파: 0.9E
- 3) 3상 반파: 1.17E
- 4) 3상 전파: 1.35E
- 33 보호를 요하는 회로의 전류가 어떤 일정한 값(정정값) 이상으 로 흘렀을 때 동작하는 계전기는?
 - ① 과전류 계전기
- ② 과전압 계전기
- ③ 차동 계전기
- ④ 비율 차동 계전기

과전류 계전기(OCR)

설정치 이상의 과전류(과부하, 단락)가 흐를 경우 동작하는 계전기

- 를 기동시키는 방법은?
 - ① 고주파 기동법
- ② 저주파 기동법
- ③ 기동 전동기법 ④ 자기 기동법

동기 전동기의 기동법

- 1) 자기 기동법 : 제동권선 이때 기동 시 계자권선을 단락하여야 함(고전압에 따른 절연파 괴 우려가 있기 때문)
- 2) 기동 전동기법 : 3상 유도 전동기 유도 전동기를 기동 전동기로 사용 시 동기 전동기보다 2극을 적게 함
- 35 회전변류기의 직류 측 전압을 조정하려는 방법이 아닌 것은?
 - ① 직렬 리액턴스에 의한 방법
 - ② 부하 시 전압조정 변압기를 사용하는 방법
 - ③ 동기 승압기를 사용하는 방법
 - ④ 여자 전류를 조정하는 방법

회전변류기의 직류 측 전압조정 방법

- 1) 직렬 리액턴스에 의한 방법
- 2) 유도 전압조정기에 의한 방법
- 3) 동기 승압기에 의한 방법
- 4) 부하 시 전압조정 변압기에 의한 방법
- **36** 60[Hz], 4극 슬립 5[%]인 유도 전동기의 회전수는?
 - ① 1,710[rpm]
- 2 1,746[rpm]
- ③ 1,800[rpm]
- 4 1,890[rpm]

유도 전동기의 회전수(N)

$$N = (1 - s)N_{s}$$

$$= (1-0.05) \times 1,800 = 1,710[rpm]$$

$$N_s = \frac{120}{P} f = \frac{120}{4} \times 60 = 1,800 \text{[rpm]}$$

37 직류 분권 전동기의 계자전류를 약하게 하면 회전수는?

- 감소한다.
- ② 정지한다.
- ③ 증가한다.
- ④ 변화 없다.

분권 전동기의 계자전류

- 1) 계자전류와 N은 반비례
- 2) $\phi \propto \frac{1}{N}$ 이기 때문에 계자전류의 크기가 작아진다는 것 : $\phi \downarrow$ 가 되므로 N^{\uparrow}

38 변압기의 손실에 해당되지 않는 것은?

- ① 동손
- ② 와전류손
- ③ 히스테리시스손
- ④ 기계손

변압기의 손실

- 1) 무부하손 : 철손(히스테리시스손 + 와류손)
- 2) 부하손 : 동손
- 기계손은 회전기의 손실에 해당된다.

39 직류 발전기의 전기자의 역할은?

- ① 기전력을 유도한다.
- ② 자속을 만든다.
- ③ 정류작용을 한다.
- ④ 회전자와 외부회로를 접속한다.

직류 발전기의 구조

- 1) 계자 : 주 자속을 만드는 부분
- 2) 전기자 : 주 자속을 끊어 유기기전력을 발생
- 3) 정류자 : 교류를 직류로 변환
- 4) 브러쉬 : 내부의 회로와 외부의 회로를 전기적으로 연결

- 40 수전단 발전소용 변압기의 결선에 주로 사용하고 있으며 한 쪽은 중성점을 접지할 수 있고 다른 한쪽은 3고조파에 의한 영향을 없애주는 장점을 가지고 있는 3상 결선 방식은?
 - ① Y-Y
- \bigcirc $\triangle \triangle$
- \bigcirc $Y-\Delta$
- \bigcirc $\triangle Y$

변압기의 결선

- 1) Y결선의 장점 : 중성점 접지 가능
- 2) Δ 결선의 장점 : 제3고조파 제거 가능

조건에서 중성점을 접지하고 제3고조파를 제거할 수 있다고 하였 으므로 순서대로 보면 $Y-\Delta$ 결선이 된다.

- 4] 하나의 콘센트에 둘 또는 세 가지의 기구를 사용할 때 끼우 는 플러그는?
 - ① 테이블탭
- ② 멀티탭
- ③ 코드 접속기
- ④ 아이언플러그

멀티탭

하나의 콘센트에 둘 또는 세 가지 기구를 접속할 때 사용한다.

정말 37 ③ 38 ④ 39 ① 40 ③ 41 ②

42 단상 3선식 전원(100/200[V])에 100[V]의 전구와 콘센트 및 200[V]의 모터를 시설하고자 한다. 전원 분배가 옳게 결 선된 회로는?

단상 3선식

- 1) 단상 3선식의 전기방식이란 외선과 중성선 간에서 전압을 얻을 수 있으며 외선과 외선 사이에서 전압을 얻을 수 있다.
- 2) 조건에서 100[V]는 외선과 중성선 사이 전압을 말하고 200[V] 는 외선과 외선 사이의 전압을 말한다. 이때 ®은 전구를 말하 고, ©는 콘센트, M은 모터를 말한다.
- 3) 따라서 100[V]라인에는 B, C가 연결되어야 하며 200[V] 라 인에는 MO이 연결되어야 옳은 결선이 된다.
- 43 전선 6[mm²] 이하의 가는 단선을 직선접속할 때 어느 접속 방법으로 하여야 하는가?
 - ① 브리타니어 접속
- ② 우산형 접속
- ③ 슬리브 접속
- ④ 트위스트 접속

단선의 접속(트위스트 접속과 브리타니어 접속)

- 1) 트위스트 접속 : 6[mm²] 이하의 단선인 경우에만 적용
- 2) 브리타니어 접속 : 10[mm²] 이상의 굵은 단선인 경우 적용

- 44 한 수용가의 인입선에서 분기하여 지지물을 거치지 아니하고 다른 수용장소의 인입구에 이르는 부분의 전선을 무엇이라 하는가?
 - ① 가공인입선
- ② 옥외 배선
- ③ 연접인입선
- ④ 연접가공선

연접인입선

한 수용가의 인입선에서 분기하여 다른 지지물을 거치지 아니하고 다른 수용장소의 인입구에 이르는 전선

- 45 지선에 사용되는 애자는 무엇인가?
 - ① 인류애자
- ② 핀애자
- ③ 구형애자
- ④ 저압 옥애자

구형애자(지선애자)

지선의 중간에 넣어서 사용되는 애자

46 다음 중 과전류 차단기를 설치해야 하는 곳은?

- ① 접지공사의 접지도체
- ② 인입선
- ③ 다선식 전로의 중성선
- ④ 저압가공전선로의 접지 측 전선
 - 과전류 차단기 시설 제한 장소
 - 1) 접지공사의 접지도체
 - 2) 다선식 전로의 중성선
 - 3) 전로 일부에 접지공사를 한 저압가공전선로의 접지 측 전선
- 47 활선 상태에서 전선의 피복을 벗기는 공구는?

- ① 전선 피박기
- ② 애자커버
- ③ 와이어통
- ④ 데드엔드 커버

전선 피박기

활선 시 전선의 피복을 벗기는 공구

42 ① 43 ④ 44 ③ 45 ③ 46 ② 47 ①

- 48 두 개 이상의 회로에서 선행 동작 우선회로 또는 상대동작 금지회로인 동력배선의 제어회로는?
 - ① 자기유지회로
- ② 인터록회로
- ③ 동작지연회로
- ④ 타이머회로

인터록회로

상대동작을 금지시켜 동시동작이나 동시 투입을 방지하는 회로

- 49 최대사용전압이 70[kV]인 중성점 직접 접지식 전로의 절연 내력 시험전압은 몇 [V]인가?
 - ① 35,000[V]
- ② 42,000[V]
- ③ 44.800[V]
- 4 50,400[V]
- 1) 절연내력시험 전압(일정배수의 전압을 10분간 시험대상에 가함)

구분		배수	최저전압
7[kV] 이하		최대사용전압×1.5배	500[V]
비접지식	7[kV] 초과	최대사용전압×1.25배	10,500[V]
중성점 다중 접지식	7[kV] 초과 25[kV] 이하	최대사용전압×0.92배	×
중성점 접지식	60[kV] 초과	최대사용전압×1.1배	75,000[V]
중성점	170[kV] 이하	최대사용전압×0.72배	×
직접 접지식	170[kV] 초과	최대사용전압×0.64배	×

2) 직접 접지이며 170[kV] 이하이므로

 $V \times 0.72 = 70 \times 10^3 \times 0.72 = 50,400$ [V]

- 50 물체의 두께, 깊이, 안지름 및 바깥지름 등을 모두 측정할 수 있는 공구의 명칭은?
 - ① 버니어 켈리퍼스
- ② 마이크로미터
- ③ 다이얼 게이지
- ④ 와이어 게이지

버니어 켈리퍼스

51 다음 [보기] 중 금속관, 애자, 합성수지 및 케이블 공사가 모 두 가능한 특수 장소를 옳게 나열한 것은?

-----[보기] -

- ① 화약고 등의 위험장소
- ② 부식성 가스가 있는 장소
- ③ 위험물 등이 존재하는 장소
- ④ 불연성 먼지가 많은 장소
- ⑤ 습기가 많은 장소
- 1) (1), (2), (3)
- 2 2, 3, 4
- 3 2, 4, 5
- (4) (1), (4), (5)

위 조건에서 애자 공사의 경우 폭연성 및 위험물 등이 존재하는 장소에 시설이 불가하다. 따라서 화약고 및 위험물이 존재하는 장 소가 제외된다.

- 52 450/750[V] 일반용 단심 비닐 절연전선의 약호는? 🐔
 - ① NR

② IR

③ IV

(4) NRI

명칭(약호)	용도
인입용 비닐 절연전선(DV)	저압 가공 인입용으로 사용
옥외용 비닐 절연전선(OW)	저압 가공 배전선(옥외용)
옥외용 가교폴리에틸렌 절연전선(OC)	고압 가공전선로에 사용
450/750[V] 일반용 단심 비닐 절연전 선(NR)	옥내배선용으로 주로 사용
형광등 전선(FL)	형광등용 안정기의 2차배선

- 53 박강 전선관에서 그 호칭이 잘못된 것은?
 - ① 19[mm]
- ② 22[mm]
- ③ 25[mm]
- (4) 51[mm]

박강 전선관(바깥지름을 기준으로 한 홀수 호칭) 19, 25, 31, 39, 51, 63, 75[mm] (7종)

정달 48 ② 49 ④ 50 ① 51 ③ 52 ① 53 ②

54 지선의 허용 최저 인장하중은 몇 [kN] 이상인가?

① 2.31

2 3.41

③ 4.31

4 5.21

지선

지지물의 강도를 보강한다. 단, 철탑은 사용 제외한다.

1) 안전율: 2.5 이상

2) 허용 인장하중: 4.31[kN] 3) 소선 수 : 3가닥 이상의 연선 4) 소선지름 : 2.6[mm] 이상

5) 지선이 도로를 횡단할 경우 5[m] 이상 높이에 설치

55 특고압 수전설비의 결선 기호와 명칭으로 잘못된 것은?

① CB - 차단기

② DS - 단로기

③ LA - 피뢰기

④ LF - 전력퓨즈

특고압 수전설비의 기호

전력퓨즈의 경우 PF(Power Fuse)를 말하며 단락전류 차단을 주 목적으로 한다.

56 저압 가공인입선의 인입구에 사용하며 금속관 공사에서 끝 부분의 빗물 침입을 방지하는 데 적당한 것은?

① 플로어 박스

② 엔트런스 캡

③ 부싱

④ 터미널 캡

엔트런스 캡

인입구에 빗물의 침입을 방지하기 위하여 사용

57 금속 전선관 작업에서 나사를 낼 때 필요한 공구는 어느 것 인가? が川春

① 파이프 벤더

② 볼트클리퍼

③ 오스터

④ 파이프 렌치

금속관 작업공구

오스터의 경우 금속관 작업 시 나사를 낼 때 필요한 공구

58 금속덕트를 조영재에 붙이는 경우 지지점 간의 거리는 최대 몇 [m] 이하로 하여야 하는가?

① 1.5

② 2.0

③ 3.0

4 3.5

금속덕트의 지지점 간의 거리는 조영재 시설 시 3.0[m] 이하 간 격으로 견고하게 지지한다.

부록

전기기능사 필기 최종점검 손글씨 핵심요약

四

7

K

최종점검 손글씨 핵심요약

전기이론

■ 직류회로

- 1. 자유전자 : 물질 내에서 자유로이 이동할 수 있는 전자
 - ① 전자 1개의 전하량 : 1.602×10^{-19} [C]
 - ② 전자 1개의 질량 : $9.109 \times 10^{-31} [kg]$
- 2. 举전기회로

① 전압:
$$V[V]$$
: $V = \frac{W[J]}{Q[C]}$, $W[J] = QV$

② 전류 :
$$I[A]$$
 : $I = \frac{Q[C]}{t[sec]}$, $Q[C] = I \cdot t$

3. 저항 :
$$R[\Omega] = \rho \frac{l}{A}$$

4. 옴의 법칙 :
$$I=rac{V}{R}$$
[A], $V=IR[V]$, $R=rac{V}{I}[\Omega]$

5. 직렬회로, 병렬회로

구분	직렬회로	병렬회로
회로도	$I = \begin{bmatrix} I_1 & R_1 & I_2 & R_2 \\ \hline & & & & & & \\ & & & & & & \\ & & & &$	$V = V_1 \Rightarrow V_1 \Rightarrow V_2 \Rightarrow V_2 \Rightarrow V_2 \Rightarrow V_2 \Rightarrow V_2 \Rightarrow V_2 \Rightarrow V_3 \Rightarrow V_4 \Rightarrow V_5 \Rightarrow V_6 \Rightarrow V_7 \Rightarrow V_8 \Rightarrow $
합성저항	$R_{ exttt{ iny I}}=R_1+R_2+R_3+\cdots$	$R_{ ext{id}} = rac{R_1 imes R_2}{R_1 + R_2} = rac{1}{R_1} + rac{1}{R_2} + rac{1}{R_3} + \cdots$
키르히호프 법칙	전류는 일정 : $I=I_1=I_2$	전압은 기전력과 같음 : $V = V_1 = V_2$
분배특성	$V_1 = rac{R_1}{R_1 + R_2} imes V[extsf{V}]$ $V_2 = rac{R_2}{R_1 + R_2} imes V[extsf{V}]$	$I_1 = rac{R_2}{R_1 + R_2} imes I[A]$ $I_2 = rac{R_1}{R_1 + R_2} imes I[A]$

6. 브리지 회로

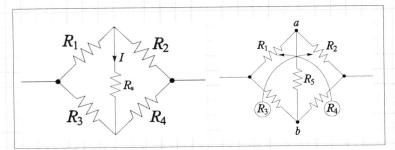

① 평형 조건 : $R_1R_4=R_2R_3$

② 점 a와 점 b의 전위가 같아 R_5 의 전류(I)가 흐르지 않음

7. 전지의 접속

전지의 접속	직렬 접속	병렬 접속
전체 용량	일정(불변)	증가(n 배)
합성전압	증가(n 배 : $nE[V]$)	일정(불변 : <i>E</i>)
합성내부저항	증가(n 배 : $nr[\Omega]$)	감소 $\left(rac{1}{n}$ 배 : $rac{r}{n}[\Omega] ight)$
전체 부하 전류	$I = rac{nE}{nr+R}$ [A]	$I = rac{E}{rac{r}{n} + R}$ [A]

8. 배율기와 분류기

① 배율기 : 전압계의 측정 범위를 확대(직렬로 접속)

② 분류기 : 전류계의 측정 범위를 확대(병렬로 접속)

9. 举전력(P[W]) : $P = \frac{W}{t} = VI = I^2R = \frac{V^2}{R}$

10. 전력량(W[J]) : $W = Pt[W \cdot sec] = VIt = I^2Rt = \frac{V^2}{R}t$

11. 마력 : 1[HP] = 746[W]

12. 열량(H[cal]) : 1[cal] = 4.2[J], 1[J] = 0.24[cal]

① $H = 0.24 W = 0.24 Pt = 0.24 I^2 Rt$ [cal] (t : 시간[sec])

② $H = 860 P_k T [ext{kcal}] \; (P_k \; : \, 전력[ext{KW}], \; T \; : \, 시간[ext{h}])$

13. ♥열전 효과

구분	현상
제어백 효과	온도차를 주면 기전력이 발생하는 현상(열전온도계, 열전쌍, 열전대)
펠티어 효과(전기 냉장고)	서로 다른 금속을 접합하여 접속점에 전류를 흘리면 열을 발생, 열을 흡수하는 현상
돌슨 효과	동일 금속을 접합하여 접속점에 전류를 흘리면 열을 발생, 열을 흡수하는 현상

14. ♥전기분해(패러데이 법칙)

① 전하량와 석출량은 비례

W=KQ=KIt [g] (W: 석출량[g], K: 화학당량[g/C], Q: 전기량[C])

② 전해액 : 황산구리수용액(CuSO4 + H2O)

③ 석출물 : 음극에서 순수한 구리 석출(Cu)

15. 납(연) 축전지

① 전해액 : 묽은 황산(H_2SO_4) 용액(비중 약 $1.2\sim1.3$)

② 양국 : 이산화납(PbO₂), 음국 : 납(Pb)

③ 방전전압 : 약 2[V] (방전 시 양극에서 수소기체 발생)

₫ 정전계

1. 정전계의 기초용어

① 마찰전기 : 두 종류의 물체를 마찰시키면 자유전자가 이동

② 대전 : 자유전자의 이동에 따라 물체가 전기(전하)를 띠는 현상

2. 정전기력의 세기(쿨롱의 법칙) : F[N]

① 정전기력(정전력) : 다른 부호 전하끼리는 반발력, 같은 부호 전하끼리는 흡인력

$$② \ F = \frac{Q_1 \, Q_2}{4 \pi \, \epsilon_0 \, r^2} [\text{N}] = 9 \times 10^9 \times \frac{Q_1 \, Q_2}{r^2} \, [\text{N}]$$

3. *전장(전기장, 전계)

구분	관계
정전기력과 전장의 관계 : E [N/C]	$F[N] = QE \rightarrow E = \frac{F[N]}{Q[C]}$
진공 시 점전하와 전장의 관계 : E [V/m]	$E = \frac{Q}{4\pi\epsilon_0 r^2} = 9 \times 10^9 \times \frac{Q}{r^2} [\text{V/m}]$

4. 전위 : V[V]

$$V = E \, r = \frac{Q}{4\pi\epsilon_0 r} = 9 \times 10^9 \times \frac{Q}{r}$$

- 5. 举전기력선의 성질
 - ① 양전하에서 시작하여 음전하에서 끝남 $(\oplus \to \ominus)$
 - ② 전기력선의 밀도는 전기장의 세기와 같음
 - ③ 전기력선은 불연속
 - ④ 전기력선은 전위가 높은 곳에서 낮은 곳으로 향함
 - ⑤ 대전, 평형 시 전하는 표면에만 분포
 - ⑥ 전기력선은 도체 표면에 수직
 - ⑦ 전하는 뾰족한 부분일수록 많이 모이려는 성질이 있음
- 6. 전속밀도 : $D=\epsilon\,E=rac{Q}{4\pi r^2}[{
 m C/m^2}]$
- 7. 전기력선 수와 유전속선 수

구분	진공(공기 중)	유전체
전기력선 수	$N_0 = \frac{Q}{\epsilon_0}$	$N = \frac{Q}{\epsilon} = \frac{Q}{\epsilon_s \epsilon_0}$
유전속선 수	N=Q	N = Q

- 8. 정전용량 : C[F]
 - ① 단위전위당 축적된 전하량

축적된 전하량 Q[C] = CV, 정전용량 $C[F] = \frac{Q[C]}{V[V]}$

② 평행판 콘덴서의 정전용량

구분	진공(공기 중)	유전체
평행판 콘덴서의 정전용량	$C = \frac{\epsilon_0 S}{d}$	$C = \frac{\epsilon S}{d} = \frac{\epsilon_s \epsilon_0 S}{d}$

9. 콘덴서의 접속

콘덴서의 접속	직렬 접속	병렬 접속
∜합성 정전용량 ~~~~~~	$C_0 = rac{1}{rac{1}{C_1} + rac{1}{C_2}} = rac{C_1 imes C_2}{C_1 + C_2} ext{[F]}$	$C_0 = C_1 + C_2 + C_3 + \cdots [F]$
콘덴서의 분배	$V_1 = rac{C_2}{C_1 + C_2} imes V, \qquad V_2 = rac{C_1}{C_1 + C_2} imes V$	$Q_1=rac{C_1}{C_1+C_2}\! imes\!Q$, $Q_2=rac{C_2}{C_1+C_2}\! imes\!Q$

- 10. 전하의 이동중 에너지(일) : $W[\mathsf{J}] = QV = CV^2$
- 11. 정전 에너지

구분	공식	
축적된 에너지	$W[J] = \frac{1}{2} Q V = \frac{1}{2} C V^2 = \frac{Q^2}{2 C}$	
단위체적당 축적된 에너지	$W'[J/m^3] = \frac{1}{2}ED = \frac{1}{2}\epsilon E^2 = \frac{D^2}{2\epsilon}$	
평행판 사이의 정전력	$f\left[\text{N/m}^2\right] = \frac{1}{2}\epsilon E^2 = \frac{D^2}{2\epsilon} = \frac{1}{2}ED$	

₫ 정자계

1. 举두 자극 사이에 작용하는 힘의 세기(쿨롱의 법칙)

$$F[N] = \frac{m_1 m_2}{4\pi \mu_0 r^2} = 6.33 \times 10^4 \times \frac{m_1 m_2}{r^2}$$

- 2. 자장(자기장, 자계)
 - ① 자하량과 자장의 곱은 두 자극 사이에 작용하는 힘과 같음

$$F[N] = mH \rightarrow H = \frac{F[N]}{m[Wb]}$$

② 점자하량와 자장의 관계 : H [AT/m]

$$H = rac{m}{4\pi\mu_0 r^2} = 6.33 imes 10^4 imes rac{m}{r^2} (\mu_0 = 4\pi imes 10^{-7}$$
 : 진공의 투자율[H/m])

- 3. 자속과 자속밀도
 - ① 자속(ϕ [Wb]) : $\phi = BA$
 - ② 자속밀도($B[\text{Wb/m}^2]$) : $B = \frac{\phi[\text{Wb}]}{A[\text{m}^2]}$, $B = \mu H = \mu_0 \mu_s H[\text{Wb/m}^2]$

- 4. ❤암페어의 오른나사 법칙 : 전류와 자기장의 관계를 나타내는 법칙
 - ① 도체에 전류가 흐를 때 주변에 오른나사 방향의 자장이 발생
 - ② 전류에 의한 자기장

전류[A]	자기장[AT/m]	관련 요소
직선도체 ~~~~~	$H = rac{I}{2\pi r}$	r : 거리[m]
원형코일 ~~~~	$H = \frac{NI}{2 \ a}$	a : 반지름[m], N : 권수[회]
(직선) 솔레노이드 ~~~~~	$H = \frac{NI}{l}$	l : 솔레노이드의 길이[m], N : 권수[회]
환상 솔레노이드 ~~~~~~	$H = \frac{NI}{2\pi r}$	r : 반지름[m], N : 권수[회]

- ③ 솔레노이드의 외부자계는 없음(H'=0)
- 5. ♥전자력
 - ① 전동기의 원리
 - ② 전자력의 방향(플레밍의 왼손 법칙)
 - 엄지 : 도체에 작용하는 힘의 방향(F)
 - 검지 : 자기장의 방향(B)
 - 중지 : 전류의 방향(I)
 - ③ 전자력의 크기(F[N]) : $F = IBl\sin\theta$
- 6. 挙평행 도체 전류 사이에 작용하는 힘
 - ① 작용하는 힘의 방향
 - 같은 방향(병렬회로) : 흡인력
 - 반대 방향(왕복회로) : 반발력
 - ② 작용하는 혐의 크기($F[{
 m N/m}]$) : $F = rac{2I_1I_2}{r} imes 10^{-7}$
- 7. 비투자율 (μ_s) 에 따른 자성체의 종류

구분	비투자율	종류
강자성체	$\mu_s\gg 1$	철, 니켈, 코발트, 망간
상자성체	$\mu_s > 1$	백금, 알루미늄, 산소, 공기
반자성체 = 역자성체	$0 < \mu_s < 1$	은, 구리, 비스무트, 물

8. 히스테리시스 곡선의 면적은 체적당 손실 : $P_h = \, \eta \, f \, B_m^{1.6} \, [{ m W/m^3}]$

히스테리시스 곡선	가로축(횡축)	세로축(직축)
나타내는 것	자계	자속밀도
만나는 점	보자력 ~~~~	잔류자속 ∼∼∼~~

9. 자석의 종류

- ① 영구자석 : 잔류자기와 보자력이 모두 큰 것
- ② 전자석 : 잔류자기는 크고 보자력은 작은 것

10. 자기회로

- ① 기자력($F=NI[\mathsf{AT}]$) : 자기회로에서 자속을 발생시키기 위한 힘
- ② 자기저항 : $R_m=rac{l}{\mu A}$ [AT/Wb], $R_m=rac{F}{\phi}=rac{NI}{\phi}$ [AT/Wb]
- ③ 전기회로와 대응관계
 - 투자율 ↔ 도전율 기자력 ↔ 기전력

 - 자기저항 ↔ 전기저항
 - 자속 ↔ 전류
- ④ 자속(ϕ [Wb]) : $\phi = \frac{F}{R_m} = \frac{NI}{R_m} = \frac{\mu A NI}{l}$

11. ♥전자 유도

구분	내용
페러데이 법칙	• 전력의 크기에 대한 법칙 $\bullet \ e = -N \frac{d\phi}{dt} [{\sf V}]$
렌츠의 법칙	• 기전력의 방향에 대한 법칙 • 유도 기전력의 방향이 자기장 변화를 방해하는 방향으로 발생
	• 발전기 원리
	• 엄지 : 도체가 이동하는 방향(v)
플레밍의 오른손 법칙	• 검지 : 자기장의 방향(B)
	• 중지 : 기전력의 방향(e)
	• $e = vBl\sin\theta[V]$

- 12. 작기 인덕턴스 : $L=\frac{N\phi}{I}=\frac{\mu AN^2}{l}$ [H], $e=-L\frac{dI}{dt}$
- 13. *상호 인덕턴스

① 이상적인 상호 인덕턴스 : $M\!=\!k\sqrt{L_1L_2}\,[{\sf H}]$

② 결합계수(k) : $k=rac{M}{\sqrt{L_1L_2}}$, $M=k\sqrt{L_1L_2}$ [H]

구분	결합계수
누설자속 없는 경우 ~~~~~~	k=1
완전 누설하는 경우	k = 0
결합계수의 범위	$0 \le k \le 1$

14. 코일의 직렬 접속

① 가동결합의 합성 인덕턴스 : $L_0 = L_1 + L_2 + 2M[H]$

② 차동결합의 합성 인덕턴스 : $L_0 = L_1 + L_2 - 2M[{\sf H}]$

③ 큰 합성 인덕턴스와 작은 합성 인덕턴스의 차 : $L'_{\,{
m tl}}-L'_{\,{
m \pm}}=4M$ [H], $M=rac{L'_{\,{
m tl}}-L'_{\,{
m \pm}}}{4}$

15. 코일에 축적되는 자계에너지

① 축적된 자계에너지(W[J]) : $W = \frac{1}{2}LI^2 = \frac{1}{2}N\phi I = \frac{1}{2}\phi I$

② 단위체적당 축적된 자계에너지($W'[{\rm J/m^3}]$) : $W'=\frac{1}{2}\mu H^2=\frac{B^2}{2\mu}=\frac{1}{2}BH$

③ 공극 사이의 흡인력(f [N/m²]) : $f=\frac{1}{2}\mu H^2=\frac{B^2}{2\mu}=\frac{1}{2}HB$

■ 교류회로

1. 주기와 주파수 : $T=\frac{1}{f}[\sec]$, $f=\frac{1}{T}[Hz]$

2. 각속도(ω [rad/sec]) : $\omega = 2\pi f$

3. 정현파 교류의 크기 표시법

① 순시간 : $v(t) = V_m \sin(\omega t + \theta) = V\sqrt{2} \sin(2\pi f t + \theta)$

② 실효값 : $V=rac{V_m}{\sqrt{2}}=0.707\,V_m$

③ 평균값 :
$$V_{av} = \frac{1}{T} \int_{0}^{T} v dt = \frac{2}{\pi} V_{m} = 0.637 V_{m} = \frac{V}{1.11} = 0.9 V$$

④ 파고율
$$=$$
 $\dfrac{$ 최대 $\overset{}{}$ 실효 $\overset{}{}$ 값 $} = \sqrt{2}$, 파형률 $=$ $\dfrac{$ 실효 $\overset{}{}$ 평균 $\overset{}{}$ $}$ $= 1.11$

4. 교류의 벡터 표기법

• ਟੁੰਮੀ ਾਂ
$$i=I_m\sin{(\omega t+ heta)}=\sqrt{2}\,I\sin{(2\pi ft+ heta)}$$
[A]

• 극형식 :
$$\overrightarrow{I} = I \angle \theta[A]$$

• ਟੇਮਿਟਾ :
$$i=I_m\sin{(\omega t+\theta)}=\sqrt{2}\,I\sin{(2\pi ft+\theta)}$$
[A]

• 실수값 :
$$a = I_{COS}\theta$$

• 허수값 :
$$b = I \sin \theta$$

•
$$\exists$$
71 : $I = \sqrt{a^2 + b^2}$

• 위사 :
$$\theta = \tan^{-1} \frac{b}{a}$$

5. **∀**저항(R)만의 회로

② 역률 :
$$\cos\theta = 1$$

4코일(L)만의 회로

① 전류는 전압과 지상으로, 위상차
$$heta=90\degree=rac{\pi}{2}$$
[rad]

② 역률 :
$$\cos\theta = 0$$

③ 코일은 유도성 리액턴스
$$(X_L)$$
로 계산 : $X_L = \omega L = 2\pi f L[\Omega]$

7. ★콘덴서(*C*)만의 회로

① 전류는 전압과 신상으로, 위상차
$$\theta=90\,^\circ=rac{\pi}{2}$$
 [rad]

② 역률 :
$$\cos\theta = 0$$

③ 콘덴서는 용량성 리액턴스
$$(X_C)$$
로 계산 : $X_C=rac{1}{\omega\,C}=rac{1}{2\pi f\,C}$ [Ω]

부 록

8. R-L 직렬회로

① 합성 임피던스 :
$$Z_{R-L}=R+jX_L=\sqrt{R^2+X_L^2}$$
 [Ω]

② 전체 지상전류 :
$$I=rac{V}{Z_{R-L}}=rac{V}{\sqrt{R^2+X_L^2}}$$
[A]

③ 전압와 전류의 위상차 :
$$\theta = an^{-1} \Big(\frac{X_L}{R} \Big) = an^{-1} \Big(\frac{\omega L}{R} \Big)$$

④ 역률 :
$$\cos\theta = \frac{R}{Z_{R-L}} = \frac{R}{\sqrt{R^2 + X_L^2}} = \frac{R}{\sqrt{R^2 + (\omega L)^2}}$$

9. R-C 직렬회로

① 합성 임피던스 :
$$Z_{R-C} = R - j X_C = \sqrt{R^2 + X_C^2} \left[\Omega\right]$$

② 전체 지상전류 :
$$I=rac{V}{Z_{R-C}}=rac{V}{\sqrt{R^2+X_C^2}}$$
 [A]

③ 전압와 전류의 위상차 :
$$\theta=\tan^{-1}\!\left(\frac{X_C}{R}\right)\!\!=\tan^{-1}\!\left(\frac{1}{\omega\,CR}\right)$$

④ 역률 :
$$\cos\theta = \frac{R}{Z_{R-C}} = \frac{R}{\sqrt{R^2 + X_C^2}}$$

10. R-L-C 직렬회로

- ① 합성 임피던스의 종류
 - $X_L = X_C$ 인 경우 전류와 전압은 동상
 - $X_L > X_C$ 인 경우 전류가 전압보다 뒤짐
 - $X_L < X_C$ 인 경우 전류가 전압보다 앞섬
- ② 합성 임피던스(Z)로 옴의 법칙 계산

구분	계산
전체 전류	$I = \frac{V}{Z} = \frac{V}{\sqrt{R^2 + X^2}} [A]$
전압와 전류의 위상차	$\theta = \tan^{-1}\left(\frac{X}{R}\right) = \tan^{-1}\left(\frac{X_L - X_C}{R}\right)$
역률	$\cos\theta = \frac{R}{Z} = \frac{R}{\sqrt{R^2 + X^2}} = \frac{R}{\sqrt{R^2 + (X_L - X_C)^2}}$

③ 4 직렬공진 : $X_{L}=X_{C}$ 일 때 임피던스가 최소가 되는 현상

• 전체 전류는 최대의 동상전류

• 공진 각주파수 : $\omega_0 = \frac{1}{\sqrt{LC}}$, 공진 주파수 : $f_0 = \frac{1}{2\pi\sqrt{LC}}$ [Hz]

• 전압확대비 : $Q = \frac{1}{R} \sqrt{\frac{L}{C}}$

11. 컨덕턴스, 서셉턴스, 어드미턴스 : [♂] 또는 [S]로 표기

[Ω], [S] 성분	[℧] 성분
저항 : $R[\Omega]$	컨덕턴스 : $G[\mho] = rac{1}{R[\Omega]}$
리액턴스 : $X[\Omega]$	서셉턴스 : $B[\mho] = rac{1}{X[\Omega]}$
임피던스 : $Z=R+jX[\Omega]$	어드미턴스 : $Y[\mho] = rac{1}{Z[\Omega]} = G + jB[\mho]$

12. 합성[U]는 합성 $[\Omega]$ 의 반대로 계산

구분	직렬회로	병렬회로
$G[\mho] = \frac{1}{R[\Omega]}$	$R' = R_1 + R_2$	$R^{\prime}=rac{R_1 imes R_2}{R_1+R_2}$
	$G^{\prime}=rac{G_1 imes G_2}{G_1+G_2}$	$G^{\prime}=G_1+G_2$

13. $[\mho]$ 의 전압분배, 전류분배는 $[\Omega]$ 의 반대로 계산

구분	[Ω] 성분	[ひ] 성분
직렬회로의	$V_1 = \frac{R_1}{R_1 + R_2} \times V$	$V_1 = rac{G_2}{G_1 + G_2} imes V$
전압분배	$V_2 = \frac{R_2}{R_1 + R_2} \times V$	$V_2 = rac{G_1}{G_1 + G_2} imes V$
병렬회로의	$I_1 = rac{R_2}{R_1 + R_2} imes I$ [A]	$I_1 = rac{G_1}{G_1 + G_2} \! imes \! I exttt{[A]}$
전류분배	$I_2 = rac{R_1}{R_1 + R_2} imes I$ [A]	$I_2 = rac{G_2}{G_1 + G_2} \! imes \! I$ [A]

14. 교류전력의 용어

① 소비전력(P[W]) : 모든 회로의 전기기기가 실제 필요한 전력

② 유효전력(P[W]) : 교류회로의 부하로 전달되는 소비전력

$$P = VI_{\cos\theta} = \frac{1}{2} V_m I_{m\cos\theta} = P_{a\cos\theta} = I^2 R = \frac{V^2}{R} [W]$$

③ 무효전력($P_r[VAR]$) : 교류회로의 소비되지 않는 전력

$$P_r = VI\sin\theta = \frac{1}{2}V_mI_m\sin\theta = P_a\sin\theta = I^2X = \frac{V^2}{X}[VAR]$$

④ 피상전력($P_a[VA]$) : 교류회로의 전압과 전류의 곱인 전력

$$P_a = VI = \frac{1}{2} V_m I_m = I^2 \cdot Z = \frac{V^2}{Z} = \sqrt{P^2 + P_r^2} [VA]$$

⑤ 역률(유효율) :
$$\cos \theta = \frac{\text{유효전력}}{\text{피상전력}} = \frac{P[W]}{P_a[VA]} = \frac{P}{\sqrt{P^2 + P_r^2}}$$

15. 볼대칭 3상 교류(위상차 :
$$\theta$$
 = $120\,^{\circ}$ = $\frac{2\pi}{3}$ [rad])

① Y결선(성형결선, 스타결선)

•
$$V_l=\sqrt{3}~V_p\angle 30~^\circ$$
 $V_p=rac{V_l}{\sqrt{3}}\angle -30~^\circ$ ($V_l:$ 선간전압, $V_p:$ 상전압)

- $I_l = I_p$ (I_l : 선전류 , I_p : 상전류)
- ② △ 결선(삼각결선)
 - ullet $V_l=V_p$ (V_l : 선간전압, V_p : 상전압)

•
$$I_l = \sqrt{3} I_p \angle -30$$
 ° $I_p = \frac{I_l}{\sqrt{3}} \angle 30$ ° $(I_l$: 선전류, I_p : 상전류)

③ 3상 전력 $(P_{3\phi})$ = 단상전력용량(P)의 3배

구분	계산
피상전력 ~~~~~	$P_{3\phi} = 3P = 3 V_p I_p = \sqrt{3} V_l I_l \text{[VA]}$
유효전력 ~~~~	$P_{3\phi} = 3 V_p I_p \cos\theta = \sqrt{3} V_l I_l \cos\theta [\mathbf{W}] = 3 I_p^2 \cdot R[\mathbf{W}]$
무효전력	$P_{3\phi}=3V_pI_p\sin\theta=\sqrt{3}V_lI_l\sin\theta \mathrm{[VAR]}=3I_p^{2}\cdotX\mathrm{[VAR]}$

④ \bigvee $\overline{2}$ 선 (P_V) = 단상전력용량(P)의 $\sqrt{3}$ 배

구분	계산	
출력 〉	$P_V = \sqrt{3} P[kVA]$	
출력비 ~~~~	$\frac{P_V}{P_\Delta} = \frac{\sqrt{3} P_n}{3P_n} = \frac{1}{\sqrt{3}} = \frac{\sqrt{3}}{3} = 0.577 = 57.7[\%]$	
이용률	$\frac{\sqrt{3}P_n}{2P_n} = \frac{\sqrt{3}}{2} = 0.866 = 86.6[\%]$	

16. ♥3상 임피던스 변환

① $\Delta \rightarrow \mathsf{Y}$ 결선 임피던스 변환 : $\frac{1}{3}$ 배 감소 $(Z_Y = Z_\Delta \times \frac{1}{3})$

② Y \rightarrow Δ 결선 임피던스 변환 : 3배 증가($Z_{\Delta}=Z_{Y} imes 3$)

17. 2전력계법의 유효전력 : $P_{3\phi}[\mathsf{W}] = P_1[\mathsf{W}] + P_2[\mathsf{W}]$

18. 푸리에 급수 : 비정현파의 구성을 직류분, 기본파, 고조파로 표기

19. 비정현파의 실효값 : 각성분의 실효값을 제곱의 합의 제곱근으로 표기

① 비정현파 : $v=V_0+\sqrt{2}\ V_1\sin\,\omega t+\sqrt{2}\ V_2\sin\,2\omega t+\cdots$

② 실효값 : $V = \sqrt{V_0^2 + V_1^2 + V_2^2 + \cdots}$

20. 왜형률 : $\frac{ 전고조파의 실효값}{71본파의 실효값} = \frac{\sqrt{V_2^2 + V_3^2 + \cdots}}{V_1}$

전기기기

■ 직류기

1. 구조 * * * (3요소 : 계자, 전기자, 정류자)

① ∜계자 : 주 자속을 만드는 부분

② ❤전기자 : 주 자속을 끊어 유기기전력을 발생

③ ∜정류자 : 교류를 직류로 변환

2. 유기기전력

$$E = \frac{PZ}{a}\phi \frac{N}{60} = K\phi N[V]$$

3. 전압변동률

4. 직류 전동기 토크

$$\stackrel{\text{def}}{=} T = 0.975 \frac{P_m}{N} [\text{kg} \cdot \text{m}]$$

5. 직류 전동기의 특성

직권 전동기	분권 전동기
♥기동토크가 클 때 속도가 작음	♥청속도 전동기
• 정격전압으로 운전 중 ∜무부하 운전하지 말 것	• 정격전압으로 운전 중 ❤무여자 운전하지 말 것
• 부하와 벨트 운전하지 말 것	• 계자권선에 퓨즈 삽입 금지
→ 무부하 운전과 벨트 운전 시 위험속도 도달 우려	→ 무여자 운전 및 계자권선에 퓨즈 삽입 시 위험속도 도달 우려

6. 손실

① 무부하손(고정손) : ♥철손 + 기계손(풍손)

② 부하손(가변손) : 복동손 + 표류부하손(구할 수 없는 손실)

7. 直율 η

②
$$\eta_{전통기} = \frac{$$
 입력 - 손실 $}{$ 입력 $} \times 100 [\%]$

③
$$\eta_{\rm Hurl} = \frac{}{\frac{1}{2}} \frac{3}{2} \frac{3}{2} \times 100 [\%]$$

8. 온도시험법

① ♥반환부하법 : 현재 온도시험법에 가장 널리 사용

② 반환부하법의 종류 : 홉킨스법, 카프법, 브론델법

₫ 동기기

1. 구조

① 회전계자형 : 기계적으로 튼튼하나 파형을 개선하려 하는 것은 아님

② 전기자 Y결선 : 이상전압을 방지할 수 있으나 출력이 증가하는 것은 아님

2. 동기속도

 $rac{ imes}{N_s} = rac{120}{P} f [ext{rpm}]$ 주파수가 $60 [ext{Hz}]$ 라 가정할 경우

① P=2국인 경우 $N_s=3,600 \mathrm{[rpm]}$

② P=4극인 경우 $N_s=1,800 \mathrm{[rpm]}$

③ P=6국인 경우 $N_s=1,200 \mathrm{[rpm]}$

④ P=8극인 경우 $N_s=900 \mathrm{[rpm]}$

3. 전기자 권선법(*집중권, 전절권은 사용하지 않음)

∜분포권 ∼∼∼∼	♦ਦਣਦਣਣਣ <t< th=""></t<>
	∜기전력의 파형을 개선 ~~~~~~~~
	고조파 제거
누설리액턴스를 감소	동량 절감 가능

4. 전기자 반작용(전기자가 계자에 영향)

- ① 횡축 반작용(교차 자화작용) $I_{\cos \theta}$: 전기자전류와 유기기전력이 동상인 경우
- ② ♥직축 반작용 Isinθ

종류	앞선(진상, 진) 전류가 흐를때	뒤진(지상, 지) 전류라 흐를때
ᄽ동기 발전기	증자작용	감자작용
동기 전동기	감자작용	증자작용

5. *동기 발전기의 병렬 운전 조건(용량과 무관)

- ① 기전력의 크기가 같을 것(다른 경우 *무효순환전류가 흐름)
- ② 기전력의 위상이 같을 것(다른 경우 *유효(동기화)전류가 흐름)
- ③ 기전력의 주파수가 같을 것(다른 경우 ❤난조가 발생 → 대책 : 제동권선 설치)
- ④ 기전력의 파형이 같을 것

6. 동기 전동기의 기동

- ① 자기동법 : *제동권선 이용(이때 기동 시 *계자권선을 단락하여야 함. 이유는 *고전압에 따른 절연파괴 우려가 있음)
- ② 기동 전동기법 : 3상 유도 전동기 이용(유도 전동기를 기동 전동기로 사용 시 동기 전동기보다 2극을 적게 함)

7. 위상특성곡선

- ① 전기자전류가 최소일 경우 : 역률은 1
- ② 부족여자 시 : 리액터로 운전하여 지상전류를 흘릴 수 있음
- ③ 과여자 시 : 콘덴서로 운전하여 진상전류를 흘릴 수 있음

🦸 유도기

1. 3상 유도 전동기

① 슬립
$$s = \frac{N_s - N}{N_s} \times 100 [\%]$$

- ② 회전자속도 $N=(1-s)N_s$
- ③ 슬립의 범위(전동기) 0 < s < 1
- ④ 추억전(역상, 플러깅)제동 : 급제동 시 사용하는 방법으로 전원 3선 중 2선의 방향을 바꾸어 전동기를 역회전 시켜 급제동하는 방법

⑤ 유도 전동기의 토크와 전압

$$T \propto V^2 \propto \frac{1}{s}$$
, $s \propto \frac{1}{V^2}$

- ⑥ 挙비례추이(권선형 유도 전동기)
 - 举기동전류는 감소하고, 기동토크는 증가

 - ♥2차측 저항을 변화하여도 최대토크는 불변
 - 비례추이 할수 없는 것 : 출력 (P_0) , 효율 (η_2) , 2차 동손 (P_{c2})
- ⑦ ❤️원선도를 작성 또는 그리기 위해 필요한 시험
 - 저항시험
 - 무부하시험(개방시험)
 - 구속시험
- 2. 단상 유도 전동기
 - ① *단상 유도 전동기의 토크의 대소 관계 반발 기동형 > 반발 유도형 > 콘덴서 기동형 > 분상 기동형 > 세이딩 코일형
 - ② 전동기별 특징
 - 반발 기동형 : 브러쉬를 이용
 - 콘덴서 기동형 : 기동토크 우수, 역률 우수
 - 분상 기동형 : 기동권선 저항(R) 大, 리액턴스(X) 小
 - ❖세이딩 코일형 : 회전방향을 바꿀 수 없음

■ 변압기(전자유도원리)

- 1. 철심 : ❖규소강판을 성흥한 철심 사용(철손 감소)
 - ① 규소강판 : 헤스테리시스손 감소(함유량 4[%])
 - ② 성흥철심 : 와류(맴돌이)손 감소(두께 0.35 ~ 0.5[mm])
- 2. ♥절연유 구비조건
 - ① 절연내력은 클 것
 - ② 냉각 효과는 클 것
 - ③ 인화점은 높고, 응고점은 낯을 것
 - ④ ♥점도는 낮을 것
 - * 주상 변압기의 냉각 방식 : 유입 자냉식

- 3. 열화 방지대책
 - ① 콘서베이터 방식
 - ② 질소 봉입 방식
 - ③ 브리더 방식
 - ※ 추주변압기와 콘서베이터 사이에 설치되는 계전기 : ★부호홀쯔 계전기 → 부호홀쯔 계전기는 ★변압기 내부고장 보호에 사용
- 4. 권수비

$$a = \frac{N_1}{N_2} = \frac{V_1}{V_2} = \frac{I_2}{I_1} = \sqrt{\frac{Z_1}{Z_2}} = \sqrt{\frac{R_1}{R_2}}$$

- 5. 등가회로
 - 등가회로를 그리기 위한 시험
 - ① 권선의 저항 측정 시험
 - ② 무부하(개방) 시험 : 철손, 여자전류, 여자 어드미턴스
 - ③ 단락 시험 : 동손, 임피던스, 단락전류, 전압변동률
- 6. 전압변동률

 $\epsilon = p\cos\theta \pm q\sin\theta$

- 7. V결선
 - ① $ilde{ t}$ V결선의 출력 P_V : $\sqrt{3}\,P_1$

②
$$\stackrel{\text{\forestimes}}{\sim}$$
 인용률 : $\frac{\sqrt{3}\,P_1}{2P_1} = \frac{\sqrt{3}}{2} = 0.866 = 86.6 [\%]$

③
$$ilde{ ilde{ ilde{Y}}}$$
 결선의 고장 전 출력비 : $\dfrac{\sqrt{3}\,P_1}{3P_1} = \dfrac{\sqrt{3}}{3} = 0.577 = 57.7 [%]$

- 8. 변압기 병렬 운전 조건(용량과 무관)
 - 단상 변압기 병렬 운전 조건
 - ① 극성이 같을 것
 - ② 권수비가 같으며, 1차와 2차의 정격전압이 같을 것
 - ③ 임피던스 강하가 같을 것
 - ④ 저항과 리액턴스의 비가 같을 것

■ 정류기

1. 컨버터 : 교류를 직류로 변환

2. 인버터 : 직류를 교류로 변환

3. 사이클로 컨버터 : 교류를 교류로 변환(주파수 변환기)

4. 교류전압 제어 : 위상제어

5. 직류전압 제어 : 초퍼제어

6. 제너 다이오드 : 정전압 제어에 사용

7. 다이오드의 연결

① 직렬 연결 : 과전압에 대한 보호조치 ② 병렬 연결 : 과전류에 대한 보호조치

8. 발광 다이오드 : 디지털 계측기, 탁상용 계산기와 같은 숫자 표시기 등에 사용

9. 전력 제어용 반도체 소자

종류	특징	
♥SCR(단방향 3단자 소자)	GTO, LACSR 모두 단방향 3단자 소자 → GTO의 경우 게이트 신호로 정지가 가능하며 자기 소호기능을 갖춘	
SCS	단방향 4단자 소자 ~~~~~~	
SSS(DIAC)	쌍(양)방향 2단자 소자 ~~~~~~	
*TRIAC	쌍(양)방향 3단자 소자	

10. ♥정류방식에 따른 직류전압

① 단상 반파 : 0.45E

② 단상 전파 : 0.9E

③ 3상 반파 : 1.17E

④ 3상 전파 : 1.35E

전기설비

■ 배선 재료 및 공구

- 1. 전선 및 케이블
 - ① 전선의 종류 : 연선의 총 소선 수 *N=3n(n+1)+1
 - ② 도체의 종류
 - ኞ연동선 : 부드럽고 가요성이 풍부하여 옥내배선 등에 사용
 - 경동선 : 인장강도 우수하여 옥외배선 등에 사용
 - ③ 전선의 색상

상(문자)	ત્ મંજુ
L1	갈색
L2	흑색
L3	회색
~ ≯N	청색 ~~~
※보호도체	녹색-노란색 ~~~~~

④ 절연전선의 종류

용도
저압 가공인입용으로 사용
저압 가공 배전선(옥외용)
고압 가공전선로에 사용
옥내배선용으로 주로 사용
형광등용 안정기의 2차 배선

⑤ 지중전선로의 매설방법 : 직접 매설식, 관로식, 암거식

2. *전기설비에 관련된 공구

① 게이지 및 측정기

종류	용도
와이어 게이지 ~~~~~	전선의 굵기 측정
메거	절연저항 측정
어스테스터(콜라우쉬 브리지법)	접지저항 측정 ∼~~~~~~~~~~~~~~~~~~~~~~~~~~~~~~~~~~~~
후크온 메터	통전 중의 전압, 전류 측정
버니어켈리퍼스	물체의 두께, 깊이, 안지름 및 바깥지름 측정

종류	<u>용</u> 도
와이어 스트리퍼	전선의 절연 피복물을 자동으로 벗길 때 사용
토치램프	합성수지관을 구부리기 위해 가열할 때 사용하는 것
프레셔툴	솔더리스 커넥터 또는 터미널을 압착시키는 펜치
클리퍼	펜치로 절단하기 어려운 굵은 전선이나 볼트 등을 절단할 때 사용
오스터 ~~~	금속관 끝에 나사를 내는 공구로서 래칫(ratchet)형은 다이스 홀더를 핸들의 왕복 운동을 반복하면서 나사를 내며 주로 가는 금속관에 사용
파이프렌치	금속관을 커플링으로 접속 시 금속관 커플링을 죄는 것
벤더(히키)	금속관을 구부리는 공구
리머	금속관 절단 후 관 안에 날카로운 것을 다듬는 공구
파이프 커터	금속관 절단 시 사용
노크아웃 펀치(홀쏘)	배ㆍ분전반의 배관 변경 또는 이미 설치된 캐비닛에 구멍을 뚫을 때 사용
전선 피박기	활선 시 전선의 피복을 벗기는 공구
와이어통	충전되어 있는 활선을 움직이거나 작업권 밖으로 밀어낼 때 사용

3. 심벌 및 3로 스위치

① 배전반 및 분전반

: 분전반

: 볼배전반

: 제어반

② 3로 스위치

• ♥2개소 점멸 시 사용되는 3로 스위치의 개수 : 2개

• 3개소 점멸 시 사용되는 3로 스위치와 4로 스위치 개수 : 3로 2개, 4로 1개

• 4개소 점멸 시 사용되는 3로 스위치와 4로 스위치 개수 : 3로 2개, 4로 2개

■ 전선의 접속

- 1. 전선의 접속 시 유의사항
 - ① 전선을 접속하는 경우 전기 저항이 증가되지 않도록 할 것
 - ② ◆전선의 접속 시 전선의 세기를 20[%] 이상 감소시키지 말 것(80[%] 이상 유지시킬 것)
 - ③ 2개 이상의 전선을 병렬로 사용하는 경우 다음에 따라야 함
 - 병렬로 사용하는 각 전선은 ♥구리(동) 50[mm²] 이상, 알루미늄 70[mm²] 이상일 것
 - 병렬로 사용하는 각 전선에는 쑥각각에 퓨즈를 설치하지 말 것

2. 전선의 접속

- ① ♥와이어 커넥터
 - 전선 접속 시 납땝 및 테이프 감기가 필요 없음
 - ♥박스(접속함) 내에서 전선의 접속 시 사용됨
- ② 코드 접속기 : 코드 상호, 캡타이어 케이블 상호 접속 시 사용됨
- ③ 단선의 접속(트위스트 접속과 브리타니어 접속)
 - 举트위스트 접속 : 6[mm²] 이하의 가는 단선인 경우 적용
 - 쑥브리타니어 접속 : 10[mm²] 이상의 굵은 단선인 경우 적용
- ④ ♥리노테이프 : 점착성이 없으나 절연성, 내온성 및 내유성이 있어 연피 케이블 접속에 사용되는 테이프

■ 옥내배선 공사

- 1. 전선의 굵기
 - ① 저압 옥내배선 2.5[mm²] 이상의 연동선
 - ② 단, 전광표시장치 및 제어회로 등에 사용하는 배선은 1.5[mm²] 이상일 것
 - ③ 코드 또는 캡타이어 케이블의 경우 0.75[mm²] 이상일 것
- 2. 애자 공사
 - ① 전선은 절면전선일 것(옥외용 비닐 절면전선 및 인입용 비닐 절면전선 제외)
 - ② 전선을 조영재의 윗면 또는 옆면에 따라 붙일 경우 지지점 간의 거리는 2[m] 이하
 - ③ *전선과 전선 상호, 전선과 조영재와의 이격거리

전압	전선과 전선 상호	전선과 조영재
400[V] oləh	0.06[m] 이상	25[mm] 이상
400[V] 초과 저압	0.06[m] 이상	45[mm] 이상(단, 건조한 장소 25[mm] 이상
고압	0.08[m] 이상	50[mm] 이상

3. 관 공사

- ① 전선의 단면적 10[mm²] 이하
- ② 관 내부의 전선의 접속점을 만들 수 없음

	• 1본의 길이 : 4[m]
합성수지관 공사	• *관과 관, 관과 박스를 삽입 시 삽입 깊이는 관 바깥지름의 1.2배(단, 접착제 사용 시 0.8배) 이상
	• *지지점 간의 거리 : 1.5[m] 이하
	• 1본의 길이 : 3.66[m]
금속관 공사	• 举콘크리트에 매설되는 금속관의 두께 : 1.2[mm] 이상 • 접지공사를 함
그소계 기 0 건너가 고기	• 2종 금속제 가요전선관일 것
금속제 가요전선관 공사	• 접지공사를 함

4. 덕트 공사(접지공사를 함)

① 금속덕트 : 3[m] 이하마다 지지 ② 버스덕트 : 3[m] 이하마다 지지

③ 라이팅덕트 : 2[m] 이하마다 지지

④ ♥플로어덕트 : 전선의 단면적 10[mm²] 이하

5. 배선 재료

① 엔트런스 캡 : 빗물 침입 방지로 인입구에 사용

② 절연부싱 : 전선의 피복 보호

③ ♥피쉬테이프 : 관에 전선을 입선 시 사용

■ 전선 및 기계기구 보안 공사

1. 보호장치

① 누전차단기(ELB) : 50[V] 초과(사람의 접촉 우려가 있음)

② 과부하 보호장치의 시설 : 분기회로를 보호하는 분기 보호장치는 분기점으로부터 3[m] 이내 시설

③ 전동기 과부하 보호장치 생략조건(과부하 보호장치 : 전자식 과전류 계전기)

• 0.2[kW] 이하의 전동기

• 단상의 것으로 16[A] 이하의 과전류 차단기로 보호 시

• 단상의 것으로 20[A] 이하의 배선용 차단기로 보호 시

2. 절연저항

전로의 사용전압[V]	DC시험전압[V]	절연저항[$M\Omega$]
SELV 및 PELV	250	0.5
FELV, 500V olah	500	1.0
500V 초과	1,000	1.0

3. 접지시스템

① 구분 : 계통 접지, 보호 접지, 피뢰시스템 접지

② 접지극의 매설 기준

• 접지극은 지하 0.75[m] 이상 깊이에 매설

• 발판볼트 최소 높이 1.8[m] 이상

③ 수도관 접지 및 철골접지

• ♥수도관 접지 : 3[Ω] 이하

• 挙철골 접지 : 2[Ω] 이하

④ 접지도체의 최소 단면적

• 구리 : 6[mm²] 이상

• 철 : 50[mm²] 이상(단, 접지시스템에 피뢰시스템 접속 시 구리의 경우 16[mm²] 이상)

• #중성점 접지도체용 접지도체 : 16[mm²] 이상 (단, #25[kV] 이하 다중접지 및 7[kV] 이하의 고압의 경우 : 6[mm²] 이상)

- ⑤ 기계기구의 외함 접지 생략조건
 - 직류 300[V] 이하, 교류 대지전압이 150[V] 이하의 기계기구를 건조한 장소에 시설 시
 - ♥정격감도전류 30[mA] 이하, 동작시간 0.03초 이하의 전류동작형 누전차단기 시설 시
- ⑥ 피뢰기의 시설($10[\Omega]$ 이하) : 고압 및 특고압을 수전받는 수용가 인입구에 시설

■ 가공인입선 및 배전선 공사

1. 가공인입선(❤지지물에서 출발하여 수용가에 이르는 전선)

① 굵기

• 저압 : 2.6[mm] 이상(단, 전선의 길이가 15[m] 이하 시 2[mm] 이상)

• 고압 : 5[mm] 이상

② 지표상 높이

전압 구분	저압	고압
도로횡단	5[m] 이상	6[m] 이사
철도횡단	6.5[m] 이사	6.5[m] 이상
위험표시	×	3.5[m] 이상
횡단 보도교	*3[m]	3.5[m] 이상

- 2. 연접(이웃연결)인입선(※수용가에서 출발하여 수용가에 이르는 전선)
 - ① 분기점으로부터 ¥100[m] 넘는 지역에 미치지 말 것
 - ② 폭이 5[m] 넘는 도로횡단 불가
- 3. 애자 및 장주, 건주
 - ① 구형 애자 : 지선에 중간에 넣는 애자
 - ② 장주 : 지지물에 완금 및 완목, 애자 등을 장치
 - ③ 건주 : 4 15[m] 이하의 지지물의 매설 깊이 = 길이 $\times \frac{1}{6}$ [m] 이상
- 4. 주상변압기 보호장치
 - ① *1차측 : cos(컷 아웃 스위치)
 - ② ♥2차측 : 캐치홀더

5. 지선의 시설

① 안전율 : 2.5 이상

② ¥허용최저인장하중 : 4.31[kN] 이상

③ 소선 수 : 3가닥 이상

④ 소선지름 : 2.6[mm] 이상 금속선

6. 조가용선의 시설(접지공사를 함)

① 행거로 시설 시 0.5[m] 이하 지지

② 금속테이프로 지지 시 0.2[m] 이하 지지

③ ★굵기 22[mm²] 이상

7. 배전반

① 挙폐쇄식(큐비클) 배전반 : 점유면적이 좁고 운전, 보수에 안전하며 신뢰도가 높아 공장, 빌딩 등의 전기실에 많이 사용

② 분전반 : 부하가 분기하는 곳에 설치

③ ❤배전반 및 분전반의 설치 : 안정적이고 접근성이 용이한 곳에 시설

■ 특수장소 공사

1. 전기울타리

구분	조건
사용전압	250[∨] ∘/≩⊦
❤전선의 굵기 ~~~~~~~	2[mm] 이사
수목과의 이격거리	0.3[m] 이상

2. 전기욕기 : 사용전압 10[V] 이하

3. 전기온상 및 도로의 전열 : 발열선의 온도 $80[{\mathbb C}]$ 이하

4. 전격살충기 : 전격격자의 높이 3.5[m] 이상

5. 유희(놀이)용 전차

구분	전압조건
직류	60[V] ∘Iş⊦
교류	40[V] olst

- 6. 소세력 회로 : 1[mm²]
- 7. 전기부식방지 설비 : 사용전압 직류 60[V] 이하
- 8. 먼지(분진)의 위험장소
 - ① ◆폭연성 및 가연성 가스 : 금속관 공사, 케이블 공사
 - ② *가연성 및 위험물을 저장하는 경우 : 금속관 공사, 케이블 공사, 합성수지관 공사(두께 2[mm] 미만 제외)
- 9. 센서등(타임스위치)
 - ① 관광업 및 숙박업 : 1분 이내
 - ② 일반주택 및 아파트 : 3분 이내
- 10. 화약류 저장소
 - ① 대지전압 300[V] 이하
 - ② 차단기는 밖에 두며, 전기기계기구는 전폐형일 것
 - ③ ★조명기구 공사 시 금속관 및 케이블 공사를 할 것
- 11. 교통신호등
 - ① ★사용전압 300[V] 이하
 - ② ¥150[V] 초과 시 누전(지락)차단장치를 시설할 것

^{박문각 취밥러 시리즈} 전기기능사 필기

초판인쇄 2025. 1. 10

초판발행 2025. 1. 15

발 행 인 박용

출판총괄 김현실, 김세라

개발책임 이성준 **편집개발** 김태희

마 케 팅 김치환, 최지희, 이혜진, 손정민, 정재윤, 최선희, 윤혜진, 오유진

저자와의

협의 하에 인지 생략

일러스트 ㈜ 유미지

발 행 처 ㈜ 박문각출판

출판등록 등록번호 제2019-000137호

주 소 06654 서울시 서초구 효령로 283 서경B/D 4층

전 화 (02) 6466-7202 팩 스 (02) 584-2927

홈페이지 www.pmgbooks.co.kr

ISBN 979-11-7262-258-9

정가 25,000원

이 책의 무단 전재 또는 복제 행위는 저작권법 제 136조에 의거, 5년 이하의 징역 또는 5,000만원 이하의 벌금에 처하거나 이를 병과할 수 있습니다.